余甲方 ◎ 著

简明中国古代音乐史

复旦大学出版社

作者简介

余甲方，1949年生于上海。先后毕业于北京中国音乐学院附中理论与作曲学科（高中）、上海师范大学音乐系音乐教育方向（本科并学士学位）及北京中国音乐学院音乐学系中国音乐史助教进修班，师从中国音乐史学家冯文慈教授。先后任教于上海师范大学音乐系、复旦大学艺术教育中心，为音乐教研室主任、副教授。代表作有《中国古代音乐史》、《中国近代音乐史》、《近代中国高校校歌选》（合编）、《音乐欣赏教程》（主编）等。

目　　录

第一章　原始音乐(远古到夏代以前) ·············· 1
　　第一节　关于中国音乐起源的传说和探讨 ············ 1
　　第二节　乐舞 ···································· 8
　　　　1. 狩猎时代乐舞 ····························· 8
　　　　2. 农耕时代乐舞 ···························· 13
　　　　3. 乐舞发展 ································ 15
　　第三节　乐器 ··································· 17
　　　　1. 体鸣、膜鸣类乐器 ······················· 17
　　　　2. 气鸣类乐器 ······························ 21

第二章　夏商周音乐(前 2070—前 221) ············ 25
　　第一节　概述 ··································· 25
　　第二节　乐舞与宫廷礼乐 ························· 29
　　　　1. 夏代乐舞 ································ 29
　　　　2. 商代乐舞 ································ 32
　　　　3. 西周礼乐 ································ 35
　　　　4. 西周宫廷雅乐与乐教 ····················· 39
　　　　5. 春秋礼崩乐坏 ··························· 41
　　　　6. 战国乐舞及交流 ························· 44

第三节　歌曲 …………………………………………… 47
　　1. 夏商歌曲 …………………………………………… 47
　　2. 周代歌曲的地域性 ………………………………… 49
　　3.《诗经》歌曲的内容 ………………………………… 52
　　4.《诗经》歌曲的形式及民间歌唱 …………………… 54
　　5. 楚声 ………………………………………………… 58

第四节　乐器 …………………………………………… 63
　　1. 夏商乐器 …………………………………………… 63
　　2. 周代"八音" ………………………………………… 68
　　3. 走向巅峰的金石之乐 ……………………………… 74
　　4. 琴乐 ………………………………………………… 78

第五节　音乐理论 ……………………………………… 82
　　1. 夏商乐律 …………………………………………… 82
　　2. 周代的"五声""六律""七音" ……………………… 85
　　3."和乐"论 …………………………………………… 88
　　4."乐与政通""五行"与"为礼" ……………………… 91
　　5. 墨家的"非乐"与道家的"天乐" …………………… 94
　　6. 儒家乐派 …………………………………………… 99

第三章　秦汉魏晋南北朝音乐（前 221—581） …………… **106**
　第一节　概述 …………………………………………… 106
　第二节　民间音乐进入宫廷 …………………………… 108
　　1. 乐府 ………………………………………………… 108
　　2. 相和杂曲 …………………………………………… 112
　　3. 清商正声 …………………………………………… 116
　　4. 北歌鼓吹 …………………………………………… 119
　　5. 杂舞百戏 …………………………………………… 123

第三节 器乐 …… 130
1. 鼓乐 …… 131
2. 丝竹乐 …… 132
3. 乐器新品 …… 135
4. 琴与士 …… 138
5. 琴乐 …… 142

第四节 音乐交流与佛教音乐 …… 151
1. 北方的音乐交流 …… 151
2. 南方的音乐交流 …… 156
3. 佛教音乐东传 …… 158

第五节 音乐理论 …… 162
1. 两汉音乐美学 …… 162
2. 魏晋音乐美学 …… 165
3. 琴论 …… 168
4. 乐律 …… 170

第四章 隋唐五代音乐(581—960) …… **172**
第一节 概述 …… 172
第二节 民间音乐 …… 175
1. 民歌与竹枝歌舞 …… 175
2. 曲子词与声诗歌 …… 180
3. 变文与俗讲 …… 185
4. 歌舞戏与参军戏 …… 190
5. 民间乐舞与寺庙音乐 …… 192

第三节 宫廷音乐 …… 195
1. 乐舞概况及雅乐衰微 …… 195
2. 燕乐与歌舞大曲 …… 198
3. 部伎乐队配置与宫廷鼓吹 …… 205

　　　　　4. 乐舞机构与乐舞艺术家 …………………………… 207
　　　　　5. 乐舞交流 ………………………………………… 213
　　第四节　乐器 ……………………………………………… 217
　　　　　1. 汉魏以来的琵琶与笛 …………………………… 217
　　　　　2. 外来的筚篥、箜篌与"奚"部的奚琴 ………… 222
　　　　　3. 琴乐 ……………………………………………… 224
　　第五节　文人音乐 ………………………………………… 227
　　　　　1. 声诗文化 ………………………………………… 227
　　　　　2. 乐伎的参与及胡乐的影响 ……………………… 231
　　　　　3. 文人与琴 ………………………………………… 234
　　第六节　音乐理论 ………………………………………… 238
　　　　　1. 乐律 ……………………………………………… 238
　　　　　2. 乐谱与乐著 ……………………………………… 242
　　　　　3. 乐舞美学思想 …………………………………… 244

第五章　宋元音乐（960—1368） ………………………… **249**
　　第一节　概述 ……………………………………………… 249
　　第二节　音乐文化转型 …………………………………… 250
　　　　　1. 市井音乐勃兴 …………………………………… 250
　　　　　2. 宫廷音乐式微 …………………………………… 254
　　第三节　歌曲艺术 ………………………………………… 256
　　　　　1. 民歌小曲 ………………………………………… 256
　　　　　2. 词调歌曲 ………………………………………… 259
　　　　　3. 唱赚与散曲 ……………………………………… 266
　　第四节　说唱、戏曲 ……………………………………… 269
　　　　　1. 宋金说唱 ………………………………………… 269
　　　　　2. 元代说唱 ………………………………………… 271
　　　　　3. 宋金杂剧 ………………………………………… 273

 4. 元杂剧 …………………………………… 278
 5. 南戏 ……………………………………… 282
 第五节 器乐 ……………………………………… 283
 1. 多民族器乐 ……………………………… 283
 2. 新增乐器与小型合乐 …………………… 287
 3. 琴乐与琵琶乐 …………………………… 291
 第六节 音乐理论 ………………………………… 295
 1. 乐律、乐谱 ……………………………… 295
 2. 乐著 ……………………………………… 296

第六章 明清音乐（1368—1840） …………………… **301**
 第一节 概述 ……………………………………… 301
 第二节 民歌、歌舞 ……………………………… 304
 1. 明代民歌 ………………………………… 304
 2. 清代民歌 ………………………………… 308
 3. 民间歌舞 ………………………………… 312
 第三节 说唱、戏曲 ……………………………… 316
 1. 新唱曲的衍生 …………………………… 316
 2. 明代声腔的勃兴 ………………………… 322
 3. 清代的花雅争胜 ………………………… 327
 第四节 器乐 ……………………………………… 335
 1. 琴派与琴乐 ……………………………… 335
 2. 琵琶乐及三弦 …………………………… 342
 3. 地方乐种 ………………………………… 345
 第五节 少数民族音乐…………………………… 353
 1. 歌舞聚会民俗 …………………………… 353
 2. 多民族歌舞 ……………………………… 356
 3. 史诗说唱与歌舞的伴奏器乐 …………… 359

第六节　宫廷音乐 …………………………………………… 363
　　1．明宫的乐舞 ………………………………………… 363
　　2．清廷的雅乐和娱乐音乐 …………………………… 366
第七节　宗教音乐 …………………………………………… 368
　　1．明代宗教音乐 ……………………………………… 368
　　2．清代宗教音乐 ……………………………………… 371
第八节　中外音乐交流 ……………………………………… 374
　　1．与西方的音乐交流 ………………………………… 374
　　2．与亚洲近邻的音乐交流 …………………………… 376
第九节　音乐理论 …………………………………………… 380
　　1．乐论 ………………………………………………… 380
　　2．琴论 ………………………………………………… 385
　　3．曲论与唱论 ………………………………………… 389
　　4．朱载堉"新法密率"及清代部分乐著 …………… 391

结语 ………………………………………………………… 396
主要参考书目 ……………………………………………… 399
音乐专名索引 ……………………………………………… 402

第一章　原始音乐
（远古到夏代以前）

第一节　关于中国音乐起源的传说和探讨

早在中国上古时代，就有人对音乐的起源进行了专门的观察和探讨。成书于战国后期的《吕氏春秋》，就记载了不少我国音乐起源的传说。尽管这些传说都出自于史前，但也不乏闪耀着朴素的唯物主义的思想光辉。

《吕氏春秋·季夏纪·音初》载："禹行功，见涂山之女。禹未之遇而巡省南土，涂山氏之女乃令其妾候禹于涂山之阳。女乃作歌，歌曰：'候人兮猗！'实始作为南音。"这是关于夏代一首原始情歌的传说。这首歌只有四个字，其中表达实际意义的只有"候人"两个字。"兮猗"的"兮"为"啊"，古音亦读啊。"猗"与"兮"同音，二字都是语助词或感叹词。儒家音乐美学著作《乐记》对这种音乐现象作过深度的阐释。

《乐记》说："凡音之起，由人心生也。人心之动，物使之然也。感于物而动，故形于声。声相应，故生变，变成方，谓之音。比音而乐之，及干戚羽旄，谓之乐。"它说这种现象是"情动于中，故形于声"，"歌之言也，长言之也"。情感起动于内心，脱口而出的言语及语调，通过加强和高扬，感叹词的反复，演变为外在的表现形式，即歌声和歌唱。音乐产生于人的感情，而人的思想感情是受到了外界的影响而激动起来，并且是用"声音"表

现出来。这种声音出现高低、长短不同的变化,这种变化又合乎一定的规律,这就是音乐。音乐伴和着持有兵器、舞饰、道具的舞蹈,两者结合在一起表演,便是乐舞。

《乐记》还说:"乐者,音之所由生也;其本在人心之感于物也。是故其哀心感者,其声噍以杀;其乐心感者,其声啴以缓;其喜心感者,其声发以散;其怒心感者,其声粗以厉;其敬心感者,其声直以廉;其爱心感者,其声和以柔。六者非性也,感于物而动。"这里进一步阐述和强调上述的"物动心感"说是音乐起源之"本",将人的思想感情列举出哀、乐、喜、怒、敬、爱等六种,而音乐也相应地会表现出急促、舒缓、爽朗、粗厉、平直、柔和等六种不同的音调。这些种种不同的思想感情不是人的本性所具有的,而是有感于外界事物的影响才产生的。《乐记》还精辟地总结道:"金、石、丝、竹,乐之器也。诗,言其志也;歌,咏其声也;舞,动其容也。三者本于心,然后乐器从之。"即表现为原始乐舞中的诗、歌、舞及金、石、丝、竹等乐器演奏的伴和,均是出于人的内心,发自于人们对现实生活的感情冲动。它是情绪或情感激荡和交流欲望的表现,是人内心世界的真实表露。后世《毛诗大序》总结得更精彩,曰:"诗者,志之所之也。在心为志,发言为诗。情动于中而形于言,言之不足,故嗟叹之;嗟叹之不足,故永歌之;永歌之不足,不知手之舞之,足之蹈之也。"我国古人能够最早从"候人兮猗"歌这类音乐现象中,总结出"物动心感"说这样深入的理性认识,世属罕见。近代著名文学家闻一多曾将这四个字的深情呼唤,称之为"孕而未化的语言"和"音乐的萌芽"。

这是将音乐的起源归于语言与感情的结合。《吕氏春秋》里还有关注语言与劳动结合的实例。

《吕氏春秋·审应览·淫辞》云:"今举大木者,前呼'舆谣',后亦应之。此其于举大木者善矣。"汉代《淮南子·道应训》描述为:"今夫举大木者,前呼'邪许',后亦应之。此举重劝力之歌也。"此例是说,语言的原始形态仅是简单的呼声。如果是在劳动的场合或劳动的过程中,则表现为劳动呼声或歌声。这种有领有和的劳动呼号或歌调,是用以交流思想、调

节呼吸、统一情绪和意志、指挥和协同劳动动作、减轻疲劳、顺利完成劳动的有效手段，是此类重体力劳动必不可少的组成部分。俄国著名学者普列汉诺夫说："在原始种族中，各种各样的劳动，有它各种各样的歌，那调子，常常是极精确地适应着那一种劳动所特有的生产动作的韵律。"（《艺术论》）这种简单而鲜明的节奏和韵律，是劳动着的人们出于相互交流和协同的迫切需要而练就、生成的。自然界原本存在着无数的节奏和韵律。人类早就感受到了行进、奔跑、心跳、呼吸等生理现象和滴水、海浪拍岸、鸟翅搏击天空等自然现象的有规律的节奏和韵律。为了生存和繁衍，产生了人类自身的第一需要——劳动。各种不同性质的劳动，伴随着各种不同性质的劳动节奏和韵律。普列汉诺夫还说："感到韵律并引以为乐的人的能力，使原始生产者在劳动过程中依从一定的拍子，并且在那生产动作上，伴以匀整的音响，或各种挂件的富有节奏的响声。"（《艺术论》）它启发着人类对节奏，音响的高低、长短、轻重等表情意义的规律的认识，它实际上就是蕴含着萌芽状态音乐感的音节。

关于这一点，鲁迅在《门外文谈》中曾做过通俗而生动的说明："我们的祖先的原始人，原是连话也不会说的，为了共同劳作，必须发表意见，才渐渐的练出复杂的声音来，假如那时大家抬木头，都觉得吃力了，却想不到发表，其中有一个叫道：'杭育杭育'，那么，这就是创作；大家也要佩服、应用的，这就等于出版；倘若用什么记号留存下来，这就是文学……"（《且介亭杂文》）鲁迅这段著名的话，生动地阐明了"杭育杭育"这种表达"意见"的劳动号子，就是最初的、而且是先于语言的原始歌唱。它的表现形式就是节奏。也就是说，音乐诸要素的发生并不同步，而节奏可能对原始音乐、舞蹈的意义更为重要。古今劳动生活和民俗音乐中，节奏脱离旋律，以及"划桨人配合着桨的运动歌唱，挑夫一面走一面唱，主妇一面舂米一面唱"等节奏结合旋律的现象，比比皆是。普列汉诺夫连续引用田野作业的材料：非洲巴苏托族的卡斐尔妇女聚集一起磨麦，随手臂有规律的动作唱歌，歌声同她们手臂上佩带的金属环有节奏的响声十分和谐。这个部落音乐听觉发展得很差，但对于节奏却敏感得令人吃惊。他们特别喜

欢音乐中的节奏,而且节奏愈强的调子他们愈喜欢。此外,巴西印第安音乐、澳洲土著人音乐等,也都有很多明显的节奏感强于旋律的现象。普列汉诺夫指出:"一句话,对于一切原始民族,节奏具有真正巨大的意义。"(《没有地址的信·艺术与社会生活》)很多现代派音乐家标榜自己和他们的作品是"节奏"派,表明了他们特别看重节奏在音乐中的特殊重要的作用。马克思有过这样的论断:"语言和意识一样的古远;语言是一种实践的、既为别人存在、并仅仅因此也为我自己存在的现实的意识。语言也和意识一样,只是由于需要,由于和他人交往的迫切需要才产生的。"(《德意志意识形态》)这就是说,来自实践的语言和意识不仅同样古远,而且是出于交往之需的。

由此而见,缘于"物动心感"的感情说,起于语音语调抑扬的语言说,或出于表达"意见"的劳动说,都认为音乐(艺术)的起源最终是出于交流或交往的需要。在此,且将它们统称之为交往说。与此并峙的,还有著名的模仿说,即认为音乐(艺术)起源于人类的模仿本能,及由此导致的对自然界各种音响、节奏和形态的模拟。

《吕氏春秋·仲夏纪·古乐》载:"昔黄帝令伶伦作为律。伶伦自大夏之西,乃之阮隃之阴,取竹于嶰溪之谷,以生空窍厚钧者,断两节间,其长三寸九分而吹之,以为黄钟之宫,吹曰'舍少'。次制十二筒,以之阮隃之下,听凤凰之鸣,以别十二律。其雄鸣为六,雌鸣亦六,以比黄钟之宫,适合。"此例是说音乐来自对鸟类鸣叫声的模拟。我国远古人将一种被神化的鸟称作"凤凰",在听到它们的鸣叫后,激发起了模仿的欲望,便截取竹管,将记忆下的鸟鸣声按高低顺序模仿固定下来。音阶的第一个音是截取三寸九分长的竹节定出的"黄钟之宫",其后依次定出了十二个半音(十二律)。这个传说将以管定律的历史追溯到了黄帝时代,是因为此期已有了模拟鸟兽鸣叫,用以诱捕猎物的狩猎工具——埙、哨等。这类狩猎工具因实用之需,可以发出简单的有节奏的音响和旋律,故可看作它们兼有讯号和音乐的功能。在收获猎物时,先民们很可能会长时间地吹出类似鸟兽鸣叫的简易又欢跃的音调(包含节奏),用来宣泄他们欣喜若狂的情感。

这里,音乐(艺术)的自娱性非常明显、突出。

仍旧是出于音乐来源于模拟自然音响的认识,《吕氏春秋》还记载有帝颛顼令飞龙效八风之音,作《承云》乐的传说和帝尧命质为乐的传说等。以后一则为例,曰:"帝尧立,乃命质为乐。质乃效山林溪谷之音以歌,乃以麋鞈置缶而鼓之,乃拊石击石,以象上帝玉磬之音,以致舞百兽。"这里不是简单地模拟鸟兽声,它发展到了仿效山水声、玉石声、兽皮土鼓声为乐,并伴以模仿鸟兽形态的歌舞。这已是对自然界多种音响、事物形态、节奏韵律的更为全面、更为形象的模拟了。

《吕氏春秋·仲夏纪·大乐》有一个概括,曰:"音乐之所由来者远矣:生于度量,本于太一。太一出两仪,两仪出阴阳。阴阳变化,一上一下,合而成章。……先王定乐,由此而生。……凡乐,天地之和,阴阳之调也。"这段话承春秋末期郑国子产的"则天之明,因地之性……章为五声"之说,又取秦国医和的"天有六气……征为五声"之见,将战国中期《老子》"道"生万物(含音乐)的思想加以发展,提出"太一"(即"道")生阴阳,阴阳生万物,万物有形、声,先王据此作乐。它进一步阐发了音乐之声来于自然的道理,并提出音乐不仅是对自然之声的模拟,而且还是自然之道的体现,有了自然之和,就有了音乐之和。它将音乐起源的"模拟说"完善、提升到了富于哲理的境界。

上述各说于后世继续发展并交叉复合。著名英国生物学家达尔文从动物以鸣声求偶的现象出发,认为已具乐音或节奏因素的鸟鸣声就是语言以前的音乐,而原始部族的歌就是对鸟鸣声的模仿。理由是,争相发出的优美动听的声音,是出于吸引异性、追求配偶的目的,更是雌雄择偶的手段。此说提示了性爱在音乐起源中的作用,其实复合了交往说、模拟说和劳动生产说,"生产"包含了人类自身的繁衍。

又有学者认为,远古人的呼喊和敲击有一种重要的实用功用,即向远处的同伴传送信息。很明显,这是出于交流之需。而作为听觉的通讯工具,呼喊、敲击发出的声音、节奏,及使用的敲击的材料,无疑都是采自于自然界,都是自然音响和节奏音响的模拟。声音发出后长时间的保持延

续和出现的各种不同的变换、反复,就变成了音乐。这种音乐(艺术)起源的信号说,实际上也复合了交往、模拟及生产劳动诸说的认识。

更有人类学者经研究认为,在原始人的观念中,劳动或狩猎等活动是一种"巫术行为"。因为劳动或狩猎的成功与否在事先是不可知的,所以它是系于一种神秘的力量。原始生产者在狩猎(劳动)的前后,都要化装成各种鸟兽起舞放歌,用以祈祷或感谢神灵的恩赐、保佑,祈福他们能够战胜自然力而取得成功。这就是原始巫歌巫舞的内涵。《吕氏春秋·仲夏纪·古乐》中记载的如帝喾"因令凤鸟天翟舞之"和帝尧"命质为乐……以致舞百兽",以及《尚书·益稷》中夔奏乐"鸟兽跄跄"、"凤凰来仪",夔曰:"于!击石拊石,百兽率舞"等等,均是此类化装祭祀歌舞。难怪我国近代著名学者王国维也曾提出"歌舞之兴,其始于古之巫乎"的设问(《宋元戏曲考》)。这样看来,巫术和劳动不仅同一,而且是劳动生产不可缺少的一部分,甚至有时被看得比劳动本身还重要。巫术歌舞,这种带有原始宗教意味的原始歌舞,它是在复现原始劳动面貌的过程之中,传达出一种勇气和抗争力,作为原始生产者对神灵的超自然力的祈求。这种音乐起源的巫术说,也是交往、模拟和劳动、游戏诸说的复合。

综上可知,以往对音乐起源的考察,不约而同地都关注到了音调、节奏等音乐的构成要素。作为听觉艺术的音乐,它的物质材料是声音,构成音乐主体的则是声音中的乐音。乐音构成音乐须有两个最基本的要素:节奏和音高。人类很早关注到音乐的最基本的构成要素,说明人类对它最先具有听觉美感意识。马克思说:"生产不仅为主体生产对象,而且也为对象生产主体。"(《政治经济学批判》导言)人的感觉和意识,包括最初的审美意识,都是来自自然界,来自原始先民对自然界物质材料的一种"选择",即马克思所谓人类的"自意识",他们懂得"把内在的尺度运用于对象"。因此,人类最终将具有听觉美感的乐音,包含节奏、音调等"选择"出来,作为音乐的音响材料。这可是破天荒的大事情。借用"语言"的概念,语音和声音的不同,在于语音比普通声音多了一种功能属性——它具有了意义,具有了感情、思想的内涵,是意识。用"信息论"的解释是,它

携带了"信息"。同样借用"语言"的概念，音乐（艺术）语言能够传达信息，表现情感、思想、意识，又促进意识的发展，并在习惯中积累起来，约定俗成。

然而，音乐要素和音乐毕竟不是相等同的一回事。音乐是艺术。

艺术是人创造的。人猿相区别，证明人已经发展到具有一定的生理和心理的阶段，具有了一定的创造能力。如果人类的各种器官，主要是四肢、脑、身、五官等，还没有敏感和灵巧到、并且能够协调配合到一定的程度，那么人的思维、感受和表情等等的能力，就不可能达到一定程度的全面发展，也就根本谈不上什么艺术创造。

艺术又必定是原创的。原始先民在情绪冲动以至达到狂欢的时候，他们会呼号起来、跳跃起来，这就是原始歌舞的萌发。他们自然地、尽情地用自己的肢体、器官，表达他们此时此刻的情绪、他们的崇仰和愿望。正因为"艺术本质上就是一种表现感情的形式"，所以美国学者苏珊·朗格说这种原始的歌舞，"是人类创造出来的第一种真正的艺术"（《情感与形式》）。这既说明原始歌舞活动所具有的原创性，又说明音乐（艺术）是以一定的可听可视可直接感受得到的形式表现出来的；作为创造主体的对象化，即，使创造者的情感、意志、审美观念等物化，展示给受众，尽管这种人类最早的艺术活动还十分简单、稚拙甚至粗陋。

艺术还必然是社会的。既然艺术是为了表现出来，展示给受众，那就说明艺术有其特定的功能和作用需要发挥，它必须以社会的接受为前提。人是社会关系的总和。可见艺术的产生，是生活在一定的社会关系或一定的社会组织形式中的人，在一定的社会条件下，为社会、为社会的受众群体而创造的。它必然反映人类社会的内容和折射各种社会关系。简言之，艺术是人类社会实践的结晶和升华。

问题是，人类如何将构成音乐的诸要素按规律有机地结合起来，创造出可以体现音乐思想和审美意义的音乐，恐怕是要经过一个极其漫长的渐进的量变积累的过程。

第二节 乐 舞

1. 狩猎时代乐舞

从"候人兮猗"的实例可以证明，人类歌唱的发生过程是"言之不足，故嗟叹之；嗟叹之不足，故永歌之"，即歌唱（歌曲）发生在语言之后。而"杭育杭育"的例子却证明了，为生存而劳动的呼号可能先于语言就发生了。原始劳动者在劳动的过程中，劳动的动作是要依循着每种劳动所特有的节奏和韵律。与此相应，劳动工具碰击劳动对象的节奏音响在启发着劳动者的音乐感。原始的打击乐器和原始劳动歌曲的音乐感便萌芽于此。从原始劳动的层面看，原始的音乐，是劳动工具的打击乐，是劳动音响的艺术再现。最初阶段只是单纯地模仿劳动音响，以后才从劳动工具中演化出乐器。劳动歌曲也从劳动的节律中呼之而出。所以，人类历史上的第一批歌谣和第一批乐器，都很可能就是劳动的不可分割的一部分。

原始阶段的劳动歌，始终是以表现劳动为主，是直接为劳动服务的。它反映的是劳动本身、劳动的过程，表达的是对劳动的感情，歌咏的是劳动者自身及其对象。而抒发心态的歌咏，与此并不相同，它往往是离开了劳动的现场，不再是劳动的不可分割的一部分。

《吴越春秋》记载相传黄帝时期的一首《弹歌》，出现了歌曲与劳动本身的分离，是对狩猎过程中连续的几个动作的描写。歌词唱道："断竹，续竹，飞土，逐宍（肉）。"整首歌只有八个字，按其动作的程序，是截断竹子，将竹子用弦索接续起来制成弹弓，飞射出泥制的弹丸，逐击捕杀那奔跑着的鸟兽。八个字四个停顿，每两个字构成一个节奏，是最简单的一反一复的拍节。突出的是断、续、飞、逐这四个连续的动作，以动作性极强的凝练的语言，记述和再现了这一社会性生产活动的全过程。它没有祈神的因素，也没有掺杂其他社会内容，是劳动之后对劳动过程的追忆、单纯的描写和复现。因此，它有可能同时伴有狩猎的舞蹈，而歌是作为舞的伴唱来

使用。因为原始舞蹈与原始歌唱是孪生姐妹，常常是密切联系在一起的。它往往发自原始劳动者对劳动的感情冲动，动作取自生产过程。它以模拟诸如采集、狩猎或搬运等劳动动作，再现劳动过程，是一种集体情绪的交流和感情激荡的表现。这种原始舞蹈带有夸张性，往往与原始歌咏结成一体，成为综合的原始娱乐。原始歌咏一经和舞蹈结合，就相互为用，得到新的发展。它表现为用想象和回忆补充劳动现场的具体情景，在模拟与表演的方面进行不自觉的艺术加工，成为自然形态的艺术。它既不同于单纯的原始歌咏，也不同于单纯的原始舞蹈，歌、舞、乐结成了三位一体，这就是最初的原始乐舞。

《吕氏春秋·古乐》中所记载的"昔葛天氏之乐：三人操牛尾，投足以歌八阕"，就是原始乐舞的综合写照。"舞"（甲骨文字形作 ）字在它形成初期的象形阶段，实际就是反映一个人两只手里拿着猎得的动物之尾而舞动的形状。"歌八阕"，即边歌边舞、以歌伴舞的情形。"八阕"即八篇歌舞的名目是："一曰《载民》，二曰《玄鸟》，三曰《遂草木》，四曰《奋五谷》，五曰《敬天常》，六曰《建地功》，七曰《依地德》，八曰《总禽兽之极》。"其中，"敬天常""建地功""依地德"之类明显染上了《吕氏春秋》的时代色彩，像是周代以后的内容，而其中的五谷、草木、天地、鸟兽等，还是较合初民思想的。葛天氏大概是传说中的一个氏族或部落的首领，《遂草木》《奋五谷》和《总禽兽之极》等反映先民们希冀以带有原始巫术性质的乐舞，求得祖先和天地神灵的庇佑，得到理想的收成。《吕氏春秋·古乐》还记载：昔古朱襄氏族乐舞，是在"多风而阳气畜积，万物散解，果实不成"的情况下，"故士达作为五弦之瑟，以来阴气，以定群生"。而古陶唐氏族乐舞，则是在洪水为患，水道壅塞，"民气郁阏而滞著，筋骨瑟缩而不达"的情况下，用来教民锻炼健身，以抗阴湿之病，作为"宣导"的一种乐舞。透过原始先民朦胧的、幻象的自然观和心理功能，我们完全可以形象地感知到原始乐舞再现的那些社会图景。

关于原始乐舞的内容，还可以和原始美术、原始神话联系起来考察。因为原始氏族时期，人们生活和思想中所关切的问题，在原始艺术中都有

着共同的、普遍的反映。再明显不过的即如原始社会中与原始劳动和生活密不可分且无处不在的原始崇拜。原始先人相信人有灵、万物也有灵，乐舞、乐歌、乐器统统都有着某种神秘的灵性。人灵化外的乐舞活动，经人的肢体，在手舞足蹈中随乐音乐舞升腾、弥漫空间，终而止于天帝神灵。在心理与精神层面上，以达到他们希冀的那种"神人以和"的精神境界。

我国原始美术中的原始岩画，内涵丰富且数量众多、分布广泛。其中表现原始乐舞活动内容的岩画十分普遍，并且多数是具有原始宗教性质的、人数众多的群舞场面。如广西左江岩画反映古越人巫术文化的遗迹。岩画中反复出现的群舞场面中，有祭日、祭铜鼓、祀河、祀鬼神、祀田（地）神、祈求战争胜利、人祭、祭图腾等等复杂多样的祭祀活动内容，表现的是一种适用于多种目的和场合的乐舞。云南沧源岩画记录了当时人们生产活动的各种场景，如狩猎、放牧、采摘、战斗、祭祀、乐舞和杂技等活动。其中的太阳神巫祝图，庆祝畜牧狩猎丰收、祝愿人畜兴旺的节日盛会图，庆祝作战胜利或出战前为鼓舞士气的战斗舞图等，都是以乐舞形式的构思完成的。内蒙古阴山岩画模仿祈祷、向神灵献祭的乐舞和宁夏贺兰山岩画鼓舞祀神、祈愿畜牧丰收的乐舞中，都有头戴象征神灵代表符号的面具巫女联臂踏舞的生动舞姿。四川珙县岩画是绘在置有悬棺的崖壁上，但巫师舞者头上大多都戴有尖状饰物或奇异面具。西藏齐吾普岩画中甚至还出现很奇特的人物形象：头部为倒三角形，头上插满羽状饰物，后随一人的头部画作一直线，头上有树枝状饰物，腰间有尾饰。此出猎前祝祷猎物丰收，或是猎获后报谢山神恩赐的巫舞，原始宗教的神秘色彩十分浓烈。

原始岩画中还有大量反映生殖崇拜、祈求繁殖意念的巫舞图像。如福建华安汰溪仙字潭岩刻，画面中的舞者多双臂平伸，自肘部折而向下，两腿呈下蹲叉开状，且多处有夸大的男女性器官标志。广东珠海高栏岛岩刻，其中舞蹈图像最多的一幅摩崖石刻画，最前列站立一头戴牛角面具的巫师，两臂贴身，两手上举，右手拿旌旗，两腿分立，阴部明显雕刻出男

性生殖器,跳着主持祭海法事的巫舞。西藏阿里齐吾普岩画中的几幅男女对舞图,多以性器官标识出男女。尤其新疆呼图壁县康家石门子的一幅巨幅岩画,其生殖崇拜的寓意更令人瞩目。画中舞者多达二三百人,左侧一性标志明显的仰卧男子,双手上举;最上方的突出位置有九个真人大小的裸体舞女,表明她们的舞蹈具有极强的诱惑力。再如广西左江花山岩画中生殖器被特别夸张的男性舞者,内蒙古乌兰察布岩画中裸露的两性拥抱而舞的画面等等,都将原始乐舞在两性关系及氏族繁衍过程中的不可低估的作用,表现得淋漓尽致。

德国人类学家格罗塞在他的《艺术的起源》一书中说:"跳舞实有助于性的选择和人种的改良。"狩猎氏族"男女共同参加跳舞,这种舞蹈大部分无疑是想激发起热情。……男子的舞蹈也是增进两性的交游。一个精干而勇健的舞蹈者定然可以给女性的观众一个深刻的印象"。人的生产是氏族兴旺发展的根基。出于自身重要的社会化职能的原始乐舞,必然要促使两性间的亲近和赞颂氏族的繁衍兴旺。这一生殖崇拜的乐舞传统,可以伴随我国民族种族的繁衍,一直延绵连续至现代。原始崇拜性质的乐舞中,与此相随同行的即是图腾崇拜的乐舞传统。

我国早期社会,有一段相当长时期的图腾制社会,那时的一定集团的人们都生活在神话世界中。他们想象着自身同自然界各原型物之间存在种种亲族的关系。这种关系的标志或徽识即图腾。图腾乐舞即是将这一内在的意识,转变成为一种直观形象,一种能够切身体验的交往活动。在图腾观念的影响下,我国世代流传下来的民族歌谣和音乐中,至今仍有许多包含着图腾祖先的内容。神话传说中的远古帝王,经后人整理排定为帝王世系中的"三皇五帝"。名列三皇的盘古、伏羲、女娲,原来都是南方族群神话传说中的创世神。盘古是上古神话中的一位开天辟地、缔造日月山河的创世大神。南梁任昉《述异记》:"吴楚间说,盘古氏夫妻,阴阳之始也。"也有认为盘古氏即浑敦氏。但《山海经·西山经》中的神话说:"其状如黄囊,赤如丹火,六足四翼,浑敦无面目,是识歌舞。"瑶族盛行的《长鼓舞》,即传说起自"瑶族始祖"盘王。瑶族后裔"还盘王愿"时,皆遵此制,

以《长鼓舞》祭祀祖先,习以为俗。此外,还有畲族的《高皇歌》、苗族的《古歌》、壮族的《玛拐歌》、侗族的《侗族从哪里来》、怒族的《开天辟地的故事》等。

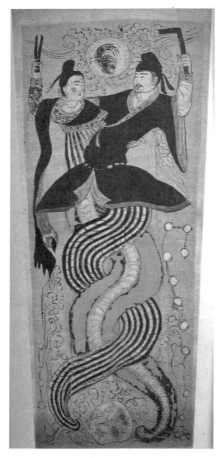

图1 传为伏羲女娲图

伏羲和女娲(见图1),在神话传说中是兄妹也是夫妻,是再造人类的始祖神。伏羲发明网罟,造福生民。唐文学家元结《补乐歌十首》首章《网罟》序称:"网罟,伏羲氏之歌也。其义盖称伏羲能易人取禽兽之劳。"歌中唱道:"吾人苦兮,水深深;网罟设兮,水不深。吾人苦兮,山幽幽;网罟设兮,山不幽。"伏羲氏乐舞《扶来》,又称《凤来》。人们因伏羲发明了网罟,渔猎降低了危险,减轻了劳动,增加了收获,连吉祥神鸟凤凰也飞来翔舞庆贺。此乐舞欢欣、振奋之情之景,可以想知。

女娲在三皇系列中是仅有的女皇,在神话传说中除有"炼石补天"壮举外,她还"职婚姻,通行媒",即制定婚嫁,教男女婚配繁衍,延续后代。女娲氏乐舞为《充乐》,乐成后"天下幽微,无不得其理"。为纪念女娲的这一旷世奇功,人们尊之为"生殖女神""神谋"或"高谋"("谋"或作"禖"),奉为司婚姻之神。《礼记·月令》载:"是月(仲春)也,玄鸟至;至之日以大牢祠于高禖。"后世祀高禖仍是一项隆重的祀典。商、周人都把先妣奉为禖神。祀高禖在閟宫中进行。殷人先妣之庙称"必",周人称宓

或閟。西周前期的丁卣和子卣上的金文皆记载周人祀禖神于"宓"。此传统一直延至春秋战国时期,列国都设有各自的高禖祭所。据《诗·鲁颂·閟宫》和《诗·邶风·简兮》说,祠高禖要用万舞。万舞最初是舜时东夷集团蝎子氏族的与生殖繁衍相关的乐舞。万舞中的舞者"左手执龠,右手秉翟",伴有"山有榛,隰有苓"这类象征生殖的乐歌,"万舞洋洋",场面庄重、盛大。后世民间每年仲春二月祭祀高禖期间,青年男女集聚在禖宫周围,对歌奏乐,彻夜欢舞择偶,自行婚配,他人不得干预。另传笙、竽类乐器也是女娲发明的,则芦笙、芦笙舞、芦笙节等风俗、节令习俗,又是苗、彝等南方各族青年男女传递爱意的媒介和纽带。

2. 农耕时代乐舞

从上述乐舞可知,如果说狩猎经济时代,人们对野兽的侵袭还有着一定的顽强的抗争力的话,那么到了农耕时代,原始生产者在自然力的侵害面前,则常常是对支配自然的无力,或者作为超自然力加以祈求。我国早在两万五千年至五万年前的山顶洞人,就已经出现原始神灵观念。对天地神灵的崇拜,几乎贯穿整个远古社会人们的精神生活之中。乐舞形式上表现的是,同氏族社会物质现实层面的联系,而先民们在精神现实层面同自然的交往,则反映在与"无形存在"的神灵沟通、祈祀农神保佑的乐舞内容或咒词中。

据《礼记·郊特牲》记,伊耆氏有一种岁祭乐舞。每年十二月岁末终了要举行一次"合祭万物"的报谢大祭典——腊祭。腊祭中有大型的乐舞表演,唱祈年祝辞,故称"伊耆氏腊辞",用以报答一年来众神赐福助佑之功,并为来年的农事活动祈福。这首古老的巫歌唱道:"土反其宅,水归其壑,昆虫毋作,草木归其泽。"全歌以祈使的口吻,希望土堤巩固,土梗安稳,水归低洼处,勿滥流;害虫不要危害庄稼,草木归到泽薮之地,勿乱长。这首后被传为是神农氏作的歌曲,抒发了先民同自然作斗争的强烈愿望。从歌中以相同事物的并列,同样句式的反复来表达中心思想看,这种章法特点产生于劳动动作的反复和便于记忆联想。相对狩猎时代较原始一些

的《弹歌》，农耕时代的《腊辞》应该是氏族社会后期的产物。恩格斯在《家族·私有财产和国家的起源》中指出："氏族发生在野蛮中期，发展于野蛮晚期。……是在初期未开化时代达到完成。"以上氏族乐舞均同祭典仪式结合，也反映了此期社会活动的发展和社会组织的强化。

神农也是三皇传说中的著名人物，为古羌人部族中一农业较先进的氏族首领。他发明耒耜，教民耕作。神农氏乐舞为反映农事活动并欢庆丰收的《扶犁》。又传《扶犁》的作者是神农氏的部下"刑天"。据《山海经·海外西经》："刑天与帝王至此争神，帝断其首，葬之常羊之山。乃以乳为目，以脐为口，操干戚以舞。""干戚舞"是传说中的原始时期著名的武舞，"刑天舞干戚"的传说反映了原始社会后期氏族部落间的战事。近年在今河南等地农村，竟发现有"以乳为目，以脐为口"的传统舞蹈，可见此神话传说有着它恒久的艺术魅力。

黄帝因世传他创制万物、团聚先民的盛德如云的伟迹，故被尊为华夏族的始祖神。《左传·昭公十七年》："昔者黄帝氏以云为纪，故为云师而云名。"何为"云师"？即"黄帝受命，有云瑞，故以云纪事也"。传说黄帝即位时，天上祥云呈瑞，便以云为图腾，故黄帝图腾乐舞传为《云门大卷》，简称《云门》或《承云》。作乐祀云，是黄帝族团图腾崇拜的一种礼仪表现。内容是祭图腾、敬谢云神福佑之功。后来，乐舞因不同功能而出现变异，被用来歌颂英雄祖先黄帝的功绩，同时也祭祀主管五谷的咸池星。咸池为天上西宫星宿，古人认为此星主宰着人间的农事丰歉。这又是早期农业社会中，与人们切身的生存利益息息相关的日月星辰，故乐舞《云门》后来有了《咸池》的异名。相传乐舞《咸池》都是在每年农历二月间农事开始之前举行，明显是为了表达祈求五谷丰登的意愿。

其他属不同图腾的氏族各有本氏族的乐舞。如据《吕氏春秋·古乐》，颛顼有乐舞《承云》，帝喾有乐舞《六英》，帝尧有乐舞《大章》，等等，都与原始农业社会生产及自然崇拜、图腾祭祀的信仰习俗有关。其中颛顼相传是黄帝的后人——黄帝之孙，故乐舞与黄帝乐舞同名。《六英》者，言能调和五声以养万物，调其英华也。《大章》者，"大明天地人之道也"。

3. 乐舞发展

如果说,传说中的黄帝时代反映的是母系氏族公社向父系氏族公社过渡时期的社会面貌,那么到尧、舜、禹之世,已是氏族公社由繁荣期至即将解体,原始乐舞开始走向了繁荣。不但所表现的内容和形式日益丰富多样,而且具有关键意义的是,乐舞已有稳定的保存和积累过程,为持续的加工提高打下了基础。作为氏族间文化交往的一项重要的社会活动,原始乐舞既是氏族间相互接触、了解的手段,又是自身发展的新的契机。

氏族间的乐舞交往,相传黄帝时代就已达至鼎盛。据《韩非子·十过》载:"昔者黄帝合鬼神于泰山之上,驾象车而六蛟龙,毕方并辖,蚩尤居前,风伯进扫,雨师洒道,虎狼在前,鬼神在后,腾蛇伏地,凤皇覆上,大合鬼神,作为《清角》。"此次部落联盟大会,汇聚了以风、雨、虎、狼、蛇、象、龙、凤等各种不同图腾命名的氏族部落。来自华夏四方的风夷(风伯)、九黎(蚩尤)、少皞(凤)、古苗蛮(蛇、象)、古戎狄(虎、狼)等各部图腾乐舞,"龙飞凤舞"地荟萃一堂,可谓盛况空前。后炎、黄族的一支,属陶唐氏的帝尧,同东夷集团的属有虞氏的帝舜联姻,炎黄、东夷两个氏族集团组成尧舜氏族联盟。舜的大臣伯夷、皋陶及乐官夔均属东夷部族。据《尚书·皋陶谟》描绘,亦如前述,尧舜时的乐舞竟出现过"鸟兽跄跄""百兽率舞"的壮观场面,这就如同黄帝乐舞《清角》一般,绝不是单一氏族的图腾乐舞可以胜任,而必然是诸多图腾乐舞的盛大聚会。据《古本竹书纪年》:"少康即位,方夷来宾。""(夏)后发即位,元年,诸夷宾于王门再保庸会于上池,诸夷入舞。"华夏音乐文化这种四方融合、共促共进的和谐交流传统,对自身文化基因的活跃、生成和整体的发展,都具有十分重要和深远的意义。然《尚书·大禹谟》中还见有舜禹时期同三苗战争内容的乐舞:

帝曰:"咨禹!惟时有苗弗率,汝徂征!"禹乃会群后……。

三旬,苗民逆命。益赞于禹曰:"惟德动天,无远弗届。满招损,

谦受益，时乃天道。……至诚感神，矢引兹有苗？"禹拜昌言曰："俞！"班师振旅，帝乃诞敷文德，舞干羽于两阶。七旬，有苗格。

这是舜禹"舞干羽于两阶"，施模拟巫术于战场，充分发挥武舞这一乐舞特殊的社会文化功能，用乐舞行为替代战争行为，最终起到战争所起不到的作用。但为达到"舜却三苗，更易其俗"（《吕氏春秋·召类》）的深层次的文化认同，还须并施"文武之道"，即以文舞"诞敷文德"，将文化影响施展于更加深广的社会领域才行。

自传说中的黄帝时代，开始走向繁盛的原始乐舞，如果没有与之相应的乐舞教育和乐舞教育家、乐舞编创和乐舞编创家，即专司乐舞或擅长乐舞创作和教育的人，是难以想象的。仅《吕氏春秋》就曾述有多位远古时期音乐家的传说。如朱襄氏乐舞中提到的"士达作为五弦之瑟"的士达，"昔黄帝令伶伦作为律"的伶伦，及与伶伦一起铸十二钟的荣援，效八风之音作《承云》乐的帝颛顼，"帝喾命咸黑作为声歌"的咸黑和造了鼗、鼓、钟、磬、笙等多种乐器的倕，"舜立，仰延乃伴瞽叟之所为瑟"的延和瞽叟，"帝尧立，乃命质为乐"和"帝舜乃令质修九招"的质，"禹立……于是命皋陶作为夏籥九成"的皋陶等人，恐怕都是当时专职或兼职的乐舞大家。此外，《尚书·舜典》中提到的著名的乐正"夔"，即"帝曰：夔，命汝典乐，教胄子……夔曰：於！予击石拊石，百兽率舞。"传说中的这位舜时乐人夔"如龙有角"、"如龙一足"，又称"夔龙"。尽管今有人称《尚书》是后人伪托之作，但如果剔除其中的想象成分，那么，我国神话传说中最早出现的这位专司乐舞的典乐官，也应是我国历史上的第一位乐舞教育家、一位最早的寓教于乐的先行者。他能够有"击石拊石，百兽率舞"的威权，有使"八音克谐，无相夺伦，神人以和"的聪慧才智，组织乐舞活动教育当时的青年一代"直而温，宽而栗，刚而无虐，简而无傲"（《尚书·尧典》）。正是这些原始乐舞专家，将"谐神人、和上下"的原始乐舞，发展为强化氏族成员们共有的精神支柱，所以他们的出现标志了原始乐舞的发育成熟，在我国乐舞文化发展的过程中是一个具有重大意义的进步。

第三节　乐　　器

乐器，作为反映一定时期音乐文化现实面貌的一个重要侧面，既体现了当时音乐发展的实际水平，又积淀了其制造者、使用者的音乐心理和音乐观念形态。原始乐器也同样，其包孕的历史信息极为丰富。但今天想要展示原始乐器的全貌已绝无可能，其中的绝大部分早为鸿蒙时空所湮灭。依照史籍记载和出土实物遗存，今天只能勾勒出它的一个大致轮廓，描绘出它的某些基本特征。

鉴于考古发现具有无可争辩的说服力，从迄今出土的乐器文物看，中国的远古乐器主要有体鸣乐器、膜鸣乐器和气鸣乐器三类。史籍虽见有弦鸣乐器的记载，但至今尚未有出土的乐器实物为证，故暂不列入。现有史籍中记载着不少远古乐器的传说，经与考古发现的远古乐器相互印证，可以推断，中国原始社会的乐器品种已渐多样，且用途广泛。从人类学材料提供的大量例证看，原始时期的乐器可能之前是或同时也是生产工具或生活用具。如前所述，如果用于祀神祭祖的乐舞活动中，它们还是一种沟通神灵、先祖的通讯工具，并且同原始乐舞一道，起着巩固社会秩序和氏族内外团结的特殊作用。由于原始乐器往往交织着不同的艺术形式和上述的多种功用，或许可以这样说，它很少以纯粹的独立的艺术面目出现。所以，除非专用于奏乐，不然的话，很难称其为严格意义上的乐器。比较明显的，可以从兼为体鸣和膜鸣乐器的鼓类说起。

1. 体鸣、膜鸣类乐器

鼓，向被学者们认定是最古老的、也是原始社会最常见的乐器之一。依发音方式可分体鸣鼓和膜鸣鼓两类。

体鸣鼓最初都是树木自然形成共鸣空腔的木鼓，后来由树干经人工挖槽制成。以至今还在我国南方部分少数民族中沿用的体鸣木鼓作逆向考察，远古社会使用木鼓，一个重要的功用就是传播信息。台湾高山族专

门设置木鼓,主要用于通讯。依"猎首"旧俗,阿美斯人决定外出猎首,即先击木鼓号三长击,继以连续短击,以告知战士夜则出发。花莲南势阿美人悬木鼓于会所,号击之法因不同目的而异。云南佤族木鼓用于报警、集众、发布各种消息,鼓点因事而异。贵州苗族有专门祭祀同一祖鼓的宗族群体"鼓社"。鼓社鼓平时不可乱动,遇到鼓祭及战斗时要传信集众,须先备礼祭鼓后才能敲动。木鼓改双面皮鼓后,一面专向同族发布消息,另一面专用于祭祀活动中敲给祖先听。广西壮、侗等族,贵州东南苗、布依等族,春节贺年、预祝丰收而举行春木槽,或称"击槽""打巴槽"习俗,春点变化丰富,还加有舞蹈,渐有娱乐为主的演变。瑶、畲等族的叩击木槽,图腾祭祀的色彩颇浓。据明代邝露《赤雅》载:瑶民祭祀高辛狗王,"祭毕合乐,男女跳跃,击云阳为节,以定婚媾。侧具大木槽,叩槽群号"。其明显遗传着原始宗教的意味。

 我国的膜鸣鼓,即皮膜鼓,经考古发现证明,至迟出现于新石器时代的晚期。然我国有关鼓的传说皆渊源悠久。如《世本》云:"夷作鼓,盖起于伊耆氏之土鼓。"《礼记·明堂位》亦云:"土鼓、蒉桴、苇籥,伊耆氏之乐也。"《吕氏春秋·仲夏纪·古乐》记:"倕作为鞀、鼓。"杜子春注《周礼·籥章》掌土鼓时说:"土鼓,以瓦为匡,以革为两面,可击也。"另据《山海经·大荒东经》载:"有兽,状如牛,苍身而无角,一足,出入水则风雨,其光如日月,其声如雷,其名曰夔。黄帝得之,以其皮为鼓,撅之以雷兽之骨,声闻五百里,以威天下。"《吕氏春秋·仲夏纪·古乐》也说:"帝(颛顼)乃令鱓先为乐倡。鱓乃偃寝,以其尾鼓其腹,其音英英。"又"帝尧立,乃命质为乐,质……乃以麋鞈置缶而鼓之"。至《史记·廉颇蔺相如列传》等,仍记有秦人之乐有"击缶"一说,说明我国古代有以陶土制成的体鸣土鼓(缶),也有以麋鞈等兽皮冒蒙于缶面而成的膜鸣土鼓。

 1958年,河南郑州后王庄遗址出土了十四件陶鼓,鼓口沿上留有张鼓皮用的鹰嘴钩,鼓下端留有为击鼓时空气流动而开的出音孔。1975年在河南内乡朱岗村东南出土的陶鼓,也属仰韶文化晚期。鼓表面纹有柳叶状花纹,喇叭形鼓首与鼓筒相通,两相接合处的一周齿状突起。1980

年青海民和阳山23号墓出土的距今约四千三百年前后的陶鼓,口外壁也有一周等距离的钩状乳钉,均可视为作鼓面蒙皮之用,而惟鼓皮缺损。值得注意的是,山东泰安大汶口文化晚期(距今五千年以上)10号大墓,出土了两件陶壶和扬子鳄皮的骨板及壶口上皮膜朽化后的残留物。因扬子鳄古称鼍,故考古人员推断此实为陶框鼍鼓。1980年在山西襄汾陶寺文化(距今约四千五百年至四千四百年)早期遗址出土的陶鼓,鼓腔是掏空内腔烘干后的天然树干,鼓腔内也发现了细碎的扬子鳄骨板残块,还见有圆椎状调音物十六枚。此被认定实为木框鼍鼓。此外,甘、陕等地也见有此类原始土鼓的发掘,说明我国原始土鼓于新石器时期即分布在黄河流域的广阔地域。从始见到盛行,前后长达一千二百年左右。

我国祖先经历的石器时代相当漫长。石器时代人类最重要的生产工具和最有力的武器都是石制的,而石器时代最有代表性的敲击乐器可能就是石磬了。磬作为非常古老的乐器,也称石。《吕氏春秋·仲夏纪·古乐》中的神话传说,称夔"乃拊石击石,以象上帝玉磬之音";又从《尚书·尧典》得知,尧舜时代的乐舞即"击石拊石",广泛使用了磬,说明古人很早就注意到了石质对磬音的影响。《山海经·西山经》记有磬石的产地:"泾水出焉,而东流注于渭,其中多磬石";"小华之山……其阴多磬石"。有学者推测磬的前身是石犁,但迄今确知最早的石磬,如山西夏县东下冯出土(见图2)和山西襄汾陶寺出土的早期石磬;山西闻喜南宋遗址出土的龙山文化晚期特磬和河南禹县范石乡阎砦龙山文化遗址出土的特磬,其形状不一,均较长大,与犁形相去甚远。从打制工艺看,这些石磬虽表面粗糙,厚薄不均,近似劳动工具,但它的基本形制于四千年前的夏代就已定型,且磬体上部均有悬挂洞孔,悬挂起用磬槌敲击后可发出悦耳的乐音。

考古发现的新石器时代的体鸣乐器中,有一种类似现今乐队中常见的沙锤状的摇响器,为中空球形或半球形,内装石粒或陶粒,以节奏性摇动腔体发声。从陕西、甘肃、河南、山东、湖北、安徽、江苏、浙江出土的摇响器看,它遍布于黄河流域和长江流域的广阔地带,仰韶文化、大汶口文化、屈家营文化等多个古文化系统都有出土,且均为陶制。但自1987年

图 2　山西夏县东下冯商代早期特磬

河南舞阳贾湖遗址发掘以来，发现有数十件龟甲摇响器出土，分别以六件或八件成组置于墓中。此摇响器均由一种闭壳龟的背甲和腹甲制成，内装石粒。出土时，内装石粒的背甲、腹甲还完好地合为一体。贾湖遗址属新石器时期的中原裴李岗文化系统，距今七千至五千八百年。从今天乐队中沙锤的功用和北美印第安易落魁人至今将它应用于宗教仪式乐舞中，可以推定我国的此类原始摇响器，很可能兼有乐器和巫术法器的双重功能。

原始陶器应出现在石器时代，先民在使用石器的过程中学会了用火。首先是用来取暖和烧烤食物，而后才是烧制陶质生活用具和生产工具，再后便是将制陶或陶范技术应用于制造乐器。从迄今考古发现看，我国原始陶制乐器非常丰富。除上述陶鼓和陶摇响器外，体鸣乐器里还有陶铃、陶庸及气鸣乐器的陶角、陶埙等。

现存先秦史籍中有关铃的记载不多，见于考古发现的较有代表性的是，1956年分别在河南陕县庙底沟和湖北天门石家河出土的陶铃。前者为距今约五千年的仰韶文化时期遗存，后者为距今四千多年龙山文化时期的石家河文化遗物。两者均有为用作悬挂铃舌而开的穿孔。此类陶铃在山西、甘肃、江苏等地的新石器时期遗址中也有发现。值得一提的是，中原地区的椭圆形铃体的陶铃，从河南龙山文化中期开始，它的铃体逐渐

演变成合瓦形。这便预示了后世青铜乐器一钟两音和组编演奏旋律成为可能。

陶庸是执柄用槌击奏的体鸣乐器。庸（或镛）又称铙。目前仅见1955年在陕西长安客省庄出土的一口距今四千多年的陕西龙山文化陶庸，灰陶、手制，形制与后世的商庸相近。

2. 气鸣类乐器

我国原始气鸣乐器，主要指迄今考古发现的远古哨、笛、埙、角一类的吹奏乐器。同体鸣类击奏乐器一样，其制作材料大多直接取自自然界的天然原材。后世至今的笛、哨类乐器，已改为取自比较容易加工的竹、木材料，音色淳厚、脆亮，竹木质感浓郁。想象中取材自骨、角、石或陶等天然材料的笛、哨乐器，音色自然要暗淡许多，但情调古朴、空寂、悠远，材料结实耐用，能够保存至今的实物弥足珍贵。

我国远古哨、笛，都是以管体边棱为激发体。哨同笛的区分在于音孔（即指孔）的多少。1959年江苏吴江梅堰出土一单孔骨哨，可吹出鸟鸣声，是七千年前新石器时期属马家浜文化晚期遗物。1963年甘肃秦安堡子坪出土的陶哨，也是一音孔，然形制为小羊状，吹孔在尾部，一音孔在背部，属齐家文化时期遗物。1973年浙江余姚河姆渡第四文化层出土了一百三十九支骨哨，是用禽类肢骨制成，手指粗细，管身开一、二、三、四孔不等，但两端各开一孔者居多。其中一支，上端处存一圆形指孔，骨管内插入一根骨棒，可能是充当改变音高的活塞，吹奏时将它上下移动，可发出各种不同高低的音。1979年河南长葛石固出土的一骨哨（见图3），管身中部侧开一椭圆形孔，以一端管孔为吹孔，属距今八千一百年左右的裴李岗文化。此类管身中部开孔的还有甘肃永靖大河庄出土的齐家文化早期的骨哨。如果将中部孔作为吹孔、两端管孔为音孔的话，就如同今天景颇族的吹奏乐器"吐良"一般。但这些骨哨发音尖锐，又缺乏规整的音列结构，故推测它们除用于日常游戏娱乐外，可能更为常用和实用的是作为狩猎时的诱捕器具和日常的通讯工具。

图 3　河南长葛石固骨哨

1986—1987年间,河南舞阳贾湖新石器时期裴李岗文化遗址先后出土了二十五支多孔骨笛(见图4),形制为五孔、六孔、七孔、八孔四类,距今最早约九千年。均以丹顶鹤的尺骨制成,且均以管端边棱为激发体,故均为直吹形式的直笛。它们的年代早于骨哨,但形制、功能都优于骨哨,而更引人关注的是,不少骨笛有手钻或锥钻的痕迹,即既有钻孔前的刻记痕迹,又有经修改后重新刻记的痕迹。此均为挖孔前的刻度。试吹后所得音高明确,各音级已能构成六声或七声音阶。从其中一支所发音列看,已含有八度、六度、五度、四度、大小三度、大小二度等多种音程关系。它不仅代表了我国定音乐器当时已较发达的形态,而且表明当时制笛(钻

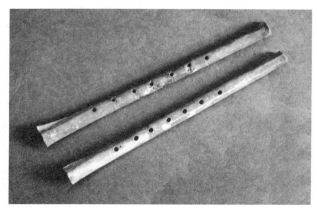

图 4　河南舞阳贾湖新石器时代遗址出土的骨笛(雌、雄)

孔)工具的选择制作,制笛前的标准设计,包括音孔大小、孔距定位等等的某种周密测算,都已达到一定的理论和实践的高度;当时的先民们已可能具备了相当水准的音高、音准概念,并初具了某种音律体制标准。只是先民们制笛的具体的设计依据现在还未能得知。

出土如此美观完善的骨笛的区域,也应是竹笛的产地和发展地区。我国黄、淮流域的中原一带,于新石器初期,是传说中的东夷氏族生活的地域,他们南连长江下游湖泊地带的稻作农业区,这里也是河姆渡氏族公社的遗址。我国江南昆笛音乐传统的前源也应该是在此地。前文述及"昔黄帝令伶伦作为律"的传说,伶伦是"取竹之嶰谷",即所制律管为竹制之笛。然黄帝氏族起源于西北,早期活动地域也在相当于今甘肃东部的平凉和宁夏的泾源、固源一带,怎么会有竹林生长呢?参证历史地理学研究,相当于传说中的黄帝时期,属我国气候的温暖期,其活动区域要比现在温暖得多。西安半坡仰韶文化遗址,曾有大量竹鼠等动物的骨骼出土;纬度相近的山东历城龙山文化遗址,也曾发现有炭化的竹节,表明黄帝氏族早期活动区域均为树林、竹林、丛草等植被覆盖。在这一生态环境中生活的华夏先民,兼有骨笛和竹笛是极有可能的。而我国西北梆笛音乐传统的前源似乎也可以追寻到这里。

迄今我国史前考古发现的埙、角类吹奏乐器均为陶制,是原始乐器中极富特色的品种,分布广泛,黄河中、下游的陕、晋、豫、鲁等省较为集中,长江下游的江、浙、皖等省也有出土。

史籍中关于埙的传说,年代久远。如《拾遗记》称:"庖牺灼土为埙。"《世本》谓:"埙,暴辛公所造。"1954—1957年间西安半坡仰韶文化遗址出土的陶埙,榄核形,距今约六千多年。1973年浙江余姚河姆渡第四文化层,与骨哨同时出土的一陶埙,卵形,仅有吹孔而无按音孔,距今约七千年,是目前所知年代最早的埙。1931年,晋南万荣瓦渣斜曾出土新石器时期仰韶文化遗物陶埙三枚,一枚仅有吹孔,一枚两孔(一吹、一按),一枚三孔(一吹、两按)。河南尉氏县桐刘出土的河南龙山文化埙和山西襄汾陶寺遗址采集的陶寺类型遗物埙、太原市郊义井村出土的埙,都是二音

（按）孔埙。二音孔埙若音孔全闭，或开一孔、或开二孔，可发三个音。此外，山东潍坊姚官庄、江苏邳县小墩子等地，也有属新石器晚期的陶埙出土。多例所吹出的共同音程均为不完全协和的小三度，说明小三度像是某种原始调式的胚胎。

　　相比之下，陶角还不能认定为完全的乐器，因为除了能吹出较为厚实的号声外，别无所能。发掘者认为，既然原始氏族的军事统领常兼巫师之职，那么此陶角在娱乐之外，用于发号施令，或巫术法器的场合可能更多。从所发出的声音听来，像是标志着威严的身份和崇高的权力。1976年河南禹县谷水河出土的龙山文化陶角，距今约四千六百至四千年。1979年山东莒县陵阳河出土的大汶口文化晚期陶角，距今约六千三百至四千五百年。它们的形制均保持着天然牛角形。只有陕西华县井家堡出土的仰韶文化陶角，其牛角状的尖端像是被人为切去。

　　反观原始乐器，此类有趣现象还有不少。就拿陶埙来说，一、这种由陶土烧制而成的罐状的吹奏乐器，在迄今人类历史上或现今世界上的各民族中都极为鲜见。我国陶埙从某种助猎器具演化成形后，沿用了上千年，其发展呈演进序列，即音孔逐渐增多，发音能力逐渐增强，然形制基本没有变化。后渐由木制取代，但实践中基本不用，成为宫廷礼器。二、从我国已出土陶埙的地理分布看，最西北的发现地是甘肃玉门，直至最东南的出土地是浙江余姚河姆渡，中经陕西、山西、江苏，呈一个长达千里的带状分布区域。三、在距今约七千年的河姆渡遗址，竟有一单孔（吹孔）陶埙，与由禽骨挖制而成的骨哨同时出土。而同样由禽骨挖制而成，但比河姆渡骨哨发音性能更加优越的贾湖骨笛，其测定年代却早于它近千年。等等。

　　以上现象虽一时难以逐一地深度探究，但所表现出的我国音乐文化的一体多元和渐进性、地域的差异性和不平衡性、音乐文化特质和心态的持久稳定性等，明显是受到早期人类的社会文化发展与交往状况和自然生态环境的影响。这些特征早在原始社会就已初步形成，其渊源称之极为久远是不为过的。

第二章 夏商周音乐
（前2070—前221）

第一节 概 述

夏、商、周三个朝代,即人们通常所说的三代时期。它的省略之称虽说得轻松,其历史行程却长达十八个世纪。夏代始年约为公元前2070年。夏商分界约为公元前1600年。商周分界约为公元前1046年。周代实为西周和东周两个历史阶段,而东周又分春秋和战国两个历史时期。西周与东周的分界为"平王东迁"的周平王元年即公元前770年。东周的春秋时代起迄可视为平王迁都雒邑后至周敬王四十四年。战国时代实指东周末期我国历史上一个特殊的战乱时期,一般视为周元王元年的前475年至秦统一的前221年。

古史传说中的尧、舜时代,是我国历史上的母系氏族社会时期,也是我国原始氏族社会发展到了晚期。随着原始社会的解体,到了夏代,则由母系氏族社会转向男系氏族社会。历史学家吕振羽在《史前期中国社会研究》中说:"随着男系氏族社会的成立,氏族内使用了奴隶以及家长制的奴隶经济,就都有可能了。"而奴隶通常都是那些被征服的氏族成员或由战争得来的俘虏。劳动力的增加,家族本身的发展,有力地促进着社会生产力的发展和奴隶制的转化。畜牧业和农业生产的剩余物资,这些社会物质财富逐渐集中为氏族家庭少数人手中的私有财产。随着贫富分化和

部族统治的日益强化，出现了奴役者和被奴役者。比如甲骨卜辞中反映出有奚、奴、仆、臣、妾等多种处于奴隶地位的人。甚至还有了许多人身殉葬的残酷制度。恩格斯在《家庭、私有制和国家的起源》中曾引用马克思的一段话：

> 一定历史时代和一定地区内的人们生活于其下的社会制度，受着两种生产的制约：一方面受劳动的发展阶段的制约；另一方面受家庭的发展阶段的制约。劳动愈不发展，劳动产品的数量，从而社会的财富愈受限制，社会制度就愈在较大程度上受血族关系的支配。然而，在以血族关系为基础的这种社会结构中，劳动生产率日益发展起来；这些新的社会成分在几世代中竭力使旧的社会制度适应新的条件，直到两者的不相容性最后导致一个彻底的变革为止。以血族团体为基础的旧社会，由于新形成的社会各阶级的冲突而被炸毁；组成为国家的新社会取而代之，而国家的基层单位已经不是血族团体，而是地区团体了。在这种社会中，家庭制度完全受所有制的支配。阶级对立和阶级斗争从此自由开展起来。这种阶级对立和阶级斗争构成了直到今日的全部成文历史的内容。

这段引文稍长了些，但对我们理解氏族社会解体和奴隶制社会形成很有帮助。

夏王朝的建立，逐渐有了新的阶级关系，血族团体的基础破坏了，家族制度逐渐由新形成的所有制所支配，开始了中国长达数千年的世袭制度，进入奴隶社会。甲骨卜辞的诞生，也标识了历史由传说阶段成为有文字记载的历史。中国古代史籍关于中国历史朝代沿革的记述，一般都从夏代开始。但夏朝世系目前尚未得到地下发掘实物的确证，我们只能相信史籍上有关夏朝事迹与世袭的记载，确认它属于奴隶制时代，是我国历史上第一个阶级社会。夏王朝数百年的统治，其间经历过激烈尖锐的武力反抗且几代人的血与火的洗礼，其奴隶主贵族阶级统治的世袭国家政

权才得以巩固。但是当统治者昏庸残暴、荒淫无度,使阶级矛盾达致空前激化之时,其王朝倾覆之日也就为期不远了。

《尚书·汤誓》记有一首夏末商初的歌谣:"时(是)日曷丧?予及汝皆亡!"夏桀的残暴和穷奢极欲置奴隶们于水深火热之中,奴隶们诅咒他,发出了愤恨的怒吼。《尚书·大传》中还有几首古歌,可以参证此期的人心向背。《夏人歌》只有三句:"盍归乎薄,盍归乎薄,薄亦大矣。"它被传为是两个醉者的歌:"夏人饮酒,醉者持不醉者,不醉者持醉者,相和而歌曰……"歌中的"薄"实际是"亳","亳"是商的国都(今山东曹县南)。歌曲是说我们一起归到商都去吧,亳那个地方也很大呀。歌者是夏人,显然是说夏桀残暴,商汤(即成汤,又称武汤)圣明,因而人心思商。《伊尹歌》是说在夏桀那里任事的伊尹,在闲居中听到乐声,告诉夏桀说:"大命之去有日矣。"夏桀不听,他便跑到商汤那一边去了。歌辞云:"觉兮较兮,吾大命假兮。去不善而就善,何乐兮。"按郑玄注,此歌大意是:先知者啊,直道者啊,我的命已去了,离开这个不好的地方,奔向那美好的去处吧!这是何等的乐事啊。

商族本是黄河下游渤海沿岸的一个历史悠久的古老氏族,属东夷集团的一支。商族在始祖契之前尚处在母系氏族社会。《史记·殷本纪》云:"玄鸟坠其卵,简狄取吞之,因孕生契。"商人视玄鸟与本氏族有血缘关系。据殷墟卜辞记,商王祭祀高祖王亥,常在"亥"字上方加一鸟形,即商族图腾徽识。自契至汤十四世的四百多年间,商族历经八次大的迁徙,足迹遍及今豫、冀、鲁一带。公元前16世纪,商族部落逐渐强盛起来,至公元前11世纪成汤伐桀,代夏而起。夏朝自禹至桀,共约四百年。商汤利用了夏朝内部尖锐对立的阶级矛盾,联合其同盟部落,一举推翻了夏桀政权,建立起我国第二个王朝政权,史称商朝。商朝初建都于亳,经多次迁移,后商传十代到盘庚,迁都于殷(今河南安阳小屯村),故有殷商之称。自商开始由畜牧经济转入农业经济。

夏时,作为夏的附庸,商族的活动区域处黄河下游地区,与夏族呈东西并峙。代夏立国后,商朝以古老的中原大地为中心地带,在夏朝的基础

上进一步扩展它的疆域和影响,向西扩展至黄河中游地区,主要统治地域多与夏土重合。这一历史地理格局,显示出商朝社会文化必然呈现多样化的包容性。据黄河中、下游地区的考古资料,河南的龙山文化、二里头文化和二里岗文化所呈现的"文化叠压"关系,证明夏商文化一脉相承。商朝在社会生产获得很大进步、政权进一步发展完善的基础上,产生出一个专门从事意识形态生产的巫史集团,使原始氏族末期和夏朝已经开始的物质与精神两种生产的分工更加巩固和发展起来,并极大地促进了商朝精神文化的发展,包括灿烂辉煌的青铜文化艺术、甲骨文字、巫觋乐舞文化及丰富多样的手工技艺等。走在此期世界前列的青铜冶铸技术的发明,造成钟、庸等青铜金属乐器的相继出现。奴隶主贵族的贪图享乐,大批以音乐、舞蹈为职业的乐奴和乐师被宫廷收养,为乐舞、器乐的进一步发展创造了条件。

商朝自汤至纣辛自焚,西周建立,共约六百年。周部族在西北,是居住于陕甘黄土高原上的一个古老的部族,也是黄帝族后裔。从始祖后稷开始,周族完成了由母系氏族社会向父系氏族社会的历史过渡。夏商时期,周族经过数代人的努力,农业经济获得了高度发展。尤其是在提高本族文明程度的同时,认同了商人较高层次的文明,为其日后的崛起打下了坚实的基础。周武王时发展强大。至武王挥师东进灭商建国,建立起我国历史上第三个奴隶制王朝,统治四百多年。

周代是我国奴隶社会的发展时期,也是向封建经济过渡的时期。灭殷后,为巩固新生王朝,周初统治者采取了一系列重大的政治、文化措施。如组织新的社会生产,释放殷商的囚奴,同时还召复逃亡奴隶并与之赈济,"分地薄敛",开始发展封建剥削的因素。在对殷商奴隶主集团的抵抗和叛乱进行征伐的同时,将俘获者转化为周的属民或小农奴主,并分封诸侯。营建东都后,实行宗法制度和农业上的井田制,并建立起较为完备的贵族子弟教育的学校,极大地促进了社会生产力的发展,从而取得了周初经济的发展和社会的安定。这样,便促使宫廷制礼作乐和民间口头歌谣为主体的诗歌音乐,走进了一个繁荣、灿烂的时代。然至西周末年,走上

奴隶制的鼎盛时期后,却已危机四伏。奴隶、平民与贵族阶级的矛盾,王朝与周边方国部落之间的矛盾与争战,王室贵族与诸侯贵族间争权夺利的矛盾与斗争,等等,终而导致西周王朝覆灭。平王东迁后,在今河南洛阳附近建都,以土壤肥沃、气候温和的伊水、洛水流域的平原为发展地区,将泾渭平原和伊洛平原贯通起来,构成强大的疆土,史称东周。

东周之后的五百年间,是中国历史上著名的春秋战国时期。这是一个急剧动荡且充满变革的时代。中央王权逐渐丧失权威,经诸侯争霸、互相攘夺和列国剧烈的三百年兼并战争,从"春秋五霸"到"战国七雄",周天子名存实亡。连年战争,仅战国时期就发生战事两百余次,以致"男不得耕,女不得织",流血满野,夫妻离散,人民灾难深重。生产力遭受战乱破坏的同时,社会生产关系、观念意识形态也开始急剧变革。士阶层崛起,交通发达起来,金属货币开始流通,还出现了不少军事重镇和经济发达的城市。这是奴隶制国家走向衰落、崩溃,新兴封建制度萌生、发展、不断壮大,并最终取代贵族世袭的奴隶制的伟大变革时期。它所带来的空前的思想解放和学术繁荣,写下了我国古代文化艺术创造的最为璀璨夺目的历史篇章。

第二节 乐舞与宫廷礼乐

1. 夏代乐舞

从前文的叙述可知,人类早期,即远古蒙昧时期,人类艺术的发生主要是出于现实物质生活的需要,那时的艺术是一种物质性的实用性的艺术。此期人类的各种精神生活因素还处在萌芽状态和原始混合状态,精神生产还没有与物质生产相分离和独立出来。只有在社会出现阶级分化和社会分工的萌芽,人们的精神生活开始丰富、复杂起来,直至阶级社会确立,奴隶制国家诞生,物质生产和精神生产开始出现明确分工的时候,从属和服务于精神生产领域的艺术才会出现。但从功能上讲,仍带有实

用性目的。夏、商、周三代艺术,就是这种精神性的实用性的艺术。

如果我们认同《礼记·礼器》所说:"三代之礼一也,民共由之。"那么我们就可以把三代艺术概括为礼乐艺术。周公"制礼作乐",使三代礼乐艺术在西周发展到了极致。三代礼乐艺术是以青铜艺术和乐舞艺术为代表的。已知乐舞艺术是歌、舞、乐结合为一的艺术样式,而乐的主体是指青铜乐器营造的宫廷金石之乐或钟磬之乐,则三代礼乐艺术最主要和最具代表性的艺术形式就应该是乐舞艺术了。

自夏代开始进入奴隶制社会后,奴隶主贵族为了享受作乐,就在宫廷里大批收养乐奴和专职的宫廷乐师。乐器的品种不断增多,乐器的制作也日趋完善。音乐活动的规模大大超过了氏族社会时期。《吕氏春秋·侈乐》记:"夏桀、殷纣作为侈乐,大鼓、钟、磬、管、箫之音,以巨为美,以众为观;俶诡殊瑰,耳所未尝闻,目所未尝见,务以相过,不用度量。"《管子·轻重甲》也说:"昔者桀之时,女乐三万人,端噪晨乐闻于三衢,是不服文绣衣裳者。"随着生产力的发展,人们对自然的控制能力的提高,人们对于自然灾害所作斗争的胜利或在战争中所取得的胜利,已常常被作为奴隶主阶级统治者的功劳。宫廷音乐中占主要地位的乐舞活动,出现了一些新的因素和内容,对于图腾或超自然力量的歌颂转向了对奴隶主统治者的歌颂。这也曲折地反映了当时私有制发展和统治者获得绝对统治权的社会现实。

夏朝继承原始乐舞的传统,歌颂开国之君的乐舞《大夏》,是颂扬大禹治水、"以昭其功"之作。《吕氏春秋·古乐》记述了它的产生:"禹立,勤劳天下,日夜不懈,通大川、决壅塞、凿龙门、降通漻水以导河,疏三江五湖,注之东海,以利黔首。于是命皋陶作为《夏籥》九成,以昭其功。"传说皋陶是舜、禹两代掌管刑法的重臣,此又可知他精通乐舞编创。《夏籥》原名《大夏》,因舞者手持管乐器"籥"起舞,所以又叫《夏籥》。此乐舞与远古圣王黄帝之乐《云门》《承云》)已明显不同。"黄帝以云纪",《云门》"效八风之音",表现黄帝族对云代表的自然力的描摹和崇拜。而《夏籥》是禹首领命人制作,用以歌颂自己功德的。这是将征服洪水、战胜自然的巨大努

力与功绩视作个人行为,全部集中到禹一人身上。从《礼记·明堂位》所记"皮弁素积,裼而舞《大夏》"可知,此乐舞在周代演出时,舞者共六十四人,分八列八行,头戴皮帽,上身裸露,下穿白裙,其原始舞风颇浓,且作为"周乐"一直保存至春秋。据《左传·襄公二十九年》载,公元前544年,吴公子季札使鲁,看到鲁国表演的《大夏》后由衷赞叹:"美哉! 勤而不德,非禹,其谁能修之?"

上文所述夏朝纵情乐舞享乐,大肆挥霍,是从禹之子夏启夺位之后开始的。禹死,本应推举东夷之益接任,但夏启恃其父治水之功,夺取益之位。据《孟子·万章上》说,当时亲启的势力集团"不讴歌益而讴歌启"。乐歌讴歌不仅为权势者歌功颂德,还为争权夺利制造舆论。启待权力巩固后,便纵情追求乐舞享乐。《山海经·大荒西经》载:"开上三嫔于天,得《九辩》与《九歌》以下。此大穆之野,高二千仞,开焉得始歌《九招》。"按:开即启,招即韶,《九招》亦即《九韶》。"九"与"大",古人有时用意相同,故《九韶》又有《大招》《九辩》《九代》《箫韶》《韶箾》等诸多异名。箾即箫,也是原始形制的编管乐器排箫。《韶箾》亦即《箫韶》,得名同于《夏籥》,源于该乐舞以排箫为主要伴奏乐器。而《九辩》和《九代》,应是舞蹈部分的专名。又前引《尚书·益稷》所载,传说《九韶》是舜时乐官夔所作;《吕氏春秋·古乐》载,传说原名《九招》(后名《韶虞》)是帝喾时咸黑所作的声歌,虞舜时经质又修改过。《山海经·海外西经》又传,启从天上得该"仙乐"后,则"乘两龙,云盖三层。左手操翳,右手操佩玉璜"参与。可见韶乐传说覆盖有层层神秘帷幕,其真实内核应是启假托上天意旨,将庄严优美的原始祀神乐舞独占,既用来加强神权统治,巩固自己的王位,又满足于自己的享乐需求。后世《楚辞·离骚》亦云:"启《九辩》与《九歌》兮,夏康娱以自纵。"乐舞的祭祀性质开始了前所未有的向娱乐、享受方面的转变。

前引《左传·襄公二十九年》载,吴公子季札聘鲁观乐,其中也有《韶箾》。季札叹为观止,评价曰:"德至矣哉,大矣! 如天之无不帱也,如地之无不载也。虽(唯)甚盛德,其蔑以加于此矣! 观止矣! 若有他乐,吾不敢请已(矣)。"《论语·八佾》记孔子将《韶乐》与《武乐》相比较之,赞叹曰:

"子谓《韶》,'尽美矣,又尽善也。'谓《武》,'尽美矣。未尽善也。'"又《论语·卫灵公》记:孔子认为,治理国家就要"行夏之时,乘殷之辂,服周之冕,乐则《韶舞》,放郑声,远佞人"。更有《论语·述而》记孔子"在齐闻《韶》,三月不知肉味,曰:'不图为乐之至于斯也。'"可见《韶》乐已是当时乐舞的巅峰之作了。

2. 商代乐舞

从启至桀,夏代共传十三代十六帝。夏朝末年,夏桀荒淫无道,如前引述,其奢侈放纵的音乐享受,后人称之为"侈乐"。《路史·后记》十三《注》引《史记》说,夏桀"大进倡优漫烂之乐,设奇伟之戏、糜糜之音"。加之他残贼海内,赋敛无度,万民甚苦,各种社会矛盾更加尖锐,统治江河日下,国势日衰。终于前1600年,被逐渐崛起于东方的商汤部族所灭。为歌颂商汤灭夏立国的功绩而创造的《大濩》舞,成为商代重要的代表性乐舞,后世将它与《韶》《夏》等舞乐并称为"六乐"。

有关《濩》乐最早的记载是在殷墟的甲骨卜辞中,如:"乙亥卜贞:王宾大乙《濩》。亡尤。"(《甲骨文合集》35499)"大乙"即汤,"王宾大乙"即商王以《濩》乐祭祀如大乙及大丁(汤之子)、大甲(汤之孙)等直系先王。濩,甲骨文从水,从佳。《说文》云:"佳,鸟之短尾总名也,象形。"商族属东夷氏族集团,以鸟为图腾。又见《通鉴大纪》载有《濩》产生的传说为:汤时天下大旱七年,汤遂素车白马、着布衣、身披白茅草,以自己做祭祀的牺牲,"祷于桑林之社,天油然作云,沛然下雨,岁则大熟,天下欢洽,岁作《桑林》之乐,名曰《大濩》"。《墨子·三辩》说:"汤放桀于大水,环天下自立以为王,事成功立,无大后患,因先王之乐,又自作乐,命曰《濩》。"《吕氏春秋·古乐》也说:"殷汤即位,夏为无道,暴虐万民,侵削诸侯,不用规度,天下患之。汤于是率六州以讨桀之罪,功名大成,黔首安宁。汤乃命伊尹作为《大濩》。歌《晨露》、修《九招》、《六列》、《六英》,以见其善。"综上所知,《大濩》亦名《桑林》。它是在该氏族古老图腾乐舞的基础上改编而成,是每年跳祭时用于祭祀先王之乐,表演中以《晨露》作伴歌。而汤于商族兴

旺的功绩并不亚于其始祖契,汤改本族图腾乐舞为《濩》以表现其功绩卓著,并作为本族祭祀先祖的史诗性乐舞为理所当然。

《墨子·明鬼》有"宋之桑林","此男女之所属而观也"之说,《吕氏春秋·慎大》也说:"武王胜殷,立成汤之后于宋,以奉桑林。"可见《桑林》为禘乐,即祭祀其祖先图腾玄鸟和先妣简狄的乐舞。据《左传·襄公十年》:"宋公享晋侯于楚丘,请以《桑林》。"宋国人是商的后裔。说明内容涉及商族历史和繁衍的图腾禘乐《桑林》一直流行至春秋时代。"桑林"本是桑山之林,商汤在此祈雨,殷商及至春秋时的宋国均奉之为圣地,立神以祀。《礼记·表记》载:"殷人尊神,率民以事神,先鬼而后礼。"商人意识中弥漫着浓厚的神灵崇拜,其社会生活中巫风盛行且居有异常显著的地位,巫术降神活动十分频繁。这除了原始图腾崇拜传统的延续外,在夏商残酷奴隶制统治下的奴隶们,为摆脱自己受压迫和奴役的境地所做的种种反抗,往往都以失败告终。无奈中,他们只有寄望于借助某种超自然的法术,来预卜或改变命运的凶吉。而奴隶主阶级也寄望于这类法术,从精神上用神权加强对奴隶们的统治,并以此维护和巩固自己的统治地位。其时的巫师,不仅行使神权,掌管占卜和医术,所施巫术可以沟通鬼神、驱邪逐魔、祈福禳灾,还主管乐舞,参与国家大事。相传夏禹擅巫舞,成汤善祈祷,禹、汤均为当时的大巫。夏禹的巫舞步法,甚至为后世效仿,被称为"禹步"。

甲骨文中的"巫""舞"同源。巫觋作为沟通"天""人"的桥梁,其手段之一就是舞蹈,即巫乐巫舞是巫术"驱鬼""事神"的主要形式。《说文》云:"巫,巫祝也,女能事无形以舞降神者也,象人两袖舞形。"商人巫舞仍承担有天人交通的社会义务。无论男巫还是女巫,在施行巫术时都要酣歌狂舞,如《尚书·商书·伊训》所说:"恒舞于宫,酣歌于室,时谓巫风。"孔颖达疏:"巫以歌舞事神,故歌舞为巫觋之风俗也。"已知商代社会生产以农牧业为主,而干旱成灾又极为常见,故商代巫术活动的重要职能即祀雨降神,无论王室、民间都极为看重。上述大旱之年,成汤亲自参与巫术求雨活动即可为证。每逢降神祀雨仪式,必伴以夜以继日的乐舞活动。据卜辞载,此类求雨巫舞祭祀活动最长可达四天之久。则此名为商王汤之乐

的《桑林》之舞,成为商代最重要的祭祀乐舞之一。

此外,商族以武功建立王朝,故战争和以武舞宣示其武功,对于新生的商王朝仍旧十分重要。甲骨卜辞中,一方面记录了商王朝对周边的鬼方、土方、羌方、祺方等十数个氏族邻邦的征战与兼并,另一方面也见有乐舞中反映同外部交往中的冲突关系的记载,如:"丁酉卜:其呼以多方小子小臣,其教戒。"(《殷契粹编》1162)《说文》:"烕,宗庙奏《烕》乐。"戒当是"烕"的本字,甲骨文中象两手持戈之形,故《烕》乐当是一种持戈而舞的武舞。将反映军事争战的戒乐用于祭祀,也表明了商代乐舞在民族生存与国之命运中所具有的精神支柱的作用。

商朝基于自身文化的深厚根基,在对待历代文化传统上,采取了继承和发展的态度。在音乐文化上,商朝与前代的联系非常明显。从上述商朝使用的乐舞看,大致有两类:一类是延续本氏族的传统乐舞,如《桑林》《大濩》等;另一类便是对更古老的前代乐舞的继承,如《九招》《六列》《六英》等。《山海经·大荒西经》说:"(夏后)开焉得始歌《九招》。"可知《九招》相传是夏启的乐舞。从甲骨卜辞的载录看,商人也确实用过《韶》乐,而《六列》《六英》是早在帝喾时就有的歌乐。商汤继位后,便"修《九招》《六列》《六英》,以见其善"。夏商巫舞虽是为娱神而作、而用,但始终遮掩不住它实际上的重要的娱人的作用,不然它不会在民间得到如此广泛的长久的流传、在宫廷音乐中占有如此重要的地位。但夏商乐舞的娱乐性,以至享乐性在宫廷尤其是朝代末期,往往出现畸形发展。为适应和满足王室贵族享乐生活的需要和维护其神权统治,原有较为单一的全民性质的社会音乐文化,逐渐分化出一种以享乐为主的,仅为社会上层少数人所拥有的王室音乐文化。所谓"侈乐""淫乐"的出现,即是它的直接的发展结果。商代的这种"女乐"和"淫乐"现象在历史上留有不少遗迹。

1950年河南安阳武官村发掘的殷墟前期贵族大墓中,仅被迫殉葬的奴隶、姬妾就有八十多人。墓南的殉葬坑有四排,内有无头尸骨一百五十二具。两侧的二层台上竟还有二十四具女性骨架。从带有绢帛或"舞干羽"之舞具的小铜戈看,她们就是当时的女性乐舞奴隶"女乐"。《管子·

七臣七主》载:"昔者纣驰猎无穷,鼓乐无厌,瑶台玉铺不足处,驰车千驷不足乘,材女乐三千人,钟石丝竹之音不绝。"可知商代最后一个国王帝辛(纣王)的骄奢淫逸达到了极点。又《史记·殷本纪》载:"(纣)好酒淫乐,嬖于妇人。爱妲己,妲己之言是从。于是使师涓(应为师延——引者注)作新淫声。北里之舞,靡靡之乐。厚赋税以实鹿台之钱,而盈巨桥之粟。盖收狗马奇物,充仞宫室。益广沙丘苑台,多取野兽蜚(飞)鸟置其中。慢于鬼神。大聚乐戏于沙丘。以酒为池,悬肉为林,使男女倮,相逐其间,为长夜之饮。"此淫乐不但与原始社会早期音乐的文化属性或文化承诺已完全背离,而且与那些祀雨之舞、祭祖之乐等即时即地的享乐之乐,也完全不同。它在与自然、社会和个人的关系中,社会文化的内涵发生了根本的变化,变为一种多数人共同地、专职地服务于少数权贵享乐的王室或宫廷的音乐文化。

这些专职服务的多数人中,包括属于统治阶层内部的巫觋、属于底层处被奴役地位的乐奴(从事歌、舞、乐之奴隶)和瞽(从事编创或乐教的盲乐师、乐人)三类人。而专事乐教的机构为瞽宗。《礼记·明堂位》谓:"瞽宗,殷学也。"郑玄注:"瞽宗,乐师瞽矇之所宗也。古者,有道德者使教焉,死则为乐祖。"瞽宗原为乐师的宗庙,后逐渐演变为对贵族子弟进行礼乐教育的机构。淫乐现象是作为社会基础的社会阶层分化所致,它是社会音乐文化多层发展的一种不可避免的趋势。但这种畸形的、变态的享乐之乐,毕竟是奴隶主阶级腐朽、暴虐、淫侈的本质反映,从未得到社会的认同,反而终会激起天怒人怨,导致"百姓怨望而诸侯有叛者",其王室乐官太师、少师等"持其祭乐器奔周"(《史记·殷本纪》)的局面。公元前1046年,周武王起兵伐纣,商王朝迅速土崩瓦解。武王指责商纣王"断弃其先祖之乐,乃为淫声,用变乱正声,怡悦妇人"(《史记·周本纪》)。联系商纣王朝的不堪一击,此言确实令人深思。

3. 西周礼乐

中国的礼乐文化源远流长,应追溯到礼仪的起源。中国自古为"礼仪

之邦"。礼仪约起源于出现了社会分层的新石器中期后半至后期,它具有稳定这种阶层分化的精神生活的机能。我们通过先秦墓葬发掘的祭祀用具,尤其是其中的乐器随葬品,再清楚不过地发现了它们同阶层身份秩序的密切关系。研究中国历史的日本学者宫本一夫指出:"这些乐器不曾出现在低于首领阶层的被葬者的墓中,而是仅为男性首领墓所独占。也就是说,这些乐器已成为显示男性首领社会权威的工具……到了商周时代,乐器与身份秩序相关联,以'礼乐'的形式成为封建社会的社会秩序。"(日本讲谈社版《中国的历史》第一卷)周公"制礼作乐",是周初为巩固王室统治所采取的一项重大的文化措施,成为西周音乐文化建设的最突出的事件之一。《左传·文公十八年》载:"先君周公制周礼。"《礼记·明堂位》也载:"周公践天子之位以治天下。六年,朝诸侯于明堂,制礼作乐,颁度量而天下大服。"相传由周公姬旦始创的西周宫廷礼乐制度,实质上是一种社会政治制度,核心是体现周代宗法制和分封制所形成的社会等级规范,又是从政治到文化的一整套的典章制度,包括礼和乐两方面的内容。礼仪或礼制是核心,它以宗法制度和等级制度互为表里,相互结合。乐首先是首领统治权正当化的标志,然后才是一种乐器。祭祀活动是一种反复的练习,使身份意识深入人心,变成潜意识的一部分。始终伴随的音乐,不仅能够使活动具有审美的愉悦,而且也具有某种超越世俗的神圣性。乐是体现礼仪和等级,并与之相配合的乐舞和乐队的编制及其使用。即乐被重新确立了它的交往和促进群体团结的功能,作为等级、身份的象征,用以规范不同社会地位的贵族在天人交通中的宗法秩序,以及社会交往中上下尊卑的行为准则。各等级使用乐舞的场合、规模、人数及乐器的种类、数量,都有严格规定,不许僭越。

以不同场合、安排不同的配套乐舞为例。西周的礼乐由于仍负载周代社会内外交往职能,故不同场合的礼仪具体体现不同社会交往中的价值规范和行为模式。据《周礼·春官》,西周有五礼,其社会职能各不相同,即"以吉礼事邦国之鬼神祇"、"以凶礼哀邦国之忧"、"以宾礼亲邦国"、"以军礼同邦国"、"以嘉礼亲万民"。依周制,五礼中除凶礼"令去

乐"、"令驰县"不用乐外,其余四礼在施行中均须伴以雅乐。已知有郊社、宗庙、宫廷礼仪,乡射及军事典礼等不同的祭祀场合,有祭天、祭地、祭祖等不同的祭祀对象,有君臣、父子、兄弟、夫妇、朋友等不同祭祀人的等级、身份,所安排的演唱、演奏、舞蹈的内容和用乐(乐队、舞队、乐曲)的规模、顺序等,便都有严格、明确的规定。

且看吉礼,祭祀之礼。包括祀昊天上帝、日月星辰,享先王先祖,祭社稷五岳、山林川泽、四方百物,等等。在这一我国历史上的第一个比较明确的宫廷雅乐体系里,最重要的配套乐舞,就是代表远古至周初所谓六代圣王的"六代之乐",简称"六乐"或"六舞",即黄帝之乐《云门》(或作《云门大卷》)、尧之乐《大咸》(或作《咸池》《大章》)、舜之乐《九韶》(又作《韶》《箫韶》《大韶》《大磬》等)、禹之乐《大夏》、商之乐《大濩》、周之乐《大武》。周公以征服者的身份,将歌颂黄帝、尧、舜、禹、汤等人的几部乐舞征集汇拢到宫廷重新编排,加上新编创的《大武》,组成周人的祭祀乐舞,借此宣扬自己"德配圣王"和继承各代圣王统治的"正统"。《周礼·春官·大司乐》中载有它的使用安排:

乃分乐而序之,以祭、以享、以祀。乃奏黄钟,歌大吕,舞《云门》,以祀天神。乃奏太簇,歌应钟,舞《咸池》,以祭地示。乃奏姑洗,歌南吕,舞《大磬》,以祀四望。乃奏蕤宾,歌函钟,舞《大夏》,以祭山川。乃奏夷则,歌小吕,舞《大濩》,以享先妣。乃奏无射,歌夹钟,舞《大武》,以享先祖。

再看宾礼,诸侯朝见天子之礼。包括"朝""宗""觐""遇"等各礼,用"羽龠之舞",并"舞其燕乐"。军礼,包括征战胜利的庆功典礼"王师大献"及军队操习用礼,用"恺歌""恺乐"及钟鼓之乐。嘉礼,主要包括有饮食礼、宾射礼、飨燕礼、贺庆礼等。嘉礼中多使用乡乐和诗乐,如乡饮酒礼,"歌《鹿鸣》《四牡》《皇皇者华》","乐《南陔》《白华》《华黍》","间歌《鱼丽》,笙《由庚》"等,以及"合乐《周南·关雎》《召南·鹊巢》"等。重要的

礼仪,均须以"钟鼓为节",其中等级的区分是配合着乐的施用体现出来的。据《周礼·春官》:"凡射,王以《驺虞》为节,诸侯以《狸首》为节,大夫以《采蘋》为节,士以《采蘩》为节。"又据《国语·鲁语下》:"夫先乐金奏《肆夏》《樊》《遏》《渠》,天子所以飨元侯也;夫歌《文王》《大明》《绵》,则两君相见之乐也。"

《左传·隐公五年》还载有不同等级的贵族在使用舞队时,其编制也有明确的规定:"九月,考仲子之宫,将《万》焉。(鲁隐)公问羽数于众仲,对曰:'天子用八,诸侯用六,大夫用四,士二。夫舞,所以节八音而行八风,故自八以下。'公从之。于是初献六羽,始用六佾也。"按等级规定,舞队的使用区别在"佾"(行列):天子拥有八佾的舞队,共六十四人;诸侯拥有六佾的舞队,共四十八人;大夫拥有四佾的舞队,共三十二人;士拥有二佾的舞队,共十六人。《周礼·春官·宗伯》也载有乐队的使用:"正乐县之位,王宫县,诸侯轩县,卿大夫判县,士特县,辨其声。""县"通"悬",悬挂之意。周初盛行"金石之声",编钟、编磬等悬挂乐器即为身份和权力的象征。王贵为天子,所享乐器为四面悬挂(宫县),然后依等级,乐器顺次分置为东西北三面(轩县)、东西两面(判县)和东面一面(特县)。

为使雅乐体系制度化,并得以充分实施,西周宫廷中设置了相应的专门机构,并形成了一整套细致严密的礼仪规定。据《周礼·春官·宗伯》载,宫廷王室中主管雅乐的机构是"春官"。春官宗伯"掌邦礼",又称礼官,由卿一人担任,乐舞机构及乐官均其属下。乐舞机构的行政、表演和乐舞教育等由"大司乐"领导。大司乐即大乐正,掌"大学",为中大夫,是乐官之长。宫廷中从事雅乐的乐官、乐队均有清楚的专业分工,职责范围也有明确的规定,一般兼具行政、教学、演奏(唱)三种职能。大司乐职责是"掌成均(即西周大学五学之一,习乐之场所)之法,以治建国之学政,而合国之子弟焉。凡有道者、有德者使教焉。死则以为祖,祭于瞽宗。以乐德教国子:中、和、祗、庸、孝、友;以乐语教国子:兴、道、讽、诵、言、语;以乐舞教国子:舞《云门大卷》《大咸》《大磬》《大夏》《大濩》《大武》;以六律、六同、五声、八音、六舞大合乐,以致鬼、神示,以和邦国,以谐万民,以

安宾客,以说(悦)远人,以作动物"。其所属部门有以下四个。

地官(教官)中有:鼓人、舞师、保氏等。春官(礼官)中有:大司乐、乐师、大胥、小胥、大师、小师、瞽矇、视瞭、典同、磬师、钟师、笙师、镈师、秣师、旄人、龠师、龠章、鞮鞻氏、典庸器、司干、大祝、司巫、女巫等。夏官(政官)中有:大司马等。冬官(事官)中有:凫氏、韗氏、磬氏等。其中隶属春官人员最多,达一千五百五十八人(包括大司乐)。其时尚未单设"乐官"机构,故乐官、乐工均主要归附于"春官"。乐师即小乐正,掌"小学",为乐官之副,均称乐正。还有大师,即乐工之长,掌六律六同,教六诗,祭祀、燕飨、射礼时的演奏(唱)等。旄人专事表演民间乐舞。瞽矇为宫廷盲乐官。盲者因失明而听觉更为发达,故适宜音乐工作。夏代就有盲人为宫廷乐官之例。周代乐人也多以瞽、矇、瞍一类盲人充当。《周礼·春官》说,瞽矇的职责是"掌播鼗、柷、敔、埙、箫、管、弦、歌、讽诵《诗》,世奠系,鼓琴瑟,掌《九德》《六诗》之歌,以役大师"。此外,他们也配合大司乐等乐官对贵族子弟施行乐舞教育。鞮鞻氏的职责是掌管"四夷之乐",以及祭祀时的吹籥唱歌。典庸器掌管乐器收藏,以及祭祀、燕飨、宾射时摆放乐器、陈列庸器等事物。乐官也是礼官,主要负责雅乐活动的施行。此又清楚地表明西周礼乐制度的本质是礼乐一体。

4. 西周宫廷雅乐与乐教

西周宫廷雅乐的乐制、舞制,除用于王室最高规格的祭祀乐舞"六乐"外,还有与之相对的六"小舞",也同六大舞一样,作为贵族子弟必习的教材,受到周朝统治者的重视。六小舞按舞者装饰及道具分类:帗舞,舞者持五彩帛(或鸟羽)制的舞具,用以祭祀后稷;羽舞,舞者持白色鸟羽(翟)制的舞具(或执雉尾),用以祭四方或祭祀宗庙;皇舞,舞者头饰鸟羽(鹬冠),身披翡翠羽衣,手执五彩鸟羽,用以祈雨或祭祀四方神;旄舞,舞者执牦牛尾(或牦牛尾装饰的舞具),用于王室燕乐和大学中祀辟雍;干舞,舞者执干戚(盾牌),用于兵事或祭山川;人舞,不用舞具,徒手挥袖,"以手袖为威仪",用以祭祀星辰或宗庙。

此外,雅乐舞制里还有雅颂乐、房中乐、民间的乐舞"散乐",中原以外各部落的乐舞"四夷之乐",以及古老的求雨巫舞"舞雩"和驱鬼除疫的巫舞"傩"等等。其中颂乐用于天子祭祖、大射、视学及两君相见等,属重大典礼乐舞,内容多为史诗性,也常带有神秘色彩。颂有乐章、乐歌和纯器乐等几种形式,速度偏慢。《诗经》里保存有商、周、鲁三颂。雅乐分大、小二雅。大雅的内容和使用场合与颂相仿。小雅接近民歌或直接源自民歌,有唱有奏,主要用于大射礼、燕礼及乡饮酒礼等仪式中。房中乐也是燕飨之乐,但不同于其他祭祀典仪的用乐,其形式较为活泼轻松,是后妃们于"房中"侍宴时所唱。伴奏只用琴、瑟等丝弦弹拨,不用钟、磬等金石敲击。四夷本是周代对边疆四方的称谓:东方为夷、南方为蛮、西方为戎、北方为貊狄。由鞮鞻氏掌管的"四夷之乐"用于宫廷祭祀、宴飨,主要是为了炫耀统治者的文德武功,故在宫廷乐中占比较小,表演以吹奏管乐和歌唱为主。

西周如此奇伟的乐制,没有相应发达的乐教是不可想象的。西周承袭了商代的贵族学校教育,配合礼乐制度,建立了更为完备的所谓小学与大学的礼乐教育。主要教学内容是"六艺",即"礼、乐、射、御、书、数",其中以礼、乐、射、御为主。教育对象是称之为世子和国子的贵族子弟。世子是王和诸侯的嫡子,国子是公卿大夫的子女。乐教的内容即前文提及的乐德、乐语和乐舞。西周礼乐制度的最终目的是为了达到礼乐意识的社会化。庞大、规范的乐教正是配合、适应了这一社会需要,应运而生。礼乐教育的目的也不是培养国子们去从事各种音乐表演活动,而是践行"礼乐治国"。即如《周礼·春官》所载:根据"民之常,而施十有二教焉",其中包括"以祀礼教敬,则民不苟";"以阳礼教让,则民不争";"以阴礼教亲,则民不怨";"以乐(礼)教和,则民不乖";"以五礼防万民之伪,而教之中;以六乐防万民之情,而教之和"。

我国古代乐舞教育早在殷商时期就由乐教机构瞽宗承担。西周的乐舞教育更以礼乐为背景,形成了一个较完善的循序渐进的体制。如《礼记·内则》所记:"六年,教之数与方名。七年,男女不同席,不共食。八

年……始教之让。九年,教之数日。"继则"十年,出就外傅,居宿于外,学书计;朝夕学幼仪。十有三年,学乐诵《诗》,舞《勺》。成童,舞《象》,学射御,二十而冠,始学礼,可以衣裘帛,舞《大夏》"。又据《周礼·春官》及《地官》载:小师、磬师、笙师、鼓人等教授乐器。大师主持传授《诗》乐,乐师负责教授国子六小舞。其余如韎乐即东夷之舞由韎师掌教,而龠师掌教国子舞羽吹龠,即鼓羽龠之舞;旄人掌教散乐和夷乐。乐师"教乐仪,行以《肆夏》,趋以《采荠》,车亦如此。环拜以钟鼓为节"。

第三阶段的大学,是最重要的祭祀礼仪和全面的礼仪规范的学习阶段。其中最重要的学习内容便是重大祭祀典礼中的历代乐舞"六乐",使国子们了解社会沧桑巨变及各代创业的历程。乐德,即西周政治、宗教和人伦道德的综合教育;乐语,即培养劝喻引导、背诗唱诗和应答酬对的能力,以及各种礼仪、祭祀场合中不同礼乐知识的实际应用能力等。整个大学阶段的礼乐学习,如《周礼·夏官·诸子》所载:"春合诸学,秋合诸射,以考其艺而进退之。"即结合现实政治需要,还须进行严格的考核,才能成就选才晋升。所有这般制礼作乐、乐制乐教的举措,无不出于吸取"殷鉴"之经验教训,以巩固周王朝自身的统治,其可谓意义之重大,影响之深远,致使西周的礼乐思想为后世代代儒家推崇宣扬。长期以来,崇古非今、崇雅贬俗,成为中国历史上的一个占统治地位的价值取向。

5. 春秋礼崩乐坏

西周王室宗统与君统结合,形成周天子独尊一统的绝对权威和王权贵族的统治秩序,其礼乐制度、礼乐文化,确实发挥了它特殊的、极其重要的作用。"礼乐征伐自天子出"(《论语·季氏》),它是王室文化的体现,更是王权统治的象征。但到了春秋时期,国力日衰,各诸侯国的国力增强。周初分封的"八百诸侯",经兼并战争,打破了小割据,兼并为一百七十多个大小侯国。周王室无法控制各诸侯国争霸称雄的局面。至春秋后半期,西周以来的贵族统治秩序和各种旧有的等级制度被彻底打乱。维护周天子王权结构的礼乐文化观念,在诸侯们心目中日渐淡漠,并遭到蔑

视,乐舞等级制度的统慑力和约束力丧失殆尽。"礼乐征伐自诸侯出","周室微而礼乐废,《诗》《书》缺"(《史记·孔子世家》),这就是所谓的"礼崩乐坏"。"礼崩乐坏"最突出的表现,是各地诸侯和新兴的社会阶级纷纷"僭于礼乐"。这种对礼乐制度的僭越行为,直接导致用乐形式、规模、等级和场合的各项明确规定均被彻底破坏,旧王室乐官奔走流散,宫廷雅乐式微,新兴"郑声"风靡。

先看用乐形式、规模的混乱和失控。《论语·八佾》讲到鲁国三家大夫季孙氏、叔孙氏、孟孙氏,不仅将天子祭祀时用的乐曲《雍》用于自家庙堂,更有甚者,季孙氏在庭宴中"八佾舞于庭"。季氏是新兴势力的代表人物,公然无视用乐的等级制度。孔子气愤又无奈,只能感慨曰:"季氏八佾舞于庭,是可忍,孰不可忍也?"对他们三家祭祖,竟敢唱天子才能用的《雍》撤除祭品,孔子严厉抨击道:"'相维辟公,天子穆穆',奚取于三家之堂?"《礼记·郊特牲》载:"庭燎之百,由齐桓公始也,大夫之奏《肆夏》也,由赵文子始也。"诸侯庭中照明的火炬,按规定只能有三十只,齐桓公却用到百只。而大夫赵文子竟然用起天子才能用的《肆夏》乐。鲁国国君文公宴请卫国卿大夫宁武子,宴会上竟演奏"昔诸侯朝正于(周)王,王宴乐"用的《湛露》及《彤弓》,使得陪臣的宁武子不敢领受(《左传·文公四年》)。鲁国穆叔回访晋国,晋侯即享之以《肆夏》《文王》,但穆叔不拜谢,问其原因,穆叔道:"三《夏》,天子所以享元侯也,使臣弗敢与闻;《文王》,两君相见之乐也,臣不敢及。"(《左传·襄公四年》)鲁成公三年(前589),新筑(今河北魏县南)大夫仲叔于奚救了攻齐失败的主帅,事后他不要卫国赏赐城邑,只求得到诸侯才能享用的"曲悬"(轩悬)和鬃毛前装饰"繁缨"的马匹,卫国竟答应了他的要求。孔子听闻后感叹道:"不如多与之邑。唯器与名,不可假人,君之所司也。"(《左传·成公二年》)《桑林》本是专用于祭祀的禘乐,然"宋公享晋侯于楚,请以《桑林》",致使晋侯们推辞不敢受(《左传·襄公十年》)。齐鲁两侯于鲁定公十年春相会夹谷,本应待以"会遇之礼",奏宫中之乐,但齐景公却同意奏"四方之乐"(《史记·孔子世家》)。此类例子各国皆有,不胜枚举,说明王室衰微,礼崩乐坏由来已久,

且日益普遍。

至春秋末,连雅乐演奏的主体——乐人都四处奔散。《论语·微子》记载了鲁哀公时鲁国宫廷乐师的流失情况曰:"大(太)师挚适齐,亚饭干适楚,三饭缭适蔡,四饭缺适秦,鼓方叔入于河,播鼗武入于汉,少师阳、击磬襄入于海。"其"河""汉""海"等,当指黄河流域、江汉流域及东海之滨。这种宫廷乐官、乐工的流失现象,从另一面看,又可视为王室和诸侯国宫廷音乐文化的向下或向外的播散,是艺术史家们所说的"文化下移"。这对西周的礼乐文化衍伸、转化为侯国文化,东周王室文化迁移、融合并促进楚文化的发展,中原文化与蛮夷文化的混融、交流及华夏文化的发展,都具有深远的影响。

在礼崩乐坏的过程中,东周王室雅乐的衰落和各诸侯国地域民间特征鲜明的文化艺术蓬勃发展,几乎是处于同时,即所谓郑声乱雅乐。早自西周施行采风制度始,宫廷与民间的音乐文化就有了交往。出乎统治者的始料,原本采集民谣"以观民风"是为了治国安邦,却不想反而促使以郑、卫之声为代表的民间音乐迅速崛起,且不仅在民间流行,更以迅猛之势向宫廷雅乐发起强有力的冲击,致使统治阶层的许多人也越来越青睐这些世俗的"新乐"。被孔子斥为"郑声淫,佞人殆"(《论语·卫灵公》)的郑地音乐,即《汉书·地理志》所云:"卫地有桑间濮上之阻,男女亦亟聚会,声色生焉。故俗称郑卫之音。"其"桑间濮上"无非是泛指男女幽会,亦即郑、卫男女相聚情爱游乐之所。而吴公子季札在鲁观乐,鲁"为之歌《邶》《鄘》《卫》",季札听后赞不绝口曰:"美哉渊乎!忧而不困者也。吾闻卫康叔、武公之德如是,是其《卫风》乎!"为之歌《郑》,听后又赞曰:"美哉!其细已甚,民弗堪也。是其先亡乎!"(《左传·襄公二十九年》)喜爱音乐的齐宣王坦言:"寡人非能好先王之乐也,直好世俗之乐耳。"(《孟子·梁惠王下》)他曾对无盐女说:"寡人今日听郑卫之声,呕吟感伤,扬《激楚》之遗风。"(汉·刘向《新序·杂事第二》)。精通音乐的君主魏文侯承认:"吾端冕而听古乐,则唯恐卧;听郑、卫之音,则不知倦。"(《礼记·乐记》)被雅乐推崇者视为洪水猛兽和"亡国之音"的"桑间濮上之音",保留着浓

郁的商代音乐特色,节奏奔放活泼,音乐优美抒情,同须端冕而听的"至止肃肃"、"肃雝和鸣"的雅乐相比,正显示出强烈的生命力和感染力。至战国后,周代礼乐相继失传,郑、卫新声成为各国宫廷里的时尚艺术。

6. 战国乐舞及交流

战国时期,随着民间乐舞的全面兴盛,日益世俗化的"金石之乐"(见图5)成为宫廷乐舞艺术的主流。郑、卫等地隆盛的民间乐舞,涌现出无数才艺出众的乐伎舞女,时称"郑姬""郑女"等,并大量进入各国宫廷。在各国诸侯贵族追求享乐、纵情声色地慕羡追逐下,形成并发展出了宫廷女乐歌舞。被后世儒家贬斥为"靡曼皓齿,郑、卫之音,务以自乐,命之曰伐性之斧"(《吕氏春秋·本生》)的"新声""郑声",与宫廷女乐有着密切关系。宫廷女乐,当时也称为"声色",是从事娱乐性较强的俗乐歌舞表演的乐伎舞女。然各国统治者出于他们追求享乐、没落衰败的本质,奢靡无度,纵情声色,致使源于郑、卫之音的宫廷女乐歌舞,在发展的过程中又逐渐被改造,终蜕化成真正的"淫志""溺志"的靡靡之乐、亡国之音。

图5 湖北随州战国曾侯乙墓鸳鸯形漆盒之神人击钟磬图

宫廷享乐音乐的出现,并逐渐成为各国宫廷音乐生活中的普遍现象,是与宫廷女乐或女乐歌舞的漫延分不开的,更与各国诸侯豪富淫于声色

女乐的腐化堕落分不开。单穆公目周景王二十三年将铸大钟之举,是"匮财用,罢民力,以逞淫心"的做法,说这样的钟"听之弗及,比之不度","无益于乐,而鲜民财"。然周景王终未予理睬,还是"绝民资","鲜其继",铸了大钟(《国语·周语》)。像这类铸大钟以求乐的情况其他诸侯国也有。如《吕氏春秋·侈乐》所说的宋国有"千钟",齐国有"大吕"之钟,《庄子·山木》所载"北宫奢为卫灵公赋敛以为钟"等等。诚如《墨子·非乐》所批评:"今王公大人惟毋为乐,亏夺民衣食之财以拊乐,如此多也。""姑尝厚措敛乎万民以为大钟、鸣鼓、琴、瑟、竽、笙之声,以求兴天下之利,除天下之害,而无补也。"又据《史记·赵世家》载,赵烈侯因喜欢郑声而要赐给他"有爱"的郑国两歌手田地各万亩。《韩非子·内储说上》载:"齐宣王使人吹竽,必三百人。南郭处士请为王吹竽,宣王说之。廪食以数百人。"可见春秋以后,贵族富豪豢养女乐、乐人,独占音乐的行为成风,致使各地女子,如"赵女郑姬",都"设形容,揳鸣琴,揄长袂,蹑利屣,目挑心招,出不远千里,不择老少者,奔富厚也",为人女乐。中山国的男子"悲歌慷慨"者"为倡优",能"鼓鸣琴,跕屣"的女子,则"游媚富贵,入后宫,遍诸侯"。这是宫廷纵情享乐之风的又一畸形后果。

不仅于此,享乐之风如地处中原的郑国,国力较弱,周围又有晋、楚等多国环伺,晋、楚争霸,郑国之境便成为年年都有战事的战场,而郑国乐舞富有特色,便常用乐人舞伎赂赠各方。据《左传·襄公十一年》载:当年正值晋侯带领各路诸侯伐郑,郑国迫于晋国的压力,以乐器、女乐贿赂晋侯:"郑人赂晋侯以师悝、师触、师蠲……歌钟二肆,及其镈、磬,女乐二八;晋侯以乐之半赐魏绛,曰:'子教寡人和诸戎狄以正诸华,八年之中,九合诸侯,如乐之和,无所不谐,请与子乐之。'……魏绛于是乎始有金石之乐,礼也。"又《史记·秦本纪》载,前626年,秦穆公为消除"敌国之忧",离间戎王与其贤人由余的关系,曾以西戎"女乐二八"赠戎王,目的也无非是"遗其女乐,以夺其志;……且戎好乐,必怠于政"。果然,"戎王受而说之,终年不还"。像此类利用对方沉溺于声色享乐的弱点,馈与乐器、遗与女乐,以攻敌之心、夺其志的事例还有很多。据《史记·孔子世家》,孔子以鲁大

司寇代摄相事时，国政大有起色，齐国害怕鲁国因此国力强盛而称霸天下，"于是选齐国中女子好者八十人，皆衣文衣而舞《康乐》，文马三十驷，赠鲁君"。到鲁国后，陈女乐、文马于城南高门外，很快见成效，鲁君"往观终日，怠于政事"；"恒子卒受女乐，三日不听政"，最终达到了破坏鲁国与孔子关系的目的，"孔子遂行"，被迫离开了鲁国。

还有一些势力家族，用贿赂女乐来干扰司法，如《左传·昭公二十八年》记："梗阳人有狱，魏戊不能断，以狱上。其大宗赂以女乐。"《战国策·齐策》里，苏秦在同齐闵王的对话中说："钟、鼓、竽、瑟之音不绝，地可广而欲可成；和乐、倡优、侏儒之笑不乏，诸侯可同日而致也。"一语道破了将音乐享乐用于外交，以达到一定的政治、军事目的，此在战国时已成为一种明确的政治策略。而无数身怀才艺的普通乐工和以歌舞色貌娱人的女乐，只是被当成交易的物品。更有残酷奢侈者，主人死后，他们还可能被迫殉葬。对此，《墨子·节葬》曾抨击道："今王公大人之为葬埋……必大棺中棺，革阓三操，璧玉即具。戈、剑、鼎、鼓、壶、滥（鉴）、文绣、素练，大鞅万领，舆、马、女乐皆具。"现今考古发现春秋战国的殉人墓葬中，见有多处女乐或善乐舞的嬖妾等在内的尸骨出土，亦为明证。

上述各诸侯国宫廷出于政治、外交目的经常互赠乐工、乐器之举，对此期各国各地乐舞艺术的相互交流和学习，倒也起了促进的作用。如上文所提齐国赠女乐、文马于鲁国以离间，秦穆公赠女乐于西戎王以相诱等例，便是中原各国之间和与周边民族间的一种乐舞交流。再以秦为例，战国末年，秦王嬴政要驱逐所有外来的"客卿"，李斯上《谏逐客书》劝阻。上书说"击瓮、叩缶、弹筝、搏髀，而歌呼呜呜快耳目者"，为"真秦之声"，即秦国地道的传统音乐。后来"弃击瓮而就《郑》、《卫》，退弹筝而取《昭》、《虞》"之后，秦国从宫廷到民间的乐舞才大有改变。李斯以乐舞为例，劝说嬴政撤销了逐客令。可见，春秋时因袭西周旧乐"夏声"的秦，在战国时广泛吸收了山东各国的俗乐（见图6），使得秦国的乐舞呈现出了全新的面貌。后来，秦国甚至在兼并掠夺的战争中，也不忘输入郑、卫等国的乐舞。据《史记·秦始皇本纪》称：嬴政"每破诸侯，写放其宫室，作之咸阳北

图 6 山东章丘女郎山战国墓乐舞俑群

阪上。……所得诸侯美人、钟鼓,以充入之"。其征伐掳掠的战争,也成了各国乐舞文化转移交流的一个重要途径。

第三节 歌 曲

1. 夏商歌曲

已知《吕氏春秋·音初》所载夏初原始情歌"候人兮猗""实始作为南音",又见同篇载夏后氏孔甲"乃作为《破斧》之歌,实始作为东音"和"殷整甲徙宅西河,犹思故处,实始作为西音"等,却均未见记录下歌词、歌曲,但可知早自夏代的歌曲就已有了地域特色的分别。由于夏商歌谣保存下来的很少,实在无法体味到它的地域风格,有些可能被收入《诗经》"国风",作为周代作品看待,但夏商社会的变化巨大,歌谣无疑成为"男女有所怨恨,相从而歌"的工具。因为具有愤怨之气,不颂"后妃之德"遭到贬斥,这也许是没有传留下来的重要原因。而前引《尚书·汤誓》篇所记的"时日曷丧,予及汝偕亡",确是一首夏末商初的歌谣。歌谣的时代是奴隶制初期,其阶级的对立及统治的野蛮性、残酷性之严重可想而知。至夏末,奴隶制的统治江河日下,国势日衰,各种社会矛盾更加尖锐。奴隶们不堪其

苦,于是发出内心的诅咒,表示要和"虐政荒淫"的统治者夏桀同归于尽的情感和决心,似乎是忍无可忍、迫不及待了。这是一首人民表达内心极度愤恨和誓死反抗暴政的战歌。后来孟子曾引用此歌劝说过梁惠王曰:"民欲与之皆亡,虽有台池鸟兽,岂能独乐哉?"劝他不要独乐,要看到人民的愤怒和要与你皆亡的反抗。且不论孟子自有他的立场,经他这一引用,这首反抗之歌的社会性和它所发挥的政治作用便更加显现出来。夏王朝最终被埋葬在奴隶们诅咒的歌声中。

或许受到夏桀虐政、商汤政和的历史影响,后世历来抛不开抑桀扬商的传统观念。所留存下来的商代社会性歌谣极少,而乐舞、祭祀、风俗类的古歌倒时有所见。前引《吕氏春秋·古乐》提到一首传说中的商代歌曲《晨露》曰:"夏为无道,暴虐万民⋯⋯汤于是率六州以讨桀罪。功名大成、黔首安宁。汤乃命伊尹作为《大护(濩)》,歌《晨露》,修《九招(韶)》《六列》,以见其善。"从中只能将《晨露》疑为《大濩》的伴歌,未见录下它的歌词。现存《诗经·商颂·那》一篇,旧注认为是祭祀成汤的乐歌,歌中正是唱述一个隆重盛大的乐舞祭典。从歌辞结构看,也与殷人作乐三阕、后迎牺牲的仪式相合。《吕氏春秋·音初》还提到一首被认为是"北音"之始的有娀氏二女之歌。传说故事为:"有娀氏有二佚女,为之九成之台,饮食必以鼓。帝令燕往视之,鸣若谧隘。二女爱而争搏之,覆以玉筐;少选,发而视之,燕遗二卵,北飞,遂不返。二女作歌一终,曰:'燕燕往飞',实始作为北音。"联系到《诗经·商颂·玄鸟》有"天命玄鸟,降而生商"的诗句和由天命"玄鸟"降卵,"有娀氏"女吞之而生商人始祖"契"的传说,及商部族以玄鸟为图腾来看,"燕燕往飞"应是商部族的一首图腾祭祀古歌。

出自《易经》爻辞的"女承筐,无实;士刲羊,无血",朴实地描写了一幅男女饲羊人从事剪羊毛劳作的场景。"屯如,邅如,乘马斑如。匪寇,婚媾。乘马斑如,泣血涟如。"有声有色地描绘了一个远古抢婚习俗的场景。此外,《左传》所引的逸诗及《列子·仲尼》中所载的有趣的《康衢童谣》等,也都可看作是夏商时的民歌。前者如"翘翘车乘,招我以弓,岂不欲往,畏我友朋",描写约会及其细致的心理活动。后者唱道:"立我蒸民,莫不尔

报,不识不知,顺帝之则。"即:你尧帝既然什么也不懂不知,就应把帝位让给别人。从形式上看,都是整饰的四言四句体,说明夏商歌曲经历了一个共同的向四言体歌发展的趋向。至此开始定型为四言四句体古诗,到周代则成为普遍的形式。

2. 周代歌曲的地域性

周代的民间"诗乐""乡乐",从西周就开始进入宫廷,融入了宫廷雅乐。如《周礼》《仪礼》等所说,西周宫廷雅乐的用乐兼采古今,既有上溯至黄帝时期、唐尧虞舜时期等久远历史的六代乐舞,又有周初开始蓬勃发展起来的充满现实意义的"诗乐""乡乐"。在重大、严肃的吉礼上用"六乐",以交通人神、人鬼,而在较为亲近、自然的嘉礼、宾礼上则用"诗乐""乡乐",以施人人交际的礼仪。祭祀乐舞是专舞专用,如以《云门》祀天神,以《大夏》祭山川等等。而"诗乐""乡乐"可以一曲多用,即相同的乐曲如《关雎》《葛覃》《卷耳》等,在乡饮酒礼、乡射礼及燕礼等不同的礼典上均可使用。两者在思想、感情、形态、风格诸方面都显著不同,却在"周礼"的架构中统一在西周宫廷雅乐之中,显示了这一新生的音乐文化品种的开放的文化特质,并对后世宫廷音乐产生了长远和深刻的影响。民间音乐进入宫廷,与周初社会、文化的变迁,民间诗乐的繁兴及采风制均密切相关。

周灭殷之后,组织了新的社会生产,"释百姓之囚……散鹿台之财,发巨桥之粟以振贫弱氓隶"(《史记·周本纪》)。《吕氏春秋·慎大览》也说:"武王……发巨桥之粟、赋鹿台之钱,以示民无私;出拘求罪,分财弃债,以赈穷困。"同时召复逃亡奴隶,"聚合民力,改变法度","分地薄敛",对殷商奴隶主集团的抵抗和叛乱进行征伐,将俘获者转化为周的属民或小农奴主,并分封诸侯,取得了周初经济和社会的安定。商周王朝的更迭,给中国文化的发展提供了新的历史契机。周代的"制礼作乐"和周族的宗教、文化上的不同观念,深层面地影响和推动着社会文化的发展。殷人"尚鬼神","周尚文";"殷人尊神,率民以事神,先鬼而后礼","周人尊礼尚施,事鬼敬神而远之"(《礼记·表记》),反映了周代社会文化、音乐文化

向世俗化的历史转向,地域性的音乐及其风格随之日益发展。

前文提及,据《吕氏春秋·音初》所述,我国早在夏代或更早的时候就有音乐地域分类的观念存在。至西周,随着各地方音乐的发展,地域性音乐的观念渐趋普遍。在采诗基础上编成的《诗三百篇》即是以地域之名而名之。

我国采诗之说,有人认为始自汉代,如《汉书·食货志》载:"孟春三月,群居者散,行人振木铎徇于路以采诗,献之大师,比其音律,以闻于天子。"这里实际是对春秋时期的描述。《礼记·王制》中已有"天子五年一巡守。岁二月,东巡守……命大师陈诗以观民风"的记载。采风之举,一方面是"补察其政",一方面也为了充实乐章。所得"比其音律,以闻于天子",就是利用民间乐调,作为宫廷礼乐的乐歌。《春秋公羊传》宣公十五年的注里说得更具体:"从十月尽正月止,……男年六十、女年五十无子者,官衣食之,使民间求诗。乡转于邑、邑移于国,国以闻天子,故王者不出牖户,尽知天下所苦。"《诗三百篇》就是在这样专门的民间采诗举动之下,由乡、邑到国,层层上转,集拢起来,汇集了此期前后四五百年的诗歌。周代民歌大部分被保存在这里。

鲁迅说:"自商至周,诗乃圆备,存于今者三百五篇,称为《诗经》。"(《汉文学史纲》)《诗经》是我国最早的诗歌写定本,并以国风、大雅、小雅、颂等名目编排。其中国风的大部分和小雅中的少部分属民间歌谣范围,其数目仅占《诗经》的一半。从这一百五十多篇周代民歌看,其地域明显广泛起来。十五国风编选了周南、召南、邶、鄘、卫、王、郑、齐、魏、唐、秦、陈、桧、曹、豳等地,包括陕西、山西、山东、河南、河北、甘肃、湖北等地的民歌,可称之为我国长江以北地区或整个黄河流域的一个民歌总集(部分已伸延到长江流域)。而《诗经》编选所依据的原材料要远远超过入选的数目,如司马迁所说:"古者诗三千余篇,及至孔子去其重,取可施于礼义,……三百五篇,孔子皆弦歌之。"编选的主要标准是"取可施于礼义",满足"制礼作乐"中的"用以歌","省风以作乐"(《左传·昭公二十一年》)。为此,有些篇章必然要进行润饰和改作。也借诗乐观民风、察民性,可见当时社会矛盾正日趋尖锐激烈。不过,说《诗经》由孔子最后编订

完成,不可足信。然周王室众多的乐官太师们,作为"诗三百篇"真正实际上的编辑编订者,应较为可信。

前引《左传·襄公二十九年》载:吴国公子季札至鲁国观赏"周乐",鲁国为他将各国风诗次第演唱,季札遂将各不同地域的音乐风格作逐一点评,尽显我国周代鲜明的地域文化特色:

使工为之歌《周南》《召南》(即分别为周初周公治理地区,大致为今河南洛阳以南至湖北江汉流域民歌,同夏禹时的"南音"有着直接的渊源关系;周初召公治理地区,大致为今豫西南至鄂西北一带民歌),(季札,下同)曰:"美哉!始基之矣,犹未也,然勤而不怨矣。"为之歌《邶》《鄘》《卫》(即大致为今冀南及豫北一带民歌),曰:"美哉渊乎!忧而不困者也。"邶为商人后裔居地,《诗经·邶风·燕燕》中的"燕燕于飞"明显保存有商先人"有娀氏"的"北音"特色。为之歌《王》(即大致为今豫西北一带民歌),曰:"美哉,思而不惧。"为之歌《郑》(即大致为今黄河以南豫中一带民歌),曰:"美哉,其细已甚。"为之歌《齐》(即大致为今山东一带民歌),曰:"美哉,泱泱乎!大风也哉!"为之歌《豳》(即大致为今陇东和陕西一带民歌),曰:"美哉,荡乎!乐而不淫。"为之歌《秦》(即大致为今陕北一带民歌),曰:"此之谓夏声。夫能夏则大,大之至也,其周之旧乎!"应与始于商代的"西音"贯通一脉。周昭王时,卫士辛余靡因功受封于"西翟",于是"继是音以赴西山",继承了"西音"的传统。至春秋时,"秦缪公取风焉,实始作为秦音"。季札认为此即华夏正声。为之歌《魏》(即大致为今冀与晋西南一带民歌),曰:"美哉,沨沨乎!大而婉,险而易行。"为之歌《唐》(即大致为今冀与晋西南一带民歌),曰:"思深哉!其有陶唐氏之遗民乎!"认为有唐尧之遗风。为之歌《陈》(即大致为今河西或豫东及皖西北一带民歌),曰:"国无主,其能久乎?"以下不赘引。又据《史记·货殖列传》载:"中山地薄人众,犹有沙丘纣淫地余民。"该地"民俗懁急","丈夫相聚游戏,悲歌忼慨";"女子则鼓鸣瑟,跕屣"。此"中山"实大致为今冀中定县、唐县一带,民间音乐风貌独具。

以上均足可见当时地域音乐的发达、各地诗乐的流行和音乐文化交

流的繁盛与深入。而像季札这位远在东南隅的吴国公子,具有如此精深的文化、历史音乐的鉴赏修养,对鲁国保存的产生于中原各地的虞、夏、商、周四代乐舞,及各地乐诗的风格特色如此熟悉了解,确实反映了周代社会音乐文化的深厚底蕴和多姿多彩。

3.《诗经》歌曲的内容

民间音乐最丰富多彩的部分是民间歌唱活动。不同的歌曲风格,对歌唱者性格条件的要求就不同。《礼记·乐记》中的"子贡问乐"曰:"赐闻声歌,各有宜也。"师乙明确回答:"宽而静、柔而正者宜歌《颂》;广大而静,疏达而信者,宜歌《大雅》;恭俭而好礼者,宜歌《小雅》;正直而静,廉而谦者,宜歌《风》;肆直而慈爱者,宜歌《商》;温良而能断者,宜歌《齐》。"即,要发挥好个人的优势,唱好相关歌曲,须选择好与各人性格秉性相适应的作品。《诗经》歌曲的种类多、内容广,曲式丰富,演唱形式和运用场合多样。《诗经》歌曲如按近世的分类,大体可有劳动歌、讽谏歌、军歌、情歌、叙事古歌、祭祀歌与宴歌等多种。

产生于劳动、服务于劳动的"举重劝力之歌",既协于劳作的律动,又给人以精神的振作。《韩非子·外储说左上》载:"宋王与齐仇也,筑武宫。讴癸倡(唱),行者止观,筑者不倦。"引车合力者有歌相助:"兹郑子引辇上高梁","踞辕而歌"(《韩非子·外储右下》);捣谷舂米者除"邻有丧,舂不相"外,平日里皆伴相而唱(《礼记·曲礼》);上山伐薪的樵夫有樵歌:"南有乔木,不可休思……"(《诗经·周广·汉广》);集体采摘劳作的妇女也有直接产生于采集过程的《芣苢》歌:"采采芣苢,薄言采之。采采芣苢,薄言有之……"(《诗经·周南·芣苢》)。此歌正如清人方玉润在《诗经原始》中的解释所说:"试平心静气,涵咏此诗,恍听田家妇女,三三五五,于平原绣野,风和日丽中,群歌互答、余音袅袅,若远若近,忽断忽续,不知其情之何以移,而神之何以旷。"近人闻一多《匡斋尺牍》中说:"揣摩那是一个夏天,芣苢都结子了,满山谷是采芣苢的妇女,满山谷响着歌声。"而"不稼不穑,胡取禾三百廛兮?不狩不猎,胡瞻尔庭有悬貆兮?彼君子兮,不

素餐兮"(《诗经·魏风·伐檀》),每章都以"坎坎伐檀兮"起兴,发出一系列揭发性的质问,在劳动歌的基础上充填了强烈的不平之声。"硕鼠硕鼠!无食我黍。三岁贯女,莫我肯顾。逝将去女,适彼乐土。乐土乐土!爰得我所?"(《诗经·魏风·硕鼠》)不仅控诉了奴隶受剥削压迫的生活艰辛,表达了对奴隶主残酷剥削的无比愤恨,也有对幸福生活的热烈向往,想要远远地离开他们,到没有剥削的"乐土"去安身。

沉重的兵役和劳役给奴隶们带来的深重灾难,突出地反映在参与军旅征战的士兵之歌中。《诗经·小雅·采薇》的末章唱道:"昔我往矣,杨柳依依。今我来思,雨雪霏霏。行道迟迟,载渴载饥。我心伤悲,莫知我哀。"歌曲描写西周宣王时期,防御猃狁而远离家乡的军士,那饱受饥寒的返乡之途,有景有情,情景交融。笔墨简练,倾诉凄婉,具有很强的感染力。晋代诗人谢玄认为这是"诗三百篇"中的最好作品。《诗经·小雅·何草不黄》说:"何草不黄?何日不行?何人不将,经营四方?"歌曲以"何草不黄"比喻哪一日不奔走于道路,哪一人不被征服役的情景;用"何日不行,何人不将"概括征役之多,行人之苦。

春秋战国时期的民间谣歌里,常见有随时势、好恶的变化,即时即兴编创新词一吐为快的作品。《左传·宣公二年》录有一首宋城筑城役人讽刺其主管华元的歌谣。华元是个用兵车百乘、马匹四百赎回的败军之将,居然耀武扬威地来工地监工。民工们以轻蔑的口吻对他唱道:"睅其目,皤其腹,弃甲而复。于思于思,弃甲复来。"宋国为其君王修筑高台妨碍了农收,还不顾民意,执意孤行,役工们又愤怨地唱道:"泽门之晳,实兴我役。邑中之黔,实慰我心。"(《左传·襄公十七年》)这是唱:住在泽门的白脸汉皇国父,是他要给宋王筑台,大兴谣役。幸亏有了邑中的黑脸汉(子罕大夫)反对(提出要等农事完毕以后再兴此事),这实在是很合我们的心呵。而对在郑国掌握内政外交的子产(公孙侨),出现了他推行田畴改制前后的两首"舆人之诵"。据《左传·襄公三十年》记,开初人们对子产的态度是:"(子产)从政一年,舆人诵之曰:取我衣冠而褚之,取我田畴而伍之,孰杀子产,吾其与之。"即:谁要是杀了子产,衣冠、田畴都可以给他。

可是过了三年，舆人又诵之曰："我有子弟，子产诲之。我有田畴，子产殖之。子产而死，谁其嗣之？"歌中历数子产的好处，把他称作一位贤相，全然成为一首歌颂子产政绩之诵，可见人们是怎样欢迎田畴私有制度。连同上述对华元的讽歌，又可见此期的民间歌唱，不是一般地歌咏生活，而是通过评述当政人物反映人们的政治观点。

周代以至春秋，妇女的地位起了很大变化，此期的情歌即反映了她们不仅是男子的附属物，而且是处于社会最底层的受压迫者；青年少女更失去了爱情的自由。《诗经·召南·摽有梅》写仲春歌会中，少女用抛梅求婚的方法，真挚大胆地表达对于佳偶的期盼："摽有梅，其实七兮。求我庶士，迨其吉兮！"而郑国民歌《将仲子》中"将仲子兮，无逾我里，无折我树杞。岂敢爱之，畏我父母。仲可怀也，父母之言，亦可畏也"，却唱出了姑娘在向往见到对方时的种种复杂心情和欲爱不能的痛苦心境。叙事歌包括反映周部族发展历程的史诗性叙事歌曲和叙述历代周人劳作、迁徙，建国和武王灭商的史诗性的祭祀歌曲。《诗经·周颂》和《大雅》中的歌曲基本属于此类。连同一些宾宴歌曲，多用于各种典礼仪式的宫廷雅乐。如《小雅》中的《鹿鸣》："呦呦鹿鸣，食野之苹。我有嘉宾，鼓瑟吹笙。吹笙鼓簧？承筐是将。人之好我，示我周行！（一章）呦呦鹿鸣，食野之芩。我有嘉宾，鼓瑟鼓琴。鼓瑟鼓琴？和乐且湛。我有旨酒，以宴乐嘉宾之心。（三章）"唱的是贵族士大夫的聚会宴享生活。此"宴乐"后世称为燕乐或俗乐。

4.《诗经》歌曲的形式及民间歌唱

以《诗经》歌曲为代表的周代歌曲，其曲式在《风》《雅》中可有十种之多（据杨荫浏《中国古代音乐史稿》），但就其特征来看可简单归为五种：其中在民间谣歌中最为常见的是同曲反复，即单个曲调的原样重复或变化重复，反复演唱多段歌词，亦即近世所称之分节歌。如《陈风》中一首表现思慕的情歌《东门之池》：

东门之池，可以沤麻。彼美叔姬，可与晤歌？

> 东门之池，可以沤纻。彼美叔姬，可与晤语？
> 东门之池，可以沤菅。彼美叔姬，可与晤言？

后几种相对少见，即以一个曲调反复唱略有变化的歌词，作为主歌，其前、后可带每遍重复相同歌词的副歌；可几次反复的曲调或前加引子或后加尾声；可几次反复的曲调，既前加引子又后加尾声；最后是两个各自重复或交互轮流的曲调，连接成为一首歌曲。

但在实际演唱中，歌曲的词曲配合方式是多样且无定的。比如重复，就有篇名、章节、词句、曲调各片断等等的原样重复和各种变化重复等多种。如果某歌词、某曲调广为人们喜爱，还会出现跨地域的重复或流传中的各种变体，再融合进演唱过程中发生的不同的演变，歌曲曲式和风格的实际变化可能更为丰富多彩。又据《论语·泰伯》中孔子曾赞美诗乐："《师挚》之始，《关雎》之乱，洋洋乎盈耳哉！"可知"始"与"乱"是相对称的歌（乐）曲曲式结构的术语。"始"为乐之首章，"乱"为乐之末章卒章。"始奏以文，复乱以武"（《礼记》），即首章舒展、徐缓，末章欢快、热烈。然《论语·八佾》中孔子又说："《关雎》，乐而不淫，哀而不伤。"《关雎》从未有悲哀的情调；而实为"古之乐章，皆三篇为一"（清人刘台拱《论语骈枝》），《诗经》歌曲常三篇联唱，成为一首组曲形式，时人常以其中的一首曲名概称整个组曲。故孔子这里所说的《关雎》，实指《关雎》《葛覃》《卷耳》三曲联唱的组曲，其中《卷耳》所唱，正是思妇对远行丈夫的苦苦怀念。

依周代宫廷音乐有"堂上登歌"和"堂下乐悬"之分，歌曲也有"歌者在上，匏竹在下，贵人声也"（《礼记·郊特牲》）之别，表明声乐在宫廷音乐备受推崇的地位。而一边弹奏琴、瑟等弦乐器，一边歌唱的"弦歌"形式，在民间较为常见。若是由乐人演唱的歌赋，则是称之为"奏诗""笙诗""管诗""籥诗"的演唱形式。它们是以主要伴奏乐器，即分别用钟鼓之乐和笙、管、籥等乐器为主作为唱诗的伴奏而加以区分的。音色配置上可能有男歌、女歌、独唱、齐唱及一领众和等多种形式。诗乐在王室及诸侯宫廷典礼中，有对神的祭祀和对人的宾宴两种。已知《诗经》中的《颂》多是祭

祀典仪中所用的歌诗,而宾宴中为增添欢乐气氛,推进礼节进行,则多用歌诗、笙诗及舞诗等,统称之乐诗。

此外,还有为了讽谏而作出来供演唱的歌诗和在礼聘、会盟、燕饮等社交性场合中供言志、唱和选用的乐诗。前者的来历至少能追溯到西周,即公卿列士的讽谏,是专门创作而献上的,如《诗经·小雅》中的《雨无正》《正月》等。后者则是通行于诸侯国及贵族间交往酬酢活动中必备的乐歌。周代各国外交和社会上层社交中,歌诗唱和、赋诗言志,是曾一度蔚成风气的音乐活动方式。参与人士相互选用(主要不是编创)乐诗来表达和交换情意,即"诗言志"。这种称为赋诗的唱诗方式,可追溯至西周的"乐语"一类特殊的表达方式,如汉代班固《汉书·艺文志》中所说:"古者诸侯卿大夫交接邻国,以微言相感,当揖让之时,必称《诗》以谕其志。"而春秋时期的赋诗多是根据场合、对象的不同,灵活选唱《诗经》歌曲。

正如《墨子·公孟》所称:"诵《诗》三百,弦《诗》三百,歌《诗》三百,舞《诗》三百。"《诗经》在周代都是可赋诵、可演奏、可歌唱、可舞蹈的。周代宫廷王室中,除乐师乐工是诗歌的重要演唱、演奏者外,在交往酬答的社交活动中的赋诗唱和,则是公卿士大夫们"诗以道志"的重要手段。春秋时期尤其重视赋诗,以至广泛运用于合欢修好、提出请求、回允请求等礼仪场合。若不懂对方赋诗之意或不能正确回答,则被认为非常失礼,甚至造成双方的失和、纠纷或外交的失败。此的确教人感受到孔子"不学诗,无以言"(《论语·季氏》)这句话的分量。故赋诗唱和的形式、与音乐组合的形式也是多种多样。

据《左传·召公三年》载:"郑伯如楚。楚子享之,赋《吉日》。"《襄公十六年》载:"穆叔如晋聘。见中行献子,赋《祈父》。见范宣子,赋《鸿雁》之卒章。"此为单人赋诗。所赋乐章因人而异。《文公三年》载:"晋侯飨公,赋《菁菁者莪》。公赋《假乐》。"《文公十三年》载:"郑伯与公宴于棐子。家赋《鸿雁》。文子赋《四月》。子家赋《载驰》之四章。文子赋《采薇》之四章。"此为二人唱和。《昭公十六年》载:"郑六卿饯宣子于郊。子齹赋《野有蔓草》,子产赋《郑》之《羔裘》,子大叔赋《褰裳》,子游赋《风雨》,子旗赋

《有女同车》,子柳赋《萚兮》。宣子赋《我将》。"此为多人接和。

在音乐组合的形式上,《风》《雅》《颂》不同风格的乐章,在应和中亦接缀自由且丰富多样。如《僖公二十三年》载《小雅》中的《沔水》与《六月》,《昭公十七年》载《小雅》中的《采菽》与《菁菁者莪》,《昭公六年》载《大雅》中的《大明》与《小雅》中的《小宛》,均为《雅》诗内部自身的应和。《襄公八年》载《召南·摽有梅》与《小雅·角弓》,《襄公二十年》载《大雅·假乐》、《小雅·蓼萧》与《郑风·缁衣》、《将仲子》,《襄公二十七年》载《召南·草虫》、《鄘风·鹑之奔奔》与《小雅·黍苗》《隰桑》、《郑风·野有蔓草》、《唐风·蟋蟀》与《小雅·桑扈》等,为《风》《雅》应和。《昭公十六年》载《郑风·野有蔓草》《羔裘》《褰裳》《风雨》《有女同车》《萚兮》与《周颂·我将》,为《风》《颂》对和。然《诗经》歌曲每每采用来皆被"借题发挥"以"谕志",实际用意与原诗歌含义相去甚远。且公卿士大夫们既能歌被奉为"雅言""雅声"的周代乐歌,能歌本国风谣,又能歌他国风诗。以上《春秋左传》所载的这些多样的赋诗事例,不但反映出赋诗时采用诗乐曲调的丰富多彩,贵族社会对《诗经》这部入乐诗集能够如此得心应手地"唱在口,听在耳",也反映了各国音乐文化交流的密切。至春秋后期,随着礼乐制度的"崩坏",以曲折隐晦为言志习尚的唱和之风日趋废弛,贵族社会开始倦怠了这种诗乐唱和的程式,逐渐转回追求能够直抒胸臆、更为通晓畅达的创新乐章。

春秋至战国,各国各地文化随旧的氏族宗法制度崩溃、兼并战乱频仍,其地域特色也进一步发展。较为突出的有齐鲁文化、三晋文化、秦文化、吴越文化和楚文化等。音乐上,《史记》《楚辞》等文献里还出现有"秦声""越声""楚声"和"吴歈""蔡讴"一类称呼的记载,说明此期各地域民间音乐的特色各显,并影响到民间的声乐歌唱。

各地民间音乐活动的兴盛,必然伴随民间优秀歌手的涌现和民间歌唱活动的广泛、深入。传为宋玉所作《对楚王问》,就有楚郢都民间歌唱盛景的描写,即"客有歌于郢中者,其始曰《下里》《巴人》,国中属而和者数千人"。其一人高歌,可引起数千人唱和的盛况,足见不论楚人、巴人,对他

们所熟知的本地歌调拥有多么热烈的激情。《孟子·告子下》记有卫国歌手王豹和齐国歌手绵驹。由于受到淇水（今河南淇县一带）王豹和高唐（今山东高唐县东）绵驹的影响，黄河西岸一带和齐国西部的人皆善讴歌。又据《列子·汤问》记，民间歌唱家秦青以教唱为业，"薛谭学讴于秦青"，还未完全掌握老师的技艺就"自谓尽之"，打算告辞而归。秦青并未挽留，还在郊外为薛饯行。席间，秦青"抚节悲歌"，其歌"声振林木，响遏行云"。薛谭明白了自己的浅陋和差距，马上诚恳地向老师认错，请求让他留下继续学习，"终身不敢言归"。韩国民间女歌手韩娥，东行至齐都临淄，因粮尽只得在雍门"鬻歌"为生。由于她的歌声动听，以致她离去后，仍"余音绕梁㮰，三日不绝"。她"曼声哀哭"，竟使"一里老幼悲愁，垂泪相对，三日不食"。人们把她追回后，她"复为曼声长歌"，又使"一里老幼，善跃抃喜，弗能自禁"。雍门人也因模仿韩娥歌声，从此善于歌哭，声名远扬。

　　上例所举均为当时民间专职歌手的事迹，而《战国策·燕策三》所记出发刺秦、在易水为别时高唱《易水歌》的荆轲，却是一位刺客："遂发，（燕）太子及宾客知其事者，皆白衣冠以送之。至易水上，既祖，取道，高渐离击筑，荆轲和而歌，为变徵之声，士皆垂泪涕泣。又前而歌曰：'风萧萧兮易水寒，壮士一去兮不复还！'复为慷慨羽声，士皆瞋目，发尽上指冠。于是荆轲遂就东而去，终已不顾。"非职业歌手的刺客荆轲，竟以小三度的调性转换（变徵之声复为慷慨羽声，相当于♯4调性转6调性）所产生的不同色彩变化，将歌声推向高潮，唱出如此激动人心的悲壮之歌，充分表明此期民间歌唱的普及，歌曲编创、歌唱技艺及其表现力的高超和丰富。

5. 楚声

　　前述楚都民间歌唱曾有数千人相互属和之盛况，但也有雅俗、高低等多样化多层次之分，即"其为《阳阿》《薤露》，国中属而和者数百人；其为《阳春》《白雪》，国中属而和者不过数十人；引商刻羽，杂以流徵，国中属而和者不过数人而已。是其曲弥高，其和弥寡"（《楚辞·宋玉答楚王问》）。楚地音乐文化自然形成一种艺术技巧的高下、雅俗之别，又有老子、庄子

创立的道家思想,楚辞为代表的浪漫瑰丽的诗歌文学、浩繁神奇的乐舞艺术,以及独树一帜的青铜冶铸、丝织、髹漆等工艺,足见楚地历史文化渊源的深厚久远。

论及各国民间乐舞的繁荣及《诗经》十五国风中,通常多以"韩、魏、齐、燕、赵、卫之妙音"(《战国策·楚策一》)称道,主要是我国北方的民间作品,而南方音乐文化则堪以楚声为代表。文化之分南北,在春秋以前即有记述。由禹时涂山氏之女所唱的"候人兮猗"歌,即被认为是"南音"的开始。国风中的"周南"与"召南"所谓二南民歌,流传在江汉一带的楚地,以《关雎》《汉广》等为代表,是国风中地区最南的民歌。《左传·成公九年》载:"郑人所献楚囚……使与之琴,操南音。"把这些南歌楚声称为"南音",即"荆楚之音",不只是地方乡音的问题,它包括了音律、调式、风格等诸多形式特征上的不同表现。近世战国楚墓出土的织绵、帛画、青铜器等文物中,多有两舞人相对为一组,头着冠、身着长袍、系腰带,双手甩长袖过头的舞人纹饰图案,楚国乐舞可由其略见一斑。

《国语·楚语下》称,楚国"民神杂糅,不可方物,夫人作享,家为巫史"。楚人尚巫,娱神悦鬼,是楚人的重要生活内容,甚而达到了人鬼无间的地步。故楚地盛行巫风巫舞,巫在楚人心目中的地位远高于其他中原民族,说明楚人对先祖功业极度崇敬缅怀,对鬼神的奉祀极度虔诚。又据郭沫若的研究,楚国当是殷人的后裔。他在《屈原研究》中说:"中国文化的滥觞,事实上是起于殷代。殷朝的人集居在黄河流域的中部,最早把这一带地域开化了出来。周人代殷而起,殷人大部分被奴化了之后,但还有一部分和他的同盟被压迫向东南移动,移到了淮河流域和长江流域,便是宋、徐、楚诸国。这些人,'筚路蓝缕,以处草莽,跋涉山林',算又把这东南夷的旧居开拓了出来,把殷人所创生的文化移植到了南方。"于是又可知,楚民族是继殷周之后兴起于长江流域的诸侯国。一直处于夷夏各族之间的楚人,在更多地保留了其先民祝融部落文化特点的基础上,吸收夷夏文化的滋养,逐渐形成了风格独具的楚文化,即中原华夏文化与南方"蛮夷"文化的交融。直到春秋战国时,楚地风俗中仍散发出较浓重的原始自然的气息。

长盛不衰的巫风传统也影响到了音乐文化。楚地民间巫歌的大量保存,应是在楚国伟大诗人屈原(前340—前278)所作的《九歌》之中。而屈原的《九歌》正是以楚巫歌舞为基础,从中作了大量吸取而创作出来的。即如汉代王逸说:"昔楚国南郢之邑,沅湘之间,其俗信鬼而好祠。其祠必作歌乐,鼓舞以乐诸神。屈原放逐,窜伏其域,怀忧苦毒,愁思沸郁,出见俗人祭祀之礼,歌舞之乐,其词鄙俗,因为作《九歌》之曲。"(《楚辞章句·九歌》序)宋代朱熹则认为"蛮荆陋俗,词既鄙俚……原既放逐,见而感之,故颇为更定其词,去其泰甚。……"(《楚辞集注·九歌》序),肯定了《九歌》是民歌基础的重加润色。屈原本人在《离骚》里也引述曰:"启《九辩》与《九歌》兮,夏康娱以自从。"《天问》中又说:"启棘宾商,《九辩》《九歌》。"王逸注说:"《九歌》《九辩》,启作乐也。"《山海经·大荒西经》说:"夏后开(启)上三嫔于天,得《九辩》与《九歌》以下。"郭璞注也有"启作《九辩》《九歌》"之说。他引《归藏启筮》云:"昔彼九冥,是与帝辩同宫之序,是为《九歌》。"启是禹之子,自然对禹时的南音会多有熟悉。从《九歌》来源的传说可以说明,它原来本无作者,而是早已存在于楚地的一种民间祀神祭礼的乐歌。正如《离骚》说"奏《九歌》而舞《韶》",它实为古代相传的乐曲,是楚人祭祀的巫歌。歌辞中叙述人神之间、神与神之间、男神和女神之间的关系,表达人们对神祇的理解。

屈原所作《九歌》,名九而有十一篇,是由十一首歌舞曲组成的多乐章大型歌舞。它的表演者主要是职司祭祀的巫觋。《汉书·地理志》说:"楚人信巫鬼,重淫祀。"巫鬼就是巫觋祭祀的鬼神。但巫实为一种民间歌手,即一些在民间歌谣创作和演唱上特有所长的人。他们既能以歌舞娱神,又能替人祈祷福祐。《九歌》的原始形态,就是这些活跃在民间、经常主持祭祀的巫创作、传播开来的。他们正是民间乐舞的集大成者,而屈原则是收集、加工者。《左传·文公七年》说:"《夏书》曰'戒之用休,董之用威,劝之以《九歌》,勿使坏,九功之德皆可歌也,谓之《九歌》'。"《左传·昭公二十年》说:"一气、二体、三类、四物、五声、六律、七音、八风、九歌,以相成也。"又把"九歌"作为数字并列,可见《九歌》和声、律、音、风等都属一

体。它既是乐曲,必然有舞。乐舞结合、歌诗结合、娱人娱神结合、天地人结合。其天神如东皇太一、云中君、大司命、少司命、东君(见图7),地祇则为湘夫人、湘君、河伯、山鬼,人鬼则如国殇和礼魂,多是楚人所祭的神名。这和尧舜等为中心的北方歌谣很不相同,是南方祭祀乐舞的原生形态,也是《九歌》、楚歌所特有的形态。

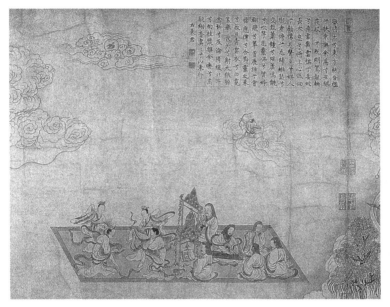

图 7　宋人绘《"九歌"图卷》之"东君"部分

《九歌》除铺述了祭祀排场及赞颂阵亡将士等外,中间各篇采用民间恋歌形式,依然是人神或男女神之间的相爱,如大司命与云中君、河伯与洛神、湘君与湘夫人等。《九歌》中设想的神充满人的情感,和凡人一样有其痛苦、欢乐和强烈的愿望与追求。其中对神、人关系的描写,体现楚人对神灵和祭仪独特的理解,也是楚人现实生活的反映。屈原借助这些内容用以表现他与国君的关系和政治理想,批判楚国贵族腐朽的政治,并以清新的歌辞、明快的语调,运用和改作这些祀神乐歌,反映了楚地巫风巫舞的程序、气势和内容,以及楚歌与祀神歌的关系。屈原在写法上有拟神

抒情，有祭祀者的礼赞，有神灵对答，也有神、人的情感交流。这样，就决定了其歌舞的表演形式和各篇乐舞的节奏气氛也有多种对比变化。如男巫、女巫的分唱，一巫领唱、众人和唱及歌舞伴唱和群舞、独舞等。又如，开始祭祀东皇太一时的音乐是"疏缓节兮安歌"，而祭祀太阳神东君的歌舞音乐则是"絙瑟兮交鼓，箫钟兮瑶簴"，《礼魂》歌舞"成礼兮会鼓，传芭兮代舞"，是在一片欢乐的气氛中送神、结束。

已知楚地民歌多保留在后人结集的《楚辞》中，为瑰丽闳深的鸿篇巨制，作者以屈、宋之作为主，是祭典仪式上可以入乐弦歌的优美乐歌舞曲，则篇幅、曲体、句式、结构等也应不同于短篇的北方民歌，而具有参差错落、活泼多姿的楚声特点。《说文》云："乐竟为一章。"故《九歌》《九章》《九辩》之名即指其多篇乐章、多章乐曲。句式中，六言的有四句、六句、八句、十句等，七言的有三句、四句、六句、八句、十句等。此外，还有五言、六言杂句，五言、七言杂句及六言、七言杂句等变格句式。曲式结构中较多的有单个曲调重复或两个曲调的重复，并有如"乱""少歌""倡"（唱）等乐节的两段结构，及主体前后分别有总起、总结的三段结构。据南宋朱熹《楚辞集注》"注"云："乱者，乐节之名"，"少歌，乐章音节之名"，"倡亦歌之音节，所谓发歌句者也"。可知少歌即是一种短歌、小歌。倡即唱，是有的篇章里采用的承前启后的独唱。而"乱"，应是结束乐曲的尾声。前述《诗经》音乐已见"乱"的出现，即《论语·泰伯》所载孔子评说："《师挚》之始，《关雎》之乱，洋洋乎盈耳哉！"清人蒋骥《山带阁楚辞余论》中，认为"乱"是"总理言"一说比较可取，即为一篇楚辞内容的总结或总括："旧解'乱'为总理一赋之终。……余意乱者，盖乐之将终，众音毕会，而诗歌之节亦与相赴，繁音促节，交错纷乱，故有是名耳。孔子曰洋洋盈耳，大旨可见。"如此看来，《楚辞》其音乐文学的风格特征更加明显。它在"撰作时早已准备入乐"（近人丘琼荪《楚调钩沉》）的判断也比较接近事实。

产生于周代的《诗经》和《楚辞》，它们的文化品性不同，在音乐风貌上各领风骚。但它们都来源于民间，经文人的改作和编订，离开了培育它们的原生环境，成为宫廷王室音乐中最富生命力的一部分，为少数统治者阶

层、贵族阶层所占有,也是文人学士音乐生活中的重要内容,其文化内涵和社会职能已有转变。这种文人对社会音乐文化的参与和贡献的现象始自春秋战国,开初的影响或许并不是很大,但从后世音乐文化的发展看,他们对华夏音乐文化的整体发展和格局变迁所起的作用是巨大的。

第四节 乐 器

1. 夏商乐器

我们说先秦宫廷艺术以金石之乐为标志,先秦器乐艺术是我国器乐发展史上的第一座高峰,是从它形成的脉络来看的,这个脉络形成是一个漫长的渐进过程。我们对夏代社会文化、音乐文化的了解,较多地还是来自古代传说,但仅凭一些零星传说的材料毕竟难以稽考,还须更多地依仗已有的考古成果,尤其是器乐文化。商代对前代乃至更古老的华夏传统乐器的继承比较直接,它继续沿用着源自原始社会的不少乐器。引人注目的是,历史以从不停歇的脚步,推动商代跨入了伟大的"青铜时代",而只有在青铜乐器大规模出土之后,才终于让我们看到了春秋战国器乐文化的真正辉煌。

我们以"夏籥九成"的传说,得知大禹时代的乐舞,是以竹制编管乐器籥作为主要伴奏乐器或兼作舞具的。又从《吕氏春秋》传说夏启曾"琴瑟不张,钟鼓不修",夏桀"作为侈乐,大鼓、钟、磬、管、箫之音",得知夏代还有钟、鼓、磬等敲击乐器,管、箫等吹管乐器,以至琴、瑟等弹弦乐器。然而,夏代的这些看似丰富多样的乐器品种,在目前的考古材料中还未得到完全的证实。非金属类乐器能够在地下长存四五千年至今,更是令人难以想象。但从迄今已知的夏代乐器考古材料看,它们已经部分地或正在渐渐地成为毋庸置疑的事实。

1980年青海民和阳山23号墓出土的一具陶鼓,距今约四千三百年前后;1980年山西襄汾陶寺龙山文化早期遗址出土的五具陶鼓,距今约四

千六百年至四千年间。从口外壁有等距离的钩状乳钉一周,或鼓口周边有多枚饼状圆钮看,均是作鼓面绷皮之用,是古代帝尧时"以麋鞈置缶而鼓之"的延用。

山西襄汾陶寺遗址和河南禹县阎砦墓出土的石磬(见图8),均距今约四千年,虽制作比较粗糙,接近原始劳动工具,但磬体上部都有可供悬挂的洞孔,并能用磬槌敲击出乐音。此外,1980年代中期,山西闻喜南宋村龙山文化晚期遗址也出土了类似的石磬。夏代的石磬理应也可视为"乃击石拊石,以象上帝玉磬之音"的延续。

图8 河南禹县阎砦特磬

1970年代后期甘肃玉门火烧沟文化遗址出土了二十多件陶埙,为红陶和彩陶手制,疑似新石器晚期或早期青铜文化遗物,其中十余件已破损。与远古陶埙不同的是,它们都呈扁平的各种圆鱼状,底端的扁尾上或吹孔两侧还有穿孔,备穿绳悬挂之用。从保存完好的一件看,吹孔在顶端的鱼嘴部位,两肩和鱼腹左下侧共三个指孔,可发四个音(见图9)。至此,埙的形制已有卵形、圆形、筒形、尖角形、鱼形等多种,说明此时的陶埙尚未定型。

图9 甘肃玉门火烧沟遗址出土的彩绘手制扁鲳鱼形陶埙(复制)

1983年山西襄汾陶寺类型晚期墓葬出土了一具迄今所知年代最早的纯铜铃，红铜铸成，距今约三千八百年前后。顶部的悬舌孔系整器铸成后加工钻成，铃舌缺失。1986年河南偃师二里头遗址出土四件青铜铃，年代约夏商之交，距今约三千九百年至三千五百年间。铃体横截面为合瓦形，铃舌棒状，多为玉制，入葬时均包以纺织品，表明是墓主所珍爱的贵重乐器或象征墓主权力身份的礼器。铜铃又是迄今已出土的夏代仅有的铜制乐器。此外，河南偃师二里头文化遗址还出土有距今约四千余年的木鼓（遗迹）、距今约三千八百年的青石特磬，以及陶铃、陶埙等。此特磬仅打制凸面而未予磨平，但悬起敲击后磬体可发出犹如铜声的绵长音响。

前述1955年陕西长安客省庄龙山文化场址出土一口陶庸，距今约四千多年，灰陶制成，中空，长方形，并有供手执演奏的实心直柄，用槌敲击庸体发声。但倒置过来就形似可悬挂的钟了。故此期的陶庸、铜铃、木鼓（见图10）、特磬一

图10　河南固始木鼓

类乐器，足可兆示钟鼓之乐或金石之乐时代的即将来临。

商族崇信上天神灵的风习，宫廷推崇无度享乐的时尚。为满足宫廷贵族的祭祀活动和音乐享乐生活丰富内容，宫廷乐队无论是规模、乐器种类，还是表演技艺，都发展很快。其突出表现是乐器的制作工艺及音乐性能，较之以前有了明显的改进和提高。此外，旋律乐器增多，节奏乐器向旋律乐器演化，从而促进了器乐合奏形式呈现多样，也是明证。

商代乐器仍以膜鸣、体鸣和气鸣三类乐器为主，出土和传世的乐器实物比之夏代要更为多样。

先看膜鸣乐器的鼓类。1985年山西灵石旌介商代一号墓出土的一具鼍鼓，距今约三千多年。虽木质鼓腔已损坏，但鼓面上仍清晰可见残留有所蒙鳄鱼皮的鳞片。此前的1980年山西襄汾中原龙山文化陶寺类型早期大墓，也曾出土一具单面木框鼍鼓。更早的1935年安阳侯家庄西北冈

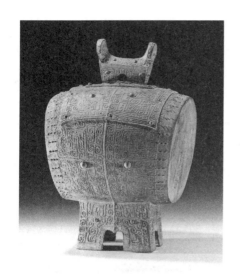

图11 湖北崇阳汪家嘴大市河岸出土的晚商兽面马鞍钮铜鼓（仿双面牛皮膜鼓），既可悬击（悬鼓），又可置地演奏（足鼓）。

1217号商墓，还发现过殷墟文化后期的木框鼍鼓遗迹。已知黄淮平原于新石器时代即有扬子鳄的自然分布，曾是殷商王畿的河南中部又屡现殷商皮革的遗迹，说明此类独特的鳄皮鼓于夏商时仍为贵族们重视。从还发现有鼓架的遗迹来看，它们可能是悬于架上演奏的双面"悬鼓"。1977年湖北崇阳汪家嘴大市河岸，出土了一具约为晚商至西周早期的铜鼓（见图11），但明显是木腔皮鼓的仿作。钮作马鞍形，鼓面椭圆形，下设开档方圆足。既是可悬击的"悬鼓"，又是可置地演奏的"足鼓"。鼓面仿牛、羊皮。又有相传出土于河南安阳的一具双鸟饕餮纹铜鼓，现为日本泉屋博物馆收藏。用青铜铸成，也是木鼓的仿制，鼓面仿鳄皮，上有双鸟形钮，下设四足。又是可悬击和可置地敲击的两用鼓。如此，似可用以参证《礼记·明堂位》中的"夏后氏之足鼓，殷楹鼓，周县（悬）鼓"之说了。

体鸣乐器中，商磬与夏磬延续一脉，基本上保持了早期的三角形制。商代早期特磬实物有山西夏县东下冯出土磬和河南郑州小双桥出土磬。到晚期，磬的打琢磨制技术日益精细，尤以河南安阳武官村出土的虎纹特磬为最。此磬用大理石制成，磬体磨雕、虎纹造型都十分精美，且发音浑厚悠长。安阳小屯妇好墓中也发现一件鸱鸮纹石磬，制作同样精美细腻。由于一磬发一音，此期因旋律美感的发展，带动了磬向成组形式的演进，发现了数件不同音高的磬组合而成的编磬。商代的编磬多见三件一组，出现在晚商殷墟文化二期。今故宫所藏为河南安阳殷墟出土的刻铭磬三件一编，分刻铭文"永启""夭余""永余"，发音清越，可奏出大二度、小三

度、纯四度三种音程和组成"徵羽宫"或"商角徵"的三音组音列。

商代铜铃中能够确认为乐铃的很少,现今出土较多的晚商铜铃也难确认为乐铃,但都是继承了二里头铃的合瓦体钮铃。1953年河南安阳大司空村晚商遗址,出土了一件距今约三千零四十六年至三千三百年间的铜铃。铃体、铃舌均用青铜铸成,器身上小下大,呈肩筒形,口沿齐平,顶面中部有一拴铃舌的孔,铃舌一端细长,另一端呈球状。出土时,钮梁上还留有缚绳的痕迹。

商代的钟发展很快,尤其进入"青铜时代"以后,钟曾用作古代铜制乐器的统称,后将有柄、口朝上击奏的钟称铙。因卜辞中多见"奏庸"和"庸奏""庸舞"的记载,故又改用其本名庸,大铙则改用镛。口朝下,悬挂起来击奏的才专称为钟。钟又分有甬(柄)和旋环可供悬挂的甬钟,和只有悬挂用钮而无甬(柄)的钮钟,大号的钮钟称镈或镈钟。但迄今只见有商代的庸(镛)和镈,尚未见有商代的甬钟和钮钟出土。晚商铜庸往往大、中、小三件一组出土,如1983年安阳大司空村东南663号墓出土的编庸。庸体呈合瓦形,甬呈中空管状,上细下粗。而1976年河南安阳小屯妇好墓出土的编庸,则是五件一编的,可测有二声、三声、四声的音组合。所以,旋律乐器的性质是很明显的。江西新干县大洋洲商墓出土的镛,是墓葬出土最早的镛,属相当于殷墟早期或中期。现见出土的商代镛分无旋和有旋两种。因镛体大,无旋镛只能口朝上植于架座上演奏,有旋镛(见图12)可以口朝上置地演奏,也可悬挂敲击。江西新干县程家沙洲殷代后期大墓出土涡纹兽面纹镈钟,上有作悬挂的方钮,无柄,合瓦体,平顶平口,其造型饰纹富南方古越族特点。商代有旋镛和无旋镛明显启示了周代甬钟和钮钟产生,它们之间的承续脉络清晰可见。

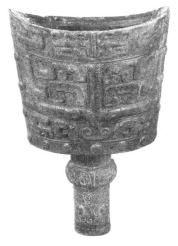

图12 湖南宁乡晚商兽面纹镛

气鸣乐器中,现今出土的晚商埙较多。如果说夏代陶埙的形制还比较多样,没有定型,那么商埙的形制已趋稳定。从出土的商埙看,大都已呈平口形,后世埙也基本是承袭殷制而稍有损益。1976年河南安阳殷墟妇好墓出土的大小共三件陶埙,均为平口尖顶的卵形状,五个按孔(前三后二),顶端一吹孔,其中大埙能发出大九度内的十二个音。其他商代遗址如殷墟侯家庄西北冈的兽骨埙和白陶埙,河南辉县琉璃阁的殷墓陶埙,也多是前三后二的五音孔埙。由于音孔的增多,发音能力和表现能力自然相应提高。联系到此期编磬、编庸的出现和晚商五声音阶的形成,可以见得殷人已经具有一定程度的音高、调高观念和旋律音乐的美感了。

商代气鸣乐器发展较快的是多管类的新品种。如卜辞中有过出现的龠、龢、言、竽等。以苇为管的编管乐器龠,如《礼记·明堂位》曰"土鼓、蒉桴、苇龠,伊耆氏之乐也",是商代祭祀乐舞的助祭乐器。从卜辞中该字的象形推断,它是多管并列编扎而成,似为后世排箫的前身。而同为编管乐器的龢,后世写成"和",有学者认为是以竹为管(丁山《商周史料考证》)。又据《尔雅·释乐》:"小笙谓之和"和卜辞中该字的象形推断,它是多管集束编扎而成,后世专指小笙。形制相似的还有竽。而言,《尔雅·释乐》云:"大箫谓之言",又据卜辞中该字的象形推断,当为单管乐器(郭沫若《甲骨文字研究》)。

2. 周代"八音"

随着西周到春秋时期宫廷雅乐和社会音乐的高度发展,周代乐器在礼乐活动中和社会音乐生活中呈现出丰富多样的盛景。尤其是为宫廷典仪服务的以钟、鼓类重击乐器为主的金石之乐,更被涂上了浓重的政治、伦理色彩,倍增了它威严、肃穆的象征性和威权性。由于周代乐器种类和名目的繁多,应运而生了我国第一个乐器分类法——"八音"。周代乐器名目之多,包含可能会有的同器异名,仅见于记载的就多达一百三十余种,用于雅乐的就近九十种。就种类而言,见于记载的有八十余种。据杨荫浏《中国古代音乐史稿》统计,仅《诗经》各篇提到的乐器就有二十九种,

其中确知应用于雅乐的就达二十二种之多,故宫廷即按制作材料的不同,将乐器分为八类。《周礼·春官》记:"大师,掌六律六同……皆播之以'八音':金、石、土、革、丝、木、匏、竹。"郑注云:"金,钟、镈也。石,磬也。土,埙也。革,鼓、鼗也。丝,琴、瑟也。木,柷、敔也。匏,笙也。竹,管、箫也。"据日人林谦三《乐器分类的简史》,古希腊将乐器分为弦乐器、气乐器和打击乐器三类。古印度曾将乐器分为弦乐器、气乐器和皮乐器三类。此外,佛教经典将乐器分为五类,耆那教经典将乐器分为四类。故中国的"八音"在世界乐器史上提出相当早,而且也是乐器种类划分最多的一种乐器分类法。尤其青铜金石类乐器的品种、材质、铸造和制作技艺的智慧含量为世界之最,当是问之无愧的。从制作材料角度划分乐器种类,有着深厚的历史文化背景和内涵,尽管因视角的不同,与近代乐器分类学相比,自然存在种种不足,但"八音"在中国历史上影响最大,运用最广、最久,在音乐观念、音乐实践中的地位相当稳固。

各类各种乐器的性能不一,在金石之乐合奏中担负的任务也不同。按照"伶州鸠答周王问乐"所说,即"金石以动之,丝竹以行之,诗以道之,歌以咏之,匏以宣之,瓦以赞之,革木以节之"(《国语·周语下》)。在此,我们且按八音分类,详细认识一些周代的乐器出土遗物。

金类乐器是由青铜材料铸制而成,首推钟。1970 年代早期陕西扶风法门寺任村出土了一西周晚期克镈,鼓部铭文自称"宝林钟",故知它是三件一组的编镈之一。1978 年陕西宝鸡杨家沟太公庙窖藏出土春秋早期"秦公镈"一组三件,形制、纹饰和铭文均相同,椭方形,鼓腹,平口,有扉棱,三件均正鼓部发单音。1980 年中期陕西眉县杨家村窖藏又出土了西周虎翼镈一组三件,均发单音。形制显然以湖南原产的越镈为原型,具明显的中原文化特征。1993 年河南新郑市金城路窖藏坑出土春秋中期镈钟一组四件,形制、纹饰相同,大小相序,镈身呈合瓦形,一钟发双音。考古发现的西周庸迄今仅有 1980 年出土的两件特庸,分别为陕西宝鸡竹园沟西周早期弜国墓葬出土的一件大面兽纹特庸和安徽宣城出土的一件西周后期夔龙纹特庸。进入周代后,庸近乎消失,几乎被新兴的甬钟取代。

1980年陕西宝鸡南郊竹园沟西周早期强国墓出土的编甬钟，三件一组，是中原地区迄今考古发现年代最早的一组西周编钟，形制、纹饰基本相同，合瓦体，一钟发双音。可见西周中、晚期出土的编钟，件数在增加，形制改变为能发双音的合瓦形。如陕西扶风齐家村窖藏出土的中义钟和柞钟，均八件一组，保存完好，发音清晰。河南信阳长台关楚墓出土的编钟十三件一组，而河南三门峡虢国墓还出土有双组十六件编钟等。至春秋战国时期，甬钟的成组件数已扩增至数十件不等。如河南淅川县出土春秋晚期的王孙诰编钟为二十六件，湖北随州曾侯乙墓战国早期的甬钟达四十五件等。约至西周末春秋初，又出现了以钮代甬、直悬敲击的编钮钟。至春秋中期，日渐流行，如河南淅川仓房乡下寺出土的编钮钟共九件，大小相次，合瓦形，发双音。

其他青铜乐器遗物还有如铜钲、錞于、铜鼓、铎、铃等。

石类乐器主要指磬，多枚成组的编磬是"金石之乐""金石之声"的重要组成部分。经西周中晚期制作工艺的大发展，至春秋时期，磬的形制完全定型，但编磬的枚数多寡不定。1957年河南陕县后川战国墓出土的编磬共十件。河南淅川下寺的两墓各出土有十三枚的编磬。河南洛阳解放路东周墓出土的编磬有二十三枚，而战国初期曾侯乙墓编磬（见图13）达三十二枚。纹饰造型上，有湖北江陵出土的以凤鸟为主题的彩绘编磬。此外，淅川春秋晚期墓出土了一件石排箫，钻有十三管圆孔，大部分管竟能吹出乐音。

所有陶土烧制的乐器归为土类。周代土类乐器以埙为主。此期已出现有七音孔陶埙，形制已定型为顶尖底平的鹅卵形，一面二孔横列，一面五孔呈人面形，顶部吹口，如河南新郑市出土的东周七音孔埙，可发约十余音。

以纯木质为材的乐器均归木类，有柷、敔、木鼓等。《尚书·益稷》说："合止柷敔。"据晋代郭璞注云："柷，如漆桶，方二尺四寸，深一尺八寸，中有椎柄连底桐之，令左右击。"敔"如伏虎，背上有二十七钼铻，刻以木，长一尺，㧗之"，即刮奏。现今仅有故宫博物院所藏清廷文物，迄今尚未发现

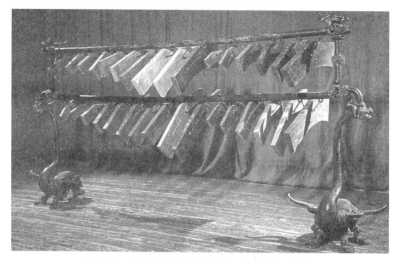

图 13　湖北随州战国曾侯乙墓编磬和磬架

实物出土。

　　所有以蚕丝为弦的乐器归为丝类。周代丝弦乐器分有柱与无柱两类。有柱类的瑟弦数较多,十余弦至五十余弦不等,如湖北江陵战国墓出土的一批形体大小不一的瑟即是。今见出土瑟以二十余弦居多,河南信阳长台关出土三件战国早期瑟即是。其中一件二十一弦锦瑟的首尾两端和壁板上,还绘有狩猎与巫舞燕乐图。与瑟相比,筝的形制较小,弦数也相应较少。从《史记·李斯列传》中"夫击瓮、叩缶、弹筝、搏髀,而歌呼呜呜快耳者,真秦之声也"可知,此期的秦筝较为流行。江苏吴县战国墓出土有十二弦筝,江西贵溪龙虎山战国早期越人崖墓也有十三弦筝(见图14)出土。筑是由竹尺敲击的打弦乐器,齐国较为流行。1988年河南固始县的白狮子墓地曾出土了一件筑。后世与瑟同样失传。而无柱类的琴却与有柱类的筝一道,绵延流传,至今未衰。今见最早的琴是曾侯乙墓出土的五弦琴和十弦琴(见图15)各一张。1993年湖北荆门郭店曾出土了一张七弦琴,是迄今发现最早的七弦琴实物,形制与曾侯乙墓十弦琴相近,仅琴尾下有一足。

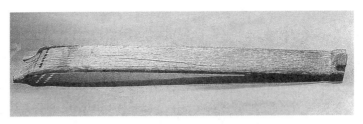

图 14　江西贵溪春秋战国十三弦筝

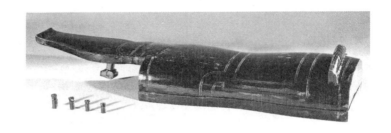

图 15　湖北随州战国曾侯乙墓战国早期十弦琴

用动物皮革作主要材料的乐器为革类,指名目繁多的鼓类,在周代文献中提及的种类数量居八音之首。此期比较别致另类、具浓厚楚地风格的鼓种,当推湖北江陵雨台山楚墓出土的悬鼓——虎座鸟架鼓。属战国时期,共十五件,然多数残缺,鼓皮俱无存。该鼓以踞伏背向的双虎作底座,立于虎背上背向的双鸟作架,扁鼓悬于其间。鼓座、鼓架、鼓面均施彩绘以纹饰,双虎、双鸟雕刻精美,整架鼓不失为一件绝佳的木雕工艺品。

"匏"即"瓠",是一种葫芦,以此作共鸣箱的簧管类吹奏乐器,归作匏类乐器。如古称十三簧笙、十九簧巢、三十六簧竽等。上述雨台山楚墓出土有两件战国中期的笙,大小相近,均已残腐,从嘴无吹孔看,应为冥器。

以竹子为材制成的各种吹管乐器归于竹类。周代的竹类乐器篴、箫、篪、管、籥等,有单管和编管两类,名目种类之多仅次于革类。单管的有横吹与竖吹的笛和横吹的篪,编管的有管数不定的排箫和二十三管"言"(大箫)、十六管"筊"等。

自周代始,宫廷中的中国乐器纳四代之乐于一朝,聚四方之乐于一宫。如《礼记·明堂位》:"拊搏、玉磬、揩击、大琴、大瑟、中琴、小瑟,四代之乐器也",及"夏后氏之足鼓、殷楹鼓、周县(悬)鼓。垂之和钟、叔之离磬、女娲之笙簧"等。乐器与各种典仪的配置、组合十分鲜明、紧密。《周礼·春官》记:祀天神,用"雷鼓灵鼗,孤竹之管,云和之琴瑟";祭地祇,用"灵鼓灵鼗,孙竹之管,空桑之琴瑟";享人鬼,用"路鼓路鼗,阴竹之管,龙门之琴瑟";飨食礼,配编钟、编磬、鼓、𢾾、拊、管、笙、瑟等八种;而宗庙祭祖,更如《诗经·周颂·有瞽》所记:"有瞽有瞽!在周之庭。设业设虡,崇牙树羽。应田县(悬)鼓,鞉磬柷圉(敔)。既备乃奏,箫管备举。喤喤厥声,肃雍和鸣,先祖是听!我客戾止,永观厥成!"可见金石钟鼓之乐是与盛大祭祀、燕乐歌舞相配,风格"肃雍和鸣",庄严雍容。

战国时代,《吕氏春秋·听言》批评的"世主多盛其欢乐,大其钟鼓"的风习愈演愈烈,近世中国南方出土的多例单件青铜重器,如大镛、编钟等,可重达几百公斤至上千公斤,极端例证如曾侯乙编钟的总重更逾两吨半,还是以各国之间的馈赠物或贿赂物身份,仅曾侯乙编钟杂有一件楚王镈,通高近1米,重134.8公斤,就是楚王特命赶铸出来作为祭奠礼物赠给曾侯乙入葬的。此期统治者可以"金石之乐"从葬,那么世间的乐舞享乐也就可想而知了。

除宫廷宴乐、庙堂祭祀乐外,此期用于征战的军乐也出现了新组合和新乐器的加入,使得钟鼓之乐的功用不断扩大。出师若无钟鼓随行,好似偷鸡摸狗的"侵",问罪声讨须钟鼓堂堂一路高奏,才算是堂皇正大、理直气壮的讨伐。如《国语·吴语》载:"王乃秉枹,亲就鸣钟鼓,丁宁、錞于、振铎,勇怯尽应,三军皆哗釦以振旅,其声动天地。"又《周礼·夏官·大司马》载:"王执路鼓,诸侯执贲鼓,军将执晋鼓……卒长执铙,两司马执铎,公司马执镯。"可知征伐时除备有必需的钟鼓外,还加入了不少如钲(丁宁)、铎、錞于、镯等新乐器以壮军威。

宫廷小型器乐也是须建立在民间器乐蓬勃发展基础上的。试想,若没有齐都临淄"无不吹竽、鼓瑟、弹琴、击筑"的繁荣,也不会有齐宣王听竽

"必三百人"的庞大器乐合奏阵容。此期宫廷小型器乐组合如主要配合歌咏的丝竹之乐,更有堂上笙歌、堂下乐悬的多样区分。其中既有约定成俗的固定搭配,又有灵活变化的不同侧重。以《诗经》所记为例,常见的固定组合是琴与瑟、埙与篪,如"窈窕淑女,琴瑟友之"(《关雎》)、"琴瑟在御,莫不静好"(《郑风·女曰鸡鸣》),并衍生出了"妻子好合,如鼓瑟琴"(《小雅·棠棣》),而"伯氏吹埙,仲氏吹篪"(《小雅·何人斯》)则衍生出"埙篪"之交和"仲伯"难分的兄弟之谊。多样组合如"琴瑟击鼓,以御田祖……"(《小雅·甫田》)和"我有嘉宾,鼓瑟吹笙。吹笙鼓簧?承筐是将"(《小雅·鹿鸣》),且独奏形式的乐器表演和士等级的自娱性的弦歌此时亦为多见。

3. 走向巅峰的金石之乐

前述此期各国僭越礼乐等级,追求豪华盛大金石之乐的享乐之风,大大促进了各类乐器的数量、规模、制作材料、制作工艺和性能的发展和突破。青铜敲击类乐器如编钟、编磬等向旋律乐器发展的趋向也在加速,又促使乐律理论思维的日渐完善和乐器制作上科技含量不断提高。试以可载入世界乐器史的此期两项乐器音响学成果为例。

上文已提及的合瓦体钟即为其一。西周中期以来的青铜钟类乐器均为一钟发两音的扁圆钟体,其中所含科技智慧不可小视。北宋沈括《梦溪笔谈》中对此早有探讨,曰:"古乐钟皆扁,如盒瓦。盖钟圆则声长,扁则声短。声短则节,声长则曲。节短处声皆相乱,不成音律。……圆钟,急叩之,多晃晃尔,清浊不复可辨。"正是合瓦式的扁形钟体,克服了圆钟音高混响莫辨的缺陷,致使分别敲击同一钟体的正、侧鼓部,能清晰地发出相差大、小三度的两个音。从上述新郑出土的合瓦形镈钟钟口内留有锉痕看,该钟的双音现象并非偶然或巧合,应是古乐工已熟练掌握其性能的有意创设。此双音钟这一重大乐器科技成果,在后世的文献竟未见有明确记载,失传了两千多年,直至今天,其发音原理才正被音乐声学家们逐步揭示。

其二可推簧管类吹奏乐器的"耦合"发音原理。我国笙、竽（见图16）等簧管类乐器的渊源始自"女娲作笙簧"（《礼记·明堂位》）等传说。殷商卜辞中的"龢"，即为一种小笙。周代因笙、竽运用的广泛和普及，并发音原理独特，将其合归为"八音"之一的"匏"类。至今笙已是最常见常用，且在少数民族中变异形制最多，在东亚、东南亚流行甚广的民族乐器之一。笙竽类乐器是多簧管吹奏乐器，它利用两种振动的巧妙配合发出优美的乐音。一种是有一定大小和一定厚薄的簧片的振动；一种是有一定长度和一定直径的管中空气的振动，此即为笙竽的"簧-管耦合"发音原理，科学上称之为"配合系"的振动。因笙簧为自由簧，是一端固定、另一端可以自由活动的矩形弹性体，故笙苗无论吹、吸，簧片振动往返无碍，都能发音。笙的音色嘹亮富丽，能自如演奏旋律、和音与和声，独奏的表现力强，少数民族"芦笙节"中，单独乐器声部的合乐魅力无穷，而在多种乐器声部的合乐中，还具有平衡、协调声部的独特功能。笙类乐器很早就流布到西南各族和东南亚诸国，深受人们喜爱。由此也可见得中国民族乐器文化的历史贡献。

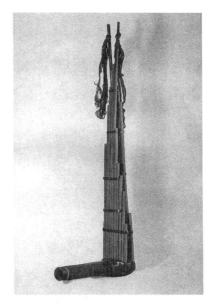

图16　湖南长沙马王堆1号汉墓竽（明器）

先秦青铜时代的宫廷雅乐最突出的文化特征，就是以钟磬为代表的金石之乐或钟鼓之乐，它非但没有随春秋后期礼乐制度的败落而消退淡出，反而在历史的延承中，乘各国诸侯锐不可当的攀比享乐之势迅速发展。到春秋末、战国初，宫廷钟鼓或钟磬之乐终于登上了一个前所未有的高峰。1978年发掘出土的曾侯乙墓地下音乐殿堂，当为一足可参证的显例。

1977年9月,空军某部在基建中偶然发现了湖北随县雷鼓墩一特大古墓,经考古人员研究确认为是战国初年(前433年或略后)附庸于楚的曾国侯君乙之墓,命名为"曾侯乙墓"。墓葬出土编钟、编磬等乐器,品种之多,规模之大,以及乐器铭文体现的乐律成就之高,皆属空前。

曾侯乙墓的发掘期从1978年5月11日开始,至6月28日结束,墓中出土文物一万五千余件,其中乐器共有钟、磬、鼓、篪、笙、箫、琴、瑟八种一百二十五件,为整套的金石乐器。其余均为青铜礼器、用具、兵器、车马器、金器、玉石器及竹简等。墓葬营造共耗圆木约五百方,青铜十吨五百公斤,黄金八千四百三十克。墓室分东、中、北、西四室,总面积二百二十平方米。中室的编钟(见图17)占两面,编磬占一面,均保存完好,且气象辉煌,为"诸侯轩县"等级的宏大金石乐队。编钟共六十五件,包括编甬钟四十五件、编钮钟十九件,楚惠王赠送的镈钟一件。分三层八组悬于一曲尺形钟架上。架高约三米,总长近十一米。最上层是钮钟,分三组悬挂在上层的三根横梁上。甬钟分中层三组,下层两组,各钟均刻有"曾侯乙作持"错金铭文,共两千八百多字。楚王镈是墓主死后下葬时临时移入,不为编钟所属。编磬共三十二枚,出土时多数破碎不能悬挂,磬料以青石为主。磬架立柱由龙首、鹤颈、鸟身、鳖足混合构建而成,雕工精美。磬体有七百余字的刻文和墨书等。编磬现已整体复制(见图13)。中室乐器还有建鼓、扁鼓、短柄鼓各一件,二十五弦瑟(见图18)七件,笙四件(包括十四管、十二管两种形制),十三管排箫两件,十孔篪两件。东室为墓主棺所在室,出土乐器有二十五弦瑟五件,十弦琴一件,十八管笙两件,悬鼓一件。另有编钟调律工具均钟一件。乐器配备是一"房中乐"的完整编制。此外,从西室出土鸳鸯形盒上绘制的击鼓图和撞钟图(见图5),可略知当时建鼓、钟、磬等乐器的一些演奏情况。殉葬女性木棺二十一具(包括东室八具、西室十三具),均为十三岁至二十六岁的姬妾或兼为女乐。

以上出土乐器除鼓类外,均为多编、多管、多孔或多弦,尤其编钟每钟均发双音,其向旋律乐器拓展的趋向十分明显。它们音域宽广和旋律表现的能力已毋庸怀疑。编钟的总音域从最低音大字组的C,到最高音小

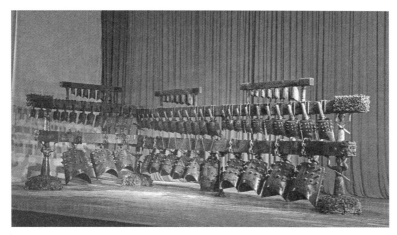

图 17　湖北随州战国曾侯乙编钟

图 18　湖北随州战国曾侯乙墓瑟

字四组的 d^4,达五个八度又一音,比现代钢琴的高低音域各差一个八度,且中心音域十二律完备,可在三个八度内组成完整的半音阶。复原的编磬也十二个半音齐备。这都证明了当时已存在精确的绝对音高和已具备了旋宫转调能力。今天的音乐考古专家们竟用它成功地演奏了现代作曲技法编创的乐曲。

　　曾侯乙编钟铸于钟体的铭文,除镈钟主要记事外,其他钟铭为一整套乐律学术语,涉及音阶、调式、律名、阶名、变化音名、旋宫法、固定名标音体系、音域术语,以及曾国与当时楚、齐、晋、周、申等五国律名的对照。十二个半音声名的基本称谓标示为:宫、羽角、商、徵曾、宫角、羽曾、商角、徵、宫曾、羽、商曾、徵角。此外,还有五声、七声音阶的所有阶名和异名。

甚至近代西方乐理中大、小、增、减、八度等各种音程，在编钟的铭文中也早已有明确的表述。

曾侯乙墓出土的这一公元前5世纪的地下音乐宫殿，为我们呈现出了一幅先秦金石之乐的真实面目，生动、形象地证实并翻新了中国先秦音乐辉煌的史籍，为世界科技史、考古史和音乐史增添了一页新的篇章。

在完成本书初稿之后的2015年1月获悉，正在发掘中的湖北枣阳郭家庙墓地发现西周晚期至春秋早期曾国墓葬群，首次出土距今两千七百多年——即迄今所知历史上最早的琴和瑟及琴瑟组合和编钟架等大型乐舞遗存。从初步清理的情况看，曹门湾墓区本次出土的这张春秋早期的琴，长宽比为约92厘米：约35厘米，通体略似高髻人形，箱体整木斫成，髹黑漆，属"半箱琴"。琴龙龈处有较深的过弦痕迹，首岳山嵌入琴体，旁有弦孔若干。本次出土的瑟是一张春秋早期较完整的瑟。瑟长宽比为180厘米：34厘米，瑟枘是羽人的形象，弦孔和首岳都很清晰，瑟尾的四个瑟枘中有两个清晰可见，瑟枘不远处有两个弦孔。此琴、瑟比曾侯乙墓出土瑟早数百年，其制造、调试工艺之复杂，反映了当时曾国高度的音乐水准，为目前所知最早的琴与瑟及琴瑟组合。琴瑟同时葬于棺内，即曾侯乙"弋射图衣箱"漆书所记："民祀唯房、日辰于维、兴岁之驷、所尚若陈、琴瑟常和。"反映了当时人们祈福的祷告词，即人们生存的最高理想是"琴瑟常和"。墓室内北部分布着一批包括长、短不等的梁以及立柱和底座的彩漆木雕大型编钟架和编磬架。此前出土的春秋编钟均为小型，而此次在枣阳郭家庙曹门湾一号墓发现的春秋早期大型乐舞遗存，填补了从西周早期到战国早期（即曾侯乙墓葬）近五百年间大型乐舞发展史的空白，进一步证明了曾国是周代礼乐文明的一个正统代表。

4. 琴乐

先秦丝弦类乐器，据史载和出土文物，目前仅见平置类弹弦乐器，包括无柱类的琴、有柱类的瑟、筝和打弦乐器筑等，其中琴的演奏技艺在春秋战国时期发展很快。各国宫廷的乐官、乐师、乐工，一般都以琴艺为必

备的教育内容,其中有不少著名音乐家本身又是著名琴家,如孔子的琴艺老师、鲁国宫廷乐师师襄子,曾教卫献公宫妾鼓琴的卫国宫廷乐师师曹,晋国主乐官师旷等均是。尤其在社会动荡中日益壮大的士阶层,与琴的关系更为密切。在史籍上留下不少神奇传说的大音乐家师旷,可以说就代表了当时宫廷琴乐的最高水平。

师旷虽目盲,但能歌,且有着极强的听音辨音的能力。晋平公新铸了一套编钟,命乐工听辨,众乐工都认为已经调好,只有师旷听过后认为没有调好,请求重新铸过,并说,后世有懂音乐的人将能听出此钟没有调好,我私底下为国君感到羞耻。后经卫国师涓听辨,证实了师旷的判断正确(据《吕氏春秋·长见》)。师旷善长多种乐器,而尤精于琴。他援琴而鼓,可"有玄鹤二八道南方来,集于郎门之垝","延颈而鸣,舒翼而舞,音中宫商之声,声闻于天"。又不得已而鼓之,"有玄云从西北方起……大风至,大雨随之,裂帷幕,破俎豆,隳廊瓦,坐者散走。平公恐惧,伏于廊室之间。晋国大旱,赤地三年。平公之身遂癃病"(据《韩非子·十过》)。此等神话般的夸张笔法,是古人描绘非凡天才、非凡技能的惯用手法。排除其神话成分,可见先秦时人对师旷琴艺的推崇。

早于师旷的还有曾为楚囚的著名琴家锺仪。晋侯在军府中发现锺仪后,询知其世代为"伶人",再听他所弹琴曲皆南方音调后,赞赏他不忘故土地,不背弃本职,将他礼送回国(据《左传·成公九年》)。此例说明琴乐不但很早就流行于南、北各国,而且在各国的交往中还发挥过一些特殊作用。而自称蛮夷的楚国宫廷里,竟有锺仪这样世代传守其业的琴人,还有已具地方风格的琴曲流播,亦可见当时琴乐盛行之一斑。我国琴乐文化能够延续传承至今,无不有赖于始自士阶层的,并保持发扬了的喜爱琴乐的传统。

春秋后期至战国,士的社会地位和成分有了根本改变后,众多思想家、教育家、政治家、外交家、文学家、史学家、科学家、艺术家汇入士阶层,他们又多是钟爱琴乐者。"士无故不撤琴瑟"(《礼记·曲礼下》),简练生动地道出了士与琴乐的密切关系。"《诗》三百五篇,孔子皆弦歌之",说明

孔子就非常喜爱并重视弹琴。他向社会各阶层生徒传授"六艺",以琴乐为主要教学内容的"乐"占第二位,且与其门徒终日弦歌不辍,推进琴乐普及和琴乐传统的传承,致使长期以来,我国士人以"琴、棋、书、画"为四大修养,琴列首位。孔子学鼓琴于师襄子,十日仍不愿进入新课程学习的故事,更为儒家后学及所有后世学子们树立了学习须不懈深入钻研、精益求精的榜样。

《史记·孔子世家》载,在师襄子认为"可以益矣"时,孔子却回答:"丘已习其曲矣,未得其数也。"继续研习旧曲。过了一段时日,师襄子说:"已习其数,可以益矣。"而孔子则认为"未得其志也",仍不增加新内容。又过了一段时日,师襄子认为:"已习其志,可以益矣。"孔子却又提出"丘未得其为人也",仍坚持研习,直至"有间,有所穆然深思焉,有所怡然高望而远志焉。曰:'丘得其为人,黯然而黑,几然而长,眼如望羊,如至四国,非文王至其谁能为此也!'师襄子辟席再拜,曰:'师盖云《文王操》也。'"孔子通过不懈地追求"得其数"和"得其志"并"得其人"的努力,最终从一首他原不知所学曲名的琴曲中,领悟并把握到了乐曲所表现的人物形象。我们在敬佩作为演奏者的孔子潜心钻研、深入发掘乐曲艺术形象和美学意境的同时,又可感知早在春秋时期,我国纯器乐曲的创作和表演的技术所达到的精湛深刻境地和相应曲目的积累、传承情况。

至于此期纯器乐曲的表情和意蕴,还可举出两例参证。据汉代刘向《说苑·善说》载,战国时期民间琴家雍门子周,尤擅悲哀音乐的演奏。有一天,他以琴见齐国公子孟尝君田文,田文问:"先生鼓琴,亦能令文悲乎?"雍门子周见他"居则广厦邃房","倡优侏儒处前",便说足下"入则撞钟击鼓乎深宫之中","舞郑女激楚之切风,练色以淫目,流声以虞耳",此一派志得意满的样子,就是演奏者的技艺再高,又怎可能使之领会悲哀呢?孟尝君表示同意后,雍门子周进而指出国家当前的隐患,分析了他的处境,说他随时有被灭亡之险,并极力描绘了国破家亡后可能出现的凄惨景象,使得孟尝君顿然触动了心病,情绪低落,使之"泫然,泣涕承睫而未殒"。此刻,雍门子周才"引琴而鼓之,徐动宫徵,微挥羽角,切终而成曲"。

令孟尝君"涕浪汗增,欷而就之曰:'先生之鼓琴,令文若破国亡邑之人也。'"雍门子周进言的成功离不开他杰出的琴技,前提是他须将听乐者的情绪、心境,引发并移至乐曲的曲情、曲意与曲境之中。

"伯牙摔琴谢知音"的故事今已几近家喻户晓。春秋后期著名的民间琴家伯牙的事迹见于多种文献,比较生动的如《荀子·劝学》中的"昔者瓠巴鼓瑟而沉鱼出听,伯牙鼓琴而六马仰秣"。伯牙生平无可详考,"知音"故事可引较早的《吕氏春秋·本味》所载:"伯牙鼓琴,钟子期听之,方鼓琴而志在太山,钟子期曰:'善哉乎鼓琴!巍巍乎若太山。'少选之间,而志在流水,钟子期又曰:'善哉乎鼓琴!汤汤乎若流水。'钟子期死,伯牙破琴绝弦,终身不复鼓琴,以为世无足复为鼓琴者。"此例可以得见,早在春秋战国时期,我国纯器乐独奏曲的创作、表演和欣赏,已能够传达出和使人领悟到音乐中如同"高山""流水"那样的意境或意蕴。不仅于此,据明代朱权编撰的《神奇秘谱》解题所知,《高山》《流水》在唐以前是合为一曲的,唐后始分成两曲,但不分段数。经历代琴家的整理加工,目前《流水》版本达三十余种,可见人们更推崇《流水》一曲。清末川派琴家张孔山将描绘汹涌湍急水流的"滚拂"手法构成一"滚拂"段,加入乐曲作为高潮,造成音乐的异峰突起而具有撼人心脾之威力。这首号称"七十二滚拂流水"的川派琴曲,后收入泛川派《天闻阁琴谱》中。

该曲听后足以令人静思遐想良久。伯牙时代当绝无现代天体物理学的理论思维,但乐曲的构思极其奇伟而深刻。它完全以七根弦的琴音和技法,描绘由高山间点滴的泉流,经潺潺的溪流和湍急的河流,到波涛滚滚的江流,经"滚拂"段的巨大推力,从险峻的山巅汹涌澎湃地呼啸而下,直至浩浩荡荡流入远方的东海。以此隐喻弱小的新生事物之无限的和无可阻挡的生命力,必将穿越千山万壑,排除千难万阻,成长壮大的客观规律。而其中"志在太山"、"志在流水"中的"志",进一步证实了我国民族音乐以山水、自然拟人,以乐喻志咏志的艺术情怀,自古有之。

1977年8月20日,美国肯尼迪角发射了两艘"航行者"号太空船,上面装有一张据称十亿年也将嘹亮如新的喷金铜唱牒作为"信件",以期寻

找到地球以外的智慧生物。这张唱片上录刻有一百二十分钟的节目,主要是地球人类的各种音响,其中四分之三是音乐,包括中国的琴曲《流水》和有编码图解的中国长城。负责编制这张唱牒节目的安·德鲁扬在《地球的倾诉》一书中说:"我打电话给哥伦比亚大学的周文中,请他推荐一首中国乐曲,他毫不迟疑地回答:'《流水》!'他说:'这首乐曲描写的是人的意识与宇宙的交融,是首用古琴演奏的乐曲。中国古琴在耶稣降生前二千年就有了。自孔子时代起《流水》一曲就是中国文化的组成部分。选送这首乐曲足以代表中国。'我们决定采用它。这是二十七段乐曲中决定得最快的一首。"中国古人数千年前就已感怀"知音难遇""知音难寻"了,并向往着以琴乐来实现乐人与听众间完美沟通的理想。而身为华裔先锋派作曲家的周文中早就认为,《流水》是写地球人类的意识与宇宙的交融,那么这又将先秦音乐审美和琴乐的表现力提升到了一个何等的高度呢?其实,器乐性质的琴曲的相传产生,可能比常人的想象还要再早一些。前述春秋时期楚囚琴家锺仪对晋侯鼓琴而"操南音"一事,说明此时地域风格的琴曲已有传世。孔子为哀悼被赵简子杀害的两名贤大夫而创作了琴曲《诹操》(《史记·孔子世家》),说明表情性的哀乐型的琴曲也早已有之。《史记·宋微子世家》载箕子谏商纣王,不为王所取,"乃披发佯狂而为奴,遂隐而鼓琴以自悲,故传之曰《箕子操》"。这就将自抒胸臆的琴曲的出现,又向前推移到更早的殷商时代了。

第五节　音　乐　理　论

1. 夏商乐律

　　远古与夏商时期的乐律,没有确切的文字记载可以查考。但乐器,在音乐艺术中是可以捉摸的东西,只要保存完好的,那它就是固定的,甚至是不朽的,它所发出的节奏和乐音,便是亘古不变的。因此,我们以出土等遗存乐器的线索推知古代乐律,应该说是比较可靠的。

摆在我们面前的远古乐器,既有鼓、铃、摇响器等节奏乐器,又有骨笛、哨、埙、角等旋律乐器,这无可辩驳地证实了节奏和旋律是音乐最基本的、也是最早的两大要素。而青海大通彩陶盆上整齐划一的舞蹈动作图案,又无可辩驳地表明和证实了我国新石器晚期(距今约四千五百年前后)的音乐,除了自由节奏外,已经有了规整性的节奏。

音高观念方面。夏商两代某些乐器,如磬类中,湖北五峰出土的早商石磬、河南安阳出土的晚商虎纹石磬,同山西陶寺和夏县出土的夏代石磬在发音音高上极其相近。这说明商代人的音律观念,包括可能存在的绝对音高观念,同夏代有着渊源的关系。

夏代陶埙存在的小三度音程,始终贯穿在商代乐器的发展中,如最早的半坡一音孔埙能吹出羽、宫两音,构成一个小三度音程。近年出土的众多夏商埙,尽管绝对音高不同,但都能吹出小三度音程,即五声音阶中的羽、宫或角、徵两音。此小三度音程,可以认为同时也是目前所知最古老的音阶形式。

距今约四五千年前的山西万泉荆村埙,可以吹出羽、角、徵或商、羽、宫三个音,太原义井埙可以吹出羽、宫、商或角、徵、羽三个音,均是在小三度的基础上加出一音,出现了纯五度、小七度和纯四度音程。并共构成两种三音列,此也可以认为是目前所知最早的三声音阶。

1976年甘肃玉门火烧沟文化遗址出土新石器晚期的夏代至早商的二十余枚陶埙中,三音孔埙已属普遍。几枚完好的三音孔埙,均能吹出宫、角、徵、羽四音。而这四个音正是后世五声音阶的骨干音。或许可以认为这是最早的四声音阶。又见夏代鱼形埙已能吹出羽、宫、商、角四个后世五声调式的骨干音,出现了大二度、大小三度、纯四度、纯五度五种旋律音程。可以推想,当时至少有以羽、宫为主音的两种四声音阶调式。河南辉县琉璃阁殷墓和安阳殷墟出土的圆椎形五音孔埙,已具有完整的五声音阶,并出现了变化音。而贾湖文化遗存早期(前7000—前6000年左右)的骨笛,已能奏出四声音阶和完备的五声音阶。贾湖文化遗存中期(前6600—前6200年左右)的骨笛,已能发出六声清商音阶(徵、羽、闰、宫、

商、角、徵），也有可能是七声俱备的古老的下徵调音阶（商、角、和、徵、羽、变宫、商）（据黄翔鹏《舞阳贾湖骨笛的测音研究》）。由此推断夏商时期出现五声或六声音阶的歌曲或乐曲，是完全可能的。变化音的出现，还说明存在使用色彩变音进行旋律的变化装饰，或旋宫转调，即改变调高、转换音阶调式的可能性。

由于旋律思维倾向，商代晚期出现了由编磬、编庸等单音节奏乐器发展而来的成编旋律乐器。但仅见三音组形制，如故宫藏安阳殷墟"永启"等编磬，可奏出大二度、小三度、纯四度三种旋律音程，组成"徵、羽、宫"三声徵调式或"商、角、徵"三声商调式。编庸也能组成"宫、角、徵"（河南温县小南张村出土），"角、徵、宫"（安阳大司空村出土），"徵、羽、宫、角、徵"（安阳小屯妇好墓出土）等音列。而人声的发音自然比乐器要自由得多。不仅于此，晚商的五音孔埙已能奏出连续的半音，如河南辉县琉璃阁150号殷墓出土的五音孔埙和安阳侯家庄殷墓出土的武丁时代五音孔埙等，能在九度到十度音程内，发出十一二个音，甚至在十一个半音（已接近完整的半音阶）中构成七声音阶。虽然还不能构成完全的十二律，但已具备了一定的音调观念或绝对音高观念，具备了可以应用于旋宫犯调的可能性，并为周代人发明十二律理论预备了先提条件。

此期出现的七声音阶，必然牵涉到中国传统调式中的新、旧、清商这三种七声结构，也就是分别在五声音阶五个正音间的不同位置上加入变化音。旧音阶的半音位置在四度、五度和七度、八度之间，分别称"变徵"（$^\sharp$fa）和"变宫"（si）；新音阶的半音位置在三度、四度和七度、八度之间，分别称"清角"（fa）和"变宫"（si）；清商音阶的半音位置在三度、四度和六度、七度之间，分别称"清角"（fa）和"清羽"（$^\flat$si）。如下所示（"⌐⌐"表示半音关系）：

旧音阶：　宫　　商　　角　　变徵　徵　羽　　变宫

新音阶：　宫　　商　　角　清角　　徵　羽　　变宫

清商音阶:	宫	商	角	清角	徵	羽	清羽	宫		
现代唱名:	do	re	mi	fa	#fa	sol	la	♭si	si	do

以上是中国古代的几种传统音阶形式。从迄今已知的最早的小三度音程现象发生，到晚商完整的五声及七声音阶的形成，我国对音阶的认识经历了长达三千多年的实践和探索。如果将上述音阶的前源追溯至晚商，那么表明这三种七声结构是我国历史最悠久的、也是最具代表性的音阶形式。

青铜乐器的制作与编组方面，虽仅有三音组成编乐器，但音高的把握和排列也应有了相应的技术含量。安阳殷墟编磬的磬体大小相近，但厚度不同，可见其音高是以磬体不同的厚度调节出来的。安阳大司空村的编庸大小不同，则是以庸体大小调出音高。这表明商代已掌握了上述产生音高的两种不同的铸造技术，或许也是周代"双音钟"铸造技术的一个先导。

2. 周代的"五声""六律""七音"

关于"五声""六律""七音"的最早记载，见于《左传·昭公二十年》（前522）。同书《昭公二十五年》载郑国子产（约前582—前522）论乐，说到："九歌、八风、七音、六律，以奉五声。"据杜预《注》，"六律"为"黄钟、大簇、姑洗、蕤宾、夷则、无射也。阳声为律，阴声为吕"；"八风"为"八方之音"；"九歌"为"九功之德皆可歌也。六府三事谓之九功"。子产所说，反映了中国音乐上古以来即重视五声，唯五声为万变不离之"宗"，而尤其是五声中的宫音，即《国语·周语下》中伶州鸠答周景王问乐所说的："夫宫，音之主也。"伶州鸠首次说出完整的十二律名。《国语》相传为春秋时鲁国左丘明所撰，后代学者多认为系战国初年史官据各国史料编纂而成。《管子·地员》（约前730—前645）所载的宫、商、角、徵、羽五音属于唱名。篇中以"三分损益法"计算了这五个音级相互的比例关系，而战国末期的《吕氏春

秋·音律》用三分损益法最终增生到十二律。

先看《管子·地员》关于三分损益法的记载：

> 凡将起五音凡首，先主一而三之，四开以合九九（即 $1 \times 3^4 = 9 \times 9 = 81$），以是生黄钟小素之首，以成宫。三分而益之以一，为百有八（即 $81 \times 4/3 = 108$），为徵。不无有三分而去其乘（即 $108 \times 2/3 = 72$），适足，以是生商。有三分，而复于其所（即 $72 \times 4/3 = 96$），以是成羽。有三分，去其乘（即 $96 \times 2/3 = 64$），适足，以是成角。

周人在不断的音乐实践中，用数理方法总结归纳出"三分损益法"的生律方法。它把一个振动体的长度均分为三段，取原长三分之二，去其三分之一，称"三分损一"。而加上它的三分之一，即原长三分之四，称"三分益一"。三分损一所生之音，比原全长音高纯五度；三分益一所发之音，比原全长音低纯四度。所述生律法和所得数据图示如下：

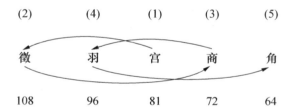

以上所得五音排列出的音阶体现为一个五声徵调式，正是我国民族音乐中最常见、也是最主要的调式之一。

《吕氏春秋·音律》的推算为：

> 黄钟生林钟，林钟生太簇，太簇生南吕，南吕生姑洗，姑洗生应钟，应钟生蕤宾，蕤宾生大吕，大吕生夷则，夷则生夹钟，夹钟生无射，无射生仲吕。三分所生，益之一分以上生；三分所生，去其一分以下生。黄钟、大吕、太簇、夹钟、姑洗、仲吕、蕤宾为上，林钟、夷则、南吕、

无射、应钟为下。

上述"上生"、"下生"的意义与今天的说法正好相反。其"上生"即益之一分(4/3),为现今的"下生",产生原基准音下方低纯四度的音;其"下生"即损之一分(2/3),为现今的"上生",产生原基准音上方高纯五度的音。所述生律过程图示如下:

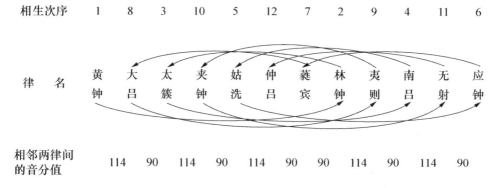

十二律中,每次上生一个纯五度(或下生一个纯四度),都包括八个律,故五度相生也称"隔八相生"。但当它上下相生十二次重新回到黄钟时,却比原位黄钟要高出二十四音分,即出现黄钟"往而不返"的现象,导致十二律不能自如地旋宫转调。这一历史难题经后世众多律学家长期艰苦的探索,两千年后,终由明代律学家朱载堉发明的"新法密率"圆满解决。

据前述曾侯乙编钟铭文可知,战国初期各国所用十二律的名称和制度均不统一,各国用律的律名,大部分名称与《吕氏春秋》中记载的十二律律名不同,各国律名的数量也不一致。如此,同一编钟或同一部钟鼓乐舞,要表演不同地域、不同传统、不同律调、不同旋法的多国不同的地方音乐风格,在当时如何可能胜任呢?曾侯乙编钟两千八百多字的铭文专讲乐律,得知当时曾国有七个律名,楚国有十一个律名。将曾国的七个律名加上楚国的五个律名,组成了曾侯乙编钟的十二律律名:割肄、浊坪皇

（楚）、妥宾、浊文王（楚）、冒音、浊新钟（楚）、无铎、浊兽钟（楚）、黄钟、浊穆钟（楚）、大族、浊割肄。十二个半音除基本称谓外,同一音位还有或多或少的异名。异名分单音词、双音词、多音词。双音词通常是单音词基础上加前缀和后缀。如宫音上方大三度音称宫角,宫角上方大三度音称宫曾,等等,且不赘述其完整钟律。其铭文显示,近代西方乐理中大、小、增、减、八度等各种音程,均已有明确表述。编钟的总音域跨五个八度,它们的共同音阶与现代C大调七声音阶同一音列,且具七声之外所有变化音,为十二律齐备。加之,有"琴瑟之乐"或"竽瑟之乐"与"钟鼓之乐"或"钟磬之乐"交相辉映,这样,各地音乐在楚地交汇,一部乐舞表现各地风格的现象就比较容易理解了。

现将《吕氏春秋》十二律律名、《管子·地员》五声阶名、曾侯钟十二律名与声名、同现今音名的对照一并列出如下：

《吕氏春秋》十二律	黄钟	大吕	太簇	夹钟	姑洗	仲吕	蕤宾	林钟	夷则	南吕	无射	应钟
《管子·地员》五声		羽			宫		商		角			徵
曾侯乙钟十二律名	黄钟	浊穆钟	大族	浊割肄	割肄	浊坪皇	妥宾	浊文王	冒音	浊新钟	无铎	浊兽钟
曾侯乙钟十二声名	宫曾	羽	商曾	徵角	宫	羽角	商	徵曾	宫角	羽曾	商角	徵
（相当于）今音名	♯G	A	♯A	B	c	♯c	d	♯d	e	f	♯f	g

注：设姑洗为宫（c）。

3."和乐"论

我们祖先对音乐萌生审美的意识,形成许多不同的音乐观念和音乐

美学的思想,也可追溯至先秦的周代。其实,人类对于自身艺术活动的记述、思考和评说,很早就开始了。但是碍于人类的文字产生较晚,周以前的艺术观念和思想只能暂且存而不论。两周以后,典籍、文物史料开始积存。我们得知,西周开始的政治制度、礼乐体制,使得整个社会的音乐文化发生着重大转型,音乐艺术实践获得极大发展。三分损益律、十二律吕、旋相为宫、七声音阶等音乐理论相继被提出,宫廷各类雅俗乐种、乐舞、乐队、乐人频繁使用,这些都不断地促使着人们思考与音乐相关的一系列问题。正是宫廷、社会、民间音乐活动的广泛展开且丰富多样,为这一时期社会各阶层成员的音乐观和审美意识提供了共生、并存和发展的社会基础,音乐思想领域各类代表人物相继出现。尤其是后来以孔子为代表的儒家学说,以及孟子、荀子、老子、庄子、墨子、韩非等诸家学说,各具自身特色。他们除了对怎样治国平天下这个重大问题各持不同政治见解,展开空前激烈的论争外,各家的艺术与音乐思想也相当活跃。音乐方面,他们围绕着怎样看待商周以来的"礼乐",包括音乐的本质、音乐与现实生活的关系、音乐与政治的关系、音乐的社会功能等美学问题,进行了热烈的辩论。这样,战国时代便形成了一个百家争鸣的学术景观,开创了中国古代艺术和音乐思想史上的一个黄金时代。

　　先秦艺术、音乐思想中一个贯穿始终、被反复论及的论题,是艺术、音乐与"和"的关系。音响和音乐的"和",也符合人们生理和心理的特征,是人类的一个共同追求。先人把最早的编管乐器名为"龢"("和"字的古写,亦即"小笙"的前身),说明"和"音、"和"乐可以给人带来舒适感、快感、美感。《吕氏春秋·古乐》记述黄帝时代"伶伦作乐"的传说,伶伦取竹管生"十二律"是得于"听凤凰之鸣",帝颛顼作《承云》之乐也是依据"惟天之合"的"熙熙凄凄锵锵"之音。《山海经·大荒西经》所载夏启的乐舞,是"开上三嫔于天,得《九辩》与《九歌》以下",又说明从人类早期社会实践中得出的音乐观念的核心,即是企望"乐与天和"。《吕氏春秋·大乐》总结为"音乐之所由来者远矣。生于度量,本于太一"。音乐与自然有着如此和谐的渊源,有着取自自然的和谐品质,则音乐便能"八音克谐,天相夺

伦，神人以和"(《尚书·尧典》)，实现"以谐万民"、"以和邦国"(《周礼·春官》)、"乐与人和"、"乐与政和"的社会功能。

如果说乐与天和、人和、政和的"和乐"观是西周礼乐观念的重要支柱，那么西周末，"和乐"思想开始有了音乐美学上的升华。最初一例见于元前8世纪《国语·郑语》上的"和同之辨"。

据《国语·郑语》载，周太史伯在回答郑桓公询问时，从对周幽王昏暗政治现状的批评，提出"和实生物，同则不继"，即任何事物都是由多种要素构成，在不同的组织、配合中获得继续发展的动力。这里的"和"，即"以他平他谓之和"，是多样的统一。用于音乐，和自然万物一样，"声一无所"，单一的声音肯定是枯燥乏味的，无法入耳，需要"和六律以聪耳"，取许多不同的乐音，通过"以他平他"的方式相配，合乎一定的律制，以音律高低及相互谐和的关系组成悦耳动听的曲调。

二百五十年后，春秋时的齐相晏婴承继了"和同之辨"，丰富和发展了史伯的"和同"说。据《左传·昭公二十年》，晏婴在与齐景公的一段对话中，从音乐审美的角度进一步阐发了"和"的问题，结语是："若琴瑟之专壹，谁能听之？同之不可也如是。"他在肯定史伯主"和"否"同"的前提下，对乐的和与同的辨析进一步深化，说音乐之"和"是由诸如四物、五声、六律、七音、八风、九歌，声音的清浊、大小、短长、疾徐、哀乐等"相成""相济"而成的。这就将真正的和谐，不仅看作是多样的统一，而且是对立因素的矛盾统一，是这两种统一的结合。各个音乐要素"相济""相成"，达到最佳的结构组合和凝聚状态，即和谐统一的境地，那才是真正的音乐之美（"和"）。

《国语·周语》中，记元前522年单穆公、伶州鸠劝谏周景王铸大钟时，有一段直接论述音乐之"和"的话，单穆公在先提出了所谓"和声""正色"的问题，结论是："夫耳目，心之枢机也，故必听和而视正。听和则聪，视正则明。"乐与美是否"和"，还须"听和"与"视正"的检验。单穆公、伶州鸠是从音乐的听觉心理上，要求钟声音域之和的。钟的音域过低，撞击后声波中各种泛音的鸣响使人听之必然会感到不协和。即"耳之察和也，

在清浊之间",须考虑其高低音的音域问题,若"听之弗及,比之不度,钟声不可以知和",甚至认为"耳所不及,非钟也",将人耳的听觉感知所能接受的限度作为钟声谐和的检验标准。伶州鸠从"乐从和"的角度强调"和平之声"合和对应着神人之间、上下之间、人与人之间的关系,只有这样的和乐方能称之为"乐正"。

以上史伯述"和六律以聪耳,正七体以役心";晏婴讲"心平,德和","先王之济五味,和五声也,以平其心,成其政也","君子听之,以平其心"。他们在谈论音乐诸要素之谐和时,并未忽视音声与人心之谐和。单穆公论述"听和""视正"的乐与美,也与统治阶级的言之被听、德之得昭的伦理政治之和联系起来,将耳目所感与心智、行为、政绩联系起来。伶州鸠也是从"政""乐""和""平"以及"和平之声",与"中德"、与"神"、与"民"的关系来谈"乐从和"的必要性。他们的音乐审美评价,承周初的认识脉络,贯穿从音声之和,经人心之和、神人之和,到民政之和,其中还兼有听觉心理之和、社会心理之和、审美快乐之和,与钟乐之和互为一体。这正是"天人合一"的宇宙观、哲学观在音乐审美观上的集中反映。这种从音乐实践中来,将音乐审美现象置于现实社会生活中去体验、观察、分析、提问、讨论,并将音乐与人生、与社会、与自然万物联系起来,是中国古代音乐美学重实践、重现实的传统。

4. "乐与政通""五行"与"为礼"

从"和乐"论作展开,直接提出审乐知政、乐与政通的是季札和师旷。

吴公子札(季札)于公元前554年至鲁观乐事(据《左传·襄公二十九年》),前文已有提及,他对周乐的颇为精彩的评论,常为众人所称道。平王东迁后,西周文物渐失殆尽,鲁国留存的周天子所赐"周乐"及其乐章底本,便尤显珍贵。而季札"请观于周乐"引发季札论乐又观政、议政,劝告、批评鲁宗卿叔穆子"好善而不能择人"、"任其火政,不慎举",将伦理政治融入乐评,构成我国最初的艺术与音乐审美评价的鲜明特征。季札从"德"即政治伦理的立场出发,评价《雅》《颂》与用于祭祀的历代乐舞,如说

《小雅》为"美哉！思而不贰，怨而不言，其周德之衰乎？犹有先王之遗民焉"。称《大雅》为"广哉！熙熙乎！曲而有直体，其文王之德乎！"听《魏》风歌时，寄望"以德辅此，则明主也"。赏《卫》《唐》风歌时，又赞"康叔、武公之德"和尧之德（"令德"），而观《韶箾》乐舞时，尤赞其"德至矣哉"，可见季札把诗乐作为"德"的体现和象征。然而相比"德"，季札仍是将"美"作为他艺术批评最重要的尺度，季札每每感叹而发的"美哉"的"美"正是"中和"之美，即"至矣哉！直而不倨，曲而不屈，迩而不逼，远而不携，迁而不淫，复而不厌，哀而不愁，乐而不荒，用而不匮，广而不宣，施而不费，取而不贪，处而不底，行而不流。五声和，八风平。节有度，守有序，盛德之所同也"。这段对《颂》的大段评论，要求音乐表现要有节制、含蓄，要适中、合度，即"中和"。同时寓德于美，以美辅德，既看重艺术的形式美，艺术表现上的审美直觉感受，又看重德，强调诗乐歌舞中"德"的教化作用。

晋国盲乐师师旷辨音听律等传奇事迹，在先秦及后世的文献中多有记载，而他还善将社会音乐现象同国家盛衰表征联系起来分析、评论，却是开了古代音乐思想的一个风气之先。据《国语·晋语八》载，晋平公晚年与师旷有一段对话："平公悦新声，师旷曰：'公室其将卑乎！君之明兆于衰矣。夫乐以开山川之风也，以耀德于广远也。风德以广之，风山川以远之，风物以听之，修诗以咏之，修礼以节之。夫德广远而有时节，是以远服而迩不迁。'"师旷最早提出了"开风""耀德"的功能，将"新声"作为社会纷争、王室衰微、天下将乱的征兆，明确表露出他"乐以政通"的音乐观念。又据《左传》《周礼》等所传，师旷有以风歌或吹律以咏风歌，来判断楚军士气对战争进程与成败的影响，预测战争胜负的音乐行为，则是从侧面反映了他乐以政通的音乐思想。

此期还有将传统音乐思想结合阴阳五行思想，又将五行与"为礼"视为一个整体的音乐观念。我国以阴阳五行为中心的"科学"知识体系，由此期至汉唐，从萌生到成熟，绵延一千多年，不但汇集了当时对世界、宇宙的系统理解，而且是以五德终结、天人感应为中心的政治学术的基础。这种以变换了视角的宇宙观看待社会音乐现象的音乐审美观，可以医和、子

产的言论为代表。

《左传·昭公元年》记,公元前541年"晋侯求医于秦,秦伯使医和视之"。医和为秦国名医,是以五行和"六气"理论,从生理和心理的角度行医的。他说:"天有六气,降生五味,发为五色,徵为五声,淫生六疾。六气曰阴、阳、风、雨、晦、明也。"如《国语·晋语八》所记,晋平公"悦新声",已是众人皆知,医和则首先指出他的病因"是谓近女室","疾如蛊","惑以丧志",即由沉溺于女乐、纵情于声色所导致的心志惑乱。医和从乐舞享乐与人身心健康的关系上,提出对女乐须"节之","过则为灾"。认为"中声以降,五降之后不容弹矣。于是有烦手淫声,慆堙心耳,乃忘平和,君子弗听也。"医和在已有"平和""和谐"的"和"之后,首次衍生出又一对重要的音乐美学思想"中声"和"淫声"。"中声"即指那些有节制的音乐,而"淫声"则是指那些声色过度、手法繁杂的音乐。医和所说"天有六气",对应是"淫生六疾";而"分为四时,序为五节",此"五节"应为"先王之乐所以节百事也,故有五节"之"五节",当指雅乐所用的"五声"。四时、五声、六气与天地自然之理都是有序相适且自然谐和的。医和又说:"君子之近琴瑟,以仪节也,非以慆心也。"如超出五声,"不节不时",过分追求"烦手淫声,慆堙心耳",必然会影响到身心的健康,即所谓"淫则生内热或蛊之疾",而"能无及此乎"?医和这种依照阴阳五行理论,建立在音声与身心和谐的基础上的新的"和乐"观,具有生理和心理上的认识基础,又具有艺术治疗学理论的意义,在先秦音乐美学理论中和中国古代音乐美学思想史上独树一帜。

据《左传·昭公二十五年》记,公元前517年,郑国继先大夫子产执政的子大(太)叔,在回答赵简子有关礼的提问时,追述子产的话说:"夫礼,天之经也,地之义也,民之行也。天地之经,而民实则之。则天之明,因地之性,生其六气,用其五行。气为五味,发为五色,章为五声。淫则昏乱,民失其性。是故为礼而奉之。"表达了"五行"这种循天地自然之理,须"为礼以奉之"的思想。他的出发点虽与医和的角度不同,但仍是"五行""六气"的思维模式。这里所说的作为"五声"的音乐,是人们"为礼"以奉天地

经义、人行民则之"礼"的一个组成部分,与礼是不可分割的一个整体。这一思想似为后世儒家礼乐思想的一个先声。而"淫则昏乱,民失其性",同医和"淫生六疾"、"过则为灾"的审美观则是相类的。又是子产的话:"民有好、恶、喜、怒、哀、乐,生于六气,是故审则宜类,以制六志;哀有哭泣,乐有歌舞,喜有施舍,怒有战斗。……哀乐不失,乃能协于天地之性,是以长久。"由"六气"衍申出富有情感色彩的"六志",呈"礼"与"乐"、"音"与"心"、"哀"与"乐"三组对立的审美范畴;而"乐有歌舞",则是较早地涉及到了艺术与情感的关系,也是后世重情感、重表现、重形态的音乐思想的一个前兆。

5. 墨家的"非乐"与道家的"天乐"

自前5世纪始,随着社会阶级发生的根本变化,士阶层快速崛起。他们因各持不同的政见而形成了各个不同的学派。他们收门徒,授私学,著书立说,彼此论辩。在先秦思想、学术"百家争鸣"的历史格局中,最具代表性的音乐思想可基本归纳为"非乐"的墨家、道家和"倡乐"的儒家这三个学派。

墨家学派的创始者墨子(约前468—前376),名翟,思想家、政治家。他与其弟子和后学所著的《墨子》,是墨学的著作总汇,汉代有七十一篇,现存五十三篇。相传他为宋国(今河南商丘)人,曾任宋国大夫,长期居住在鲁国。他是由手工业工人上升为士的,原出于儒门,后来却创立了为儒学对立面的墨家学派,对儒家思想给予了全面的批判。墨子的思想,主要体现在《鲁问》所说的十个方面,即尚贤、尚同、节用、节葬、非乐、非命、尊天、事鬼、兼爱、非攻,皆与儒家相抗衡。他反对儒家从宗法制度出发的亲疏尊卑之分,反对各国之间以掠夺为目的的战争,主张"兼爱",提出"非攻";他反对奢华的生活方式,反对繁饰的礼乐制度,要求"节用""节葬",主张"非乐"。他的非乐思想是他思想体系的一个有机组成部分。他在对儒家的全面批判中,着重批判了儒家的礼乐思想。

在《非儒下》中,墨子借晏子之口批评儒者"好乐而淫人,不可使亲

治";"孔某盛容修饰以蛊世,弦歌鼓舞以聚徒","当年不能行其礼,积财不能赡其乐,繁饰邪术以营世君,盛为声乐以淫遇民"。《公孟》记载了墨子与儒家人物公孟子相驳难,认为"儒之道,足以丧天下"。他出于深感贵族阶层不以百姓利益为重,"厚措敛乎万民","亏夺民衣食之财"以行乐,放纵私欲地"不厌其乐",提出"非乐"主张。他批评儒者:"或以不丧之间诵诗三百,弦诗三百,歌诗三百,舞诗三百。若用子之言,则君子何日以听治,庶人何日以从事?"然如《非乐上》中说到:"子墨子之所以非乐者,非以大钟、鸣鼓、琴、瑟、竽、笙之声,以为不乐也","耳知其乐也",他也承认音乐能引起人的美感,使人快乐。但是,"上考之不中圣王之事,下度之不中万民之利",所以还是被他一概排斥。甚至,他还提出一些更具体的理由,认为音乐解决不了"饥者不得食,寒者不得衣,劳者不得息"的"三患",不能"兴天下之利,除天下之害"。人们从事各种艺术活动,常常"不从事乎衣食之财",反而常常"食乎人",甚至"'饮食不美,面目颜色不足视也;衣服不美,身体从容不足观也'(齐康公语),是以食必粱肉,衣必文绣",耗费巨大的物质财富;其次,"与君子听之,废君子听治,与贱人听之,废贱人之从事","今惟毋在乎王公大人说乐而听之,即必不能蚤朝晏退,听狱治政,是故国家乱而社稷危"。他认为"乐逾繁者,其治逾寡","乐,非所以治天下也"。

墨子的"非乐"是站在劳动人民的立场上,同情下层民众,为"万民之利"考虑,有其合理的一面,即含有民主、进步的意义。但他却是从狭隘的功利主义出发,单纯强调天下治乱、物质生产和人们衣食之财的物质需求,完全否定音乐的社会功能,致使他的音乐思想很短视、狭窄且片面,因而不可能深入到美学的层面去探讨音乐的审美功能,终而成为一通不切实际的空谈。

道家的代表人物老子、庄子也属"非乐"派,但出发点与墨子不同。老子,姓李名耳,字聃,生卒年不详。曾任周守藏室之史,思想家,道家学派的创始人。孔子曾向他请教关于"礼"的问题,一般认为是春秋时人。集中反映他本人思想的《老子》一书,又称《道德经》《道德真经》。自1993年

湖北郭店战国中期楚墓发现竹书《老子》后，可以肯定《老子》成书于春秋末期并早于《论语》，老子可能就是该书的编定者。

《老子》五千言，它的基本思想，或老子哲学学说的核心范畴，就是"道"。《老子》中"道"字出现过七十多次，含义广泛而复杂，而它的基本特点便是"无"。"第二十一章"中称："道之为物，唯恍唯惚。惚兮恍兮，其中有象。恍兮惚兮，其中有物。""是谓无状之状，无物之象，是谓惚恍。"即老子所谓的"道"，具有无形、无象、无任何规定性的性质；各种具体的道，则是无的各种具体的表现。这种恍兮惚兮、迷离不定的"无"，从功能上说，便是"无为""无用"。那么老子关于道的学说，也完全可以理解为一种"无为"的学说。艺术思想上，这种无的玄妙之思，即是"第四十一章"表述的"大音希声""大象无形"。老子"道法自然"，提倡"无知无欲"。"第四十二章"中所谓"五色令人目盲，五音令人耳聋，五味令人口爽"。五音是有声之乐，老子不以感官上能把握的音声为美，而以合于"道"的、处于自然状态的"听之不闻"的"希声"为美。他认为这种"和之至"的无声之乐才是最美的、最理想状态的音乐。如果转换一个角度来理解，即在音乐审美中，进入到一个超乎音响感受之上的更高的精神境界，沉醉于其中，体验音乐的至美，这种"此时无声胜有声"的音乐审美心理现象，同老子追求的所谓"大音希声"的音乐意境，似乎又有着惊人的相似之处。

老子崇尚"无为"，又"道法自然"、"因任自然"，则无为应是对天地自然的本性的概括，即自然而然就是老子的"无为"。但人类社会的一切实践活动都是有为的，"无为"说对人类是没有意义的。老子在"第三章"里说过"处无为之事"、"为无为"，可见老子是承认人类的"有为"的，而人类的"有为"若是违背了天地自然之道，成为了主观的妄为，那才是老子所反对的。这样，老子的无为实为"无为而无不为"，体现于艺术领域，即"第四十五章"里老子提出的"大巧若拙"。遵循事物的客观规律，因任自然，不留任何人工雕琢痕迹的艺术创造，才是老子所倡导的至巧的艺术境界。这与其说是老子学说的矛盾，不如说是老子学说的特色。老子以丰富的辩证法思想，很注意揭示事物矛盾的客观性和普遍性，阐发矛盾的对立双

方相反相成、相互转化的规律。如老子在"第五十八章"提出的"祸兮福之所倚,福兮祸之所伏"的著名格言,被人们口传至今。老子在"第二章"中提出"有无相生""音声相和"。可见老子不但没有否认"音声"、否认"和乐",而且从辩证法的角度发展了伶州鸠等前贤的"和"乐观,认为"和"是他理想音乐的本质,这种理想的"和"乐,应是处在有声与无声对立统一的内在矛盾中的音乐。老子"道法自然""大音希声""大巧若拙"的音乐审美观,直接启发了庄子"天乐"等艺术思想的产生,对后世音乐美学的理论和实践也产生了深远的影响。

庄子(约前369—前286),名周,宋国蒙(今河南商丘东北)人。战国时期哲学家、文学家。《庄子》一书现存三十三篇(《汉书·艺文志》著录为五十二篇),通常认为其中《内篇》七篇为庄子所著,《外篇》十五篇、《杂篇》十一篇含有庄子门人及后来道家的作品。但全书作为一个整体,基本思想大体是一致的。庄子在现实的社会关系和生存实践中,是取无作为、不作为、避世或离世的态度,混同世俗,委曲求全。据《庄子》书载,他平日住穷闾陋巷,面黄饥瘦,困窘时织履为生。楚王派人迎他做国相,被他拒绝,说做官会戕害人的自然本性,而安于贫贱中自得其乐。然在精神上、理念上,在想象的天地里,则是追求超越时空的绝对自由,力求挣脱一切精神束缚,而达到"道"的"至美至乐"境界。这是出于他看穿了现实社会的那些维护统治的礼法、道德,认为追求世俗的功名毫无意义且只会销蚀、危害人的本然性情。既然社会如此黑暗、沉重而不如人意,那么只有自我保全、自我解脱,通过体道悟道——宇宙本体,实现"全性保真"的人生价值,终而达到生命的完美境界。这与身为隐士的老子相似,在总的社会态度上是消极的。庄子思想本于老子,是老子之后道家最重要的代表人物,故人们常将《庄子》与《老子》的学说并称为"老庄思想"。然庄子将老子的观点、学说作了很多重要的发挥、发展,对后世艺术美学思想的影响,也远远超过了老子。

庄子承老子"大音希声"的音乐审美观,提出"天地有大美"(《知北游》)的观点。他说:"夫天地者,古之所大也,而黄帝尧舜之所共美也。"

"夫虚静恬淡寂寞无为者,万物之本……静而圣,动而王,无为也而尊,朴素而天下莫能与之争美"(《天道》)。相对于人世社会的繁饰礼乐、纵情私欲,庄子认为"同乎无欲,是谓素朴"(《马蹄》)。朴素之美之所以是天下莫能与之争美的大美,天地大美之所以是众美之所从之的本原之美,就是由于它的寂寞无为,虚静恬淡。这样的音乐,即是与"道"的属性相应的美的音乐,是无形无声、具朴素之美的"天乐"。庄子在音乐的创造上,仍遵循无为的法则,提出要像天地之道那样"刻雕众形而不为巧"、"法天贵真",崇尚自然,"既雕既琢,复归于朴",真正师法道的自然无为的本性,便能够成就"圣人之德",体现众美从之的天地大道之美。音乐上,便是能够体道悟道、与道为一的所谓"至乐""天乐"。

 庄子心目中的"天乐"是"天籁",即道本身的音乐。他把宇宙中的音声分为人籁、地籁、天籁三种不同的境界,即人为的音乐、宇宙的音乐和"道"本身的音乐。这种"天籁"之乐,是超越感官欲望和功利得失,达至物我两忘或"坐忘"境地的音乐。何为"坐忘",《大宗师》中称"堕肢体,黜聪明,离形去知。同于大通,此谓坐忘"。此乐亦即"游心于物之初"、"无言而心说(悦)"、"有其声而无宫角,木声与人声犁然有当于人之心"、"无声之中独闻和焉"的"无怠之乐",其实乃是"无乐"。庄子将这种"至乐无乐"的"天籁"之乐视为最高的境界,而"人籁"自然是处于最低层次的音乐。但世间的音乐都是人创造的,也为人所欣赏和接受,那么庄子的"天乐""至乐",应多指审美过程中所体验到的一种最大的精神愉悦,最高层次的精神享受。试想,庄子追求的是如此"中纯实而反乎情"的贵真、返真之乐,渴望的又是如此"至乐无乐、至誉无誉",得道、悟道的"无怠之声",他又怎么会容忍现实生活中用"失其常然"的礼乐规范来"慰天下之心者"呢?针对统治阶级种种侵夺民财、勾心斗角、穷奢极欲的行为和儒家倡导的仁义、礼乐等主张,在老子已有的批判基础上,庄子进一步指出:"礼乐偏行,则天下乱矣。"(《缮性》)。"道德不废,安取仁义!性情不离,安用礼乐!五色不乱,孰为文采!五声不乱,孰应六律!"(《马蹄》)甚而主张:"擢乱六律,铄绝竽瑟,塞瞽旷之耳,而天下始人含其聪矣;灭文章,散五

采,胶离朱之目,而天下始人含其明矣。"(《胠箧》)这样,庄子由对世俗礼乐的批判,导致了对当时整个世俗艺术的否定和批判,是老庄学说中一种独特的非乐思想。如前所述,老庄以主张自然之和、天人之和、人道之和,在音乐领域继承和发展了前人的和乐观。庄子的"与天和者谓之天乐"和"吹万不同","无声之中独闻和焉"的"天籁",将"和"乐提升到一个前所未有的,最高、最理想的艺术境界。

6. 儒家乐派

真正继承周文化,将周代礼乐文化施以系统化地改造并使之发扬光大的,是儒家学派的创始人孔子(见图19)。孔子(前551—前479),名丘,字仲尼,鲁国陬邑(今山东曲阜东南)人,春秋时期伟大的思想家、教育家。孔子创立的儒家学派和他在艺术美学、音乐美学上的贡献,主要体现在他的"礼乐"思想中,而孔子的思想集中反映在《论语》一书中。孔子长期以授徒为业,《汉书·艺文志》说:"当时弟子各有所记,

图 19　孔子

夫子既卒,门人相与辑而论纂,故谓之《论语》。"即孔子的思想,是弟子们所记下的和能够回忆起来的格言化言论的编辑。仅留下只言片语的音乐论述,想必更未有完整的系统。但他的思想表述言简意赅,富于哲理和启示性,显示了孔子对现实人生和社会生活的深刻认识。

从音乐的视角,也完全可以称孔子为音乐家(及音乐教育家、音乐美学家、音乐评论家等)。《述而》载:"子在齐闻《韶》,三月不知肉味,曰:

'不图为乐之至于斯也。'"《泰伯》载:"子曰:'《师挚》之始,《关雎》之乱,洋洋乎盈耳哉。'"又《八佾》载:"子语鲁太师乐,曰:'乐其可知也。始作,翕如也;从之,纯如也,皦如也,绎如也,以成。'"如果孔子不是具有相当高度的音乐艺术素养,他是不会对音乐作如此纯艺术形式美的鉴赏的,而且在鉴赏中如此陶醉于音乐美之中,甚至达到审美过程的高峰体验。所以,孔子的音乐思想往往是从音乐现象出发,提炼、概括出符合当时艺术的规律与特征的音乐格言。

孔子创立的儒家思想,是从伦理道德教育出发,看待和从事礼乐文化的,因此它的核心可用"礼"和"仁"两个字概括,他是以"仁"来阐释"礼"和"乐"的,即"人而不仁,如礼何,人而不仁,如乐何"(《八佾》),"仁"首先体现在"礼"和"乐"的关系中。以"仁"的实现作为"礼""乐"实现的前提,颇具伦理学的意义。而孔子经常将礼乐并提,正体现了他的礼乐与政治伦理的密切关系。即"天下有道,则礼乐征伐自天子出;天下无道,则礼乐征伐自诸侯出"(《季氏》);"事不成则礼乐不兴,礼乐不兴则刑罚不中"(《子路》)。他把礼乐作为衡量天下有道无道的一个标志。一切不符合礼的僭越行为、乐舞及情感等,都"是可忍也,孰不可忍也",皆归于否定和排斥之列。孔子是将"仁"作为维护、实行"礼"所规定的社会秩序和人际关系的情感基础,"兴于诗、立于礼、成于乐"(《泰伯》),诗、乐、礼又是立身、成人的重要途径和重要阶段。孔子推崇的"礼乐治国",是将"乐"作为推行礼乐制度、礼乐文化的手段与工具,提出"移风易俗,莫善于乐;安上治民,莫善于礼"(《孝经·广要道》),即改造社会风俗的最好方法是用音乐,而改造社会风俗的目的是"安上治民",是维护统治阶级的统治地位。这样,孔子就将音乐和艺术的社会功用提到了一个与统治相关的高度,被后世历代统治者所认可和接受,致使儒家思想及其礼乐思想,在中国古代社会长期居于统治地位,影响极为广泛而持久。

孔子音乐审美的理想或评价标准,是质与文的统一和"尽善"与"尽美"的统一。《八佾》记:"子谓《韶》,'尽美矣,又尽善也'。谓《武》,'尽美矣,未尽善也'。"据孔安国注:"《韶》,舜乐名也,谓以圣德受禅,故尽善

也。《武》,武王乐也,以征伐取天下,故曰未尽善也。"又朱熹注:"美者声容之盛,善者美之实也。"可见善和美分别是对内容和形式的评价。孔子将乐舞的善与美、内容与形式分开,是因为他看到两者有统一,也有不统一的时候,即有时善胜于美,有时则美胜于善。而孔子主张两者达到高度的统一,才是尽善尽美之境。同理,"质胜文则野,文胜质则史。文质彬彬,然后君子"(《雍也》)。我国古时也经常延用"文"与"质"评价艺术品,外在的表象为文,内在的本质为质。质与文应该并重,不可偏废,这便是孔子对先贤"和"乐观念的继承、改造和发展。孔子认为:"天之历数在尔躬,允执其中"(《尧曰》),又在《雍也》中说:"中庸之为德也,其至矣夫!"这里所谓的"中""中庸",有均衡的含义,即《先进》中所谓"过犹不及"的意思,保持艺术作品中各对立因素的和谐、平衡、统一。如他赞美"《关雎》之'乱',洋洋乎,盈耳哉",是因为"《关雎》,乐而不淫,哀而不伤"(《八佾》)。他强调情感表现上的控制,有所节制、适度,即在《中庸》中所说的:"喜怒哀乐之未发,谓之中;发而中节,谓之和。"这正是孔子的"和"乐观,"中和""中道""中庸"正是孔子讲的"和"的实质。

战国时期,儒家思想的继承者和主要代表人物是孟子和荀子。他们分别从不同方面发展了儒家思想。孟子强调伦理道德和精神层面的修养,提倡要施"仁政"和提出著名的"性善论"主张。荀子则认为人性本恶,他将儒家音乐思想系统化,并阐发了他的著名的《乐论》。他们分别创立了此期儒家学派的分支——仁义学派和礼乐学派。

孟子(约前372—前289),名轲,邹国(今山东邹县东南)人,战国中期思想家。孟子生活在战国前期,是鲁国贵族孟孙氏的后代。他自称私淑孔子,也因他继承孔子学说,是儒家的又一名大师,有"亚圣"之称。他行事也如孔子,广收门徒且游说各国。他的思想主要体现在《孟子》一书中。《孟子》也属语录体,但与《论语》有着根本不同。孟子直接参与了撰写,将对话记录的格式作细致的处理后成书。孟子在书中系统地表述了自己的思想和情感,各段中心分明,逐层展开,结构完整,条理清晰。他的出自人本"性善"的"仁政""仁义"思想,是从孔子学说继承而来,又加以发展。

孟子将"仁""义""礼""智"并称为人性本有之善的道德品质之"四端",即"仁、义、礼、智,非由外铄我也,我固有之也"(《告子上》)。而"乐"同这"四端"的关系是:"仁之实,事亲是也;义之实,从兄是也;智之实,知斯二者弗去是也;礼之实,节文斯二者是也;乐之实,乐斯二者,乐则生矣;生则恶可已也,恶可已也,则不知足之蹈之,手之舞之。"(《离娄上》)孟子认为,乐与智、礼等同为精神活动,但均须以仁、义等伦理道德为根本,为内容和目的。同智和礼各有其知(认识)和"节文"特性一样,乐(音乐、艺术)是以乐(情感的快乐、愉悦)为特性的。因此,更须看重乐的教育、感化,即他在《尽心上》中所说:"仁言,不如仁声之入人深也。"孟子心目中美的音乐是以仁义为内容、为目的的音乐,这样的伦理与审美、理性与感性相统一的乐舞、乐曲等艺术品,比那些仁义的宣传、言论的说教要更能触动人心,深入人心,达到乐教的目的。

孟子主张施"仁政",是基于他"民为贵"的民本思想。他在《离娄上》说:"桀、纣之失天下也,失去民也。失其民也,失其心也。"他深刻地看到了民心的向背是政治上成败的决定因素,所以对乐的要求则是"与民同乐",即"古之人与民偕乐,故能乐也"(《梁惠王上》)。他在《梁惠王下》中表述得更进一步:"今王与百姓同乐,则王矣。""为民上而不与民同乐者,亦非也。乐民之乐者,民亦乐其乐;忧民之忧者,民亦忧其忧。乐以天下,忧以天下,然而不王者,未之有也。"孟子把行乐(yuè)之乐(lè)即乐的实施,分为"独乐"、"与人乐"(又分"与少乐"和"与众乐")两种不同形式的乐,但"民欲与之偕亡,虽有台池、鸟兽,岂能独乐哉"? 在孟子看来,"与少乐"不如"与众乐","独乐"不如"与人乐"。只有这样,才能达到人和、政和,才能"王天下"。

基于"性善"说,孟子又提出艺术上的"同听""同美",即共同美感的观点。他在《告子上》中说:"耳之于声也,有同听焉;目之于色也,有同美焉。"他认为无论圣人还是凡人,对音乐(艺术)都有共同的美感,实际上涉及思想史上长期困扰人们的共同人性的问题。关于人类有没有共同的人性和美感,或人性与美感的共性和差异性这一思想史和艺术理论史上颇

为尖端的理论问题,后来还衍伸到人类的认识能力、伦理道德等各方面的共性和差异性问题,先秦的思想家孟子,在两千年前就最早作出了自己的思考,给出了自己的结论,其历史的贡献应该是显而易见的。

孟子对儒家艺术思想的丰富和发展,应该说是多方面的,很多对音乐美学或音乐艺术理论有着重要的参考意义。如在《离娄上》中说:"师旷之聪,不以六律,不能正五音",是说在艺术创造中不能违背规律,要遵重规律,重视法则。在《梁惠王下》中提出"今之乐犹古之乐"的观点,是认为就行乐中得到的情感体验来讲,今人古人是一样的,或者说今乐与古乐同样具有价值。而他对艺术批评提出的"知人论世"的原则和"以意逆志"的方法尤显重要。他在《万章下》中说:"……尚论古之人。颂其诗,读其书,不知其人,可乎?是以论其世也,是尚友也。"这里提出评论作品须知其人而论其世,即重视作家、作品的背景研究,对作品作出准确的判断和评论起重要作用。他在《万章上》中说:"故说《诗》者,不以文害辞,不以辞害志。以意逆志,是为得之。"这里是说批评作品,须对作品作深层把握,即要透过作品表层的文饰、文采,逐层深入至作品的深层意旨。说明作为中国的思想家,此期的孟子已经开始关注和思考艺术的特殊性的问题了。这一问题就是在今天的文艺美学和音乐美学中都是比较艰深的学术难题,而孟子提出的"以意逆志"的批判方法,无疑对后世的文艺批评会发生深刻的启迪作用。

荀子(约前313—约前238),名况,赵国(今冀南与晋中北)人,生于战国末期。曾游学于齐,后去楚,由春申君用为兰陵令,时人尊而号"卿"。是先秦儒家的最后一位大师,也是春秋战国"百家争鸣"的集大成者。他著书数万言,后人编定为《荀子》三十二篇。艺术与音乐理论方面,主要继承和发展了孔子等人的礼乐思想。他的最主要的音乐美学论著《乐论》,是我国第一篇讨论"乐"的艺术理论方面的专论,将儒家音乐美学思想推向成熟,对我国古代艺术理论体系的形成和发展,对后世音乐美学思想,尤其是《乐记》,有重要影响。

作为儒家礼乐学派的代表,荀子音乐、艺术思想的核心即是礼乐问

题,然由于荀子与孟子相对,主张"性恶论",其礼乐思想的内涵便有了很大的发展。荀子认为性恶是人的天生本质,那么人性的欲望,即人的与生俱来的自然本能的情欲也是恶的,是人之性恶的欲望,与伦理道德是相对立的,不能任其漫无节制地自由发展,必须以合乎礼的标准给予约束和节制,加以引导,使人的这些欲望的满足合乎礼的规范。但人之好乐(音乐、艺术),即为"人情之所必不免也",所以荀子在《乐论》中提出了他理想标准的音乐和艺术,即"道乐""道德"的艺术:"乐者,乐也。君子乐得其道,小人乐得其欲。以道制欲,则乐而不乱;以欲忘道,则惑而不乐。故乐者,所以道乐也。金石丝竹,所以道德也。乐行而民乡方矣。故乐者,治人之盛者也。"荀子强调了乐之欲与礼相对立的同时,也认为它们有相统一的一面,要求从乐和礼的结合中达到协调、融洽人的内在感情的目的。他说:"故乐在宗庙之中,君臣上下同听之,则莫不和敬;闺门之内,父子兄弟同听之,则莫不和亲;乡里族长之中,长少同听之,则莫不和顺。故乐者,审一以定和者也,此物以饰节者也;合奏以成文者也,足以率一道,足以治万变。是先王立乐之术也。"荀子在这里将乐的和、同的功能论述得既充分又全面,同他一向倡导的"中和"的审美标准是吻合的。荀子反对"夷俗邪音""郑卫之音"等淫声,主张"贵礼乐而贱邪音"。所谓"穷本极变,乐之情也",即音乐的"声音",是用来表现人之情性的种种变化的,所谓"审一定和"之"一"即"中声",认为音乐所呈现出的音响必须"中""和"而不"淫","乐中平则民和而不流,乐肃庄则民齐而不乱"。荀子的"中和"乐论,对儒家的"中和"礼乐思想是一个很大的推进。

在礼、乐关系上,荀子首先强调的是乐的特性:"夫乐者,乐也,人情之所必不免也,故人之不能无乐。乐则必发于声音,形于动静,而人之道、声音、动静,性术之变尽是矣。"他关注到乐舞等艺术活动与人的情感之间的本质性联系,即艺术产生于人的情感,又能够产生人的情感。又"夫声乐之入人之深,其化人也速,故先王谨为之文"。"其感人深,其移风易俗。"荀子揭示出了乐舞等艺术的以情感人和以情化人的独特功能,同样触及到了音乐与艺术的不同于其他社会意识形态的特殊性问题。

荀子的《乐论》,在继承孔孟礼乐思想的基础上,通过对墨家非乐思想和道家无为乐观的扬弃,使孔子创立的儒家礼乐观在战国后期再度得到全面的弘扬。成书于两汉的集先秦儒家音乐思想之大成的《乐记》,大都吸收了《乐论》的礼乐艺术思想系统,通过《礼记》的经学地位,使儒家礼乐学说在中国长期的封建社会中居于统治地位。谭嗣同说:"二千年来之学,荀子也。"梁启超也认为:"自秦汉以后,政治学术,皆出于荀子。"作为先秦诸子思想的总结者和集大成者,荀子在中国思想史上占有重要地位,而他在中国古代文学史、艺术史、音乐史上的地位,也理应得到足够的重视。

第三章　秦汉魏晋南北朝音乐
（前221—581）

第一节　概　　述

　　战国后期，空前强大起来的秦国，先后吞并了韩、赵、魏三国，继而又灭了楚、燕、齐三国。"六王毕，四海一"。秦王嬴政顺应历史发展潮流，"并海内，兼诸侯"，废分封，立郡县，经历了漫长的凝聚融合之后，于公元前221年建立起第一个大一统的专制帝国——秦王朝，自称始皇帝。中国自此进入了一个以全国统一、中央集权为特征的前后四百余年的秦汉时代，有的史学家将之称为中国历史上的"第一帝国"。然秦王朝只统治了十五年就灭亡了，继起的西汉王朝统治了近二百年，又为东汉所代替。但动乱的年代不长，政体基本为一贯，只是东汉中期以后，中央集权开始渐趋瓦解。

　　东汉末，战乱骤起。以公元220年魏蜀吴三国鼎立到西晋后南北分治，中国又经历了一个多个政权并存的历史阶段。此间司马炎代魏，建立了西晋王朝曾一度统一了中国。但晋武帝死后诸王争权，国势衰弱，内忧外患连年不断。此后西晋灭吴、八王之乱及民族纷争，东西晋对峙，国势表现出极为复杂的状态。公元317年，晋室被迫南迁，史称东晋。东晋政权联合南北士族保有江南，公元420年被宋武帝刘裕取而代之，南方约一百七十年间依次出现宋、齐、梁、陈四个朝代。北方十几个小国经过长期

混战,最后由鲜卑拓跋氏建立了北魏,进入了相对稳定的南北对峙时期,史称南北朝。南北朝在我国历史上只有一百七十年。北魏后期发生了东魏、西魏的分裂和北齐对东魏、北周对西魏的取代,前后三百六十多年,最终于公元589年由产生于北周基础上的隋王朝实现了全国的统一。尽管魏晋是我国历史上一个战乱频仍、社会动荡的年代,但中华民族在分裂中孕育着更广泛的统一,文化传统在危机中酝酿着大的融合与飞跃,则是此期历史发展的主题。

秦汉一统,中华民族与中华文化共同体基本形成。随着社会经济发展和财富的积累,统治阶级在物质享受之外也需要精神文化的享受。秦王嬴政统一中国之前,李斯曾在《谏逐客书》中曰:"夫击瓮叩缶弹筝搏髀,而歌呼呜呜快耳者,真秦之声也;郑、卫、桑间,昭、虞、武、象者,异国之乐也。今弃击瓮而就郑卫,退弹筝而取昭虞,若是者何也?"可见秦王早就喜好快意放纵的异国俗乐。秦王兼并六国以后,将"六国之乐"包括钟鼓之乐、歌舞乐伎在内,集中于咸阳宫中,即将"所得诸侯美人钟鼓,以充入之"(《史记·秦始皇本纪》),并设立主管乐舞的专门机构"乐府",使离宫后园歌舞俗乐不绝于耳。汉承秦制,为接受秦朝覆灭的教训,汉初实行"清静无为",与民休息,发展生产。武帝时,承秦始皇大力提倡百戏与传统巫乐,汉乐府里,既有浪漫神奇的传统巫乐——郊祀乐和房中乐,又有各地民族民间的民歌、鼓吹、百戏。乐府的创设和兴盛,对中华文化艺术在后世的长期发展作出了贡献。秦始皇企图通过焚书来进行思想控制,终到了汉武帝采纳董仲舒建议的"罢黜百家,独尊儒术"的方针,才使之得到真正的实现。儒家思想文化经过改造,吸收孔孟思想中的有用成分,并糅合了阴阳家和法家,形成以维护皇权为最高目的的"经学"。由于儒学本身又包含以文化手段调节社会关系、稳定社会秩序的意识,后成为历代封建王朝的主要思想支柱。

汉文化可以汉乐府为代表的汉代音乐为标志。西北、西南各地各族民间音乐、歌舞纷纷荟萃中原,相互充分吸收和交流,同时推进了中原文化艺术的新发展。其重要见证是相和歌调、鼓吹等新音乐形式的孕育成

熟。张骞通西域后,横贯欧亚的丝绸之路,由此产生的兼具东西方文化特色的西域文明和百戏、杂剧、佛教及佛教艺术源源不断地传布中原。既促进了中西音乐文化的交流融合,也改变了中原文化相对封闭的发展局面,使汉代文化显示出开放的活力。上古以来的传统文化,经过吸收融合各族及西域优良文化和自我扬弃,获得了更为丰富的内容和充实的内涵。自此,以汉族音乐文化为中心的多民族、多元化的华夏音乐文化新局面逐步形成。魏晋南北朝之际,走入谶纬魔经的正统儒学开始崩溃,社会思想异常活跃,思想领域里的思辨热情空前高涨,文化艺术领域里的文化观念争奇斗艳。随着佛教文化的深入和学术文化的自觉,以琴乐为代表的文人音乐独立发展。对美的追求,对"郑声"等俗乐文化的肯定成为时代的潮流。音乐思想领域渐趋成熟,出现了否定儒家正统思想的音乐美学"声无哀乐论"。

第二节　民间音乐进入宫廷

1. 乐 府

古文献里出现的"乐府",有多种涵义,然最初的两个概念是相互关联的。先为主管音乐的官署,魏晋后把乐府采集并配乐演唱的"歌诗"也叫"乐府",以至将配乐的旧题诗,不管合乐的不合乐的,也称为"乐府"。唐时的概念再扩大,把照乐府诗的仿作叫"新乐府"。宋元以后,凡配乐演唱的,又把"乐府"作为其词、曲的别称。前述周秦即有太司乐、太乐令、太乐丞等专职的司乐官员,但他们负责管理的朝廷郊庙朝宴乐章是"诗三百",即经官方之手整理的古代乐歌,属先秦雅乐,管理它们的机关的性质不同于乐府。1976年,陕西临潼秦始皇陵断崖出土了秦代错金银钮钟一枚,上镌秦篆"乐府"两字。因未见留下其他有关秦乐府的任何史料,故无法探究它的实际情况,也难下秦至汉初即有乐府的断言。从此间宫廷还未面向民间俗乐,所奏乐歌也仅为宫廷贵族制撰看,即使有,恐怕也与先秦

太乐署相仿,规模不会大。真正显示了朝廷掌管音乐的综合职能的机关,还是汉武帝时又专门创立的一个新的音乐机构,其名称为"乐府"。

宋代郭茂倩《乐府诗集》中说:"孝惠时,夏侯宽为乐令,始以名官,至武帝及立乐府。"说明乐府机构的设立之前先有乐官,经过几代,到武帝时正式成立"乐府"。据《汉书·礼乐志》载:"至武帝定郊祀之礼,乃立乐府,采诗夜诵,有赵、代、秦、楚之讴,以李延年为协律都尉。"又据《汉书·艺文志》:"自孝武立乐府而采风谣,于是有赵、代、秦、楚之风,皆感于哀乐,缘事而发,亦可以观风俗,知厚薄云。"又知乐府建立的背景是宫廷"定郊祀之礼",具体职掌是制定乐谱,训练乐工,搜集和改定歌词,目的是"兴乐教,观风俗"。清代顾炎武《日知录》"乐府条"中说:"乐府是官署之名,其官,有令、有音监、有游徼。"在行大行礼时,"大行在前殿,发乐府乐器"。其最盛时期是宣帝刘询时期。《汉书·王褒传》说:"宣帝时,天下殷富,数有嘉应,上颇作歌诗,欲兴协律之事。于是益州刺史王襄欲宣风化于众庶,闻王褒有俊才,使作中和乐职,宣布诗。选好事者,令依《鹿鸣》之声习而歌之。""乐府于此稍盛,成帝时郑声尤甚……"

改组后的乐府,由乐工出身的著名音乐家李延年担任协律都尉,主管音乐创作、改编,另有司马相如等几十个有名的文学家、张仲春等专业音乐家及上千乐工。如汉代桓谭《新论》所说:"倡优、伎乐益有千人之多。"即使在汉哀帝"罢乐府"时,乐工也有八百二十九人,且有专门的民歌手(各地各类倡员讴员)和民乐队(各地各类乐员鼓员)等等,多以演奏长江、黄河一带地方土乐为主。到东汉时,机构还存在,但只有其官,乐府方面并没有什么兴作。西汉是古代音乐的一个激变时期。盛极一时的先秦雅乐,至汉代已衰落不振,连世代供职于太乐署的专门乐家,也"但能纪其铿锵鼓舞而不能言其义"(《汉书·礼乐志》),当年吸引人的艺术魅力已一去不返。而新兴的俗乐俚曲、新奇的异域音乐,迅速入宫后相得益彰,很快形成"内有掖庭(即皇帝后宫歌舞嫔妃宫女居住之地)才人,外有上林(即乐府设立之地'上林苑')乐府,皆以郑声施于朝廷"(《汉书·礼乐志》)的局面。汉武帝"罢黜百家,独尊儒术",接受河间献王刘德所献的儒家"雅

乐",但实际上他真正重视和提倡的还是"郊祀""房祀"等祭祀巫乐,以及新兴的民间俗乐和百戏等等,这是他改革乐府的真实用意。

乐府最有意义,也是最重要的功能是采集歌谣。上述赵(山西)、代(河北)、秦(陕西)、楚(湖北、湖南),只是举其要,从《汉书·艺文志》所载西汉一百三十八篇民歌目录看,采集地区遍及黄河、长江流域。各地民歌大量采入乐府,以民歌为中心,包括文人仿作的乐府歌诗,遂显示出夺目的光彩,且代表了两汉诗歌的最高成就。经魏晋到隋唐,这一"感于哀乐,缘事而发",真实反映人民思想感情的新的诗歌传统,得到继承和发扬光大。这一伟大的后果,也是乐府创立者初始所未曾料及的。

从整个乐府的乐调来看,民间歌曲之外,贵族乐章也有。它是由人写作歌辞,配以朝廷典礼所用的乐章,延称"雅乐",一般多有加工、修改、增删的变化。南朝梁代刘勰《文心雕龙·乐府篇》说:"陈思称李延年闲于增损古辞,多者则宜减之,明贵约也。"乐官创作歌辞用作朝庙之乐的,则更是多有变化。刘邦作词的《大风歌》,在惠、文、景帝间的朝庙演唱均"无所增更",只是"于乐府习常肆旧而已"(《史记·乐书第二》)。高祖十二年(前195),刘邦镇压了异姓诸侯王黥布的叛乱后,凯旋途经家乡沛地,宴请家乡父老及少年子弟一百二十人。酒到酣处,高祖击筑和唱自作并配以家乡曲调的《大风歌》:"大风起兮云飞扬,威加海内兮归故乡,安得猛士兮守四方!"并命少年子弟们"习而歌之"。至惠帝五年(前190),为表达对高祖的哀思,朝廷将沛宫立为四季祭拜高祖的原庙,由高祖教过的这一百二十人在此专事"吹乐",后为常规配置。惠帝二年(前193),时任"乐府令"的夏侯宽曾为唐山夫人(高祖宠姬)以楚声写成的《房中祠乐》配上箫、管的伴奏,更其名曰《安世乐》。协律都尉李延年本人也"自铸乐辞",造过二十八解新声横吹曲。

据《隋书·乐志》、唐代杜佑《通典·乐典一》载,东汉明帝时(58—75),乐府歌诗曾被四品分类,似显粗糙、简陋。有郊庙上陵食举所用的大予乐,有辟雍飨射所用的周雅颂乐,有天子享宴群臣所用的黄门鼓吹乐,有军中所用的短箫铙歌乐。此汉乐四品雅俗并存,由大予乐令执掌的一、

二品是雅乐,由承华令管辖的三、四品是俗乐。据《后汉书·显宗孝明帝纪》卷二载,明帝出巡南阳祭祀章陵后,召校官弟子"作雅乐,奏《鹿鸣》",明帝"自御埙篪和之,以娱嘉宾"。又据张衡《西京赋》关于宫廷乐舞百戏的描绘,其中提到的在广场上演的散乐、角抵等杂戏,广泛吸收民间的扛鼎、爬竿、跳丸、走索、戏车、鱼龙等杂技幻术和外来吞刀、吐火、种瓜、支解等新奇技巧,并不断发展更新,扩充规模品种,可见此期宫廷音乐的俗乐化、享乐化的气氛趋浓。

晋篡魏后,"礼乐权用魏仪"。据《晋书·乐志》,西晋初年,"杜夔传旧雅乐四曲,一曰《鹿鸣》,二曰《驺虞》,三曰《伐檀》,四曰《文王》,皆古声辞。……及晋初,食举亦用《鹿鸣》"。晋武帝时,傅玄等重新写了一批歌颂皇帝与当时政权的歌辞,用以"正旦行礼"、"王公上寿酒"与"食举乐"歌诗。傅玄《正都赋》中描写道:"抚琴瑟,陈钟簴,吹凤箫,击灵鼓,奏新声,理秘舞。"可知西晋宫廷的大典演出,琴瑟凤箫钟鼓的雅奏放在前面,进而才是新声、秘舞。"永嘉之乱,海内分崩,伶官乐器,皆没于刘、石。……'旧京荒废,今既散亡,音韵曲折,又无识者,则于今难以意言。'"经东晋历代皇帝的努力,"四厢金石始备焉",但"郊祀遂不设乐",规模大大减缩。

北魏崇尚中原文化,统治者重视雅乐。据《魏书·乐志》:"天兴元年冬,诏尚书吏部郎邓渊定律吕,协音乐。……乐用八佾,舞《皇始》之舞。""皇帝入庙门,奏《王夏》太祝迎神于庙门,奏迎神曲,犹古降神之乐;乾豆上奏登歌,犹古清庙之乐;曲终,下奏《神祚》,嘉神明之飨也。"

由于前代的战乱,南北朝时期的宫廷雅乐散失不少,但在君主的重视下,北魏北周时仍有改制,起着重要的礼仪作用。由于宫廷音乐家的参与,乐器、乐律、歌诗等方面都加入了不少新的内容。梁武帝时,雅乐队的规模还有相当庞大的扩充。宣武帝平定寿春时,宫廷得到南朝流传的汉魏传统中原旧曲及江南吴歌西曲乐舞,贵族豪门竞尚奢侈享乐。北魏杨衒之《洛阳伽蓝记》说:"自汉晋以来诸王豪侈未之有也。出则鸣驺御道,文物成行,铙吹响发,箛声哀转;入则歌姬舞女击筑吹笙,丝管迭奏,连宵尽日。"南朝历代统治者不仅沉醉于"清商"歌舞,而且普遍嗜爱胡伎胡舞。

据《陈书·章昭达传》说：陈朝的章昭达"每饮会，必盛设女伎杂乐，备尽羌胡之声，音律姿态并一时之妙"。可见此期的宫廷音乐，权贵们追求女乐享乐不失为其一大特色。

2. 相和杂曲

宋代郭茂倩《乐府诗集》将乐府歌诗分为十二大类，是迄今较为完备的乐府分类。向被称为"俗乐"的各地搜集来的音乐及歌辞，主要集中在相和歌辞、清商曲辞和杂曲歌辞三类中，尤以"相和"类中为多。这才是最为学者们看重的最具生命力的可贵资料。

相和歌和杂曲均属汉代俗曲。其中曲调来自民间的新兴俗乐相和歌，因演唱时"丝竹更相和，执节者歌"（《晋书·乐志》），故名。南北朝初期张永《元嘉正声伎录》及《古今乐录》记："凡相和，其器有笙、笛、节鼓、琴、瑟、琵琶、筝七种。"又同期稍后刘宋的王僧虔《宴乐伎录》记，相和乐队的常用配置除歌者执"节"（节鼓，用以击节）外，一般常用笙、笛、琴、瑟、琵琶、筝等，有时也用篪、筑。两者所记基本一致。如依战国以来宫廷宴饮乐舞风行的"竽瑟之乐"，再参证汉墓出土乐俑（见图20）及画像砖、石的图像文物看，以上"丝竹"乐队中吹管乐器竽和弹弦乐器瑟应居主奏位置。相比先秦雅乐的金石乐器，在节奏、音色诸方面，丝竹乐器可谓变化无穷。如张衡《南都赋》描写相和歌的演奏说："结九秋之增伤，怨西荆之折盘。弹筝吹笙，更为新声。寡妇悲吟，鹍鸡哀伤。坐者凄欷，荡魂伤精。"可略见人们为之倾倒的情景。

相和歌也称相和调，《乐府诗集》分它为十类，以楚声为主。最主要的调式是合称"清商三调"的清调、平调、瑟调，后来与楚调、侧调统称为"清商正声"。瑟调、清调"有声无辞"，一般先奏于相和歌正式乐曲演奏之前，有肯定调性和提示乐曲旋律发展的基本素材的作用。此相和五调的曲调最多，歌辞也最繁富。《晋书·乐志》说："凡乐章古辞之存者，并汉世街陌讴谣，《江南可采莲》、《乌生十五子》、《白头吟》之属，其后渐被于弦管，即相和诸曲是也。"且看《江南歌》（《乐府诗集》卷二十六"相和歌古辞"）：

图 20　湖南长沙马王堆 1 号汉墓吹竽鼓琴乐俑

江南可采莲,莲叶何田田! 鱼戏莲叶间:鱼戏莲叶东,鱼戏莲叶西,鱼戏莲叶南,鱼戏莲叶北。

为便于反复咏唱,歌曲采取五言七句的和曲章法,语言明快朴素,情绪轻松欢快,形象鲜明且自然质朴,简直可触摸到鱼儿在莲叶间互相追逐、嬉戏的生动情景。

再看杂曲歌。"汉魏之世,歌咏杂兴"后,因名目繁多,形体各异,故以杂曲称之。郭茂倩说:"杂曲者,历代有之,或心志之所存,或情思之所感,或宴游欢乐之所发,或忧愁愤怨之所兴,或叙离别悲伤之怀,或言征战行役之苦,或缘于佛老,或出自夷虏。兼收备载,故总谓之杂曲。"(《乐府诗集》卷六十一)它既不是指固定的歌种,又不是指题材的广杂,主要还是形式的多样。梁元章《纂要》曰:"齐歌曰讴,吴歌曰歈,楚歌曰艳,浮歌曰哇,振旅而歌曰凯歌,堂上奏乐而歌曰登歌,亦曰升歌……又有长歌、短歌、缓歌、浩歌、放歌、怨歌、劳歌等行。"此"行"实即歌行,也是杂曲的一种。如此众多的称谓,足见我国民歌之丰富。

初期的相和歌来自"街陌谣讴"。谣或为无伴奏的"徒歌"清唱，讴或为"一人唱三人和"的"但歌"。它们的曲式结构较为简单，都由单个的"曲"组成。据张永《元嘉伎录》、王僧虔《宴乐伎录》、郭茂倩《乐府诗集》等文献录载，汉魏时期相和歌作品有辞有乐的歌曲即可有相和引、相和曲、吟叹曲、四弦曲、平调曲、清调曲、瑟调曲、楚调曲八类，加但曲共九类。郭茂倩说："汉魏之世，歌咏杂兴，而诗之流乃有八名：曰行、曰引、曰歌、曰谣、曰吟、曰咏、曰怨、曰叹，皆诗人六义之余也。至其协声律，播金石，而总谓之曲。"

歌、曲、咏、吟、谣等乐曲的体裁性质自不待解释，属"相和曲"的有《气出唱》《精列》《江南》《度关山》《东光》《十五》《薤露》《蒿里》《觐歌》《对酒》《鸡鸣》《乌龙》《平陵东》《东门》《陌上桑》《武陵》《鹧鸡》等十七首。属"四弦曲"的有《蜀国四弦》《张女四弦》《李延年四弦》《平卯四弦》等四首。其中《蜀国四弦》"居相和之末，三调之首"，在相和歌和清商乐之间起承前启后作用。此外，还有"但曲"《广陵散》《黄龙弹》《飞龙吟》《大胡笳鸣》《小胡笳鸣》《鹧鸡游弦》《流楚窈窕》等七首。

行，本谓乐曲进行，后又指乐曲遍数，如属"平调曲"的《长歌行》《短歌行》《猛虎行》《君子行》《燕歌行》《从军行》《鞠歌行》等七首，属"清调曲"的《苦寒行》《豫章行》《董逃行》《相逢狭路间行》《塘上行》《秋胡行》等六首，属"瑟调曲"的《善哉行》《陇西行》《折杨柳行》《西门行》《东门行》《东西门行》《却东西门行》《顺东西门行》《饮马行》《上留田行》《新成安乐宫行》《妇病行》《孤子生行》《放歌行》《大墙上蒿行》《野田黄爵行》《钓竿行》《临高台行》《长安城西行》《武舍之中行》《雁门太守行》《艳歌何尝行》《艳歌福钟行》《艳歌双鸿行》《煌煌京洛行》《帝王所居行》《门有车马客行》《墙上难用趋行》《日重光行》《蜀道难行》《櫂歌行》《有所思行》《蒲坂行》《采梨桔行》《白杨行》《胡无人行》《青龙行》《公无渡河行》等三十八首，属"楚调曲"的《白头吟行》《泰山吟行》《梁甫吟行》《东武琵琶吟行》《怨诗行》等五首。引，有序奏之意，如属"相和引"的《箜篌引》《商引》《徵引》《羽引》《宫引》《角引》等六首。叹为继声唱和。故曲又分诸调曲和吟叹曲

两类,"有辞有声"。"辞"即歌辞,"声"指衬腔所唱的虚词。如属"吟叹曲"的《大雅吟》《王明君》《楚妃叹》《王子乔》《小雅吟》《蜀琴头》《楚王吟》《东武吟》等八首。

以上可见,瑟调曲数量最多,相和曲次之,其余各类均在十首以内。又从曲名曲辞可知,相和歌反映的多是社会底层民众的生活和情感,篇幅简短,叙事性强,音乐及表演必然是凄感动人的。

相和歌在发展过程中逐渐与舞蹈、器乐结合,成为"相和大曲"(见图21);又与歌舞分离,成为纯器乐演奏的"相和但曲",此两者已是相和歌的高级形式了。它们典型的曲式结构由"艳—曲—乱或趋"三部分组成。这样便留下了一些合乐可歌的音乐标记,如"解""艳""趋""乱""和""送"等等。"解"是附于"曲"后的段落。《太平御览》卷五六八说:"凡乐,以声徐者为本,声疾者为解。"作为乐曲主题的"曲",一般由多个唱段联缀而成,音乐婉转抒情,其后所附的尾句"解"热情奔放,速度较快,与"曲"形成鲜明对比。"艳"是序奏,如有歌唱,其唱词即为艳辞,音调委婉抒情。"趋"

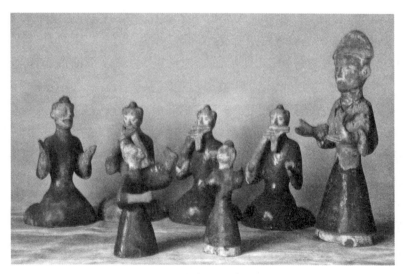

图21　河南济源汉墓乐舞俑

是原歌诗的结尾,也可借用他曲作趋。大曲里多指舞蹈而言,前艳后趋,犹如今天大型乐歌的序曲和尾声,有总领诗意和概括内容或点明题意的作用。"乱"与"趋"相似,多指音乐,大都紧张而热烈。如有辞即为乱辞。"和"或"和声",即一人唱,多人和,和声同歌辞不一定有联系。"送"为全篇唱毕再群唱送声,见于吴声西曲之篇末。据《宋书·乐志》所载汉魏相和大曲仅存的十五种歌辞看,"大曲"各部分的运用在后期的实际编演中,有艳、曲而无趋或乱,有曲、乱或趋而无艳,甚至只有曲等等灵活运用的情况亦常见。如《罗敷》《何尝》《厦门》三曲只用"艳"和"趋",《碣石》一曲仅用"艳";《白鹄》《为乐》《王者布大化》三曲仅用"趋";《白头吟》一曲仅用"乱";《东门》《西山》《西门》《默默》《园桃》《置酒》《洛阳行》七曲仅用"曲"等。相和歌舞大曲的三段体结构,对后世南朝清商大曲、隋唐燕乐大曲都产生有直接的影响。击节自唱的叙事性的表演形式,启示着后世说唱音乐的萌生。

3. 清商正声

自三国以降,清乐逐渐取代了相和杂曲在社会音乐生活中的地位,至东晋、南北朝,发展为最主要的音乐形式。清乐的发展分两个时期。《隋书·音乐志》说:"清乐,其始即清商三调是也,并汉以来旧曲。乐器形制,并歌章古辞与魏三祖所作者,皆被于史籍。"又《旧唐书·音乐志》说:"清乐者,南朝旧乐也。永嘉之乱,五都沦覆,遗声旧制,散落江左。宋梁之间,南朝文物号为最盛,人谣国俗,亦世有新声。"这里的"遗声旧制"应是郭茂倩所说的"九代之遗声",亦即前引汉魏西晋的"清商旧曲";而宋梁之间的新声,是东晋南朝的清商曲辞,应视为清商新声。亦如《魏书·乐志》所说:"初,高祖(魏孝文帝)讨淮、汉,世宗(宣武帝)定寿春,收其声伎。江左所传中原旧曲《明君》《圣主》《公莫》《白鸠》之属,及江南吴歌,荆楚西曲,总谓清商。"先秦俗曲,经汉代相和杂曲的继续和发展,至西晋末的社会变故,以南北分裂为背景,分成南北两支各自发展。清商旧曲同南方民歌结合,形成了面目一新的清商新声。

吴声歌曲渊源于江南建康（今南京）一带的民间歌曲。《宋书·乐志》载："吴歌杂曲，并出江南。东晋宋以来，稍有增广，其始皆徒歌，既而被之弦管。"今存歌辞约三百三十首。吴声歌的曲名在《古今乐录》中有较翔实的记录："吴声十曲：一曰《子夜》，二曰《上柱》，三曰《凤将雏》，四曰《上声》，五曰《欢闻》，六曰《欢闻变》，七曰《前溪》，八曰《阿子》，九曰《丁督护》，十曰《团扇郎》。"《古今乐录》又说，以上十曲"并梁所用曲。《凤将雏》以上三曲，古有歌，自汉至梁不改，今不传"。"吴声歌旧器有篪、箜篌、琵琶，今有笙、筝。"可知南朝梁时吴声尚有十曲，陈代已有不少曲目失传。此期尚存歌词的吴声歌曲有《子夜四时歌》《上声歌》《欢闻歌》《前溪歌》《阿子歌》《丁督护歌》《团扇歌》《玉树后庭花》等存有曲名的约二十首。又知陈以前，吴声歌的伴奏乐器有篪、箜篌、琵琶，陈代加入了笙和筝。

吴声歌是以歌为主，也有部分歌舞，歌曲与舞曲并用。如《子夜歌》。《乐府题解》说："后人更为四时行乐之词，谓之《子夜四时歌》。"《子夜四时歌·春歌》唱道："娉婷扬袖舞，阿那曲身轻。""阿那曜姿舞，逶迤唱新歌。"可见《子夜歌》在歌咏之不足以尽兴时，载歌载舞便成为它的一大特色。又据郗昂《乐府解题》曰："《前溪》，舞曲也。"陈朝刘删诗："山边歌落日，池上舞《前溪》。"可知《前溪歌舞》在西晋时已有名声。最多的是"子夜"系统的歌词，约一百二十四首，如《子夜歌》《子夜四时歌》《大子夜歌》等。

西曲歌产生于长江中部流域和汉水流域的荆（今湖北江陵）、郢（今湖北武昌）、樊（今湖北襄樊）、邓（今襄樊略北）地区，而实际上还包括巴东（今四川奉节）、豫章（今江西南昌）、巴陵（今湖南岳阳）等更宽广的地域。"而其声节送和，与吴歌亦异，故因其方俗而谓之西曲云"（《乐府诗集》卷四十七），但与吴歌在形式和内容上很小差别。西曲最初也是徒歌，加入乐器伴奏或还与舞曲并用后，称"倚歌"。当时是由铃鼓和吹管乐器伴奏的歌曲，即如《古今乐录》中的介绍："凡倚歌悉用铃鼓，无弦有吹。"可能同于《汉书·张释之传》中的"文帝行幸霸陵，使慎夫人鼓瑟，上自倚瑟而歌"，或《南齐书·东昏侯纪》中"帝在含德殿吹笙歌作《女儿子》"。这里明

确了倚歌《女儿子》所用的吹管乐器是笙。西曲现存歌辞的一百四十首，如《莫愁乐》《那呵滩》《乌夜啼》《石城乐》等。西曲中的倚歌舞曲当是一种集体歌舞，《古今乐录》多记为"旧舞十六人，梁八人"或"齐舞十六人，梁八人"等，知南朝梁时舞人减半，改为八人。

吴歌西曲大都采自民间，绝大部分是热情洋溢的情歌，情调婉转缠绵，可能同它们产生的地域有关。长江下游和江汉流域，是当时全国最富庶的地区，"鱼盐杞梓之利，充仞八方；丝棉布帛之饶，覆衣天下"（《宋书·孔季恭传论》）。南朝尽管内忧外患频仍，许多城市却呈现出畸形的繁荣，思想也较少受到拘束，文化娱乐活动比较活跃。《南史·循吏传》描绘其时歌舞盛况说："凡百户之分，都市之邑，歌谣舞蹈，触处成群。""都邑之盛，士女昌逸，歌声舞节，炫服华妆，桃花渌水之间，秋月春风之下，无往非适。"这样的环境氛围，情歌大量产生就不足为奇了。

此类情歌的缠绵婉转，主要是指情感热烈而表达得又细腻深刻、含蓄委婉。此外，来自民间情歌的双关谐隐也相当富有特色。如"裂之有余丝，吐之无还期"。其"余丝"，隐"余思"也。又"雾露隐芙蓉，见莲不分明"。其"见莲"，即谐"见怜"，实写女子对是否被爱捉摸不定。而"黄蘖向春生，苦心随日长"中的"苦心"，字面上指黄蘖的树干，而实际上谐指思念情人的"苦心"等等。这种后被称为"吴格"的表述法，使得吴声、西曲那哀艳的情歌风格更加突出。

吴歌西曲的体制一般短小精悍，入宫后多由女伎演唱，或男女唱和赠答，此形式是采自江南歌谣中广泛流行的唱和赠答体。伴奏乐器使用多时，可有钟、磬、琴、瑟、击琴、琵琶、箜篌、筑、筝、节鼓、笙、笛、箫、篪、埙等，达十五种之多。

吴声西曲之外，南朝乐府还收有别具一格的神弦歌，共计十一题十八曲。神弦歌取自民间祀神曲，为专门颂述神灵的祭歌。与吴声西曲的普通歌谣不同，颇杂有人鬼恋爱的故事，极富民歌色彩，故自成一部。至六朝时，宗教流行，人们的迷信观念浓厚。《隋书·地理志》称：扬州"其俗信鬼神，好淫祀"。又据《宋书·周朗传》记，刘宋周朗曾上书指斥当时的淫

祀说:"忆鬼道惑众,妖巫破俗,触木而言怪者不可数,寓采而称神者非可算。"而民间祀神时必有迎神、娱神的弦歌伴随。其中所唱大量"女悦男鬼"、"男悦女鬼",实为神鬼与民间男女恋爱的故事。虽是祀神之曲,依然饶有生活的情趣。

清商乐的产生、发展和繁盛主要在东晋、宋、齐三代,至梁、陈逐渐衰落。《乐府诗集》卷四十四说:"清商乐……遭梁、陈亡乱,存者盖寡,及随平陈得之,文帝善其节奏,曰:'此华夏正声也',及微更损益,去其哀怨,考而补之。"可惜那些哀怨之作,可能更有精彩者,今已不能见矣。

东晋南北朝时期南北长期分裂,政权林立,汉族与少数民族也是长期分治对峙,然清商乐却在南北广大地区间辗转流播中发展,成为全国南北民间音乐的总称,也是主体,说明清商乐从内容到形式,从音乐到歌辞,从创作到表演,绍继《风》《骚》、相和歌曲,深深扎根民间和现实生活;其"感于哀乐,缘事而发","饥者歌其食,劳者歌其事"的现实主义传统,已是华夏各民族共同的文化心理的基础。唐代杜佑《通典》中所谓"清乐者,九代之遗声"的音乐文化血脉,将于后世代代相接,并以"华夏正声"的态势成为中国传统音乐文化的主流。

4. 北歌鼓吹

"艳曲兴于南朝,胡音生于北俗。"北朝民歌主要是军中马上的鼓角横吹曲辞。北朝是西北民族入据中原以后建立的政权。由于长期陷入割据混战之中,民族混杂,社会动荡,人口也分散,民歌流传下来的很少。过去有人据此说"南人文而善咏,北人质而少歌",此言似显片面,十五国风大多为北方之作就是证明。而北朝民歌,更以声调雄浑悲壮的武乐横吹,展现的是广阔的自然和西北人民尤其妇女那饱经战乱的凄凉与痛苦,以及北方民族英勇豪迈的性格。此期的乐府还是广采风谣,"兼奏赵、齐、秦、吴之音,五方殊俗之曲"(《魏书·乐志》)。梁鼓角横吹曲通常都是采用西北的民族民间乐曲和采摭用西北民族语言歌唱的乐歌,即所谓"北歌"比较宽泛的一支,其中鲜卑民歌居多。"燕赵古多慷慨悲歌之士。""健儿须

快马,快马须健儿。跮跋黄尘下,然后别雄雌。"此类鼓角横吹曲以豪迈雄放的气概,引吭高歌一往无前的英雄主义精神。以马比人,以马喻人,以马咏歌,是幽燕之地不可缺少的歌唱内容。

北歌还有所谓"真人代歌"一支。《旧唐书·音乐志》谓:"魏乐府始有北歌,即魏史所谓真人代歌也。代都时命掖庭宫女,晨夕歌之。周隋世与西凉乐杂奏。"此北歌纯指北虏之歌,为宫女歌唱可汗、公主、王子的歌。乐府多用胡语演唱,甚至如《折杨柳枝歌》所云:"我是虏家儿,不解汉儿歌。"不仅歌唱操胡语,连歌者也是胡儿。这里的"代",即雁北代州。《旧唐书·音乐志》曰:"今存者五十三章。……其不可解者咸多'可汗'之辞。北虏之俗呼主为'可汗',吐谷浑又慕容之别种,知此歌是燕魏之际的鲜卑歌,歌音辞虏",其中应不乏叙述民族发展、记述历史功业之作。

北歌及前文所提黄门鼓吹乐、鼓角横吹乐和军中"凯歌"、乐府"鼓员"等,均涉及两汉乐府一重要乐种——鼓吹乐。其初兴时称为"鼓吹",它是以鼓类为主的打击乐器,配以吹管乐器,或兼有歌唱的乐种。据刘瓛定《军礼》(《乐府诗集》卷十六引):"鼓吹未知其始也,汉班壹雄朔野而有之矣。鸣笳以和箫声,非八音也。骚人曰:'鸣篪吹竽'是也。"又据《汉书·叙传》载:"始皇之末,班壹避坠于楼烦,致马牛羊数千群。值汉初定,与民无禁,当孝惠、高后时,以财雄边,出入弋猎,旌旗鼓吹。"可知鼓吹应是秦末出现于北方边地少数民族,与班壹有关。此人精骑射,避乱于楼烦(今山西宁武附近),从事畜牧。至汉惠帝、高后(吕后)时雄振边塞,他的游猎队伍中就出现了"鸣笳以和箫声"的鼓吹乐。这里的"笳""箫"从现存汉画像砖看来,应为胡笳、排箫,班壹的游猎乐队亦应是仿效北部边地少数民族马上之乐的配置,其所奏之乐与汉族音乐绝然不同。这种鼓吹乐后来又经由戍边将士或汉族牧民传入中原,与汉族及其他民族民间音乐相结合,在宫廷与民间逐渐形成了一个新的、且影响和流传至今的鼓吹类乐种。汉鼓吹被宫廷采用后,依应用场合的不同而有不同的乐器配置,大致分为两大不同的乐队编制类型——鼓吹与横吹。

《乐府诗集》卷二十一载:"有箫、笳者为鼓吹。"又《西京杂记》载:"汉

大驾祠甘泉、汾阳,备千乘万骑,有黄门前、后部鼓吹。"此黄门鼓吹,是天子用于"朝会"、在殿廷上宴飨群臣或卤簿(仪仗)所举之乐。从汉画像砖看,乐器、人员众多,规模庞大,鼓用建鼓。用于出行仪仗和随行车驾、在马上作乐的"从行鼓吹"专称骑吹。从汉骑以仪仗队石刻或画像砖看,吹奏乐器有排箫、笛、角、笙等,鼓用提鼓。用于恺乐、元会、校猎等典礼活动,在马上作为军乐演奏的短箫铙歌或铙歌,多为军队奏凯、献功时唱奏于皇家社庙之乐。主要乐器提鼓、排箫、胡笳之外,加用青铜乐器铙(庸),所唱歌辞皆为杂言,可能与所配胡乐有关。内容原都是各地民歌的题材,如写女子与负心男决绝的怨歌《有所思》、歌咏坚贞爱情的情歌《上邪》及反战歌曲《战城南》等。也有个别曲目后成为帝王就食所奏的"食举曲"或祭祖时的"宗庙食举之乐"。

横吹,即上述鼓角横吹曲,亦即马上所奏的"军中之乐"。主要乐器即鼓、角及横吹(横笛),有时可加用胡笳、排箫。前文提及李延年所造二十八解新声横吹曲,就号称是他的代表作品。据《晋书·乐志》载:"李延年因胡角更造《新声二十八解》,乘舆以为武乐。"知其《新声二十八解》是用张骞出使西域带回的《摩诃》《兜勒》二曲,以两个号角为主要特征更造而成。词曲兼备,至魏晋时则仅存十首。

此外,还有一种含义较广的被称为"箫鼓"的鼓吹,曾一度颇为流行。因以主要乐器排箫和建鼓合奏而得名。它可以用于仪仗,也可以用作军乐,又可以由宫女唱奏,用以娱乐。甚至如武帝《秋风辞》中所云:"箫鼓鸣兮发棹歌。"元狩四年(前119),武帝命宫女唱着《櫂歌》,杂以鼓吹,泛舟昆明池。后此类宫女转化为宫中职业的"鼓吹伎女"。再有将巨大的建鼓置于车上,此类鼓车上大都有楼,又称楼车。车的楼上站立两乐工击鼓,车的楼下车厢内坐四个乐工吹奏排箫。这种"箫鼓"即可用作军乐。魏晋陆机《鼓吹赋》对此描述曰:"稀音踯躅于唇吻,若将舒而复回。鼓呼呼以轻投,箫嘈嘈而微吟。咏《悲翁》之流思,怨《高台》之难临。顾穹谷以含哀,仰归云而落音。节亢气以舒卷,响随风以浮沉。马顿迹而增鸣,士噭噭而霑襟……"从《思悲翁》和《临高台》两首取自短箫铙歌的曲目看,可知

此类箫鼓音乐的基础仍是来自民间。从徐州汉墓百戏画像石刻看,更有将此类"箫鼓"用于百戏伴奏者,西汉乐府里的"缦乐鼓员"便疑似为伴奏百戏的职业"鼓吹"乐工。说明"鼓乐""吹乐"这种传统的"击鼓歌吹",在不断地繁衍和与其他音乐艺术形式的混融中继续发展,也不时被文人创作采纳、吸收。曹操曾令缪袭根据西汉以来的鼓吹曲调,填写了反映当时历史事件的《战荥阳》《克官渡》等。深受乐府民歌影响的建安作家"以旧曲写时事"的乐府歌诗,在文人作品中闪耀出强烈的现实主义光芒。

南北乐府"梁陈尽吴楚之声,周齐皆胡虏之音"(《唐太乐令壁记序》)。南北朝时期,鼓吹乐与鲜卑族民歌曲调结合,填新词"凡一百五十章",即上述所谓"北歌",亦称"真人代歌"。南朝陈后主曾令宫女将学来的北歌在宴享时唱奏,称为"代北"。

两晋南北朝时的鼓吹,据《乐府诗集》所记:"晋武帝受禅,命傅玄制二十二曲……宋、齐并用汉曲。"梁高祖在保留旧曲的基础上"更制新歌","北齐二十曲,皆改古名",曲目上也有省略。"后周宣帝革前代鼓吹,制为十五曲,并述功德受命以相代,大抵多言战阵之事。"在运用场合和乐器配置上,《乐府诗集》记:"初,魏、晋之世,给鼓吹甚轻,牙门督将五校悉有鼓吹。宋、齐已后,则甚重矣。"南朝齐武帝时,鼓吹被用于宴乐。南朝梁陈时,宫悬"四隅各有鼓吹楼而无建鼓"。南朝梁时"其乐器有龙头大棡鼓、中鼓、独揭小鼓"。北周武帝时,"每元正大会,以梁案架列于悬间,与正乐合奏"。此期鼓吹曲辞分汉铙歌、鼓吹曲、鼓吹铙歌三类。汉铙歌有梁王僧孺作《朱鹭六首》、陈苏子卿《艾如弦二首》、梁简文帝《上之回七首》等多为五言体句式之作。鼓吹曲有南朝吴韦昭《吴鼓吹曲十二首》、晋代傅玄《晋鼓吹曲二十二首》等多为长短句式之作。鼓吹铙歌有南朝宋何承天作《宋鼓吹铙歌十五首》等四言、五言句式或长短句式之作。

横吹曲的发展,据《晋书·乐志》说:"鼓角横吹曲……胡角者,本应以胡笳之声,后渐用之横吹,有双角,即胡乐也。""魏晋以来,二十八解不复具存,用者有《黄鹄》《陇头》……《望行人》十曲。"又据《乐府诗集》说:"后魏之世,有《簸逻回歌》,其曲多可汗之辞,皆燕魏之际鲜卑歌,歌辞虏音,

不可晓解,盖大角曲也。"南朝梁时,梁鼓角横吹曲,"多叙慕容垂及姚泓时战阵之事",加之胡吹旧曲共六十六曲。《乐府诗集》录存的横吹曲有汉横吹曲和梁鼓角横吹曲两大类。汉横吹曲有南朝宋鲍照《梅花落十三首》、南朝梁吴均《入关三首》、南朝陈后主《陇头二首》等,多为五言句式之作。梁鼓角横吹曲有《企喻歌辞四曲》《紫骝马歌辞六首》《幽州马客吟》等,多为收入南朝梁乐府中的北歌。萧梁以后,鼓吹曲辞同其他乐府民歌一样,贵族填写的新词充斥其中,以清乐为主的汉魏六朝俗乐趋向雅化、衰老,有待于由西域传入内地所形成的新兴燕乐取而代之。

5. 杂舞百戏

上述张衡《舞赋》所谓"盘鼓舞",及舞袖狭长舒展的长袖舞(见图22),在汉画像砖石的图像中尤引人注目。此类以服饰、舞具为其特征的形式各异的歌舞杂乐,是此期风俗所尚的民间俗乐舞,又称杂舞。相对于周、秦郊庙、朝飨时用的雅乐舞,此类俗乐舞无论是在民间还是宫廷,它的兴盛已达至高潮。《乐府诗集》卷五十二云:"杂舞者,《公莫》《巴渝》《槃舞》《鞞舞》《铎舞》《拂舞》《白纻》之类是也。始皆出自方俗,后浸陈于殿庭。盖自周有缦乐、散乐,秦汉因之增广,宴会所奏,率非雅舞。"八方乐舞乐人齐聚宫廷,直接缘于汉乐府广收各国各地各族民间乐舞,以观民风民俗,以供宴享娱乐。宫廷弃周天子巫术风格的雅乐歌舞,大兴角抵、百戏、俗乐舞

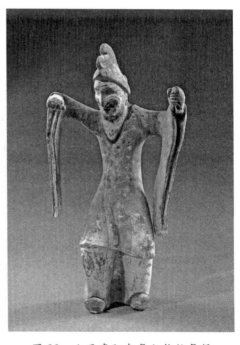

图22 山西寿阳杂舞之长袖舞俑

取而代之。中国歌舞音乐自此开始发生重大变革。以地域风格为特色的东歌、东舞、赵讴、赵舞、荆艳、楚舞、吴歈、越吟、郑声、郑舞等于先秦已开始勃兴,此期更风靡一时。而以舞饰、舞具风格见长的长袖舞、缀袖舞、巾舞、鞞舞、铎舞、剑舞、盘鼓舞及手执乐器舞等多样化繁荣发展,成为此期歌舞音乐变革的突出特征。

长袖舞由来已久,周代小舞中的帗舞、人舞等是它的雏形。先秦战国时有"长袖善舞,多钱善贾"的俗谚,重要前提是织造业发达至相当程度,可以有轻盈精美的丝质裙袍、衣袖或巾绸、裙带织品出产,配以舞动、抛掷、飘飞、环绕的多变舞姿,白纻舞、拂舞、公莫舞等均属此类。《晋书》云:白纻舞"辞有巾袍之言。'纻'本吴地所出,宜是吴舞也"。唐代吴兢《乐府解题》中白纻舞者的白纻为袍、为巾,"质如轻云色如银",舞姿曼妙柔美。至梁代,以"白纻辞伴巾舞"(智匠《乐府今录》)。可知白纻舞是长袖舞与巾舞的融合为一。《晋书》载:"拂舞,出自江左。旧云吴舞,检其歌,非吴辞也。亦陈之殿庭。"梁时,拂舞有钟、磬相伴。公莫舞是带有一定故事情节的小型歌舞,以衣袖或巾为道具。南朝沈约《宋书·乐志》称:"公莫舞,今之巾舞也。相传云项庄剑舞,项伯以袖隔之,使不得害汉高祖。且语庄云:'公莫'!""今之用巾,盖像项伯衣袖之遗式。"巾舞者,双手执巾而舞,巾长可达两丈有余,若作长巾而舞,另一手或执其他道具。汉赋中多有对长袖舞(见图23)的精彩描绘。如边让《章华台赋》曰:"长袖奋而生风,清气激而绕结",傅毅《舞赋》曰"罗衣从风,长袖交横",张衡《南都赋》曰:"修袖缭绕

图23 广州南越王墓汉玉舞人

而满庭,罗袜蹑蹀而容与",等等。且众多汉画像石之杂舞图可供直观品味其回旋飘逸之风姿。

手执道具舞亦古来有之,周代小舞中的羽舞、皇舞、旄舞、干舞等即是它的早期形制。此期形成以手执兵器和乐器而舞为其重要的两支。手执兵器而舞为武舞。汉时尚武,各种武舞兴盛。其中首推剑舞,其次为戟舞、干舞、戚舞、刀舞、棍舞等。个人单兵器的独舞和双兵器的并舞,不同兵器的对舞及多兵器的群舞,形式多样不一,其与武艺和武术常有兼容,然舞蹈表演的艺术特征独具。手执乐器之舞如铎舞、鼙舞、鼗舞等,亦属带有武舞风格的杂舞。铎为大铃,鼙为骑鼓,鼗为带柄小鼓。另有建鼓舞和盘鼓舞。"建"者"立"也,"禹立建鼓于朝"(《管子·桓公问》)。据汉画像和曾侯乙墓出土实物,即以木柱贯穿鼓腰将鼓竖立起来,表演者于建鼓两旁边击鼓边舞蹈。盘鼓舞在文献中或称槃舞、般鼓舞、七盘舞等,即将七个盘或扁鼓平置于地。舞者一人或数人踏鼓起舞,边唱边舞。如张衡《七盘舞赋》曰:"历七盘而屣蹑",又曰"盘鼓焕以骈罗",颇有炫技之魅力。

汉魏乐舞均为歌乐相和,击鼓展歌,通常以丝竹弦管伴奏和声歌伴唱,文献中保留有不少歌乐辞章。如《宋书·乐志》存有拂舞和鼙舞歌诗各五篇。唐代吴兢《乐府解题》中曾据拂舞《白鸠》歌辞认为,拂舞"除《白鸠》一曲,余并非吴歌"。并认为以"晋乐奏魏武帝辞"而成的《碣石》篇四章,可能与后来的琴曲《碣石调幽兰》有关。《晋书·曹植"鼙舞诗序"》中曾认为此鼙舞歌诗《关东有贤女》等五篇是汉章帝时的旧曲作新歌。《古今乐录》又说,此汉曲于魏明帝时又被《明明魏皇帝》等五篇取代。据山东等地汉画像资料,各杂舞的伴奏乐队,其编制一般在六至十人以内,至多可达二十余人。所用乐器八音齐备,如排箫、竽、笛、笙、埙、瑟、琴、筑、筝、建鼓、节鼓、鞀、鞞、扁鼓、圆鼓等丝竹与鼓类,外加钲、铙、钟、磬等青铜类敲击乐器。山东沂南东汉末年画像石墓的图像上,清晰可见十七人组成的七盘舞伴奏乐队,其中还有歌唱讴员一人。舞者如傅毅《舞赋》引唐李善注曰:似"更递蹈之而为舞节",罗衣飘摇,踏鼓起舞,汉代舞风十分

鲜明。

两晋南北朝时的杂舞,可见《晋书》《宋书》的《乐志》和《隋书·音乐志》的记载,上文已提。《晋书·乐志》说:"《杯盘舞》,案太康中天下为《晋世宁舞》,矜手以接杯盘反复之。此则汉世惟有盘舞,而晋加之以杯,反复之也。《白纻舞》,晋《俳歌》又云:'皎皎白绪,节节为双。'吴音呼绪为纻,疑白纻即白绪也。《铎舞歌》一篇,《幡舞歌》一篇,《鼓舞伎》六曲,并陈于元会。"可知晋初的《杯盘舞》是汉代《盘舞》的基础上加之以杯反复而成。因歌辞第一句为"晋世宁",故西晋时又名《晋世宁舞》,太康年间极为盛行。《巾舞》的原型即汉代的《公莫舞》,《白纻舞》则为吴地的舞蹈,加之《铎舞》《幡舞》《鼓舞伎》等汉魏杂舞歌曲等等,均是当时元会上演出的节目。《晋书·乐志》还说:"鼙舞,未详所起,然汉代已施于燕享矣。""旧曲有五篇,……及泰始中,又制其辞焉。其舞故常二八……泰始中歌辞今列之后云。""拂舞歌诗五篇。"可知鼙舞也是从汉代发展起来,泰始年间(265—274)又制新辞,歌诗有《洪业篇》《天命篇》《景皇篇》《大晋篇》《明君篇》等五篇。拂舞出自吴地,歌诗有《白鸠篇》《济济篇》《独禄篇》《碣石篇》《淮南五篇》等五篇。南朝宋时的《鞞扇舞》(见图24)、《齐世宁》、《巾舞》、《拂舞》、《白玙舞》等,据《宋书·乐志》说,都是前代杂舞的衍制,西、伧、羌、胡诸杂舞也有了西域各族乐舞不断流入中原后的宫廷形式。

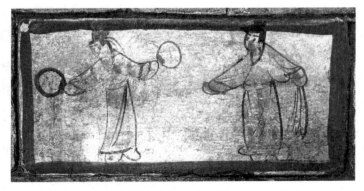

图24 甘肃酒泉魏晋墓杂舞之团扇舞彩色画像砖

秦汉时期随着民间俗乐，尤其是民间乐舞的高度发展，先秦时散见于各国的角抵、百戏也得到了集中发展。角抵，从字面之义看，可理解为以角相抵、进而为角力竞技的游戏，是源于原始战争时代的一种相当古老的竞技游戏。秦汉之际尚武风气盛行，角抵之戏便更加受到欢迎。两汉的百戏，上承周代的散乐，是包括杂技、马戏、魔术、歌舞等各种化装表演的一种新的民间技艺的总称。它仍在各地民间竞技性的表演中，很自然地走到一起，发展成为一种百戏杂陈的风俗性的竞技娱乐活动。这里面少不了有歌舞器乐的伴和献演。《盐铁论·散不足》说："今民间雕琢不中之物，刻画无用之器，玩好玄黄杂青，五色绣衣，戏弄蒲人杂戏，百兽马戏斗虎，唐锑追人，奇虫胡姐。"又"今俗因人之丧"，即有"歌舞俳优，连笑伎戏"。而当时的富豪官吏们，同样是"击鼓、戏倡、武象"。不少贵戚家中都蓄有表演百戏的倡优。据《汉书·贡禹传》，西汉末年外戚王凤及王氏五侯，即以"僮奴以千百数，罗钟磬，舞郑女，作倡优，狗马驰逐"闻名于时。这里的"倡"释为快乐的"乐"，可理解为能使人发笑的滑稽表演。"俳"释为"戏"，即带有故事情节的表演。"优"则为古时演戏的人。据《汉书·霍光传》说："击鼓歌唱作俳优。"可知此类娱乐性的化装故事表演是边击鼓边歌唱的形式。而张衡《舞赋》中所谓的"盘鼓焕以骈罗，抗修袖以翳面，展清声而长歌"，则是器乐伴和歌舞的表演形式。在汉廷，更是常有大型的百戏献演，并相沿成习。汉代大量的画像砖、石，都留存了角抵、百戏、歌舞、鼓乐的生动图像，可供与文献参阅（见图25）。

据《汉书·西域传》，元封三年

图25　四川成都天回山东汉击鼓说唱俳优俑（中国国家博物馆藏）

(前108)春天,汉武帝在皇家的上林苑举行盛会招待四夷来宾,同时集演百戏,"作巴渝、都卢、海中、砀极、漫衍、鱼龙、角抵之戏以欢视之"。其中的"巴俞",即嘉陵江一带的少数民族"板楯蛮"所跳的一种击鼓舞棒、激昂慷慨的武舞。"都卢"即顶竿,或泛指高空表演。"海中""砀极"可能是有神奇变化之功的彩扎布景戏之类。"漫衍""鱼龙"则是变化繁多、规模盛大的彩扎乔装动物戏。《长安志》引《关中记》称:其中平乐观专演角抵、百戏,而专门表演马戏的就有益乐观、众鹿观、走马观、虎圈观等。百戏节目之丰富,仅据张衡《西京赋》、李尤《平乐观赋》的记述,就有乌获扛鼎、都卢寻橦、冲狭燕濯、胸突铦锋、飞丸跳剑、陵高履索等杂技表演;吞刀吐火、画地成川、立兴云雾等魔术表演;鱼龙曼延、总会仙倡、东海黄公等歌舞化装表演。而"总会仙倡"之类歌舞节目,据《西京赋》描绘:"白虎鼓瑟,苍龙吹箎。女娥坐而长歌,声清畅而委婉。"其声歌迭唱、弦管和鸣的景观可想。后来,由于杂技、马戏、魔术、幻术、角抵、奇戏、歌舞、器乐等等日益相互兼容,人们遂也有将其统称为百戏、角抵、杂技等(见图26),如颜师古注《汉书》引文颖的解释,称角抵"盖杂技乐也。巴俞戏,鱼龙蔓延之属也",形成从角抵奇戏到角抵妙戏,以杂技、音乐为中心的百戏艺术的系统。

图26　山东济南无影山西汉墓乐舞、百戏俑群

魏晋时的百戏有《夏育扛鼎》《巨象行乳》《神龟抃舞》《背负灵岳》《桂树白雪》《画地成川》等节目,到东晋成帝时,据《南齐书》载:"江左咸康中,罢紫鹿、跂行、鳖食、笮鼠、齐王卷衣、绝倒、五案等技,中朝所无……并莫知所由也。"而"角抵、像形、杂技,历代相承有也"。南北朝时发展很快,《魏书·乐志》说:"六年冬,诏太乐、总章、鼓吹增修杂技,造五兵、角抵、麒麟、凤皇、仙人、长蛇、白象、白虎及诸畏兽、鱼龙、辟邪、鹿马仙车、高絙百尺、长桥、缘橦、跳丸、五案以备百戏。大飨设之于殿庭,如汉晋之旧也。"北齐后主时,据《隋书》说:"始齐武平中,有鱼龙烂漫、俳优、侏儒、山车、巨象、拔井、种瓜、杀马、剥驴等,奇怪异端,百有余物。"北周宣帝时,又据《隋书》:"及宣帝即位,而广招杂技,增修百戏。鱼龙漫衍之伎,常设殿前,累日继夜,不知休息。"从林格尔县三道营子乡出土的北魏砖室墓壁画中可见,当时百戏场面还夹有笛鼓乐队伴奏的歌舞表演。

上述《总会仙倡》《东海黄公》一类百戏节目,据张衡《西京赋》的描述,是一种有歌、有舞、有乐、有故事情节、有角色表演的综合性的娱乐节目。而《东海黄公》已将故事情节的角色表演发展为较完整的剧情人物表演,进而发展成为"角抵戏",角斗的双方乃是黄公和老虎。此类角抵戏曾于汉代的盛行,可达"目极角抵之观,耳穷郑卫之声"的程度。又据《汉书》称,元封三年春的那次盛大角抵戏表演,竟引发了"三百里内皆观"的轰动效应。汉代桓宽《盐铁论·散不足二十九》所谓"今民间……戏弄、蒲人、杂妇、百兽、戏马、斗虎……胡妲、戏倡、舞像",等等,均可视作后世戏曲成形的元素。可见中国戏曲艺术向有深厚的社会基础和久远的历史传统。真正具有戏曲雏形的带有故事情节的歌舞戏,是出现于北齐的《踏谣娘》《兰陵王》和来自北周的《乞寒胡戏》等。

《踏谣娘》最早见于崔令钦《教坊记》:"北齐有人姓苏……嗜酒,每醉,辄殴其妻,妻衔怨,诉于邻里。时人弄之,丈夫着妇人衣,徐步入场行歌,每一叠,旁人齐声和之,云:'踏谣,和来!踏谣娘,苦,和来!'以其且步且歌,故谓'踏谣';以其称冤,故言'苦'。及其夫至,则作殴斗之状,以为笑乐。"可知此歌舞戏讲述民间日常生活事,喜剧性浓。《旧唐书·音乐志》

记:"河朔演其曲,而被之管弦。"又可知北齐时的演出已有管弦乐器的伴奏了。

《兰陵王》的主人公兰陵王,是北齐宗室诸王之一。此戏也见于《教坊记》:"大面出北齐,兰陵王长恭性胆勇,而貌若妇人,自嫌不足以威敌,乃刻木为假面,临阵著之,因为此戏,亦入歌曲。"可知此歌舞戏又是最早的面具戏,"大面"即假面。《乐府杂录》称之为"代面"。《北齐书·兰陵武王孝瓘传》曰:"武士共歌谣之,为《兰陵王入阵曲》",称其为歌曲。《通典》曰:"齐人壮之,为此舞,以效其指挥击刺之容",称其为舞蹈。上述《教坊记》和《乐府杂录》称其为戏,可见此歌舞戏应已初现其形。

歌舞戏《乞寒胡戏》来自西国。《北周书·宣帝纪》载:静帝大象元年(579)十二月,"甲子还宫……大列妓女,又纵胡人《乞寒》,用水浇沃为戏乐"。又《通典》载:"《乞寒》者,本西国外蕃之乐也。"形式为"裸露形体,浇灌衢路,鼓舞跳跃而索寒也"。可知此西域"胡戏"于北周传入中原,由胡人为主角,有胡歌、胡舞,有鼓乐。又据唐张说言:《寒胡戏》所歌有和歌,歌曲名为《苏摩遮》。唐代僧人慧琳说:《苏莫遮》此戏本出西龟兹国,至今犹有此曲。便可得知此别具一格的来自古龟兹国的歌舞戏,也是中国戏曲艺术的源头之一。

第三节 器 乐

进入汉代,宫廷音乐呈雅俗并存的局面。一方面,宫廷"观采风谣"的活动仍旧持续。各地少数民族进献夷乐,以楚声为代表的各地民族民间俗乐、民间乐人,以及后来西域各外国的乐舞、乐人不断进入宫廷,为宫廷音乐的创新、发展提供了不竭的资源。另一方面,先秦以钟磬、金石之乐为特征的宫廷仪典雅乐,受到民间各种新乐的挑战而一再衰微,又不断失传或被遗忘,这也多出于新、旧统治者音乐审美的趣味发生了根本的变化。而丝竹乐器的表现力和艺术魅力日益增长,并不断取代了金石之乐的昔日光彩。宫廷音乐世俗化、享乐化的趋势不断发展。与安居的农耕

生活方式相适应的鼓类乐器和编管类乐器、与文人士大夫闲雅自娱生活方式相适应的平置于身前跽坐演奏的丝弦乐器、与西域游牧民族马背生活相适应且流入中原的新品种乐器,以及它们与歌唱、舞蹈、百戏等表演类节目的伴和,共同构建了汉魏时期器乐发展的鲜明特色。

1. 鼓乐

从多地汉画像中可以得见,两汉三国时期鼓类的形制相当多样,运用相当普遍,几乎每种乐队编制都少不了鼓类。最别致的是悬挂于鼓架上演奏的建鼓,建鼓舞的场面普遍见于各地的画像砖、石中。建鼓以柱横穿鼓框,立于地面鼓座之上,柱端多饰以华丽的羽葆,柱顶或饰以飞鸟。以建鼓为中心,常由男子二人在两旁相对击鼓起舞(见图27)。今中南湘西等民族地区仍保留有此类鼓舞,每每用以表达喜庆的情绪。有的建鼓鼓架上、下方还加悬铃、钲或下层加置鼗鼓等乐器。击鼓者还可双手各执一鼓桴,一手击鼓,一手击丁宁等金属乐器。可以想见此类鼓舞的音色及鼓点变化必定非常丰富,击鼓与舞蹈两种动作语汇浑然一体。建鼓虽也常用于鼓吹或为百戏乐舞的单纯伴奏,但与舞蹈尤其是长袖舞等融合的表演场面尤富特色。

图27 湖北随州战国曾侯乙墓鸳鸯形漆盒之神人鼓舞图

此类手执鼓类或其他敲击乐器的舞蹈,还会衍生出许多,如鼗鼓舞、鼙鼓舞、小鼓舞、扁鼓舞、铜鼓舞及铎舞、铃舞、磬舞等等。鼗鼓是一种有柄的小鼓,两旁带有小耳,亦即后世的拨浪鼓,摇柄时小耳来回击打鼓面发声。通常用于歌舞、百戏的乐队伴奏较多。更有奇者,河南南阳卧龙岗崔庄出土的一乐舞画像石上,居然伴奏乐队中有两人均右手摇击鼗鼓,左手执排箫吹奏。扁鼓的鼓身扁平,形似圆盘,通常左手执鼓,右手执棒击

鼓,用于说唱,也用于舞蹈。鼙鼓也是一种扁形鼓,汉时也称"骑鼓",最早来自军中。汉章帝曾造《鼙鼓曲》五篇,表明此鼓可与舞相配,而且有歌。小鼓的形状不一,若置鼓于地,亦称"足鼓",若由人手执,亦可用于说唱。击鼓以手或鼓棒,常见用于鼓吹和歌舞、百戏的乐队中。铎即大铃,原为军乐器。《乐府诗集》引《唐书·乐志》曰:"《铎舞》,汉曲也。"魏晋以后也演于宫廷乐府。铜鼓为青铜铸制,是西南少数民族地区留存至今的青铜乐器。形如圆柱柱基,鼓胸束腰,鼓体有耳,通常将木棍穿于鼓耳,搁在鼓架上以槌击之,有时也与带耳的錞于或铜锣穿在同一木棍上演奏。鼓身、鼓面通常饰有各式花纹图案。有时穿在一起的两种乐器的纹饰也是同样。此铜鼓及铜鼓舞后世远传于至东南亚诸国,形成了我国西南和东南亚各民族历史悠久的铜鼓文化传统。

2. 丝竹乐

先秦延留下来的传统丝竹乐器,在汉魏时代的各类乐队中焕发出了新的光彩。先秦称为篴的单管气鸣乐器,汉代称笛,虽渊源不一,但历史悠久。处在华夏音乐发展早期的笛,源自远古时期的河南舞阳贾湖骨笛和浙江余姚河姆渡骨笛。其后呈多元化发展态势,笛的形制亦趋多样化。如汉魏时期的笛有竖吹与横吹两种形制。笛的管口有开、闭之别,闭口称篪;吹口位置有居器身和器端之别,吹孔与指孔是否处于同一平面,及不同形制笛的孔数也有不同等等。宋代陈旸《乐书》卷一三〇称:"横吹,胡乐也,昔张博望入西域,传其法于西京。"知汉武帝时笛称横吹,张骞从西域带入,在汉鼓吹乐中占重要地位。汉代马融《长笛赋》说:"汉世双笛从羌起。"边地羌族双管四孔的羌笛,是竖吹笛,汉时传入中原。又东汉应劭《风俗通·声音》载,传为汉武帝时"丘仲所作"的"七孔笛",当是竖吹笛。西汉京房为适应中原汉族音乐所需,对羌笛作过改进,在原指孔后背增开一孔,使之成为五孔笛,从而"是谓商声五音毕"。《旧唐书·音乐志》载:"梁胡吹歌云:'快马不须鞭,反插杨柳枝。下马吹横笛,愁杀路傍儿。'此歌辞元出北国。"又《隋书·音乐志》载:西凉乐器有横笛。知约北周始有

横笛之名。而历来有人篪、笛不分,后湖南长沙马王堆三号西汉墓出土了两支开口竹笛,湖北随州战国初期曾侯乙墓出土了两支闭口竹篪,才对两千多年前均为横吹的笛、篪之别,有了可靠的明辨依据。而此期竖吹形制仍以篴之称谓。东晋"江左第一"的笛手桓伊,所吹蔡邕的柯亭笛,实为竖吹形制。至唐,才取了言箫之古义,称其为箫,以示与横吹之笛的区别。

竽是商周时就流行的一种编管乐器,是笙管类乐器的一支,春秋战国时期笙、竽并存。《韩非子·内储说》所述"齐宣王使人吹竽,必三百人"之"滥竽充数"的故事流传至今。两汉时,竽依然盛行,常用于相和歌、舞、鼓吹、百戏中,与瑟组合搭配。长沙马王堆一、三号汉墓各出土了一支竽。从出土的西汉百戏陶俑和东汉百戏石刻画像中看,竽在百戏乐队中占有重要地位。

竽瑟组合之瑟,是汉代运用范围比琴还要广泛得多的平置类弹弦乐器。据《史记·武帝纪》载,武帝元鼎六年,"既灭南越……作二十五弦及箜篌瑟自此起"。若周房中乐之遗声的清商三调中即有瑟调的话,那么瑟的渊源应与琴同样久远。汉时常用于相和歌舞、百戏等。马王堆一号汉墓出土有二十五弦汉瑟一张,为这一早已失传的乐器提供了珍贵的直观的实物见证。瑟的音乐,无从想见,高祖的戚夫人、文帝的慎夫人等宫廷贵妇多擅此乐器,而帝王们也多喜倚瑟而歌。汉代"以哀为美",可能瑟乐多幽情绵绵,带有悲情色彩。

当年高渐离击筑慷慨悲咏《易水歌》,为荆轲刺秦壮行;汉王刘邦击筑高唱《大风歌》,籍以纵放豪情,可知筑在秦汉时广受社会上下的欢迎,必有其特殊的魅力之所在。长期失传的汉筑,于马王堆三号汉墓和长沙王后墓出土后,使我们得以清晰地见识了这一古老的击弦乐器。其前端似琴,细长的尾部可张数弦,演奏似以左手持筑细部,右手执键击之。

前文述及远古伊耆氏时,有以苇管编扎而成的吹奏乐器苇籥;又虞舜时,有"箫韶九成,凤凰来仪"的著名乐舞之主要伴奏乐器箫,《诗经·周颂·有瞽》中的"箫管备举,喤喤厥声"之箫,均为我国最古老的编管乐器排箫。汉魏时著名的"短箫铙歌"之短箫亦即排箫。排箫形似单翼,故又

称凤翼。上端管口齐平,为吹口所在,下端参差,故亦名参差;箫管从左至右,由长至短。后汉许慎《说文解字》将笙与籁作为龠之属,云:"龠,乐之竹管,三孔,以和众声。"又"籁,三孔龠也。大者谓之笙,其中谓之籁"。《汉书·司马相如传上》有"吹鸣籁",唐代颜师古注引张揖曰:"籁,箫也。"但笙、竽类是集束编管,而排箫是并列编管,两者同为编管乐器,然形制截然不同。两汉始,排箫广泛用于鼓吹、歌舞、百戏中,各地汉鼓吹类出土乐俑和画像砖、石雕刻中随处可见。尤其是马上吹奏的北狄乐队,南北朝以后进入宫廷。鼓吹能够将古老的中原乐器排箫融入其中,表明至汉以降,边地及西域诸民族音乐与中原传统音乐的交往和相互影响,广泛而深远。鼓吹乐于秦末就出现于北部边地,汉初流入中原后,很快成为中原最有影响的新乐种,它的主奏乐器胡笳、胡角等都来自西域。

图28　湖北鄂州七里界晋墓三国后期卧箜篌、鼓合奏青瓷乐俑

上述所谓箜篌瑟,与二十五弦瑟并非一物,实为平置类的卧箜篌(见图28),古时又写作空侯、坎侯、坎坎等。应劭《风俗通·声音》说,传为汉武帝时乐人侯调所造,并因其"坎坎应节"而得名,是汉魏时常用于祭礼雅乐的一种斜置于盘坐的左腿上的拨弦乐器,有柱,形制近似于瑟,但略小。它先于汉初的民间广为流行,东汉后期甚至成为家庭教习少女必用的一种乐器,即如汉乐府诗《孔雀东南飞》中焦仲卿妻兰芝"十三能织素,十四学裁衣。十五弹箜篌,十六诵诗书"的记述。从卧箜篌的形制与琴、瑟相像看,其渊源也应与琴、瑟相近。先秦《世本·作篇》即有"空侯,空国侯所造"和"空侯,师延所作,靡靡之音也。出于濮上,取空国之侯名也"的记载。汉魏清商乐中,卧箜篌作为"华夏正声"的代表乐器列入其中。

3. 乐器新品

东汉时,从波斯传入中原一种角形的竖抱拨弹的弦乐器,时称"胡箜篌"。六朝末期,为以示与卧箜篌相区别,又称竖箜篌(见图29)。杜佑《通典》中述及了两者的不同:卧箜篌"旧制一依琴制,今按其形似瑟而小,七弦,用拨弹之,如琵琶也";竖箜篌"体曲而长,二十二弦,竖抱于怀中,用两手齐奏"。《隋书·音乐志》说:"今曲项琵琶、竖头箜篌之徒,并出自西域,非华夏旧器。"《旧唐书·音乐志》俗称它为"擘箜篌",这是因为它须双手齐奏。而较小的形制只须一手弹奏即可,另一手执

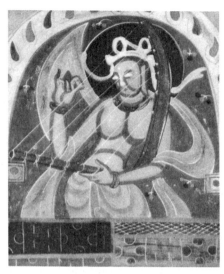

图29 甘肃敦煌莫高窟431窟北魏壁画伎乐天弹竖箜篌图

器,从敦煌北魏壁画图像上看,颇似西方亚述浮雕上小竖琴的演奏。据《后汉书·五行志》云:"灵帝好胡服、胡床、胡饭、胡箜篌、胡笛、胡舞。京都贵戚皆竞为之。"可知胡人习俗于汉灵帝时风行京都,竖箜篌等胡人舞乐尤为灵帝及上层贵戚们所好。又,见于史籍还有东晋之初由印度经中亚传入我国的凤首箜篌。晋人曹毗在《箜篌赋》中也曾对凤首箜篌有"龙身凤形,连翻窈窕,缨以金彩,络以翠藻"的描绘。

上文提及的汉鼓吹主奏乐器笳、角,因出自西域边地,故习惯以"胡"字冠之,称胡笳、胡角,犹如外来的箜篌、笛或舞蹈,都习称胡箜篌、胡笛、胡舞等。笳的原始状态或是将苇叶卷成管状吹之作乐的(《文献通考》),汉时则发展为以苇叶为哨,以木管或羊角为管身的单管乐器。今于南北朝浮雕画像砖上,可见有较为清晰的吹笳形象。汉末曾身陷匈奴的蔡琰,多次在诗赋中提到胡笳,如"胡笳本自出胡中"(《胡笳十八拍》),"胡笳动

兮边马鸣,孤雁归兮声嘤嘤"(《艺文类聚》引《蔡琰别传》)等。角,汉代流行于北地游牧民族。最初是用天然兽角制成,后来也换用了竹、木、革、铜等其他材料。陕、豫、鲁等地曾发现过史前的陶角。用于汉魏鼓吹乐的形制为曲形角,南北朝浮雕画像砖上有它的吹奏形象。《晋书·乐志下》说:"胡角者,本以应胡笳之声,后渐用之横吹,有双角,即胡乐也。"《乐府诗集》卷二一也说:"有鼓、角者为横吹。"可知角随西域音乐传入内地后,广泛使用在鼓吹之马上作乐的军乐和横吹乐种中。

南北朝时,"本龟兹国乐也"、"有类于笳"的吹奏乐器筚篥(唐段安节《乐府杂录》),自传入中原后,已发展衍生出了大筚篥、小筚篥、竖小筚篥、桃皮筚篥、柳皮筚篥、双筚篥等多种形制。筚篥最初写作"必栗",进而写作"悲篥"。刘宋何承天《纂文》说:"必栗者,羌胡乐器名也。"又《通典》与《旧唐书·音乐志》记:"筚篥,本名悲篥,出于胡中,其声悲。亦云:胡人吹之以惊中国马。"它以桃、柳枝抽出枝梗,保留树皮成一空筒,在筒腔上开八孔(前七后一),管端插苇哨吹之。南北朝彩色画像砖墓中的鼓吹乐队图上,可见有它的吹奏形象。筚篥(见图30)最风行的时代是隋唐。其后至今,改称管子或管。古人既然认为筚篥"有类于笳",又如上所说"本以应胡笳之声"(《晋书·乐志下》),"西戎有吹金者,铜角,书记不载。或云出羌胡,以惊中国马。或云出吴、越"(《宋书·乐志》)等等,那么它们是否有着共同的渊源关系,就很值得探讨了。

上引《隋书·音乐志》提及了"曲项琵琶",此为抱弹类"琵琶"的一支。这是汉晋弦乐器发展中的最突出的一族新品。琵琶始见于记载是在东汉。刘熙《释名·释乐器》说:"枇杷,本出于胡中,马上所鼓也。推手前曰枇,引手却曰杷,象其鼓时,因以为名也。"应劭《风俗通》卷六云,枇杷为"近世乐家所作,不知谁也。以手批把,因以为名。长三尺五寸,法天地人与五行,四弦象四时"。稍后晋代傅玄《琵琶赋·序》正式出现"琵琶"一名,并记载了两种传说:"闻之故老云:汉遗乌孙公主嫁昆弥,念其道行思慕,使工人知音者,裁琴、筝、筑、箜篌之属,作马上之乐。观其器,中虚外实,天地象也;盘圆柄直,阴阳叙也;柱有十二,配律吕也;四弦,法四时也。

图 30 河南安阳豫北沙厂隋(开皇十五年)张盛墓坐部乐俑(左排箫,右管)

以方语目之,故云琵琶,取易传于外国也。杜挚以为嬴秦之末,盖苦长城之役,百姓弦鼗而鼓之。二者各有所据,以意断之,乌孙近焉。"以上刘熙将"枇杷"解释为分别向前向后的两种弹奏方法,疑似杜撰,汉字"枇杷"或"批把"均无此类含义。"琵琶"一词应是外来语的音译。出于胡中,是可信的,先秦中原传统弦乐器迄今未知或未见有抱弹族类。马上所鼓,稍嫌牵强,除非是单马立足原地或坐在马车厢内,否则抱弹乐器是难以演奏的。傅玄传说之一为"闻之故老云",传说之二是汉末杜挚的"弦鼗"说,均不足为信。抱弹族类乐器未见出自我中原华夏民族,且与中原传统平置族类乐器呈不同体系却是事实,而应劭、傅玄以阴阳五行说予以附会,更显多余。但他们描绘出的乐器形制是符合史实的,即:圆形音箱,直项,上有十二品柱、四弦。演奏方式为斜抱,左手按弦、右手用拨子拨弦,与今天的阮、月琴等相近。因晋代阮咸善弹此种琵琶,故唐以后人们直称其为"阮咸",今简称为"阮"(见图31)。南北朝时期,上述"曲项琵琶"及五弦琵琶等新品抱弹类乐器再次陆续传入中原,形制为大、小半梨形音箱,曲

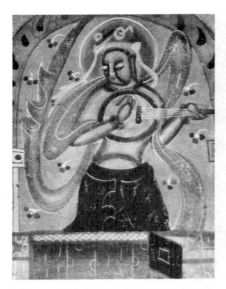

图 31 甘肃敦煌莫高窟北魏壁画伎乐天弹阮图

项或直项,四弦或五弦等多种。五弦琵琶还有屈次琵琶、龟兹琵琶或胡琵琶等不同称呼,演奏方式与直项琵琶同,斜抱或横抱,拨弹。汉末至魏晋间的大量壁画、砖画中,各类琵琶及奏乐图像时有所见,故"琵琶"一名一度成为此期抱弹类弦乐器的总称。至隋唐后,依其独特的音色和丰富的表现力曾"大盛于闾闬",进而风靡内地,演进成为道地的中国传统乐器。此期的琵琶能手可推北齐祖珽、南朝宋范晔、齐褚渊、沈文季;龟兹琵琶名手推北朝来自西域的曹氏曹妙达、安氏安马驹、安未弱,及北周苏祗婆等。

4. 琴与士

琴是我国最古老、最富民族特色,且流传至今的平置类弹弦乐器。传说自"神农氏"氏族"削桐为琴,绳丝为弦"(东汉恒谭《新论》)后,至西周,琴已在社会上广泛流传。从《诗经》里见有如"琴瑟友之"、"琴瑟击鼓,以御田祖"等诗句看,琴最初常与瑟或加上鼓等乐器相合,用于祭祀。但至今未见西周琴的实物出土。最初的琴据说有五根弦,按五声音阶的宫、商、角、徵、羽定弦。后世的古琴定型为七弦十三徽的形制。从战国初期曾侯乙墓出土的十弦琴看,琴的外形与传说中的华夏民族的图腾——夔龙极为相像。《论语》中曾有"夔一足"之说,而此琴的琴身下也仅有一足支撑,并且琴头微昂,面板曲线状,琴腰下凹,琴尾上翘。许慎《说文解字》释"琴"为"禁"——"吉凶之忌也",似与祭祀时代表某种神物的声音有关,视为吉凶的征兆。西汉初年马王堆墓出土的七弦琴,面板已几乎平直,仍有下凹的浅漕,面板与底板组成匣式结构,尾部实木已改为与主体相联的

共鸣箱,仍为一足支撑。上述两琴面板均无"徽位",说明演奏以右手拨弹散音、泛音为主。其中,汉琴的琴面在六、七弦约于八、九徽处有左指滑奏磨损的痕迹,说明汉琴已增加了部分音位的按音。虽仍无琴徽,但此期的文献中,琴徽的影子已隐约可见。西汉枚乘《七发》中提及可能是与琴徽相当的"九寡之珥以为约";西汉中期刘安《淮南子·修务训》中描写盲人弹琴说:"今天盲者,目不能别昼夜,分白黑;然而搏琴抚弦,参弹复徽,攫、援、摽、拂,手若蔑蒙,不失一弦。"魏末嵇康《琴赋》中提及徽的材料及其作用时,有"徽以中山之玉"和"弦长而徽鸣"等语。汉琴的面板平直,共鸣箱形成,说明音量有所扩大,原来插入小指的小圆孔已不存在,左手即可在面板上比较自由地移动演奏滑音和按音了。联系到汉魏时相和歌舞的兴盛,琴加入到了相和乐队之中,与笛、笙、筝、瑟、琵琶(阮)等乐器一起演奏,客观音乐生活的变化发展,促使琴不断克服自身的相当的局限,在形制上,在音域、音量及表现性能上,缓慢地改变和演进,并渐趋定型。上引刘安语中已提到右手的四种指法,司马相如《长门怨》中又见有"却转",嵇康《琴赋》中又见有搂、摞、拣、捋等指法术语,说明此期以右手指法为主的指法体系开始逐渐形成。又,如果说汉以前的琴曲传授完全依靠口传心授,那么至迟在汉魏之交便有人创制了古琴最初的曲谱——文字谱。

较早期的古琴文字谱,是通过汉字描述弹琴手法及标明徽位来记录音乐的记谱法。南朝人丘明所传琴曲《碣石调·幽兰》的曲谱,已是文字谱的晚期形式,但却是目前我国已发现的最早的古代乐谱。从《幽兰》全谱看,它实为一篇奏法的说明文字,但已是古琴记谱法的首创。从迄今出土的大量的汉代乐俑看,其中琴俑的数量又尤以东汉时的蜀地琴俑居多。从琴俑的多样形态所示,当时古琴的表演形式已不限于相和歌舞的弹唱伴和(见图32),也有无辞无歌的"但曲"独奏表演,说明琴制在定型的过程中,琴乐也日趋成熟。

从事琴曲表演和创作的专业乐工多数来自民间,社会地位低下,却有高超的技艺,召进宫廷后成为"待诏"或充任乐府等专业音乐机构的"琴工员"。西汉宣帝时的渤海(今黑龙江地区)赵定、梁国(今河南商丘)龙德、

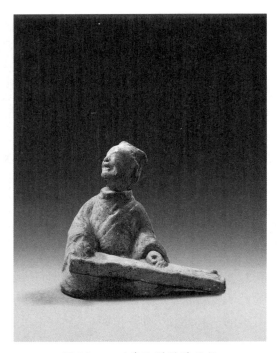

图 32 四川资阳弹琴歌唱俑

东海(今山东、江苏部分地区)师中等人,就是宫廷中著名的鼓琴待诏。东汉初年有任真卿和虞长清最负盛名。赵定弹琴据说能使人"多为之涕泣",并有专门的琴乐著述。刘向说"雅琴之事皆出龙德《诸琴杂事》",可见龙氏著述最多。师中据说是春秋时代著名琴工师旷的后代,即世代以琴为业的琴工。而任、虞二人据说"能传其度数妙曲遗声"(桓谭《新论》)。

由于琴长期作为士阶层中必修的"六艺"之一,自来备受文人士大夫的推崇,即《礼记·曲礼下》所谓"士无故不撤琴瑟"。至汉时,随着琴乐的较大发展,著名文人兼著名琴家者层出不穷。汉初大文学家司马相如,西汉著名哲学家桓谭,东汉著名文学家蔡邕、蔡琰父女等,都同时是著名琴家。司马相如对卓文君借"以琴心挑之",而卓文君冲破"藩篱",毅然与其私奔的爱情故事流传至今。他在《长门赋》中曾描绘古琴演奏说:"援雅琴

以变调兮,奏愁思之不可长。案流徵以却转兮,声动妙而复扬。贯历览其中操兮,意慷慨而自印。"即用左手按指和右手"却转"演奏"流徵",用"变调"表现从"奏愁思"到"意慷慨"的情绪发展变化。如果没有高超的技法是难以生动表现的。桓谭不仅"善音律"、善琴,更著有《新论》,极力称赞"郑声",说"控揭(雅乐)不如流郑之乐",公开声称不愿弹先秦"雅操",而要弹所谓"新弄"。他《新论》中的《琴道》是汉代重要的琴论文献。汉末蔡邕年轻时就以善琴知名,晚年"亡命江海,远迹吴会"。在长达十二年的流亡避祸期间,用相和歌的形式和材料,创作了他重要的琴曲代表作"蔡氏五弄"(游春、渌水、坐愁、秋思、幽居),并留有介绍早期琴曲十分丰富的《琴操》和颇具史料价值的《琴赋》,在当时就受到人们的重视,至唐仍享有盛名。他的女儿蔡琰,即蔡文姬,自幼得其教诲,爱好诗词、音乐,"博学有才辩,又妙于音律"(《后汉书·董妃妻传》)。据传作有反映自己悲惨身世的琴歌《胡笳十八拍》(后叙),流传至今。魏晋时期纷争、动荡、昏暗的社会政治现实,加之玄学和佛教的影响,更激励了文人音乐家们精神与艺术气质的自由、解放与独立。以"竹林七贤"为代表的一批文人音乐家原本多才多艺,能文辞,善音乐,有着深厚的音乐文化的理论修养和实践体验,在此期政治文化的多元格局下,发展了咏志抒怀的自娱性品格,以名士风范取得了独立的文化地位。

汉末阮氏家族,连续三代都有著名琴家出现。"建安七子"之一的阮瑀即"善解音,能鼓琴"(《三国志·魏志·王粲等传》)。他的儿子阮籍、孙子阮咸及嵇康均为"竹林名士"、优秀琴家。西晋时,既是文人又是武将的左思、刘琨也都善琴。左思写下《三都赋》,引得众人争相传抄,竟致"洛阳纸贵"而成为美谈。刘琨不但有吹胡笳、仿效"四面楚歌"以解战斗之围的故事广传,还创作有《胡笳五弄》(登陇、望秦、竹吟风、哀松露、悲汉月)留世。

从东晋到南朝的戴氏家族,世代都有琴人出现。《晋书·隐逸列传》载:戴逵"少博学,好谈论,善属文,能鼓琴,工书画。其余巧艺,靡不毕综"。其"性不乐当世,常以琴书自娱。……太宰武陵王晞闻其善鼓琴,使

人召之,遽对使者破琴曰:'戴安道不为王门伶人。'"其子戴勃、戴颙,同样喜好弹琴读书。《宋书》本传载颙"凡诸音律,皆能挥手","……颙及兄勃,并受琴于父,父没,所传之声不忍复奏,各适新弄,勃五部,颙十五部。颙又制长弄一部,并传于世"。可见此等晋宋文人琴家不仅善鼓琴,还会创新声变曲,并学得其父的隐逸之风。

其他士大夫文人如谢尚、袁山松、范晔、张永及张瑰父子等,皆"博涉经史"又"博综众艺",不是"晓音律"、"善为文章",就是"善弹琵琶"、"善弹筝"且"能为新声"。《晋书·袁瑰列传》载,东晋袁山松与羊昙、桓伊三人的歌唱各怀绝技,名噪一时,创编与演唱歌曲"时人谓之三绝"。桓伊除善歌唱外,尚能弹筝吹笛,其笛技、笛艺号称"尽一时之妙,江左第一"。

南朝时期,文人与琴的关系进一步密切,且隐逸、寄情于山水书琴之间,放浪形骸,怡然自乐。《宋书·列传》载南兰陵人萧思话"好书史,善弹琴,能骑射。……涉猎书传,颇能隶书,解音律,便弓马"。南阳涅阳人宗炳"妙善琴书,精于言理,每游山水,往辄忘归。……凡所游履,皆图之于室,谓人曰:抚琴动操,欲令众山皆响"。他的外弟师觉授,亦"以琴书自娱"。《南齐书·列传》还提及南朝一古琴世家柳氏家族,称琴家柳世隆"善弹琴,世称柳公双璅,为士品第一。常自云马矟第一、清谈第二、弹琴第三。在朝不干世务,垂帘鼓琴,风韵清远,甚获世誉"。他的儿子、著名琴家柳恽,曾师从著名琴家嵇元荣和羊盖,深得真传,且技艺甚或超过其师的水平,而嵇、羊二人都是戴逵的学生。又,北朝的柳谐也有很大的影响。可见戴氏、柳氏琴派琴艺的深远影响一直绵延至南北朝。

5. 琴乐

由汉魏文献记载可知,此期琴曲的数量比先秦时期显著增加,而此期文人音乐的"魏晋风度"完全可以从大量传世琴曲中感知。一方面,我们从《渔歌》《樵歌》《高山》《流水》《幽兰》《白雪》《石上流泉》《梅花三弄》《秋江夜泊》《溪山秋月》这些乐曲可知,中国古时的文人音乐家们对大自然的山水草木,从未有此期那样钟情和向往。他们在亲近自然、乐山乐水地欣

赏、陶醉中,安适着自己的心灵,孕育着心中的艺术,提升着精神与思想的境界,追索着艺术与人生的真谛。另一方面,我们从桓谭《琴道》介绍的"七操"(尧操、舜操、禹操、文王操、微子操、箕子操、伯夷操),蔡氏五弄(如幽居、坐愁、秋思),嵇氏四弄(如长清、短清),左思的《招隐》,阮籍的《酒狂》,嵇康的《广陵散》及《王昭》《楚妃》《胡笳》等乐曲可知,汉魏文人音乐家们身处乱世及昏暗之世,不仅仅"弹琴咏诗,自足于怀"(《晋书·嵇康传》),更"寄言以广意","吟咏以肆志"(嵇康《琴赋·序》),养心理性,借物喻志,抒情达意,以寄托精神,安抚心灵,充实生活。

嵇康《琴赋》将当时流行的琴曲归为"曲引所宜"和"下逮谣俗"两类。前者如《广陵》、《止息》、《东武》、《太山》、《飞龙》、《鹿鸣》、《鵾鸡》、《游弦》等;后者如《蔡氏五弄》、《王昭》、《楚妃》、《千里》、《清角》、《渌水》、《清微》、《尧畅》、《微子》等。但不论哪类,音乐都少不了汉代相和歌的影响,连同蔡邕《琴赋》所提到的琴曲。从曲名看,不少就直接来自相和歌,如《太山》、《东武》、《饮马长城》、《王昭》、《楚妃》等,即可认为分别来自《太山梁甫吟》、《东武吟》、《饮马长城窟行》、《王昭君(明君)》、《楚妃叹》等相和歌曲。

琴歌《胡笳十八拍》,始刊于明万历间徐时琪所辑《绿绮新声》(1579年)琴谱集第三卷(一说该卷已散佚,后又收于明万历孙丕显所刻《琴适》1611年谱本)。近人吴钊认为:"此谱与六朝唐宋间流传的同名乐曲,虽无记载证明两者确系同一传谱,但该谱的音乐形态特征与先秦曾侯钟律及《广陵散》等曲大体一致,其歌词大都句句入韵合于汉韵规律。"并因此断言"这是又一首可与《广陵散》相比美的极为难得的汉魏遗音"(《中国音乐史略》)。歌词最早见于南宋朱熹的《楚辞后语》,即蔡文姬叙唱她悲苦身世和思乡别子情怀之作。该词有署名真伪的争论。笔者倾向于郭沫若的"非亲身经历者不能作此"的结论。流传至今的琴歌《胡笳十八拍》出自《琴适》谱与歌词相配。因该诗是有感于胡笳的哀声而作,故诗名原就叫做《胡笳鸣》。全诗十八段(首),故又名《胡笳十八拍》(见图33):

图 33　明人摹宋绘《胡笳十八拍》(局部)

胡笳十八拍(第一拍)

《琴适》

陈长龄　整理

（乐谱略）

魏晋以后，此琴歌逐渐演变成为《大胡笳鸣》《小胡笳鸣》两首不同的器乐曲。1425 年刊行的《神奇秘谱》本收录该两曲后被称作"大、小胡笳"。"大胡笳"即《胡笳十八拍》的嫡传。琴歌歌词如上引吴钊所说"合于汉韵规律"，一字对一音，句句入韵。音乐用材简练而结构宏伟，布局严谨

且富有层次。许多拍的尾声是相同的,此旋法后世称之为"合尾",明显是汉相和大曲的痕迹。全曲为六声羽调。从第一拍来看,每句前紧后散,带有沉重的叹息意味,而贯穿句中的各切分音和着意强调的渐慢处,以及结尾句的高潮处,凸显出独特的悲凉愤怨的艺术效果,尤为感人。唐诗人李颀《听董大弹胡笳》诗云:"蔡女昔造胡笳声,一弹一十有八拍,胡人落泪沾边草,汉使断肠对客归。"可看作对该曲情感、内容的深刻概括。

《酒狂》的传谱约有六种,最早的谱本见于《神奇秘谱》。该谱《酒狂》解题说:"阮籍所作也。籍叹道之不行,与时不合,故忘世虑于形骸之外,托兴于酗酒,以乐终身之志。其趣也若是,岂真嗜于酒耶,有道存焉。"阮籍(210—263)是"竹林七贤"的核心人物,《晋书·阮籍传》称其年轻时"有济世之志","博览群籍,尤好《庄》《老》。嗜酒能啸,善弹琴",且"志高宏放,傲然独得,任性不羁"。但"属魏晋之际,天下多故,名士少有全者"。随着司马氏篡权图谋的显露,政治风云日趋险恶,他常常只能"不与世事,遂酣酒为常",用醉酒佯狂来躲避矛盾。琴曲《酒狂》的真实用意无非是借酒醉倾泻对时事的不平、不满之情。上海琴家姚丙炎打谱本采用我国古代传统音乐中少见的三拍子,持续低音与切分节奏,再辅以连续大跳的旋法,将醉酒者迷离恍惚、步履蹒跚的醉态刻画得形象逼真。而透过这种佯狂神情,我们更可体味到英锐高傲、思想警敏的阮籍那鄙弃礼法、任情自适、为人旷放不羁,又含蕴隐约、曲折复杂、深刻苦痛的内心世界:

《酒狂》曲意:
(下略)

《广陵散》现存的最早曲谱也见于明代朱权所编的《神奇秘谱》(上卷"太古神品")。该谱集称是北宋传谱,但三国诗人应璩《与刘孔才书》有"听《广陵》之清散"和傅玄《琴赋》有"马融覃思于《止息》"等诗句。汉末乐官杜夔亦能"妙于《广陵散》",故此曲至迟应于东汉中期就已出现。《广

陵散》又名《广陵止息》,"止息"原为佛教术语,其转意即吟、叹,故曲意可理解为"广陵吟"或"广陵叹"。乐曲是否源自广陵地区(今扬州一带)一首与佛教有关的民间乐曲或可存疑。《广陵散》的传世与闻名,与乐曲的众说纷纭的思想内容且又是难得的"楚汉旧声"有关。

该曲初始是多种形式并存,它既是有"曲"有"乱"的大型乐曲(据三国孙该《琵琶赋》),又是笙、笛、琴、琵琶(阮)、筝、瑟等丝竹乐器合奏的"但曲"。《古今乐录》记录南北朝相和"但曲"中就已有《广陵散》的曲名。据唐代崔令钦《教坊记》,但曲《广陵散》在唐代教坊里仍是常演的节目,南宋后失传。《广陵散》同时也是独奏琴曲,而琴曲形式历经唐、宋、元、明数代琴家们的加工、丰富和发展,保存至今,明清时见于多部琴曲谱集。汉末蔡邕所作的《琴操》,是我国现存最早的一部记述古代琴曲内容的专著,记录了汉以前四十七首琴曲的内容提要。其中提到一首聂政所作的《聂政刺韩王曲》,描写作为战国时代一工匠之子的聂政为父报仇刺杀韩王的故事。而《广陵散》曲中各拍的小标题,如井里(聂政故乡)、取韩、冲冠、发怒、投剑等,与《琴操》所述故事内容基本相同。山东济宁武梁祠东汉画像石中也有表现这一故事内容的生动画面。故自古至今,琴界内外都把上述两曲视为异名同曲。从最早的刘宋谢灵运《道路忆山中》诗有"恻恻《广陵散》"一句,到北宋《琴苑要录·止息序》说此曲既见"怨恨凄感"、"怫郁慷慨"之处,又具"风雨亭亭"、"戈矛纵横"之势,得见多数琴家倾向其反暴叛逆和正义人性的张扬。其中最以擅弹此曲著称者,是魏末"竹林七贤"的另一代表人物嵇康。

嵇康(223—263),据《世说新语》的描述:"嵇康身长七尺八寸,风姿特秀。见者叹曰:'萧萧肃肃,爽朗清举。'或云:'肃肃如松下风,高而徐行。'山公曰:'嵇叔夜之为人也,岩岩若孤松之独立,其醉也,傀俄若玉山之将崩。'"(《容止》)嵇妻为曹操的曾孙女,他与曹魏王室有较亲近的关系,曾官中散大夫,然最终被司马氏集图构陷杀害。这是司马氏为篡权制造礼教根据,而嵇康却声称自己"非汤、武而薄周礼"(《与山巨源绝交书》),激起了司马昭的心中愤恨所致。嵇康与阮籍为好友,两人思想多有

相近之处，但嵇的性格更为率直、刚烈。《晋书·嵇康传》说他"有奇才，远近不群"，"学不师受，博览无不该通，长好老庄"。正是嵇康推崇老庄，"越名教而任自然"（《释私论》），任真纵放，无法忍受礼法的羁勒和俗务的纠缠，显示了他刚肠嫉恶、遇事便发、追求个性自由的桀骜不驯的人格魅力。

嵇康自幼喜爱音乐。他在《琴赋》中称："余少好音声，长而习之，以为物有盛衰，而此无变；滋味有厌，而此不倦。"嵇康的音乐实践和积累非常丰富，既善弹琴，又能创作。代表作有前述《嵇氏四弄》传世，演奏《广陵散》可弹至"声调绝伦"。据《晋书·嵇康传》："康将刑东市，太学生三千人请以为师，弗许。康顾视日影，索琴弹之，曰：'昔袁孝尼尝从吾学《广陵散》，吾每靳固之，《广陵散》于今绝矣。'"虽嵇康的断语未有真的应验，但临刑前的此曲演奏确是他生命的绝唱。

《广陵散》全曲气势宏大，与它宏大的曲体分不开。据《神奇秘谱》称：此曲谱原为隋宫传藏的北宋传谱，唐宋间辗转于宫廷、民间。曲体从三十三拍、三十六拍，至明代达四十五拍，分开指、小序、大序、正声、乱声、后序六个部分，而主要由正声（十八拍）、乱声（十拍）两个基本主题发展而成，亦即三国孙该《琵琶赋》提到的"曲"和"乱"，保留了相和大曲"序—正声—乱声"的基本结构原则。曲是乐曲的主体，乱有总括要义、阐发主旨之意，即后汉王逸《离骚注》中说的"乱，理也，所以发理辞旨，总撮其要也"。孙该《琵琶赋》中说《广陵散》等曲"每至曲终歌阕，乱以众契"（《艺文类聚》）。唐代李良辅《〈广陵止息〉谱序》说："'契'者，明会合之至，理殷勤之余也。""契"即"合"，"契"概括全曲主旨，统一全曲，达到高潮（"至"，顶点），亦即"合"的最高形式，同时还是"正声"的延续和补充，即所谓"殷勤之余"：

广陵散

[乱声·归政第三] 1＝C 　　　　　　　　　　　《神奇秘谱》
♩＝112　　　　　　　　　　　　　　　　王迪据管平湖演奏记谱

《琴苑要录·止息序》描述该曲音乐说："其怨恨凄感，即如幽冥鬼神之声。邕邕容容，言语清冷。及其佛郁慷慨，又亦隐隐轰轰，风雨亭亭，纷披灿烂，戈矛纵横。粗略言之，不能尽其美也。"此足可让人们将"聂政刺韩"与"嵇康赴死"联系在一起，深刻体验犹禽鹿"愈思长林而志在丰草"，"狂顾顿缨，赴汤蹈火"（《与山巨源绝交书》）的壮烈悲剧情怀：

《梅花三弄》相传为东晋名将桓伊演奏过（又说创作）的一首笛曲，因同样的主题曲调重复了三次，故称作"三弄"。据《神奇秘谱》小序，由于此笛曲的广为传播，约于唐时被琴家们吸收，改编移植为琴曲，方得保存至今。桓伊，字叔夏，曾辅佐谢玄参加过淝水之战，对保障东南地区经济的发展作过贡献。他的笛艺在东晋时闻名于世，其事迹见于《晋书·桓伊传》《世说新语》等。他与王徽之以笛曲交往的一段轶事颇有传奇意味。据《晋书》本传："伊性谦素……善音乐，尽一时之妙，为江左第一。有蔡邕柯亭笛，常自吹之。王徽之赴召京师，泊舟青溪侧。素不与徽之相识。伊于岸上过，船中客称伊小字曰：'此桓野王也。'徽之便令人谓伊曰：'闻君善吹笛，试为我一奏。'伊是时已显贵，素闻徽之名，便下车，踞胡床，为作三调。弄毕，便上车去，客主不交一言。"可知此期优异人物的人格修养和仪表风采，颇令人羡慕和引人关注。他们的任由情兴、不拘矩度、自由放达，是当时人所推崇的。桓伊吹奏的这首乐曲，据说就是《梅花三弄》。乐曲咏梅之清幽高洁又傲寒凌雪的品格，契合魏晋风度，也是我国历史上难得一见的咏梅古曲。

该曲制曲的手法也非常独特。梅花调的主题旋律朴实明快，与另外几段昂扬奔放的插段曲调分别在不同的音区高度作三次穿插对比，使"梅花"形象既见静态的高雅，又显动态的倔强。每个乐段的结尾都有一个相同的尾句，这应是清商乐中的"送"，即张永《元嘉正声伎录》中所说的"送歌弦"。故该曲与清商乐、相和歌在形式上的继承、发展关系已显而易见。

梅花三弄（主题）

$1=F\ \frac{2}{4}\ \frac{3}{4}$　　　　　　　　　　　　　　　　　　　《神奇秘谱》

叠句
‖: 1 5　5 | 5 . 3 2 :‖ 1 2 1 2 3 | 5 5 5　- | 5 6 5 | 3 3　- | 5 1 | 6 5 3 | 3 . 2 | 1 . 2 | 1 2 3 6 5 |

送
5 5 . 3 2 | 1 2 3 | 2 5 | 3 . 2 1 6 | 1 . 6 1 | 2 1 . | 1　- ‖

《幽兰》，又名《碣石调·幽兰》，是目前仅见的一首以文字记谱的琴

曲。《幽兰》琴谱为唐人手抄本卷子,是我国目前已发现的最早的古代乐谱。原件现藏于日本京都西贺茂神光院(又说日本东京国立博物馆)。据谱前小序说:"丘公字明,会稽人也。梁末隐于九嶷山。妙绝楚调,于《幽兰》一曲,尤特精绝。以其声微而志远,而不堪授人。"知此曲是南朝梁代著名琴家丘明(493—590)传谱,记谱年代约唐武则天时期(684—704)。若据蔡邕《琴操》,则认为《幽兰》的作者是孔子。孔子在周游列国的归国途中,路经幽谷,见兰花与杂草为伍,有感于怀才不遇、生不逢时,但孤芳自赏,而写下这首琴曲。"碣石调"之"碣石",据《南齐书·乐志》说:"《碣石》,魏武帝辞,晋以为《碣石舞》,其歌四章。"《碣石调》原是乐曲调名,源于汉相和歌瑟调曲中的《陇西行》,即今甘肃陇西、临洮一带的地方曲调,后被填上曹操的乐府仿作《步出夏门行》中《观沧海》一章。因首句为"东海碣石,以观沧海",故改称《碣石调》,晋时流行并结合成为歌舞音乐。琴曲仍保留着四拍(解)的结构,与"其歌四章"说相吻合。据《乐府诗集·琴曲歌辞》载,刘宋诗人鲍照曾作有《幽兰》诗五首,情调与传说孔子创作琴曲《幽兰》(又《猗兰操》)相近,如"华落知不终,空愁坐相误","长袖暂徘徊,驷马停路歧"等等。而琴曲《幽兰》的这种情绪在音乐上有着很好的表现,故有人认为《幽兰》在独立成曲的过程中极有可能采用过鲍照的诗作。

从《幽兰》琴谱可知,当时的古琴已具备了七弦十三徽的形制,且文字记谱法已相当精细。乐曲的情绪风格,唐代琴家赵惟则曾说:"清声雅质,若高山松风;侧声婉美,若深涧兰菊。"(明代蒋克谦《琴书大全》)又认为《幽兰》"声带吴楚"(《太音大全集》)。联系北魏鹿悉《讽真定公二首》:"援琴起何调,《幽兰》与《白雪》。"晋代陆机《日出东南隅行》:"悲歌吐清音,雅韵播《幽兰》。"梁代柳恽《捣衣诗》:"清夜促柱奏《幽兰》",以及刘宋诗人谢惠连《雪赋》有"楚谣以《幽兰》俪曲"一语,等等,足可确认《幽兰》的曲调清丽委婉,情绪哀婉抑郁,具吴楚地方音乐的风格特征,是艳与曲组成的小型曲体结构,短小精悍。除琴曲外,很可能还有被改编成瑟曲、筝曲,或小型的、为相和歌舞的丝竹伴乐等形式,与琴曲并存。从小序称其"声微而志远"和谱末注文说"此弄宜缓,消息弹之"看,乐曲借幽谷兰

花,抒写作者的郁郁不得志,正切合了当时部分不满现状而又无路可寻的士族文人思想:

幽兰(第二拍泛音主题)

$1=C \dfrac{4}{4}$

[南朝梁]丘　明　传谱
管平湖　定谱

$1 \cdot \overset{\frown}{2} 3 \mid \overset{232}{\underline{}} 3 \cdot {}^\sharp 4 \overset{\frown}{} 5 \cdot \underline{5\dot{6}5} \mid \underline{6\dot{6}} 6 \; 6 \; - \mid \underline{7\dot{3}} 7 6 \; - \mid \overset{232}{\underline{}} \dot{3} \cdot \underline{4} \; \underline{\dot{3}.2} \; \underline{32} \mid 3 \; \dot{3} \; 3 \; - \mid$

又从《晋书》《宋书》《南史》《北史》《魏书》等正史列传中大量关于当时琴人、琴乐的记述可见,此期高度发展的琴乐及《幽兰》的题材思想内容,在中国传统的文人音乐中具有它普遍的思想价值和社会意义。

第四节　音乐交流与佛教音乐

1. 北方的音乐交流

秦汉以后,汉民族在华夏族的基础上历史地形成,并以整体的汉民族文化和包容进取的宽阔襟怀,与周边各民族在广阔的地域及领域里,展开了多方面、多层次的交往。尤其是乐舞文化的相互交流、融会十分频繁密切并且持久。这样,不仅开启了中外文化交流的新纪元,而且,中国音乐文化的形成和发展,与中华各民族的共同创造更加紧密地联系在一起,中国音乐文化的内涵也因不同历史时期,随不同民族音乐的融入而不断地充实和丰富。

且看西北。汉武帝时的建元二年(前139),张骞出使西域,前述带回了乐曲《摩诃》《兜勒》和横笛等乐器。西域"城廓诸国",多民族交凑,"以孝武时始通,本三十六国,其后稍分至五十余,皆在匈奴之西、乌孙之南"(《汉书·西域传》),即玉门关、阳关以西,乌孙、于阗、龟兹等三十六小国和中亚一些国家所居广大的塔里木盆地。此前中原华夏族音乐交往的主要区域,多集中于黄河中、下游流域,是同一文化圈地域。丝绸之路开通

后，中原汉民族音乐文化得以扩展至中亚、西亚及波斯、南亚及印度等不同文化圈地域，进行广泛的包括不同音乐体系间的接触和交流。而当时的国都长安，成为中外文化的荟萃之地。西域各国的乐曲、乐器、乐人、乐舞、百戏及音乐理论等陆续传至中原，西域各国贵族子弟也多次到长安学习汉文化。

前述"李延年因胡曲更造新声二十八解，乘舆以为武乐"（《晋书·乐志》）之鼓吹乐，于汉初很快就为汉民族吸收，成为中原极有影响、极具生命力的新乐种。二十八解至魏晋虽不复具存，但仍传其中《黄鹄》《陇头》《出关》《出塞》《入塞》《折杨柳》《黄覃子》《赤之杨》《望行人》等十曲。张骞曾派副使远达安息（即古伊朗，当时领有伊朗高原和两河流域一带），安息王则派黎轩（即古罗马）"善眩人"（擅长幻术或魔术的艺人）随汉使来长安表演。于阗乐早在汉初高祖时就已入汉宫，是西域音乐最早传入中原的一种。据《西京杂记》卷三载：汉高祖戚夫人侍儿贾佩兰讲述长安宫中"至七月七日，临百子池，作于阗乐"。而琵琶、箜篌等乐器也是汉初就已传入中原。《后汉书·五行志》载："灵帝好胡服、胡帐、胡床、胡坐、胡饭、胡箜篌、胡笛、胡舞，京都贵戚皆竞为之。"可知汉宫中喜尚胡人习俗和音乐舞蹈成为一时风气。魏时曹植能亲自表演胡舞。刘宋时西、伧、羌、胡诸杂舞已流行南方（《宋书·乐志》）。萧齐时"羌、胡伎乐"盛兴于朝（《南齐书·本纪》）。梁元帝萧绎《夕出通波阁下观妓》诗曰："胡舞开齐阁，盘铃出步廊"，可见胡乐在梁代的盛行。杜佑《通典》卷一四二载：北魏"宣武已后始爱胡声……胡舞铿锵镗鞳，洪心骇耳，抚筝新靡绝丽"，又知北朝音乐中不乏胡舞胡乐（见图34）。

图34　河南安阳唐范粹墓北齐黄釉瓷扁壶上的"胡旋舞——登莲《上云乐》图"（河南省博物馆藏）

在中原文化接受外族文化滋养同时,汉民族文化对西域文化的影响也很大。早在汉武帝时的元封六年(前105),江都王刘建女细君公主下嫁乌孙(今伊犁河一带,地跨今新疆与哈萨克斯坦)国王昆莫,史称乌孙公主。传说"汉遣乌孙公主嫁昆弥,念其行道思慕,故使工人知音者裁琴、筝、筑、箜篌之属,作马上之乐"。传说还专门创制出了一种盘圆柄直的弹弦乐器,取名"琵琶","以方语目之",目的是"取其易传乎外国也"。似乎此时的人们已听到过乌孙一带有读音为"琵琶"的抱弹乐器。公主去世后,汉又遣楚王刘戊女解忧公主下嫁乌孙。其女儿弟史曾于宣帝时被送至长安学习弹琴。至魏晋,西北地区流行的少数民族音乐,以龟兹乐、西凉乐和天竺乐最盛。

天竺乐,即今印度音乐。约于三国时(又说东晋前凉时期)通过西域传入中原。据《隋书·音乐志》载:"天竺者,起自张重华据有凉州。重四译来贡男伎,天竺即其乐焉。歌曲有《沙石疆》,舞曲有《天曲》。乐器有凤首箜篌、琵琶、五弦、笛、铜鼓、毛员鼓、都昙鼓、铜鼓、贝等九种为一部,工十二人。"其中所谓《天曲》,似与佛教音乐有关,而琵琶未知是直项或曲项,笛也未知是竖吹或横吹。

龟兹乐,即今新疆库车一带的音乐。龟兹约于今新疆库车以南、沙雅县以北。古印度佛教东传,多经龟兹,故龟兹乐受天竺乐的影响较大。据《隋书·音乐志》:"吕氏亡,其乐分散,后魏平中原,复获之。"可知后凉吕氏(氐族人)灭龟兹后(384),始得龟兹乐东归。其后,吕光立后凉,通西域,西方的佛教和龟兹的乐舞文化在前秦时期即已开始东流,到后魏就已流传于中原一带。北周武帝时,龟兹乐已被用于宫中。可见龟兹乐在佛教乐舞中的重要地位和对中原汉族乐舞文化的影响。据《隋书·音乐志》计:其"歌曲有《善善摩尼》,解曲有《婆伽儿》,舞曲有《小天》,又有《疏勒盐》。其乐器有竖箜篌、琵琶、五弦、笙、笛、箫、毛员鼓、都昙鼓、答腊鼓、腰鼓、羯鼓、鸡娄鼓、铜鼓、贝等十五种"。鼓类占有最重要的乐器位置,名目繁多,形象各异,其中又以羯鼓最为突出。而管弦乐器中要属筚篥最有特色并影响深远。唐代玄奘《大唐西域记》中盛赞龟兹"管弦伎乐,特善诸

国",正说明龟兹乐舞在所有胡乐中的水平最高,又见得龟兹乐的兴盛与印度佛教的东传有着密切关系。印度佛教约于公元前1世纪传入我国于阗地区,遂继续东传,至3世纪中,龟兹佛教大为兴盛。《晋书·四夷传》载:"龟兹国西去洛阳八千二百八十里,俗有城廓,其城三重,中有佛庙千所……王宫壮丽,焕若神居。"以克孜尔石窟为代表的龟兹石窟群中大量的佛教乐舞壁画,形象且曲折地反映了当时宫廷与民间的龟兹乐舞盛况。到唐玄宗时,宫廷"立部伎"的八部乐曲中,有五部"皆擂大鼓,杂以龟兹之乐"。《旧唐书·音乐志》称其"声振百里,动荡山谷"。可见龟兹乐舞文化与中原汉文化的关系持久而密切,相互影响之巨大且深远。

西凉乐,即今甘肃武威、张掖一带的音乐,受到过汉族音乐和龟兹音乐的深刻影响。初盛于西凉地区。"世祖破赫连昌,获古雅乐,及平凉州,得其伶人、器服,并择而存之。后通西域,又以悦般国歌舞,设于乐署。"(《魏书·音乐志》)悦般国位于乌孙的西北,约于今哈萨克斯坦与中国新疆交界一带。《隋书·音乐志》又称其"起于苻氏之末,吕光、沮渠蒙逊等据于凉州,变龟兹声为之,号秦汉伎……其歌曲有《永世乐》,解曲有《万世丰》,舞曲有《于阗佛曲》。魏太武既平河西得之,谓之《西凉乐》。至魏、周之际,遂谓之《国伎》"。魏晋以来流行于西北地区,后流行在北方广大地区。魏晋至隋唐,西凉乐"变龟兹声为之",又"杂以秦声"。或如《旧唐书·音乐志》所称,是"凉人所传中国旧乐而杂以羌胡之声也"。既然西凉是内地通往西域的孔道,西晋丧乱,曾是关中士人避难所在,又先后有汉、匈奴、鲜卑、吐蕃、氐等多个民族的统治者占领过,为多民族杂居之地,故西凉乐荟萃、综合了多民族的乐舞,并受到统治阶层和广大群众的欢迎便不足为奇。"其乐器有钟、磬、弹筝、挡(搊)筝、卧箜篌、竖箜篌、琵琶、五弦、笙、箫、大筚篥、长笛、小筚篥、横笛、腰鼓、齐鼓、担鼓、铜鼓、贝等十九种。"(《隋书·音乐志》)从所用乐器看,也说明了它是古老的西北汉族音乐与西域音乐长期混融后的新乐,自周隋至唐愈传愈盛。《旧唐书·音乐志》说:"自周隋以来,管弦杂曲将数百曲,多用《西凉乐》。"又说:"惟《庆善舞》独用《西凉乐》,最为闲雅。"已知《庆善乐》是唐宫廷三大乐舞之一,

其舞容为"进蹈安徐",便既可见西凉乐及其乐队在唐代宫廷中的地位,又可知西凉乐以闲雅、安徐的风格特色,在唐燕乐中与震撼人心的鼓舞曲《龟兹乐》形成鲜明对比。

此外,北周、北齐两朝音乐"戎华兼采"。北齐宫廷"鼓吹二十曲,皆改古名,以叙功德"。北周武帝时的鼓吹乐,沿用梁代汉鼓吹曲。宣帝时,"革前鼓吹,制为十五曲"(《隋书·音乐志》),仍是将汉鼓吹曲易名使用。北周武帝从突厥聘虏女阿史那氏为皇后,"西域诸国来媵,于是龟兹、疏勒、安国、康国之乐,大聚长安"(《旧唐书·音乐志二》)。据《隋书·音乐志》载:"疏勒、安国、高丽,并起自后魏平冯氏及通西域因得其伎。后渐繁会其声,以别于太乐。"疏勒乐,即今新疆西南喀什、疏勒、英吉沙一带的音乐。在隋时"歌曲有《亢利死让乐》,舞曲有《远服》,解曲有《盐曲》。乐器有竖箜篌、琵琶、五弦、笛、箫、筚篥、答腊鼓、腰鼓、羯鼓、鸡娄鼓等十种"。安国乐,即今乌兹别克斯坦布哈拉地区的音乐。"歌曲有《附萨单时》,舞曲有《末奚》,解曲有《居和祇》。乐器有箜篌、琵琶、五弦、笛、箫、筚篥、双筚篥、正鼓、和鼓、铜鼓等十种"。康国乐,即今新疆北部与乌兹别克斯坦撒马尔罕的音乐。"起自周武帝娉北狄为后,得其所获西戎伎,因其声。歌曲有《戢殿农和正》,舞曲有《贺兰钵鼻始》《末奚波地》《农惠钵鼻始》《前拔地惠地》等四曲。乐器有笛、正鼓、加鼓、铜钹等四种。"北齐时,杂乐有西凉鼙鼓、清乐、龟兹等。"然吹笛,弹琵琶、五弦及歌舞之伎,自文襄以来皆所爱好,至河清以后传习尤盛。后主惟赏戎乐,耽爱无已。"

北魏、北齐、北周三朝还有高丽、鲜卑、高昌等地乐舞传入中原。高丽乐,即今朝鲜族音乐,传入时间亦起自后魏。隋代时"歌曲有《芝栖》,舞曲有《歌芝栖》。乐器有弹筝、卧箜篌、竖箜篌、琵琶、五弦、笛、笙、箫、小筚篥、桃皮筚篥、腰鼓、齐鼓、担鼓、贝等十四种"。高丽(高句丽)民族属东北涉貊系统,以农业经济为主。《梁书·诸夷传》称"其俗喜歌舞,国中邑落男女,每夜群聚歌戏"。《后汉书·东夷列传》也记其"暮夜辄男女群聚为倡乐"。他们在各种喜庆日子里更是纵情歌舞。《三国志·乌丸鲜卑东夷传》载:"(韩)……常以五月下种讫,祭鬼神,群聚歌舞,饮酒昼夜无休。其

舞,数十人俱起相随,踏地低昂,手足相应,节奏有似《铎舞》。"每年十月"祭天",国人要会聚一起"舞天",即"昼夜饮酒歌舞"。此音乐民俗甚至沿袭至朝鲜半岛南端的马韩、辰韩也"饮酒、鼓瑟","群聚歌舞"。

同属东北涉貊系统的,还有东夷族中历史悠久、经济文化水平发展较高的古老民族夫余。夫余早在汉代就同汉王朝关系密切,夫余王曾"岁岁遣使诣京都贡献";顺帝也曾"作黄门鼓吹、角抵戏以遣之"(《后汉书·东夷列传》)。而"东夷率皆土著,善饮酒歌舞"。《后汉书·东夷列传》说夫余"以腊月祭天,大会连日,饮食歌舞,名曰'迎鼓'。……行人无昼夜,好歌吟,音声不绝"。《三国志·魏书·乌丸鲜卑东夷传》也记夫余"饮食皆用俎豆,会同、拜爵、洗爵,揖让升降。以殷正月祭天,国中大会,连日饮食歌舞,名曰'迎鼓'。……行道昼夜无老幼皆歌,通日声不绝"。

东胡鲜卑族世居辽东辽西塞外,故鲜卑统治者惯用鲜卑音乐。北魏鲜卑政权推行汉化改革,认同汉族音乐文化,能够广泛吸收汉族及其他各族的音乐,故在北方少数民族中,鲜卑族的音乐发展较快,不仅结构较为简单的歌曲、舞曲、解曲兼有,而且还发展出结构比较复杂的"大曲"。《晋书·列传》中还有鲜卑族《阿干之歌》的记载:"吐谷浑,慕容廆之庶长兄也……鲜卑谓兄为'阿干',廆追思之,作《阿干之歌》,岁暮穷思,常歌之。"《宋书·列传》也记:"后廆追思深,作《阿干之歌》。鲜卑呼兄为'阿干'。廆子孙窃号,以此歌为《辇后大曲》。"《辇后大曲》是目前已知少数民族中最早出现的一首大曲。以上可见汉族对鲜卑等北方少数民族音乐早有所知。高昌,即为今新疆吐鲁番地区。隋时,高昌乐工也能创作、排演出具代表性的大型高昌乐舞《圣明乐》。

2. 南方的音乐交流

西汉以降,各代王朝在积极发展同北方各民族音乐交往的同时,继续开拓南方疆域,与南方少数民族和周邻国家加深交往。至东汉,已成班固《东都赋》所描绘的"四夷间奏,德于所及,僸佅兜离,罔不具集"之势。南方少数民族中,以南越、滇国、西瓯等地音乐较为突出。

东南沿海岭南两广等地,是古代百越民族分布的地区。南越族与中原早有音乐文化的往来。越人依越地多水,善舟楫,常"拥楫而歌"。战国时鄂君子皙泛舟河上,曾听人用越语演唱《越人歌》。汉武帝常令宫女泛舟池中,张凤盖,建华旗,作《棹歌》。《汉书·元后传》也载:"成都侯商……立羽盖,张周帷,辑濯越歌。"师古注云:"辑与楫同,濯与櫂(棹)同,皆所以行船也。令执棹人为越歌也。"西汉时,南越仿照汉朝建立了"乐府"和钟鼓乐队。后世南方越地有越式钟和钩鑃出土,如广州西汉前期越王墓出土越式甬钟五件一组,皆为双音钟。广州汉代南越王墓越式钮钟十四件一套,亦为双音钟。广州象岗南越王赵眛墓出土钩鑃八件一编,带有商文化因素。

云南普宁、滇池地区的滇国音乐,经西南传入中原。他们同百越民族一样,在战国时代就创造了以铜鼓为代表的青铜文化,并有见于记载的滇歌、《白狼歌》等等。《汉书·司马相如传》载《子虚赋》中曾记录有"文成颠歌",师古注云:"颠即滇字,其音则同耳。"东汉时,相当于今云南汶山以西的白狼人内附。白狼王作有以白狼语所唱歌颂汉朝恩德的《白狼歌》。白狼语属汉藏语系藏缅语族彝语支,《后汉书·南蛮西南夷列传》称其"远夷之语,辞意难正"。后通过"颇晓其言"之人,也只能"讯其风俗,译其辞意"。铜鼓与葫芦笙,在滇人的日常生活中占有特殊的重要的地位。滇族青年在喜庆节日场合的芦笙舞,除以吹奏葫芦笙伴和歌舞外,还有男女青年各将两具铜鼓平置于地,一具由男子二人徒手敲击,边敲边舞,另一具由女子二人相对,一人击鼓,一人歌舞。即铜鼓可单个使用,或配对(即称为"雌雄鼓"或"公母鼓")使用,亦可同编钟、铜锣和竹笛等作为旋律乐器为伴奏用。

从后世云南晋宁石寨山十三号墓出土乐器看,流行南方诸民族的葫芦笙有竖吹曲管和横吹直管两种形式;铜鼓主要有早期的石寨山和冷水冲两型。从广西贵县罗泊湾汉墓出土的音乐文物看,青铜编钟、铜鼓、铜锣等打击乐器,在相当于今天广西贵县的古西瓯也相当流行,且都具有固定音高。编钟常见有半环钮筒钟和羊角钮钟。半环钮筒钟的钟体呈筒

状、无枚,有双音钟,在云南中部、四川南部及广西南部均有出土。羊角钮钟为合瓦形钟体,上小下大,中空,口部平齐,横截面呈橄榄形,銎钮为倒八字羊角形。此钟发祥于滇中,后向滇东、滇南及黔、桂、粤和越南北部等地区传播。

汉武帝开发西南,物产经云南到缅甸转流入身毒、大夏等国,均由四川出发,故川地各民族首先与汉朝建立经贸文化往来,汉代史籍也留有不少记载。聚居嘉陵江边的板楯蛮"天性劲勇",又"俗喜歌舞"(《后汉书·南蛮西南夷列传》)。前述他们代表性的《巴渝舞》在汉代很有影响,魏晋仍存。尽管"其辞既古,莫能晓其句度",但魏时经改辞、考校后沿用,"以述魏德"。至西晋初年昭定为庙乐武舞。聚居于今汉源地区的筰都夷,其代表歌曲《白狼夷歌》在汉代也传入中原。今川西南的邛都,元鼎六年以为越巂郡,包括原西昌地区和原凉山彝族地区。邛都人和贵州夜郎人"俗多游荡,而喜讴歌"的民俗早为汉人所知。此外,今云南保山地区的哀牢人,毗邻哀牢地区的滇西和缅甸东部的掸国人,都与汉朝相交往。哀牢人归附汉朝后,唱出了"汉德广,开不宾。度博南,越兰津。度兰仓,为它人"的新民歌(《后汉书·南蛮西南夷列传》)。掸国也曾"越流沙,逾悬渡,万里贡献","遣使者诣阙朝贺,献乐及幻人"。说明即使约两千年前,重山峻岭艰难险阻,从未能隔断各民族间的友好往来和文化交流,各民族都为统一的中华多民族的音乐文化的创造作出了贡献。

3. 佛教音乐东传

宗教音乐成为中国传统音乐的一个重要组成部分,是在佛教音乐兴盛之后。中国本土的宗教是道教,它的渊源始自远古的巫觋。道教音乐的基础也是中国本土的民间音乐。但道教及其音乐的传播和发展,却深受了外来佛教和佛教音乐的启发和影响,其传播力和影响力远不及佛教和佛教音乐。佛教自汉代由印度传入中国后,与中国固有文化激烈碰撞又广泛融合,经三国两晋到南北朝,由于统治者的提倡,加之频仍的战乱,社会的动荡而得以迅速的传播和发展。正是在这一时期,佛教和佛教音

乐开始在中国文化土壤中扎根、生长,并创造了中国宗教和宗教音乐其自身发展历史的黄金时代。

佛教的初弘期,其活动主要是汉译佛经,然正如南朝梁代慧皎在《高僧传·经师篇·论》中所说:"自大教东流,乃译文者众,而传声者寡",信仰者多呈上层权贵,且尚依附于黄老崇拜。在共同的修行和法事中使用的佛教梵呗,似未随佛教一起传入中国。据唐代义净《南海寄归内法传·赞咏之礼》说:"西国礼教,盛传赞叹。"天竺佛教音乐创始作家创作的佛教歌曲,讲述佛法的基本思想,讲明佛陀的殊胜功能大都可以"奏谐弦管",可以"舞之蹈之",而且"斯可谓文情婉丽,共天花而齐芳;理致清高,与地岳而争峻",可知其艺术造诣已经很高。但是,"良曲梵音重复,汉语单奇。若用梵音以咏汉语,则声繁而偈迫;若用汉曲以咏梵文,则韵短而辞长。是故金言有译,梵响无授"(慧皎《高僧传·经师篇》)。为了解决佛教在中国的传播,能有适合中国佛教徒演唱的佛曲,中国佛教音乐家们开始了中国风格的佛曲的创作。传说"始有魏陈思王曹植,深爱声律,属意经音,既通般遮之瑞响,又感鱼山之神制,于是删治《瑞应本起》,以为学者之宗。传声则三千有余,在契则四十有二"(同上)。正是依据这一曹植"鱼山制梵"的传说,汉传佛教至今将曹植当作汉语梵呗的创始人。不过从中足可见出佛教的华化与梵呗华化的不可分离的关系,以及中国佛教徒在佛教音乐华化过程中的创造性贡献。而中国式梵呗的创作和流传,不能仅归于曹植一人之功。曹植之前,中国已有赞呗存在,魏晋南北朝时期,有许多高僧以及上层皇室族人,在这方面都有杰出的贡献。

北宋赞宁在《续高僧传》中,将原藉中天竺、东汉时来华的竺法兰和东汉三国间的康居人康僧会,各奉为北、南两派赞呗的鼻祖。即"原夫经传震旦,夹意汉庭,北则竺兰,始直声而宣剖;南惟僧会,扬曲韵以讽通"。说明早期的佛曲作家,外族人居多;而曹植创制佛曲,应是在熟悉梵音的基础之上。又据刘宋时人刘敬叔《异苑》说:"陈思王游山,忽闻空里诵经声,清远遒亮,解音者写之,为神仙声,道士效之,作步虚声。"这不但隐约透露出此期已有乐谱记写的信息,而且明确指出了梵呗对道教音乐的影响。

前述"苻氏之末",吕光平西域后,入华的龟兹乐、西凉乐等都是深受西域天竺佛乐影响的乐舞。南齐竟陵文宣王萧子良,大"集京师善声沙门"于他的府邸,"讲悟佛法,造经呗新声"(《南齐书》)。东晋高僧道安,制定了中国最早的"僧尼规范",即后世佛教所谓的"三科法事",其中"常日六时行道饮食唱时法"对后世影响最大,被视为后世"朝暮课诵"的前身。道安最著名的门徒"庐山慧远",后被奉为净土宗初祖。他和净土宗历代祖师、名僧倡导唱念,身体力行,使净土宗成为中国佛教音乐和佛教艺术的中坚。

此期佛教音乐是在与中国本土民间音乐的融合中进一步发展的。值得称道的是"素精乐律"的梁武帝萧衍,因"笃敬佛法",曾亲造佛曲《善哉》《大乐》《大欢》《天道》《仙道》《神王》《龙王》《灭过恶》《除爱水》《断苦转》等十篇,用于宫中,"名为正乐,皆述佛法"(《隋书·音乐志》)。当"周齐皆胡房之音",外来佛教风靡南朝之时,他作为帝王,坚持"梁陈尽吴楚之声",以自己的创作保持着汉族音乐母体性质,又促成了佛教音乐的华化,对中华各民族音乐的不断融合起到了推进的作用。梁武帝还首创"无遮会"等佛教仪轨,推动佛教音乐的传播和普及。据《大唐西域记》载:天竺戒日,王每"五岁一设无遮大会,倾竭府库惠施群有",即无贤圣道俗之分、上下贵贱尊卑之遮,众生平等,广行财施。梁武帝所创的中国的无遮大会,"于重云殿为百姓设救苦斋,以身为祷。复幸同泰夺,设四部无遮大会……皇帝设道俗大斋五万人"(《佛祖统纪》)。无遮会上最重要的节目便是僧人演唱佛曲,宣讲法事。萧衍在位期间,"清商乐"形成,佛教庙堂音乐的诸形式初定,"南朝文物,号为最盛,民谣国俗,亦世有新声"。他以他特殊的身份地位,对南北朝时期佛教和佛教音乐走向兴盛,以及整个南北朝时期音乐的发展,作出了杰出的贡献。

另据北魏杨衒之《洛阳伽蓝记》,此期佛教寺庙音乐活动以北魏末年的洛阳为最盛。"伽蓝"是梵语寺庙的音译。北魏孝文帝在政治文化上推行鲜卑族的"全盘汉化",致使佛教和佛教音乐的传播重地——寺院,在全国各地尤其是都市中广布林立。他坚持将政治中心从鲜卑故地的平城

(今山西大同附近)迁往汉文化积淀深厚的古城洛阳。而仅洛阳一地的佛寺，最盛时竟达一千三百六十七所。且都市中的寺院往往位居要冲或显赫之地，故寺院的歌乐活动便有了广泛的社会影响。洛阳作为北魏都城则成为当时寺庙音乐艺术表演活动的中心。

寺院除平时常规法事、音乐活动外，每逢佛教节典，寺院组织的宗教音乐活动更是频繁而丰富。永宁寺塔"至于高风永夜，宝铎和鸣，铿锵之声，闻及十余里"。景明寺八日节时"梵乐法音，聒动天地。百戏腾骧，所在骈比。……时有西域胡沙门见此，唱言佛国"。景兴寺在"像出之日"，"丝竹杂技"，歌乐不断。宗圣寺佛出之时，"妙伎杂乐，亚于刘腾"。城南高阳王寺则"歌姬舞女，击筑吹笙，丝管迭奏，连宵尽日"。尤其是于"六斋"之日，"常设女乐"的景乐寺"歌声绕梁，舞袖徐转，丝管寥亮，谐妙入神"；"召诸音乐，逞技寺内。奇禽怪兽，舞抃殿庭，飞空幻惑，世所未睹"，令"士女观者，目乱睛迷"。今新疆克孜尔千佛洞、甘肃敦煌莫高窟、山西大同云冈石窟、河南洛阳龙门石窟等石窟壁画、浮雕中众多伎乐天乐舞形象，正是此期丰富多样的佛教音乐活动的生动反映。前述江南因有梁武帝的亲自参与，佛教音乐发展得丰富且极有特色。而北魏以洛阳为中心的都城寺庙音乐又呈南北呼应之势，如此繁荣气象。这些除了佛僧、寺院本身的倡导之外，与众多极富艺术才华的职业佛教音乐家们是分不开的。

慧皎《高僧传》记录了几位擅长歌唱的僧人。如："释昙智……虽依拟前宗，而独拔新异，高调清澈，写送有余。……智欣善侧调，慧光喜飞声。""释慧璩，丹阳人。……读览经论，涉猎史书，众技多闲，而尤善唱导。""时灵味寺复有释僧意者，亦善唱说。"上述北魏高阳雍王府中轻舒舞袖、曼展歌喉的女伎们，大都是宫廷遣散乐伎(见图35)。雍王府的著名美人徐月华，善弹箜篌，尤擅演奏《明妃出塞》之歌，"闻者莫不动容"。她因自怜身世，常在府邸边弹箜篌边唱歌，"哀声入云，行路听者，俄而成市"。徐说高阳王雍还曾有两个最宠爱的"美姬"：修容和艳姿，均蛾眉皓齿，洁貌倾城。修容善歌，"蔡氏五弄"中的《渌水歌》唱得最好；艳姿善舞，《火凤舞》最拿手。"雍崩后，诸伎悉令入道，或有嫁者。"这些出家的伎女，构成了寺庙音

图 35　陕西西安草场北朝墓歌唱陶俑
（中国国家博物馆藏）

乐主要的乐伎群体。"清云寺"记有河间王元琛的歌女朝云："有婢朝云，善吹箎，能为《团扇歌》《垄上声》。琛为秦州刺史，诸羌外叛，屡讨之，不降。琛令朝云假为贫妪，吹箎而乞。诸羌闻之，悉皆流涕，迭相谓曰：'何为弃坟井在山谷为寇也！'即相率而降。秦民语曰：'快马健儿，不如老妪吹箎。'""法云寺"一节中还记"有田僧超者善筚，能为《壮士歌》《项羽吟》。征西将军崔延伯甚爱之"，常常带他上阵打仗。一次匈奴来犯，"延伯危冠长剑，耀武于前，僧超吹《壮士》笛曲于后，闻之者懦夫成勇，剑客思奋"。从此，征西将军每次上阵，都要令僧超吹《壮士》歌助阵，因而累战累胜。

总之，佛教音乐东传后，不可避免地同中国本土的民间音乐和宫廷音乐沟通、交融，在经历了世俗化和华化的更新改造之后，终以其独特的存在方式成为中国传统音乐文化的一个重要的组成部分。

第五节　音　乐　理　论

1. 两汉音乐美学

先秦诸子百家争鸣后，两汉的音乐美学思想与同时代的文化思潮同步发展，几乎各学派代表人物的主要论著都有音乐艺术问题的论述，而且逐步形成了自身新的文化品格。汉初统治者崇尚无为而治的黄老之学，与民休养生息，刘安《淮南子》中的音乐美学思想可为其代表。汉武帝的

方针是"罢黜百家,独尊儒术",则董仲舒《春秋繁露》中的音乐美学思想可为其代表。但董仲舒有总结、融会各家的大一统时代的特点,他兼采道、法、名诸家,又带有阴阳五行的色彩。真正总结先秦思想文化、集儒家音乐思想之大成的,是西汉刘德和其手下毛生等儒生共撰的《乐记》。

现分别简述如下。

汉初淮南王刘安"为人好读书鼓琴",广招苏非、李尚、左吴、田由、雷被、毛被、伍被、晋昌等"宾客方术之士数千人",于西汉初年编成新道家思潮之作《淮南子》,又称《淮南鸿烈》。《汉书·艺文志》将其列为杂家,而其实它是以道家思想为宗,力图糅合、总结儒、法、阴阳、名、法诸家思想。书中对音乐之有无、本末、天人、内外、主客、悲乐、一多、古今等诸多矛盾关系一一作了探讨论述,广涉音乐内部规律、外部关系,及音乐创作、表演、欣赏、功用等各方面的问题。它继承老庄与《吕氏春秋》等前人之说,推崇无形之"道"对音乐的影响,以"无音之音"或"无声之乐"为美,又认为有声之乐出于无声之"道",但对"有音之音"或"有声之乐"加以肯定。它既如《老子》认为"五音令人耳聋",如《庄子》主张"与道为一"、"至乐无乐",又认为音乐可以"饰喜"、"宣乐"、"致和",使"君子以睦,父子以养"。它认为音乐如琴瑟配春、竽笙配夏,五音与五行、五时、五方相配等,贯穿了"天人合一"的思想,以及"世异则事变,时移则俗易","圣人制礼乐而不制于礼乐"等音乐的"古今"观点,均较前人全面且时有新见,对后世音乐美学思想有重大影响。宋代史学家高似孙便在其《子略》中评价此说曰:"淮南,天下奇才也!《淮南》之奇,出于《离骚》;《淮南》之放,得于庄列;《淮南》之议论,出于不韦之流;其精好者,又如《玉杯》《繁露》之书。"魏晋王弼的"贵无论"和"大成之乐"思想,阮籍的调和自然与礼乐关系、否定"以悲为乐"的审美倾向,嵇康的"声无哀乐论"等,均与《淮南子》对有与无、本与末、天与人、主与宾、悲与乐等关系的论述有直接关系。

西汉大思想家董仲舒"少治《春秋》,孝景时为博士"(《汉书》)。元光元年(前134)武帝诏贤良,董仲舒在对策中提出"《春秋》大一统"和独尊儒术,为武帝采纳,开此后两千余年以儒学为正统学术之先声,成为中国

思想文化史上划时代之大事,董遂被尊为"群儒首""儒者宗"。董仲舒以纲常伦理为核心,用汉代盛行的阴阳五行学说改造原始儒术,提出以"天人感应"为特征的汉代新儒学。他的这一哲学思想体系,为汉王朝提供了系统的统治理论。他主张德教为主、刑法为辅的统治术,指出所谓"道"就是治国必由之路,而仁、义、礼、乐就是"道"。他认为"子孙长久安宁数百岁,皆礼乐教化之功也",强调音乐对长治久安的教化作用。较之战国商鞅、韩非以吏为师,剥夺人民享受音乐文化的权利;较之秦王朝的焚书坑儒等严刑酷法,这无疑是一个历史的进步。他主张"作乐以奉天",要以音乐歌颂"新君",宣扬"作乐者必反天下之所始乐于己以为本",为君权神授、巩固大一统提供理论根据。因而其音乐美学思想颇有神秘主义色彩。他认为音乐起于"人心之动",必须"盈于内而动发于外者也"。作乐须以天下大治、人心和乐为前提。他认为"王者不虚作乐","王者功成作乐","必民之所同乐也",人民心中平和,乐方不虚,有利于人民,对王者就是一种约束。这是民本思想和人道精神的体现。他在《春秋繁露》中,针对礼乐提出了他的文质观。他赞同孔子"文质彬彬,然后君子"的美学观点,强调"质文两备,然后其礼成",要求音乐的内容和形式兼而有之,即"本末质文皆以具"(《楚庄王》)。同时更明确主张"先质而后文"(《玉杯》),即以音乐的内容作为音乐形式的先决条件。

本著开篇提到儒家音乐美学著作《乐记》,是我国古代最重要、最系统的音乐理论著作。然而它的作者和成书年代,历来有不同记载,至今尚无定论。这多少会影响到对它音乐思想产生的历史背景的了解和对它思想内容的全面把握。如今最主要有两说,一说据《汉书·艺文志》称:汉武帝时河间献王刘德"与毛生等共采《周官》及诸子言乐事者,以作《乐记》";另一说则据《隋书·音乐志》载沈约对梁武帝的奏答,称"《乐记》取公孙尼子"。公孙尼子是战国初、中期人,相传是孔子的再传弟子。但有一个共识似乎已经达成,这便是:此著是经过汉代学者的整理和编纂,继承、总结并发展了先秦以来的儒家音乐思想,其中糅合、吸收了墨、法、道、阴阳、杂等先秦诸家的音乐美学思想,并形成了一个比较完整的理论体系。今天

所称的《乐记》，即指西汉戴圣《礼记·乐记》所保存的十一篇，分别为《乐本》《乐论》《乐礼》《乐施》《乐言》《乐象》《乐情》《乐化》《魏文侯》《宾牟贾》《师乙》，共约五千二百字。其内容与《史记·乐书》（缺佚后有人补作）大致相同。另刘向《别录》尚保存有"后十二篇"篇名，分别为《奏乐》《乐器》《乐作》《意始》《乐穆》《说律》《季札》《乐道》《乐义》《昭本》《招颂》《窦公》。可见《乐记》充分显现了封建大一统局面下的汉儒特色。

作为中国传统音乐美学思想的经典，《乐记》内容丰富，理论系统。它着重、深入地探讨了音乐的本源，即著名的"物感心动"说；音乐的各主要特征，包括音乐的表现对象、音乐的表现手段、音乐的社会性及音乐体现宇宙和谐的特征等。《乐记》较早指出"唯乐不可以为伪"和"唯君子为能知乐"的音乐表演与鉴赏美学问题；最早概括出"乐与政通"且"通于伦理"的理论和"大乐与天地同和"的"天人合一"音乐美学思想，为中国古代音乐美学史作出了新的贡献。《乐记》产生在封建大一统时代，因非常强调音乐的工具作用，满足了地主统治阶级长治久安的需要，随即成为官方音乐思想的代表，在长期的封建社会历史上影响深广。

2. 魏晋音乐美学

东汉以来，士人推崇老庄，崇尚虚无，开始质疑占统治地位的精神支柱——儒家思想。至魏晋，朝政动乱，社会昏暗，随着学术思想的活跃，作为个体的文人士者进一步觉醒，以五经博士为代表的汉儒正统思想已难保其独尊的地位。与两汉相比，此期处上承秦汉、下启隋唐的重要的文化发展阶段。鲁迅把它概括为"文学的自觉时代"。此期音乐美学思想的表现，是要摆脱经学的束缚，探究音乐艺术内部其特有的创作和审美的规律。地主阶级为维护其统治和礼教的权威，在新的形势下，须对名教作出新的合理解释。故儒、道两家在分别延续发展的同时，合流共存，成为一个新的发展趋向。具有代表性的音乐思想分别表现在同为魏晋名士的阮籍和嵇康的著作里。两人在放达越礼上表现常为一致，但在"乐"的实施上则有调和与批判的区分。

阮籍的音乐思想集中在他的论乐专著《乐论》中。他糅合儒道,调和"名教"与"自然"。一方面以"和"作为乐的顺乎自然的本质属性,视"顺天地之体,成万物之性"为行乐的目的,指出雅颂之乐合于"自然之道","乐者乐也","乐平其心",从而提出平和恬淡的音乐审美原则。另一方面又认为这一审美准则须通过整齐划一来达到,视"各歌其所好,各咏其所为"的郑卫"淫乐"和"以悲为乐"背离准则、违反要求,必须竭力排斥和摈弃,这样的音乐才是既美且善的真正意义上的雅颂之乐。阮籍提出"名教出于自然",事实上是在调和两者的关系,以"乐"的"自然之道"——"和"与体现等级制度的"礼",共同构成他倡导的"礼乐正而天下平"的政治局面。而嵇康从司马氏集团借维护"名教"而诛杀异己、篡夺曹氏集团权力的行径,认识到了"名教"的虚伪本质,不同凡响地提出了"越名教而任自然"的口号,表现出他较为彻底的反"名教"的叛逆精神。

嵇康与阮籍为好友,二人思想、性格相近,但嵇康的思想更为新颖、性格更为刚烈。正始末,司马氏的篡权活动加剧,嵇康与阮籍、阮咸等人相继隐居竹林,人称"竹林七贤"。司马父子在大肆杀戮曹党。加紧篡权的同时,又对名士委以官职,使其就范。二阮、山涛、向秀、王戎等先后出山做官,被召为司马集团的僚属,七贤群体遂遭瓦解。随着司马氏的图谋显露,政治风云日趋险恶,阮籍只能醉酒佯狂躲避矛盾(有前述其自制的琴曲《酒狂》为证)。而嵇康始终以反对派的姿态,避居曹魏宗室聚居的河北山阳,与司马氏相对抗,又通过与知交山涛(山巨源)的绝交,表现出其"愈思长林而志在丰草"的追求个性自由的精神,最终被司马集团构陷杀害,其所谓"魏晋风度"生动可见。

嵇康的音乐美学思想,集中在他的一篇思想自成体系的音乐美学专著中,这便是著名的《声无哀乐论》。他在这篇论著中首先提出"声无哀乐"的基本观点,即音乐是客观存在的音响,哀乐是人们被触动以后产生的主观的感情,"心之与声,明为二物",两者并无因果关系。然后,又进一步阐明音乐的本体是"和",具有一般音乐所共有的和谐的特征、"平和"的精神,能感人、引导人。但这种"平和"的精神是只有节制的正乐才具有,

无节制的淫乐是不具有的。这个自然之"和"的音声,"皆以单复、高埤(低)、善恶(美与不美)为体",即音乐的形式、表现手段和美的统一。"而人情以躁静、专散为应",即音乐对人(或欣赏者)仅起到"躁静"(使人感觉兴奋或恬静)、"专散"(精神集中或分散)的作用,音乐本身的变化和美与不美,与人在感情上的哀乐没有关系。这样,嵇康便再一次深入一层地回到"声无哀乐"的论题,即所谓"声音自当以善恶为主,则无关于哀乐;哀乐自当以情感而后发,则无系于声音"。"哀乐自以事会,先遘于心,但因和声以自显发。"嵇康认为人心受到外界客观事物的影响而先有了哀乐的情感,音乐起着诱导或媒介的作用使它表现出来。人心中先已存在的感情各不相同,对音乐的理解和感受,即被触发的情感也会不同,也就是他所说的"乐之为体,以心为主","人情不同,各师其解,则发其所怀"。他要得出的结论是"至八音会谐,人之所悦,亦总谓之乐,然风俗移易,本不在此也",即音乐不能移风易俗。他反对的是儒家的"移风易俗,莫善于乐"。这同他"非汤武而薄周礼"(《难自然好学论》),蔑视经典,宣称"六经未必为太阳"(《与山巨源绝交书》)的反传统精神是一致的。

两汉以来,尤其是司马氏政权,袭用《乐记》所代表的传统音乐美学思想,将音乐当作宣扬名教、维护其统治的工具,把音乐等同于政治,完全无视音乐的艺术性。嵇康的《声无哀乐论》,围绕着音乐有无哀乐、能否移风易俗等论题深入论辩,大胆挑战,涉及了音乐的本体、本质、功能、鉴赏中的声情关系等重要的美学问题,实际上针对的是官方音乐美学思想的代表——儒家的《乐记》。它反对的是音乐的异化。它的思想实质是"越名教而任自然",要求音乐的解放和回归。与《乐记》注重音乐的善、音乐的内容和社会功用不同,《声无哀乐论》看到了音乐的形式美,看到了音乐的实际内容与欣赏者的理解之间的矛盾,更注重于音乐的形式、美感、娱乐,甚至养生等音乐的独特的作用。它更多地是将音乐作为一门独立的艺术,即纯音乐加以研究,要求音乐摆脱礼的束缚,明确地肯定了音乐是体现人的本性(或天性)的有声之乐。《声无哀乐论》的产生,标志了传统儒家的功利、实用的审美态度之后,开始出现崇尚自然、注重个人内心体验、

尊重艺术自身特殊规律的审美倾向,具有重要的历史的进步意义。与它相类似的西方自律论音乐美学,于19世纪中叶才在德国出现,代表作是汉斯立克的《论音乐的美》。虽然后者更具科学性和系统性,但相似问题的提出,前者却先于后者一千六百年。

3. 琴论

从上所述可知,嵇康是以琴见称的名士,积累有相当丰富的琴乐实践的经验,制琴曲,著《琴赋》,琴学修养很高。他以"声无哀乐论"为代表的音乐思想,其实是受到汉代所谓"哀乐在于心"的琴乐审美观念的影响。据汉代刘向《说苑》和桓谭《新论》,其中《善说》和《琴道》皆载有雍门周以琴见孟尝君事。孟尝君听雍门周琴声后,先乐而后悲。这种审美情绪的变化并非是受琴声的左右,而是由琴声的"开导"促成了孟自身心境的变化。《淮南子·齐俗训》也说过相近似的审美意识:"夫载哀者闻歌声而泣,载乐者见哭者而笑。"说明汉代人音乐审美的情感体验中,已经意识到音乐审美主体感受到的情感,受到自身心境、情绪状态的制约,从而影响到音乐审美的效应。这是一种突出主体在审美的心声双向交流中起主导作用的审美观念,似可看作"声无哀乐"音乐美学思想形成的先声,也可见出汉代琴乐美学渐趋成熟。它与汉代人对琴的评价明显高于前代,且琴乐已成为汉代文人音乐的突出标志有关。

受到汉代占主导地位的音乐美学思想的影响,汉代已有了比较系统的儒家琴乐理论,而且,它与社会政治兴衰、情感意志、自然数理和天地之间,都建立起了广泛的联系。刘向《琴说》云:"凡鼓琴有七利:一曰明道德,二曰感鬼神,三曰美风俗,四曰妙心察,五曰制声调,六曰流文雅,七曰善传授。"(明代蒋克谦《琴书大全》引)从其中的"妙心察",可以见出琴家们对琴乐审美心理的特殊性给予了重视,但普遍看来,首先强调的仍然是"琴(乐)与政通"。司马迁《史记·田敬仲完世家》记"驺忌子以鼓琴见威王"事,其中驺忌子所谓"琴音调而天下治"一语,是以鼓琴为例,说明"治国家而弭人民者,无若乎五音",即治理国家如琴上谐调五音,而"夫大弦

浊以春温者,君也;小弦廉折以清者,相也",须使调至和谐相鸣而有序。

另外,汉儒将琴乐的实践和审美,与君子(士阶层)的人生结合在一起。较有代表性的如东汉时期的重要学者桓谭,他在所著《新论·琴道》的开首称,制琴的目的即在于"以通神明之德,合天地之和焉"。他认为琴出自远古圣王,是取法天地万物的创制,能通神明,与天地合一。他将琴的形制、尺寸、徽弦,与天地、自然、数理联系起来,进而论述琴与君子修身养性的关系,即所谓"琴之言禁也,君子守以自禁也"。班固等人所编的《白虎通》也主张:"琴者,禁也。所以禁止淫邪,正人心也。"汉末应劭《风俗通·声音》归纳为:"故琴之为言禁也,雅之为言正也,言君子守正以自禁也。夫以正雅之声,动感正意,故善心胜,邪恶禁。"他们视琴乐的最高目的和准则为修养仪节,端正人心,高居娱情赏乐的功用之上。他们将琴乐实践与"君子"为人处世、安身立命的准则联系在一起,即桓谭《琴道》所谓:"夫遭遇异时,穷则独善其身而不失其操,故谓之'操'。操以鸿雁之音。达则兼善天下,无不通畅,故谓之'畅'。"琴"八音广博",为八音之首,众乐之统,具有"通万物而考治乱"的功能,故"琴德最优",亦即《左传·昭公元年》所云:"君子之近琴瑟,以仪节也,非以慆心也。"

汉儒对琴的尊崇远较前人有所推进,已达"虽在穷阎陋巷,深山幽谷,犹不失琴"(《风俗通》)的地步,是他们充分体验到琴"适足以和人意气,感人善心"(同上)的功能。这一儒家琴乐美学理论的基础与核心,对后世的琴论和音乐思想影响深远。

魏晋南北朝至隋唐,文人音乐的审美日益自觉,除前文已述阮籍援道入儒的以"和"为美和以"乐"为情之外,嵇康将"声无哀乐"思想具体化的琴论值得一提。嵇康在他的被认为是"音乐诸赋之冠"的《琴赋》中,集中赞扬了琴乐的"中和"之美。他说:"可以导养神气,宣和情志,处穷独而不闷者,莫近于音声。""赋其音声,则以悲哀为主;美其感化,则以垂涕为贵。"他从"乐之为体,以心为主"的角度,讲"礼乐之情""平和之心"对人心的作用。他认为琴乐审美应有的态度和境地是"怀戚者闻之,则莫不憯懔惨凄","康乐者闻之,则欤愉欢释,抃舞踊溢","平和者听之,则怡养悦

愉"。他以琴乐的审美对其"声无哀乐"的音乐美学思想作了具体的阐释。

另外,以琴论反映此期音乐审美观念的还有《列子》。传为战国列御寇撰、又有以出于晋人张湛伪托作注的《列子》,载有不少古代琴乐的传闻轶事。如借述师文从师襄学琴事,说明弹琴不仅由弦得声,而且先得于心,即须存志于音声,然后外应于器,才能达到乐感天人的效果和境界。借述伯牙鼓琴、钟子期善听事,说明想象、联想等音乐审美中的音乐心理现象及音乐表现、音乐接受等美学问题。

4. 乐律

两汉以来,士大夫文人们在音乐艺术理论的探求上,除侧重于社会功能与伦理,或侧重于技艺等方面外,还涉及乐律技术理论这一音乐文化的特殊领域,如《淮南子》强调的"律历之数,天地之道也",贯穿了"天人合一"的思想。重要的代表人物及成果有京房六十律、荀勖"笛律"和何承天的"新律"。

西汉律学家京房(前 77—前 37),东郡顿丘(今河南清丰西南)人,字君明。曾随小黄令焦延寿学易,是今文易学"京氏学"的开创者。元帝初元四年(前 45),以孝廉为郎。后因劾奏中书令石显等专权,为显等所嫉,出为魏郡太守。又遭显所诬,死于狱中,时年仅四十。他"好钟律,知音声",还针对管律计算的不精确性,提出"竹声不可以度调"(《后汉书》)的见解,为此他专门制作了十三弦"准"。马融《长笛赋》称他还曾变羌笛四孔为五孔,改革了羌笛。他在乐律学研究方面最主要的贡献是,为实现"周而复始"的旋宫转调而设计出了六十律,完成了六十律的理论计算,提出了开创性的六十律理论。

据《后汉书·律历志》所载之京房《律术》,京房自称受学于焦延寿"六十律相生之法",在三分损益十二律的基础上,继续推行获取新律,直至六十律为止。其实,它是继承了先秦钟律的某些传统,部分保留钟律的特性,以三分损益法为基础理论,借助"弦准"的精微计算而产生。尽管京房律在音乐实践中尚无实际意义,但它对律学思维的空间作了新的拓展,为

探索"黄钟还原"的律学难题作了新的尝试。它提供的理论计算的成果仍可供乐律学研究之用。京房律对后来南朝宋代的钱乐之三百六十律、南朝梁代的沈重三百六十律、南宋的蔡元定十八律等理论都有直接或间接的影响。他改律管定音为"弦准"定律,及所开创的运用弦律器作乐律实验的先例,对我国后世的乐律学研究也产生了深远影响。

东晋光禄大夫荀勖的"管口校正法",也是乐律学发展史上的一大贡献。据《晋书·律历志上》,西晋初泰始十年(274),在荀勖的主持下,由"部郎刘秀、邓昊、王艳、魏邵等,与笛工参共作笛",制成十二笛以应十二律,亦即一种用来确定人声和除金石乐器以外其他乐器音高的笛律。荀勖考证音律,得出了十二笛上的经验性的"管口校正"数,虽尚乏物理学意义的精确性,但在当时可自觉参照琴徽随机修正,使笛律的发展趋于准确,将"管口校正"这一律学难题的研究,从理论到实践都向前推进了一大步。这一管口校正规律的最早发现及其计算方法的实现,在世界声学史上也应视为由中国人首创的声学成就。

南朝刘宋时期另一位思想家、历学家何承天,基于他对京房六十律否定的"新律",展示了他在音律研究中与前人不尽相同的思路。何承天是东海郯(今山东郯城)人。宋武帝、宋文帝时都曾位居高官。他善弹筝,知音律,注意到京房六十律最终仍未解决"黄钟还原",由此指出"上下相生,三分损益其一,盖是古人简易之法……而京房不悟,谬为六十"(《隋书·律历志上》),应该在十二律中解决,即"承天更设新率,则从中吕还得黄钟,十二旋宫,声韵无失"(同上)。他第一个提出"十二等差律",《宋书·乐志》称之为"新律"。何承天的"新律"(十二等差律)是根据振动体长度的差数平均分配,与依据振动体长度的比数(频率比)的十二平均律存在着微小的差别,听觉上已相当接近。它在中国的音乐生活中虽未能产生真正的影响,但显示出此期音律理论探索已走向多样化及由此带来的积极意义。这一世界上对十二平均律最早的数学探索,亦即世界上最早的平均律思想倾向,在律学史上的科学意义不可小视。

第四章 隋唐五代音乐
(581—960)

第一节 概 述

南北朝对峙时期是相对稳定的。南方,大约一百七十年间经历了宋、齐、梁、陈的上层更替,南方的社会经济仍持续发展,文化相对宽松开放。北方,北魏后期发生了东魏、西魏的分裂,后由北齐取代了东魏,北周取代了西魏,最终是杨坚篡周,又平陈,结束了南北朝的对峙,及东汉末年以来连续三百余年的混乱局面,统一了中国(公元581年隋朝建立)。隋代只有三十七年,虽历年短促,但也使人民得到了暂时的安宁。为巩固天下一统,隋统治者采取了一系列政治和经济措施,营建东部,开凿运河,修驰道,筑长城,既畅通了南北交通,加强了南北联系,同时也促使经济得到了很大的发展,社会一度呈现了空前的繁荣。南北朝时期形成的各民族文化的交流活动得以进一步发展,包括音乐文化在内的文化艺术的发展也成为必然。晋室南渡以来,北方一直是少数民族统治,大量文士南下,加上经济文化因素的制约,文化繁兴的程度远不如南方。此期南北音乐文化得到了广泛交流的机会。边地各族音乐家大量来到内地,内地的音乐家也主动前往边疆。这一南北学习、交流、融会的新局面,为唐朝音乐文化的繁盛打下了基础。

至大业以后,炀帝(杨广)施行暴政,穷奢极欲,挥霍社会财富,并三次

发动征服高丽的战争,连年征发繁重的捐税和徭役,生产力受到巨大破坏,人民痛苦难当,激发了国内各种矛盾,因而爆发了隋末农民起义,很快便结束了隋朝的统治,为贵族李渊父子的唐政权所代替(公元618年建立唐朝)。唐三百年,历史最长。开国后的统治者慑于隋末农民起义的巨大威力,吸取了隋盛衰兴亡的历史教训,采取了一系列缓和阶级矛盾、发展生产的有力措施。贞观至开元天宝的一百多年间出现了空前繁荣的局面,使唐朝发展成为中国历史上一个强大的帝国。这也是唐代音乐文化辉煌发展的基础。

唐统治者奉行"中国既安,四夷自服"的方针,在政治上有充分的自信心。它继续延用隋朝的民族政策,更广泛地对外交流,使各民族音乐文化进一步融合。它"东至安东,西到安西,南至日南,北至单于府"(《新唐书·地理志》)。在西部的疆域,与汉朝版图相比更加扩展。在开明的外交政策下,对突厥等侵扰西北边疆的外族予以沉重打击,使西域的广大地区得以稳定。龟兹都护府建立后,西域与中原的交流更加密切。西南与西北,与吐蕃、南诏、回纥等部族的睦邻友好关系也得到了加强。唐代高度发展的文化,同样对东亚的朝鲜、日本、越南产生巨大的辐射,终形成后世的所谓东亚汉字文化圈。与汉朝相比,唐时的疆域和政治势力有了前所未有的扩展。统治者推行安定政局、休养生息、发展生产的方针,开创了从贞观(627—649)到安史之乱(755—763)之前的"开元盛世"。政治、经济的全面发展,社会环境的宽松,国内多民族文化的相互融合,中外文化的频繁交流,使得这个时代的文化艺术呈现出广融四海、兼收并蓄、丰富多彩、生气勃勃的面貌。以"清乐"为主的汉族音乐融胡入汉,化夷为我,包孕了国内多民族与周边多国的多种多样的音乐成分。国都长安则成为音乐文化交流的集中地。从中央到地方的各级政府都设有专门的音乐机构,数以千计的"官奴婢"、"官户"等音乐奴隶被集中于此,又广征各地的"音声人"到各级音乐机构无偿服役。这些民间音乐家们创造性的辛勤劳动,营造出了宫廷中弦管和鸣、清歌曼唱、华夷交错的部伎乐舞。以歌舞大曲为主体的宫廷燕乐高度发展成为盛唐之音的代表。与丝绸之路

带给汉唐的恩惠休戚相关，七至八世纪的唐朝，中华固有文化与周边各族、各国外来文化的完美结合，成为自五世纪东罗马帝国灭亡之后，世界上出现的第二个文化高潮的鲜明标志。

天宝十四年(755)安史之乱后，唐王朝出现由盛变衰的转折，逐渐走向没落，结束了它的繁荣期。"安史之乱"是盛唐以来社会矛盾的集中表现。统治阶级内部矛盾日益严重，中央政权与不断扩张的地方军阀割据势力发生了长时期的战争。整个唐代中、后期，政治腐化，宦官专权，政治风云迭起。至唐晚期，藩镇割据愈演愈烈，广大人民在各种祸乱中受到残酷的剥削和压迫，各地经济都遭到严重破坏。统治者便在幸免于战祸的长江流域横征暴敛来维持生存，中唐以后的宫廷音乐也便得以艰难延续。9世纪末，一些藩镇势力趁黄巢起义的机会加速扩张势力，在唐朝衰乱没落之际宣布了独立。北方，先后有后梁、后唐、后晋、后汉、后周，史称"五代"。南方，先后有前蜀、后蜀、吴、南唐、吴越、闽、楚、荆南、南汉、北汉，史称"十国"。分裂割据，连年混战的局面持续了五十多年，盛唐走向了最终的衰亡。中国历史又处在一个新变革的前夜，文化也酝酿着新的发展和转型。

隋唐时期各地流行的民间音乐，如曲子、歌舞戏、变文、说话、琵琶等器乐演奏，都出现了一些反映现实的、深受群众欢迎的作品。其中曲子是南北朝时期清商乐结合民间小曲和新诗体发展而形成。变文是佛教与音乐结合，逐步发展而形成。燕乐是宫廷、民间、外来三类音乐结合的产物。它们被视为是融多种类、多族类音乐文化形成的新音乐文化。宫廷乐舞经民间乐舞和四夷乐舞的融入而发展到极致。此外，便于反映人民生活的新兴艺术形式，如民歌与诗歌结合的诗乐及"说话"、杂剧等，也在民间逐渐确立和成长起来，对后世词调音乐、说唱音乐和戏曲音乐的进一步发展具有重要意义。

隋唐时期应广泛的音乐交流、实践和传播之需，发明了管色谱、琵琶谱、古琴减字谱等记谱法，并有创作实践中的犯调、移调技术的日渐成熟和广泛的应用，以及雅乐八十四调和俗乐二十八调理论；晚唐新乐府运动

中涉及的音乐及艺术批评理论等,都对后世具有重要影响。此期音乐理论、作品与音乐表演的精彩纷呈,大量外族音乐家的登堂入室,和统治阶级的倡导、参与分不开。唐代音乐的辉煌成就波及到朝鲜、日本及东亚,不仅在当时的亚洲居领先地位,而且成为亚洲各国音乐文化交流的中心,长安成为当时的一个国际性的音乐都城。

第二节 民间音乐

1. 民歌与竹枝歌舞

《隋书·音乐志》说:隋唐时代的南北民歌"新声奇变,朝改暮易"。这是因缘于南北朝以来,以汉族民歌为主的清乐,不断与从西凉、龟兹、疏勒、高昌、天竺、高丽等多族和多国音乐长期交流、融合、演化、发展,而后呈现出的一个崭新的姿态。而且品种也丰富,如元稹说:"秦汉以还,采诗之官既废,天下妖谣、民讴、歌、颂、讽、赋、曲度、嬉戏之词,亦随时间作。"(见《唐故工部员外郎杜君墓系铭并序》)至唐代不仅谣歌杂体盛行,而且有了民间说唱形式,但大致可分山歌和小曲两类体裁。

山歌通常概指山野、田间劳作或休息时唱的歌曲。但隋唐时的山歌实际涵盖了几乎所有的乡间民歌,除乡间劳作歌外,还广指风俗和娱乐场合中所唱的田歌、船歌、樵歌、渔歌、棹歌、采莲歌、采菱歌、祠神歌、踏歌等种种歌谣及歌舞。它们因直接同人们的社会生产劳动、现实生活相联系,所以具有浓郁的生活气息和顽强的生命力。如前述隋炀帝凿运河造龙舟三游江都,携大批宫妃、歌妓、朝臣百官,还有侍臣、乐工,游乐于运河之上。大批官舫船只漫延二百余里,八百多挽船丁夫运行经年。几百万饥民啼饥号寒,到处"寒骨枕荒沙,幽魂泣烟草"。一首《挽龙舟者歌》,唱出了千家万户的疾苦,道出了千百万人民的愤怨:

我兄征辽东,饿死青山下。今我挽龙舟,又困隋堤道。方今天下

饥,路粮无些少。前去三千程,此身安可保！寒骨枕荒沙,幽魂泣烟草。悲损门内妻,望断吾家老。安得义男儿,悯此无主尸。引其孤魂日,负其白骨归。

故今见隋代民间歌曲以怨歌居多、以揭露为主。《隋书·来护儿传》中记载一首《隋末长白山起义军中谣》曰:"长白山头百战场,十十五五把长枪。不畏官军十万众,只畏荣公第六郎。"歌谣原本被封建史家用作渲染隋炀帝时所谓"讨击群盗,所向皆捷,诸贼甚惮之"的荣公六郎,可却真实反映出对王薄起义军"不畏官军十万众"的无畏精神、无敌气概的称道(笔者注:王薄起义的根据地长白山在今山东邱县境内),歌中"长白山头百战场",也是起义军发展兴旺形势的历史真实记录。唐末社会矛盾尖锐之时,反映和围绕农民起义军的歌谣亦愈加闪耀出它们的光辉。今中国国家博物馆收录有一首唐代歌谣《诉豺狼》(纥坎曼尔作)唱道:"东家豺狼恶,食吾粮,饮吾血。五谷不离场,大布未下机,已非吾所有。有朝一日,天崩地裂豺狼死,吾却云开复见天。"见其讽刺之犀利,且语言描绘形象而精练。

《湘山野录》载钱武肃还乡见父老,"揭吴喉唱山歌",原以为山歌起于五代,实际却早于五代。李益《送人南归》:"无奈孤舟夕,山歌唱竹枝。"白居易"山歌听竹枝"(《江楼偶宴》),"岂无山歌与村笛？呕哑嘲哳难为听"(《琵琶行》)等描述,表明山歌在唐代已经定名,只因各地习惯不同,叫法也不同。有叫曲儿的,有叫调子的,有叫田歌、樵歌、渔歌的,等等。刘禹锡在连州亲闻目睹了农人田间咏唱田歌的情景,并将它记述在自己的《插田歌》中:"冈头花草齐,燕子东西飞。田塍望如线,白水光参差。农妇白苎裙,农夫绿蓑衣。齐唱田中歌,嘤咛如竹枝。但闻怨响音,不辨俚语词。时时一大笑,此必相嘲嗤。……"田间农人轻松诙谐唱和田歌的情景让人如临其境。皮日休《樵歌》诗云:"此曲太古音,由来无管奏";"一唱凝闲云,再谣悲顾兽"。陆龟蒙《樵歌》说:"出林方自转,隔水犹相应。但取天壤情,何求郢人称。"可知樵歌为天壤之间峻峭之岭的樵夫伐薪劳作时的歌声,其遥相咏唱的情势何等高亢又合于天然。郑谷《江行》诗中有江南

渔歌："殷勤听渔歌,渐次入吴音。"郦道元《水经注》中记有三峡渔歌："巴东三峡巫峡长,猿鸣三声泪沾裳。"贯休《渔父》诗中有洞庭渔歌："儿亦名鱼鹰,歌称我洞庭。"可知民歌以浓郁的方言乡音表达对乡土、对自然的眷念和热爱。又白居易于松江亭携乐观渔、宴宿时,曾眼见"水面排罾(zēng)纲"时的渔歌唱和,只可憾乐妓们"繁丝与促管,不解和渔歌"。王禹偁《小畜集·畲田词》云："畲田鼓笛乐熙熙,空有歌声未有辞。"(笔者注:畲(shē)田为农事劳动"烧畲",即火耕火种:焚烧田地里的草木,用草木灰做肥料耕种)又据唐代刘恂《岭表录异》:广南春稻劳作时,舂堂中"男女间立,以舂稻粮。敲磕槽舷,皆有遍拍。槽声若鼓,闻于百里"。此类劳作歌舞民俗至今在西南少数民族中时有可见。

上述李益、白居易等把山歌与竹枝并称,可见竹枝词或竹枝歌是最有代表性的唐代山歌,至今在土家族中还有流行。隋唐间,民间歌曲传入城市。开元、天宝后,城市经济繁荣,市民阶层壮大,传入城市的民歌在城市歌妓、乐工的手里逐渐定型为一种新的歌曲样式——曲子。白居易的《杨柳枝》诗云："古歌旧曲君不听,听取新翻《杨柳枝》。"诗人们也竞相采录、润色、仿制,可见民歌不断滋养着文人的创作。较典型的可以刘禹锡发现和自作《竹枝词》为例。

《乐府诗集》卷八十一"竹枝"项下序云："竹枝本出于巴渝,唐贞元中刘禹锡在沅湘以俚歌鄙俗,乃依骚人九歌作《竹枝词》九章,教俚中儿歌之,由是盛于贞元、元和之间。"刘禹锡在"巴山楚水凄凉地,二十三年弃置身"的贬谪生活中,于夔州偶然发现了《竹枝词》,从而对巴楚一带盛行的民间歌唱表现出浓厚的兴趣。他在自作《竹枝词》小引中说:"岁正月,余来建平(重庆巫山)。里中儿联歌竹枝、吹短笛、击鼓以赴节,歌者扬袂睢舞,以曲多为贤。聆其音,中黄钟之羽,卒章激讦如吴声。虽伧儜不可分,而含思婉转,有淇澳之艳音。……故余亦作《竹枝词》九篇,俾善歌者扬之。"由此可知所述的民间竹枝词实为加用乐器伴奏的竹枝歌舞,而且多是以踏歌的形式表现。据《水经注》所记,川东巫溪一带婚嫁时即唱竹枝:"琵琶峰下女子皆善吹笛。嫁时,群女子治具,吹笛、唱竹枝辞。"又张籍

《送枝江刘明府》诗云："向南渐渐云山好，一路唯闻唱竹枝。"即隋唐时民间竹枝流传甚广，而从唐人写过的诗篇看，听到、采集并仿作竹枝歌的远不止李益、刘禹锡、白居易等。流传至今的佳作有刘禹锡的"杨柳青青江水平，闻郎江上唱歌声。东边日出西边雨，道是无晴还有晴"(《竹枝词》二首之一)，语言朴素轻快，双关语运用得极为精巧，民歌的生活气息极其浓郁。明代昆曲家梁辰渔和日人铃木龙所编的《东皋琴谱》(1771年)，分别以引用到《浣纱记》剧中和琴歌的方式保存了这首《竹枝词》歌：

竹枝词

[唐]刘禹锡 词
[明]梁辰渔 配曲

$1=G$

6 2 1 1 2 2 1 6 — | 5 5 6 6 . 5 3 3 2 1 6 - | 1 1 6 1 2 2 1 6 — |
杨柳 青青 江 水 平， 忽闻 四 下 唱 歌 声， 东边 日出 西边 雨，

6 5 3 3 6 5 3 2 1 6 5 . 6 . ‖
道是 无 晴 却 有 晴。

竹枝词

《东皋琴谱》
[唐]刘禹锡 词
王 迪 定谱

$1=F \frac{4}{4}$

3 6 5 5 6 | 6 5 . 6 6 — | 2̇ 3 7 7 6 | 5 6 7 6 — |
杨 柳 青 青 江 水 平， 闻 郎 江 上 唱 歌 声，

2̇ 2 3 3 7 | 2̇ . 2̇ 5 — | 6 . 2̇ 2 5 | 6 . 6 6 — ‖
东 边 日 出 西 边 雨， 道 是 无 晴 却 有 晴。

皇甫松的"芙蓉并蒂(竹枝)一心莲(女儿)，花侵隔子(竹枝)眼应穿(女儿)。山头桃花(竹枝)谷底杏(女儿)，两花窈窕(竹枝)遥相应(女儿)"(《竹枝词》)；孙光宪的"门前春水(竹枝)白蘋花(女儿)，岸上无人(竹枝)小艇斜(女儿)。商女经过(竹枝)江欲暮(女儿)，散抛残食(竹枝)饲神鸦(女儿)"(《竹枝词》)。这两首仿作夹用"竹枝""女儿"等句中和句末的衬词，实为接唱者所唱的"和声"。至于刘禹锡《纥那曲》所说"踏曲兴

无穷,调同词不同",即多为相同曲调唱多段七言歌词的分节歌形式。据唐人《岳阳风土记》载:"荆湖民俗,岁时会集或祷词,多击鼓,令男女踏歌,谓之'歌场'。"较早一些的顾况也有乡间踏歌盛会的亲身感受:"夜宿桃花村,踏歌破天晓。"(《听山鹧鸪》)及刘禹锡《踏歌行》:"春江月出大堤平,堤上女郎连袂行。唱尽新词看不见,红霞影树鹧鸪鸣。"表明踏歌是可以通宵达旦表演不断的一种民间集体歌舞风俗。又《隋书·琉球传》载:"歌呼蹋蹄,一人唱,众皆和,音颇哀怨。扶女子上膊,摇手而舞。"及《文献通考》一八四所载得知,踏歌不仅见诸中原内地,而且古代琉球少数民族边地,如西南边陲的"磨蛮"(今云南境内)、"东谢蛮"(今黔东北)、"附国人"(今川西和藏东昌都地区),以及三韩歌舞、三佛齐国乐舞、罗蕃国乐舞、弥臣国之乐、大辽之乐中,皆有踏足而歌、踏地而舞的娱乐民俗。

如《旧唐书》所说:"每淫祠鼓舞,必歌俚辞",即竹枝鼓舞、踏歌一类的民间歌舞往往来自祀神祈福的远古祭祀巫舞、庙舞,是祭祀之后男女相悦的自由娱乐活动。《夔州府志》所载开州的竹枝歌唱活动更为具体:"开州风俗皆重田神,春则刻木虔祈,冬则用牲报赛,邪巫击鼓以为溪祀,男女皆唱竹枝歌。"王维《祠渔山神女歌》诗曰:"坎坎击鼓,渔山之下。吹洞箫,望极浦,女巫进,纷屡舞。"(《迎神》)"纷进舞兮堂前,目眷眷兮琼筵。……悲急管兮思繁弦,神之驾兮俨欲旋。"(《送神》)古老的迎神、送神仪式上少不了巫女进献歌舞。此类歌舞祀神的活动在巴、渝、吴、楚之地屡见不鲜,如"南方淫祀古风俗,楚妪解唱迎神曲"(李嘉佑《夜闻江南人家赛神因题即事》),故王维之《送神》用"骚体"是很自然的。

巴人是今土家族的先祖,来源于春秋时的巴子国,即上古的廪君之国、周时的夔子国。历称廪君夷、西南夷、江北蛮、巴郡南郡蛮、五溪蛮、赛人、板楯蛮等,与楚人、汉人杂居。唐以前处在不断汉化中,分布较广,但主体部分的聚居地变化不大。故可知巴人竹枝歌来源于楚歌,是"骚体"民歌的衍化。从现存唐诗可知,不少诗人记录过或会唱竹枝歌。白居易的《忆梦得》诗说到"几时红烛下,听唱竹枝词",自注曰:"梦得能唱竹枝,听者愁绝。"他的又一首竹枝仿作唱道:"竹枝苦怨怨何人,夜静山空歌又

闻。蛮儿巴女齐声唱,愁杀江南病使君。"进而可知巴人竹枝歌的一个突出特点便是以愁苦著称,且多在夜里歌唱。顾况所写"巴人夜唱竹枝后,断肠晓猿声渐稀",也可说明竹枝的夜半歌声足以令人断肠。白居易的另一首竹枝词:"江畔谁人唱竹枝,前声咽断后声迟。怪来苦调缘何苦,多是通州司马诗。"也是一种苦调,其声之悲凉,反映出其内容的凄苦,且蛮儿巴女的苦怨之声甚至绵延至了宋、明时期。明代郭斐在《和赵子昂十二章词》中说:"旧思串长叶,新愁咽竹枝。高唐遣调角声悲,惆怅到峨眉。"此间的竹枝歌依然是悲声。

2. 曲子词与声诗歌

20世纪初敦煌石室曲子词写本的发现,展示了唐代"曲子"的兴盛,最终印证了宋人王灼《碧鸡漫志》中所说:"盖隋以来,今之所谓曲子者渐兴,至唐稍盛。"曲子同古歌、古乐府一脉相承,对研究隋唐五代民歌极有帮助。敦煌曲中,名称很多,有曲、杂曲、曲子、大曲、词、曲子词多种。曲子通常指经过选择、加工的民歌曲调,曲子词即是它的歌词,与曲子谱相对称,民间说唱变文(后叙)当以它为基础向前发展。敦煌石室卷子中所存曲子词(歌词)五百九十余首,题材内容非常广泛,涉及生活的各个方面,相应的曲谱二十多首。作者面也相当广,从乐工到歌妓,从文人到僧侣,从底层工匠到上层统治者。齐言杂言并存,结构灵活多样。调名计六十九个(见任二北《敦煌曲初探》),见于敦煌卷子谱有九个,如倾杯乐、西江月、伊州、长沙女引等;见于《教坊记》有四十六个,如风归云、竹枝子、天仙子等。其中以"子"命名的歌,又如南歌子、渔歌子、采桑子、采莲子等,则从大曲(母曲或曲母)中出。

中唐前后,民间曲子广为流传,许多人,尤其是文人参与曲子创作。他们写作的曲子词,就是唐代的文人词。曲子词的萌芽可以上溯到南朝,实为西曲的改制。《旧唐书·音乐志》说:"自开元以来,歌者杂用胡夷里巷之曲。"若吸取的是民歌音调,便有如五更转、十二时、长相思、欸乃曲、春江曲、浪淘沙等民间调名或曲名。若吸取了少数民族或外国音乐的音

调,便又有了开元间教坊乐工沧州人何满临死(被玄宗杀害)前创作的《何满子》,教坊乐工黄米饭依俗讲僧文溆念四声观音菩萨的音调创作的《文溆子》,大中初年教坊乐工为描写"女蛮国"生活习俗创作的《菩萨蛮》(见《杜阳杂编》),以及《赞普子》(改编自藏族吐番乐曲)、《拂菻》(吸取东罗马拂菻国音调创作)等新调名。

大量文人曲子词中不乏出类拔萃之作。前述刘禹锡、白居易等之外,张志和、刘长卿、韦应物、王维、杜甫、李白、柳宗元等都有佳作留下,并得到社会的承认而广泛流传。颇为脍炙人口的可举张志和的五首《渔歌子》之第一首,写的是自然风光和他心目中的渔人生活:"西塞山前白鹭飞,桃花流水鳜鱼肥。青箬笠、绿蓑衣,斜风细雨不须归。"近人罗振玉《敦煌零拾》中录有一首《雀踏枝》(佚名作)亦为佳品:"叵耐灵鹊多满语,送喜何曾有凭据。几度飞来活捉取,锁上金笼休共语。比拟好心来送喜,谁知锁我在金笼里。欲他征夫早归来,腾身却放我向青云里。"通过灵鹊与闺中思妇的对话,表达思妇的心绪和追求自由的心情。更有不少词作,如李白的《关山月》《子夜吴歌》、王维的《阳关曲》、白居易的《长相思》、柳宗元的《渔翁》、王之涣的《凉州词》等,被琴家以琴歌的形式保留下来,承传至今。

关山月

《梅庵琴谱》
[唐]李 白 词
夏一峰、杨荫浏等 配歌

$1=E \dfrac{2}{4}$

5.6 | 1 1 | 1.2 ‖: 5.5 62 | 5 — | 1.2 116 | 5 — | 22 23 | 5 — | 1 16 |
明月 出天 山, 苍茫云海 间。 长风几万 里, 吹度玉门 关。 汉下

51 6.165 | 53 5 | 56 56 | 5.3 2.3 | 5 — | 3/4 1.1 51 | 65 | 2/4 535 2 | 25 32 | 1 — |
白登 道, 胡窥青海 湾。 由来征战 地, 不见有人还。

6.2 1.216 | 51 6.165 | 535 2 | 25 32 | 1 — | 5.6 11 | 1.2 | 5.6 | 3/4 23 21 1 |
戍客 望边 邑, 思归多苦颜。 高楼当此夜, 叹息未 应

2/4 1 23 | 5.6 11 | 1. 2: ‖ 1 — ‖
闲。 明月 出天 山, 闲

李白的《关山月》是为一首古老的汉乐府歌曲填写的新词。这首汉乐府古歌是当时守边将士经常在马上奏唱的鼓角横吹曲,新词与原歌的词曲内容情绪相吻。原曲经明末避难日本的魏之琰所辑《魏氏乐谱》(1768年)收录,绵延辗转,又见于近代《梅庵琴谱》(1913年),成为现在的面貌,但无词。20世纪50年代初,夏一峰、杨荫浏等将李白词重新配入歌唱后得以流传。曲调惯用简洁的同音重复,让歌曲气质纯朴自然。而配以出现的大起大落的连环乐句,又凸现出豪放感怀的激情。首尾照应式的再现,透出的是一种既古朴又淳朴的边塞风情。

《东皋琴谱》还收录了李白另一首南方民歌"子夜歌"的仿作《子夜吴歌》:

子夜吴歌

$1 = F \dfrac{4}{4}$

《东皋琴谱》
[唐]李 白 词
王 迪 定谱

3 6 2 35ǀ 6 - - -ǀ 1 23 3.3ǀ 3 - - -ǀ 3 53 3 —ǀ 3.2 3 —ǀ 5 6.1 1.1ǀ 1 - - -ǀ
长安一片月, 万户捣衣声。 秋 风 吹不尽, 总 是 玉关情。
明朝驿使 发, 一夜絮征袍。 素 手 抽针冷, 那 堪 把剪刀。

3̇ 6 3̇ 5 ǀ 3̇ - - -ǀ 3̂.5 2 3ǀ 6 - - -‖
何 日 平 胡 虏? 良 人 罢 远 征。
裁 缝 寄 远 道, 几 日 到 临 洮。

隋唐时,我国民歌中齐鲁吴粤的吴歌体系已渐形成,它与从楚巫西曲到巴人竹枝歌的楚歌体系东西并存。吴歌在魏晋时仍为五言,到唐中叶还是子夜歌的五言四句头。受竹枝歌的影响,吴歌出现了七言,为五言七言并陈,直到以七言四句体为主导。受传统清商乐的影响,李白的《子夜吴歌》保持着五言体歌形式。歌曲进行到高潮时,正呈现出刘禹锡所说的吴歌"卒章激讦"的特征。

《东皋琴谱》还收录了白居易的一首描写爱情的《长相思》,民间曲子的特色很浓:

长相思

《东皋琴谱》
[唐]白居易 词
王 迪 定谱

$1=F\ \dfrac{2}{4}$

（曲谱）

汴水流，泗水流，流到瓜洲古渡头。吴山点点愁。
思悠悠，恨悠悠，恨到归时方始休。月明人倚楼。

《长相思》同隋唐时期较常见的《五更转》《十二时》等民间曲子一样，与人们的日常生活密切相关，但艺术形式上要比原有的民歌形式更高，这与汉魏相和歌、清商乐相似，它们已是被艺人们加工后而成为具有独特中国古典风格特色的艺术歌曲。《长相思》的情思由水流到渡头，得到吴山的回应后，达到"思悠悠，恨悠悠"的高潮。尾部将"恨"隐忍地吞下，压抑到起始的低回处，任相思的情绪在月明静夜中，以全曲的最低音长长地延续下去。

《渔歌调》的歌词原是柳宗元的七言诗《渔翁》。《渔翁》因其意趣耐人寻味，颇得中唐至明万历间不少琴家、作曲家的共鸣，而被数谱新曲或加工旧曲，故传世的几种《渔歌调》的祖本已不能认定是唐人的创作了。如：

渔歌调

《太古正音》(1609)
[唐]柳宗元 词
王 迪 定谱

$1=C\ \dfrac{2}{4}$

（曲谱）

渔翁，渔翁，渔翁夜傍西岩宿，晓汲清湘燃楚竹。
烟消日出不见人，欸乃一声山水绿。回看天际下中流，岩上无心云相逐。

此歌曲头之后共六句，一二句和三四句又形成两个呼应的长句。歌曲尤为"奇趣"的是二、四句那两个句尾的甩腔和五、六句中那两个切分音的小拖腔，脱略形迹，缥缈若虚，实在使人仿佛置身"烟消日出不见人"的山间水流深处，其空灵淡泊的意境甚浓。北宋大诗人苏轼曾赞其"诗以奇趣为宗，反常合道为趣。熟味此诗有奇趣"（《全唐诗话续编》引惠洪《冷斋夜话》）。但隐含在歌中那受到佛理浸染的淡淡的孤独感，也会随着歌声的余音慢慢地飘散出来。

综观唐代的文人曲子词，影响最为广远的还属王维的《阳关曲》。《阳关曲》的歌词原诗作名为"送元二使安西"，经乐人创作改编后名为"渭城"存留于世。又因此曲在唐代曾有歌词反复三次，每次均有变化的"叠唱"唱法，到了北宋便有了"阳关三叠"的名称。此曲作为琴歌，曲谱初见于明初1491年龚稽古《浙音释字琴谱》本。唐宋以来传唱且至今仍可演唱的此琴歌中，现存明清谱中的就有三十多个版本、七种不同的曲体。其中未曾器乐化、较接近唐代遗声的可举《东皋琴谱》本的一种：

阳关曲

《东皋琴谱》
[唐]王 维 词
王 迪 定谱

$1 = {}^\flat B \ \frac{2}{4}$

| i 5 | 2 i | 3.2 | 2 - | 3.2 | 22 | i 2 | 2 - | 4 5 | 1.6 | 5 6 | 6 - |

渭城 朝雨 浥轻尘， 客舍 青青 柳色 新。 劝君 更进 一 杯酒，

| 6 i | 3.2 | i 2 | 2 - |

西出 阳关 无故 人。

而今最为流行的一种见于1864年张鹤的《琴学入门》一书：

阳关三叠

《琴学入门》
[唐]王 维 词

$1 = F \ \frac{2}{4}$

| 5.6 12 | 2 - | 61 32 | 1 2 | 2 - | 56 5 | 35 32 | 1 2 | 2 - | 16 66 | 5 6 |

(清和 节当 春,) 渭城朝雨浥轻 尘， 客舍 青 青 柳色 新。 劝君更进 一 杯

```
6 — | 6̲1̲ 3̲2̲ | 1 2 | 2 — | 2̲1̲ 6̲1̲ | 1 — | 6̲ 6̲. | 6̲ 6̲. | 6̲5̲ 6̲5̲6̲ | 3 3 2̲1̲ 6̲1̲ |
 酒，  西出 阳关 无 故  人。(霜夜与霜晨。 遍 行， 遍 行，长途 越渡 关 津,惆怅役此

1 — | 3 1 | 2 — | 3 1 | 2 — | 3̲3̲ 1̲2̲ | 6̲. 5̲ | 6̲ — | 6̲. 5̲ | 6 — ‖
 身。 历苦 辛，  历苦 辛， 历历 苦辛 宜 自  珍，  宜 自  珍。)
```

注：括号内是后人添加歌词。

明代李东阳说："此辞一出，一时传诵不足，至为三叠歌之。"此歌"三叠"的叠唱唱法，大约于中唐时，人们在传唱过程中，为充分表达依依惜别之情而多遍反复，故而形成。白居易《对酒》中云："相逢且莫推辞醉，听唱《阳关》第四声。"其实不仅如此。后来苏轼又说："旧传'阳关'三叠，然今世之歌者，每句再叠而已。"（《东坡志林》）说明此歌叠法自由，且又版本和曲体类型众多，正是它深入人心，传布广远长久，不断融汇民间创造的结果。

3. 变文与俗讲

从部分唐代文献中得知，隋唐时民间成形了一种称之为"话""漫话""说话"的艺术形式。因它是同歌舞、百戏等并列演于"戏场"的一种独立表演伎艺，有说有唱有表，说唱相间，表在其中，以讲唱民间故事为主，故广受欢迎。如元稹《酬翰林白学士代书一百首韵》自注中，有"又尝于新昌宅说《一枝花》话，自寅至巳，犹未毕词也"的记载，并说"翰墨题名尽，光阴听话移"（据明抄本《类说》载《汧国夫人传》），即表明他迷恋"说话"《一枝花》，以致时光在听"话"中不知不觉就流失了。李商隐的《骄儿》诗中有对"说话"内容和表演的生动描述："……青春妍如月，朋戏浑甥侄。绕堂复穿林，佛若金鼎溢。门有长者来，造次请先出。客前问所须，含意不吐实。归来学客面，闲败秉爷笏。或谑张飞胡，或笑邓艾吃。豪鹰毛崱屴，猛马气佶傈。截得青篔筜，骑走恣唐突。忽复学参军，按声唤苍鹘。……"又据隋代阇那崛多译《佛本行集经》卷十三"戏场……或试音声，或试歌舞，或试相嘲，或试漫话、谑戏、言谈"可知，隋唐间的说话同谑戏、言谈、相嘲等伎艺还处同形同类、相近相似、未曾完全分离的状态，说话采用的故事

内容的底本也是民间文学中既有的"话本"。说话的表演已固定在闹市的斋会、戏场,或私家府第,并有了职业的街坊艺人,因而被称为"市人"。上述"汧国夫人"的故事仅三千六百字篇幅,经艺人敷衍发展,竟成为"自寅至巳"长达相当于七八个小时的"说话"表演。可见此期的"说话"已是一种比较成熟的说唱表演形式了。

从敦煌石室写本中可以得知,相当多的话本使用了佛教题材。从其中佛教或非佛教的曲子演唱辞,又扩展至以"词""赋""话""变""缘起""讲经文""押座文"等敦煌文献中大批有关隋唐五代说唱艺术为主的重要资料,这使我们对隋唐五代的说唱艺术开始有了全新的认识。即唐代,是将上古以来各类表演艺术形式中各种零星的说唱元素,如讲唱故事、叙事长歌、俳优、滑稽、幽默、讽喻等经长期酝酿,在各种社会外部条件的催化下逐渐集聚成长。尤其盛唐以后,经济的发展、统治者的开明、唐玄宗三教并重宗教政策下的佛教华化的影响、寺院娱乐中心的形成、散乐百戏的云集等,众多新式曲艺说唱艺术便不断萌发繁衍开来。

迄今所知存见最早的说话文本是敦煌卷子中的唐代变文,那么说唱艺术在唐代的成熟可以俗讲、转变作为标志。俗讲是六朝以来佛教寺院讲经活动中的一种通俗讲唱。即用通俗生动的语言,配以俗众喜闻乐听的民间音乐,以韵、散相间的文体结构,有韵有白、有说有唱地"转读"和"唱导"经文或佛经故事。原本目的是为了更广泛地传教,后来,其中的当朝时事、历史故事、民间传说等内容引发了俗众的极大兴趣,从而激发了俗讲的娱乐性质。到了唐代,统治者认为宗教包括佛教的俗讲,是大可利用的统治工具而大力提倡,一时仅长安一地就有资圣寺、保寿寺、平康寺、菩提寺、景公寺、惠日寺、崇福寺、兴福寺等十几个寺院开设俗讲。随着佛教的普及,佛教音乐成为社会音乐生活的一大内容,民间备受欢迎的俗讲风行于佛寺,众多的寺院因此成为民众音乐娱乐的主要活动场所。据钱易《南部新书》载:"长安戏场多集中于慈恩(寺),小者在青龙(寺),其次在荐福(寺)、永寿(寺),尼讲盛有保唐(寺),名德聚之安国(寺),士大夫之家入道尽在咸宜(寺)。"其盛况如姚合《赠常州院僧》诗所云:"古磬

声难尽,秋澄色更鲜。仍闻开讲日,湖上少渔船。"及《听僧云端讲经》亦云:"天上深旨诚难解,唯是师言得其真。远近持斋来啼听,酒坊渔市尽无人。"

俗讲中有法师、都讲、梵呗等人的分工和作梵、经文转读、说解、押座等项目的次序。讲唱的正文即《维摩诘经变文》《地狱变文》《月莲变文》《降魔变文》等所谓"变文"。在唱导的发展中,俗讲的音韵、题材、表演,推动着梵声的汉化和民间化的进程。中唐韩愈《华山女》诗描绘长安俗讲盛况云:"街东街西讲佛经,撞钟吹螺闹宫廷。广张罪福资诱胁,听众狎恰排浮萍。"变文中更吸引人的应该是如《王昭君变文》《孟姜女变文》《伍子胥变文》等世俗性、历史性的题材和与之相配的通俗易懂的民间音乐。唐道宣《续高僧传》载:"六朝经师多斟酌旧声,自拔新异。至隋唐以还,则反俯就时声,同于郑卫之音。转经至此,已与散乐无别。盖不唯末流趋时附好,亦古调失传,知音声稀,故遂以俗声传写,流荡不返也。"又据《续高僧传·杂科声德篇总论》说:佛教音乐"地分郑卫,声以参差";"东川诸梵,声唱尤多";"江表关中,巨细天隔,岂非吴越志扬,俗好浮绮,致使音颂所尚,唯以纤婉为工;秦壤雍冀,音词雄远,至于咏歌所被,皆用深高为胜";"京辅常传,则有大小两梵;金陵昔弄,亦传长短两引";"剑南随古,其风体秦"。俗讲僧不仅须精通各不同地域风格的民间音乐,还要擅长各不同地域风格的歌唱。因变文除了讲说外,大都有歌唱,即变文的唱腔是俗讲音乐的主要组成部分。梁代慧皎的《高僧传》曾说:"转读之为懿,贵在声文两得。若唯声而不文,则道心无以得生;若唯文而不声,则俗情无以得入。"可见六朝时代"转读"里歌唱就十分重要,技法上要求歌唱的声音还须富于变化,要达到"壮而不猛,凝而不滞,弱而不野,刚而不锐,清而不扰,浊而不蔽"的境地,这样才能起到如宋代赞宁《宋高僧传》中所说的"以饧蜜涂逆口之药,诱婴儿之口"的欺骗作用。而俗讲在实际的发展中,确出现了不少以讲唱民间故事变文受到民众欢迎的俗讲僧。其中影响较大的可举唐著名艺僧文淑。

唐代赵璘《因话录》载:"有文淑僧者,公为聚众谭(谈)说,假托经文,

所言无非淫秽鄙亵之事。不逞之徒,转相鼓扇扶树,愚夫冶妇,乐闻其说,听者填咽寺舍,瞻礼崇奉,呼为'和尚'。教坊效其声调,以为歌曲。"变文中具有积极意义和群众基础的正是那些反映当时人民思想情绪的作品,如以孟姜女哭倒长城的故事,表达人民反抗情绪的《孟姜女变文》;鞭挞不择手段向上爬的封建市侩秋胡,赞扬秋胡妻勤劳、正直品质的《秋胡变文》;以张议潮叔侄的故事歌颂保卫边疆国土的英雄,暴露唐王朝昏庸腐败的《张议潮变文》;借季布骂阵,表达对他的同情和对汉高祖的谴责,表现被压迫人们心声的《季布骂阵词文》等。即使搬演佛经故事,如《目连变文》,也表现目连上天入地寻母救母的孝道伦理,表达的是民意民情。正如刘长卿在《送薛据宰涉县》中所言:"雄辞变文名,高价喧时议。"它们的作者主体是包括乐工、妓女、文人及其他各行业的劳动人民。故而像文淑这样讲唱民间故事变文的俗讲僧受到人民的欢迎,他的讲唱引起轰动而使统治者惊恐,并遭受到宗教和世俗统治者的种种迫害:文淑在长安讲唱二十多年,"前后仗背,流在边地数矣"(《因话录》)。元和末住锡菩提寺即以俗讲见称当世,宝历时移锡兴福寺,文宗时为入内大德,开成、会昌之际又返回长安。其间几次被处以杖背、流放等刑罚,而每次回长安后依然如故,仍照常开讲,其讲唱声名始终为人们称道。《乐府杂录·文叙(淑)子》云:"长安中,俗讲僧文叙(淑)子善吟经,其声婉畅,感动里人。乐工黄米饭,依其念四声'观世音菩萨',乃撰此曲。"佛教音乐中的梵声和西域及内地的俗乐,是唐代俗讲音乐的主要来源。六朝以来用于佛教经文课诵和各种法事、法会仪式上的转读、呗赞音乐,唐代统称为梵呗、梵音、梵唱或呗赞。为贴近、吸引大众,唱导僧在呗赞、转读中大量吸收民间俗乐,利用"偈"诗形式的自由,夹入流行曲子,造成偈赞的俗乐化。文叙子就是将寺院唱导或俗讲向世俗化推展,对变文说唱普及、传承作出真正贡献的突出代表。

俗讲进一步通俗化的发展,用变文作底本,成为配合图画("变相")说唱的表演艺术,称为"转变",与民间说唱艺术融为一体。转变更注重非佛教的题材内容,即很多世俗题材作品,如涉及王陵、舜王、李陵、王昭君等

历史人物,以及张议潮、张淮深等现实人物、现实事迹等。如吉师老《看蜀女转昭君变》诗云:"娇姬未着石榴裙,自道家连锦水滨。檀口解知千载事,清词堪叹九秋文。翠眉颦处楚边目,画卷开时塞外云。说尽绮罗当日恨,昭君传意向文君。"又李贺《许公子郑姬歌》诗云:"长翻蜀纸卷明君,转角含商破碧云。"演唱场所越出寺院围墙而进入了世俗民间。中唐以来民间娱乐场所除戏场、歌场外,还出现了专门表演转变的"变场",且没有佛教节典或开讲之日开唱的时间局限。表演者的身份从僧侣扩展至民间艺伎,上引吉师老诗中表演转变的即是民间女艺人。表演的目的也摆脱了宗教功利而转向了娱乐和消闲为主,在民间颇受欢迎。

变文作为说唱文本,其讲说部分是散文,唱的部分是韵文。转变的讲、唱之间,或散、韵结合处,常有与变相图画关联的提示句,表明韵文是歌唱变相图画的,既表现了转变的表演特色,又形成了说唱的套语格式。富于表演的变文进一步发展、成熟,唐以后,便与寺院音乐活动完全分离,宗教音乐的社会影响渐弱,民间世俗说唱音乐(见图36)至宋代便以强劲势头迅猛发展起来。后世以演唱艺术为主的曲艺、南北曲中七言"诗赞体"音乐形式等,皆导源于唐代变文。

图36 西安西郊出土唐说唱俑

4. 歌舞戏与参军戏

前述南北朝末百戏杂舞中已有如《踏谣娘》(又名《谈容娘》)、《兰陵王》等雏形歌舞戏出现,隋唐后,歌舞戏的表演形式继续发展,有增无减。此期已是有故事情节、有角色的化装表演,有歌有舞、有伴唱、有乐器伴奏的雏形戏曲了。唐时的《踏谣娘》,可参见唐诗人常非月《咏谈容娘》的描述:"举手整花钿,翻身舞锦筵,马围行处匝,人簇看场圆。歌要齐声和,情教细语传。不知心大小,容得许多怜!"此期歌舞戏的内容表现多为社会现实生活的戏剧化,或将民间故事经"时人弄之"而成。如中唐时的歌舞戏《旱税》,内容取材于贞元二十年的关中大旱,京兆尹李实还照常抽税,人民没有活路,"撤屋瓦木,卖青苗,以供赋敛"。优人成辅端激于义愤编演了此戏讽刺李实,并献演于皇帝。戏中唱道:"秦地城池二百年,何期如此贱田园,一顷麦苗五硕米,三千堂屋二千钱。"为民申舒冤愤的成辅端,后又反遭诽谤而被害捐躯(《旧唐书·李实列传》)。还有如反映农民贫困生活的《麦秀两歧》,揭露官强逼迫百姓贱卖贵买的《刘辟责买》等。此期的歌舞戏在民间流传广远且不断有变体出现。"广场角抵,长袖从风,聚而欢之,寖以成俗"(《唐会要》),演出多在露天歌场或戏场,即"新歌旧曲遍州乡,未闻典籍入歌场"(敦煌曲《皇帝感》辞(一))。又如唐李绰《尚书故实》:"京国顷岁街陌中,有聚观戏场者。"《集异记》也载:"寺前素为郡之戏场,每日中,聚观之徒,通计不下三万人。"及"寺前负贩戏弄,观看人数万众"(《太平广记》)。

唐时另一种戏曲形式称弄参军,即参军戏。"参军"本是官名,参军戏多为滑稽、讽刺的题材内容,如讽刺"汉馆陶令石耽贪污受贿之事"一出。故事说后赵贪官参军周延,时位陶县令,因贪污几万匹黄绢被捕入狱,后得到赦免。戏中"参军"一角装痴,另一角叫"苍鹘"或"苍头",装智,有白有舞,即前引李商隐《骄儿》诗句"忽复学参军,按声唤苍鹘"中的"参军""苍鹘"两角。开元中,教坊艺人张野狐、黄幡绰曾以表演此戏著称。据唐代高彦休《唐阙史》说:"优人李可及者,独出辈流,虽不能托讽匡正,然智

巧敏捷,亦不可多得。"可见咸通中优人李可及善演参军戏。他"乃儒服险巾,褒衣博带,摄齐以升讲座,自称《三教论衡》(儒、释、道)"。当时盛行三教各自的说教活动。李可及扮巨座大儒,为参军,隅座后生为苍鹘。后生问,大儒答。贞元、元和年间又出现了"陆参军"的参军戏,说明参军戏在流传中,其表演方式和内容也不断有所变化。据唐代范摅《云溪友议》载:唐诗人元稹曾在浙东遇到一个冲州撞府的戏优家班,"俳优周季南、季崇及妻刘采春,自淮甸而来,善弄《陆参军》,歌声彻云"。元稹遂有一《赠刘采春》诗云:"新妆巧样画双蛾,幔裹恒州透额罗。正面偷匀光滑笏,缓行轻踏破波纹。言词雅措风流足,举止低徊秀媚多。更有恼人肠断处,选词能唱《望夫歌》。"说明此戏已有了女性的歌唱表演。晚唐薛能又有《吴姬》诗说:"楼台重叠满云天,殷殷鸣鼍(鼓)世上闻。此日杨花初似雪,女儿弦管弄参军。"表明此时的参军戏又有了鼓和管弦乐器的伴奏。

唐代善戏弄的俳优及作品除上述外还有很多。据唐代段安节《乐府杂录》载:玄宗开元中除黄幡绰、张野狐外,还有李仙鹤等;武宗朝有曹叔度、刘泉水等。善弄《假妇人》者,懿宗咸道以来有范传康、上官唐卿、吕敬迁等;自宣宗大中以来又有孙乾、刘璃瓶等;昭宗乾宁时还有郭外春、孙有熊等。善弄《婆罗门》者,有大中初的康迺、李百魁、石宝山等。《乐府杂录》又说:"僖宗幸蜀时,戏中有刘真者,尤能,后乃随驾入京,籍于教坊。"又据《旧唐书·音乐志》:民间艺人中之出类拔萃者入选宫中后,"倡优之伎","居新声散乐",与百戏杂技同类,并"以其非正声,置教坊于禁中以处之"。他们高超的表演技艺反受到了限制。然而,戏曲作为一门新生的、综合的音乐表演艺术,以唐代歌舞戏和参军戏为标志,它的成型和向着成熟的发展已不可逆转。戏曲的"以歌舞表演故事"的基本特征,融文学(诗歌)、歌唱、舞蹈、戏剧表演、说唱、杂技等多样艺术手段和唱、念、做、打、舞蹈、武术等为一炉的综合特征,已初步形成。上引"弦管弄参军"一诗句,也表明了歌舞戏与参军戏的结合趋势,并显示出戏曲早期发展的轨迹和取向,这是宋元戏曲大发展的一个重要基础。随着歌舞戏和参军戏的进一步发展,唐太和三年(829),四川成都已有"杂剧丈夫"(杂剧演员)的

名目出现。至迟于北宋初年,杂剧从散乐分离出来,戏曲作为一种重要的、独立的艺术形式,至宋元实现了文学性、音乐性、舞蹈性与戏剧性的高度统一,成为各种中华古典表演艺术的结晶和集大成者。

5. 民间乐舞与寺庙音乐

我国民间"爱重节序"的民俗传统,是中华文明长期聚集育化而成。隋唐时期的岁时节会,正是每年民间乐舞百戏活动最为集中红火的时刻。从隋炀帝解禁、全面恢复上元节始,至唐各地的上元夜成为最热闹繁华的灯会游乐。从李贺《官街鼓》中"晓声隆隆催转日,暮声隆隆催月出"的诗句,即可知长安上元节的街鼓盛景。不仅市民工贾,就是王宫官僚、豪富巨贾之家,也纷纷出来燃灯夜游,并以相竞夸。苏味道《正月十五夜》的"火树银花合","游妓皆秾李,行歌尽《落梅》";崔知贤《上元夜效小庾体》的"鼓声撩乱动,风光触处新。月下多游骑,灯前饶看人。欢乐无穷已,歌舞达明晨"等诗句,正是元宵灯会歌舞百戏表演的实况。白居易《正月十五日夜月》中的"灯火家家市,笙歌处处楼",说的是杭州上元节的热闹夜景。而从顾况的《上元夜忆长安》中"处处逢珠翠,家家听管弦。云车龙阙下,火树凤楼前"看,最为繁华壮观的上元灯会,无疑是号称"天下第一大都会"的京师长安莫属。

每年三月初三的上巳节,仍是唐代民间游春踏青的娱乐节会,而官员贵戚、朝士词人于上巳日游宴酬唱之风也颇为时兴。杜甫名篇《丽人行》诗云:"三月三日天气新,长安水边多丽人。态浓意远淑且真,肌肤细腻骨肉匀。绣罗衣裳照暮春,蹙金孔雀银麒麟……紫驼之峰出翠釜,水精之盘行素鳞……"虽写的是杨国忠兄妹上巳游乐的奢靡,私家伎乐的炫耀,嘲讽贵戚显宦们"炙手可热势绝伦"的权势,但也展现了朝廷豪华乐舞的一个侧景。

此外,唐时每年的重阳及寒食、清明、端午、七夕等节会,也是宫廷、民间聚会、欢宴、歌舞游艺的节日,如荆楚、江南地区端午传统的龙舟竞渡等。而节会之外的年终"腊"祭,包括祭灶、驱傩等,则是民间较为看重的

祭祀狂欢民俗。孟郊《弦歌行》中有"驱傩击鼓吹长笛,瘦鬼染面唯齿白","相顾笑声冲庭燎"的记载,可见出民间驱傩祭仪中的娱乐性质。每年春社、秋社两次祭祀社稷的迎神(土地神)赛会,祀后吹箫击鼓的鼓乐、歌舞、杂技表演等助祭活动,后被称为"社会"或"社火",泛指节日演艺集会。还有各地传统的赛神祭祀乐舞,与民间原始信仰和巫术崇拜有关的巫祝乐舞,如祈雨乐舞赛会,以斗船、驱傩、"斗声乐"等技艺比赛,以较胜负的形式举行祷祝:迎神、酬神、祈神、送神。在"娱神"的同时,很大程度也兼"娱人",甚至以娱乐为主。此类即兴创演,如刘禹锡所述"歌者扬袂睢舞,以曲多为贤"的歌舞赛会,更多地是见于西北、西南地区的汉族和少数民族中,甚至遗留至今。

　　隋唐时,伴随于民间各种礼俗仪式的乐舞百戏表演活动,也非常频繁多样。最常见不过的便是官绅及民间的婚丧嫁娶,且历来都有用乐舞庆贺之俗。唐时婚嫁仪式使用音乐歌舞,即《新唐书·韦挺传》所称"今婚嫁之初,杂奏丝竹,以穷宴饮"的风习。此类民间婚庆乐舞在延续不绝的同时,还不断衍出"障车""下婿""撒障"等等新的内容和程仪。障车时所唱歌曲,即如西南少数民族婚嫁歌中的"拦路歌";连同撒障时"广奏音乐"、"歌舞喧哗"的风习,其影响以致连当时的皇家婚嫁也不免从俗,民间鼓吹乐舞照用不误。丧葬仪式乐舞起自先秦哭丧歌曲《薤露》和《蒿里》。至唐,挽歌已发展成商业性服务的职业,专由挽柩者歌唱。长安城中出色的凶肆歌者能够"曲尽其妙","虽长安无有伦比",并有东、西两市凶肆的公开竞赛,达至万人空巷,盛况无比。此已不仅是职业化,而且是艺术性、娱乐性的高度发展了。除以歌唱入殡葬行谋生外,民间丧葬活动中,通常还有以丝竹鼓吹为主的音乐演奏,及傀儡戏表演"诸色音乐伎艺人"等参与其中,"以音乐荣其送终"。

　　隋唐流行于民间的歌曲、乐曲和舞曲很多,且山歌、田歌、渔歌、樵歌、棹歌、采莲歌、采菱歌、插田(秧)歌等等种类繁多,后经大量文人仿制后形成与民间歌唱间的良性互动,并丰富和发展了唐代文学的体裁与形式。民间歌曲与乐舞的长期流行,逐渐由走乡串镇的流动"作场",转而形成了

相对固定的歌舞百戏表演场地,如"戏场",后又出现的"歌场""舞场"及表演变文的"变场"之类。表演场所比较固定后,促使乐舞演艺活动开始走向半职业化或职业化,一些家庭戏班或伎艺人的营业"班社"开始出现。而比较先期出现的音乐文化活动的重要场所是寺庙,故寺庙音乐成为此期的一种具有相当影响力的音乐形式。

除大量变文写本,曲词、民间乐曲的歌词外,不少宫廷燕乐歌舞作品来自寺庙音乐(见图37)。如以印度佛曲《婆罗门曲》为素材的著名大曲《霓裳羽衣曲》等,部伎乐中的《西凉乐》"舞曲有《于阗佛曲》"(《隋书·音乐志》);《天竺乐》的"天曲"亦即佛曲。而佛教音乐中也有大量以民间音乐为基础,改编使用在其歌唱的"梵腔""赞""偈"等宗教歌曲中的音调,或直接使用现成的民间音调。这是由于隋唐时期的统治者注重了对佛教的提倡和利用。如唐初统治者实行儒、佛、道三教并行,注意三种势力的均衡。武则天利用《大云经》,把自己的篡权神化为是弥勒授记的。唐玄宗

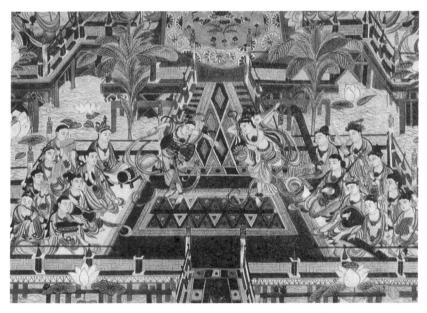

图37　甘肃敦煌莫高窟172窟唐佛前乐舞壁画

信仰密宗教,在安史之乱中得到了佛教的帮助。晚唐的懿宗崇信佛教,花费大量财力物力修建寺庙,并每年举行盛大的迎佛仪式。寺庙不仅是宗教活动的中心,还是商品交易、文娱活动的重要场所,即不仅"法会"期的聚会,而且很多戏场聚集在寺庙里,在这里购物游玩,娱乐,俗讲唱导,宣唱变文,表演佛教节庆乐舞、佛曲及百戏等等。僧人也在这里广泛接触民间世俗音乐,"所述倡赞,皆附会郑卫之声"(《宋高僧传》),促进了宗教音乐与民间音乐的结合,再为宣传佛经、教义服务。

第三节 宫廷音乐

1. 乐舞概况与雅乐衰微

中国音乐文化自先秦夏代以来至隋唐,前后近三千年的历史,其主要表现形式是歌、舞、乐三位一体的古老的乐舞形式。其前源是漫长的原始乐舞,历经先秦宫廷贵族的金石之乐和汉魏融汇南北的清商大曲。南北朝至隋唐初,随着被称为"胡乐""夷乐"的少数民族及域外乐舞百戏的不断传入,开明的君主们对此来者不拒,将之不断接纳、吸收、引入宫廷并以为时尚。隋初祖孝孙、张文收,隋代万宝常、郑译等著名宫廷乐官,奉诏在乐调理论和音乐实践上综合南北音乐的成就,形成了开元、天宝年间宫廷乐舞雅、胡、俗三乐鼎立的空前繁荣的局面。三类乐舞长期交流、不断演变,高度融合成为新的俗乐,在宫廷乐舞中大放异彩,成就了走向高潮的隋唐乐舞时代。五代宋元至明清,作为表演艺术重心的歌舞艺术走入低谷,新兴的百戏、说唱、戏曲等艺术形式逐渐崛起、独立,成为音乐文化的主要表演形式。中华古代表演艺术历经这两大阶段,它的表现舞台不仅在宫廷,也在地方和市井民间。夏商至隋唐的乐舞和宋元至近代的戏曲,是分别影响这两个历史时代和整个社会生活的表演艺术。隋唐乐舞文化的历史地位非常重要。如果唐以前,宫廷是表演艺术的中心,那么中唐以后,表演艺术的舞台重心便开始转向地方和民间。这一历史性的转折,预

示着宋元市民艺术的勃兴和剧曲时代的来临。

隋唐宫廷乐舞可分"雅正之乐"和"四夷之乐"两大类。雅正之乐即正乐或雅乐,包括祭祀雅乐和朝会宴飨雅乐。它起于西周,后者专用于王侯宫廷宴享之乐,后独立于雅乐,被专称之为"燕乐"或"宴乐""䜩乐"。南朝所保留的汉以来民间传统音乐,即清乐或清商乐,唐时也作为"正乐",是因为南朝被视为皇权"正统"所在,故"九代遗声"的清商乐则被隋文帝推崇为"华夏正声",并据之修订隋朝雅乐,隋唐宫廷便将它归为正式雅乐。"四夷之乐"即汉以来的胡乐、夷乐或少数民族及外来乐舞。雅、胡以外,即非雅乐又非胡乐的散乐百戏、汉民族的民间音乐,后被统称为俗乐。隋统一全国后,宫廷在"开皇乐议"、重修雅乐的同时,又建立了胡、俗并存的典制。唐初又进一步制定"大唐雅乐"。

隋唐时,雅乐虽早已失去昔日的辉煌,但在统治者眼中,雅乐沟通"天、地、人"的文化属性犹存,"动天地,感鬼神,格祖考,谐邦国"(《隋书·音乐志》)的社会功能犹在,他们仍要极力提倡。隋代统治者责成乐官郑译、牛弘、祖孝孙、张文收等修订雅乐,用于郊庙、祭祀、乐仪等。从隋朝开始,雅乐的制定就有意远离民间音乐。万宝常、郑译等在"开皇乐议"中制定的历代乐舞、房中之乐、宫悬陈法、郊庙乐仪、登歌法、郊庙朝歌辞、雅乐及鼓吹乐乐器等,即为明证。

雅乐作为一种历史文化的类型,始终依伴于宫廷音乐之中。统治者对自己主观想象出来的所谓"古乐"再给予政治上的重视,宣扬"堂上登歌,堂下乐弦,文武八佾"的演奏形式。隋初在重建雅乐典章制度方面,制定了包括皇帝宫悬乐舞制度和皇太子轩悬乐舞制度;再各包括乐队编制、登歌编制、舞制及鼓吹乐的用乐制度等。乐队编制中,对用什么乐器、用多少乐器、用什么乐调,甚至乐器的排列、装饰和乐工人数、服饰等都有严格的规定。如宫悬乐队主要是一些钟、磬、鼓等悬击乐器,且隋唐各代均有变动:隋文帝时起用二十架,隋炀帝大业六年(610)起用三十六架,唐高宗永徽元年(650)起用七十二架。其次,雅乐的歌词多为仿古的三、五、七言句诗。又如乐调使用上,隋代在黄钟一宫的范围内用了八个调式,唐代

628年使用上述"古代乐律理论"十二律旋宫,每宫七调,合八十四调的宫调"为调"系统(《隋书·音乐志》)。隋初,"礼崩乐坏,其来自久。今太常雅乐,并用胡声",致使乐律的使用俗雅掺杂,华夷难辨。开皇二年,隋文帝诏太常卿牛弘、国子博士何妥等宫中官僚"议正乐"。然五年后仍"沦谬既久,音律多乖,积年议不定"。此后,"又诏求知音之士,集尚书,参定音乐",问题才有所明朗。乐官郑译从雅乐传统观念出发,"考寻乐府钟石律吕",指出乐府所用编悬乐器音高、音阶结构、用均和调首,均与雅乐传统音律特征不符等三个主要方面的问题。郑译等人要求更正和恢复雅乐音律制度的同时,主张雅乐采用八十四调,遂以新制使用雅乐。隋文帝时制清庙歌十二曲,如迎神奏《元基曲》,献奠登歌奏《倾杯曲》,送神礼毕奏《行天曲》等;其后清庙又有五夏,即昭夏、皇夏、诚夏、需夏、肆夏等乐。隋炀帝大业间,又新作高祖庙歌九首,以及殿庭前乐工歌曲十四首,等等。

 唐立国后,雅乐沿承隋制。武德九年(626),太常少卿祖孝孙、协律郎窦琎等受诏定雅乐,接受了八十四调宫调理论,即"斟酌南北,考以古音,作为大堂雅乐"。并以"十二律各顺其月,悬相其宫"的原则制定《十二和》,号称"大唐雅乐",指"豫和、顺和、永和、肃和、太和、舒和、休和、政和、承和、昭和、雍和、寿和",合三十一曲,八十四调。改隋代文舞为《治康》、武舞为《凯安》。唐朝雅乐较之隋时的不同是它能"以俗入雅",原是宴乐所用乐曲,经改动也为雅乐所用,包括《七德舞》(原《秦王破阵乐》)、《九宫舞》(原《功成庆善乐》)、《景云歌清乐》(贞观年间张文收作)、《一戎大定乐》、《上元乐》(含《上元》《二议》《三才》《四时》等十三部)。其中《七德舞》原是武德初年唐太宗军中创作的,描写唐太宗四处征讨、建立帝国的功绩。杜佑《通典》称其声调"粗和啴发"。白居易《七德舞》诗说:"太宗意在陈王业,王业艰难示子孙。"李世民将原出自军中歌谣的《秦王破阵乐》修编为"被于乐章",加上舞蹈,具有"发扬蹈厉"、"声韵慷慨"风格特色的自创宫廷乐舞《破阵乐》。李世民亲自设计了《破阵舞图》,并命深谙音律的起居郎吕才"以图教乐工百二十八人,披银甲执戟而习之","数日

而就",于太宗生日上演。

秦王破阵乐

[唐]凯乐歌辞
[唐]石大娘 "五弦谱"
何昌林 译谱、组合

$1=D \frac{2}{4}$

```
3 | 2 — | 7. 1 | 2 72̇1̇ | 76 5 — | 5 2̇ | 1. 3 | 4. 5 | 4 3 | 2 — | 2. 7 | 1̇2 26 |
受  律     辞       元  首，   相  将   讨   叛   臣，    （啊）讨  叛

5 6 | 5. 7 | 1̇ 2̇1̇ | 533 272̇1̇ | 701 36 | 5 — | 5 1̇ | 7. 6 | 5 — | 5. 3 | 3. 5 | 35 5356 |
臣，咸 歌    《破           阵           乐》，共 赏（啊）   太      平

7. 6 | 5. |
人。（下略）
```

此外，太宗还亲自参与制作了《功成庆善乐》，以宣扬自己的"文德"。同属雅乐的"武舞"和"文舞"，歌舞音乐的两种不同风格形成鲜明对比。

隋唐统治者如此重振雅乐，但雅乐在宫廷音乐中的地位和人们观念中的权威却与日俱衰，直至在宫廷音乐中的主导地位完全丧失。白居易《立部伎》诗曰："太常部伎有等级"，而雅乐却居"击鼓吹笙和杂技"的立部伎之后，"雅音替坏一至此，长令尔辈调宫徵"，地位最低。隋唐雅乐的极度衰落，反衬了宫廷燕乐的高度繁荣。

2. 燕乐与歌舞大曲

隋唐宫廷燕乐，从初始狭义地专指宫廷宴享之乐，逐渐衍化扩展至泛指相对于宫廷雅乐的，既保留汉族传统的清商乐，又容纳有少数民族和域外的四夷之乐，也囊括胡、俗音乐融合后的新乐种。它包括宫廷朝会宴飨等盛大仪式活动所表演的所有乐舞，甚至还常常扩大到宫廷以外的一般官员士大夫及民间饮宴的奏乐歌舞活动。而隋唐宫廷燕乐的代表则是以部伎形式上演的歌舞大曲。

先看歌舞大曲。隋唐宫廷最看重的是歌舞音乐，后来发展升华为标

志性的隋唐乐舞文化。体现宫廷歌舞音乐发展水平最典型的代表，就是综合歌诗声乐、器乐和舞蹈为一体的唐代大曲。从音乐来源看，唐代大曲就是在引入宫廷的民歌"曲子"中，选编组合而成的一种大型套曲，同时吸纳中外多民族的音乐养料。它继承了汉魏以来清乐大曲的传统，又"杂用胡夷里巷之曲"。体式上普遍突破了原有的歌曲、舞曲、解曲的简单形式，创造形成了本民族特有的"散序、中序、破"三大结构形式。随着汉末以来正统儒学的崩溃，本土道教和从西域传入的佛教日益受到统治者的重视。唐初统治者实行佛、道、儒三教并重，实尤以佛、道两教为重，致使唐代寺院宣传佛经教义的"法乐"和受其影响，一部分称为"法曲"的世俗大曲特别兴盛。天宝年间，唐玄宗公布了"道调法曲与胡部新声合奏"的诏令（《新唐书·音乐志》）后，大曲中的《胡旋》《胡腾》等所谓"胡部新声"，也沾上了清悠雅淡的法曲音乐风格。敦煌唐代佛教壁画中，处处可见佛前表演歌舞大曲"供养"的生动情景。

据唐崔令钦《教坊记》载录唐大曲曲名有四十六首之多，《乐府诗集》载录有约八十余篇曲目，而在唐诗中出现的大曲曲目更是屡见不鲜。如《绿腰》（《六么》）、《凉州》（《梁州》）、《伊州》、《甘州》、《薄媚》、《霓裳》、《柘枝》、《雨霖铃》、《玉树后庭花》等等。以下试举几例。

由西域传入的中亚一带的民间乐舞《柘枝》，"古也郅支之伎，今也柘枝之名"（卢肇《湖南观双柘枝舞赋》）。它的表演有歌有舞。从章孝标《柘枝》诗曰："《柘枝》初出鼓声招"，杨巨源《寄申州卢拱使君》诗云："大鼓当风舞《柘枝》"，可知它在曲前、中、尾经常用鼓乐，即伴奏乐器中打画鼓或大鼓的比重很大。张祜《观杨瑗〈柘枝〉》里还有"促叠蛮鼍引《柘枝》"、"缓遮檀口唱新词"等诗句，都描写出《柘枝》那节奏鲜明、动作快速的"健舞"魅力。相比之下，《绿腰》（又名《乐世》《六幺》《录要》等）便是一种舞姿柔缓抒情的"软舞"，伴奏乐器以琵琶为重。相传五代画家顾闳中所绘传世名画《韩熙载夜宴图》中，舞者王屋山所跳之舞即为《绿腰》（见图38）。唐代最早的大曲《凉州》（又叫《梁州》），是开元年间西凉节度使郭知远由古凉州所进，风格鲜明且结构长大。据宋代王灼所见一本《凉州》，

图 38　五代南唐顾闳中绘《韩熙载夜宴图》(局部)

仅排遍就有二十四段。杜牧诗云:"听取满城歌舞曲,《凉州》声韵喜参差","惟有《凉州》歌舞曲,流传天下乐闲人",可见该大曲在整个唐代长盛不衰且传播影响广远。原为汉族传统风格的清乐曲《玉树后庭花》,歌词是南朝陈后主所作,唐时改编为大曲。汪遵《陈宫》诗曰:"留得后庭亡国曲,至今犹与酒家吹。"道出了这部奏唱表演于宫廷宴享之中和市井歌楼酒肆里的《玉树后庭花》,还曾被认为是"亡国之音"。

颇极一时之盛的、号称唐代法曲代表作的《霓裳羽衣曲》值得一述。

《霓裳羽衣曲》或《霓裳羽衣舞歌》(见唐诗人白居易同名诗)或《霓裳》,描写唐玄宗游月宫见到仙女嫦娥的神话,折射出社会经济繁荣、国势强盛的开元、天宝时期,朝廷纵情声色、追求神仙的畸态。据《太真外传》注说,此曲是玄宗登三乡驿、望女几山所作。据《碧鸡漫志》引唐郑嵎《津阳门诗》注称,该曲音调一半是玄宗游月宫时所闻,其余是据西凉都督杨敬述所进《婆罗门曲》音调改编而成。又据唐崔令钦《教坊记》载录有《望月婆罗门》,敦煌曲子词中也有《婆罗门》,便可知西域佛曲中确有《婆罗门曲》,那么《霓裳羽衣曲》含有佛曲的音乐素材和音乐风格就较为可信了。从白居易在元和年间见到当时宫廷里表演此曲后写下的《〈霓裳羽衣歌〉和微之》得知,它是唐宫中一部著名的大型乐舞套曲。舞者"不著人家俗衣服。虹裳霞帔步摇冠,钿缨累累珮珊珊",俨然是道家仙女一样的美丽

而雅致的装扮。舞姿"飘然转旋回雪轻,嫣然纵送游龙惊。《小垂手》后柳无力,斜曳裾时云欲生",犹如仙女在云中移动。"烟蛾敛略不胜态,风袖低昂如有情。上元点鬟招萼绿,王母挥袂别飞琼",首次在歌舞作品中成功地塑造了仙女双人舞的美妙形象,创造出仙界的意境。

据白居易诗中和自注中的描述,全曲共三大部分、三十六段。其中散序六段,所谓"磬箫筝笛递相搀,击擫弹吹声迤逦。(自注:凡法曲之初,众乐不齐,唯金石丝竹次第发声,《霓裳序》初亦复如此。)散序六奏未动衣,阳台宿云慵不飞。(自注:散序六遍无拍,故不舞也。)"表明散序相当于器乐序曲,散板,轮奏表演,歌舞尚未加入。上述郑嵎说该部分是唐玄宗登月回宫后依据他的神奇想象写成的,白居易对这部分极为欣赏。他在《重题别东楼之一》诗中说:"宴宜云髻新梳后,曲爱《霓裳》未拍时。"

中序十八段,拍板击拍,歌舞进入,器乐伴奏,故又名拍序或歌头。所谓"中序擘騞初入拍,秋竹竿裂春冰坼。(自注:中序始有拍,亦名拍序。)"此段进入固定节拍,诗句描述"皆霓裳舞之初态",并注上引诗句中的"许飞琼,萼绿华,皆仙女也"。拍序以歌唱为主,舞还不是主要的,是一个抒情的慢板乐段,中间可能有几次由慢转快的变化。沈括说是"引歌",相当于魏晋大曲的"曲"或"排遍",即相和歌"执节者歌"的有拍乐段。舞蹈相对简单,但徐缓而优雅,逐渐地、自然地导入热烈的高潮部分——"入破"。

曲破又名舞遍,是歌舞的高潮部分,相当于古来的乱、趋,是乐曲的尾声。十二段,以舞为主,器乐伴奏,基本上没有了歌唱。但开始的时候有一个散起的"入破"的过程,即白居易《卧听法曲〈霓裳〉》诗云:"金磬玉声和已久,牙床角枕睡常迟。朦胧闲梦初成后,宛转柔声入破时。"曲调还是相当抒情的。但很快经由过渡段的"虚催",由散入快,由快转更快,即所谓"曲遍繁声入破",促拍快奏。白居易的《听歌六绝句·乐世》也说:"管急弦繁拍渐稠,《绿腰》宛转曲终头。"《霓裳》诗云:"繁音急节十二遍,跳珠撼玉何铿铮。(自注:《霓裳曲》十二遍而终。)翔鸾舞了却收翅,唳鹤曲终长引声。(自注:凡曲将毕,皆声拍促速,唯霓裳之末,长引一声也。)"

《霓裳》的尾声与众不同,正如《新唐书·礼乐十二》所说:"凡曲终必遽,唯《霓裳羽衣曲》将毕,引声益缓。"它不像其他大曲或舞曲那样用极快的"煞衮"或"煞尾"作结,而是突然减慢,以一声长引收束,有如翔鸾收翅,唳鹤之长鸣。

此曲的伴奏乐器,除上引诗句中提到的磬、箫、筝、笛以外,白居易诗中还提到"玲珑箜篌谢好筝,陈宠筚篥沈平笙。清弦脆管纤纤手,教得《霓裳》一曲成"。而唐文宗时的表演,用玉磬四架与琴、瑟、筑、箫、跋膝管、笙、筝各一件,接近了清乐系统,性格更趋宗教的文雅,与该大曲采取印度的佛曲,表现本土道家的神话之独创、新奇的幻境更加吻合了。值得一提的是,唐大曲主要是由同一宫调的若干"遍"组成成套乐舞,既然《霓裳》是中外曲调都有运用,那么在宫调使用上必然会带来变化。即同一宫调贯穿到底的同时,也较普遍地使用了"犯调"(即转调)的手法,使得具有多种音乐渊源和传统的唐大曲,其曲调色彩更加丰富多样。

再说何为"部伎形式"。隋开皇九年(589)前后,杨坚为显示王朝的统一强大,体现德音广被、四方来朝的盛况,确立了完备的朝会宴飨"多部乐"上演体制。自诸多外来乐沿丝绸之路成规模集体化地进入中原后,初期对华影响最深的是天竺乐(印度)、疏勒乐(新疆喀什)、龟兹乐(新疆库车)、安国乐和康国乐。南北朝前后,此所谓"西域五方乐"逐渐聚集于于阗(新疆和田)、龟兹和高昌(新疆吐鲁番)三个文化重地,并向中原腹地东渐。隋统一大业后,胡乐一并被宫廷吸收,同时被编入宫廷乐的还有东夷的高丽乐(今朝鲜)和固有的俗乐清商乐。依据"华夷兼备"、"以华领夷"的原则,按乐部形式依次上演传统乐舞及少数民族和外国乐舞,首建宫廷宴飨七部乐,至大业中扩展至九部乐。该多部乐体制以国伎(西凉伎)、清商伎、高丽伎、天竺伎、安国伎、龟兹伎及文康伎七部为核心,还置备有疏勒、扶南、康国、百济、突厥、新罗、倭国等部伎,以及汉魏以来流行的鼙、铎、巾、拂四舞与"新伎并陈"。杨坚制定的这一整合三百年来四方乐舞,空前交融于宫廷朝会宴飨的雅、胡、俗多部乐表演格局,影响极为深远,并为唐代遵循沿袭,增删以成九部乐和十部乐。据《隋书·音乐志》和《新唐

书·音乐志》，将其发展沿革列表所示如下：

时代		部伎乐名	所含分部乐伎										
隋	开皇初（581后）	七部乐		清商伎	国伎		龟兹伎			安国伎	天竺伎	高丽伎	文康伎
	大业中（608—618）	九部乐		清乐（清商乐）	西凉伎（国伎）		龟兹乐	疏勒乐	康国乐	安国乐	天竺乐	高丽乐	礼毕
唐	武德初（618后）	九部乐	谦乐	清乐	西凉乐		龟兹乐	疏勒乐	康国乐	安国乐	天竺乐	高丽乐	
	贞观十六年（642）	十部乐	谦乐	清乐	西凉乐	高昌乐	龟兹乐	疏勒乐	康国乐	安国乐	天竺乐	高丽乐	

从上表可知：一、燕乐在隋代还仅是多部伎乐的泛称，而到了唐代，在泛指多部伎乐的同时，还是一部俗乐乐部的专称，即太宗命协律郎张文收采古《朱雁》《天马》之义所制成的《景云河清歌》，定名为《谦乐》，奏之管弦，列为朝会诸乐之首——新九部的第一部乐；二、隋炀帝杨广将清商乐列为第一部，表明进一步确立南方音乐的崇高地位，体现"以华领夷"的原则；三、炀帝再调整七部乐顺序，改国伎为西凉伎，将康国、疏勒两部伎乐列入正式乐部，加大了西域乐舞在四方乐中的比例。改文康伎名"礼毕"，为多部乐的最后一部。

唐宫中与十部乐并存的还有百济、鲜卑、吐谷浑、部落稽、扶南、南诏、骠国等音乐。扩大四夷之乐的比重并非忽视或削弱了汉族传统音乐。"永嘉之乱"后，晋朝迁播，前朝宴乐"遗声旧制""散落江左"；楚汉旧声，"其音分散"，或仅为弹琴家所存，或多有佚失。据《隋书·音乐志》载，隋七部乐制定后，太常卿牛弘再力荐"汉魏以来并施于宴飨"的鼙、铎、巾、拂四舞与"新伎并存"。考其渊源，"虽非正乐，亦前代旧声"。经隋文帝定度"其声音、节奏及舞，悉宜依旧"，被纳入宴乐之中，显示了"华夏正声"在宫

廷乐舞中的重心地位且一直延续到晚唐至五代。

由于歌颂各代及前代帝王"文治武功"的歌颂性乐舞不断创制,层出不穷,自高宗、武后至玄宗时期,逐渐整编形成了依表演方式坐奏或立奏的"坐部伎"、"立部伎"的二部伎制度。列表所示如下:

坐部伎	讌乐(景云乐、庆善乐、破阵乐、承云乐)、长寿乐、天授乐、鸟歌万寿乐、龙池乐、小破阵乐
立部伎	安乐、太平乐、破阵乐、庆善乐、大定乐、上元乐、圣寿乐、光圣乐

坐部(见图39)在室内表演,舞蹈人数三至十二人,乐曲多是6至8世纪间的新作品。伴奏多用龟兹和西凉等少数民族乐器,主要表演六部乐曲。其中"自长寿乐以下皆用龟兹乐",而"惟《龙池》备用雅乐"。立部(见图40)在室外表演,舞蹈人数有六十到八十人,表演八部乐曲。其中安乐、太平乐采用周隋遗音,庆善乐采用西凉乐,其余兼纳龟兹乐调(据《旧唐书·音乐志》)。

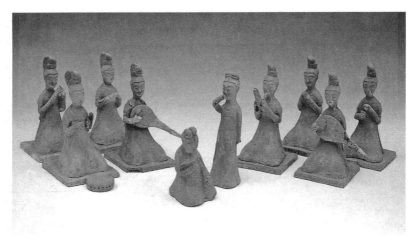

图39 河南安阳唐杨侃墓坐部乐俑与歌舞俑

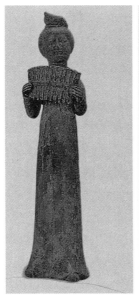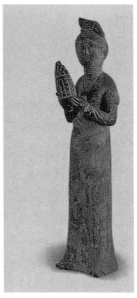

图40　唐立部乐俑(排箫、笙)

3. 部伎乐队配置与宫廷鼓吹

依上述,隋唐宫廷部伎形式中代表性的乐部是清乐、龟兹乐、西凉乐和燕乐。由于此期广泛的国际音乐文化交流,在容纳了各不同民族和地区的音乐后,乐器的发展非常迅速,出现了不少新乐器品种,致使各乐部乐队配备的规模庞大且各具特色(见图41)。仅两《唐书》音乐志中九、十部乐所列乐器(含各种乐器变体)就有六十多种。如笛类(短、中、长)、篪类(无嘴、加嘴者)、箫类(含排箫)、竽篥类(大、小、双、桃皮等形制)、贝、吹叶、埙、拍板、击琴、筑、琴、筝类(清乐筝等)、抱弹琵琶类(直项、曲项、五弦等)、箜篌类(卧、竖、凤首等形制)、方响、钲、钟、磬、鼓类(铜鼓、腰鼓、羯鼓、都昙鼓、毛员鼓、答腊鼓、鸡娄鼓、檐鼓、侯提鼓、都娄鼓、节鼓、正鼓、和鼓等)、轧筝、奚琴等等。从乐器类别看,膜鸣击奏的鼓类乐器十八种,占明显优势,其次为气鸣吹奏乐器九种和弦鸣弹(击)奏乐器八种。

清乐乐队使用的十五种全部是传统乐器,如编钟、编磬、方响、节鼓、簏、埙、琴、瑟、秦琵琶、筑等。另外,弦类乐器的比重也很大,占了所用各类乐器的一半,均显示了其华夏正声的传统渊源。其中击琴是南齐时的乐器新品,形状与琴相似,但以管承琴,用竹片敲击发声。

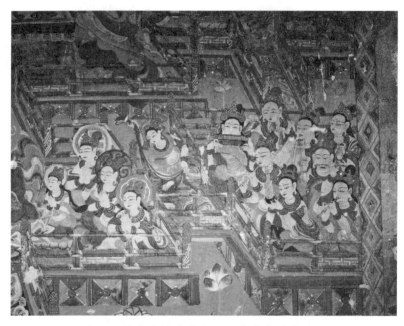

图 41　甘肃敦煌莫高窟 154 窟中唐乐舞壁画

龟兹乐是西域音乐,则龟兹乐队所有十五种乐器中一般不用中原传统乐器,而重用筚篥类、箜篌类、琵琶类和鼓类乐器。相反,这四类乐器并不为清乐乐队所用。其中鼓类的比重很大,占了所用各类乐器的一半以上,地域风格色彩十分鲜明。仅举几例:羯鼓是横放于木座上用两根鼓杖敲击,速度可以很快。唐代南卓著有《羯鼓录》,擅长羯鼓的大臣宋璟对玄宗羯鼓敲击也有所谓"头如青山峰,手如白雨点"的赞语。它不但是龟兹乐队中极富特性的乐器之一,而且是鼓类乐器或整个乐队的指挥。都昙鼓略小,形似腰鼓,两头粗,中间细,用鼓槌敲击。毛员鼓形似都昙鼓,但

比都昙鼓略大。答腊鼓(见图42)形似羯鼓,而鼓框比羯鼓短,鼓面比羯鼓大,所不同的是它用手指敲击,故又名揩鼓。龟兹乐队乐器种类的配备最多,达十九类,是燕乐以外各国乐部乐队编制最大者。

西凉乐是西域音乐与汉族传统音乐的混合,较接近龟兹乐,则西凉乐队所用十九种乐器中受龟兹乐队影响,使用了筌篌类、琵琶类和筚篥类乐器之外,也受清乐乐队影响,减少了鼓类乐器的数量,采纳了钟、磬、钹等清乐传统乐器。此外,贝即法螺,也是吹奏乐器。腰鼓两头粗中间细,齐鼓状如漆桶,檐鼓形似小瓮,均如腰鼓那样用手拍击。铜钹即现今的钹,当时又名铜盘,以皮绳连接相击发声。这些龟兹乐队的特殊乐器,在西凉乐队里营造着独有的西域乐风。

图 42　唐坐部乐俑(答腊鼓)

民间音乐是一切音乐的基础,各类宫廷音乐原初都来自民间,可谓是宫廷化的民俗音乐。民间鼓吹于汉代形成,兴盛后引入宫廷,宫廷建立了鼓吹乐制度。其后历朝至隋唐都在延续和发展,形成了按功用场合的不同,有殿庭鼓吹和卤簿鼓吹之分;按音乐特点不同,有横吹、骑吹等类别。隋唐殿庭鼓吹是专属朝会宴飨的雅正之乐;卤簿鼓吹专门服务于出行的车驾仪仗,以充分显示等级及气派的威严。汉魏以后历代的铙歌鼓吹都有颂扬统治者的歌词,可唱,独唐代没有,即唐初以来的鼓吹铙歌是纯器乐。据《全唐文》,柳宗元曾作有《铙歌鼓吹曲》歌词十二首,未见采用。

4. 乐舞机构与乐舞艺术家

为了适应宫廷乐舞享乐的奢华需求,从隋文帝开始,宫廷加强重视了礼乐设置。在建立多部乐制度的同时,将所有乐人集中起来归属太常寺。

太常寺自汉就有，直至隋唐都是职掌礼乐的最高行政机构，即"旧制，雅俗之乐，皆隶太常"（《资治通鉴》）。"掌邦国礼乐、郊庙、社稷之事"，唐时"以八署分而理之"（《旧唐书·职官志》），下设太乐、鼓吹二署直接管理乐舞、鼓吹。杨广继位后，任著名音乐家白明达为乐正。乐舞机构、乐人及其聚居区也逐年膨胀，并分配特定的坊区建立乐工教习培训基地，开了后世宫廷表演机构"教坊"制度的先河。太常歌伎乐工除须随从炀帝南北巡游，到处表演之外，每年正月还按定例举行长达半个多月的盛大乐舞表演。这些制度和"戏场"都为唐以后历朝所沿袭仿效。

唐初承隋制，在西京长安、东京洛阳均设有太常寺、太乐署、教坊等中央音乐机构。教坊是唐代新设的音乐机构，最初也属太常寺，地位似并不重要。开元二年，唐玄宗改组了太乐署，让它统领雅乐和燕乐。原其中唱奏民间音乐的乐工分出来，单独成立了四个外教坊和三个梨园，直属宫廷管辖。这样，教坊和梨园逐渐受到重视。教坊专管雅乐以外的俗乐歌舞、散乐的教习、排练、演出等事务，成员有男有女。鼓吹署则主管鼓吹乐，参与仪仗和部分宫廷礼仪活动，如皇帝行幸、皇室成员外出，"施用调习之节，以备卤簿之仪"。唐玄宗原有一个内教坊，设在禁苑内的蓬莱宫侧。四个外教坊分归长安和洛阳两都，各设左右两个。长安的左教坊设在延政坊，以工舞见长，右教坊设在光宅坊，以善歌取胜；洛阳的两个教坊都设在明义坊。三个梨园分别为：长安宫中的梨园是唐玄宗亲自参与教习法曲，并担任他自创新曲的试奏任务。长安太常寺里的梨园称为"太常梨园别教院"，主要试奏艺人们的新创法曲。洛阳太常寺里的梨园称为"梨园新院"，主要演奏各种民间音乐。梨园以坐部伎选出男乐工三百人、女乐工数百人，住在宫中宜春院。梨园中另设一"法部"，挑选十五岁以下的少年三十余人组成，谓之"小部音声"。

隋唐宫廷音乐机构中的乐工，总数都曾达至数万人之众。据《通典》载："及周并齐，隋并陈，各得其乐工，多为编户。至（大业）六年，帝大括魏、齐、周、陈乐人子弟，悉配太常。"可知他们中有社会地位非常低下的世代乐工，或比乐工地位更低的由"国之贱奴为之"的官奴婢，又有因政事受

罚或被牵连而"被配为乐户",及选自平民与农家的"音声人"。如崔令钦《教坊记》载:"平人女以容色入内者。"又《通典》说:唯雅舞选用良家子。"国家每岁阅农户,容仪端正者归太乐"。所有女乐工依色艺的高低分为四等:最高的是"内人",人数最少,住在宜春院。因在表演大型的艺术性很高的歌舞时,经常站在皇帝面前或在舞队首尾的重要位置上,故又称"前头人"或"内人"(见图43)。其次是"宫人",色艺上逊于"前头人",人数较多,住在云韶寺,在歌舞中也往往担任重要角色。再次是"搊弹家",都是因貌美而被强征入宫的民女,歌舞不精而以指弹丝弦乐器擅名,故谓之"搊弹家",通常列于队伍中间。据《教坊记》说:她们排练一个多月也不一定能上台的歌舞节目,内人只要排练一天即可完成。最后是"杂妇人",他们并不是专职乐人,而是当"前头人"接受皇帝赐食时,他们便充当"前头人"上台歌唱。艺术水平低于内教坊的是太常梨园别教院和长安外教坊,乐工约几千人。艺术水平最低的是洛阳的教坊和梨园新院。

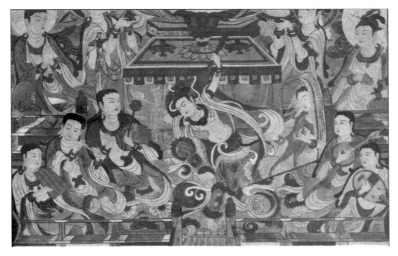

图43 甘肃敦煌莫高窟112窟唐代反弹琵琶乐舞壁画(摹本)(局部)

玄宗时,内教坊有很大发展。此等宫廷音乐机构已不单是管理俗乐,而且教习表演俗乐,包括各类乐器演奏以及歌唱和舞蹈;考核音乐技艺、

选拔音乐人才、表演和试奏新乐等等。"凡乐人及音声人应教习,皆著簿籍,核其名数而分番上下。"(《大唐六典》)太乐署教习课程依难易的程度而明确规定:清乐大曲,六十日成,大文曲,三十日,小曲,二十日。讌乐、西凉、龟兹、疏勒、安国、天竺、高昌大曲,各三十日,次曲,各二十日,小曲,各十日。散乐、雅乐大曲,各三十日成,小曲各二十日(《唐六典》)。而且要学会难曲五十曲以上并能参加演出者才能毕业(《新唐书》)。时限是:难度高的"大部伎"学三年,次难的部伎学二年,较容易的"小部伎"学一年。每学年对所学内容有严格的考核。十五年中须通过五次上考、七次中考。教坊专掌教习的乐工设有音声博士、曹第一博士、曹第二博士等。依据学生的质量,太乐署还对担任教学的太乐博士、音声博士、助教博士等较高级的乐工规定了考核成绩——上第、中第、下第三等。成绩卓著者可得官职,但乐工身份不变,成绩拙劣者则降职或除名。学生在学期间的一切费用自理。学习期满后,每年要赴长安或洛阳无偿服务几个月,或以交纳实物或货币代役。所有乐工中凡技艺优秀者才有资格进阶。修业特优者或充当太乐署的助教博士,或征入教坊、梨园长期服务,宫廷支付报酬。不及格者则降至鼓吹署,学习大、小横吹。教坊乐人有很多是从梨园新院业优者中抽调。选自坐部伎的内廷梨园艺人,如经太常考察难以胜任者,则降至立部伎,再难胜任者则改习雅乐。唐乐队中得高厚禄者也不乏其人。《唐会要》论乐条注曰:"太常卿窦诞又奏用音声博士,皆为大乐,鼓吹官僚。于后筝、簧、琵琶人白明达、术蹿等夷,债劳计考,并至大官。自是声伎入流品者盖以百数。"然技艺出众的乐人得以行赏、升迁者毕竟少数,总体说,乐人阶层的社会地位是十分卑贱低下的。

以上这种"教坊"的艺术教育制度,使得当时宫廷音乐的艺术质量得到了保证和提高。梨园不断涌现并且集中了大批最优秀的艺术家。梨园乐工群体对盛唐宫廷的乐舞艺术和唐代音乐的发展,发挥着极其重要的作用。仅宋代乐史《杨太真贵妃外传》中提及的就有以歌擅一时的李龟年、善舞女伶谢阿蛮,马仙期的方响、张野孤的箜篌、贺怀智的拍板,还有善歌的孙元忠、许永新,善弄参军的黄幡绰、李仙鹤,以及李龟年歌唱之外

的筚篥、羯鼓,贺怀智拍板之外的琵琶,张野孤箜篌之外的筚篥及作曲技术等,都达到了极高的水平。

值得一提的是,上述众多乐器演奏家中,不少人是多种乐器的擅长者,甚至还是作曲家、歌唱家、音乐理论家。如龟兹人白明达,既精通琵琶演奏,又是《春莺啭》《万岁乐》《七夕相逢乐》《投壶乐》《泛龙舟》等名曲的作曲者,其曲调因"掩抑摧藏,哀音断绝"而为隋炀帝所赏悦。疏勒人裴神符,既是五弦、琵琶名手,指弹琵琶技法的首创者,又是《火凤》《倾杯乐》《胜蛮奴》等琵琶名曲的作曲者。李龟年既是演奏筚篥、羯鼓的好手,又是以歌擅一时的歌唱家。张野孤既能奏箜篌、筚篥,又擅表演散乐、参军,还创作有《雨霖铃》《还亲乐》等名曲。更有不得不提的有"音乐家皇帝"之称的唐玄宗李隆基——中国历史上历代统治者中,唐玄宗是唯一的不仅是宫廷音乐的领导者,同时也是宫廷音乐的参与者、实践者:玄宗"选乐工数百人,自教法曲于梨园"(《资治通鉴》),又有《霓裳羽衣曲》《紫云回》《龙池乐》《小破阵乐》《光圣乐》等名曲的创作。他喜歌舞,善笛管,尤擅羯鼓演奏,宰相宋璟曾称赞他的羯鼓演奏为"头如青山峰,手如白雨点"。此外,"玄宗又于听政之暇,教太常乐工子弟三百人为丝竹之戏。音响齐发,有一声误,玄宗必觉而正之"(《旧唐书·音乐志》)。他亲自按乐的地方是梨园,依其突出的艺术成就和辉煌崇高的地位,在当时社会上产生了巨大的影响,并深为后世艺人们所向往,以致"梨园"称谓在中国演艺界长期延续和广被借用。

史籍中提到的此期歌唱家,同样不仅技艺超群,而且各具风格。他(她)们是:许永新(许和子)、李龟年、李鹤年、裴大娘、谢大、御史娘、李郎子、张红红、何念奴、李贞信、田顺明、朱嘉荣、柳青娘、何满子、何戡、陈意奴、陈幼寄、南不谦、陈不谦、孟才人、罗宠、陈彦辉、任智方四个女儿等。其中许和子、张红红等值得一述。据《乐府杂录》,吉州永新县(今江西吉安)乐工的女儿许和子,后为宜春院"内人",改名"永新"。她"既美且慧,能变新声",并"喉啭一声,响传九陌"。明皇曾命李谟为其"吹笛逐其歌,曲终管裂"。一日,玄宗"大酺于勤政楼,观者数千万众,喧哗聚语,莫得闻

鱼龙百戏之音。上怒，欲罢宴。中官高力士奏请：'命永新出楼歌一曲，必可止喧。'上从之。永新乃撩鬓举袂，直奏曼声。至是广场寂寂，若无一人；喜者闻之气勇，愁者闻之肠绝"。足见其歌唱之神奇魅力。后来，有人在广陵一船上听到她的歌声，断言肯定是许和子，上前一看，果然是她。原来，她是于"安史之乱"中逃出宫廷，嫁与了平常人士。此又可见许和子的歌声在人们心中留下了极深的印象。又据《乐府杂录》，大历中教坊才人张红红，"喉声嘹亮，颖悟绝伦"，并有过曲不忘的本领。乐工自撰一曲《长命西女》，叫她隔屏歌唱，"一声不失"，人称"记曲娘子"。另据《教坊记》，教坊乐工任智方的四个女儿皆善歌唱且各有特点。其中二姑子"吐纳凄婉，收敛浑沦"；三姑子"容止闲和，意不在歌"；四姑子"发声遒润，如从容中来"。

此期宫廷乐舞虽多以集体舞为主，散乐较之乐舞也多处陪衬地位，但出众的舞蹈家和散乐艺人仍有不少留下了声名。舞蹈家主要有安叱奴、公孙大娘、王屋山、沈河翘、庞三娘、颜大娘、魏二等。主要代表作有杨贵妃的《霓裳》、公孙大娘的《剑器》、王屋山的《绿腰》、沈河翘的《何满子》、小蛮的《杨柳枝》，以及西域传入的"胡旋女"的《胡旋舞》、由"胡风"向"汉风"转化的女子独舞《柘枝舞》和双人舞《屈柘枝》等。其中杜甫曾有诗追述公孙大娘舞《剑器》的印象，诗中云：

> 昔有佳人公孙氏，一舞剑器动四方。观者如山色沮丧，天地为之久低昂。爀如羿射九日落，矫如群帝骖龙翔。来如雷霆收震怒，罢如江海凝清光。（《观公孙大娘弟子舞剑器行》）

白居易《醉后题李、马二伎》诗，似是反映《屈柘枝》的比较特殊的表演形式，诗云：

> 行摇云髻花钿节，应似霓裳趁管弦。艳动舞裙浑是火，愁凝歌黛欲生烟。有风纵道能回雪，无水何由忽吐莲。疑是两般心未决，雨中

神女月中仙。

此《剑器》和《屈柘枝》分别可谓唐代健舞与软舞的代表。

此期的散乐名艺人有黄幡绰、张野孤、李仙鹤、李可及、王大娘、赵解愁、曹叔度、行如海等。仅举散乐中的"竿技"为例,刘晏于天宝年间一次观看教坊舞伎王大娘的顶竿表演时,曾奉玄宗之命口占一绝《咏王大娘戴竿》,诗云:

> 楼前百戏竞争新,唯有长竿妙入神。谁谓绮罗翻有力,犹自嫌轻更著人。

据说王大娘表演百尺顶竿,竿上可装有一座木山群或载十八人而来回走动。又张祜《千秋乐》诗描写长安千秋节(玄宗生日)大酺时,宫廷、民间观赏赵解愁戴竿表演的盛况,诗云:

> 八月平时花萼楼,万方同乐奏《千秋》。倾城人看长竿出,一技初成赵解愁。

宫廷艺人赵解愁当时与公孙大娘、王大娘齐名。

5. 乐舞交流

隋和唐作为中央集权的具有世界意义的强大帝国,创造了前所未有的中外经济文化交流的高潮。尤其至唐以后高度发展的音乐文化,对中原周边的少数民族地区的音乐文化如西凉乐、龟兹乐,对邻国音乐文化如东亚的高丽(朝鲜)乐、倭国(日本)乐,东南亚的林邑(越南)乐、扶南(柬埔寨)乐、骠国(缅甸)乐,及南亚的天竺(印度)乐等,都产生了深远的影响。另一方面,自隋大量的遣隋使,至唐后大量的遣唐使,来到长安学习中国音乐文化。

日本最初通过朝鲜半岛，间接地接受中国文化。公元600年日本建立遣隋使制度得以改变，开始直接派遣使者来中国学习中国的经济、文化、宗教和艺术。唐都长安的各国留学生也以日本和新罗（朝鲜）为最多。仅日本共派遣隋使三次，遣唐使十九次，公元732年一次就派了五百九十四人。朝鲜于开成五年（公元840年）一次性从中国学成回国的留学生也有一百零五人之多。唐开元年间的日本遣唐使吉备真备率五十七人的团队在唐学习经史、艺术长达十七年。735年回国时带回了唐代的方响、铜律管和重要的音乐专著《乐书要录》十卷等。现藏于日本奈良正仓院的我国唐传乐器计十八种共七十五件，如紫檀螺钿五弦琵琶、金银平脱纹琴、螺钿镶嵌曲项琵琶与阮咸等；古谱如公元6世纪南朝《碣石调·幽兰》七弦琴文字谱，公元8世纪《番假崇》琵琶谱，及部分舞蹈服饰、器具等。依唐制，日本于8世纪大宝元年颁布了它最早的宫廷音乐机构与音乐制度"雅乐寮"。日本雅乐中至今保留着大量唐代燕乐曲名，如《破阵乐》《夜半乐》《春莺啭》《倾杯乐》《兰陵王》《剑器》等，以及唐代乐工石大娘等人的传谱《五弦谱》。

相比之下，朝鲜半岛与中国间的音乐文化交流要早于日本。汉代，我国的鼓吹、琵琶（阮）、筝等乐器已在高句丽流行。刘宋初，高丽、百济音乐传入我国。隋代，高丽、新罗、百济三国的音乐已经常在宫廷中演出了。12世纪前后，朝鲜音乐分"唐乐"和"乡乐"两大部分，而"唐乐"所用的乐器与唐朝的中国乐器基本一致。日本学者及朝鲜的古文献都认为，高丽代表性的琴筝类乐器"玄琴"起源于中国的琴，是中国卧箜篌的变体和发展。"玄琴"之名即出自玄鹤（黑鹤）来舞之玄鹤琴。百济乐的代表乐器箜篌，也是由中国传入，后又转传到日本。新罗乐的代表乐器伽倻琴，实为参照中国筑创制而成，后为朝鲜最有代表性的民族乐器之一。高丽国从唐朝宫廷的清商伎中学习了中国传统的歌舞、器乐以及琴、筑、笙、箫、篪等古老乐器的性能和制作。同时，中国也从高丽乐中学习了它的古代歌舞以及筝、卧箜篌、义嘴笛、大小和桃皮筚篥等高丽乐器的演奏、性能与制作。

在古代东方文化体系中,中印是两个相对独立的、特色鲜明又影响广远的文化体系。唐初约九十年间,中印交通已空前繁荣,中印间宗教、政治、经济、文化、艺术的交往非常频繁,而唐朝高僧玄奘历经千难万难、只身赴印度求法,即是中印文化交流史上的一段最著名的佳话。隋初郑译乐改的基础,是龟兹人苏祇婆介绍的西域七调,而七调原语实出于古代梵文。贞观年间西国"婆罗门"来到长安,最初带来了古印度的散乐、杂技。据《通典》《旧唐书·音乐志》,婆罗门散乐、杂技的表演,均有筚篥、横笛、拍板、齐鼓、腰鼓等不同乐器的伴和。印度佛教,包括呗赞、讲唱、佛曲等佛教乐舞艺术,经丝绸之路传入中国,与隋唐乐舞艺术结合后,对中国产生了更深远的影响。而唐初三大舞之首的《秦王破阵乐》传入印度后,不仅《破阵乐》,而且其歌曲也名扬和广为传唱于印度诸国(据季羡林《中印文化交流史》)。

东南亚扶南乐里的匏琴与骠国乐里的匏笙,均可看作是中国上古"八音"之"匏"类乐器笙的继承和发展。林邑"乐有琴、笛、琵琶、五弦,颇与中国同"(《隋书·南蛮列传》)。而日人岸边成雄却认为保存于日本古代舞乐中的"林邑八乐",是经海路由中国传入日本的印度音乐。西南由三苗之后的羌人建立的吐蕃,于唐时勃兴后与唐朝建立了亲密关系。太宗时文成公主出嫁吐蕃,带去了大量先进的唐文化,包括音乐文化。云南地区的南诏,其各民族自古有踏歌、葫芦笙舞、铜鼓舞等歌舞传统,开元年间与唐关系亲密,努力接受先进的汉文化。南诏曾于贞元年间派出庞大音乐演出团到长安,为唐朝廷献演大型民族乐舞《南诏奉圣乐》。而唐代著名的教坊大曲《柘枝》,据说即来源于南诏,最初为云南西部妇女春季采柘桑时的一种民族舞蹈。

由于以唐都长安为首的大型都市(另有洛阳、扬州、广州等)一时为国际音乐文化交流的集中地,异域的文化习俗会很快传入且流行中原。如来自西域的在寒冬腊月举行的群众性的风俗乐舞"泼寒胡戏",在长安等地就颇为流行。这种冬季泼水"乞寒"的游戏歌舞原名《苏莫遮》,据说是康国、龟兹、高昌等地数种节日习俗的糅合。节时人们身着胡服,骑着骏

图44 河南安阳唐范粹墓北齐黄釉瓷扁壶上的"胡旋舞——登莲《上云乐》图"（河南省博物馆藏）

马,摆出军阵,号称"浑脱队",在鼓乐声中裸露身体,相互追逐,鼓舞跳跃,泼水为戏。

唐代歌舞中最为著称的胡乐舞《胡旋》（见图44）、《胡腾》、《柘枝》等,在当时的无论是宫廷还是民间,都非常流行。从白居易、元稹等人的《胡旋舞》可知是"心应弦,手应鼓。弦鼓一声双袖举,回雪飘飘转蓬舞",而其旋转激烈时可达至"左旋右转不知疲,千匝万周无已时。人间物类无可比,奔车轮缓旋风迟"（白居易诗）。据说宫中会唱突厥歌、擅跳胡旋舞的武延秀（武则天侄孙）及杨贵妃和安禄山等都是此舞的能手。《胡腾舞》来自西域石国（今乌兹别克斯坦塔什干一带）,据李端《胡腾儿》诗,唐朝人指称跳《胡腾舞》的表演者为"胡腾儿"。胡腾儿"肌肤如玉鼻如锥",服饰为"桐布轻衫前后卷,葡萄长带一边垂"。表演时"帐前跪作本音语,拈襟摆袖为君舞。安西旧牧收泪看,洛下词人抄曲与"。演员的舞姿动作为"扬眉动目踏花毡,红汗交流珠帽偏。醉却东倾又西倒,双靴柔弱满灯前。环行急蹴皆应节,反手叉腰如却月"。结尾是"丝桐忽奏一曲终,鸣鸣画角城头发"。可以想象"胡腾舞"是以激烈的腾空跳跃和急促多变的腾踏旋转动作见长。而西域的《柘枝舞》即如前述,以强烈鲜明的鼓乐伴奏为特色,时人有"柘枝蛮鼓"之称,令人有今维吾尔族"手鼓舞"的联想。

从今存唐诗中大量饮酒诗篇得知,当年酒肆中常设音乐歌舞助兴,尤其是胡商的酒店,多配有胡姬表演歌舞招客,勾出唐时都市此一商业文化景观。如贺朝《赠酒店胡姬》诗有"胡姬春酒店,弦管夜锵锵","上客无劳散,听歌《乐世》娘"的诗句,其中的《乐世》即著名的西域乐舞《绿腰》的伴歌。中晚唐至五代,酒宴乐舞随酒楼妓馆的兴盛和商人经济的壮大,又进一步衍生发展,如段成式《酉阳杂俎》说:"靖恭坊有伎（妓）,字夜来。稚齿

巧笑,歌舞绝伦。"又张籍《江南行》诗云:"娼楼两岸临水栅,夜唱《竹枝》留北客。江南风土欢乐多,悠悠处处尽经过。"另有新兴富豪的私家乐舞(见图45),如高适《行路难》诗所云:"一朝金多结豪贵,万事胜人健如虎。子孙成行满眼前,妻能管弦妾能舞。"此是盛唐乐舞向宋代舞乐平民化的最初的转换,也是当时都市豪华生活的一个真实写照。

图45 甘肃敦煌莫高窟445窟北壁唐代"阿弥陀经变"壁画之嫁娶图(摹本)

第四节 乐　　器

1. 汉魏以来的琵琶与笛

《旧唐书·音乐志》说,民间散乐百戏"历代有之,非部伍之声,倡优歌舞杂奏"。即从隋炀帝开始,隋唐历朝那些喜好声色的统治者所热衷的宫廷散乐百戏等,均来自民间,上述宫廷燕乐之种种歌舞、乐器亦无不如此。在隋唐这个中国乐器大发展的时期,早在汉魏就已流行中原的琵琶,古老

的笛、管及新品擦弦乐器胡琴和全面发展的琴乐,在各类乐器中具有各自的代表性。

"琵琶"一度曾是弹弦乐器初期的通称,唐时已是"胡琵琶"的专称,即专指《通典》记载的阮咸、曲项及五弦三大类。"盘圆柄直"的"阮咸"(简称阮)尽管因魏晋著名文人阮咸善弹而得名,但唐及唐以前的文献仍称"阮咸"为"琵琶"或"秦汉子"。晚于阮咸传入、又为区别于阮咸的曲项"竖头箜篌之徒,非华夏旧器",起源于波斯和印度文化相融合的西亚犍陀罗文化地区,于汉代经天山南麓的于阗传入中原。南北朝时期归入琵琶类后,也是先在北方流传,而后传入南方的。棒状音箱的五弦,传入中原更晚,它是北魏由龟兹经印度的佛教活动传入中原。"五弦"一名最早见于隋代,它同曲项最初都是由木拨子弹奏,南北朝后期改为指弹。从中亚石窟、新疆克孜尔等石窟和敦煌莫高窟等佛教寺院的壁画中得见,传入后的三类琵琶均出现过多样变体,但相较而言,唐代最盛行的琵琶是曲项琵琶。曲项不但被用作大曲伴奏乐队里的领奏乐器,而且经常用于独奏。当时琵琶独奏技法的精深度和表现水平所达到的高度,我们完全可以从白居易《琵琶行》诗的精彩描述中领悟得到。可以说,最终推动琵琶艺术大幅提高的,是此期著名琵琶手的大量涌现。仅文献及唐人诗文中载有姓名的琵琶手,就有如曹妙达、裴洛儿(神符)、贺怀智、雷海青、段善本、李管儿、康昆仑、王芬、曹保、曹善才、曹刚、裴兴奴、廉郊、郑中丞、朱和、李士良、赵璧(五弦)等数十人之多,反映了当时社会各层次人们对琵琶的喜爱。

各琵琶名手来自不同民族或国家,各有不同的演奏风格。曹刚以右手运拨、势若风雷取胜,裴神符则以右手拢捻之细腻委婉闻名。身为贞观时人,来自西域疏勒的五弦琵琶名手裴神符,第一个尝试废拨弹改用指弹,这种当时被称为"搊琵琶"的弹法,无疑在琵琶演奏史上具有划时代意义。贞元中的康昆仑可以在演奏中即时"移调"一曲"新翻"《羽调绿腰》,而段善本可亦弹此曲,然后再移到枫香调中去弹。开元中的贺怀智"善拍",即在宫廷乐队中起指挥作用。《乐府杂录》说贺"其乐器以石为槽,鹍鸡筋作弦,用铁拨弹之"。李管儿是段善本的高足,元稹《琵琶歌》中称他

弹奏的《雨霖铃》,已达到"风雨萧条鬼神泣"的境界。白居易在《琵琶行》这首听乐诗及乐评史之千古绝唱中描述道:

> 千呼万唤始出来,犹抱琵琶半遮面。转轴拨弦三两声,未成曲调先有情。弦弦掩抑声声思,似诉平生不得志。低眉信手续续弹,说尽心中无限事。轻拢慢捻抹复挑,初为《霓裳》后《六幺》。大弦嘈嘈如急雨,小弦切切如私语。嘈嘈切切错杂弹,大珠小珠落玉盘。间关莺语花底滑,幽咽泉流冰下难。冰泉冷涩弦凝绝,凝绝不通声暂歇。别有幽愁暗恨生,此时无声胜有声。银瓶乍破水浆迸,铁骑突出刀枪鸣。曲终收拨当心画,四弦一声如裂帛。东船西舫悄无言,唯见江心秋月白。

诗人不但形象描绘了琵琶女高超的演奏技法,而且从变化丰富的旋律进行中体验到演奏者内心的"不得志"与"无限事"等等心理活动。白居易于元和十一年贬谪江州,在一秋夜的浔阳江头,偶听一普通琵琶女的演奏。听到那女子自述其由繁华而凄凉的身世遭遇后,油然而生同病相怜之感:"同是天涯沦落人,相逢何必曾相识!"当那女子重弹一曲时,诗人如近人陈寅恪所言:"主宾俱化",由起初的同情转而为相似命运的人生失落感,写下了《琵琶行》这篇描绘琵琶艺术的千古名作。试想,若没有唐代琵琶艺术的高度发展和广泛流传,何以产生白居易等众多诗人以琵琶为题材的著名诗篇?

唐代的琵琶曲数量多,来源广,绝大多数出自当时流行的各种歌舞大曲。如土生土长的汉曲《雨霖铃》《六幺》《想夫怜》《薄媚》《湘妃》《郁轮袍》《白头翁》《楚月光》《玉树后庭花》《鸳鸯》等;边地传入与内地乐曲结合如《凉州》《甘州》《胡渭州》《霓裳》等;少数源于六朝琴曲的如《出塞》《入塞》等。

据白居易《代琵琶弟子谢女师曹供奉寄新调弄谱》诗,得知唐代已有琵琶谱。前文述及的琵琶谱中,公元838年,日人藤原贞敏来我国拜唐代琵琶博士廉承武为师学习琵琶,回国时廉承武以琵琶谱相赠。藤原贞敏的

孙弟子贞保亲王曾编有《南宫琵琶谱》，相传内有两首藤原贞敏的传谱。据谱中已借用的琴的指法术语看，当时已创造出了琵琶指弹的各种指法名称。

又据《新唐书·礼乐志》得知，《破阵乐》是新制曲。前述秦王李世民大败叛将刘武周后，军中士兵对他歌功颂德而作凯乐歌曲《秦王破阵乐》。李世民即位后"不忘本"，表示虽以武力平定天下，但还要以文德平复海内。贞观六年，由吕才协音律，李百药、虞世南、褚亮、魏徵等重新创制歌辞，用于宴飨。一百二十人"披甲持戟，甲以银饰之"参与表演，伴奏乐器以大鼓为主，声势浩大，"发扬蹈厉，声韵慷慨"，能使"坐宴者皆兴"。更名《七德舞》后，发展成一部有五十二遍（曲）的歌舞大曲。

《霓裳》曲谱经五代、北宋至南宋，著名词人、音乐家姜白石曾"于故书中得商调《霓裳曲》十八阕，皆虚谱无辞"，即"作中序一阕传于后世"。近人杨荫浏等已将《白石道人歌曲》旁谱所记录的古曲《霓裳中序》译为今谱，可供参考：

霓裳中序第一

$1=C \frac{4}{4}$

[宋]姜夔（白石）据旧谱填词，1186
杨荫浏 译谱

6 5 | 3 4 6 - | 3 5.4 3 2 | 6 4.6 5 - | 4 3 5 3 | 4 1 - 3 | 4 3 5 3 | 2 1 3 #5 |
亭 皋 正望 极， 乱落 江莲 归未 得； 多病却无 气力。况 纨扇渐疏， 罗衣初索。

5 3 2 1.6 | 2 - 3 5 | 6 2 1.3 | 6 5 - - 0 | b7 1 5 - | 6 5 6 1 | 6 #5.6 ♮5 2 |
流光过 隙，叹杏 梁双 燕 如客。 人何在？ 一帘澹月，仿佛 照颜

1 - - 0 | 2 1 - 1.6 | 2 - 3 2 | 2 3 5.4 3 | 6 5 3 6 |
色。 幽寂！ 乱蛩 吟壁， 动庾 信 清愁似织。（下略）

笛是唐代又一风行乐器。仅唐诗中咏赞笛乐的诗篇诗句就难以计数。老幼皆知的如"谁家玉笛暗飞声？散入春风满洛城。此夜曲中闻《折柳》，何人不起故国情"（李白《春夜洛城闻笛》），与《折柳》（《折杨柳》）同样闻名的《落梅花》（《梅花落》），更是屡见唐人诗文，如李白的"笛奏《梅花》曲"和"黄鹤楼中吹玉笛，江城五月《落梅花》"，高适的"借问《落梅》凡几曲"及骆宾王的"箛繁思《落梅》"等。笛曲的流行与吹笛技艺高超的名

手辈出不无关系,仅开元中"独步于当时"的"天下第一"的神笛手李谟的相关传说就不胜枚举。据《乐府杂录》记,唐玄宗曾在上阳宫按笛新创乐曲,次日正值正月十五,玄宗"潜游灯下,忽闻酒楼上有笛奏前夕新曲,大骇之,明日密遣捕捉笛者,诘验之,自云某其夕窃于天津桥玩月,闻宫中度曲,遂于桥柱上插谱记之,臣即长安少年善笛者李谟也"。故张祜有"无奈李谟偷曲谱,酒楼吹笛是新声"(《李谟笛》)的诗句。又据《乐府杂录》:赵州刺史皇甫政月夜泛镜湖,命李谟吹笛为之尽妙。倏有一老父泛小舟来听,曲竟,老父曰:"某少善此。"政即以谟笛授之。老父始奏一声,镜湖波浪摇动;数叠之后,笛遂中裂。即探怀中一笛,以毕其曲。"老父曲终,以笛付谟,谟吹之,竟不能声,即拜谢以求其法。"

笛在秦汉时期专指直吹之篴,即后世之洞箫,隋唐时才专称横吹之笛,且发展出羌笛、短笛、长笛等多种形制(见图46)。依材质的不同,又分竹笛、玉笛及白玉笛、紫玉笛等多种。《杨太真外传》说李白撰《清平调》成,玄宗亲调玉笛以倚曲。可知玉笛当时是珍贵的上品。又张祜有"梨花静院无人见,闲把宁王玉笛吹"的诗句,是吟咏传说杨贵妃曾为"窃宁王紫玉笛吹"而忤旨,被逐放出宫一事,可见紫玉笛当时更为金贵。"快马不须

图46 五代南唐顾闳中绘《韩熙载夜宴图》(局部)

鞭,反插杨柳枝。下马吹横笛,愁杀路傍儿。"(《梁胡吹歌》)从南北朝至隋唐的无数咏笛诗文中可知,笛乐的表现力、感染力极为深透,而在民间更多地是抒发或引发那种难以言说的悲愁情怀。

2. 外来的筚篥、箜篌与"奚"部的奚琴

外来乐器中,还有筚篥和箜篌在唐人诗文里多次出现,值得注目。筚篥是汉代由西域传入,南北朝至隋已形成大、小、双及桃皮筚篥等多种形制。筚篥在隋唐多部乐的乐队中运用极广,证明在民间早已活跃。见于记载的,如李颀、岑参、杜甫、元稹、白居易、张祜、郑谷、薛涛、刘禹锡、温庭筠、罗隐等诗人及《乐府杂录》等文献,对李龟年、张野孤、王麻奴、尉迟青、安万善、薛阳陶等筚篥名手的赞誉诗文也颇为可观。出类拔萃者如李颀对凉州胡人安万善演奏情境的描绘和白居易对十二岁少年薛阳陶技艺的形容:

> 旁邻闻者多叹息,远客思乡皆泪垂。世人解听不解赏,长飙风中自来往。枯桑老柏寒飕飗,九雏鸣凤乱啾啾。龙吟虎啸一时发,万籁百泉相与秋。忽然更作《渔阳掺》,黄云萧条白日暗。变调如闻杨柳春,上林繁花照眼新。岁夜高堂列明烛,美酒一杯声一曲。(李颀《听安万善吹筚篥歌》)

> 指点之下师授声,含嚼之间天与气。润州城高霜月明,吟霜思月欲发声。山头江底何悄悄?猿鸟不喘鱼龙听。翕然声作疑管裂,讪然声尽疑刀截;有时婉软无筋骨,有时顿挫生棱节。急声圆转促不断,轹轹辚辚似珠贯。缓声展引长有条,有条直直如笔描。下声乍坠石沉重,高声忽举云飘萧。……碎丝细竹徒纷纷,宫调一声雄出群;众音舰缕不落道,有如部伍随将军。(白居易《小童薛阳陶吹筚篥歌》)

又据《乐府杂录》记,德宗时,被黄河以北推为"第一手"的幽州筚篥高手王麻奴,持艺倨傲自负。有人告诉他长安尉迟青将军善筚篥,冠绝古

今。麻奴大怒,赶到长安欲与其比试高下。他特意在尉迟青宅邸日夜加意吹奏,然尉迟每过其门,仿佛未闻其声。麻奴不平,上门求见。尉迟请他坐下,麻奴取筚篥用高般涉调吹奏《勒部羝曲》,曲终,汗流浃背。尉迟微微点头说:"何必高般涉调也!"自取银字管以平般涉调吹之。麻奴惭愧地说:"边鄙之人,偶学此艺,实谓无敌。今日幸闻天乐,方悟前非。"于是毁坏乐器,从此不再谈论音律。

前文已述箜篌类除卧箜篌是汉代创制的新乐器外,竖箜篌和凤首箜篌均来自西域,隋唐时期被广泛用于民间和宫廷,很受喜爱。克孜尔、敦煌、云冈、龙门等隋唐的石窟雕塑或壁画中,遗存有大量箜篌图像。李贺、杨巨源、顾况、岑参、卢仝、元稹、张祜、李商隐等人的诗作,有对李凭、张野狐(张徽)、张小子、季齐皋等,尤其是胡部中的箜篌高手的品评。其中梨园弟子李凭的箜篌技艺博得了不少美誉,可供参见的如杨巨源的《听李凭弹箜篌诗》、顾况的《听李供奉弹箜篌歌》等,而李贺的名篇《李凭箜篌引》,堪称是与白居易《琵琶行》相并峙的绝代佳作:

> 吴丝蜀桐张高秋,空山凝云颓不流。江娥啼竹素女愁,李凭中国弹箜篌。昆山玉碎凤凰叫,芙蓉泣露香兰笑。十二门前融冷光,二十三丝动紫皇。女娲炼石补天处,石破天惊逗秋雨。梦入神山教神妪,老鱼跳波瘦蛟舞。吴质不眠倚桂树,露脚斜飞湿寒兔。

诗中不乏如李凭的箜篌声竟消融了长安十二道门前的冷气寒光等极度夸张浪漫的用语,但句句表达的都是诗人的真情实感。诗人不对李凭的技艺作直接的评判,而是以抽象的箜篌音乐,借想象的翅膀,构造出一个可感的美妙的艺术境界。

我国迄今最早出现的擦奏弦乐器是战国后期的"筑",却也是在打击、吹管、弹弦诸类乐器之后。《旧唐书·音乐志》见有"以竹片润其端而轧之"的擦弦乐器"轧筝"的记载。尽管以竹片轧弦的传统在中原地区早已有之,但还是又一次印证了弓弦乐器出现最晚这一乐器发展的史实。宋

代陈旸《乐书》称北方少数民族"奚"部有一种"奚琴":"本胡乐也……奚部所好之乐也。盖其制,两弦间以竹片轧之,至今民间用焉。"宋代沈括《梦溪笔谈》中把奚琴写作"嵇琴",故又引出嵇琴为嵇康所制的传言。聚居鲜卑故地的奚部原属东胡族,即元魏时的库莫奚,隋始号奚,后与唐的关系密切,日人林谦三推断奚琴于隋唐时传入内地(《东亚乐器考》)。但为民众普遍接受,并出现于宫廷音乐中,那便是在比较晚些时候的宋代。

3. 琴乐

此期胡乐与俗乐争相辉映之际,"唯弹琴家犹传楚汉旧声"(《通典》),即我国固有的平置类拨奏弦乐的代表——七弦琴音乐,在宫廷音乐生活中颇受冷落的境遇下,却在士群体中继续发展。不但涌现出许多影响深远的著名琴师,而且整理加工和新创了许多琴曲作品,开始形成吴声、蜀声、秦声、楚声等地方性流派,加之记谱法的改革创新,斫琴(见图 47)工艺的改进提高,均标志了隋唐琴乐的进一步成熟。

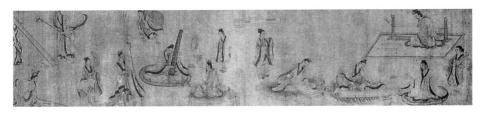

图 47 传宋人摹东晋顾恺之绘《斫琴图》(局部)(故宫博物院藏)

隋代著名琴人李疑、贺若弼及王通、王绩兄弟等多长于创作。唐代琴家赵耶利、董庭兰、薛易简、陈康士等,不但演奏精专,而且着重整理旧曲和理论著述。贞观年间的赵耶利,自幼专心于琴,他的弟子均是一代名手。他"所正错谬五十余弄,削俗归雅,传之谱录",整理改定了蔡邕的《蔡氏胡笳五弄》等五十多首汉魏六朝的旧曲,并撰写了《琴叙谱》《弹琴右手法》《弹琴手势图》等总结汉魏以来演奏技法的著作。对当时流派纷呈的局面,他形象而凝练地概括了其中的吴声和蜀声这两个当时最有代表性

的琴派的不同风格,即"吴声清婉,若长江广流,绵延徐逝,有国士之风;蜀声躁急,若激浪奔雷,亦一时之俊"。开元、天宝间的董庭兰,早年曾从凤州参军陈怀古学得初唐以来琴坛盛行的"沈家声"与"祝家声",及沈、祝二家声调的《胡笳》,并参与整理改编《胡笳》为琴谱。他的弟子均善沈、祝两家声。他"不事王侯,散发林壑者六十载",几乎大半生都是在其陇西山村的家乡隐居,"寡欲养心,静息养真"(《神奇秘谱·颐真》小序)。《颐真》一曲,是他这种道家生活的反映。晚年应宰相房琯之请,依其门下当了一段时间清客。董庭兰品性孤傲而琴艺高超,许多著名诗人与他往来。"莫愁前路无知己,天下谁人不识君"(高適《别董大》)。李颀对他的琴艺也有过精彩的描绘:

> 言迟更速皆应手,将往复旋如有情。空山百鸟散还合,万里浮云阴且晴。嘶酸雏雁失群夜,断绝胡儿恋母声。川为净其波,鸟亦罢其鸣。乌孙部落家乡远,逻娑沙尘哀怨生。幽音变调忽飘洒,长风吹林雨堕瓦。迸泉飒飒飞木末,野鹿呦呦走堂下。长安城连东掖垣,凤凰池对青琐门。高才脱略名与利,日夕望君抱琴至。(《听董大弹胡笳弄兼寄语房给事》)

天宝年间的薛易简以琴待诏翰林,掌握并加工整理传统琴曲外,还写有一篇《琴诀》,其中琴乐美学的见解对后世影响很大。唐末僖宗时琴人陈康士以"善琴知名"。据宋代王尧臣《崇文总目》等记,他自创调共"百章",收入他编的《琴谱》十三卷,"每调均有短章引韵"。此体例一直沿续至明。他"依《离骚》以次声"——根据屈原的《离骚》撰写了琴曲《离骚》。《琴学初津》该曲后记概括为"始则抑郁,继则豪爽"。至明清时期,该曲传谱已多达三十七种,可见它的广受欢迎。陈康士谱曲时的唐末社会环境和他个人的心境,与当年屈原的遭遇和《离骚》所表现的感情很相类同,因而产生了强烈的共鸣。他在乐曲的开始,以两个不同调性的主题,分别表现屈原的激愤和失望这两种矛盾的心情:

$1={}^{\flat}E$ $\qquad\qquad\qquad 1={}^{\flat}B$

‖: $\overset{\text{\tiny +}}{3}\overset{\text{\tiny +}}{3}$ 6̣ — | 3 . 2 | 7̲6̲ 6̲7̲6̲ | 6̲7̲6̲ 7̲6̲ | 6 — :‖ 3 1 . 2̲ | 2 — 3 1 — | 6̣ 6̣ | 6 — :‖

陈康士的《离骚》,由最初的九拍,至明代演变为十八拍、十一拍两种,对后来出现的有关屈原的琴曲作品系列也发挥了启示的作用。

此外,陆龟蒙的《醉渔唱晚》、潘廷坚的《捣衣》、李勉的《搔首问天》(屈原题材作品系列)、《静观音》及琴歌《阳关三叠》(据王维《送元二使安西》诗作)、《渔歌调》(据柳宗元《渔翁》诗作)等,也都是此期琴乐中的佳品。从旋律看,隋唐琴乐受民间俗乐的影响较大,如薛易简在他的琴著中就说:"凡弹调弄,须识句读,节奏停歇,不得过多。"(《琴说》)"或慢或急,不合句读,不识节奏,此大病也。"(《琴苑要录》)说明琴家加强了"拍"的意识,重视了琴乐的节奏节拍,不那么随性地自由发挥了。

前文已述琴乐的记谱是南朝至隋流行的文字谱,中唐由曹柔首创了最早的减字谱,即代之以减化文字的符号和明确的右手"八法"(基本指法)等,这对琴曲的保存、传播、结集而传留后世来说,具划时代意义。隋唐琴器斫制工艺也有飞跃的发展。隋文帝之子杨秀受封蜀王,曾"造千面琴,散在人间"。此后蜀地造琴名匠辈出。《唐国史补》称"蜀中雷氏斫琴,常自品等"。唐时最受推崇的斫琴名手,皆出自四川雷氏家族,而尤以雷威最为著名。据《琴书大全》所引黄延矩语,雷威琴的特点是"岳虽高而弦低,弦虽低而不拍面,按若指下无弦,吟振之则有余韵"。传存今世的"伏羲式"唐琴"九霄环佩"(故宫博物院藏),应是盛唐雷氏所斫。据传2003年中国嘉德春拍会,此"九霄环佩"琴以人民币346万元成交,创当时中国古琴拍卖世界纪录。同年11月,另一张唐琴"大圣遗音"(故宫博物院藏,又说近人王世襄藏)以人民币891万元成交。2011年,"大圣遗音"琴(见图48)再次出山,拍得人民币1.15亿元。

又,前述提及部伎乐器清乐筝,为平置筝类的代表,是早年秦筝在此期的发展。弦数从十二弦过渡到十三弦,形制与弦数均相对稳定。同此期琵琶改拨弹为指弹相反,清乐筝改指弹为用骨制义爪抓奏,音色更显清

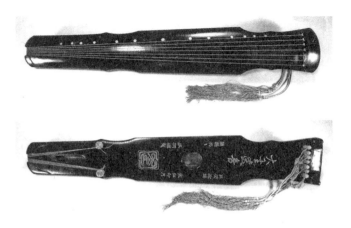

图 48　唐琴"大圣遗音"(正面、背面)(故宫博物院藏)

亮明快。

第五节　文 人 音 乐

1. 声诗文化

我国文人士大夫音乐生活的传统和精神,应是源于先秦儒墨道诸家与屈原等,经魏晋"竹林七贤"一辈的弘扬,迎来了隋唐五代"声诗"文化群体中的新发展。自隋炀帝时设置进士科开考进士,我国学而优则仕的科举制度正式形成。自此大批社会中下层庶族寒士中的精英,得以有机会参与科举而迈入仕途,以文人士大夫的身份登上社会政治思想舞台。以乐舞文化为代表的唐代文化艺术能够走向历史的高峰,与一代优秀诗人中涌现出一大批博学多才的文化巨人,并发挥着他们独特的、不可或缺的创造才能是分不开的。

如大诗人王维,不仅诗作卓绝,如他的山水诗和隐逸诗等,"文章得名",而且"妙能琵琶",精通音乐。他曾扮琵琶乐工为公主"进新曲,号《郁轮袍》"(薛用弱《集异记》)。据《旧唐书·王维传》载:"人有得《奏乐图》,

不知其名。维视之曰：'《霓裳》第三叠第一拍也。'好事者集乐工按之，一无差，咸服其精思。"他及第后，又因善音律善琴乐，又精禅学等，担任了太常寺中主管乐舞的太乐署的重要官职"太乐丞"。《旧唐书·王维传》称他"书画特臻其妙，笔纵措思，参与造化，而创意经图，即有所缺，如山水平远，云峰石色，绝迹天机，非绘者之所及也"。宋人称赞他在书画方面的才能和成就为"诗中有画，画中有诗"。大诗人李白不但富于社会理想和从政抱负，且字如其人，遒劲飘逸，还善歌、善琴、善"青海舞"及剑术。他的诗歌，与张旭的草书和裴将军的剑术，被唐文宗誉为"三绝"。而此类唐文人士大夫与音乐结有不解之缘的逸事不胜枚举。如肃宗朝进士刘希夷，"少有文华，好为宫体"，又"善掬琵琶"（刘肃《大唐新语》卷八）。宣宗时任校书郎的李群玉"好吹笙，常使家僮奏之"（钱易《南部新书》丙）。诗人张志和自称"烟波钓徒"，"善画山水，酒酣，或击鼓吹笛，舐笔辄就，曲尽天真"（辛文房《唐才子传》）。官至太常卿的杨师道，"每与有名士燕集，歌咏自适"（《新唐书·杨恭仁传》附《师道传》）。

尤其唐诗多能入乐"唱为歌曲"，那些与音乐密切结合的歌辞乐语，亦称声诗，即宋代王灼《碧鸡漫志》中所说："李唐伶伎，取当时名士诗句入歌曲，盖常俗也。"《旧唐书·李益传》说，李益每一篇写成，则被"教坊乐人以赂求取，唱为供奉歌词"。他的"回乐峰前沙似雪，受降城外月如霜。不知何处吹芦管，一夜征人尽望乡"一绝，"天下以为歌词"即广为传唱。元稹的诗篇进入宫廷和广为人知，以及他仕途升迁的重要原因，即是他的诗文，如都市艳曲"《长庆宫辞》数十百篇"等等，为京师伶人们竞相传唱。正如他自己的《酬友封话旧叙怀十二韵》诗云："怜君诗似涌，赠我笔如飞。会遣诸伶唱，篇篇入禁闱。"李颀《送康洽入京进乐府歌》称赞康洽："新诗乐府唱堪愁，御妓应传鹅鹳楼。"即《唐才子传》所说，他"工乐府诗篇，宫女梨园皆写于声律"。又更如戴叔伦《赠康老人洽》所说："一篇飞入九重门，乐府喧喧闻至尊。宫中美人皆唱得，七贵因之尽相识。"唐代诗人们积极主动参与乐舞文化的创造，配合音乐歌舞为乐工歌伎协律作歌，故从这一意义上说，唐代优秀的诗人、歌伎乐工们也是音乐家。诗人们的诗名也正

是在歌唱乐舞的推动下远播宫廷、民间的。"童子解吟长恨曲,胡儿能唱琵琶篇。"(宣宗《吊白居易》)"孺子亦知名下士,乐人争唱卷中诗。"(韩翊《送郑员外》)王维诗《送元二使安西》一入歌乐,便广被传唱,成为经世不衰的送别曲,即如:"相逢且莫推辞醉,听唱《阳关》第四声。"(白居易《对酒诗》)"旧人唯有何戡在,更与殷勤唱《渭城》。"(刘禹锡《与歌者何戡》)"红绽樱桃含白雪,断肠声里唱《阳关》。"(李商隐《赠歌妓》)隋唐文人音乐的突起,是文人士大夫独特的社会地位,他们同宫廷、民间不同的社会联系,以及他们独特的音乐生活所决定的。

隋唐宫廷频繁的朝会宴飨,每每会邀集进入这一社会阶层的文人士大夫们,观赏太常乐伎高水平的燕乐或雅乐的盛大表演。即如《新唐书·礼乐志》载:"宣宗每宴群臣,备百戏。帝制新曲,教女伶数十百人,衣珠翠缇绣,连袂而歌。"文人们积极参与宫廷宴飨歌曲的创作,或直接在宫廷宴会上歌舞作乐。即如《旧唐书·郭山恽传》载:"时中宗数引近臣及修文学士,与王宴集,尝令各效伎艺,以为笑乐。工部尚书张锡为《谈容娘舞》,将作大臣宗晋卿舞《浑脱》,左卫将军张洽舞《黄麞》,左金吾卫将军杜元琰诵《婆罗门呪》,给事中李行言唱《驾车西河》。"而士大夫们参与了此类礼乐活动后的观感则是:

> 仲春蔼芳景,内庭宴群臣。森森列干戚,济济趋钩陈。大乐本天地,中和序人伦。正声迈《咸》、《濩》,易象含羲文。玉俎映朝服,金钿明舞茵。韶光雪初霁,玉藻风自薰。(权德舆《奉和圣制中春麟德殿会百僚观新乐》诗)

文人的优秀诗文,尤其是诗乐,经士大夫或自己进荐,咏唱于宫妓、教坊后,其诗文及声名遂在宫廷中占一席之地。"长庆初,潭峻归朝,出稹《连昌宫辞》等百余篇奏御,穆宗大悦。"(《旧唐书·元稹传》)上引康洽"工乐府诗篇,宫女梨园皆写于声律。玄宗亦知名,尝叹美之。所出入皆王侯贵主之宅,从游与宴"(《唐才子传》)。又,"天宝末……有唱李峤诗者。

玄宗问是谁诗，或对曰李峤，因凄然泣下，不终曲而起。曰：'李峤真才子也。'"故刘肃《大唐新语》说："朝士献诗者，不可胜记，唯峤诗冠绝当时。"

此外，从杜甫在岐王宅赏李龟年之艺、王维在王府和驸马宅独奏琵琶曲《郁轮袍》等故事，可知文人还常参与王公贵戚之家的乐舞观赏。中唐以后，文人入幕之风渐盛。无论军队中的军职幕僚还是使府内的文职幕僚，多有了边地游历的独特经历。这样，他们既有军中征战、宴乐或随节度使阅赏方镇军营中乐舞的体验，又以自己的边塞诗作，营造出唐诗中的"边塞诗"高峰。

由于唐文人诗客多出身于社会中下层，有着与民间生活和广大民众休戚与共的经历和情感，因此不论他们的边塞诗或是都市场景诗，入乐进入市井，很快受到欢迎并得以传布。白居易自称"再来长安，又闻有军使高霞寓者，欲聘倡妓。妓大夸曰：'我诵得白学士《长恨歌》，岂同他伎哉？'由是增价。"又"过汉南日，适遇主人集众乐，娱他宾，诸妓见仆来，指而相顾曰：此是《秦中吟》《长恨歌》主耳！自长安抵江西，三四千里，凡乡校、佛寺、逆旅、行舟之中，往往有题仆诗者，士庶、僧徒、孀妇、处女之口，每每有咏仆诗者；此诚雕虫之戏，不足为多，然今时俗所重，正在此耳。"（白居易《与元九书》）正是上引之"童子解吟长恨曲，胡儿能唱琵琶篇"及"孺子亦知名下士，乐人争唱卷中诗"。《云溪友议》卷十载，民间艺人刘采春之女周德华擅唱文人名篇，"虽罗唝之歌不及其母，而杨柳之词，采春难及"，"所唱七八篇，乃近日名流之咏也"。其中便有滕迈中郎中、贺之章秘监、杨巨源员外、刘禹锡尚书、韩琮舍人等文人士大夫的作品。若没有对民瘼民情深切的体验和了解，诗人们是写不出表达民意民性的作品的，广大民众也不会如此传诵他们的作品，史称"有唐以来，诗人之达者，唯适（高适）而已"（《旧唐书·高适传》），但遭遇坎坷的文人总是极大多数。他们与民间保持着更多的联系，对民族民间音乐有较多的机会作较深入的了解。那么，在他们的作品中便很自然地会流淌着民间音乐的音调和情愫。

《旧唐书·刘禹锡传》说，刘"乃依骚人之作，为新词以教巫祝。故武陵溪洞间夷歌，率多禹锡之辞也"。白居易诗云："江畔谁人唱《竹枝》，前

声断咽后声迟。怪来调苦缘辞苦,多是通州司马诗。"诗人们的民歌仿作得到了民众的认可和传唱。前述如柳宗元《渔歌调》、白居易的《竹枝词》,更有刘禹锡的《竹枝歌》《竞渡曲》《采菱歌》《纥那曲》《踏歌辞》《杨柳枝》《浪淘沙》《忆江南》等等,无不是谪居生活里,在各种酒宴乐舞活动中,向民间曲子、民间歌舞和民间歌妓、乐工学习与合作的产物。以至"晋国风流沮洳川,家家弦管路歧边。曾为郡职随分竹,每作歌辞乞《采莲》"。连民俗歌唱也每每借重文人代为作辞,而新的词体、曲体或音乐文学样式也在逐渐地酝酿和发展成形。

2. 乐伎的参与及胡乐的影响

上文已提及隋唐文人音乐的流行,还离不开宴集、饯送等社交中,乐伎的歌舞助娱及其出色的演绎。故文人们与伎乐间的特殊关系,成为文人音乐生活的一个重要侧面,也是文人音乐迅速发展的一个社会基础。

《云溪友议》卷六载,晚唐文人柳裳"多于妓家饮酒,或三更至暮"。这在整个唐代都是司空见惯的常态。有名的"旗亭唱诗"故事正道出了诗人与乐部名家的密切合作。开元中,诗人王昌龄、高适、王之涣曾饮酒一旗亭,与相继来此会饮的多名梨园乐部歌伎乐师合座并唱诗酒楼。所唱诗篇都是三位诗人的名作,如王昌龄的《芙蓉楼送辛渐》、高适的《哭单父梁九少府》和《长信秋词》其三、王之涣的《凉州词》等(薛用弱《集异记》卷二)。唐诗人与歌伎乐工的创作合作是怎样的过程,李贺《申胡子觱篥歌序》也有生动的反映:"申胡子,朔客之苍头也……自称学长调短调,久未知名。今年四月,吾与对舍于长安崇义里,遂将衣质酒,命与合饮。气热杯阑,因谓吾曰:'李长吉,尔徒能长调,不能作五字歌诗,直强回笔端,与陶、谢诗势相远几里!'吾对后,请撰《申胡子觱篥歌》,以五字断句。歌成,左右人合噪相唱。朔客大喜,擎觞起立,命花娘出幕,徘徊拜客。吾问所宜,称善平弄,于是以弊词配声,与予为寿。"诗人以五言乐府诗同歌手花娘擅长的"平弄"配合,共同完成了一次成功的诗乐合作。

其实,诗人与歌伎间的配合创作随意而自然。唐宣宗大中年间,浙东

廉史李纳于镜湖光侯亭为崔元范侍御饯行，席中有梨园"去籍乐妓盛小丛"，李纳"屡命小丛歌饯，在座各为一绝句赠之，亚相（李纳）为首唱矣"。李纳《听盛小丛歌送崔侍御》诗曰："绣衣奔命去情多，南国佳人敛翠蛾。曾向教坊听国乐，为君重唱盛丛歌。"（据唐范摅《云溪友议》）而贺宴中乐伎云集的场面，往往见于有身份、地位的士大夫家中。唐文宗开成中，"杨汝士尚书镇东川，其子知温及第，汝士开家宴相贺，营妓咸集"。杨汝士为此作《贺筵占赠营妓》一首，诗云："郎君得意及青春，蜀国将军又不贫。一曲高歌绫一疋，两头娘子谢夫人。"（据五代王定保《唐摭言》）又据《碧鸡漫志》载："白乐天守杭，元微之赠云：'席上争飞使君酒，歌中多唱舍人诗。'又闻歌妓唱前郡守严郎中诗云：'已留旧政布中和，又付新诗与艳歌。'元微之《见人咏韩舍人新律诗戏赠》云：'轻新便妓唱，凝妙入僧禅。'"

此类宴乐中文人、乐伎间的吟诗唱曲、酒令歌舞是当时宴飨乐舞的一种重要形式，是随宴乐活动的兴盛而时兴、发展起来，又成为文人音乐的一大特点。白居易的一些诗作也坦言自己当年癫狂放荡的游宴活动和声色享受。正是于诗情酒兴、歌阑舞作之际，文人士大夫们创作了大量有感于乐伎音乐才华与歌容舞态的绝代佳唱。诸如李白《邯郸南亭观妓》、李商隐《饮席代官妓赠两从事》、袁郊《柳枝词咏篙水溅妓衣》、刘禹锡《忆春草》（春草为乐天舞妓名）、薛逢《夜宴观妓》、施肩吾《妓人残妆词》、白居易《卢侍御小妓乞诗座上留赠》、温庭筠《观舞妓》、顾况《王郎中妓席五咏》、宋之问《广州朱长史座观妓》、杜牧《见刘秀才与池州别妓》等等。不仅于此，足以见出伎乐歌舞在文人音乐中地位的，还有与文人音乐生活联系更多的家伎乐舞。

汉唐间，贵戚豪富内蓄家伎之风渐兴，如初唐景云年间的王翰，"恃才不羁，喜纵酒，枥多名马，家蓄妓乐"（辛文房《唐才子传》）。中唐宪宗朝间，居家洛阳的柳当将军"家甚富，妓乐极多"（《太平广记》卷一六八引《卢氏杂说》）。晚唐东都的"李司徒罢政闲居，声伎豪侈，为当时第一"（孟启《本事诗》）。此风逐渐从宫中的"宫伎"，军镇、州府中的"官伎"、"军伎"，漫延至踏入仕途的一般文人士大夫也私家蓄养"家伎"。李白晚年客居江

南时,即与歌伎金陵子和家僮丹砂相依。白居易晚年亦同歌伎樊素和舞伎小蛮为伴。随着供私家歌舞娱乐的伎人或兼为婢妾及蓄妓行为的公开化、合法化和社会化,一时蓄妓成为一种文化时尚。穆宗长庆年间户部尚书王涯,"家财累万贯",但"性啬,不蓄妓妾",反遭世人非议(《唐才子传》)。

唐代家伎多来自社会底层平民之家,一生往来于文人宾客间,红颜赠君,歌舞助宴,其社会角色实为奴婢,社会地位极其卑微。中唐名妓张红红,"本与其父歌于衢路丐食。过将军韦青所居,青于街牖中闻其歌者喉音寥亮,仍有美色,即纳为姬"(《乐府杂录》)。家伎一旦因故离主人而去,虽才艺犹存,若再无人收蓄,则仍旧命途无着。如刘禹锡《泰娘歌引》曰:"泰娘本韦尚书家主讴者。初尚书为吴郡,得之,命乐工诲之琵琶,使之歌且舞。无几何,尽得其术。居一二岁,携之以归京师。京师多新声善工,于是又捐去故技,以新声度曲,而泰娘名字,往往见称于贵游之间。元和初,尚书薨于东京。泰娘出居民间,久之,为蕲州刺史张愻所得。其后愻坐事谪居武陵郡。愻卒,泰娘无所归。地荒且远,无有能知其容与艺者,故日抱乐器而哭,其音噍杀以悲。"武后时左司郎中乔知之"有侍婢曰窈娘,美丽善歌舞,为武承嗣所夺。知之怨惜,因作《绿珠篇》以寄情(其诗曰:别君去君终不忍,徒劳掩泪伤红粉。百年离别在高楼,一旦红颜为君尽),密送与婢,婢感愤自杀"(《旧唐书·乔知之传》)。元和年间郎中张又新"尝为广陵从事,有酒妓,尝好致情而终不果纳"。二十年后张又新重游广陵,在李绅家宴上再逢酒妓,又新"目张悒然,如将涕下","以指染酒,题词盘上,妓深晓之"。李绅觉出其中隐情,"即命妓歌送酒,遂唱是词曰:云雨分飞二十年,当时求梦不曾眠。今来头白重相见,还上襄王玳瑁筵。"(唐孟启《本事诗·情感第一》)又初唐诗人欧阳詹"游太原,悦一妓,将别,约至都相迎。故有早晚期相亲之句。妓思之不已,得疾且甚",后绝笔而逝,欧阳詹也为此"一恸而卒"(计有功《唐诗记事》)。可见文人与家伎间结下真情、结为夫妻者实在微乎其微。

如上述泰娘等出身贫苦民女,因容颜资质为名门收蓄,从小寄居主人家习艺歌舞终而身怀绝技者,不计其数。她们以杰出的才华,展示出一种独特的妓乐艺术格调,汇融于大唐乐舞文化的巨流之中。此期无论歌、

舞、乐等几乎各领域，内、边、西域等几乎各地域的名曲名作，都留有家伎们的表演、创作的印迹。仅见于唐诗所载即有：如传统歌舞的《白苎歌》："桃朵不辞歌《白苎》，耶溪暮雨起樵风。"（卢潋《和李尚书命妓饯崔侍御》）《子夜歌》："长袖平阳曲，新声《子夜歌》。"（孟浩然《崔明府宅夜观妓》）《山鹧鸪》："南国多情多艳词，《鹧鸪》清怨绕梁飞。"（许浑《听歌《鹧鸪辞》》）《采莲歌》："莲渚愁红荡碧波，吴娃齐唱《采莲歌》。"（许浑《夜泊永乐有怀》）《采菱歌》："时唱一声新水调，漫人道是《采菱歌》。"（白居易《看采菱》）边地西域乐舞的《凉州》："唯有《凉州》歌舞曲，流传天下乐闲人。"（杜牧《河湟》）《甘州》："老听笙歌亦解愁，醉中因遣合《甘州》。"（薛逢《醉中闻甘州》）《伊州》："公子邀欢月满楼，双成揭调唱《伊州》。"（高骈《赠歌者二首》）传统乐器的笙："伶儿竹声愁绕空，秦女泪湿燕支红。"（殷尧藩《吹笙歌》）筝："座客满筵都不语，一行哀雁十三声。"（李远《赠筝妓伍卿》）瑟："赵瑟正高张，音响清尘埃。"（韦应物《乐燕行》）外来新品的琵琶："四弦千遍语，一曲万重情。"（白居易《听琵琶妓弹〈略略〉》）箜篌："林花撩乱心之愁，卷却罗袖弹箜篌。"（卢仝《楼上女儿曲》）等等。

3. 文人与琴

隋唐是歌舞百戏大发展，胡、俗音乐大融合的时代。王建《凉州行》中"城头山鸡鸣角角，洛阳家家学胡乐"的诗句，道出了唐代社会音乐风尚在西域音乐的长期影响下出现的变化。西域传入的胡琵琶、箜篌、笙篥等，无论是民间还是宫廷，都是颇受青睐的乐器。《通典》卷一四六说：宫廷中的音乐"自周隋以来，管弦杂曲将数百曲，多用西凉乐；鼓舞曲多用龟兹乐，其曲度皆时俗所知也"。而"雅乐独存，非朝廷郊庙所用"的"楚汉旧声，及清调、琴（瑟）调、蔡氏五弄，谓之九弄"，则是"惟弹琴家犹传"，也是唐代器乐中保存先秦以来传统音乐最多、最集中的古琴音乐。唐玄宗是中国历史上少有的酷爱音乐又具高度音乐天赋的皇帝。"凡是丝管，必选其妙"，能作诗作曲，并会多种乐器。他擅击节奏强烈刺激、风格热烈奔放的羯鼓，喜好规模宏大、喧腾热闹的乐舞、百戏表演，而唯独不喜欢幽雅舒

缓的琴乐,这对唐代琴乐的整体发展显然是不利的。正如白居易所称:"古声淡无味,不称今人情。"刘长卿所叹:"古调虽自爱,今人多不弹。"但琴乐在承继汉魏传统的文人音乐生活中始终占据着重要的位置(见图49)。

图49　五代南唐周文矩绘《宫中(琴阮合奏)图》(部分摹本)(原画在图外)

"十指宫商膝上秋,七条丝动雨修修。"(薛能《秋夜听任郎中琴》)"玉律潜符一古琴,哲人心见圣人心。"(张祜《听岳州徐员外弹琴》)唐代文人们丰富的琴乐实践,在唐诗的记述中比比皆是。"边州独夜正思乡,君又弹琴在客堂。"(项斯《泾州听张处士弹琴》)"不须更奏《幽兰》曲,卓氏门前月正明。"(韦庄《听赵秀才弹琴》)可知文人们抒怀喻志往往习惯于月高人静时。"主人有酒欢今夕,请奏鸣琴广陵客。月照城头乌半飞,霜凄万树风入衣。铜炉华烛烛增辉,初弹《渌水》后《楚妃》。一声已动物皆静,四座无言星欲稀。"(李颀《琴歌》)又可知文人们鸣琴寄情亦每每于宴集酒欢之际。而王维与道友裴迪的"浮舟往来,弹琴赋诗,啸咏终日"(《旧唐书·王维传》),更是唐代文人音乐生活的一种常态。"独坐幽篁里,弹琴复长啸。深林人不知,明月来相照。"(《竹馆里》)"怅别千余里,临堂鸣素琴。"(《送权二》)"松风吹解带,山月照弹琴。"(《酬张少府》)"酌酒会临泉水,抱琴好倚青松。"(《田园乐七首》之七)著名诗人、琴人王维的上述诗句,正

是唐代文人弹琴为乐的生动写照。

　　据新旧《唐书》及《全唐诗》等载录的隋唐琴人、琴家,达一百余人。仅宋代朱长文《琴史》卷四载录的隋唐琴人就有二十九人,如隋代文人名士王通、王绩兄弟,唐代著名琴师赵耶利、董庭兰、薛易简、陈康士等。更多的是出身低微的平民、乐伎。而韩愈诗中的颖师,白居易诗中的李山人,陆龟蒙诗中的丁隐君等,仅是"处士""山人""野人"等隐士身份,有姓无名。连同能琴的僧人、道人(琴文中多称炼师)及与文人士大夫关系密切的伎妾等,皆为士群体及其延伸。正是这一社会群体在此时期将中华艺术宝库中这一份极其珍贵的非物质文化遗产继承和发展下来。我国琴乐始自上古,经历诸多社会动乱和文艺形式的嬗递,顽强地生存、延续而从未中断。在隋唐艺术之林中,琴乐不仅保有了自己的一席之地,而且取得了多方面的发展业绩,这不能不说是中国音乐史上的一个奇迹。

　　自隋代琴家始即注重琴曲的创作。上述王绩之兄王通,号"文中子","有廊庙之志",爱鼓《南风》之曲,隐居汾水之曲,作有《汾水操》,又有《古交行》。王绩隐于东皋,号"东皋子",曾"加减旧弄,作《山水操》"。琴家贺若弼作有"宫声十小调"传于后世。宋代苏东坡曾称"琴里若能知贺若,诗中定合爱陶潜",可见贺若弼的琴意与陶渊明的诗意颇相吻合。至唐代,琴家们又开始重视琴谱的辑录和琴论的著述。上文提及的唐代著名琴家赵耶利,"所正错谬五十余弄,削俗归雅,传之谱录"。目前仅见最早的琴曲谱,现存日本的唐人手抄卷子中之文字谱《幽兰》即在其中。据《新唐书·艺文志》,他还撰有《琴叙谱》九卷、《弹琴手势谱》一卷及《弹琴右手法》一卷(《宋史·乐志》)。继承琴界"沈家声""祝家声"传统的董庭兰,将自己擅长的两种《胡笳》曲都整理为琴谱传世。天宝中以琴待诏的薛易简,撰有《琴诀》一卷。僖宗时的琴家陈康士,编有《琴书正声》十卷、《琴调》十七卷、《琴谱记》一卷及《离骚谱》一卷(《宋史·乐志》)。他基于前辈名士多"止于师传,不从心得","乃创调共百章,每调均有短章、引韵,类《诗》之小序",从而发展了琴曲的曲体结构。另有赵惟暕《琴书》三卷、陈拙《大唐正声新址琴谱》十卷、吕渭《广陵止息谱》一卷、李约《东杓引谱》一

卷、高嵩《琴雅略》一卷、王大力《琴声律图》一卷等。

　　琴人们在琴曲、琴谱、琴著撰述上的累累成果,与他们高绝的"琴道、酒德、诗调"等文化、人品的整体素养是分不开的。深厚的文化传统和特定的文化环境,对唐代文人的音乐素质,包括音乐的性格和情感也有直接的影响。前述被高适赞为"莫愁前路无知己,天下谁人不识君"(《别董大》)的董庭兰,生活清苦,经历坎坷,曾为宰相房琯的门客。被人参奏招贿后,房琯、杜甫为他申辩都遭到贬官和处分。然而他的演奏"言迟更速皆应手,将往复旋如有情",他表演出来的音乐犹如"幽阴变调忽飘洒,长风吹林雨堕瓦。迸泉飒飒飞木末,野鹿呦呦走堂下"(李颀《听董大弹胡笳弄兼寄语房给事》)。他的琴乐深得人们的喜爱及琴家们的呵护与尊重。他所作《颐真》一曲,经明代朱权《神奇秘谱》辑录,传存至今。

　　大诗人李白不仅喜爱琴乐,而且与琴随行随止,形影不离。如他《游泰山》诗所述,他曾抱琴登泰山,直至夜晚仍"独抱绿绮琴,夜行青山间"。他"手舞石上月,膝横花间琴"(《独酌》),"横琴倚高松,把酒望远山"(《春日独酌》)。他与友人"一时相逢乐在今,袖拂白云开素琴,弹为《三峡流泉》音"(《答杜秀才五松山见赠》)。李白的朋友、同为"酒中仙"的崔宗之,与李酌酒弹琴,抵掌玄谈,并描述他携琴千里访游的形象曰:"分明楚汉事,历历王霸道。担囊无俗物,访古千余里。袖有匕首剑,怀中茂陵书。双眸光照人,词赋凌子虚。酌酒弦素琴,霜气正凝洁。"(《赠李十二白》)崔去世后,李白抚琴(为崔赠之琴)怀友,写下了《忆崔郎中宗之游南阳,遗吾孔子琴,抚之潸然感旧》的诗篇,以缅怀故人。李白曾有《琴赞》诗云:"峄阳孤桐,石耸天骨,根老冰泉,叶苦霜月。斫为绿绮,微声粲发,秋风入松,万古奇绝。"可知琴在文人的心目中更是一种美好、珍贵和高洁的象征。

　　大诗人白居易"遂使君子心,不爱凡丝竹"(《和〈顺之琴者〉》),自表"本性好丝桐,尘机闻即空"(《好听琴》),"七弦为益友,两耳是知音"(《船夜援琴》),称与琴"穷通行止长相伴"(《琴茶》)、"共琴为老伴"(《对琴待月》)。白居易晚年自称醉吟先生,"性嗜酒、耽琴、淫诗。……酒既酣,乃自援琴,操宫声,弄《秋思》一遍。若兴发,命家僮法部丝竹,合奏《霓裳羽

衣》一曲。若欢甚,又命小妓歌《杨柳枝》新词十数章。放情自娱,酩酊而后已。……舁中置一琴、一枕,陶、谢诗数卷。舁竿左右,悬双酒壶。寻山望水,率情而去;抱琴引酌,兴尽而返。如是者凡十年"(《醉吟先生传》)。甚至他中风以后,还感叹"赖有弹琴女,时时听一声"(《自问》)。

第六节 音 乐 理 论

1. 乐律

隋唐乐舞文化中丰富的音乐实践,成为隋唐音乐理论发展的基础,人们探索音乐艺术的本质规律和形式特征的理论思维进一步活跃。在乐律学、记谱法和音乐表演美学等方面所取得的新的进展与突破,表明这一时期的音乐理论家们注意到,理论的研究探索须与实际相结合。其中值得一提的音乐理论家如隋代的万宝常、郑译,唐代的祖孝孙、张文收,五代后周的王朴等。

万宝常是北齐、周、隋间人。隋朝时,任太常乐工。他虽为宫廷一伶人贱工,然却是"妙达音律,遍工八音"的音乐奇才。他善弹琵琶。北齐时就接触了大量的龟兹音乐,并师事北齐著名音乐家祖孝徵。隋开皇初年(581),他受苏祗婆龟兹琵琶"五旦七声三十五调"的启发,运用"水尺为律","改弦移柱之变",创立八十四调理论。他得以被邀参与开皇乐议,同一批大臣高官们一起讨论乐律。《北史》称赞他"声律之奇,足以追踪牙(伯牙)、旷(师旷),一时之妙也"。后终因他不趋炎附势,而屡受太常善声者和高官们的排挤压制,至晚年贫病交加,饥饿而死。祖孝孙于隋开皇中任协律郎,唐高祖武德时任太常少卿。他与协律郎张文收协同研制了八十四调,制定了大唐"十二和"雅乐及其乐仪。王朴是后周世宗时掌管全国财政的户部侍郎,少举进士。作为后周乐官,显德六年(959)奉诏定律。他仿京房之法作十三弦准,在探索解决"三分损益生律法不能还本黄钟"的过程中,发明了在纯八度的框架内调整十二律的新生律方法,即时称

"新法"的王朴律，推进了三分损益律的探索，对后代朱载堉"新法密率"的提出具有一定的影响。他创制的八十四调宫调理论，以均（yùn）主之声为中心，"七声迭应而不乱"，对隋唐以来关于宫调理论的主要学说作了集中总结，并提出了更为确切的看法。

与西方大小调理论不同的是，我国传统音乐理论中宫调理论自成体系，它由"宫音"和"调声"两方面组成，"旋宫犯调"是音乐实践中的重要技法。隋朝开皇时期宫廷组织的数次"乐议"，涉及的就是当时宫廷音乐的旋宫转调理论问题。十二律旋相为宫，以七声旋相为宫，从理论上可得八十四调。隋代万宝常、郑译，唐代祖孝孙、张文收，五代王朴等，都提出了自己的看法。他们更紧密地结合了音乐的实际创作，一反过去"以管定律"之法，如隋沛国公郑译，在开皇乐议中介绍了龟兹琵琶家苏祗婆的调理论，以当时流行的胡乐器琵琶为对象探讨理论根据。所以此期"宫调"理论突出。

十二宫每宫七种调式，合八十四调。此雅乐八十四调理论最早提出的是梁武帝萧衍。据《隋书·音乐志》，他自造四通十二笛，引入五正、二变之音，每笛以七声"顺旋"，旋相为宫，得八十四调，即所谓笛上"八十四调"。因实际上在当时一笛之上还得不到结构完全相同的七声调式，故八十四调理论历来都认为缺乏实际根据，而仅为理论存在。龟兹乐人苏祗婆，是公元568年随突厥皇后嫁给北周武帝而来到中原。他"善弹琵琶"，"听其演奏，一均之中，间有七声"。郑译解说道："译因习而弹之，始得七声之正。然其就此七调，又有五旦之名。旦作七调，以华言译之，旦者则谓'均'也。"（《隋书·音乐志》）这种在五种不同调高（旦）上，各按七声音阶构成七声调式，每旦七调，五旦共立三十五调（调式），此即苏祗婆琵琶音乐的"五旦七声"三十五调理论。郑译受其启发，通过龟兹琵琶的演练，提出以一律为七音，音立一调，用"逆旋"方式旋相为宫得出的"八十四调"旋宫理论。此可视为"管弦伎乐，特善诸国"的龟兹音乐，与中原传统音乐宫调理论的一个相互交流与借鉴。万宝常又不同，他撰《乐谱》六十四卷，"具论八音旋相为宫之法，改弦移柱之变"。他是用"改弦移柱"的方法旋相为宫得七调，十二宫合八十四调。

祖孝孙的八十四调法与上述隋代的几位还不同。他不是隋朝只用一宫,而是依据十二律制作调高不同的十二套金石乐器,每月使用不同调高的一套乐器,以"十二律各顺其月,旋相为宫",即按月运用十二宫,每宫均可以演奏七个调式,完成所谓一宫七调的七宫八十四调"旋相为宫"。《礼记·月令》曾有雅乐随月用律的相关规定,这里由祖孝孙与张文收以《周礼·春官·大司乐》所说古代旋宫的方式实现了。五代律学家王朴在律准上做试验。他的一架黄钟律准能奏"黄钟调七均",十二架律准能奏八十四均。他上奏说:"均有七声,声有十二均,合八十四调,歌奏之曲,由之出焉。"可知王朴的八十四调实为"八十四均"。

据《唐会要》《乐府杂录》《新唐书·礼乐志》,唐俗(燕)乐所用宫调共二十八种。已知隋唐燕乐融合了西北少数民族和中原的音乐,所以唐俗(燕)乐二十八调即是为适应隋唐燕乐复杂多样的实践,各族乐工相互学习、协作,共同创造了一套记谱法和一套比较完整的音阶、调式,即二十八调宫调体系。隋唐俗乐的记谱法是演奏的工具,与之相应的宫调体系,即一般所说的"燕乐二十八调"体系,则体现了相应的理论观念,两者互为表里。晚唐段安节《乐府杂录》说:"太宗朝,三百般乐器内挑丝、竹为胡部,用宫、商、角、羽,并分平、上、去、入四声。其徵音有其音,而无其调。"之后则分别论述了这四种调式在宫调式的七音之上各起调一次,得"七宫,每宫四调"的"燕乐二十八调"。《乐府杂录》记录了二十八调名,但无详细说明,后世对二十八调调性、调式的认识尚存在诸多分歧矛盾。中国音乐史家杨荫浏结合上古以来各地民间音乐的传统,发现民间现存古老乐种广泛存在"重四宫"的现象,提出:"唐代的'宫、商、角、羽'四调,会不会是四个不同的宫,而宋人所谓七宫,会不会倒是宫声音阶中的七个调呢?换言之,唐'燕乐'二十八调,会不会是四宫,每宫七调组成。"以下按"四宫七调"理解的二十八调组织详见表①:

① 参见杨荫浏《中国古代音乐史稿》(上册),人民音乐出版社,1981年,第261页。

音高	#f¹	g¹	#g¹	a¹	#a¹	b¹	c²	#c²	d²	#d²	e²	f²
唐俗乐律	倍南吕	倍无射	倍应钟	黄钟	大吕	太簇	夹钟	姑洗	仲吕	蕤宾	林钟	夷则
唐雅乐律	黄钟	大吕	太簇	夹钟	姑洗	仲吕	蕤宾	林钟	夷则	南吕	无射	应钟
七宫	黄钟宫		太簇宫 沙陁调 正宫 正宫调	高宫 高宫调		中吕宫		林钟宫 道调 道调宫		南吕宫	仙吕宫	
七商	黄钟商 越调		太簇商 大食调 大石调	高大食调 高大石调		中吕商 双调		林钟商 小食调 小石调		南吕商 水调 歇指调	林钟商 林钟商调	
七羽	黄钟羽 黄钟调		太簇羽 般涉调	高般涉 高般涉调		中吕调		林钟羽 平调 正平调		高平调	仙吕调	
七角	越角 越角调		大食角 大石角调	高大食角 高大石角调		太簇角 双角 双角调		小食角 小石角调 正角调		歇指角 歇指角调	林钟角 林钟角调	

杨荫浏等以上的"四宫七调"说,后受到不少坚持"七宫四调"说学者的反驳,启发了广大研究者的思路,显示了对唐燕乐二十八调结构的理解及探索还待进一步深化。

2. 乐谱与乐著

隋唐时期广泛的音乐交流和音乐实践,使乐谱和乐著比此前有了明显的增多。

先看乐谱。隋以前仅知汉代的"声曲折",是迄今所知最早记录歌曲的乐谱。现存日本的唐人手抄卷子,梁代丘明(6世纪)所传的琴曲文字谱《碣石调·幽兰》,是迄今所知最早记录乐曲的乐谱。但材料极为有限。从《隋书》所载万宝常撰《乐谱》六十四卷看,实为"具论八音旋相为宫之法,改弦移柱之变"的音乐理论文集,又知古人所说的"谱"或"乐谱"或并不同于今人所理解的曲谱。而大量见于诗文中言及或史籍中提及,又见于存留至今的乐谱是在隋唐。且各色乐器多有各自专用的记谱法,即多各有自己专用的乐谱,如已知见于记载的乐器古琴、琵琶、筝、笛、尺八、筚篥、笙、方响、羯鼓等。较为珍奇的除《幽兰》文字谱外,还有10世纪的《博雅笛谱》(横笛谱)和12世纪末的筝谱《仁智要录》等。至今仍可见到的隋唐五代乐谱则大多是琵琶谱。如敦煌石室经卷背后以三种不同笔迹抄于长兴四年(933年)的二十五首琵琶曲谱、日本京都阳明文库旧藏8世纪中叶的《五弦琵琶谱》、10世纪的《南宫琵琶谱》、12世纪末的琵琶谱《三五要录》等。而当时运用最广的,要数古琴的字谱和管、弦乐器的燕乐半字谱。由此可见,与西方9世纪出现的纽姆谱——五线谱的乐谱体系相并峙,中国与东亚的乐谱体系应于6世纪开始出现,早于西方约三个世纪,而于8世纪的唐代走向成熟且谱式丰富多样。

文字谱《碣石调·幽兰》前文已述。据明代张右衮《琴经》载,唐代曹柔"乃作简字法,字简而义尽,文约而音该,曹氏之功于是大矣"。曹柔将原来的文字谱简化、缩写,采用减笔字画,构成标记弹琴方法的符号,主要用来标明指法,首创了减字谱,又称指法谱。它大大简化了琴曲演奏方法

的记写，又可以准确记录音高和音色变化。宋元以降至今的琴曲，均运用了减字法记谱。晚唐陈康士、陈拙等琴家，用减字谱整理出大量琴谱传诸后世。现存明清两代沿用的琴谱，亦即由减字谱不断改进发展而成。故减字谱式这一琴谱的重大改进，对推进琴曲的记录和传播，确可谓功莫大焉。

据陈旸《乐书》说，半字谱从唐代燕乐中来。从上文提及的现藏法国巴黎国家图书馆的唐传二十五首敦煌琵琶谱、日本旧藏唐传天平琵琶谱和唐石大娘传五弦谱等看，所用谱字与半字谱相类。属宋辽俗字谱系统的南宋姜夔《白石道人歌曲》自度曲俗字旁谱、张炎《词源》中的"管色应指字谱"、陈元靓《事林广记》中的"管色指法"谱等，均从半字谱发展而来，形成管色谱和弦索谱两种谱式。弦索谱系统以琵琶谱、五弦谱为主，管色谱系统则是宋代俗字谱及后来明清以来通行至今的工尺谱前身。

再看乐著。与隋唐乐舞文化的繁荣相应，此期的音乐理论著述亦是丰厚景观。《隋书》列音乐专著四十二部，然其中如上文提及万宝常曾撰《乐谱》六十四卷，因不为世俗所重，临死焚之，见行于世仅有数卷。新旧《唐书》列音乐专著三十二部，是因唐末多次社会动荡，"尺简不藏"，"存者盖鲜"，文化典籍遭受极大破坏。除"正史"中的音乐资料，还有《乐书要录》《教坊记》《羯鼓录》《乐府杂录》等书存世，且具有重要研究价值。

《乐书要录》十卷，唐代武则天组织凤阁侍郎元万顷等编撰，成书于武后久视元年（700）。此书在中国早佚。日本遣唐使吉备真备开元四年（716）返国时带回，至今仅残存五、六、七三卷。卷五、卷六论乐律和生律法，卷七论宫调。作者比较注重实践，总结了此前的乐律学，对变声的强调和旋宫法的论述颇有特点。

《教坊记》一卷，唐代崔令钦著，成书于代宗宝应元年（762）后，作者天宝乱后流寓江南。该书追忆的是开元、天宝间乐部内教坊的制度和逸闻轶事。书中史料真实可信，如教坊的制度与人事，包括音乐的制度及乐人构成，教坊歌舞，散乐，杂技的纪事及杂曲的曲名等。卷末载教坊曲目三百二十五首。全书是研究唐代宫廷乐舞的基本资料之一。

《羯鼓录》，分前、后录两部分，唐代南卓著，约成书于宣宗大中四年（850）。作者曾官拾遗、松滋令、洛阳令，宣宗大中年间为黔南观察使。全书叙述了羯鼓源流及玄宗以后的音乐生活，年度跨玄宗至大中四年约三十年的历史，是古籍中写鼓的唯一专著，也是研究唐代音乐艺术、宫廷生活和社会风气的重要参考资料。

《乐府杂录》一卷，唐代段安节撰，成书于唐末昭宗乾宁年间（894—898）。作者系文宗朝宰相段文昌之孙、《酉阳杂俎》作者段成式之子。其父"善音律"，曾任太常少卿。安节为乾宁中国子司业，"以幼少即好音律，故得通晓宫商"，能"自度曲"。该书晚于《教坊记》，因"尝见《教坊记》亦未周详"，为弥补其不足，"以耳目所接"写成。全书共四十条目，首列乐部九条，论述唐末乐部的变化，对研究晚唐宫廷音乐及俗乐有较高的参考价值。歌、舞、俳优三条，记歌手事迹、舞蹈分类、参军戏起因等。乐器十四条，记多种乐器的起源、演奏名家及有关趣事。乐曲十三条等。因其中记述琵琶及其名家贺怀智、康昆仑、段善本、曹刚等人事迹尤详，故宋以来目录也称该书记琵琶的精彩一节为"琵琶录""琵琶故事"。而为当时社会地位十分低下的歌唱、演奏名家立传，则更加凸显出该著的史料价值和在唐代文化史上的地位。

3. 乐舞美学思想

隋唐宫廷与社会乐舞文化的空前繁盛，与两位统一王朝的开创者——杨坚和李世民对乐舞的钟爱和他们乐舞观的影响分不开。两人都信奉"王者功成作乐"的古老传统，都知道制礼作乐对建立和维系政治统治能够起到精神的、心理的作用。杨坚从登基开始即确立雅乐及鼓吹乐制度，大兴乐议，迷信"宫，君也"，以致整个隋朝宫廷雅乐"唯奏黄钟一宫"，"以象人君之德"，突出君权，一切围绕巩固自己的权力，取得全国的统一和稳定。李世民既感草创之不易，又知守成之艰难。他制礼作乐，引入"发扬蹈厉、声韵慷慨"的《破阵乐》。此曲后更名《七德舞》，表明虽以武力平了天下，但还要以文德平复海内，以示"不忘于本也"。他任用贤能，

从善如流，闻过即改，深切体会到国家的兴亡和治政善恶，归根结底在于能够载舟覆舟的民心所向。他视民如子，不分华夷，开创"贞观之治"。与他开明的政治观相一致，他对胡乐（外来音乐）和民间音乐采取宽松态度，认为"乐本缘人，人和则乐和"，强调"若四海无事，百姓安乐，音律自然调和，不藉更改"（《旧唐书·张文收传》）。

隋唐时期对胡、俗乐虽极为重视，胡、俗乐的盛行亦势不可挡，但"重雅轻俗"和"雅俗"之争仍然存在。据《旧唐书·音乐志》，御史大夫杜淹曾对李世民当面指出："前代兴亡，实由于乐。陈将亡也，为《玉树后庭花》；齐将亡也，而为《伴侣曲》。行路闻之，莫不悲泣，所谓亡国之音。以是观之，实由于乐。"太宗说："不然。夫音声岂能感人？欢者闻之则悦，哀者听之则悲，悲悦在于人心，非由乐也。将亡之政，其人心苦，然苦心相感，故闻之则悲耳。何乐声哀怨能使悦者悲乎？今《玉树》《伴侣》之曲，其声俱存，朕能为公奏之，知公必不悲耳。"李世民不认为《玉树》《伴侣》这样的俗乐本身有什么不好。有人将它与"亡国"联系在一起，是因为当时政治腐败本身造成的。他不认为音乐决定政治善恶、国家兴衰，即音乐对政治起决定性的影响，但他并不否认音乐艺术的教育功能，重视音乐在其政治生活中的作用。李世民的乐舞观对有唐一代的深刻影响，可举唐朝大诗人白居易的乐舞思想为突出例证。

白居易（772—846）终身喜爱音乐。他的乐舞观的核心见于其在《与元九书》中的表白："仆志在兼济，行在独善，奉而始终之则为道，言而发明之则为诗。谓之讽谕诗，兼济之志也；谓之闲适诗，独善之义也。"白居易从入仕到贬江州，为民请命的"兼济"思想占主导，基本强调的是儒家礼乐观点。从贬谪漂泊到返回京洛，主导思想变为明哲保身的"独善"，谈得更多的是他喜爱欣赏的琴乐、俗乐等。"达则兼济天下，穷则独善其身。"白居易走的也是当时许多文人士大夫的立身处世之道。

在其前期，白居易身上儒家正统思想和崇雅思想根深蒂固。他承袭《乐记》等儒家论乐经典，在《策林·复乐古器古曲》中说："臣闻乐者本于声，声者发于情，情者系于政。盖政和则情和，情和则声和，而安乐之音由

是作焉。政失则情失,情失则声失,而哀淫之音由是作焉。斯所谓音声之道与政通矣。"他肯定音乐是现实政治的反映和音乐对政治的作用。又说:"大凡人之感于事,则必动于情,然后兴于嗟叹,而形于歌诗矣。"(《策林·六十九》)即音乐产生于"事"对人的感情的刺激,"事"即有关国家民生的社会事件,亦即现实政治的具体表现。在他看来,音乐是表达人的感情的,人们正是通过音乐的表演表达自己的感情,甚至对政治的态度。他提出"歌诗合为事而作",在《寄唐生诗》中说:"惟歌生民病",主张歌曲应表达人民的痛苦和指责现实政治的弊端。这在当时具有很强的现实意义。他对"雅乐"派强调古乐器和古乐曲提出了相反的看法:"夫器所以发声,声之邪正不系于器之今古也。曲者所以名乐,乐之哀乐不系于曲之今古也。""销郑卫之声,复正始之音者,在乎善其政、和其情,不在乎改其器、易其曲也。""谐神人、和风俗者,在乎善其政、欢其心,不在乎变其音、极其声也。"(《策林·复乐古器古曲》)即乐器只是发音的工具,乐曲是音乐思维所表现的形象,人心的动乱,音乐的好坏,与乐器和乐曲的古今无关,关键在于改善政治。决定人心安定的根本因素在于政治的清明。可见其政与乐的关系的论述和李世民的观点是相同的。

在其后期,随着仕途的沉浮,白居易的生活主导准则逐渐转为"独善"。他大半的业余时间除沉浸在灯红酒绿的歌舞宴席外,还亲自教习府属伎乐人员及其蓄养的私家歌伎乐童排演伎乐歌舞,以满足其声色之娱。他大量的诗文中多为抒发、叙说自己对喜爱的琴乐、俗乐及乐舞作品的体味理解与审美心得,对当时流行的琵琶、阮咸、筚篥等乐器的演奏和俗乐歌舞写了很多赞美的评论诗篇。值得一提的是,他从乐舞美学的角度,较早地捕捉到有声音乐的对立面——无声之声的独特的艺术表现力。像"冰泉冷涩弦凝绝,凝绝不通声暂歇。别有幽愁暗恨生,此时无声胜有声"(《琵琶行》);"弦凝指咽声停处,别有深情一万重"(《夜筝》);"歌时情不断,休去思无穷"(《筝》);"曲终收拨当心画,四弦一声如裂帛。东船西舫悄无言,唯见江心秋月白"(《琵琶行》)等。他注意到短暂的无声之美,即音乐过程之中的无声仍是音乐的本身,是整个音乐情思的有机组成。它

不但可以出现在音乐过程的进行途中,还可以出现在音乐的收束之时,它往往具有胜过有声音乐的表现力和感染力。这不但可以见出白居易等唐代文人音乐美学观念中追求表演技术美的审美态度,而且受到唐代文化的影响,道家审美理想深入其中,儒、道杂糅的倾向十分明显。白居易在《礼乐沿革》中所说的"礼至则无体,乐至则无声",正是道家审美准则的突出体现。又如:

月出鸟栖尽,寂然坐空林。是时心境闲,可以弹素琴。清冷由木性,恬澹随人心。心积和平气,木应正始音。响余群动息,曲罢秋夜深。正声感元化,天地清沉沉。(《清夜琴兴》)

蜀琴木性实,楚丝音韵清。调慢弹且缓,夜深十数声。入耳澹无味,惬心潜有情。自弄还自罢,亦不要人听。(《夜琴》)

其中"淡和""虚扬"的美学追求,也有儒、道结合的浓重意味。此外,他的乐论诗文中无数次地提到"情"这一音乐审美的本质要求。他对雅乐和雅乐派十分藐视,认为掌管"雅乐"的那些太常"执礼乐之器,而不识礼乐之情"。他说:"夫礼乐者,非天降非地出也,盖先王酌于人情张为通理者也。苟可以正人伦宁家国,是得制礼之本意也,苟可以和人心厚风俗,是得作乐之本情矣。"(《策林·沿革礼乐》)他不泥古制,反对注重雅乐外在礼仪,而应得其内在的意、情。"盖善沿礼者,沿其意不沿其名;善变乐者,变其数不变其情。"(同上)他感叹"古人唱歌兼唱情,今人唱歌唯唱声"(《问杨琼》)。他由衷地赞赏琵琶女"转轴拨弦三两声,未成曲调先有情"的演奏。当听到"弦弦掩抑声声思"和"凄凄不似向前声"的情感强烈处,则"满座重闻皆掩泣",诗人自己也泪湿司马青衫。可见白居易更倾心于音乐情感表现的审美体验,将表"情"视为音乐表演的一个核心,也是他乐舞美学理论的一个中心观念。

当然不得不注意的是,白居易音乐美学思想上仍然存在的某些历史局限。比如:"一从胡曲相参错,不辨兴衰与哀乐。愿求牙(伯牙)旷(师

旷）正华音,不令夷夏相交侵。"面对当时劲吹的胡夷乐风,他惧怕、反对音乐融合的贬夷排胡的褊狭心理显露无疑。然而,胡俗乐的盛兴、中西乐的交汇之历史潮流又如何能够阻挡得了呢?

第五章　宋元音乐
（960—1368）

第一节　概　　述

　　晚唐藩镇割据，拥兵自重，国家分崩离析。公元960年，宋太祖赵匡胤"陈桥兵变，黄袍加身"，夺取了后周政权，建立宋朝，很快终结了五代十国八十余年割据纷争的局面，北宋归于统一。然北宋的疆域与武功远不及汉唐，统治者将军、财、政大权交给了文人集团。宋代统治阶层的文人化带来了"文治"和社会文化的蓬勃发展。加之宋代版图大多为中国沃土之所在，统治者吸取前代教训，加强了中央集权制度，采取了一些有利于恢复农业生产的有效措施，在科学技术取得一系列重大进步之后，宋代的经济迅速地发展起来。尤其是商品经济的发展和内外贸易的兴盛更令人瞩目，它直接导致了城市的扩大和繁荣，市民人口的剧增与市民阶层的壮大。与前代相比，十万户以上的城市增加到四十几个，内地的汴梁、成都等城市成为工商业中心和内贸中心，而沿海的杭州、明州、广州、泉州等城市既是工商经济中心，而且还是国际贸易的口岸。在这样的经济背景下，适应市民阶层的需要，极富市井气息的市民艺术普遍地兴盛起来。

　　但宋朝开国不久，便面临着严重的民族矛盾。宋代中国实际上处于宋、辽、西夏、金、元等不同政权鼎峙分治的局面。北方的民族政权强大以后，不断进逼和侵扰中原。与此同时，农民起义也此起彼伏。金兵南下，

两河沦陷，造成北宋的覆亡，民族矛盾更加上升，宋代的文化中心被迫从汴梁转移到临安。宋金对峙时期，南宋抗金斗争多年继续。此期的音乐文化，尤其是戏曲，表现了强烈的爱国精神和对南宋统治集团的激愤。得益于江南优越的自然环境，南宋的经济、文化并未停滞且更加发达，各类音乐品种在内容和艺术上突破了南北地方的局限，相互交流，又各自在更大范围内吸取各种滋养，按其本身的特点继续发展。全国性的南、北曲的两大巨流也在形成之中。

元朝灭宋以后，阶级矛盾和民族矛盾融而为一。北方蒙古游牧民族入主中原，农业生产受到一定的破坏，工商业和手工业却因蒙古族贵族和汉族地主的享乐生活需要，畸型得比前代更上了一层楼。大批汉族知识分子的社会地位被迫下降，反使他们在思想感情上贴近了社会底层的受压迫民众。他们反对民族与阶级压迫，艺术创作特别是杂剧艺术，比南宋时代更为激昂、深刻，在中国戏剧史、音乐史、文学史上树立了新的里程碑。元代军事上的胜利和经贸、文化的发展，促进了各族、各国间的音乐文化交流。许多新的外族、外国乐器传入大都一带，又一次大开国人的眼界。向化于中原文化的北方民族，也以它质朴的文化气质为中原文化的演进注入了新鲜的活力。随着此次南北间民族的大融合，中国艺术实现了一次新的嬗变。

第二节　音乐文化转型

1. 市井音乐勃兴

与唐代最具代表性的恢宏华丽的宫廷乐舞不同，伴随着宋元商贸经济的发展和市民阶层的空前壮大，肇始于春秋的文化下移现象，于此期在宫墙内外继续延伸。汉唐间兴盛近千年的宫廷乐舞，从盛唐时的宏大规模的高峰逐渐下滑，此时已成强弩之末，而不复以往的辉煌，代之而起的是备受新兴市民青睐的小曲、说唱、戏曲、小型器乐等市井音乐的蓬勃兴

盛和日益繁荣。它们正是源远流长的中华传统音乐的变异或集大成，此期彰显出鲜明的时代特色。市民阶层自身也是市民文艺的创作者、表演者和组织者，他们需要以此谋生。城市"坊郭户"的出现，标志着我国的市民阶层从此登上了历史舞台，市民成为了社会音乐生活的主宰。这是中国音乐文化的一次重要的转型。

　　唐代城市居民的音乐娱乐活动，主要是寺院定期举行的庙会，而且官府对坊、市管理严格，坊的启闭和开市罢市都只能在白天一定的时限之内，黄昏后坊门锁闭，禁止夜行。到了宋初，这种坊市制和宵禁制越来越不能满足市民们商贸和娱乐的需要。宋代中叶，统治者终于废除了以上二制，开辟建立了专供市民集中商贸交易的场所和休闲游乐的去处——大大小小的游艺区，称作"瓦子"，史籍中又有瓦舍、瓦肆、瓦市等多种称谓。每个瓦子里再开设有许多专供各类艺人做场表演用的勾栏棚。平日里在这里游荡、聚集数千人观看杂剧以及各种技艺表演。据南北宋之交时人孟元老在他的《东京梦华录》中的描述，北宋徽宗时，汴梁瓦子中的伎艺就有说书、讲史、小说、说《三分》、小唱、嘌唱、杂剧、散乐、舞旋、诸宫调等等。另外，还有一些杂技、体育类节目，如筋骨、上索、毯杖、踢弄、绰刀、相扑、蛮牌、弄虫蚁等。至南宋，与音乐舞蹈相关的伎艺就有叫声、唱令曲小词、叫果子、村田乐、女杵歌、扑蝴蝶、旱龙船、耍令、耍曲、崖词、陶真、清乐、细乐、唱赚、复赚、合动小乐器、渤海乐、舞番乐、拍番鼓子、鼓板、荒鼓板等。其中，明显可以见出有进城的乡村艺人和少数民族、外国伎艺人的加盟。其间各类活动已没有时间的限制，可"终日居此，不觉抵暮"，甚至"不以风雨寒暑，诸棚看人，日日如是"，人们终日"烂赏迭游，莫知厌足"。直至元代，依然如此。不仅是平时的市民生活中，特别是在民间性的风俗喜庆时刻，此类音乐活动更是频繁丰富。

　　据《东京梦华录》载，北宋汴京的节庆活动实际上是同音乐活动结合起来的。正月初一，马行街、潘楼街、宋门、梁门、封丘门等处"皆结彩棚"，"间列舞场歌馆"；立春日，开封府衙前"列百戏人物"；元宵节，开封府衙"设乐棚，差衙前乐人作乐杂戏"，有杂剧、傀儡、嵇琴、箫管、鼓笛等节目；

元月十六日,"诸幕此中家妓竞奏新声,与山棚露台上下,乐声鼎沸";清明节,"都城之歌儿舞女,遍满园亭,抵暮而归";七月十五中元节,"构肆乐人,自过七夕,便扮《目连救母》杂剧";八月秋社,社会(即下文所说行会组织)雇"歌唱之人"演出;中秋节,"笙簧鼎沸","夜深遥闻笙竽之声,宛若云外";十月初十天宁节,"教坊集诸妓阅乐";十月十二日,"教坊乐部,列于山楼下彩棚中……前列拍板,十串一行,次一色画石琵琶五十面,次列箜篌二座……次高架大鼓二面……后有羯鼓二座……"。而市井中的佛事音乐活动也从未停歇,佛教做法事时,梵呗赞叹照唱不误,而且还在寺外设乐棚燃灯作乐,笙簧未彻,敲鼓应拍"打旋罗","钧容直作乐,更互杂剧舞旋……自早呈拽百戏……鼓板小唱(见图50)……"(《东京梦华录》卷六)。可见佛事活动是不会放弃任何借助民间音乐发展自身的机会的。

图50　河南禹县白沙镇颍东墓区2号北宋墓西南壁唱曲(或小唱)壁画

市井音乐娱乐活动与购物商贸交易活动结合在一起,即此类音乐技艺的表演和欣赏,已是一种生产和消费的商品经济性质,那么内中追求利润和商业竞争的动力必然对市民音乐的提高、发展形成刺激和激励,说明

宋代的艺人已不是如唐代那样靠宫廷、官宦、贵族蓄养，他们的社会与经济地位已相对独立，有了较大的人身自由。他们的音乐表演活动走向了职业化，并具有了商业性。与商业经济社会的总趋势相一致，我国传统音乐艺术活动的商业化也从此开始。

为维持生计，南宋时已有职业艺人及其专业的行会组织"社会"。杭州一地就有如唱赚的遏云社、傀儡戏的苏家巷傀儡社、清乐的清音社、队舞的女童清音社、杂剧的子弟绯绿清音社、耍词的同文社、吟叫的律华社等几十个社会。每个社会都有各自的社规，其中的艺人可有一百多至几百人不等（据《武林旧事》《西湖老人繁胜录》《都城纪胜》等）。杰出的艺人有名的如小唱的李师师、徐婆惜、封宜奴、孙三四等，嘌唱的张七七、王京奴、左小四、安娘、毛团等，影戏的董十五、赵七，散乐的王颜喜、盖中宝、刘名广，诸宫调的孔三传，杂班的刘乔，讲史的孙宽，杂剧的张翠盖、张成，杖头傀儡的任小三，悬线傀儡的张金线，药发傀儡的李外宁等等。也有不入勾栏的或入不了社会的艺人，他们只在街市热闹处作场，叫作"打野呵"，被称为"路歧人"，通常是来自农村的破产农民。比他们社会地位稍高的被称作"赶趁人"的艺人，通常也只能在茶楼酒肆卖艺。最底层的是兼能技艺表演的下等妓女，她们通常主动到席边演唱助兴，得些钱物，叫做"打酒座"。吴自牧《梦粱录》卷二十说："府第富户，多于邪街等处，择其能讴妓女，顾倩祗应。""自景定以来……官妓及私名妓女数内，拣择上中甲者，委有娉婷秀媚、桃脸樱唇、玉指纤纤、秋波滴溜、歌喉婉转，道得字真韵正，令人侧目听之不厌。"可知当时不少市井女艺人既要卖艺，又要卖身。宫廷和依附于贵族的音乐艺术，随艺妓们走向民间与平民化之后，其发展仍免不了是曲折的甚至是畸形的。

职业艺人及其专业行会团体的出现，说明音乐的创作和表演已是专业的或职业的行为，它为音乐艺术的交流和不断提高提供了更有效的条件和环境。还有的人数不多的技艺人团伙就驻留在茶坊酒楼内，即有的茶坊酒楼拥有自己的乐队。南宋绍兴年间，临安有茶坊曾用自己的鼓乐队吹奏"梅花"酒曲。又，"茶楼多有都人子弟占此聚会，习学乐器或唱叫

之类,谓之'挂牌儿'"。这样,茶坊便充当了学习、传授音乐表演的场所。

2. 宫廷音乐式微

同迅速崛起的、具崭新风貌的市民音乐形成鲜明的对照,宋朝宫廷则是一片雅乐重铸的复古风景。宋初宫廷通过承接南唐系统的江南音乐,间接继承的是隋唐燕乐遗制,故宫廷雅乐、燕乐、鼓吹乐、大曲各类音乐的建制、内容齐备。身处内忧外患的交困局面,宋代统治者为维护自己的统治,采取了"守内虚外"的策略对付与其鼎峙的各种武装力量。而以提倡程朱理学,强调"雅正之音可以治心",对其臣民实行精神上的统治。

五代十国承袭唐代的乐舞机构建制和表演艺术,宋朝统一后,宫廷乐部制度上沿袭后周旧制,东、西教坊与"钧容直"等都设在汴梁,设立大曲、法曲、龟兹、鼓笛等教坊四乐部,将征讨七国搜刮的各国乐人和技艺人填充其中,担任岁时宴飨、年节庆典、皇族寿诞及国宴上的供奉等宫廷的各种演出任务。教坊外,设属皇帝私用乐团的"云韶部",专门在宫内宴会时表演节目。宫廷外,设诸军乐、衙前乐等,如设于太平兴国三年(978)的由军队里长于音乐的兵士组成的乐队——"钧容直",主要演奏大曲、龟兹、鼓笛等部的乐曲。

遵循历朝历代统治者的雅乐祭祀模式,宋代雅乐仍旧是形制庞大,形式繁琐,分工极细,人数众多,所用乐器类多量大。乐队仍分堂上和堂下两套,即所谓堂上为"登歌",堂下为"宫悬"。以周秦以来传统雅乐金石乐器钟类、磬类、埙类、建鼓等为主,并辅以竽、篪、琴、瑟等管弦乐器。为显示尊严和娱乐之需,宋代宫廷食举之乐、燕飨之乐、内廷之乐等亦等级严格,礼数繁复。上述北宋教坊分四部,其中鼓笛部专司器乐。后来由于实际需要的改变,南宋将教坊四乐部扩大,按乐工擅长的技艺分为筚篥部、大鼓部、杖鼓部、拍板色、笛色、琵琶色、筝色、方响色、笙色、舞旋色、歌板色、杂剧色、参军色等十三部,其中九部专司器乐,而且是单一乐器设部,致使乐工们要掌握更多的乐曲。据《宋史·乐志》,每年春秋圣节典仪上三大宴的燕乐表演,包含大曲、鼓吹曲、清曲的合奏和器乐独奏的音乐节

目占十一个。筚篥为众乐之首,配合皇帝升坐、宰相进酒,并与琵琶、筝、笙等乐器为配合皇帝举酒,都伴有专门的独奏节目。加之宋代有宋太宗、宋仁宗两位洞晓音律的皇帝,他们不但"亲制大小曲及因旧曲创新声",而且品赏乐舞的兴致和水准都高。

宋代宫廷保留的传统器乐合奏"教坊大乐",据《都城纪胜》说,北宋时其乐队所用乐器是箫管、笙、箜(轧筝)、嵇琴、方响等细乐乐器,再加大鼓、杖鼓、羯鼓、头管、琵琶、筝等。乐器排列即如前述"十月十二日"的排场,场面相当大:除已引依次为十串一行的拍板、五十面一色画面琵琶、两座箜篌、二面高架大鼓、两座羯鼓外,再"次列铁石方响……次列箫、笙、埙、篪、筚篥、龙笛之类,两旁对列杖鼓二百面"。南宋的"教坊大乐"取消了雅乐乐器埙、篪之类及羯鼓和多种乐器的演奏人员,但增加了十一把嵇琴,超过了琵琶的人数。这表明我国传统管弦乐队吹、拉、弹、打四类乐器的配置自始初步形成。

元代的宴乐兼容了少数民族的大量养分,不但乐曲中增有蒙古族和西亚或新疆等地带回的乐曲,而且按表演场合和内容的不同,歌舞大曲部门由四个"乐队"表演,乐队人数、所用乐器和所唱奏的曲目也不同,体现了汉族与其他民族混合的音乐风格。如元顺帝时,为宫廷《十六天魔舞》伴奏的乐器有龙笛、头管、小鼓、筝、箜、琵琶、笙、胡琴、响板、拍板等,乐队兼用了汉族和蒙古族的乐器。显然,歌舞及音乐是带有混合风格的。

宫廷鼓吹乐从宋初就因袭唐制,所用乐器亦袭唐器,包括金钲、鼓类、筚篥类、横吹类及箫、笳、笛等,气势浩大,乐手人数可多达近一千八百人。如果伴有歌唱,其"播之鼓吹""以耸群听"的效果可以想见。

北宋末年,宫廷外,民间音乐勃兴,教坊与钧容直等逐渐衰落。成熟的市民音乐、高超的民间表演艺术,对宫廷产生了重要影响,一些有名的民间艺人被召进宫侍奉内庭。宋徽宗的生日天宁节那天,宫廷里开始有了勾栏艺人表演的杂剧节目。据周密《武林旧事》卷四载:宫廷雇用的"内中上教博士"六人均为市井艺人,每月支银十两。到了偏安一隅的南宋,内外交困加剧,掌管和从事宫廷音乐艺术表演的教坊竟被废止。从绍兴

十四年(1144)始至绍兴三十一年(1161)因金人大举入侵而撤消止,前后只存在了十七年。后再建再废,需要时由修内司教乐所从旧教坊和钩容直、衙前乐的乐工中召集一些乐工,甚至是少年乐工和包括"歧路人"在内的民间艺人,经短期培训后临时客串一下以应付演出所需。这些临时雇用的民间艺人总称"和顾"。至孝宗时期,和顾艺人占乐人的总数已增至近半。可见至宋元后,民间音乐牢牢占据时代音乐的显要地位已成不可逆转之势。

第三节 歌曲艺术

1. 民歌小曲

源远流长的歌曲永远是音乐最敏感、最活跃的核心,它始终伴随着人民社会生活的方方面面,反映着人民丰富多样的心灵之声。宋元时期的民歌不及唐代,相对来说是一个低潮。在尖锐复杂的阶级和民族的矛盾和斗争中产生的苦歌、讽歌和反歌,仍旧是歌谣中的突出的主体。

北宋宣和初,燕山民众用女真族民歌创作了一首"新番嘌唱"《臻蓬蓬》,又名《蓬蓬花》。歌中唱道:"臻蓬蓬,外头花花里头空。但看明年二三月,满城不见主人翁。"(宋代江万里《宣政杂录》)此歌唱时用鼓伴奏,每唱到曲尾,用鼓奏出一段尾声:"蓬蓬蓬(鼓心),乍乍乍(鼓边),是这蓬、乍。"这首歌是燕山人民诅咒契丹统治者,盼望着早日恢复燕云十六州。据宋代沈良《靖康遗录》说:此歌不但"京师翕然并唱",且很快"传于天下"。南宋理宗淳祐间推行劳民伤财的"经量"制,民间便传唱出一首《一剪梅》:"宰相巍巍坐庙堂,说着经量,便是经量。那个臣僚上一章,头说经量,尾说经量。轻狂太守在吾邦。闻说经量,星夜经量。山东河北久抛荒,好去经量,胡不经量?"词曲针对贾似道和刘良贵的"公田法"和"经界推排法"进行讽刺,揭露他们别出花样、狼狈为奸地搜刮人民,天下荒芜,全然不顾。

南宋赵彦卫《云麓漫钞》卷九曾载彭祭酒为人破题,有"月子弯弯照九

州,几家欢乐几家愁"之句。这是在各地民间流传久远的江南吴地山歌,可惜只有两句。南宋中期词人杨万里夜间行舟赴京口(今江苏镇江)途中,听到纤夫唱有一首船号:"张哥哥,李哥哥,大家着力一起拖。一休休,二休休,月子弯弯照九州。"并说此歌"其声凄婉,一唱众合"(杨万里《竹枝序》词前小序)。明人叶盛《水东日记》卷五说:吴人耕作或舟行之劳,多作讴歌以自遣,名"唱山歌",中亦多可为警劝者,漫记一二:"月子弯弯照九州,几家欢乐几家愁?几家夫妇同罗幛,多少飘零在外头。"《京本通俗小说》《冯玉梅团圆》及明代冯梦龙《山歌》五中也有完整记述。宋话本称之为"吴歌",并称"此歌出自我宋建炎(高宗)年间,述民间离乱之苦"。此期正值淮河以北大片国土被金人占领,高宗皇帝苟安江南一隅,不思北伐。大江南北陷于战火之中,人民妻离子散,家破人亡。这种飘零离乱之曲反映了动荡的社会现实和人民追求安定的企盼,曲折地揭露了统治者屈辱投降的怯懦本质。

近人锺敬之认为这是发问者的歌,是一种对山歌的形式。证明宋代民歌是以七言四句的吴歌形态为主,与古老的竹枝歌的形式没有什么分别,并且广泛地反映了民间生活,在民间广受欢迎而长期传唱。据宋代文莹《湘山野录》卷中载,后梁开平六年(912)吴越王钱镠回乡省亲,席间高揭吴喉唱山歌以表达己意,歌云:"伲辈见侬底欢喜,别是一般滋味仔,永在我侬心仔里。"众人"合声赓赞,叫笑振席,欢感闾里"。至宋代"山民尚有能歌者",甚至文人如范仲淹的仿作,"吴俗至今歌之"。可见吴地山歌自有独特的魅力。近人顾颉刚在《吴歌小史》中判断:"大约当时长江流域都通行这种调子。不过发声行腔受各地域的影响,有些不同而已。"吴歌此时已因长江交通及商业来往的关系,受到长江中上游竹枝歌的影响,变换了形体,由五言四句变成了七言四句。吴歌的这一巨大的变化,标示了长江流域汉族地区的中国民歌的一个重要的转折。据苏轼所见,吴歌的这一形式转变,其开始可能更早。现从江明惇《汉族民歌概论》(上海文艺出版社,1982年)中转录一首至今在民间传唱的江苏扬州民歌《月儿弯弯照九州》,可追寻古老吴歌之韵味:

```
1=G 4/4  161 2 3.532 3 | 532 161 ¾2 - | 22 3.5 2321 6 | 1.3 21⁶16 5 - | 532 1 2312 3 |
         月 儿弯  弯 照 九  州,  几家(哟)欢  乐 几 家  愁,  几 家 夫 妻
         53⁵32 163 21 60 | 22 3.5 2321¼6 | 6.1 1235 2.3 216 | 5 - 00 ‖
         团  圆   聚,  几家(哟)飘   零 在 外  头。
```

据江明惇介绍:"从现有资料来看,传唱这首歌词的曲调也不少,有用吴江调唱,有用江南小山歌曲调唱的等。上述这首是用'梳妆台'调唱的,词、曲结合得较好。音乐抒咏性很强,悠缓而深情。润腔手法较丰富,在商、角的长音下多用下颤音,音域不宽,旋法以级进为主,平稳而细腻。"(参见该著第223页)明显是乡村民歌小曲流入城市后,经艺人、文人和演唱者的加工后成为城市的流行歌曲——小曲。小曲通常艺术性得到了提升,其中不少被宫廷相和歌、清商乐填入或杂用"胡夷里巷之曲"进行改作之后,在宫廷内外流行,与无数已在城乡流行的小曲一道成为了一种新型歌曲,中晚唐、五代时称之为曲子。这种对民间音乐的加工改编,其实是中国音乐史上长期持续的传统做法,各时代在称呼上有所不同而已。宋时,"曲子"发展成更加成熟的词体歌曲,同时也单指其用于填词的曲调部分。曲子的歌词即被称为"曲子词"。曲子词正是完全成形的长短句式的歌词。它的音乐节奏变得丰富,情感表达更加自由,由此带来的新的审美风格,致使曲子的演唱一时风靡民间、宫廷,文人们竞相填词创作,与乐工、歌伎一道发展曲子音调及伴奏形式。词体歌曲很快成为宋代歌曲中最有代表性的歌曲种类,它是在民间歌曲的基础上发展成与唐诗并列的独立的音乐文学体裁。

 元代的异族统治更加残酷,民歌中揭露与控诉的情绪也随之尖锐和泼辣。施耐庵《水浒传》中"智取生辰纲"一章里,录有白胜挑酒担上山时唱的一首山歌:"赤日炎炎似火烧,野田禾稻半枯焦。农夫心内如汤煮,公子王孙把扇摇。"人民在灾荒年月内心的苦痛和不平,只有通过民歌予以宣泄。通常山歌即唱即止,不易流传,此歌却随《水浒传》流传久远。20世纪50年代在辑录的四川民歌中见有一首同一歌词的山歌,可用来参证:

```
1=G 4/4  3 5  5·3.2 1 2 1  6·|  3 2 1 1 6  ± 6 |  6 2 2  1 ²·2 1 6  5 |  6 5 6  1  ⌢  0 ‖
```

赤日(的啥) 炎炎(的哟) (哟 哟嗬 哟 嗨),似火(的啥) 烧(哟 哎 哟嗬 嗨)。
野田(的啥) 禾稻(的哟) (哟 哟嗬 哟 嗨),半枯(的啥) 焦(哟 哎 哟嗬 嗨)。
农夫(的啥) 心内(的哟) (哟 哟嗬 哟 嗨),如汤(的啥) 煮(哟 哎 哟嗬 嗨)。
公子(的啥) 王孙(的哟) (哟 哟嗬 哟 嗨),把扇(的啥) 摇(哟 哎 哟嗬 嗨)。

元代民歌中还有一种小令，也十分发达。元人燕南芝庵《唱论》中说："街市小令，唱尖歌倩意。"明人沈德符《万历野获编》也说："元人小令，行于燕赵，后浸淫日甚。"据明人王骥德《曲律》中的解释："所谓小令，盖市井所唱小曲也。"可知是唐宋小曲的衍伸，仍保有短小民歌的形态。有一首流传很广的《醉太平小令》，从京师到江南尽皆传诵，可作参阅：

堂堂大元，奸佞专权。开河变钞祸根源，若红军万千。官法滥，刑法重，黎民怨。人吃人，钞买钞，可曾见？贼作官，官作贼，混愚贤。哀哉可怜！

这首小令章法独特，道出了元末红巾军起义的社会根源和元朝覆灭的历史必然，像是对元代社会作了一个全面的总结。其民歌形式的用词通俗活泼，但也有疑似的文人笔迹。可能此时的某些小令已成文人作品了。后来散曲中的支曲也很可能是由它转化而来。宋词最初是指称宋代的曲子词，经过文人们的仿作，倚声填词，过渡到创作，使宋词成为独立的文学样式。如果说宋词歌曲、散曲是文人创作的艺术歌曲，那么随着民间音乐在宋代的蓬勃兴起，民间的诸种艺术歌曲也悄然形成。它们是曲子发展的两支，它们所具有的浓郁的民间音乐风格和专业音乐的结构特点，正是音乐艺术平民化、民俗化的一个鲜明标志。

2. 词调歌曲

自文人介入曲子歌词创作之后，其语言风格、音乐风格以至审美的标准，顿时具有了浓郁的文人气质，被称为文学史上的宋词。当时词人多谙熟音乐，又能够熟练利用它的形式来谱新曲，所以宋词的音乐性、宋词歌

曲的文人音乐的色彩都是很鲜明的。人类自古无诗不歌,歌咏之词即是诗,此为众人所知。我国的古诗最初都是歌。国风与宫廷乐歌合成的"诗三百",楚巫民歌之"九歌",汉乐府民歌之"古诗十九首"并南北朝民歌等,皆为歌词记录。从四言、五言、七言的齐言歌体,到民歌为了曲调婉转而越来越多地采用杂言歌体,终至隋唐大量西域音乐融入后,中原音乐风格为之一变。从敦煌曲子词看,隋唐以来民歌已大量成形为长短不一的杂言体句式,至宋以后流传更广。正如宋人王灼《碧鸡漫志》曰:"盖隋唐以来,今之所谓曲子者渐兴,至唐稍盛,今则繁声淫奏,殆不可数。古歌变为古乐府,古乐府变为今曲子,其本一也。"此期诗歌与音乐的完美结合,将中国歌曲艺术的水准提升到了一个空前的高度。曲子词的音乐,后世谓之"曲牌"或"词牌",也主要来源于民间音乐,如情歌体的《竹枝词》《杨柳枝》等,渔夫体或渔歌体的《渔歌子》《欸乃曲》等。当然也有不少汉唐乐府的传统乐调和外域、外族的异国蕃曲等。成为历史遗憾的是,当年浩如烟海的词乐,由于曲调的失传,如今只留下其文字形式的样态——宋词。由此便引出了一系列的历史疑问,诸如:长短句是如何由齐言句转变而来?为多种不同内容与情感的表达之需,词与乐是怎样结合的?它们的音乐形态又是怎样的? 等等,至今仍吸引着词乐痴迷者们的音乐想象和研究兴趣。

　　古人对齐言歌体衍变为长短句型的原因早有注意和研究。沈括认为词是把原诗中的和声(衬词)换成实词而形成的,即"古乐府皆有声有词,连属书之,如曰'贺贺贺、何何何'之类,皆和声也。今管弦之中缠声,亦其遗声也。唐人乃以词填入曲中,不复用和声"(《梦溪笔谈》卷五)。如隋代的《杨柳枝》,原是一首七言四句诗,唐人在每句后加了三个字的衬词,宋人又把衬词代之以实词。足可参证的是北宋贺铸的《添声杨柳枝》。原《杨柳枝》诗中的衬词"太平时"被以实词代之:"天与多情不自由,占风流。云闲草远絮悠悠,唤春愁。试作小妆窥晓镜,澹蛾羞。夕阳独倚水边楼,认归舟。"(据王灼《碧鸡漫志》)而朱熹及清代方成培等则认为长短句是原曲子中的泛声(或散声,即歌曲的拖腔、衬腔之类)演变而来。歌曲中的衬

腔、拖腔通常是非常优美的极富情调的表现手段,又具有重要的结构意义,将它以字句固定下来形成词牌是可信的。然南北朝以来,西域音乐与中原音乐不断融合、出新,对传统音乐种类、形式与风格变化产生的巨大、持久的影响更不可忽视。为表现多样的情感内容,词乐创作中,对词牌词谱中句式、字数、声韵、结构、对仗等特定格律的突破,屡有发生。正是像苏轼、柳永等深通音乐的词家比比皆是,所以文学与音乐完美结合的传世不朽词作层出不穷。

现已知宋词的词牌多达一千个以上,其中不少牌名后附有引、近、令、慢、犯等出自大曲的标示结构的专用术语,可以见出词牌音乐与大曲的渊源关系,即最初附有这些字样的词牌是取自某大曲的一个段落。已知大曲各部分的拍数、速度、节拍等均不相同,故指代段落的这些术语,后逐渐被用于不同音乐特点的词牌,体现出宋词的主要的体裁形式和音乐形态。

引,可能是大曲"中序"开始的部分,有序曲之意,慢板或无节拍散板,如《阳关引》《婆罗门引》等。后来宋元说唱艺术的缠达、缠令、诸宫调的第一个曲子均泛称为"引"。引有单调、双调之分,双调居多。

近,又叫近拍。一般长于小令而短于慢曲,可能是大曲的慢曲以后,入破以前由慢渐快的部分,无节拍,双调,如《诉衷情近》《郭兴郎近拍》等。最短的四十五个字,如《好事近》;最长的《剑器近》,达九十六字。

令,即小令或令曲,可能是大曲曲破部分速度较快的曲调,其名称原自唐人聚宴时拿流行小曲作酒令,即席填词。有单调、双调之分,双调居多。泛指所有较短的曲调,如《调笑令》《浪淘沙令》《愿成双令》等。

慢,即慢词,又叫慢曲,敦煌唐代琵琶谱又有"慢曲子"之称。曲调较长且抒情,慢板,唱时用拍板"重起轻杀"。都是双调。结构长大,最短也有八十九字,如《卜算子慢》,另有《声声慢》《木兰花慢》《浣溪沙慢》等。

犯,即犯声、犯调,指曲子词音乐的移换宫商。通常有两层含义,一是宫调相犯,指转调或转换调式、调性,以增加乐曲的变化。《词源·律吕四犯》举出宫犯商、商犯羽、羽犯角、角归本宫,均为转一个调。前两种运用较多。二是句法相犯,即摘集不同词牌的部分乐句另外组成一个调,联成

一个新的曲牌,亦即南曲及后世昆曲中的"集曲"。如《四犯剪梅花》,是由《解连环》第七、八句,《醉蓬莱》第四、五句,《雪狮子》第六、七句,《醉蓬莱》第九、十句拼成。

此外还有序,可能是专称"引"之后第一个慢曲,慢板,曲调较长,如《莺啼序》等。歌头,可能是大曲"中序"部分的慢曲,如《水调歌头》《六州歌头》等。促拍,即簇拍,是繁声促节的意思,增添本调的字数,是曲子词中节奏急促的乐曲,又称"急曲子",在大曲中可能是曲破部分的快板乐段,如《促拍丑奴儿》《促拍满路花》《促拍采桑子》等。

宋代曲子的结构有单段体和两至多段体两类。单段体有令曲,多数是分上下阕或前后阕的两段体曲子,较长的可多至三四段。词调音乐在发展过程中,由表达内容之需,其结构形态继续缓慢地发生着变化。如以上唐大曲至宋以后解体为词牌,或以"摘遍"形式演出其中部分段落,皆可视作唐代宫廷乐舞随时代的变迁而进一步解体并向通俗音乐转折。

宋代曲子或词调歌曲的创作方法主要有倚声填词和自度曲两类。以前者为主,是用隋唐以来的曲子、民歌以及大曲、清曲的片断等固有曲调作为曲牌填入新词。如果是根据民间各种歌吟或卖物之声做艺术加工之后形成的一种曲子形式,则称作"叫声";用击鼓伴和演唱令曲并加变奏的曲子形式,称"嘌唱";而摘自大曲的慢曲、引、近、破等曲牌,用清唱形式唱出,并用手执拍板击拍伴奏的曲子形式,则称"小唱"。这已经接近说唱音乐了。

宋代的词牌数量不可谓不多,但为了表达情感更丰富,则要求结构、语言更多样。同一词牌为适应不同的表达需求,词人们进一步使用了"减字""偷声""摊破"等方法对其进行改造,由此引起音乐结构形态的变化。减字,指减少原作歌词的字数;偷声与其相反;摊破,即摊声,也是增添本调的字数,指乐曲节拍的变动所引起的曲子词字数、平仄、用韵的变化,从而增加了乐句。分别如《减字木兰花》《偷声木兰花》《摊破采桑子》或《摊破丑奴儿》等。词人们的创作手段更加丰富了,宋词的情感表达和内容表现的天地就更加广阔了。

曲子词的创作从晚唐以小令词体为主,经西蜀和南唐围绕国主形成的两个宫廷词坛,填词唱和之风发展至极盛,词调音乐也更多朝向复杂细腻发展,词作名家成批涌现。两宋众多词人中,以词曲相兼而知名者有柳永、周邦彦、姜夔和张炎等。

柳永之前的北宋初年,经过一段休养生息之后,出现了暂时的升平景象,文人士大夫在纸醉金迷的小天地里,其词风不脱晚唐五代"倚红偎翠"的陋习,内容比较狭窄。北宋中期以后,随着经济发展到极盛和社会矛盾的加深,柳永的长调使词风为之一变。柳永早年"好为淫冶讴歌之曲"。晚年大量羁旅行役之作,多少反映了其时的文人找不到出路的苦闷,有一定的社会意义。清代宋翔凤《乐府余论》曰:"慢词盖起于宋仁宗朝,中原息兵,汴京繁庶,歌台舞榭,竞赌新声。永以失意无聊,流连坊曲,遂尽取俚俗语言,编入词中,以便伎人传习,一时动听,散播四方,其后苏轼、秦观、黄庭坚等相继有作,慢词遂盛。"柳永变小令为长调,改"花间派"的柔靡无力为跳动强韧;词曲紧密结合,便于上口歌唱,对普通市民有着强烈的感染力。故有宋代叶梦得《避暑录话》中的说法:"凡有井水饮处,即能歌柳词。"

柳永以后,宋词风格到了苏轼又一变。他一扫往昔文人词的脂香粉气,开南宋辛、张豪放词一派,树立了雄健的词风。以他的《念奴娇·大江东去》为例:

念奴娇·赤壁怀古
（词调新曲）

宋·苏 轼 词
清·《九宫大成》谱
杨荫浏 译谱

1=D 散板

$\underline{65}$ 6 2 $\underline{17}$ 6.0 $\underline{653}$ 5 3 $\underline{21}$ 5 3 $\underline{36}$ $\underline{5.4}$ 3 0 | 3 $\underline{23}$ $\underline{56}$ 5.0 $\underline{36}$ 5 $\dot{1}$

大 江 东 去，　　浪 淘 尽，千 古 风 流 人 物。　　故 垒 西 边， 人 道 是：三

$\underline{54}$ 3 3 $\underline{17}$ $\underline{\dot{6}}$ 1 - 0 | $\underline{656}$ 2 2 0 $\underline{543}$ 1 3 2 1 0 3 $\underline{56}$ $\underline{1\dot{2}}$ $\dot{1}$ $\underline{5.4}$ 6 - 0 |

国 周 郎 赤 壁。　　乱 石 穿 空， 惊 涛 拍 岸，　卷 起 千 堆 雪。

```
6  6 35 32 3.0 1 2 3 2 1 7̣ 6̣ | 6 54 3 2 1 - 0 | 2 3 6 6 5 6 1 7 6.0
江山如画，    一时多少    豪  杰。    遥想公瑾   当年，
5 4 3 5 3 1 2 3 5 4 3 1 7 6̣ 1 - 0 | 3 1 6 5.0 3 6 5 2 2 5 3.3 2 1 - 0 |
小乔初嫁了， 雄姿英发。   羽扇纶巾，谈笑间,樯橹灰飞 烟灭。
6 3 6 5 4 3.0 5 4 3 1 6 5 4 3 5.0 3 5 1 7̣ 6̣ 1 - 0 | 1 1 2 3 5 4 3.0 5 6
故国神游， 多情应笑我，   早生华发。    人生如梦，    一樽
2 3 5 3.5 - 3 2 1 - 0 ‖
还酹 江 月。
```

歌曲以豪迈旷阔之气概，面对自然,感怀今昔，歌颂祖国大好河山的同时，追慕了历史上的英雄豪杰。赤壁怀古之词意宏阔无比，情绪大幅度跌宕，虽缺乏激烈的抗争，却也张扬了不甘沉沦的高傲，真乃一曲空前的激越慷慨的时代悲歌。此具有开创性贡献的高朗豪放风格的苏词，却亦曾遭致"词虽工,而多不入腔"（宋人《遁斋闲览》），只适宜"关西大汉持铜琵琶、铁绰板唱大江东去"（南宋俞文豹《吹剑录》）等讥评。

北宋末年,周邦彦格律词派兴起，经与辛、张豪放词派并峙至南宋后期，审音知律的姜夔、张炎等人成为格律派最重要的词家和作曲家,而传之今世的只有姜夔一人的词作附有曲谱。

姜夔（约1155—1209)字尧章,饶州鄱阳（今江西波阳）人,后寓居吴兴之武康，与白石洞天为邻,故自号白石道人。他善音乐、精书画,尤以词著。长期依傍于爱好文艺的"名公巨儒"做幕僚清客,漂泊江湖一生。词作多为纪游、咏物及对时事和自己飘零身世的感叹之作。张炎《词源》形容姜的词风为"野云孤飞,去留无迹"，而周济《宋四家词序论》则说他"清刚""疏宕"。他与直书愤词、雄壮高歌的张元干、辛弃疾等人不同,面对纸醉金迷的统治者和残破的河山,他的自度曲通过委婉的、哀愁的叹息和曲折的、无奈的感慨,在"清妙秀远"的意境中,透露出几缕民族忧患的愁绪。如他在淳熙三年（1176）路过扬州所写的《扬州慢》：

第五章 宋元音乐(960—1368)

扬州慢①

$1=C$ $\frac{4}{4}$

宋·姜 夔 词曲
杨荫浏 译谱

（乐谱）

淮左名都，竹西佳处，解鞍少驻初程。过春风十里，尽荠麦青青。自胡马窥江去后，废池乔木，犹厌言兵。渐黄昏，清角吹寒，都在空城。杜郎俊赏，算而今，重到须惊。纵豆蔻词工，青楼梦好难赋深情。二十四桥仍在，波心荡，冷月无声。念桥边红药，年年知为谁生。

作者在曲前小序中曰："入其城，则四顾萧条，寒水自碧，暮色渐起，戍角悲吟。余怀怆然，感慨今昔。因自度此曲。"道出了此曲的创作背景和动机。歌曲上阕写景，下阕抒情，旋律在换头基础上再作展开，结束前才回到上阕，强化了上下两阕音乐间的对比和统一。全曲意境衰凉，情韵清空，敷叙了扬州被金兵洗劫后留下的精神创伤。姜夔精通乐律，不仅是能按词律填词，而且还能修正旧谱，并如上用各种方法创制新曲来填词。当时的宋词乐谱惜已大部失传，现存宋谱以《白石道人歌曲》所载姜夔和范成大的十几首"自度曲"与填词之作，以及元刻南宋陈元靓《事林广记》所载《黄莺吟》《愿成双令》等曲为主，因大致反映了宋词音乐的原貌故较为可信。

黄莺吟

$1=F$ $\frac{4}{4}$

宋·陈元靓《事林广记》谱
王 迪 译谱

（乐谱）

黄莺，黄莺，金衣簇，双双语，桃杏花深处。随烟外，游峰去，恣狂歌舞。

① 转引自杨荫浏、阴法鲁《宋姜白石创作歌曲研究》，人民音乐出版社，1979年。

此曲是宋词歌曲中形式结构最简单的单叠令曲。歌词的格律与部分词汇同北宋柳永《黄莺儿》词大致相同，原由古琴伴唱，作为琴歌流传。核心音型仅 5 2 1 6 四音，曲调素材简练得几近一首短小民歌，然抒情活泼的旋律将咏唱者欢悦的心情表现得深切而又含蓄。

宋词大量的丰富的曲牌，是当时及后世多种音乐形式的涌现和构成的主要因素。尤其为唱赚、诸宫调、杂剧、南戏等综合性音乐形式的形成奠定了基础。

3. 唱赚与散曲

从单曲演唱到将若干单曲联缀成套曲演唱，这成为宋代歌曲体系演进的趋向。两宋的民间，至少有三种流行的声乐套曲——缠令、缠达和唱赚。南宋灌圃耐得翁《都城纪胜》"瓦舍众伎"条和吴自牧《梦粱录》"妓乐"条中均见有详载。前者记："唱赚在京日，有缠令、缠达。有引子、尾声为缠令，引子后只以两腔互迎、循环间用者为缠达。"后者则说："绍兴年间，有张五牛大夫，因听动鼓板中有太平令，或赚鼓板，即今拍板大节抑扬处是也，遂撰为赚。"可知缠令前有引子，后有尾声，中间插有同宫的若干不同曲牌；缠达前有引子，引子后由同宫的两个不同曲牌不断反复联成。王国维在《宋元戏曲考》中认为，缠达是从北宋初民间歌舞音乐"转踏"演变而来，并于北宋末成形。至南宋绍兴年间，杭州勾栏艺人张五牛大夫，听到一种北宋已流行于民间的说唱形式的民间歌曲"鼓板"，其中有四段（片）结构的"太平令"或"赚鼓板"的演唱。他便将其创造成一种新的曲牌（或曲调）"赚"，并与缠令、缠达结合起来，成为唱赚。因其独具特色，赚在应用上并不单独成曲，而是唱赚常用的重要曲牌。《梦粱录》还说："赚者，误赚之义也，令人正堪美听中，不觉已至尾声，是不宜为片序也。今又有覆赚，又且变花前月下之情及铁骑之类。……凡赚最难，以其兼慢曲、曲破、大曲、嘌唱、耍令、番曲、叫声，接诸家腔谱也。"其中"片"指乐曲的间奏，"序"指引子。"不宜为片序"，以指赚的音乐结构紧凑而浑然一体。

作为宋朝的歌曲体系，唱赚经历了缠令、缠达、赚（含不同宫调的赚）、

覆赚的发展阶段。作为曲牌体系，"接诸家腔谱"，说明唱赚取当时各种声腔的优长，曲调丰富，曲式复杂，既包括慢曲、曲破、大曲等传统艺术歌曲，也包括嘌唱、耍令、番曲、叫声等汉族民间歌曲和外族外域歌曲，又兼有散板和定板两种节奏特点，交错混合运用。作为演唱曲词的方式，是同一宫调不同支曲联成的套数演唱。较之小唱越显丰富完整，较之大曲更觉轻便灵活。末尾处将放散后散板即"拍板大节抑扬处"，忽转一板一眼的数板，让听者以为将进入有板乐曲时，却用一句四言歌词收束，给人以曲尽意无穷之感。从《事林广记》所附唱赚插图看，为唱赚伴奏的乐器（或配器）极为简单，旋律乐器仅一男性执笛，其余一执拍板和一击鼓者皆为女性。而唱赚的现场是在为数人蹴球助兴，其浓郁的市井娱乐气息再明显不过。曲牌联缀形式也可参见该书所记属带赚缠令的赚词，题为"圆社市语"中吕宫《圆里圆》，内容正是咏唱蹴球的。所用的一套曲牌为《紫苏丸》（引子）、《缕缕金》、《大夫娘》、《好孩儿》、《赚》、《越恁好》、《鹘打兔》、《骨自有》（尾声）。

南宋末由几套唱赚连接使用而发展成的覆赚形式，多用来歌唱整本的爱情和铁骑英雄故事，实际上已是长篇叙事歌曲。而专业的唱赚艺人还结有如"遏云社"那样的行会团体，并立有《遏云要诀》之详细明确的艺术规则。如歌唱表演方面，就严格要求"腔必真，字必正"及"执拍当胸，不可高过鼻"等等。这恐怕也是宋人所说"凡赚最难"的道理。由此可见唱赚不愧是宋代最高水准的歌曲艺术之一，它开了我国曲牌体音乐的先河，直接被其后的散曲、诸宫调、杂剧、南戏等诸多新兴艺术继承、采用。

宋代曲子经"倚声填词"的词乐辉煌，发展到元代，形成一种具新音乐风格和语言特色的歌曲形式——散曲。这是一种相比词调歌曲更为高雅的纯声乐形式的艺术歌曲。它用于抒情、写景、叙事的音乐及歌词体与元杂剧相同，二者并称元曲。它们的区别是元杂剧以人物角色的歌舞和念白等表演故事，已是一种综合性的音乐形式——戏曲。散曲依然继承宋曲子倚声填词的创作方法和长短句的句式结构，但语言更通俗化、口语化，并常使用衬词。

由于散曲的主要作者都是文人、士大夫和艺人，有汉族，也有少数民族，所以它曲牌的来源除宋元社会上流行的各种曲调外，还有不少是北方少数民族进入黄河流域所带来的音乐，也有一定数量的新创曲调。明代王世贞《曲藻》中说："自金、元入主中国，所用胡乐，嘈杂凑紧，缓急之间，词不能按，乃更为新声以媚之。"这使得散曲的总体音乐风格与宋代曲子有所不同。散曲是清唱，所表达的内容多为山林隐逸和男女风情。演唱者须是有一定专业水准的演员和歌女。伴奏只用丝竹，不用锣鼓。于文人雅士遣兴娱宾的青楼茶肆、私人聚宴中，为酒后茶余消遣之用，体现了这一群体的精神面貌。这与此期文人特别是汉族文人社会地位的空前低下和对社会的无奈有关。但优秀出众之作也不罕见，如杂剧作家马致远的《天净沙·秋思》、关汉卿的《不伏老》等，都是散曲中的经典之作。前者深刻触及当时的社会弊病，具有较高的思想性和现实意义；后者又将自己多样丰富的性格侧面呈现出来，也是作者自我情操和不同侧面内心世界的展现。

散曲音乐与杂剧的剧曲音乐均属北曲，故两者在所用曲牌、联套方法、宫调体系上都基本相同。但在曲体形式上，散曲却有着自己的特点。散曲的曲体有小令、带过曲和套数三种。

小令又叫"叶儿"，指单个的支曲，是散曲独用的曲体，表现较为单一的情感。如清代《九宫大成南北词宫谱》中所录元人张可九的越调小令《凭栏人·江夜》。带过曲是两三个同宫曲牌联缀而成的固定组合形式，在散曲中前无引子，后无尾声，是用"带""过""兼"等字把所用曲牌连接起来而得名。如曾端的南吕宫带过曲《惜春花早已过》，全曲组合形式为：《骂玉郎》、过、《感皇恩》、《采茶歌》。它的功用和特色介乎小令和套数之间，不够突出，故并未得到充分发展。套数也称散套，前有一两个小曲牌作引子，后有一个曲牌作"煞"或尾声，中间是若干同宫曲牌的联缀。如朱庭玉的《南吕宫·一枝花·女怨》，全套由《一枝花》《玉娇枝》《乌夜啼》《斗鹌鹑》《赚煞尾》五个曲牌组成。以上"南吕宫"是宫调名，"骂玉郎""一枝花"分别是第一个曲牌名称，"女怨"则表明作品的内容。有的在宫

调名前冠有"南"或"北"字样,即分别指南、北曲而言。套数中曲牌的多少视内容表现的需要而定,多的如刘时中用的《正宫·端正好》套,用了三十四个曲牌。可见散曲使用曲牌虽远没有杂剧多,但散套长短间的灵活性大于剧套。

由于散曲结构灵活,表演形式轻便,抒情功能独特,且不少作品的思想性、艺术性均为上乘,所以即使在元杂剧登临高峰的时候,散曲照样不失自身的光彩,而在杂剧步入衰微之时,它反而增强了流播的势头,并直接影响了后世明清小曲的发展。

第四节 说唱、戏曲

1. 宋金说唱

宋金乐曲系的说唱技艺大致分有两支:一支是受唱赚音乐影响较深的诸宫调,归入瓦舍技艺中;一支是直接从曲子音乐发展而来的鼓子词,在文人中间流行。虽然它们都在元代衰微,但由于它们的音乐组合形式都是曲牌的联缀,所以都为曲牌体音乐的成形提供了重要基础。鼓子词是反复用同一调子,以同一词调连成一遍;诸宫调是联合同一宫调或不同宫调的支曲和套数成为一个整体。诸宫调之前,还有从商品叫卖声演化而来的"说唱货郎儿",由最初的使用单曲,发展为将一支单曲以变奏的演唱方式组合成套曲,可谓独特别致。以下分别道来。

鼓子词的初始形态仍是宋代的一种民间歌曲。为表达内容之需,只用一个曲调反复演唱一个故事。还不够,再加上高架杖鼓击节,由此向说唱艺术不断演进。这种以单支曲调(曲牌)反复歌唱多段词文,并以鼓击节伴和,人们称之为鼓子词的民间说唱歌曲,终而引起了文人士大夫的兴趣。他们开始利用这种民间鼓子词的形式,创作出一些文人专有的说唱技艺的鼓子词。如吕渭老用《点绛唇》反复两次,写出《圣节鼓子词》;侯寘一次只用一首《新荷叶》,写出《金陵府会鼓子词》,另一次用《点绛唇》反复

两次。故又可见鼓子词在词的使用遍数上没有限制。较长的如欧阳修用《渔家傲》两种二十四首，写出《十二月鼓子词》，分唱十二个月的景色；用《采桑子》十一首，写出《六一词》，咏唱颍州西湖一年四季，特别是春色的明媚。这是迄今发现最早、也是最具文学个性色彩的鼓子词。欧阳修也因此被认为是文人鼓子词的最早作者。

后来，鼓子词又加入叙事说白和笛子、琵琶等简单的管弦乐器伴奏，以讲唱相间的形式叙述故事。由三人以上配合表演，即一人主唱兼讲说，余人歌伴和唱兼器乐伴奏。如赵令畤《元微之崔莺莺·鼓子词》，用商调《蝶恋花》反复十二次，即分唱十二段，取材于唐代元稹传奇小说《莺莺传》的崔、张爱情故事。每段都是先用文言散说故事，后唱商调《蝶恋花》曲牌。各曲均按《莺莺传》的情节发展，缠绵相续，因果相连。这便是目前唯一的一首公认的宋代流传至今的鼓子词。《清平堂话本》里的《刎颈鸳鸯会》，用商调《醋葫芦》反复十次，在每次反复之间夹有一段口语的散文。这也是一个被认为宋代说唱鼓子词仅存的实例。

鼓子词的盛期应是横跨南、北宋的，南宋之后与词一道走向衰落，至元代绝迹。

诸宫调即诸般宫调，顾名思义，相比鼓子词，这是一种调性（兼指调高和调式）丰富的大型说唱艺术。首先它是说唱，同其他所有说唱艺术一样，它有说有唱，说唱相间。所不同的，是它异常而复杂的音乐。它不像鼓子词那样只反复使用一个曲牌，而是由多个不同的曲式单元构成一个庞大的整体。曲调来源于唐、宋大曲，曲子和市井音乐中的各种曲调。它既可以是单曲及其若干次的叠唱联缀再加尾声，又可以是若干不同曲牌的叠唱联缀加引子、尾声，包括由散板、定板交替而成的"赚"。这样，每个曲式单元内部是一个宫调，而不同曲式单元之间就有不同的宫调了。也就是说，诸宫调既可以使用不同宫调的支曲，又可以使用不同宫调的套曲。各曲间插有说白。所以，诸宫调实际上是一种由不同宫调的支曲与套曲联成的多调性的大型套曲。诸宫调亦即由此得名。

这种大型说唱，据《碧鸡漫志》说，是北宋熙宁、元丰间，汴梁勾栏泽州

(今山西晋城)艺人孔三传首创。又据《东京梦华录》得知,他于崇宁、大观年间在瓦舍与耍秀才同唱诸宫调。表演形式一般是一人讲唱到底,由讲唱者自己击鼓或击锣和界方(水盏),由他人用笛、拍板等乐器伴奏。诸宫调大约于宋、金间成熟后达至极盛。说它音乐复杂,其实也是由其表现内容的复杂而决定的。现存最完整的代表作品,是金中叶董解元(解元是此期对文人的统称)的由《莺莺传》"崔张恋爱故事"展衍而来的《西厢记诸宫调》。诸如现今可知的表现此类民间故事和历史传说的诸宫调曲目约二十种,多篇幅长大,情节复杂,如《张协状元》《刘智远》《三国志》《五代史》等等。

"崔张爱情故事"后继续展衍出元代王实甫的杂剧《西厢记》。为避免混淆,后人多称董解元的诸宫调之作为《董西厢》,王实甫的杂剧之作为《王西厢》。《董西厢》全本共用了正宫、道宫等十四种宫调的一百五十一个不同曲牌、一百九十一个套曲。若含曲调变体则有四百四十四个。可见作品调式调性的丰富、结构的复杂和整体艺术所达到的高度。《董西厢》宋时的乐谱早已散佚,清人毛奇龄《陆生三弦谱记》说,明末擅北曲的三弦艺人陆君旸"尝谱金词董解元曲"。陆君旸于清初曾入宫任内廷供奉。现存《董西厢》谱最早见于清初《九宫大成南北词宫谱》,故有后人怀疑"九宫大成谱"与陆君旸所谱或许有关。

诸宫调消亡大约在元末明初。此期的陶宗仪在《南村辍耕录》中曾慨叹:"金章宗时,董解元所编《西厢记》,世代未远,尚罕有人能解之者。"据此,则诸宫调于元末明初已近绝迹。

2. 元代说唱

说唱货郎儿虽与"叫声"一样,均出于商业叫卖,但作为技艺,似无承继关系。货郎儿是走街串巷的乡野山村叫卖,曲调由支曲演变为套数,自成体系,而叫声则已是市肆中有固定摊位的叫卖,市井气重,与商品买卖联系密切,从未发展成说唱技艺。一百二十回《水浒传》第七十四回里记有燕青"扮做山东货郎,腰里插着一把串鼓儿,挑一条高肩杂货担子,诸人

看了都笑。宋江道:'你既然装做货郎担儿,你且唱个山东《货郎转调歌》与我众人听。'燕青一手捻串鼓,一手打板,唱出《货郎太平歌》,与山东人不差分毫来去。众人又笑。"可知货郎儿曲调是宋元说唱技艺曲调中地方色彩突出者。又知此时的货郎儿曲调中已有了"转调"唱法。后来元末明初的无名氏杂剧《风雨像生货郎旦》中,出现成套联用的《转调货郎儿》,第四折中张三姑唱的货郎儿,《货郎儿》曲调出现九次,除第一次原始陈述外,二至九次都转了调,号称"九转货郎儿"。其转调方式,是把《货郎儿》曲调分成前后两部分,中间插入其他曲牌,构成曲调转换。《货郎儿》曲牌在转调时,通常只把最后一句放在插入曲牌后面作尾,大部分乐句放在前面演唱。此处转调之"调"是曲调之"调"而非调式调高之"调"。该折说唱的场景完整,唱腔结构庞大,曲调丰富、生动且感人。

"货郎儿"为一人讲唱,不用丝竹,只有拍板击节并"摇几下桑琅琅蛇皮鼓儿"作伴奏,唱的都是"韵悠悠信口腔儿"。于民间有时一次说唱不完,便分几"回"。如上剧中张三姑所称"为俺这一家儿这一桩事,编成二十四回说唱"。音乐布局既完整严密,又富变化,艺术性想必是很高的。由于"说唱货郎儿"不是瓦舍技艺,只流行于农村;核心曲调始终是《货郎儿》也未免单调,而在元代又经常被禁唱,故到了明初便开始失传。

据宋代西湖老人《繁胜录》中有"唱涯(崖)词只引子弟,听陶真尽是村人"之说,可知宋代除以文雅唱词说唱妇女、英雄等历史或神怪故事的涯词外,还有在农村流行的说唱艺术陶真,因深受农民的喜爱沿留至元代而有了持续的发展。其形式为两个不同性格、声腔的角色一唱一和,每句唱词后面加"莲花落"的和声。因它演唱的内容和形式贴近生活底层,故生命力很强,一直绵延传至明清,是后世众多说唱,尤其是弹词类说唱及江南一带戏曲的一个前源。从更早的唐代沿留下来的道情,随儒、僧、道三教的普及,在元代仍较流行,即所谓"道家唱情,僧家唱性,儒家唱理"(《唱论》)。道情在唐代所唱诗赞体的"经韵",流传中不断吸收曲子音乐,演化为道士于民间传道时所唱的道歌后,又增加了曲牌体音乐元素。宋时又加用了鱼鼓、简板等特色击节乐器的伴和,遂"唱曲之门户"中有"道情"说

唱一种既成事实,在禁令频出的元代,艰难地存活发展了下去。

此外,于元代出现的说唱艺术还有琵琶词、词话等,都因在街市中的演出"聚集人众,充塞街市,男女相混"(《元典章》),广受市民欢迎,而被列于元政府的禁令之内,以防"聚众淫谑"(《元史》),"不唯引惹斗讼,又恐别生事端"(《元典章》),发展的空间受到很大的限制。虽然它们的作品后世很难觅寻,但它身背琵琶、沿街自弹卖唱的形式,于后世或其他艺术形式中均依稀可见。如元末南戏《琵琶记》中,赵五娘上京寻夫,沿途自弹琵琶卖唱,所说"弹些引孝曲",可能就是民间琵琶词的说唱样式。

3. 宋金杂剧

入宋以后,近世剧曲时代的序幕便开启了。源于唐代优戏和歌舞戏的宋金杂剧和南戏,如雨后春笋,迅速成长起来。作为前承唐代戏剧的两个高峰,宋杂剧是以参军戏为代表的优戏表演路数,发展了以滑稽科诨为主的戏剧手段。经五代时雏形颇具,北宋时基本完备,于南宋、金、元时得以充分发展。南戏则更多以歌舞戏的表演路数,发展了以歌舞表演为主的戏剧手段。兴起于北宋末期,发展、流播于南宋、金、元,并与元杂剧呈南北对峙而愈趋成熟,后常被视为中国戏曲确立的标志。

杂剧分宋杂剧和元杂剧两个不同的发展阶段。王国维《宋元戏曲考·余论》说:"宋时所谓'杂剧',其初始指滑稽戏而言。……至《武林旧事》(成书于元初——引者注)所载之'官本杂剧段数',则多以故事为主,与滑稽戏截然不同,而亦谓之'杂剧'。盖其初本为滑稽戏之名,后扩而为戏剧之总名也。"唐、五代优戏的演出传统,延至北宋已播及全国,从汉代的角抵戏《东海黄公》,南北朝的歌舞戏《大面》、《踏摇娘》,到唐代的参军戏等,表现的内容已贴近现实生活。形式上有装扮,有表演,有歌唱,情节虽较简单,场景却是完整的。加之汉唐间歌舞艺术的充分发展,宋代多彩繁荣的市井艺术,尤其是独树一帜的说唱艺术,都为宋杂剧积累了丰富的艺术经验,提供了可资直接吸收的养料。由此看来,宋杂剧于此间形成实为历史的必然。又从北宋杂剧最初的兴起地点是汴京勾栏来看,此地正

是七国宫廷优伶的集中之地。民间艺术以汴京为中心，顺水陆通道外向中州一带辐射流播。由此又可见，北宋宫廷宴乐机构的完备、市民阶层的审美趣味、市肆艺术的流动性和变异性等，都为宋杂剧的发展、提高提供和创造了必要的条件。

北宋初期，宫廷教坊分大曲、清曲、龟兹、鼓笛四部，很显然仍是以歌舞音乐为主。以滑稽、杂耍为主的杂剧，因其形式内容均较简单，只在宴乐歌舞间歇时穿插演出作为陪衬，未有独立的位置。北宋杂剧的结构只分"艳段"和"正杂剧"两部分。"艳段"是正剧上演之前的一段生活中"寻常熟事"的表演，相当于当时一种流行曲艺艺术"说话"里的"入话"，作为开场小段。"正杂剧"分两段表演情节比较复杂的完整故事，是杂剧的主体。南宋时期，杂剧已基本确立了戏曲艺术的基本形态，甚至如《都城纪胜》中所说："散乐（见图51）传学教坊十三部，唯以杂剧为正色"，即杂剧已发展到在诸种音乐艺术中占据首要地位的阶段。

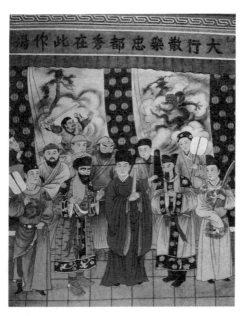

图51　山西洪洞水神庙明应王殿南壁元杂剧（或散乐）壁画——忠都秀散乐班祭典水神时上演蒲剧传统剧目《赠绨袍》

南宋杂剧在"正杂剧"之后增加了独立的"散段"，后来叫"杂扮"的部分。"杂扮"来自民间一种独立表演的滑稽戏，通常模仿表演山东、河北等地村叟"乡巴佬"作为调笑以满足观众的余兴。此外，还增加了器乐演奏的开场曲（"曲破"）和终场曲（"断送"）（见图52）。角色从最初仅有男演员兼导演的"末泥"和滑稽表演的主角"副净"，增加了与副净搭档逗乐的

配角"副末"、通常扮演官员的"装孤"和女角"装旦"(见图53),以及引戏(戏头)、次净等配角。后世戏曲的四大行当生、旦、净、丑就是从此时的泥、旦、净、末而来(见图54)。

图52 河南禹县白沙宋元符二年赵大翁墓前室东壁阑额下大曲壁画

图53 宋杂剧绢画《眼药酸杂剧图》(二)击板鼓表演图·南宋无款(故宫博物院藏)

图54　山西侯马金(大安二年1210)董氏墓北壁戏台彩绘砖质戏俑

宋杂剧的音乐取自唐宋大曲、法曲、词调及市井音乐中的民间曲子、唱赚、诸宫调等诸乐种的各种流行曲调。如杂剧《崔护六幺》《莺莺六幺》《四僧梁州》《食店梁州》等,是采用唐歌舞大曲《六幺》《梁州》音乐创编而成;杂剧《藏瓶儿法曲》《孤和法曲》等,是采用法曲音乐创编而成;杂剧《三姐黄莺儿》《卖花黄莺儿》等,是采用词调《黄莺儿》音乐创编而成;杂剧《诸宫调霸王》《诸宫调卦册儿》等,是采用诸宫调音乐创编而成……这些曲调一经采用,经过加工制作,重新组合,已是能够符合角色人物和剧情需要的戏曲音乐了。然遗憾的是,如《武林旧事》所载杂剧剧目二百八十篇,却只有剧名,而无存剧本,曲谱便更不待言。从遗存的图像砖雕等文物看,其音乐表演形式应是唱白交替,鼓、板伴奏并喜剧故事表演通贯全剧(见图55),内容涉猎亦应十分广泛。

南宋临安杂剧艺人已有了自己的专业班社"绯绿社"。他们不畏强暴,针砭时弊,直接揭露现实社会的黑暗,抨击统治者对内横征暴敛,对外投降妥协。他们以自己的创作和表演,歌颂英雄豪杰,如《四小将整乾坤》等,以寄托对民族英雄的敬仰;谴责做官后抛弃妻子的负心汉,如《李勉负心》《王魁三乡题》等;歌唱婚姻自由,反对封建礼教,如《莺莺六幺》《相如文君》《郑生遇龙女》等,以表达底层民众的心声。据《东京梦华录》载:"构肆艺人,自过七夕,便般《目莲救母》杂剧,直至十五日至,观者倍增。"可见

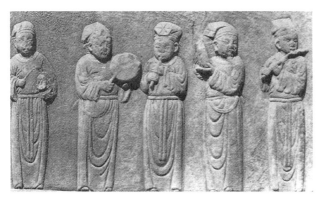

图 55　四川广元南宋(嘉泰四年 1204)墓川杂剧奏乐人物石刻浮雕

杂剧在民众心目中的根基之深。

金国地区的杂剧(见图 56),因当时北方称艺人的居住处或演出团体为行院,故称院本,即从脚本的角度指称其为行院之本。元末明初陶宗仪《南村辍耕录》所载七百余种院本名目,剧本亦均失传。而当北方民族的强劲血质注入他们承接的中原文化之后,中原文化的氛围、性格,连同杂剧的面貌等均发生刚性变异,这便兆示了元杂剧黄金时代的脚步正在走来。

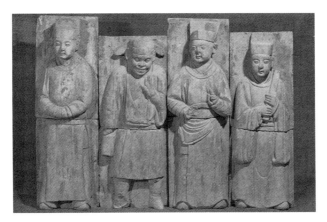

图 56　山西稷山苗圃金墓杂剧人物砖雕

4. 元杂剧

入元以后,北方戏曲艺术在宋金杂剧的基础上,经文人、艺人们的革新改造后有了突飞猛进的发展,元杂剧很快发展成为一种高度成熟的戏曲艺术,并在中国戏曲史上树立起第一座高峰。

金初契丹人攻入北宋汴京,将开封的杂技、说话、弹筝等艺人一百五十余家掳掠至中都,奠定了金中都戏曲文化的基础。金元之际,蒙古大军攻陷中都,改称燕京。宫殿残破,城垣尚存,市肆依旧。城中辽金旧族尚存,蒙古新贵骤增,各方商贾涌入,战乱中的燕京竟畸形繁荣起来。"白骨纵横似乱麻","红粉哭随回鹘马",在这兵荒马乱、骸骨遍野的年月,许多战乱中被掳掠的女子沦入教坊卖笑为生,落魄的文人混迹于勾栏瓦舍,于是宋、金兴起的诸宫调、套曲至此演化为杂剧、院本纷纷演出,导致元曲的兴起。关汉卿、马致远、王实甫便是他们中的大家。

元杂剧的创演活动先以北方大都(北京)和汴梁为中心,形成"小冀州调"和"中州调"这两大声腔系统。蒙古人定鼎中原,大都建成后,因祭祀天地和为帝后娱乐之需,礼部教坊司设云和署、兴和署及祥和署,各有几百人的专业剧团。教坊官妓除为宫廷演出,也在勾栏、市肆、戏棚演出。大批富有才华却无出路的元曲杂剧作家,与教坊关系甚密,他们或担任"管勾"(教坊管理人员),或为教坊名角的老师,为她们写剧本,一起同台演出,而她们的不幸身世也往往成为元曲杂剧作家创作的素材。南移后,以临安(杭州)为中心,众多文人仍集聚于勾栏瓦肆中投身创作,从未脱离社会的底层。身处于元代各种复杂、深刻的社会矛盾之中,且自身地位卑下,一时间名人名作纷纷涌现。大都集中了以关汉卿为首的一大批杂剧家与珠帘秀、天然秀等名演员。据王国维《宋元戏曲史》说:"关汉卿生于金代,至世祖中统之初,固已垂垂老矣。则其创作之时,必在金天兴(1232—1234)与元中统(1260—1264)间二三十年之中。"可知关汉卿创作的鼎盛时期应在元大都之前的金中都。仅大都前期作家创作的杂剧就有一百五十六本之多。而元代钟嗣成《录鬼簿》所著录的元杂剧作家有一

百五十余名,剧本名目四百余种。作家与演员关系密切并友情深厚,他们携手通过自己的创作和表演,积极反映人民的生活与斗争。其中关汉卿的《窦娥冤》、王实甫的《西厢记》等杰作,以及康进之的《李逵负荆》、白朴的《墙头马上》等,都在中国戏曲史上留下了深远的影响。在反映社会生活的广度和深度上,元杂剧均远超于宋杂剧。

元杂剧所用音乐为北曲。北曲是当时流行北方的各种曲调构成的总称,源出自大曲、曲子、鼓子词、唱赚、诸宫调等各种北方的唐宋音乐。其基本单位是曲牌。旋律一般为七声音阶,节奏明快,风格刚健。杂剧的形式特征进一步程式化,结构一般为一本四折,折相当于幕或场。每一折中的音乐都是由同一宫调的若干曲牌联缀成套(剧套),即一本戏由四个不同宫调的四个套曲联成。但有时为了剧情表达之需,也可由五六个不同宫调的套曲,联成五六折一本或多本联缀,完成一个故事。如王实甫《西厢记》为五本二十折,每本仍为四折。曲牌联缀通常也有一些固定格式,如《端正好》—《滚绣球》—《倘秀才》—《叨叨令》就是一种常见的曲牌搭配。在每一个套曲前或末一个套曲后或套曲之间,还可添加一个"楔子",唱一两支小曲,类似于序幕或过场戏,用来提示或贯穿剧情。楔子一般由一个支曲组成,也有用两三个支曲,甚至用一个完整的套曲。如王实甫《西厢记》第二本的楔子就用了一个《正宫·端正好》套曲。

由于程式化的严格要求,音乐的组织方面,多数情况下是第一折用仙吕宫,第二折用南吕宫,第三折用中吕宫(有时亦用正宫或越调),第四折用双调。所用宫调,是宋、元以来从燕乐宫调基础上发展起来的南北曲系统的宫调。据元代燕南芝庵《唱论》载,共计六宫十一调,合称十七宫调。从今存杂剧作品看,杂剧实际应用的只有九个,即所谓"五宫四调",把五种宫调式和四种商调式平列,并称"九宫"。五种不同调高的"宫"调式,即正宫、中吕宫、南吕宫、仙吕宫、黄钟宫。四种不同调高的"商"调式,即大石调、双调、商调、越调。但在实际音乐中,却是羽调式最多,宫调式次之,其他调式也有一些。

表演由曲(歌唱)、宾白(说白)、科(动作)三要素组成,亦即后世戏曲

中的唱、念、做。但三者中以唱为主,唱是最重要的艺术手段。多半由旦或正末一个角色主唱到底,演唱所有曲牌,其他角色只担任宾白和科,偶尔也唱一两个支曲的楔子里的次要部分。如《窦娥冤》,窦天章演唱楔子中《仙吕赏花时》一曲外,正旦窦娥要演唱其余四十个曲牌。这种由旦主唱的剧本称"旦本",而由末主唱的剧本则称"末本"。随着元杂剧的发展不断深入,上述所谓"一本四折""一折一宫""一人主唱"等等程式,都有被突破而让位或服从于剧情表现需要的实例。如《西游记》第五本第二折就用到了两个宫调;《西厢记》第一本第四折,正末张生主唱到临近结尾处,则由红娘和莺莺(旦)各唱一曲,此后被称为参唱。每套同宫曲牌的所用数目也根据剧情需要,多少不定。《魔合罗》所用曲牌多达二十六个,而《追韩信》所用曲牌仅三个。

伴奏乐队由鼓、板、笛、锣四件乐器为主(见图57),有时加用笙、琵琶、三弦等管弦乐器。显然是由鼓板乐队吸收其他乐器组合而成。所有的旋律伴奏全由笛子担任。

元大德前后,元杂剧的活动中心随经济重心的南移而逐渐移至临安。似乎是离开了它原生的土壤,北曲强烈鲜明的地域风格亦逐渐不复存在。加之作者脱离了现实生活,严重影响到作品的质量,元杂剧遂走向了衰落,终被新兴的南戏所取代。地域风格从来是艺术风格的重要一面,并被我国的艺术家们高度重视。分别产生于相距几千里之遥的南、北曲,其自然、生产条件,民族,语言及情感表达方式上的差异尤其悬殊,其对音乐风格的影响亦深刻而明显。明代人对此有着比较一致的看法,如戏曲音乐家魏良辅曾说:"北曲以遒劲为主,南曲以宛转为主。"王世贞也曾说:"北主劲切雄丽,南主轻峭柔远。"王骥德也认为北曲"雄劲",南曲"柔曼"。徐复祚的说法也与之相似。虽明代人所指不是元代南北曲,但元明间南北曲在风格上是一脉相承的。除了音乐感觉上的判断外,音乐形态上也是北曲多用七声音阶,南曲多用五声音阶;北曲以跳进旋律为多,南曲以级进旋律为主;北曲喜用"底板",造成句末的切分节奏,南曲加用"赠板",旋律气息绵长且富变化。

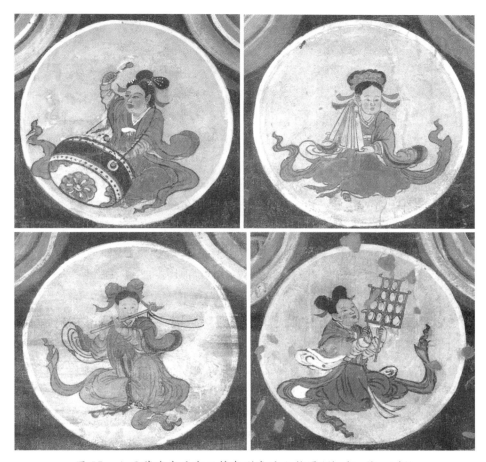

图 57　山西芮城永乐宫石椁杂剧奏乐人物图（鼓、板、笛、云锣）

从元杂剧程式化的形式特征，诸如曲牌联套方式、曲牌体的唱腔、宫调的结构布局、一唱到底的演唱形式、伴奏乐队的乐器组合等等，说明元杂剧充分吸收了宋金杂剧及众多艺术形式的精华，尤其直接继承了诸宫调的音乐。以其成熟的艺术成就，为后世曲牌体戏曲音乐的创作方法奠定了基础，积累和提供了经验，直接哺育了后世戏曲音乐的成长，对我国戏曲音乐的发展产生了深远的影响。

5. 南戏

南戏兴于北宋末宣和年间的浙江温州。初为在温州永嘉一带民歌、曲子基础上发展而成的一种民间戏曲,演唱当地的"村坊小曲",故初名为温州杂剧或永嘉杂剧。南宋时进一步吸收大曲、唱赚、诸宫调及北杂剧的养料,至南宋绍熙年间在杭州风行一时。南宋中期足迹遍布浙江、福建、江西。为从称谓上区别于北杂剧而称南戏。

明人徐渭《南词叙录》说:"南戏始于宋光宗朝,永嘉人所作《赵贞女》《王魁》二种实首之,故刘后村有'死后是非谁管得,满村听说《蔡中郎》'之句,或云宣和间已滥觞,其盛行则自南渡,号曰'永嘉杂剧'。"南戏的出现虽晚于宋杂剧,但它广采博纳后,形成了称之为南曲的曲牌体声腔系统音乐和歌舞、念白与插科打诨等相结合的成熟的戏曲形式。又因有成熟的剧本,如南宋时已有《赵贞女蔡二郎》《王魁负桂英》《风流王焕贺怜怜》等颇具社会影响的剧目,且留存于世,故被认为是中国最早的成熟戏曲形式。元末明初时,随着元杂剧的衰落,南戏却日益成熟,进入了它第二个发展时期,内容和艺术形式上都注入了新的创造,产生了《小孙屠》及号称"荆、刘、拜、杀"的南戏四大本《荆钗记》《刘知远白兔记》《拜月记》《杀狗记》和有"戏祖"之称的《琵琶记》等关注社会现实、反映人民心声的著名作品。

南戏的音乐组织结构早期受姊妹技艺的影响,采用当时词牌联唱、鼓子词、大曲多遍结构,同时采用最为常见的同一曲牌多遍连唱形式,也有如《张协状元》采用的缠达形式或缠令及唱赚的音乐联套、大曲的音乐摘遍等,体现出了自己的创造性。南宋至元末,随着发展的脚步加快,南戏在曲牌联缀方面愈加灵活,只要前后衔接自然顺畅即可,而不受宫调范围的束缚,并灵活应用转调。曲牌运用数量上,一出戏最多可用四百多个曲牌(如《琵琶记》)。南戏借鉴大曲音乐"摘遍",首先使用了"集曲"的方法,从几个不同的曲牌中摘取若干乐句,用以组成一个新的曲牌,类似于词乐中的"犯"。另外,在反复使用同一曲牌时,采用"前腔换头"的办法。"前腔"是指前一曲调的变体,亦即杂剧的"幺篇";"换头"即每个变体开头

第一句换用不同的曲调,并在板式上有所变化,从而挖掘了既有音乐材料的表现潜力,为后世戏曲音乐提供了新的创腔思路。演唱上也很早突破了一人主唱到底的形式,而是根据剧情需要,采用独唱、对唱、轮唱、合唱和后台帮腔和唱曲尾等多种演唱形式。不但每个套曲不限一人歌唱,甚至一个曲牌也常由几个人分唱。较有特色的还有几人分唱、最后合唱的形式和"余文"的使用。由三句剧词组成的"余文"在某些出的最后,对该出剧情作一画龙点睛式的总结,此时多由合唱以画外音的形式唱出。

元代中叶,杭州已成杂剧活动中心。杭州的杂剧作家沈和,首将北曲曲牌和南曲曲牌间插使用,形成"南北合套"的套数结构形式。即如元人锺嗣成《录鬼簿》所载:"沈和:和字和甫,杭州人……以南北调和腔,自和甫始……极为工巧。……江西称为蛮子关汉卿是也。"明《永乐大典》所收宋元"戏文"三种中,除《张协状元》外,另两种《小孙屠》《宦门子弟错立身》均使用了"南北合套"。试以《小孙屠》第一套为例:

(北)新水令—(南)风入松—(北)折桂令—(南)风入松—(北)水仙子—(南)风入松—(北)雁儿落—(南)风入松—(北)得胜令—(南)风入松。

这种"南北合套"的创腔方法,有力促进了南、北曲风格的合流,致使南曲在发展过程中,更广泛吸收各地各种曲牌素材,催生了不同流行地区的不同声腔的形成。盛行于明代的海盐、余姚、弋阳、昆山四大声腔中,起码海盐、弋阳、昆山三种声腔已在元代产生(后叙)。杂剧南移,南北相推而为动势,对南方戏曲的发展起到了重要的推动作用。元末,南戏的流行地域已遍及江苏、浙江、安徽、江西等南方大部,成为足以与前朝杂剧平分秋色、南北并峙的重要剧种。

第五节 器 乐

1. 多民族器乐

五代、宋、辽、西夏、金、元时期汉族与各少数民族的乐器和器乐,均获

得了突出的发展。延续唐代宫廷乐舞的遗风，从五代前蜀王建墓的石刻棺床器乐浮雕，足可见证唐末世族避乱在蜀，带去了中原高度发达的音乐文化。浮雕刻有二十四个乐舞伎，操有十九种乐器。其中弹拨乐器三种：琵琶、箜篌、筝，吹奏乐器八种：贝、叶、笙、筚篥、箫、篪、横笛，其余均为打击乐器：羯鼓、铜钹、拍板、毛员鼓、答腊鼓、鸡娄鼓、和鼓、齐鼓、正鼓等。这些乐器及其配置，与唐宫廷龟兹乐所用乐器比较相近。整个乐队乐器的组合以打击乐器为主，其中拍板为统领，琵琶的地位从重，应为弹拨和吹奏乐器的统领，其明显是唐宫廷十部乐中龟兹乐的遗存。只是乐伎所持乐器排列无序，但乐器形制和乐伎演奏姿态均形象生动。

宋元社会随着城市经济的繁荣，在市井音乐兴盛，辽、西夏、金等国及蒙古等少数民族大量内迁，中外文化交流和宫廷音乐继续发展的背景下，不但很多隋唐乐器和器乐被继承下来，并继续发展，即如笛、笙、筚篥、琴、筝、琵琶、杖鼓、拍板、方响及教坊大乐等即是，而且还不断涌现了一大批新的汉族与少数民族乐器和器乐，即如拉弦乐器胡琴，弹弦乐器三弦、双韵、十四弦、火不思、渤海琴、葫芦琴，吹奏乐器夏笛、小孤笛、鹧鸪、扈圣、七星，打击乐器云璈，外来乐器兴隆笙，以及多种独奏、小合奏的新形式等。若新品乐器为传统器乐合奏所吸收，则器乐的发展便又呈现出新的特色（见图58）。此外，宋代的琴乐、元代的琵琶乐均有了向纵深开掘表现力的发展趋向。

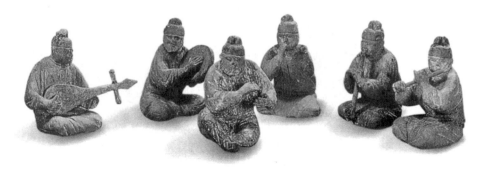

图58　西安西郊枣园俦失十囊墓奏乐陶俑

辽为契丹民族,原为鲜卑余部,向有自己独特且古老的音乐传统。契丹民族音乐的主体是民间歌舞,通常"歌者一,二人和",即一人唱,二人帮腔,伴奏乐器是小横笛、拍板、拍鼓各一。舞速较快,"其声嘍离促迫",约与其游牧和射猎的民族生活有关。据《辽史·乐志·散乐》载:"今之散乐、俳优、歌舞杂进,往往汉乐府之遗声。"可知辽的散乐源于中原的汉乐府,所用乐器有筚篥、箫、笛、笙、琵琶、五弦、箜篌、筝、方响、拍板及杖鼓等鼓类,共十六种(见图59)。演奏形式中已有筚篥和笙的独吹,琵琶和筝的独弹,鼓、笛、筑的独奏等器乐独奏表演。还有一种兼具生产工具和打击乐器的鞢,即马勒,似为一种效果或色彩乐器。辽的鼓吹乐、横吹乐来自北狄诸国的马上作乐,用于军中,均以笛、管、箫、笳、筚篥族及铙、鼓之类组成,规模庞大。加之辽国宫廷雅乐,其使用的乐器已有"八音"类下五十多种,但其中多少是契丹民族乐器还难以辨识。

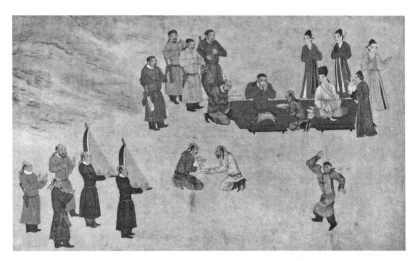

图 59　五代契丹人胡瑰绘《卓歇图》(故宫博物院藏)

西夏以党项羌族为主体,能歌善舞。乐舞有鼓吹乐的威武雄壮之风,诸如战争、礼仪、祝寿、祭祀、娱乐等乐舞。加之宫廷雅乐、宗教音乐,西夏使用的乐器已达"八音"类下六十余种。据调查确认,敦煌莫高窟、榆林窟

中有丰富的西夏壁画,所见有乐队、乐器的壁画也较多。其中出现了今二胡的前身"嵇琴"的图像。前述嵇琴即奚琴。陈旸《乐书》说是南北朝时居住在库莫奚的奚族乐器。宋时,库莫奚正是辽的属地。榆林窟的嵇琴是马尾弓,与陈旸《乐书》的图示相仿。而宋人沈括有《凯旋》诗曰:"马尾胡琴随汉车,曲声犹自怨单于。"又据朝鲜柳子光《乐学轨范》(1493)称:"奚琴……以马尾弦,用松脂轧之。"证明西夏流入中原这一拉弦乐器新品,对中原擦弦乐器的发展和完善,有着莫大的启迪和促进作用。

北宋时,已有嵇琴著名演奏家徐衍等人。据沈括《梦溪笔谈·乐律》载:"熙宁中,宫宴。教坊伶人徐衍奏嵇琴。方进酒而一弦绝,衍更不易琴,只用一弦终其曲。自此始为'一弦嵇琴格'。"可知徐衍已有如此高超的嵇琴技艺。嵇琴在民间使用和流传的过程中不断改进形制,由最初"以竹片轧之",至迟于元代改成了马尾作弓拉奏的"胡琴"。嵇琴及其后的马尾胡琴作为一种新品拉弦乐器,由于它长于抒情并能演奏有力度的长音,所以不仅用以单件的伴奏、独奏,而且很快被民间和宫廷多种器乐合奏所吸收,甚至以群体形式作为完整的声部乐器,参与大型宫廷乐队的演奏。这样,胡琴自身的演奏技艺也相应得到快速的发展。元代诗人杨维桢曾有诗句赞咏西夏胡琴演奏家张惺惺的独奏艺术,曰:"惺惺帐底轧胡琴。一双银丝紫龙口,泻下骊珠三百斗。划焉火豆爆绝弦,尚觉莺声在杨柳。神弦梦入鬼江秋,潮山摇江江倒流。玉兔为尔停月白,飞鱼为尔跃神舟。西来天官坐栲栳,羌丝嘲哳听者恼。"

金为女真民族,爱好乐舞,盛行民歌和民间乐舞。元代北曲中保存有古老的女真歌舞《鹧鸪》等。金朝宇文昭《大金国志》说女真族音乐"其乐唯鼓笛,其歌唯《鹧鸪》曲",可知《鹧鸪》是女真族的代表民歌和舞曲,鼓笛是代表乐器。金太祖天辅五年(1121)得宋之礼乐、仪仗等,金朝始有金石之乐。金世宗时设置太常官署,掌管礼乐,教坊官署掌管俗乐,管理岁时宴乐及掌铙歌、鼓吹、散乐、渤海乐、本国乐等。金朝各种音乐所用乐器已涵盖"八音"各类。

2. 新增乐器与小型合乐

上文提及宋代乐器较前代新增了拉弦乐器嵇琴,及在其基础上改进形成的马尾胡琴,而部分已有乐器出现改制,从而形成新的音质或功能。

唐末宋初,有乐工在古老的筝笙类吹管乐器三十六簧筝、十九簧巢、十三簧和保持三种不同调高的基础上,将它们合并成十七簧,为的是旋宫转调时容易换用演奏。另再设两根活动的备用的"义管",需要时可临时插上,此即所谓"义管笙"。北宋景德三年(1006)的宫廷乐工单仲辛,为解决临时换管的麻烦,又将义管固定,而使十七簧笙增为十九簧,为的是使之"诸宫调皆协"(《宋史·乐志》)。故而宋代流行的筝笙、巢笙与和笙是三种不同调高的十九簧笙。它们可以"三笙合奏,曲用两调,和笙奏黄钟曲,则巢笙奏林钟曲以应之"(《宋史·乐志》)。这样,运用平行四、五度和声音程,用相隔四、五度的调高进行合奏,表明我国在器乐合奏中使用和声技法至迟约在千年前的宋代就开始了。

另据《宋史·乐志》,北宋雅乐"乐器中有叉手笛……其制如雅笛而小,长九寸,与黄钟管等。其窍有六,左四右二,乐人执持,两手相交,有拱揖之状,请名之曰'拱宸管'"。又陈旸《乐书》云:"箫管之制,六孔,旁一孔加竹膜焉,具黄钟一均声,或谓尺八管,或谓竖笛,或谓之中管。尺八(见图60),其长数也……今民间谓之箫管。非古之箫与管也。"这是较早的有膜孔的吹管乐器记载。南宋新出现的吹管乐器,仅《事林广记》就载有官笛、羌笛、夏笛、小孤笛、鹧鸪、鼍圣、七星、横箫、竖箫等。此竖

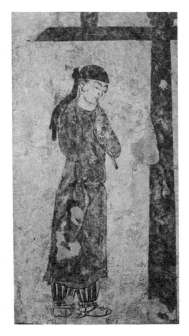

图60 陕西西安羊头镇唐(开元十二年,724)李爽墓男吹箫(尺八)伎

箫不知是否即苏轼《前赤壁赋》所述"客有吹洞箫者,倚歌而和之。其声呜呜然,如怨如慕,如泣如诉,余音袅袅,不绝如缕"中的洞箫。而今福建一古老乐种"南管"(后叙)中的洞箫或可看作是宋代洞箫或唐代尺八的遗存。此外,《宋史·乐志》提到的吹管乐器还有倍四、银字中管、中管倍五,及葫芦琴、渤海琴、双韵等弦乐器。

元代新增乐器中,弹弦乐器三弦、火不思,打击乐器云璈值得一提。

元代散曲作家张可久有词云:"三弦玉指,双钩草字,题赠玉娥儿。"明人杨慎据此认为:"今之三弦,始于元时。"(《升庵外集》)然"三弦"的名称初见于唐代崔令钦的《教坊记》,仅知其是与琵琶、箜篌、筝同为"搊弹家"们必习的一种弹弦乐器。据近代诸多考古成果可知,北京房山云居寺辽塔雕像、四川广元罗家桥南宋墓伎乐石雕、河南焦作西冯封金墓乐俑,以及辽宁凌源富家屯元墓壁画中,都有三弦形制的文物图像可予参照。大致为直长颈、三弦无品、方形或圆形音箱。可见三弦并不是元代才有,而是元代更加普及。杨维桢有诗《李卿琵琶引》说:"三尺檀龙为予把",小序也说李卿以"弦鼗遗器"鸣于京师,有学者据此结合三弦的形制,认为三弦的远祖可能是秦代的弦鼗。但也有学者猜疑其来源是蒙古族军队席卷欧亚时,受中亚、西亚地区琉特类弹拨乐器的启发,在弦鼗(即秦琵琶)类乐器基础上改制而成的。今日本民间盛行的三味线已被多数人看作是三弦传入日本后的变体。

火不思是宋代由西域传入中原,宋元时期流传增广的一种弹弦乐器,多演奏西域音乐。火不思是《元史》中的土耳其语音译,另有被汉人音译成的多样的汉语名字,如浑不似、胡拨四、胡不四等等。其形制为直长颈、四弦无品、半梨形音箱。蒙古时期,火不思进入宫廷。忽必烈攻陷大理返回大都前,将部分随军艺人并乐器赠与阿良。今纳西族的丧葬歌舞组曲《勃拾细哩》(原有"白沙细乐""别时谢礼"等汉译)的乐队中就有弹拨乐器"苏古杜"(纳西语,即火不思),《勃拾细哩》被许多人认为是元人遗音。丽江纳西族另一古老乐种"洞经音乐"中也有火不思,而且是当地工匠手工制作的。

云璈,今称九云锣。《元史》云:"云璈,制似铜,为小锣十三,同一木架,有长柄,左手持,而右手以小槌击之。"可知是我国传统编锣形式的打击乐器,始见于元代,在宫廷和道观中使用。十三面左右(十至十四面,数量不一)的铜制小锣不同音高,民间常见于行进奏乐。现存宋人苏汉臣所绘《货郎图》和上文插图之山西芮城永乐宫元代壁画可以参阅。至今寺庙乐队、古老乐种"西安鼓乐"及部分民间笙管乐队里亦多用。现代民族管弦乐队里已将其形制扩大,立于舞台上,成为不可或缺的效果或特色打击乐器。

据《都城纪胜》:"绍兴年间茶楼多有都人子弟占此会聚,习学乐器,或唱叫之类,谓之挂牌儿。"又据《武林旧事》《梦粱录》等宋元史籍"社会"条记载,北宋、南宋的都城汴梁和临安已发展出许多娱乐风俗的班社、团体。前文已提及杂剧团体绯绿社,还有唱赚团体遏云社、影戏团体绘革社、行院团体翠锦社等等。其中又有"清音社",是专门演奏民间器乐的团体,亦如《梦粱录》"社会"条提到的临安"女童清音社"、"豪富子弟绯绿清音社"等。《都城纪胜》"社会"条说:"清音社,此社风流最胜。"由此还得知,宋元时如笛、箫、笙、筚篥、琴、筝、琵琶、十四弦、嵇琴、方响、杖鼓等乐器的演奏具有相当高的水平,不少乐器都有自己的独奏曲目。前述的徐衍"嵇琴一弦格"、胡琴"称绝者胡人张惺惺"即为明证。

宋元的民间还出现了不少新的小型器乐合奏形式(见图61)。上文提及的"细乐",是箫管、笙、篥(轧筝)、嵇琴、方响等乐器的合奏。"比之教坊大乐,则不用大鼓、杖鼓、羯鼓、头管、琵琶、筝也"(《都城纪胜》),是"一管一匏一竹一丝一金"的配制,突出的是"细",强调的是"其音韵清且美"(《梦粱录》)。马后乐,有拍板、筚篥、笛、提鼓、札子五种。清乐,"比马后乐,加方响、笙、笛,用小提鼓,其声亦轻细也"(《都城纪胜》)。《武林旧事》称,孝宗于淳熙九年(1182)中秋节在香远堂赏月,池"南岸列女童五十人奏清乐","待月初上,箫韶并举,缥缈相应,如在霄汉"。

此期在偏于东南一隅的福建生成的古老乐种"南管",亦可印证此期小型器乐的"风流最胜"。南管又名福建南曲、南音、南乐、管弦,生成和流

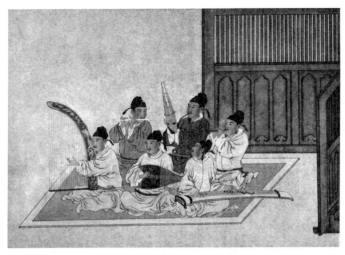

图 61　明仇英临宋人本《奏乐图》(部分摹本)(竖箜篌、琵琶、筝、笛、笙、筚篥)

行于闽南方言区。在历代中原人口大迁徙中,当地的民间音乐吸收融汇了晋唐音乐,诸如歌舞音乐、词曲音乐、戏曲音乐等诸多因素,终于形成了具有中华古乐风格的南管乐种。它含指、谱、曲三大部分。其中谱是上四管演奏的有标题的纯器乐套曲。上四管以洞管(洞箫)为主,加琵琶、二弦、三弦和打击乐器响盏、小叫、木鱼、四宝、双铃,有时加扁鼓。现有十六套曲牌,每套三至十多支曲牌不等。著名的有《四时景》《梅花操》《走马》《百鸟归巢》等套数,结构为曲牌联缀体。风格近于清乐的轻细和细乐的韵美。

据上述史籍又得知,此期还有小乐器、鼓板等更微型的合乐或独奏形式。"若合动小乐器,只三二人合动尤佳。如双韵合阮咸,嵇琴合箫管,秋琴合葫芦笙,或弹拨十四弦,独打方响,吹赚动鼓《渤海乐》一拍子至十拍子。又有拍番鼓儿,敲水盏,打锣板,和鼓儿,皆是也。"(《梦粱录》)"鼓板用鼓儿、拍、笛。"(《都城纪胜》)或笛、拍、札子皮,有时加用水盏和锣等。鼓、板、笛这三种乐器的组合(见图62),在中国有很长的历史,所用鼓是腰鼓,即两杖鼓。唐宋以来主要的说唱、戏曲,尤其是曲牌体曲种、剧种,

都以这三种乐器伴奏,或以它作为伴奏乐队的支柱。上述这些小型器乐的所用乐器都是小音量,音色轻柔和美,适于勾栏室内或宫中内廷表演,故技艺和表现力的要求很高。而最能代表此期器乐独奏艺术水准的当推宋代的琴乐和元代的琵琶乐。

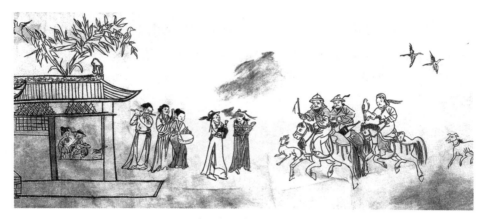

图 62　内蒙元墓《狩猎归来图》

3. 琴乐与琵琶乐

宋代的古琴音乐在唐代之后有了一个很大的发展。北宋成玉磵《琴论》指出:"京师、两浙、江西,能琴者极多,然指法各有不同。京师过于刚劲,江西失之轻浮,惟两浙质而不野,文而不史。"此语道出北宋时期琴人琴乐的发展以至成熟,成熟的标志是流派的出现。最初的琴派便是以这三个不同地域及其指法而划分的。成玉磵分析了各派演奏风格的特征,明显推崇两浙派的演奏风格。

宋代古琴音乐的发展其实与几个喜好琴乐的皇帝不无相关。宋太宗好琴,以为弦多为好,下令增改七弦琴为九弦琴。宋徽宗好琴,更以为琴多为好,下令造弦数为一、三、五、七、九的五等琴,祭祀、朝贺大乐中最多用到八十多张琴,其中七弦琴便有二十三张之多。此外,徽宗为满足自己的喜好,在宫中专设琴苑。在宣和殿设"万琴堂","搜罗南北名琴绝品"用

以收藏。金朝好几位皇帝也好琴。金章宗将他最喜爱的"春雷"琴定为"御府第一琴"而设置左右,形影不离,甚至死时还要挟之以殉。宋时藏之内廷的宫中专用琴谱,为与民间各派曲谱相区分而专称"阁谱"。南宋时非阁本不得待诏。宋代朝廷如此视古琴音乐为华夏正统,加以提倡,致使文人士大夫中喜琴擅琴者不少,诸如范仲淹、崔遵度、欧阳修、苏轼(见图63)等名士均以弹琴知名。自北宋始,琴界实以京师(汴梁)著名的"琴僧系统"影响最大。其祖师是号称"鼓琴为天下第一"的宫廷琴待诏朱文济,其余各代都是僧人。

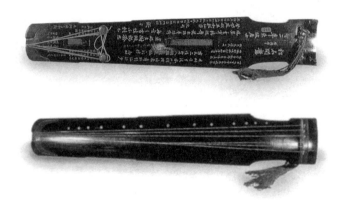

图 63　宋东坡居士琴"松石间意"(反面、正面)

朱文济最先反对宋太宗改制九弦琴,不媚于权贵,"不好荣利",艺品高尚,在当时被尊为"大师"。他的得意门生是京师的慧日大师夷中,夷中再传僧知白、义海。欧阳修有诗赞誉知白,可知知白习得了夷中的真传。诗曰:"吾闻夷中琴已久,常恐老死失其传。夷中未识不得见,岂谓今逢知白弹。遗音髣髴尚可爱,何况之子传其金。"又沈括《梦溪笔谈》中说:"海之艺不在于声,其意韵萧然,得于声外,此众人所不及也。"可知义海的演奏"意韵萧然",谁也模仿不像,不仅是他的琴艺高超,更是他全面的修养。义海的学生则全和尚,著《则全和尚节奏指法》,对演奏有独到见解,且所传的乐曲也广受欢迎。他收钱塘僧照旷为弟子,照旷则以弹《广陵散》"音

节特妙"著称。京师阁谱长期供奉在内廷被神化,脱离实际而日益僵化,终被民间生动活泼的"江西谱""浙谱"所替代。

南宋时期的著名琴人多出临安一带,临安是当时的首府。浙派在理论和实践上不墨守成规,主张创新,故在当时影响较大。其中成就最大的代表人物是光禄大夫张岩扶持的琴师郭沔。郭沔字楚望,浙江永嘉人,一生清贫。南宋嘉泰、开禧年间在张岩家做清客。张岩好琴,家藏宰相韩侂胄家传的阁谱和从民间各地购得的野谱,交郭沔整理后编成十五卷。后因刊行无望,张岩遂将这些琴谱全部交予郭沔,郭因此眼界大开,琴艺及修养倍增,并能自创新曲。离开张家隐居后,创作了《潇湘水云》《泛沧浪》《春雨》《飞鸟吟》《秋风》《步月》等琴曲。郭沔临终前,将他的谱集都交给他的弟子刘志方。刘志方作有《忘机曲》《吴江吟》等作品,并有学生毛敏仲等人。郭沔通过刘志方,将他继承和发展的琴曲,再传给杨瓒的门客徐天民、毛敏仲。

杨瓒曾任度宗时的司农卿。他与门客一起订正调意、操异四百六十八首,编成《紫霞洞谱》十三卷,对当时及后世影响重大。他对浙派延续至元明各代起到了很大作用。他与门客后为浙派的另外一支。徐天民是浙派的重要传人,也是元明浙派中徐门琴派的创始人,演奏风格自成一家,作有《泽畔吟》等曲。他所传的十五首琴曲,后由临安道士金如砺编为《霞外琴谱》传世,并有徐门琴派的谱集《徐门琴谱》十卷传世,以致明代琴家多视徐门为正宗。由宋至明,徐天民、徐秋山、徐晓山、徐和仲祖孙四代,将古琴浙派传播光大,在明代获"徐门正传"之口碑。毛敏仲初学江西派,后从刘志方改为浙派。南宋淳祐、宝祐年间,他和徐天民同为杨瓒门下的清客,作有《樵歌》《山居吟》《渔歌》《禹会塗山》《庄周梦蝶》《列子御风》《广寒游》等作品。

元代将宋末浙派继续延续,上文已述,则此期浙派应提及的重要琴人还有汪元量(或民间琴家),宋尹文(徐秋山的学生),苗秀实、苗兰父子(金代琴家),耶律楚材(契丹族琴家)等。而此期值得称道的琴曲可推郭沔的代表作《潇湘水云》。郭沔一生主要活动于黑暗、腐败的淳祐、咸淳年间,

民族矛盾和阶级矛盾的深化,使得郭沔等琴人对家国命运的忧虑,会在琴曲创作中或隐或现地表现出来,即如明代朱权《神奇秘谱》解题所说:"先生……每欲望九嶷,为潇湘之云所蔽,以寓倦倦之意也。"后世清代徐上瀛传《大还阁琴谱》后记中亦称:"今按其曲之妙,古音委宛,宽宏澹茂,恍若烟波缥缈。其和云声二段,轻音缓度,天趣盎然,不啻云水容与。至疾音而下,指无沮滞,音无痕迹,忽作云驰水涌之势。泛音后,重重跌宕,幽思深远。"郭沔创作的原谱现已无存,《神奇秘谱》中收有徐天民的传谱,分十段。后人不断演绎,至清代已有十八段。现存五十多种版本,可谓我国传统音乐遗产中一首思想性、艺术性较为一体的经典佳作。

潇湘水云（第一段）（泛音段）

五知斋等合参
吴景略　演奏谱

$1=\flat B$　$\rfloor = 48$

元代的琵琶已经历了唐代四弦四柱、横抱或斜抱、拨弹的外来形态,向宋代多相多品、竖抱、指弹的民族化转变。唐贞观年间,五弦琵琶演奏家裴神符首创指弹;晚唐出现了斜抱,用义甲弹奏的四相四品琵琶,北宋张择端《清明上河图》中的琵琶女已是竖抱指弹。由于品位的增加,琵琶曲的音域和表现力必然宽广许多。宋代著名的琵琶曲有《胡渭州》《六幺》《濩索》等。

元代诗人杨允孚《滦京杂咏》诗曰:"为爱琵琶调有情,月高未放酒杯停。新腔翻得《凉州曲》,弹出天鹅避海青。"诗末注:"《海青拿天鹅》,新声也。"如果说此前的琵琶曲多为外来音乐的改编曲的话,那么《海青拿天鹅》可以说是迄今最早的一首以汉族音乐为材料创作的琵琶独奏曲,而描写的却是我国北方少数民族（或契丹、女真、蒙古等）鹰猎的风俗生活。此

地民族用一种青雕——海东青,又名海青作为猎鸟。该曲即描写海青捕追天鹅,终得胜而归的全过程。音乐以勇猛机警的海青主题贯穿,伴以不协和和弦的音响,营造出紧张激烈的搏斗情景。同时又通过模拟海青和天鹅的嘶鸣,透出些许谐趣。再以喜庆的传统曲牌音乐烘托得胜归营的凯旋气氛,犹如一幅奇特的西北大自然的风俗长卷。此曲后于明人李开先《词谑》中有载,明万历年间,河南琵琶名手张雄以演奏《拿鹅》称奇一时,曰:"就中张雄更出人一头地:有客请听琵琶者,先期上一副新弦,手自拨弄成熟,临时一弹,令人尽惊。如《拿鹅》,虽五楹大厅中,满厅皆鹅声也。"说明此时指弹琵琶的技艺已接近登峰造极。

第六节 音 乐 理 论

1. 乐律、乐谱

由于宋元音乐文化的市俗化转型,社会上下各阶层普遍对音乐较为关注,以致许多在学术领域卓有建树的思想家、科技家、文化学者等,都对音乐艺术发表论述,所以此期新的音乐理论、音乐美学思想的成果,及其对中国音乐史学、音乐美学的贡献和对后世产生的影响,均值得我们重视和认真总结。

北宋音乐家范镇于元丰五年(1082),首先发现我国古代律声结构的宫调对同一宫调名称,实际存在两种调名体系的称谓。由律名加声名而形成的,如黄钟商,实际上具有"黄钟之商"和"黄钟为商"两种不同的解释方法,亦即"之调"和"为调"两种不同的调名体系。而唐代直呼"黄钟商",省略了调名中的"之"或"为"字,从而造成两种调名体系的长期相混和关于隋唐燕乐调问题的未决之谜。范镇的发现,比两位日本学者田边尚雄《音乐的原理》(20世纪初)和林谦三《隋唐燕乐调研究》(郭沫若1936年译稿)提出同一概念均要早八百多年。

为解决十二律旋宫转调的困难,南宋理学家、律学家蔡元定在其《律

吕新书》中创立了"十八律"的理论。他截取汉代京房三分损益六十律前十八律,即在用三分损益法求出的十二正律后,继续按序推出黄钟、太簇、姑洗、林钟、南吕、应钟的六个变律。当十二正律分别为宫时,均能构成准确的三分损益律七声音阶。据《宋史·儒林传四》说:蔡元定"生而颖悟,八岁能诗,日记数千言",其父以程颢、程颐《语录》等授之,皆能"深涵其义"。后拜朱熹为师,"熹扣其学,大惊曰:'此吾老友也,不当在弟子列'……四方来学者,熹必俾先从元定质定焉"。

我国传统记谱法中的工尺(chě)谱和俗字谱是从宋代开始流行并传承至今的。工尺谱采用合、四、一、上、勾、尺、工、凡、六、五这十个汉字为记谱符号。俗字谱采用工尺谱的草体形式为基本记谱符号。现存最早记录工尺谱字的文献是北宋沈括的《梦溪笔谈》;现存最早使用工尺谱的乐谱是元代熊朋来的《瑟谱》。现存最早记录俗字谱的文献是南宋朱熹的《琴律说》;最早使用俗字谱的乐谱是南宋姜夔《白石道人歌曲》所用的旁谱。宋代还有一种以十二律的律吕名称记录音高的记谱法,用于宫廷雅乐。现存最早使用律吕字谱的乐谱,是朱熹《仪礼经传通解》中存录的南宋赵彦肃传谱的《唐开元十二诗谱》。

2. 乐著

沈括是宋代大科学家,也是政治家。《宋史·沈括传》曰:"括博学善文,于天文、方志、律历、音乐、医药、卜算,无所不通,皆有所论著,又纪平日与宾客言者为《笔谈》,多载朝廷故实,耆旧出处,传于世。"此《笔谈》即具世界影响的代表作《梦溪笔谈》,书中记述了我国古代科技、人文的众多成就和他个人的深刻见解。其中乐论部分广涉音乐的几乎所有领域,可谓宋代音乐成就的一个集中体现。如在我国音乐史上最早提出"乐学""声学"概念,以物理学的原理对音乐声学、音乐律学作出阐释。在世界声学范围内首创"纸人演示共振实验"和提出"阴纪""阳纪"和"阴中之阳、阳中之阴"的乐律理论。他最早记述燕乐二十八调各调的用声数及其音高,对燕乐声律进行了比较。不仅比较了北宋和唐代燕乐声律,而且还首次

用了工尺谱字、乐谱中"敦、掣、住"等节奏称谓和拉弦乐器"马尾胡琴"的称谓等。在演唱上主张"声"与"意"协律、哀乐(lè)与声相谐合，否则"语虽切而不能感动人情"。而音乐感人深者，必须"通天下志"，"成于心"；"古之善歌者"须"声中无字，字中有声"。演奏上要求有"得于声外"的修炼功夫。沈括的这些音乐论述，已超乎一般音乐专门学者的理论水准，对中国音乐史学及其各分支学科的建设颇有助益。

北宋陈旸曾闭户四十余年撰成的音乐类书《乐书》，世称《陈旸乐书》，共计二百卷，堪称我国第一部音乐百科全书。前部分"训义"九十五卷，摘录前人经典，包括《礼记》《周礼》《诗经》《尚书》《春秋》《周易》《孝经》《论语》《孟子》中论乐文字；后部分"乐图论"一百零五卷，专论律吕本义、历代乐章、乐舞、乐器、杂乐和百戏等，及雅、俗、胡乐器图述。全书完稿于建中靖国元年(1101)，陈旸将它献给宋徽宗，九十八年后于庆元五年(1199)刻印出版。总体看来，作为宫廷雅乐派的代表人物，陈旸要求以"经义"为本，以雅乐抑制胡乐和民间音乐，推崇的是传统经义音乐思想和雅乐音乐思想，及儒家的中和音乐观，音乐思想偏于保守。

宋代文人雅士们多喜琴好琴，在丰富的创作和演奏实践基础上，琴学理论也有了突出的发展和丰富的积累，产生了北宋朱长文所撰现存最早的琴史专著《琴史》，及其后的陈敏子的《琴律发微》、袁桷的《琴述》、崔遵度的《琴笺》、刘籍的《琴议》等琴乐著述。

《琴史》六卷，汇集叙述了先秦至宋初一百五十六位琴人事迹，实为我国最早的一部音乐家传记。此外，还有涉及古琴形制、琴乐、琴歌等美学理论的专题论述。朱长文提出，能知音者应能由琴声辨其心态；琴乐审美是"知曲—察音—探志"的过程，目的在审音辨志。认为琴乐通过"心"感人，琴音在于导情。"琴者，乐之一器耳"，学琴首先要"正心"，然后"审法"，终而"审音"。他推崇"作歌以配弦"的琴歌，认为"情发于中"而表于言辞，"声发于指"而成于音声，"表里均也"为美。

元以后的《琴律发微》，论述古琴作曲方法及其相关乐学、美学理论。作者强调创作琴曲要充分利用、发挥琴的表现力。为实现"中和"至善的

审美理想,陈敏子将琴曲的各种风格从美学层次上进行划分,表达了自己"正"和"善"的鲜明的审美取向。《琴述》介绍了宋代谱系的沿革,其中"江西谱"较为详尽。《琴笺》《琴议》强调琴乐雅正品格和重要功用。值得注意的是,崔遵度回答范仲淹"琴何为是"之问曰:"清厉而静,和润而远",体现了琴乐美学方面的辩证关系。而刘籍以音乐的表现为言不足以求意之所为,称"言之不足,谓之文;文之不尽,谓之音",言、文、音的最终目的是为了达志,肯定了音乐艺术的独特审美作用。

另则全和尚的《节奏·指法》,总结自己的演奏经验,具体分析品、调子、操弄三种琴曲体裁的不同演奏法;在义海"急若繁星不乱,缓如流水不绝"的要求基础上,作出"密处放疏、疏处令密"的进一步发挥,结合琴曲强调各种对比关系,避免"其声一般,全无分别"等,都很有参考意义。

又成玉磵《论琴》中对北宋政和间琴坛汴京、江西、两浙三家琴派的风格总结前文已述,而他主张"参考诸家,择其善者从之",反对盲从古谱,尤其强调深入领会乐曲,严格技术要求,在苦练中求"悟"等等,其参考价值更为重要。深入领会乐曲,是为了更好地表达琴曲内容。而要完美地表达琴曲内容,"使人神魂心动",他主张"得意为主",即首先做到"得之于心,应之于手"地驾驭技巧,再做到"心手俱忘"或"忘机"地摆脱技巧束缚,达到出神入化的境界。这就必须要有僧人"参禅"的恒心,"风月磨炼,瞥然有悟",悟得悟通全部技巧,甚至每一技巧、声音的用意,才能将技巧纵横妙用,即"惟其至精至熟,乃有新奇声",或"胜人处"。可见他很注重技术美学。他于琴乐表演艺术理论中提出"简静""淡""圆""和畅""气韵生动"等审美范畴及理论。他强调演奏琴曲在指法上"贵简静",还须追求"气韵生动"的审美意境。而琴中巧拙,在于用功,"至于风韵,则出人气宇"。

与宋元进入剧曲时代相应,以研究词曲及其源流构成,研究声乐演唱方法为中心内容的乐著,如《碧鸡漫志》《词源》和《唱论》等,则适时诞生。

南宋王灼所撰《碧鸡漫志》,是以笔记体论述歌曲的乐著。作者于绍兴年间客居成都碧鸡坊妙胜院,对王和先、张齐叔两家的声伎,所歌上古

至汉、魏、晋、唐之歌曲的渊源、演变及历代习俗等加以考寻、论述,另包括论述北宋词人的风格、流派和唐代乐曲及与宋词的关系等。他继承、弘扬了儒家的"物感心动"说,曰:"有心则有诗,有诗则有歌,有歌则有声律,有声律则有乐歌。"他依据"自然""天真"的标准品评词人风格,崇苏(轼)贬柳(永);并独具慧眼,介绍了张山人、孔三传两位北宋民间艺人,他说:"熙丰、元祐间,兖州张山人,以诙谐独步京师,时出一两解。泽州孔三传者,首创诸宫调古传,士大夫皆能诵之。"

南宋张炎所撰《词源》二卷,论述乐律、唱曲要旨、音谱、拍眼及作词原则等词创作中的问题。对古代乐律和宋词音乐研究具重要价值的,是诸如关于八十四调、管色应指字谱、拍眼、曲式及词曲唱法等问题的论述。作为格律派的主要代表,张炎强调填词"协音合律"是宋词格律派的第一信条。他崇尚先人"晓畅音律",赋词"按之歌谱,声字皆协";"每作一词,必使歌者按之,稍有不协,随即改正"。由此"始知雅词协音,虽一字亦不放过,信乎协音之不易也"。对词曲关系的探索已具有了相当的深度。

元代燕南芝庵的《唱论》,是迄今所知最早的一篇声乐专论。全书不分卷,共三十一节,记述或论述二十七个问题。主要是宋元戏曲的歌唱方法,包括对部分音乐家、宋元乐曲的形式内容、宫调声情和歌唱格调等问题的阐述和见解。而阐发最多的仍是词曲领域人们普遍且重点关注的咬字、吐字与发声、行腔的统一问题。随着社会音乐生活"世俗化"转型的逐步加快和深入,音乐实践和理论活动中"尚真"的思潮越来越成为音乐审美观念的主流。前述宋末唱赚艺人班社"遏云社"写定的《遏云要诀》里,重点强调的就是"腔必真,字必正"的要求。提到咬字必须按"唇、喉、齿、舌"的不同部位,对应"合口""半合口"等不同口形,并区别出"墩、亢、掣、拽"等不同唱腔。上述张炎《词源》中也强调"腔平字侧莫参商,先须道字后还腔",涉及的都是如何咬字、行腔才能达到声音美的问题探讨。而《唱论》对这一问题的要求更加明确、更加细致。他强调"歌之节奏"须"字真、句笃、依腔、贴调";"凡歌一句"须"声要圆熟,腔要彻满"。"歌之格调",即唱腔的旋律美,要做到"抑扬顿挫"、"萦纡牵结"、"敦拖呜咽"等要求;

而声音不美,则多是"散散、焦焦、乾乾、冽冽,哑哑、嗄嗄、尖尖、低低,雌雌、雄雄,短短、憨憨,浊浊、赸赸。有格嗓、囊鼻、摇头、歪口、合眼、张口、撮唇、撇口、昂头、咳嗽"等"唱声病"。美好的唱腔除须统一吐字发声外,还须气息的支持。此问题在唐代段安节《乐府杂录》中早有提及,即呼吸与到喉头发声吐字须用横膈膜控制。张炎《词源》在谈及音乐表现与气息运用的关系时,也要求"忙中取气急不乱,停声待拍慢不断,好处大取气流连,拗则少入气转换"。而《唱论》则提出"偷气、取气、换气、歇气、就气,爱者有一口气"等多样气息运用技巧,更显艺高一筹。至于"凡人声音不等,各有所长",如何掌握多样音色与演唱风格之间关系的分寸,《唱论》更有不偏执一见、发挥各有所长的高见,其曰:"有唱得雄壮的,失之村沙。唱得蕴拭的,失之乜斜。唱得轻巧的,失之闲贱。唱得本分的,失之老实。唱得用意的,失之穿凿。唱得打揞的,失之本调。"

第六章 明清音乐
（1368—1840）

第一节 概 述

朱元璋在夺取元末农民大起义胜利果实的基础上推翻元朝，于1368年建立明王朝。这是中国历史上汉族封建地主阶级掌握政权的最后一个王朝。经历了二百七十六年后的1644年（崇祯十七年），李自成领导的农民起义军打到北京，推翻了明王朝。但还未来得及巩固政权，就被吴三桂引清兵夹击而败。清兵入关后，建立了清朝。本书叙述截止时间取在鸦片战争爆发的1840年（道光二十年）。此时虽不是清朝的终止，但此后却是中国沦为半封建半殖民地的开端。社会性质完全不同了，我国的音乐文化也由此进入了一个新的发展阶段。

明初的经济得到了较快的恢复和发展，但同时为了巩固刚建立起来的政权，朱元璋在政治、文化上却相当的集权和专制。一方面，他采取一系列措施，最终将朝中大权完全集中于他皇帝一人之手；另一方面，在意识形态领域突出"君权神授"，强调皇权的至高无上和君臣、父子、夫妇等封建伦常关系。文化上，朱元璋亲自创建为宫中祭祀、朝贺、宴飨等活动而设的宫廷乐舞，"命儒臣考定八音，修造乐器，参定乐章。其登歌之词，多自裁定"（《明史·乐志》）。用于祭祀的《中和韶乐》，突出渲染皇帝与上天的关系，表演者连"歌生""舞生"在内，规模之大达二百余人。"武舞曰

《平定天下之舞》,象以武功定祸乱也;文舞曰《东书会同之舞》,象以文德致太平也;四夷之舞曰《抚安四夷之舞》,象以威德服远人也。"(《明史·乐志》)

朱元璋直接控制宫廷乐舞的同时,更严加钳制民间艺术活动。洪武年间有法令规定,"凡乐人搬做杂剧戏文,不许妆扮历代帝王后妃忠臣烈士先圣先贤神像,违者杖一百;官民之家,容令妆扮者与同罪"(《大明律讲解·刑律杂犯》);"在京但有军官军人学唱的,割了舌头"(明·顾起元《客座赘语》),发现有弦管歌舞者,"即缚至倒悬楼上,饮水三日而死"(清·李光地《榕村语录》)。"敢有收藏(戏曲、词曲本子)的,全家杀了"(明·顾起元《客座赘语》)。明初统治者的对外文化专制如此严酷、粗暴,但于统治阶层内部,却放任那些无所作为的藩王们寄情于声歌酒色。朱元璋第十七子朱权和孙子朱有燉,沉缅于杂剧和北曲创作,府邸中演出他们自己作品的场面也是豪华奢侈;然市井艺术云集之地的勾栏、瓦肆则是一片萧条。这种反差强烈的局面一直到明代中叶才逐步有所转变。

成化以后的朝政开始混乱,"朝纲废弛",政治腐败,统治者醉心声色享乐和仙道之术,对意识形态的控制放松。文人雅士们对政治灰心失意,纷纷倾情于艺术及声色,优游纵逸之风盛行。北曲、杂剧创作于正德、嘉靖年间重现生机。嘉靖以后,随着越来越多的文人投身传奇创作,传奇的体制开始走向规范。魏良辅的"水磨"唱曲法创制成功,并在梁辰鱼的《浣纱记》中首先将此唱法用于传奇演唱,传奇出现"曲海词山"的盛况,进入了一个前所未有的新时代。明后期,资本主义萌芽和市民运动兴起,与理学趋于解体相伴随的人文主义思潮,有力地推动了明代艺术终于进入了蓬勃发展的兴盛期。音乐舞蹈不断被勃兴的传奇吸收融会,而传奇也对音乐舞蹈的发展形成有力的推动。剧曲在明代表演艺术中占据了主导地位,标志了此期中华艺术的发展也走进了一个新的天地。

清朝是中国历史上最后一个封建帝国。与其他封建王朝最大的不同之处或它的独特之处是,它是一个由入主中原的满族贵族联合汉族地主阶级建立起来的最为完备和严密的君主集权制的封建政权。它所施行的

民族政策,使我们这个多民族国家实现了空前的统一。至康、雍、乾盛世,它强大的国力和空前辽阔的版图令世界瞩目。进入衰落期之后,它又被列强争相欺凌和蚕食,最终沦为半殖民地半封建社会的悲惨结局。文化艺术上,从音乐文化空前普及和高度繁荣的一面足可见证,有清一代集中国古代文化艺术之大成,并显示了向近代文化艺术演进的开拓性。

明末清初的民主思潮与思想解放的风潮,对艺术家们是一个极大的刺激。进步思想家们对封建专制和宋明理学的深刻批判,不仅为艺术家们深刻观察和认识社会现状提供了思想利器,同时极大地激发了他们的创作灵感。被称为清初传奇双璧的《长生殿》和《桃花扇》即为明证。然清朝专制君主早于顺治年间即开始大兴文字狱,并粗暴干涉和压制文化艺术的多个门类。如面对戏曲、曲艺广泛的普及面和社会影响,为了维护封建秩序,清廷在声腔剧种的领域推行崇雅抑俗政策,即推崇和扶持作为封建正声的昆曲,排斥和打击以梆子腔和皮黄腔为代表的新兴地方剧种。据《钦定大清会典事例》:"乾隆五十年议准,嗣后城外戏班,除昆、弋两腔仍听其演唱外,其秦腔戏班,交步军统领五城出示禁止。"(转引自张庚、郭汉城《中国戏曲通史》下)当时秦腔轰动北京,然清廷却连发禁止花部诸腔及词曲的禁令。嘉庆三年的禁令又说:"嗣后除昆弋两腔仍照旧准其演唱,其外乱弹、梆子、弦索、秦腔等戏,概不准再行演唱。"嘉庆十八年又颁禁令说:"外城地面开设戏院,本无例禁,但演唱淫词艳曲及好勇斗狠之戏,于人心风俗大有关系。著该御史等严行查禁,以端习尚。"(此两例转引均同上)清代严酷的思想统治,还表现在民间歌谣也时遭禁止。在大法律《刑律杂犯》中还特别规定了禁歌的条文:"凡有狂妄之徒,因事造言,捏成歌曲,沿街唱和,以及鄙俚亵慢之词刊刻传播者,内外各地方官及时察拿。"但以戏曲、曲艺、舞蹈、音乐为标志的各类新兴表演艺术门类,其极其旺盛的生命力和相互争芳斗艳、交融发展的生机活力,怎是几纸禁令可能禁止的! 戏曲艺术经元、明两代后迎来了自身发展历史的第三个高峰,并由传奇时代向戏方戏时代过渡。新生的说唱曲种经变异、嫁接和融合后大量涌现,营造出曲艺发展史上的第二个黄金时代。宫廷乐舞不断完善

后让位于各民族民间舞蹈的兴盛,而各民族民间音乐的混融、乡土音乐与市井音乐的合流,使清代音乐更具有了近代音乐风格的导向。

第二节　民歌、歌舞

1. 明代民歌

我国民间歌谣,不论是农村广大劳动人民的口头创作,还是从南北曲中分衍出来的、在市民层及一些商业城市出现的大量的民歌小曲,到了明清两代,呈现了一个空前繁荣的局面。尤其是明代中叶以后,乡镇城市间的时调小曲更加繁兴,其势犹如异峰突起,并产生了极大的影响。明清俗曲的流行情况,万历举人沈德符在《野获编》(卷二十五)中有较详细的记述:

> 自宣(宣德)、正(正统)至成(成化)、弘(弘治)后,中原又行《锁南枝》《傍妆台》《山坡羊》之属。……自兹以后,又有《耍孩儿》《驻云飞》《醉太平》诸曲。然不如三曲之盛。嘉(嘉靖)、隆(隆庆)间,乃兴《闹五更》《寄生草》《罗江怨》《哭皇天》《干荷叶》《粉红莲》《桐城歌》《银绞丝》之属,自两淮以至江南,渐与词曲相远。……比年以来,又有《打枣杆》《桂枝儿》二曲,其腔调约略相似,则不问南北,不问男女,不问老幼良贱,人人习之,亦人人喜听之,以至刊布成帙,举世传诵,沁人心腑,其谱不知从何而来,真可骇叹!

这一现象引起了许多文人的重视和推崇,清人陈宏绪《寒夜录》中,关于明代民歌曾有"我明诗让唐、词让宋、曲又让元,庶几吴歌《桂枝儿》《罗江怨》《打枣杆》《银绞丝》之类,为我明一绝耳"之说,充分肯定了民歌小曲在文化史上的地位。明人王骥德在其《曲律》中认为南北方民歌小曲"犹诸郑卫诗风,修大雅者反不能作也"。袁宏道也热情赞扬当时民间流行的

小曲："当代无文字,闾巷有真诗。"(《答李子髯》)"今闾巷妇人孺子所唱《擘破玉(劈破玉)》《打草竿(打枣杆)》之类,犹是无闻无识真人所作,故多真声,不效颦于汉魏,不学步于盛唐,任性而发,尚能通于人之喜怒哀乐嗜好情欲,是可喜也。"(《叙小修诗》)李开先在《词谑》中对河南郑地流传的《锁南枝》山歌的评价更在诗歌之上,他举例说:"有学诗于李崆峒者,自旁郡而之汴者,崆峒教以若似得传唱《锁南技》,则诗文无以加矣。请问其详,崆峒告以不能悉记也,只在街市上闲行,必有唱之者。越数日,果闻之,喜跃如获重宝。即至崆峒处谢曰:诚如尊教。何大复继至汴者,亦酷爱之,曰:时调中状元也。如十五国风,出诸里巷妇女之口者,情词婉曲,自非后世诗人墨客操觚染翰、刻首流血所能及者,以其真也。"此外,李梦阳以《锁南枝》为榜样教人学诗,冯梦龙说民歌有"借男女之真情,发名教之伪药"(《山歌序》)的功效。他们一方面对那些纯真质朴、通俗率真的民歌小曲给予高度肯定的评价,同时亲身参与当时的民歌搜集、整理及刊印。

现存最早的明代民歌集,为成化年间金台鲁氏所刊《新编四季五更驻云飞》等四种。在曲选、笔记、杂书如正德刊本的《盛世新声》、嘉靖刊本的《词林摘艳》和《雍熙乐府》中也收有一些较早的时兴小曲小调。最为集中的内容仍是表现男女之情,如陈所闻《南宫词记》中所录的"汴省时曲"两篇之一,沈德符称为《锁南枝》一曲之冠的《泥捏人》:

> 傻俊角,我的哥!和块黄泥儿捏咱两个。捏一个儿你,捏一个儿我。捏的来一似活托,捏的来同床歌卧。将泥人儿摔破,着水儿重和过,再捏一个你,再捏一个我;哥哥身上也有妹妹,妹妹身上也有哥哥。

另有一例《泥人》:

> 泥人儿,好一似咱两个,捻一个你,塑一个我,看两下里如何。将

他揉和了重新做,重捻一个你,重塑一个我,我身上有你,你身上有我。

此类经文人收集、整理的民歌,雅俗混融,中经文人加工、制作或仿作后流入民间也是常有的事。而像《分离》(《精选劈破玉歌》):

要分离除非是天做了地!要分离除非是东做了西!要分离除非官做了吏!你要分时分不得我,我要离时离不得你。就死在黄泉也做不得分离鬼!

其表现与恶势力的抗争,追求美好爱情,则显得更为真挚、强烈。这些民歌有它本身的曲调要求,其形态和一般山歌不同,似小令,长短相间,成为民歌里的长短句。可惜的是,没有一个文人能够记录下民歌的曲调。万历时期出现了不少辑录散曲、时调的选本,其中收民歌较多的,有黄文华编辑的《词林一枝》、熊稔寰编辑的《徽池雅调》、龚天我编辑的《摘棉奇音》,以及《玉谷调簧》《词林一家》等。晚明天启、崇祯年间的通俗文学家冯梦龙对民歌尤其表现出了极大的兴趣,他几乎用尽毕生的精力收集、整理民歌、民间文学,并加以研究、编辑。他在两个残本的基础上,将万历时流行南北的时调,编刻为《挂枝儿》(又名《童痴一弄》),今共存四百三十五首歌词,是明代民间时调小曲集中仅见的一部巨制。他编的《山歌》(又名《童痴二弄》)收歌词三百八十三首,包括一些上千字的长篇,是用吴语写成的吴地民歌的专集。其中卷十《桐城时兴歌》存吴中"山歌"二十四首,是"山歌"数量最多的一种专集。另醉月子辑《新镌雅俗同观挂枝儿》《新锓千家诗、吴歌》等也流行一时。

关于明代山歌,据冯梦龙辑录的《山歌》可知,相当可观。他在《山歌》序中称:"书契以来,代有歌谣。太史所陈,并称风雅,尚矣。自楚骚唐律,争妍竞畅,而民间性情之响,遂不得列于诗坛,于是别之曰'山歌'。言田夫野竖矢口寄兴之所为,荐绅学士家不道也。唯诗坛不列,荐绅学不道,

而歌之权愈轻,歌者之心亦愈浅。今所盛行者,皆私情谱耳。虽然,'桑间濮上'国风刺之,尼文录焉,以是为情真而不可废也。"冯梦龙看到了吴地山歌的情真。而田汝成在《西湖游览志余》中列数和评论的,正是明代民歌中最盛的吴歌。他说:

 吴歌惟苏州为佳,杭人近有作者,往往得诗人之体。如云:"月子弯弯照九州,几家欢乐几家愁?几人高楼行好酒?几人飘蓬在外头?"此赋体也。而瞿宗去往嘉兴,听故妓歌之,遂翻以为词,云:"帘卷水西楼,一曲新腔唱打油,宿雨眠云年少梦,休讴,且尽生前酒一瓶。明月又登舟,却指今宵是旧游,同是他乡沦落客,休愁,月儿弯弯照几州?"如云:"送郎入月到扬州,长夜孤眠在画楼,女子拆开不成好,秋心合着却成愁。"此亦赋体也。……如云:"约郎约到月上时,看看等到月蹉西,不知奴处山低月早出,还是郎处山高月出迟?"此词亦淫奔,然怨而不怨,愈于郑风狂童之讪。如云:"高高顶上鹁鸪啼,闻说家爷娶晚妻,爷娶晚妻犹自可,前娘儿子好孤凄。"此兴体也。如云:"画里看人假当真,攀桃结李强为亲,郎做了三月杨花随处滚,奴空想隔年桃核旧时仁。"此比体也。有守一而终之意。

以上田氏所举述的《月子弯弯照九州》宋代已有传唱,明代仍盛传之。《约郎约到月上时》始见明人辑录,但传唱时间应比较久远。《高高顶上鹁鸪啼》《画里看人假当真》等都是比兴谐寓体的传统吴歌。它们都是因情真而从前代传唱下来,可见这类田秧小山歌在吴地人民心目中的位置。

 我国歌曲的创制一般有两种趋势:一调多歌和一歌一调。一调多歌即汉乐府以来的所谓采歌入乐。从民间采集来一支曲调,可由文人乐官填配上多种唱词,亦即后来唐宋声诗歌、词调歌的倚声填词。入乐时,一种曲调成为一种形式,即词牌或曲牌。相对成形固定的且有特定牌名的词牌或曲牌,可以根据其词格填上多种唱词,最终成为元杂剧、明传奇的曲牌联缀体的音乐创制方法。而民族民间歌曲从来是一歌一调,亦即后

来文人音乐中的因词度曲的创制方式。民族民间是音乐的海洋。民歌向是直抒胸臆,脱口而唱。每首歌都有它特定的时空背景、题材内容、人物情感和独有的表现方法,歌与歌之间的区别那么深细,各地民歌曲调的资源那么丰富,根本无须采歌入乐。明代以来愈加繁兴且流传至今的俗曲小调有力地证实了这一点。

陕北民歌诸如《揽工调》《船夫调》《赶牲灵》《摘豆角》《纺棉花》《光棍哭妻》《五哥放羊》《兰花花》等,湖北民歌诸如《接情人》《睬妹》《砍柴调》《九连环》《锤金扇子》《五更调》《十送郎》《双跳巢》等,无不是一歌一调,且曲调丰富,风格鲜明。东北民歌曲调更多,诸如《绣荷包》《铺地棉》《打秋千》《放风筝》《画扇面》《双对花》《茉莉花》《月牙五更》等,在此基础上形成的蹦蹦戏二人转,基本上是一出戏一个调。云南民歌及花灯戏里,至今还见有如《挂枝儿》《打枣杆》《金纽丝》《银纽丝》《倒搬浆》《锤金扇》等地域风格统一、个体特征鲜明的明代俗曲民歌的曲调。可见我国民间音乐一歌一调的趋势强劲是出于传统基础的深厚。

另外,与曲子词的情形相近,不同时期、地区崇尚不同的曲调,则是明以来俗曲小调流行的又一特征。如李开先所说:"正德初,尚《山坡羊》;嘉靖初,尚《锁南枝》。《山坡羊》有二,一北一南;《锁南枝》亦有二,有南无北。一北一南者,北简南繁,声歌繁简亦随之然而相类;有南无北者,一则句短而碎,一则长短夹杂,而歌声迥然不同。"(《市井艳词》序及后序)即如同为《挂枝儿》,不同情况下,尤其在不同地区,完全可能流传出不同的唱法。反过来,《挂枝儿》所用腔调也不一定专属于《挂枝儿》,如前引沈德符说到的"《打枣杆》《挂枝儿》二曲,其腔调约略相似",即表明其他民歌小曲也可能唱出和《挂枝儿》差不多的曲调。李开先们虽未能辑录下民歌的曲调,但音乐的感觉还是对的。他们的这一感觉再次反映了民间曲调的丰富多样。

2. 清代民歌

清代文人收集整理的民歌词谱集约有:乾隆年间王廷绍据颜自德的抄本点订的《霓裳续谱》、嘉庆年间华文彬的《借云馆小唱》、道光年间华广

生的《白雪遗音》等。据杨荫浏《中国古代音乐史稿》统计,清代小曲仅见于各种专集中的就有一千七百十二个单曲和套曲;而据郑振铎《中国俗文学史》说,在刘复、李家瑞编写的《中国俗曲总目稿》中,曾收录幸存的部分清代民歌单行小册就达六千零四十四种。据他称,仅他搜集到的各地单刊歌曲就近一万二千余种,但惜于"一·二八"(1932年)时全付劫灰。由此可想见实际流行数量之巨。

《霓裳续谱》刊于乾隆六十年(1795),天津三和堂曲师颜自德倾力编辑,王廷绍点订而成。所收当时流行俗曲共八卷,内收曲调三十种,计六百二十二首,大半是情歌。前三卷"西调"计二百十四首;后五卷为各种曲调,以《寄生草》和《岔曲》为多。《借云馆小唱》,又名《借云馆曲谱》,刊于嘉庆二十三年(1818),是无锡琵琶家华秋苹编订的俗曲或牌子小曲谱集,附有工尺谱。《白雪遗音》刊于道光八年(1828),是嘉庆、道光年间的小曲总集,共四卷,收民歌八百十七首,其中《马头调》就占五百十五首。卷首的《马头调》附有工尺谱。内地及少数民族民歌,明代已有少量辑录,如田汝成《炎徼纪闻》所收侗族"琵琶歌"、邝露《赤雅》所收广西僮(壮)族"浪花歌",以及《邛州志》所载四川邛州秧歌等。清代有所扩展,如王奕《词谱》收有棹歌,刘献廷《广阳杂记》收有湖南衡山的采茶歌,张元《柳泉蒲先生墓志》碑阴见有山东淄川家庄、峨庄一带的"通俗俚曲",后由清代著名文学家蒲松龄编成"聊斋俚曲",以及闽歌、四川山歌、北京和浙江的民歌、粤、粤地潮州的"秧歌"、粤地南雄和长乐等地妇女中秋拜月时唱的"踏月歌"和"月歌",乃至台湾、两粤等地的少数民族民歌等,均有辑录,这是明代所没有的。清代著名文学家、戏曲理论家、民间文艺家李调元辑录的《粤风》,将粤地各族传统歌俗、民歌及其活动,介绍得十分详尽精彩。他在别人搜集的粤地汉、疍、黎、瑶、苗、壮等各民族民歌的基础上加以编辑注释、解题说明,实为难得的一篇清代南方民歌的资料,也是我国最早的一部多民族的民歌集。

无名氏辑的《四川山歌》"高高山上一树槐"(四川宜宾),实为清代民歌的佳品。从它是整齐的七言四句体看,南方山歌也能流传较广而且久

远,此歌在新中国成立后的1950年代还有人搜集到。歌曲形式上,粤地汉族民歌受"吴歌格"影响,与吴歌十分相近,仿佛是出于一个共同的传统。

槐花几时开

1＝G 散板、自由、稍慢

$\underline{1}\,\underline{1}\,\underline{1}\,6\,\overset{61}{\sim}\,6\,-\,|\,\underline{5}\,\underline{1}\,\,6\,\underline{5}\underline{6}\underline{5}\,\,3\,-\,0\,|\,\underline{5}\underline{5}\underline{3}\underline{6}\,\overset{53}{\sim}\,2\,-\,|\,\overset{56}{\sim}\underline{5}\,\underline{3}\,\,\underline{6.3}\,\,\overset{\frown}{2}\,\overset{\frown}{6}\,-\,0\,|$

高高山上　（哟）　一树（喔）槐（哟　喂），　　手把栏杆　（啥）　　望郎来　　（哟　喂）；

$\underline{6}\,\underline{1}\,\underline{1}\,6\,\,\,\underline{6}\,\underline{0}\,\underline{1}\,|\,\underline{6}\,\underline{6}\,\underline{1}\,\,\,6\,\underline{5}\underline{6}\underline{5}\,\,3\,-\,0\,|\,2\,-\,|\,\underline{5}\underline{3}\underline{5}\underline{3}\underline{6}\,\overset{53}{\sim}\,2\,-\,|\,\underline{5}\underline{3}\,\underline{6.3}\,\,\overset{\frown}{2}\,-\,\overset{\frown}{6}\,-\,0\,\|$

娘问女儿　呀,"你　望啥　　子哟　喂？"　哎,"我望槐花　（啥）　几时开　（哟　喂）。"

清代民歌地域流布的广泛,除粤地与东南地区外,在云贵湘鄂间也有极大发展。清代方玉润在《诗经原始·"周南""汉广"评》中云:"近世楚、粤、滇、黔间,樵子入山,多唱山呕,响应林谷。盖劳者善歌,所以忘劳耳。其词大抵男女相赠答私心爱慕之情,有近乎淫者,亦有以礼自持者,文在雅俗之间,而音节则自然天籁也。当其佳处,往往入神,有学士大夫所不能及者。"我国东南部的闽歌、吴歌、粤歌形成一个山歌区,其典型形式即七言四句体的"吴歌格",基本上都是情歌、苦歌。较有代表性的可举带有历史性的盛行于江南的"十二月体"民歌体系,通常以十二月形式历数江南人民受剥削、被煎熬的悲惨生活。后来人们运用它抒情、叙事成为习惯。其中"十二月长工"歌,指写长工雇农一年到头的劳碌生活和被压迫、被剥削的生活境遇,表现劳动人民的生活和思想情绪最为深切有力。试举一首奉贤的《长工苦》(片断)如下:

长工苦

1＝D $\frac{4}{8}\,\frac{3}{8}$ 速度较自由

$3\,5\,\,\,3\,5\,|\,\underline{1}\underline{2}\,\,\underline{2}\underline{1}\underline{6}\,|\,\underline{1}\underline{6}\,\,5\,.\,|\,\underline{2}\underline{2}\underline{1}\underline{6}\,\,\,\underline{1}\,\underline{1}\,\underline{2}\,|\,\underline{6}\underline{6}\,\,\underline{5}\underline{3}\,|\,3\,\,2\,.\,|\,\underline{5}\underline{5}\underline{3}\,\,\,\underline{1}\underline{1}\underline{6}\,|\,\underline{5}\underline{5}\,\,\underline{3}\underline{2}\,|$

长工苦到　正月（呀）　中,　　开开（那）大门是　四面　风,　上空（那）租米（么）下欠（呀）

$\underline{2}\,\underline{1}\,.\,|\,\underline{2}\underline{2}\underline{6}\,|\,5\,\,3\,5\,|\,\overset{65}{\sim}6\underline{1}\underline{3}\,|\,3\,\,2\,.\,|\,5\,\,5\,.\,|\,\underline{5}\overset{6}{\underline{\sharp}5}\,\,\underline{6}\underline{5}\sharp4\,|\,5\,\,0\,|\,5\,\overset{\frown}{\underline{1}}\underline{6}\,.\,|\,\underline{6}\underline{5}\sharp4\,\,5\,0\,\|$

债,　央人　托得　　做长　工。　想想　长工苦恼　哦,　眼泪　挂在　胸!

此歌原名《骂长工》，通过地主家对长工的无理刁难、责骂，表现长工被压迫处境，是封建社会农村雇工生活的一个缩影。

民歌乡野歌调的原生态表现或表演形式，是很单纯的徒歌清唱。江南民间歌唱田秧小山歌时，有时为了给竞唱的歌者助兴，会由一人在田边敲击泥涂鼓面的大鼓伴奏，民间称薅秧歌，即如李调元《粤东笔记》所载："农者每春时，妇子以数十计，往田插秧，一老挝大鼓，鼓声一通，群歌竞作，弥日不绝。是曰秧歌。"逐渐再增加锣、笛之类乐器伴和，民间称薅秧（草）锣鼓。江南河道上的棹歌，一人唱出头一句后由一旁数人应和着帮唱一声或一句，形成有领有和、一领众和的演唱形式。如有女子清唱小调民歌，旁有丝弦或竹管乐器帮衬伴和，便形成了最早的"倚歌"形式的演唱。更多的乡间歌调于民间口耳相传，自生自灭。如有幸被文人极难得地记录下来（包含）音乐，或那些向通俗化演进的民歌表演，经过在村坊市镇间的流行，后来进入城市歌楼酒肆茶馆内传唱。又经这些半职业或职业艺人的努力，无论是歌曲还是演唱，在艺术上不断走向成熟。

此类加入了乐器伴奏，在市井传唱的民歌，即如上述，人们称之为小曲或"俗曲"，又称为时曲、时调、杂曲、小唱等。明中叶以后至清代，伴奏乐器的种类、数量逐渐有了增多。清代李斗《扬州画舫录》说："小唱以琵琶、弦子、月琴、檀板合动而歌。"但南北各异，乐器多寡不一。《霓裳绪谱·万寿庆典》每首曲子后都附有伴奏乐器，然种类、数量不尽相同。所列举乐器总括有笛、笙、箫、胡琴、琵琶、弹琴、洋琴、提琴、拉琴、丝弦、弦子、堂鼓、鼓板、铛、拍、木鱼、板、手锣、小钹等。又康熙年间刘廷玑《在园杂志》中说："小曲者，别于昆弋大曲也。"是因为小曲的表演形式比较简单，而小曲的结构形式活泼，可短可长，变化丰富。明宣德、万历间，北京、汴梁、扬州及成都、泉州、番禺（广州）等地形成了许多小曲的中心，它们之间有交流，又有各自不同的创造。小曲的发展为它自身演化为舞蹈音乐、说唱音乐、戏曲音乐、器乐音乐，并为这些音乐的新发展提供了基础和条件。

3. 民间歌舞

如果有许多的民间歌调是在载歌载舞的民俗歌舞聚会和民间节庆活动中演唱,说明这些民歌小曲已经演变为民间舞蹈歌曲或民间歌舞音乐。如清初吴震方《岭南杂记》所记:"潮州灯节,有鱼龙之戏。又每夕各坊市扮唱秧歌,与京师无异。而《采茶歌》尤妙丽。饰姣童为采茶女,每队十二或八人,手挈花篮,迭进而歌,俯仰抑扬,备极娇妍……颇有前溪、子夜之遗。"而这种民俗节庆歌舞又极易演进为歌舞小戏或被戏曲舞蹈采纳吸收。据说朱有燉杂剧《赛娇容》中就有民间歌舞《十二月采茶》的表演。已知明清是民歌小曲的鼎盛发展期,那么与民歌小曲中的舞蹈表演歌曲又称舞歌相对应的民间歌舞,也同样是蓬勃发展的。尤其汉族地区每年东风送暖的孟春之际,或迎神赛会的岁时年节,形式多样、内容丰富的民间歌舞便如雨后春笋般地发展起来,呈现出一幅色彩纷繁的火热场景。

且看汉族地区元宵灯节的民俗歌舞游乐活动。如万历间《隆平县志》载:元宵前后,居民张灯鼓乐,有儿童秧歌、秋千、湖游诸戏,男妇游行为乐。清初佚名《如梦录·节令礼仪纪》中,记述明代汴梁周王府及民间"至十五日,上元节,又名元宵节……是夕,丝竹竞奏、舞旋、扮戏、吊对倒喇、胡乐,热闹非常。……游人或携酒鼓吹,施放花炮;或团聚歌饮,打虎装象,琵琶随唱,胡抱倒喇,街中男妇成群逐队。"可见民间迎春活动对民间歌舞兴盛的促进。而迎春活动中最多见的民间舞蹈无疑要数彩灯,以及象物、道具、面具舞诸类并歌舞诸类(见图64)。

我国灯节中彩灯和灯舞的式样品种极多。嘉靖《如皋县志》载,元宵前二夕试灯,铙鼓笙管,火树星桥,杂沓道路。隆庆《瑞昌县志》载,时南源放灯尤为极盛,延绵数里,照灯火如昼,终夜吭歌。象物类舞蹈指远古图腾崇拜、祭祀活动和狩猎生活孕育出的许多模拟动物的舞蹈。延伸至明代最常见的是狮舞及其衍生品种,伴奏是与各种舞狮技巧相配合的锣鼓乐。此期道具舞除灯舞、秧歌等已自成一类外,最具代表性的是"花鼓"。在颇有其历史和群众基础的山西,有一首古老的花鼓歌(翼城杨家庄)唱

图 64　清人绘《天后宫走会图》(局部)

道:"唐王坐定长安城,黎民百姓喜在心。年年有个元宵节,国邦定,民心顺,国泰民安喜迎春,花鼓打得热烘烘。"朱元璋家乡的凤阳花鼓,随着被贫困逼迫的农民以打花鼓卖艺谋生,背井离家远走他乡,更是家喻户晓。一首传唱至今的《凤阳花鼓歌》,直接表达了卖艺人无尽的辛酸与怨恨:

凤阳花鼓歌

$1=G\ \frac{4}{4}$

33 33 2 - | 33 33 2 - | 33 33 2 3 | 23 23 2 - | 6 65 3 - | 6 65 3 - |
(咚咚咚咚呛, 咚咚咚咚呛, 咚咚咚咚呛 咚 呛咚呛咚呛) 说凤阳, 道凤阳。

3.5 6 i | 65 31 2 - | 1.2 3 5 | 3 21 2 - | 6 65 35 61 | 65 3 2 - | 33 33 2 - |
凤阳本是 好地方, 自从来了 朱皇帝, 十年 倒有 九年荒。(咚咚咚咚呛

33 33 2 - | 33 33 2 3 | 23 23 2 - | 6.5 6 i | 2 16 5 - | 6.5 3 i | 6 53 2 - |
咚咚咚咚呛 咚咚咚咚呛 咚 呛咚呛咚呛) 大户人家 卖骡马, 小户人家 卖儿郎,

1.2 3 5 | 3 21 2 - | 6 65 35 61 | 65 3 2 -:|
奴 家没有 儿郎卖, 身背花鼓 走四方。

花鼓通常以男女二人演唱为主,附以简单表演,一人击鼓,一人打锣,边唱边舞。主要流行于安徽、江苏、湖南、湖北、山东等地。凤阳花鼓唱述"家室流离之苦",《扬州画舫录》称其音乐"音节凄婉,令人神醉",流布地域相对广远。花鼓进入城市后,表演形式也相应有了改变。据说乾隆五十五年(1790)一次"万寿庆典"中的"花鼓献瑞",表演人数增至八人,击鼓打锣各四人,并增加了笙、笛、琵琶、弦子、鼓板等乐器的伴奏。花鼓在流传过程中广泛吸收各地民间音乐,包括戏曲音乐中的故事、情节等元素,因而清代以后它演化出了湖南、湖北等多个地方的花鼓戏。

道具舞可以手执各种道具载歌载舞。面具舞历史之悠久可以追溯至殷商时代的巫歌舞或"装鬼扮戏"的傩歌舞,并流传至近世。

歌舞类最具代表性的是北方地区的"秧歌"和南方地区的"采茶",即明正德《东乡县志》记载的当时元宵灯市活动的"杂以秧歌、采茶"。

秧歌有边走边舞的"过街"和围场表演的"摺场"两种形式。表演上有地秧歌和踩高跷两种跳法。开头和结尾是大场集体舞,人数众多,用丝弦和锣鼓曲牌伴舞,情绪欢腾热烈。由领舞者带领秧歌舞队变换走出"一字长蛇""二龙吐须""卷白菜心""十字梅花"等各种图阵队形(见图65)。小场的"摺场"一般穿插在大场中,由二三人,通常是领舞者表演内容丰富、技艺较精的歌舞小戏。各地的秧歌戏一般都是由此衍生而成。清人曹源邺曾有《燕九竹枝词》形象描绘人们观看秧歌的热烈场景:"翠袖花钿新样款,春衫叶叶寻春伴。袜尘微步似凌波,铜街初过春风满。沉沉绿鬓凝香雾,驻马郊西人似鹜。画鼓秧歌不绝声,金钗撇下迷归路。"可见秧歌在北方城乡深受欢迎,且分衍出许多犹如东北、河北、山东、山西、陕北等独具地域风格和流派特征的秧歌舞种。

采茶出自产茶区茶农的劳动生活,有人认为是秧歌的变体。它的形态,前文已引清人吴震方在岭南的观察。粤地的采茶又见李调元《粤东笔记》里的记述:"粤俗岁之正月,饰儿童为彩女,每队十二女,人持花篮,篮中燃一灯……歌《十二月采茶》。"此为"茶篮灯"或"茶灯",是彩灯与采茶的结合。口唱"十二月茶"或"四季茶"极为普遍。采茶在南方各地都有,

图 65　清人绘《万寿山过会图》(部分)(首都博物馆藏)

绝不仅于粤地,明清时赣南、福建等地的采茶亦颇盛,然各地的叫法不尽相同。如上引的粤地、赣南是"茶篮灯"或"茶灯",也有称"三脚班"的。广西称"采茶歌"或"唱采茶",湖南、湖北则直称"采茶"或"茶歌"。采茶舞在南方地区的流传,对一些地方戏如安徽黄梅戏、浙江睦剧、江苏锡剧等都产生了一定的影响。明末清初,赣南的采茶歌舞还发展成由一小丑、二小旦表演简单情节的"三小戏"。采茶的伴奏乐器通常用二胡、笛子、唢呐、锣、鼓、钹等。所用音乐曲牌多来自民歌和小曲,性格轻快活泼,优美抒情,田园风味浓郁。

第三节 说唱、戏曲

1. 新唱曲的衍生

在南北曲和时调小曲勃兴的背景下，明清时期的说唱音乐，同此期整体的曲艺艺术一样，出于统治阶层和黎民百姓的普遍爱好，呈现多元演进的态势，众多曲艺种类并说唱曲种广泛流行和发展。明前期，尤其明中叶以后，曲艺唱曲如异军突起，发展很快，说唱艺术品种的名称也随之发生变化。康、乾盛世前后，各地小曲又有新的发展，纷纷进一步向说唱音乐过渡，在不断吸取原有说唱艺术的养分后，逐渐完善，蜕变为新的说唱曲种。各自发展进程中的唱曲在相互交流、碰撞后，也孕育出新的艺术品种，或衍生出众多的分支和流派。少数民族说唱也有不少曲种于此期趋于规范并基本定形。明清时期绝大部分的说唱曲种都流传到了近现代。

明人沈德符《顾曲杂言·时尚小令》曾提及："又《山坡羊》者……今南、北词俱有此名。但北方惟盛爱《数落山坡羊》，其曲自宣、大、辽东三镇传来。今京师妓女，惯以此充弦索北调。"可知明代南北曲（包括弦索调）有不少清唱作品，以套曲或联章等形式唱述故事或描摹某种生活情景，其性质和曲艺唱曲已相近。至清代，各地许多曲艺唱曲品种其实都是明代小曲的后裔或衍变产物。原有小曲若加上一定情节的叙事，至多一人自述之唱也可应对。若故事情节稍有曲折，则须增加人物、对唱，形式结构亦须相应扩充。

如明代北方小曲中的北京小曲，经由清初民间歌曲"岔曲"的变化，即被分为曲头、曲尾前后两部分，中间加曲牌（支曲）若干，连接在一起，即成为雏形状态的一种新的说唱曲种"单弦牌子曲"。明代的北京原还有一种很别致的、特有的民间歌曲"数唱"，源于民间的"脆白"或"脆唱"，类似"朗诵调"。后来单弦牌子曲在曲头后面加入"数唱"作曲牌联章的引起或之前的过渡部分。整体以单弦伴奏（由原一人自弹自唱到专人弹奏），演

唱者自执八角鼓击节。这样,北京地方说唱曲种"单弦牌子曲"或称"单弦",便基本成形。类似以曲牌联缀演变的明代小曲,还分布于两淮、江南地区。如盛行于扬州一带的"淮扬清曲"或"广陵清曲"(此"清曲"为明人所言,是指清唱南曲),俗称"唱小曲""小唱"或"扬州小曲"等,经曲牌联套发展成今天所称的"扬州清曲"。据清人李斗《扬州画舫录》称:原扬州小曲只唱不说,伴奏乐器有琵琶、洞箫、三弦、月琴、檀板等。这种插入某个牌子加以不同变化的曲式,其前源可追溯至宋元时期的诸宫调、"转调货郎儿"及吴地的长篇叙事山歌。牌子曲说唱种类北方还有山东聊城的八角鼓、河南的曲子、甘肃的兰州鼓子等,南方还有四川清音、广西文场、湖南丝弦、湖北小曲等。

 前述此期由民间歌舞演化为说唱艺术的,可举最为典型的走唱类曲种,东北地区流行的二人转。它是在东北大秧歌旧称"小秧歌""蹦蹦"的基础上,吸收东北民歌和"莲花落"的艺术因素发展而成,而形成至迟应于乾隆年间前后。二人转的唱腔音乐以《文咳咳》《武咳咳》等曲牌为主,兼有其他杂曲小调;表演以唱为主,间插韵诵式"说口";形式有一人表演的"单出头",二人表演的"双玩艺儿"和三人以上的"拉(地)场子玩艺儿"。后因流布地域广,长期形成了各具特色的风格流派,有艺谚概括为"南靠浪(舞)北靠唱,西讲板头东耍棒"。即"东路"以吉林为中心,受南来的凤阳花鼓影响,长于舞彩棒;"西路"以辽宁黑山为中心,受关内传入的莲花落影响,讲究"说口"和演奏伴奏的板头;"南路"以辽宁营口为中心,较多保留"大秧歌"的表演程式,唱曲与舞蹈并重;"北路"以黑龙江北大荒为中心,较多地用当地民歌曲调,以唱腔优美见长。

 明清时期经长期孕育而成的新的说唱曲种,最具代表性的当属北方鼓词衍生出的众多地方的"大鼓"曲种和南方"弹词"衍生出的众多地方的"弹词"曲种。

 鼓词的渊源可能与宋代的鼓子词有一定的关联。现存最早的明代鼓词曲本,见于明万历年间澹圃主人(诸圣邻)所编。共分八卷六十回的《大唐秦王词话》。该本采用三、三、四句式,夹叙夹唱。清人徐珂《清稗类钞》

图66　清人绘《北京民间风俗百图》之"唱大鼓书"

"音乐类·鼓词"条称:"唱鼓词者,小鼓一具,配以三弦,二人唱书,谓之'鼓儿词'(见图66)。亦有仅一人者,京津有之。大家妇女无事,辄招之使唱,以遣岑寂。"宋元词话经明代"说唱词话"的发展,即流传到各地,与各地方言、民歌、小调结合,至清代已是各地风格的鼓书。如京津、河北地区的京韵大鼓、梅花大鼓、木板大鼓、西河大鼓和乐亭大鼓、山东大鼓(梨花大鼓),以及东北大鼓、安徽大鼓、湖北大鼓、温州大鼓等等。

以历史较为悠久的山东大鼓为例。山东大鼓可以明末清初临清县赵连江和固始县孙寿朋,因不肯在清朝为官,愤而"自立门户"以说书谋生为初始。但从以山东方音说唱,流布于山东大部以至邻近河北、河南部分地区看,其形成应在山东乡村。早期的表演,是用取自耕农废弃的犁铧做成两个犁铧片,一人左手敲击,右手点击矮架小皮鼓说唱,故初称"犁铧大鼓"。后依其谐音美化而称作"梨花大鼓",表演形式逐渐定形为一人自击一对月牙形铁片和高脚书鼓站立说唱,另一人坐于一旁用三弦伴奏。曲本散韵相间,七字句式唱词,唱腔为源自鲁西南秧歌调的板腔变化体,至清代中叶已衍化出多种板式。流派有以《老牛大摔缰》调为特色、适宜于男艺人表演的"老北口"派,唱腔古朴平直,旋律铿锵有力,发声吐字重而浊;又有以《犁铧调》为特色的、适于女艺人表演的"南口"派,唱腔曲调明快华丽,演唱行腔活泼巧俏。进城以后,由鼓书说唱逐渐转向鼓曲说唱。曲本由说唱中、长篇故事逐渐转向专门演唱抒情性较强的短篇唱词,"南口"派的《犁铧调》遂成为其唱腔音乐的主流。至清代末期,最为著名的山东大鼓女艺人是王小玉(1867—约1900),艺名白妞,即清末凫道人《旧学

庵笔记》里所称:"光绪初年,历城有白妞、黑妞姐妹,能唱贾凫西鼓词,尝奏伎于明湖居,倾动一时,有红妆柳敬亭之目。"《老牛大捽缰》一派则是何老凤(约1840—1900)在华北鼓书界最享盛誉。

　　明代记载中,又有所谓"弹唱词话"。据明人钱希言《狯园》所记:"东瀛耿驾部橘少时,常听市上弹唱词话者";又明人徐渭《吕布宅》诗序云:"始村瞎子习极俚小说,本《三国志》,与今《水浒传》一辙,为弹唱词话耳。"从中又知说唱(或弹唱)词话的艺人多为盲人。如明人姜南《蓉塘诗话》也记道:"世之瞽者,或男或女,有学弹琵琶演说古今小说以觅衣食。北方最多,京师特盛,南京、杭州亦有之。"亦如明人田艺蘅《留青日札》记杭州盲女艺人:"……曰瞎先生者,及双目瞽女,即宋陌头盲女之流。自幼学习小说、词曲,弹琵琶为生。"弹唱词话既有琵琶等乐器伴唱,音乐性与唱的地位必然加强,或唱多于说或全唱而不说。后弹唱词话略称为"弹词",明中、晚期主要流行于江南一带。而嘉靖间田汝成《西湖游览志余》记录杭州的陶真演唱习俗,同上引姜南所记"弹唱词话"情景很相似,曰:"杭州男女瞽者,多学琵琶,唱古今小说、平话,以觅衣食,谓之陶真。大抵说宋时事,盖汴京遗俗也。"只是所记陶真内容除"小说"外还有"平话"。而弹词后来又称评弹,据说是评话与弹词的结合,如苏州评弹即是苏州弹词与苏州评话的合称。可见弹词类说唱与南宋即已出现的陶真似有密切关联。弹词因流传地区不同而名称各异,如苏州弹词、扬州弹词(弦词)、长沙弹词、浙江(四明)南词、福州弹词及广东的木鱼歌等,其中以苏州弹词或苏州评弹的影响最大。

　　明代弹词,开头有一段定场诗,然后弹唱正文。正文部分的各个唱段之间夹有说白,前后唱段的曲调也不相同。伴奏绝大部分用琵琶,也有用小鼓、拍板伴奏的。苏州弹词至清康、乾年间已基本成形。除只有基本曲调大致相同的若干篇子(唱段),中间不插白,只在末尾有一段表白和一首终场诗的小型形式外,已有由开篇、诗、词、赞、套数、篇子等组成的大型形式。大型形式的开篇介绍故事梗概,接"开场赋",进入正文。正文由基本曲调大致相同的篇子和间插各种山歌、小曲、套数、说白(含表白)等组合

而成。其中基本曲调即为板腔体的"书调",套数有缠令和鼓子词两种形式。有时也吸收一些戏曲唱腔。最后唱一篇"攒十字"和念一首终场诗作结。此期的伴奏乐器除琵琶外已加上了小三弦和洋琴(亦即扬琴)。如清初李声振《百戏竹枝词·弹词》中所说:"四宜轩子半吴音,茗战何妨听夜深。近日《平湖》弦索冷,丝铜争唱打洋琴。"表演形式是一至三人分持三弦和琵琶自行伴奏,通常是男操三弦,女抱琵琶,坐着用方言说唱(见图67)。

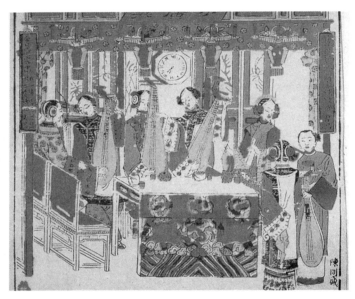

图 67　清苏州桃花坞年画《小广寒弹唱图》(局部)

苏州弹词由于技巧构成不断丰富发达,使得它于定形后不久的嘉、道年间即名家辈出,流派纷呈,进入鼎盛时代,形成了以说、唱、做来划分风格流派的传统。因演员个人弹唱风格的不同而有诸如"陈调"(陈遇乾)、"马调"(马如飞)、"俞调"(俞秀山)之别。此期有号称苏州弹词史上"前四家"(同、光年间的"后四家"与之对应)的诸种说法,较为流行的一种是"陈(遇乾)、毛(菖佩)、俞(秀山)、陆(瑞廷)"四大家。陈调创始人陈遇

乾,早年习唱昆曲,有角色表演的功底;音色苍劲,吐字清重,适于表现老生、老旦的角色;嘉庆刊本《义妖传》《双金锭》、道光刊本《芙蓉洞》均题为"陈遇乾编"。毛菖佩是陈遇乾的学生,善于"放噱";相传他曾创编传统书目《白蛇传》。俞调创始人俞秀山善于说唱《倭袍》和《玉蜻蜓》,他的特点是音域广,真假声兼用,讲究字调四声的抑扬顿挫,故旋律宛转流丽,唱腔回环曲折,适合花旦、青衣的角色,后世女艺人多所效法。陆瑞廷以著名的"说书五诀"("理、味、趣、细、技")著称,对苏州弹词"说、噱、弹、唱"的基本艺术技巧做了独特、精深的概括与阐释,曰:"理者,贯通也;味者,耐思也;趣者,解颐也;细者,典雅也;技者,功夫也。及其所长,人不可及矣。"(清·马如飞《南词必览》)这些要求也是他自己表演艺术的经验之谈。经"前四家"及同时代艺人的共同努力,无论是书目的积累,还是唱腔流派的锤炼、技巧思路的拓展,都为苏州弹词的长足发展奠定了坚实的基础。

渔鼓道情类说唱历史悠久,其前源可上溯至唐代道观内的"经韵",即道士用道曲说(讲)唱道教故事,流入民间后俗称"道歌"。经与各地小曲结合,至迟于宋代演变为唱曲的"道情",即所谓道教的"道教唱情"。明代文人已写了不少道情作品,多用南北曲填词演唱。朱有燉杂剧《神仙令》第一折中,有"末打渔鼓、简板引入仙上"一句,便知其说唱表演主要用渔鼓筒和长竹片敲击伴奏,也可加二胡、琵琶、铜钹等乐器。渔鼓筒是蒙上鱼皮的长竹筒,长竹片是简板,"渔鼓"或"渔鼓道情"之称由此得来。又据清人徐珂《清稗类钞》称:"道情,乐歌词之类,亦谓之黄冠体,盖本道士所歌,为离尘绝俗之语者。今俚俗之鼓儿词,有寓劝戒之语,亦谓之唱道情。"故道情于清代流传广泛且吸收各流布地其他曲种和民歌的音乐唱腔后变化巨大,全国大部分地区都形成了用当地方言说唱表演、各具地域风格特色的此类曲种。如北方的青海道情、内蒙道情、陕南渔歌、山西的神池道情等;南方的广西渔鼓、四川竹琴、湖北道情、湖南渔鼓、江西的宁都道情、江苏的徐州渔鼓、浙江的义乌道情等。仅湖北一地的渔鼓道情就衍化出沔阳渔鼓、长阳渔鼓、走马渔鼓、麻城渔鼓、襄阳渔鼓、鄂西竹琴、随州

道情、郧阳道情、公安道情、宜城兰花筒、哦嚹腔渔鼓、楠管等等,尚且不说其向地方小戏的衍变。道情所用的唱腔既有板腔体,也有曲牌体,还夹用小调、小曲。约随晋代以来道情影响的日益扩大,直至清代的传衍广布,道情影响之深远,引来众多文人参与模拟创作,如清初的王夫之、乾隆时的徐大椿等,连"扬州八怪"之一的郑板桥都作有《道情十首》,并广传于世,可见此类说唱确有其魅力独到之处。

2. 明代声腔的勃兴

明代戏曲的主要形式是传奇。明传奇以元代南戏为基础,同时吸收了元杂剧的成果。而元杂剧到了明代,其衰微的走势正好与明传奇的发展形成了反衬,即几乎是杂剧一步步转向衰落的同时,明传奇一步步走向了兴盛(见图 68)。

图 68　晚明佚名绘《南都繁会图》(局部)(中国国家博物馆藏)

明传奇同南戏一样,主要唱南曲,也吸收和使用部分北曲,并继承了南戏在曲牌使用上不拘一格的特点。即用曲无一定之规,依内容之需灵活使用支曲单用或叠用、多曲联用或联套及南北合套等形式,并且不受"宫调"约束,同一套中的不同曲牌也可以分属不同的"宫调",全套也不是一唱到底。如《牡丹亭·惊梦》的一个套曲,全套由杜丽娘(旦)、柳梦梅(生)和花神(末)分唱,依剧情看,旦唱《山坡羊》(商调),写杜丽娘入梦前的情思——其后生唱《山桃红》(两支、越调),写杜丽娘梦境——间插末唱《鲍老催》(黄钟)——最后旦唱《绵搭絮》(越调),写杜丽娘醒后的感叹。可见套曲在用曲、"宫调"及演奏脚色等方面,都依剧情需要而灵活变化。但这都是在有了曲谱的编制之后,即是在曲牌使用规范化、格律化基础上的灵活。不同曲牌在句法、句数、字数、平仄、用韵等方面都有固定格式,众多曲牌又根据音乐上的内在联系而分别归入不同的"宫调",根据需要作不同的组合使用。徐渭《南词叙录》曾说:"南曲固无宫调,然曲之次第,须用声相邻以为一套,其间亦自有类辈,不可乱也。……作者观于旧曲而遵之可也。"曲牌使用形式虽多样,但总体是有"格"可依,并形成了一定体制。此为文人传奇。而其"俗化"的民间戏文,音乐体制已呈相当散漫自由甚至无序的状态了。

南戏在不同的流行地区必然吸收一些当地民间的歌调,到了明代,传奇在腔调上呈现出多路分化的发展趋向,形成了众多各具地方特征的声腔。在江、浙、赣等地民间先后分化出海盐腔、余姚腔、弋阳腔、昆山腔。其后的明传奇便是用这样一些声腔来演唱,不同的地方声腔各有自己的剧目,同一个剧目也可以由不同的声腔"改调歌之"。

明人顾起元《客座赘语》"戏剧"中记有用弋阳腔、海盐腔演唱传奇的情况:"南都万历以前,公侯与缙绅及富家,凡有宴会,小集多用散乐,或三四人,或多人,唱大套北曲。……大会则用南戏。其始止二腔:一为弋阳,一为海盐。弋阳则错用乡语,四方士客喜阅之。海盐多官语,两京人用之。"可知明中叶演出南戏(传奇)时,海盐腔与弋阳腔已雅俗分流。又汤显祖《宜黄县戏神清源师庙记》载有海盐与昆山腔的比较:"南则昆山,之

次为海盐,吴浙音也。其体局静好,以拍为之节。"可知海盐腔不仅次于"体局静好"、优美动听的昆山腔。

海盐腔至迟弘治年间已盛行,嘉靖年间更有发展。如杨慎刊于嘉靖间的《丹铅总录》"北曲"条所云:"近日多尚海盐南曲,士夫禀心房之精,从婉娈之习者,风靡如一。"海盐腔主要流行于浙江的嘉兴、湖州、温州、台州一带,如上引所言,风靡于上流社会,属于雅的一路(见图69)。伴奏不用管弦,主要用锣、鼓、拍板等打击乐器烘托。大约于万历年间,人们"见海盐等腔已白日欲睡",而此间正是昆山腔崛起之时。但从刘廷玑《在园杂志》中所云"西江弋阳腔、海盐腔犹存古风","作曲以口,滚唱为佳"来看,

图69　清初人绘《金瓶梅词话》第六十三回插图——明人堂会演海盐腔《玉环记》图

又可知于明末清初,海盐腔还在以通俗易懂的"滚唱"争取观众。它对弋阳腔、昆山腔之演变所发挥的作用不可忽视。

弋阳腔又称秧腔、弋腔或高腔,如李调元《剧话》云:"'弋腔'始弋阳,即今'高腔',所唱皆南曲。又谓'秧腔','秧'即'弋'之转声。"又说它"向无曲谱,只沿土俗,以一人唱而众和之"。联系王骥德《曲律》所记:"今至弋阳、太平之滚唱,而谓之流水板。"李渔《闲情偶寄》"音律"解释"滚唱"(即"滚调")曰:"字多音少,一泄而尽。"汤显祖《宜黄县戏神清源师庙记》所称"江以西弋阳,其节以鼓,其调喧"等,可知弋阳腔是一种以锣鼓烘托、不用丝竹、字多声少、语言通俗如话、旋律简明又有快速连唱的滚调和帮腔的民间俗腔,气氛"闹热",风格粗犷,极富生活气息和民间乡土特色,怪不得"四方士客喜阅之"。明人凌濛初《谭曲杂劄》称:"江西弋阳土曲,句调长短、声音高下,可以随心入腔",在民间又总是随口演唱,任意更改,曲本无几。如朱彝尊《静志居诗话》所说:"传奇家曲,别本弋阳子弟可以改调歌之。"它不拘传奇还是杂剧,皆可拿来改腔易调而唱。相比明代其他声腔,弋阳腔流传最广,影响最大,且"错用乡语",沿以土俗,极易与各地民间音乐、方言、戏曲相结合,而繁衍出来的地方声腔也最多。后形成诸多流派的弋阳腔系统,如明后期的乐平腔、太平腔、四平腔、青阳腔、徽州调等。对清代以后诸多地方戏曲的成形与发展影响深远,至今都是不少剧种的代表性声腔,如川剧、湘剧、徽剧、婺剧、赣剧等。

明成化前后的陆容《菽园杂记》记道:"嘉兴之海盐、绍兴之余姚、宁波之慈溪、台州之黄岩、温州之永嘉,皆有习为倡优者,名曰'戏文子弟',虽良家子不耻为之。"其中提及"戏文子弟"在"绍兴之余姚"所唱的,大约应是余姚腔。至嘉靖年间,余姚腔已流布到江苏、皖南一带,即徐渭《南词叙录》所云:"称余姚腔者,出于会稽,常、润、池、太、扬、徐用之。"又明末茧宝主人《成书杂记》谈到:"俚词肤曲,因场杂白混唱,犹谓以曲代言。老余姚虽有德色,不足齿也。"其中"杂白混唱"之"白"或指"滚白",多以七字句为主,"唱"或即流水板快唱,亦即上文提及的"滚唱"或"滚调"。再据张牧《笠泽随笔》:"万历以前,士大夫宴集多用海盐戏文娱宾客……若用弋

阳、余姚,则为不敬。"可知余姚腔类同弋阳腔,不用管弦,只用锣、鼓、板,是一种粗犷的民间土俗之戏腔也,衰落后,难寻其踪迹。有学者推测今绍兴高腔即余姚腔的支派和主流遗响,可备一说。

据徐渭《南词叙录》记述,余姚、海盐、弋阳、昆山四种声腔中,昆山腔"流丽悠远,出于三腔之上,听之最足荡人",然流行地域却"止行于吴中"。王骥德《曲律》说:"旧凡唱南曲者,皆曰'海盐'。今'海盐'不振,而曰'昆山'。"可知昔日盛行的海盐腔是同属雅类的,经改革后,为后来居上的昆山腔所替代。嘉靖、隆庆年间,魏良辅有感于"南曲之讹陋","平直而无意致",集合一批有志之士,即张梅谷、谢林泉、张野塘等曲师,对昆山腔进行了革新。"良辅转喉押调,度为新声,疾徐、高下、清浊之数,一依本宫;取字齿唇间,跌换巧掇,恒以深邈助其凄唳。"(清·余怀《寄畅园闻歌记》)创成一种集南、北曲唱法之长于一体的被称为"水磨调"的新唱法,并用箫管、弦索和鼓板合在一起伴奏。自改革后的昆山腔水磨唱法,明末曲学家沈宠绥在《度曲须知·曲运隆衰》中有一段精当的评述:"……尽洗乖声,别开堂奥。调用水磨,拍捱冷板。声则平、上、去、入之婉协,字则头腹尾音之毕匀。功深镕琢,气无烟火。启口轻圆,收音纯细。"而将这种"水磨"昆腔新声搬上戏场用于传奇演唱的第一个获得成功的剧本,是明代传奇作家梁辰鱼的《浣纱记》。传奇《浣纱记》用改良后的昆山腔即水磨调演唱,伴奏除了使用箫管笙笛,又加入了三弦、提琴和阮。这无疑是伴奏乐器最多、表现力最丰富的一种声腔,实现了从昆山腔到昆剧的跨越。此时的水磨腔,如沈宠绥《度曲须知》所说:"要皆别有唱法,绝非戏场声口,腔曰昆腔,曲名时曲,声场禀为曲圣,后世依为鼻祖。盖自有良辅,而南词音理,已极抽秘逞妍矣。"此后,文人作家纷纷将"水磨"昆腔奉为传奇唱法之正宗,竞相仿效。文人传奇的创作和演唱一时蔚然成风,昆山腔遂跃居于民间诸腔之上,成为传奇戏场声腔中的"大雅"之音。昆山腔的流播地域也不再"止行于吴中",很快向南北、四方发展,形成流行全国之势(见图70),对各地的地方剧种产生了巨大的影响。

图 70 清人绘《康熙南巡图》第九卷（局部）之"社戏"场面

3. 清代的花雅争胜

明末清初此起彼伏的反清斗争，呈现出明清交替之际的社会大动荡，加之清初激烈的民族斗争，这些都对由明入清的传奇和传奇作家发生了深刻的影响，致使晚明已达鼎盛的昆山腔入清以后再攀高峰。继《牡丹亭》后，《长生殿》和《桃花扇》的相继出现是其标志。昆山腔的地方化也使它支派纷呈，如北昆、京昆、湘昆、苏昆、宁昆、永昆等，并为后世众多剧种，如京剧、川剧、湘剧、赣剧、婺剧、祁剧、桂剧等，留存下它的不少曲牌和剧目，影响深远。而明末已广为流传的弋阳腔，入清后继续保持它的"草根"品质，顺应时代而发展。它勇于进京，以京腔的面目与剧坛盟主的昆曲激烈竞争。清人杨静亭在《都门江纂》里称："我朝开国伊始，都人尽尚高腔。

延及乾隆年,六大名班,九门轮转,称极盛焉。"昆、京二腔之争即所谓的花雅之争,实为雅俗之争。昆曲一味迎合士大夫的趣味,不断雅化实为僵化,必然逐渐脱离市井民间。京腔(即弋阳腔或高腔)走群众化、通俗化、顺乎民心民意之路,必然迎来"六大名班,九门轮转,称极盛焉"的局面。康熙年间已崭露头角的民间地方戏曲或为花部诸腔的代表梆子腔和皮黄腔,进入乾隆年后则成燎原之势,最终以板式变化体的音乐体制与曲牌联套体的昆曲等形成并峙,而取代了昆曲的剧坛霸主地位。

雅部昆曲之外所有新兴于各地民间的戏曲声腔和剧种,当时都被统称为花部或乱弹,见于记载的有如梆子腔、皮黄腔、柳子腔、秦腔、西秦腔、襄阳腔、二簧调或胡琴腔、乱弹腔、罗罗腔、弦索腔、巫娘腔、唢呐腔、楚腔、吹腔、句腔等等。它们流布地域极广,足迹遍布陕、甘、晋、冀、鲁、豫、京、苏、浙、皖、湘、鄂、赣、闽、粤及云、贵、川等地。各路声腔自然荟萃于北京和扬州争芳斗艳,遂形成此南、北两大演出中心。其中率先以崭新的板式变化体面目向联曲体的昆、弋发出挑战的是梆子腔。

梆子腔又称陕西梆子或秦腔。李调元《剧话》里说:"秦腔,始于陕西,以梆为板,月琴应之,亦有紧慢,俗呼'梆子腔'。"可知梆子腔以梆子击节而得名。据陆次云《圆圆传》得知,明末农民起义领袖李自成就喜听梆子。他曾命群姬演唱,"已拍掌和之。繁音激楚,热耳酸心"。清人严长明在其《秦云撷小谱》中形容秦腔音乐为:"至于英英鼓腹,洋洋盈耳,激流波,绕梁尘,声震林木,响遏行云,风云为之变色,星辰为之失度,又皆秦声,非昆曲也。"然梆子腔并非单纯"大声疾呼,满室满堂","其擅场在直起直落,又复宛转关生;犯入别调,仍蹈宫音"。此外,它还"小语大笑,应节无端,手无废音,足不徒跐,神明变化,妙处不传"。

梆子腔是花部诸腔中最早从诗赞系说唱中继承了板式变化体音乐体制。唱腔由上、下十字句或七字句组成。腔调上有"花音""苦音"两种:"花音"表达喜悦、欢快的情绪,"苦音"多用于哀怨、悲愤的场合。一眼板、三眼板、流水板、散板和摇板等各主要板式齐备,以节拍、速度的变化造成旋律的变化,从而创造出丰富多彩的曲调,表现各种复杂的戏剧情绪。上

引李调元说梆子腔主奏乐器是月琴,至乾隆中期变化为胡琴(梆胡或板胡),从而对梆子腔音乐的发展产生重大影响,致使梆子腔的唱腔演唱和伴奏乐器的表现力同时得以更充分的发挥。即如《都门纪略》所说:"至嘉庆年,盛尚秦腔,尽系桑间濮上之音。而随唱胡琴,善于传情,是足动人倾听。"可见梆子腔的魅力既有民间传统的根底,又有表演艺术上的成熟。流行全国各地的梆子腔音随地改,并与当

图 71　清人绘北京《妙峰山进香图》(部分)

地民间音乐相结合,繁衍出遍布大江南北的各路梆子腔声腔系统,对各地的戏曲发展也产生了重要影响(见图71)。

梆子腔板式音乐结构的通俗性和易解性,使它流布各地后落地生根快,入乡随俗易,很快于不同时间以不同方式音随地改,与当地民族音乐相结合,陆续繁衍出陕西、山西、甘肃、河北、河南、山东、四川、安徽、江苏、贵州、云南等遍布大江南北的各路梆子剧种,或地方剧种的声腔之一,进而形成一个庞大的梆子腔声腔系统。发展中始终保持单一声腔的有如汉调桄桄、山西梆子、河南梆子、山东梆子、河北梆子、老调梆子、淮北梆子等;发展为多声腔剧种中一支的有如上党梆子、莱芜梆子、川剧、绍剧等。此外,还有衍生为其他声腔的。

作为梆子腔系的鼻祖,秦腔首先于乾隆年间形成了四路风格不同的秦腔,即同州梆子、西安乱弹、西府秦腔和汉调桄桄(亦称南路秦腔)。同州梆子较早过河到山西蒲州,形成蒲州梆子,开了山西各路梆子之先,南下后继而流变出北路、中路和上党梆子。秦腔南下至长江流域后,在安徽

境内与昆弋腔结合，形成一种新的长江流域的综合性梆子声腔。秦腔传入河南后与当地民间歌唱以及罗戏等相结合，约于乾隆时期形成具浓厚地方风貌和在板路、行腔上有自己独特风格的河南梆子。

与其他梆子腔有所不同，音阶、调式上，秦腔、同州梆子、蒲州梆子、川剧的弹戏均有"欢音"和"苦音"之分，河北梆子有"反调"，而河南梆子则有"豫东调"和"豫西调"之别。主奏乐器板胡的定弦上，秦腔、蒲州梆子、河北梆子等均用 la—mi 弦，而河南梆子却定 mi—la 弦。板式上，一般梆子腔剧种分八种，即原板、慢板、流水板、快流水、紧拉慢唱的五种正板，加导板、散板、滚板的三种辅助板式。而河南梆子的板式还要细分，如慢板细分有"金挂钩""迎风板""连环扣"等，二八板细分有"联板""狗嘶咬""垛子"等等。

山陕梆子长期在河北和北京地区演唱而发生流变，约于道光年间形成了河北梆子。道光末年即因地方化的方法不同而有外江派和内江派之分，亦即后来的河北梆子的两个流派：山陕派和直隶派，约于光绪年间步入了它班社林立、人才济济的鼎盛时期。值得称道的著名表演艺术家可推郭宝臣、侯俊山、田际云和分别由他们掌班的义顺和班、瑞盛和班、玉成班等。而梆子腔于晚清发展达致高峰的社会原因，应与鸦片战争后各地人民反封建反殖民的民主浪潮更为相关。正是具有民主传统的梆子腔，无论是形式上还是内容上，都与人民反帝反封建斗争中的强烈爱憎及时代精神发生了共鸣，契合了时代的审美取向，所以它才会深受广大群众的喜爱而获得全面发展的社会条件。

依同样的道理，循同样的规律，继梆子腔之后出现的皮黄腔，是影响更大、流播更广的又一支板式体重要声腔。皮黄腔综合性的声腔特点更为显著。它以西皮与二黄两种声腔为主体，又融高拨子、四平调、吹腔和南梆子等腔调于一炉。这种综合性声腔的源流及形式，学术界向无定论，此仅以近年一些较新的说法作为参照。

乾隆中期，吴人钱德苍辑录了一套戏曲选本《缀白裘》。从所收剧目来看，它们用的是一种有别于秦腔的新兴的综合性的梆子腔。这种声腔

以梆子秧腔和梆子乱弹腔作为主体唱腔，其次还有吹腔，并兼容西秦腔、高腔、京腔等声腔，约于康、乾间风行于江、浙、赣、皖、鄂等地的长江流域。据康熙间刘廷玑《在园杂志》说："近今且变弋阳腔为四平腔、京腔、卫腔。甚且等而下之，为梆子腔、乱弹腔、巫娘呛、唢呐腔、罗罗腔矣。愈趋愈卑，新奇迭出，终以昆腔为正音。"得知梆子秧腔和梆子乱弹腔是弋阳腔所变。又据明代汤显祖《宜黄县戏神清源师庙记》云："江以西弋阳，其节以鼓，其调喧。至嘉靖而弋阳之调绝，变为乐平，为徽、青阳。"得知嘉靖间弋阳腔又衍变出徽州腔和青阳腔。徽州腔进一步发展后接受了昆曲的影响，经过四平腔的过渡，变身为昆弋腔。昆弋腔既有宫调的约束，又用比较自由的曲牌联缀法，并废除了人声帮腔和靠腔锣鼓，改用笛子和唢呐伴奏，唱腔节奏和旋律委婉转折。约于明末清初，秦腔（西秦腔）先后与四平腔、昆弋腔合奏、结合后，导致长江流域的梆子腔问世。若是以昆弋腔为主吸收秦腔则产生了梆子秧腔，而以秦腔为主吸收昆弋腔则产生出了梆子乱弹腔。上述新兴综合性声腔的梆子腔，其组成中还有吹腔。《秦云撷英小谱》谓："弦索流于北部，安徽人歌之为枞阳腔（今名石牌腔，俗名吹腔）。"吹腔长期与梆子秧腔同台演出，经徽班艺人将吹腔正板（又叫"二黄平"或"平板二黄"）与高拨子相结合后，创造出了老二黄，亦即后来的二黄腔。

上述梆子乱弹腔亦与秦腔有所不同，如清人李振声《百戏竹枝词》云："乱弹者，秦声之缦调者，倚以丝竹，俗名昆梆。"它"倚以丝竹"之后，必然具有了昆曲婉转低回的缦调特点，它与吹腔经常演唱并结合后，经襄阳腔影响的过渡，终导致了西皮腔的诞生。而襄阳腔也是进入湖北后得到长足发展的秦腔与吹腔结合后的产物。西皮腔大约形成于乾隆末年，皮黄的合奏大约亦于此时开始。借徽、汉两地经济发展，商贸活跃，水陆交通便利之劲风，徽、汉两地戏班的足迹远涉江南并全国各地（见图72），汉调、徽调艺人共同为皮黄腔的形成和传播作出贡献。

乾隆五十五年（1790），徽班三庆第一个进京，到嘉庆八年（1804）徽班和春成立，先后进京的三庆、四喜、和春、春台四大徽班雄居京师舞台，一时称盛。而汉调（楚调）艺人也早在乾隆末年就在京师占有了一席之

图 72　清人绘《盛世滋生图》之"村野社戏"场面

地。徽、汉两班艺人在早已交流合作的基础上,在北京继续同台、交流和结盟。正是皮黄腔日趋成熟和京剧孕育诞生之际,一个由众多剧种组成的全国性的皮黄腔声腔系统随之出现。属于皮黄腔系统的剧种除京剧外,主要有汉剧、徽剧、赣剧、湘剧、粤剧、桂剧、滇剧等。

约于道光二十年后至同治年间(1840—1862),京剧形成后,因西皮节奏多样,音程跳动大,适于昂扬、活泼、喜悦等情绪的表现;二黄节奏较稳,速度较慢,常表现苍凉、悲叹、深沉的情感,故唱腔的整体布局更加丰富多彩而动听。两种腔调又各有表现不同情感内容的不同的板式,如西皮有导板、慢板、二六、流水、快板、散板等,二黄有导板、回龙、慢板、反二黄等。京剧广泛而丰富的题材内容,导致唱腔、板式的整体结构布局更加完

备、更加丰富多彩而更加动听。继梆子腔之后，皮黄腔开"多腔板式变化"之先河，进一步完善了戏曲音乐的板腔体结构。京剧形成了北京字音与湖广音有机结合的演唱语音和以老生为主的演出格局，解决了戏曲音乐中多年悬而未决的男女分腔及各行当性格化唱腔问题，为戏曲音乐更深入地塑造人物形象及以后的发展做出了贡献。以老、小"三鼎甲"或"同光十三绝"为标志的一大批优秀演员，推动着京剧在音乐唱腔、表演等方面不断发展，新的流派不断产生。其中杰出代表者可推咸丰、同治年间的"老三鼎甲"（亦称"前三杰"）程长庚、余三胜、张二奎，光绪年间的"小三鼎甲"（亦称"后三杰"）谭鑫培、孙菊仙、汪桂芬等（见图73）。皮黄腔继昆曲之后第二次集南北音乐之大成，又因京剧的诞生、崛起，最终成为近三百年来影响最大的戏曲声腔，有国剧之誉的京剧成为我国最大的剧曲剧种。

图 73　清沈容圃摹《同光十三绝》剧照

上引汤显祖、刘廷玑等人所言，已知明中期以后，随着余姚腔的衰落，"两京、湖南、闽、广用之"的弋阳腔却有不小的发展，繁衍出并同时涌现出不少地方性的土俗之腔，诸如乐平腔、徽州腔、青阳腔、太平腔、四平腔及义乌腔、绍兴调腔、潮州调腔、泉州泉腔、广西越调等等，至明后期的剧坛上形成诸腔竞奏的繁盛局面。各路民间歌腔，经徒歌干唱中的帮和，即后来的"帮腔"或"接腔"的"一唱众和"，以打击乐的托垫和"杂白混唱"等变化，曲牌有了扩充，曲体出现变异；与文词扩充、出现情绪热烈的"滚调""滚唱"相应，板式出现"滚板"或"流水板"；腔调、曲体上出现"改调歌之"和曲牌联套等，诸多民间俗腔向地方戏曲化演进。晚明清初兴起的这些

所谓的"乱弹"诸腔,其代表正是梆子和皮黄,呈相对峙局面的另一方便是雅部昆曲,从而形成了清代戏曲史上持续半个世纪之久的"花、雅"之争。

昆曲的衰微也是一个曲折、渐进的过程。清乾隆年间,京中人惊呼观众"所好唯秦声、罗、弋","闻歌昆曲,辄哄然散去"(据张漱石《梦中缘传记序》)之时,显示了昆曲的大势已去。而江南吴地,由于帝王的声色之好,官僚富贾的推波助澜,无论是家班还是班社,昆曲还处在遍地花香之季。时有《苏州竹枝词·艳苏州》云:"千金浪掷爱名优,(原注:名优向为吴门地产,遂有家备戏箱行头,以相夸耀。更有富家蓄戏班,以相争胜。)多买歌童拣上流。(原注:生必风华,旦必窈窕,声必清亮,歌必婉转。)学会戏文三两本,城隍庙里浪行头。(原注:吴人谓夸张为摊浪。)"昆曲高度成熟后走向凝固,但在艺术风格和演出形式上还自行作出某些通俗化与地方化的调整和变化(见图74),这便是乾嘉以后相继形成、出现于遍布大江南北的北昆、浙昆、徽昆、湘昆、赣昆和川昆等。

图74　清人绘光绪年间《茶园演剧图》(局部)

随之而来的是弋阳腔音随地改地向高腔的演变,结果必然是与当地语言、民风民俗和民间艺术的结合,导致遍布全国各地的各路高腔的形

成。然弋阳腔所特有的帮腔、加"滚"等"土俗",只会丰富和发展而不会消失。民族民间的地域性风格特征,只会通过变化更加强化而不会弱化。如湘剧高腔中随处可听到湖南民歌小调的旋律;川剧高腔吸收大量的秧歌、车灯歌、船夫号子和宗教歌曲,音乐风格不仅热烈火爆,而且带有浓郁的诙谐色彩。它的帮腔的多样化的趋势使其具有了渲染环境气氛、揭示人物内心活动、制造喜剧效果、对人物事件进行评价等多种功能,帮腔的方式也发展为独唱、合唱,有词和无词等多种。

第四节 器 乐

1. 琴派与琴乐

我国乐器和器乐的雅俗分野早就开始,古琴(见图75)及琴乐在魏晋时期就走向雅化,逐渐成为广大文士和王公贵戚中好琴之人独享的品性。而市井器乐在宋元时期尤其活跃,与各类市井艺术、市井音乐须臾不可分离,它们在共同的实践和相互的促进中,发展得迅速且日臻完善。至明清时期,各种常用乐器都已大致定型,乐器在社会音乐生活中的运用更加广泛,琴乐进一步雅化。有的重要乐器的演奏技艺,随着社会器乐活动的不断实践而日益精致。在促成各地方乐种成形的同时,这些乐器自身也成为地方乐种的主奏乐器或特色乐器,因而也是乐种特色的标志。介于雅俗之间的

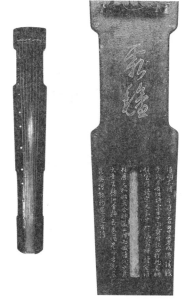

图75 明代古琴(正面、反面上部)

代表是琵琶及琵琶乐,这也正说明它广泛运用于各种音乐形式。而器乐音乐的扎实、有效的提高、发展,并不是单方面可以成就的,除了演奏家的天赋和智慧外,还需要乐器制作、乐器性能的不断精良、完善,音乐作品创作方面的不断提高和成熟,以及社会音乐生活的良好背景和乐器各种组合形式的扎实、持久的音乐实践(这里且不包含宗教、宫廷和少数民族器乐,另有专叙)。

明清琴乐的发展明显表现在琴派的演进和琴谱的增多。艺术流派的出现是一门艺术及其技艺成熟的标志。音乐流派首先须有这一流派的群体和代表人物,须有主要体现在代表人物身上的这一流派所特有的美学追求和艺术风格,表现在其特有的技法或表现方法和代表曲目等。明清时期琴坛上流派林立,与此期文人音乐家们精神上追求无为寡欲、返朴归真,艺术上尊重传统、雅好古音,钟情于畅雅、清越的声韵和遁世脱古、超绝凡尘的情怀有关。从明代虞山派、绍兴派、金陵派、江(松江)派,到清代的广陵派、闽派、川派、诸城派等风格色彩之斑斓纷纭,形成了古琴艺术有史以来的又一高峰期。正如清人黄晓珊在《希韶阁琴瑟合谱》中所概括的:"金陵之顿挫,中浙之绸缪,常熟之和静,三吴之含蓄,古蜀之古劲,八闽之激昂。"而流派的演进与技艺的推进正是相辅相成的,这一点,此期几个影响较大的琴派体现得尤为典型。

明代琴坛的重要琴派浙派,起于南宋末,创始人是郭楚望,明初的代表人物是宋末浙派名家徐天民之曾孙徐和仲。徐和仲居于浙江四明(今宁波),以教书为业,作有《文王思舜》等曲,远近求学者很多。他的琴艺有"得心应手,趣自天成"之誉,曾被明成祖朱棣召见。他集徐门传曲编就《梅雪窝删润琴谱》,习者极多。当时的浙派琴家多出于徐门。其子惟谦、惟震继其家学,弘治间张助、嘉靖间萧鸾等无不出其门下,故时有"徐门正传"之称。明人刘珠《丝桐篇》里曾记:"近世所习琴操有三:曰江,曰浙,曰闽。习闽操者百无一二,习江操者十或三四,习浙操者十或六七。""迄今上自廊庙,下逮山林,递相教学,无不宗之。琴家者流,一或相晤,问其所习何谱,莫不曰'徐门'。"可见当时徐门影响之大。

明中期的徐门著名弟子张助,本为苏州民间琴家,被弘治召进宫中后传艺于太监戴义,戴义又传于太监黄献。黄献为广西平乐人,自谓研习琴艺"朝夕孜孜,顷刻无息","年跻六十余,其志未尝少倦"(《梧冈琴谱后序》)。后在十余位琴友资助下,于嘉靖丙午(1546)将张助所传徐门琴曲编刻为《梧冈琴谱》二卷,收浙派琴曲四十二首,是现存最早的徐门琴谱。后人杨嘉森又增编为《琴谱正传》,收琴曲七十一首。河南阳武(今河南原阳)人萧鸾,本为金陵世家,自幼习琴,后投身徐门,"一日莫能去左右,计五十余年"(《杏庄太音续谱序》)。他纠合同好,费去四年工夫,"分五声,盖诸吟,删补各操,广释意",编成徐门琴谱《杏庄太音补遗》和《杏庄太音续谱》,致使浙派的影响更加扩大,终成为明代琴派中势力最大的一宗,直至明末。

如果说徐门琴派注重于独奏,主张把琴作为独奏乐器来使用,能够在琴上施展轻、重、疾、徐、吟、猱、绰、注等技巧,那么"江操刘门"则更主张把琴作为声乐曲或琴歌的伴奏乐器来使用,认为朴素的琴音,包括较多地使用散声和泛声,配以声韵悠扬的演唱更有意味。这便是明清时期琴坛上的器乐、声乐两派。声乐派主要即指江派,它聚集了明代一部分注重亦弹亦唱的"琴歌"、提倡以琴和歌的琴家,多活动于江左及南京一带。明中、后期的代表人物分别有龚稽古、谢琳、黄士达、黄龙山、杨表正、杨抡等。上引刘珠《丝桐篇》中也有江、浙两操的比较,说"据二操观之,浙操为上。其江操声多烦琐,浙操多流畅,比江操更觉清越也"。江派以琴伴歌的做法虽面对颇多非议,但江派人士仍坚持强调正文对音、以文配琴的意义,抗拒"去文以存踢"(杨表正《重修真传琴谱》)的做法,先后纂辑了二十多部包含大量琴歌的谱集,创作了不少得以传唱的琴歌作品,如杨表正的《渔歌调》、王善的《精忠词》《幽涧泉》等,直至清代,追随者不绝。福建地区的闽操,也以琴和歌,只是歌唱的都是操闽地乡音的词曲,清时的代表人物是浦城人祝凤喈。其父好琴,曾建"十二琴楼"贮琴数十张,传为佳话。祝氏成年后广交琴友,课徒授业,并广搜琴谱,又亲撰琴论专著《与古斋琴谱》。作有《精忠词》的陕西长安人王善,编有《治心斋琴学练要》。他在传统琴歌基础上吸收融化了昆曲的某些长处,为岳飞的《满江红》词谱

写了琴歌《精忠词》,有中州派宽宏苍老、刚健有力的风格特色,是当时民族矛盾与阶级矛盾交织现象的曲折反映:

满江红·精忠词

南宋·岳飞词
清·王善曲
王迪 定谱

1＝A

```
3 3 | 6 6 12 | 3 - | 3 5 6 | 1 232 12 | 35 21 | 121 6 | 6 - | 656 12 | 3 -
怒发冲 冠,        凭栏处        萧萧 雨 歇。 抬 望 眼,

5 6 1 · 2 | 6 · 1 65 | 3 - | 5 6 3 | 2 3 3 21 | 6 1 2 | 1 - | 65 3 · 5 | 656 1 | 12 3 5
仰 天  长  啸,  壮怀激         烈。      三 十  功 名 尘

3 21 | 6 - 1 · 2 | 3 5 6 | 3 · 2 | 3 21 65 | 121 6 | 6 - | 2 · 1
与  土,八千里路  云和 月, 莫等  闲,白了  少 年头, 空悲

1 0 | 6 · 6 65 | 1 6 · | 6 32 12 | 3 - | 1 6 · | 6 12 | 3 · 5 | 2 3 3
切。 靖康 耻, 犹未 雪, 臣 子 恨, 何 时  灭? 驾长 车, 踏破

2 1 | 6 · | 3 5 6 5 | 6 6 · | 6 6 | 65 6 6 | 6 · 3 2 1 · 2 | 3 2 | 1 · 6 6 | 6 6 1 · 2
了 贺 兰  山阙 壮志  饥餐胡虏 肉,   笑谈 渴饮 匈奴 血。待从头,

3 3 5 | 6 - | 3 · 3 3 - | 6 · 1 | 3 5 | 3 -
收 拾    旧山河,     朝   天  阙。
```

明后期东林党事件后,一部分士大夫与文人避居林下,忘情山水以消极抵抗,另一重要琴派"虞山派"遂于江苏常熟形成。其因常熟有虞山而得名,故亦称"熟派",又因虞山有河名琴川而称"琴川派"。创始人严澂,号天池,宰相之子,曾任邵武知府,因失意而退居之后,在家乡与娄东(今太仓)陈星源、赵应良、施磵槃等人结成"琴川琴社"共研琴艺。严澂师以名家,是著名的陈爱桐的再传弟子,琴艺高超,善取人之长,补己之短。游北京时,曾与旅居京师"称一时琴师之冠"的越(浙江)人沈太韶订交。"以沈之长,辅琴川之遗,亦以琴川之长,辅沈之遗",编有《松弦馆琴谱》。琴川社友一时琴道大振,"虞山宗派"由此形成。其琴风以"清、微、淡、远"为美学追求,运指讲求简缓安静。这正投合了当时一班忘情山水、消极遁世

的文人士大夫的情趣,备受推崇且风靡一时,成为明后期至清最有影响的一个琴派。其最有代表性的《松弦馆琴谱》还是《四库全书》收入的唯一明刊琴谱。其琴学的主要论点集中体现在《琴川谱汇序》中。

严澂和虞山派属器乐派琴家。严澂认为音乐既然是人的"性灵"的语言,古琴作为独奏乐器就应发展音乐之自身的表现力,而不必借助文词,即"声音之道微妙圆通,本于文而不尽于文,声固精于文也",若过分强调"取古文辞用一字当一声","又取古曲随一声当一字",则适为知音者捧腹耳。严氏的批评引起了琴家们的重视,对一度琴歌滥填文词之风起到了某些抑制和约束,对其后琴学的发展也有良好的影响。

另一位与严澂同为陈爱桐再传弟子的徐上瀛,是万历以后虞山派最负盛名的琴家。徐别号青山,出身娄东名门。早年亦曾习武,热情满怀地抱着"济世"的幻想,"弃琴仗剑",投军效力,两次参加武举考试。失意后,他称赞《离骚》"不第音度大雅,而重慷慨击节,深有得于忠愤之志,直与三闾大夫在天之灵千古映合",表达了愤懑不平。他早年亦为琴川社友,年轻时"破产征琴",沉缅于琴艺。曾问艺于陈星源、张渭川,后又师从施碉槃、沈太韶等名家,广取博采,刻苦磨炼,终取得极高的琴艺造诣,曾有"海内共推吴操,而徐君青山之为冠"(清·徐士圣《大还阁琴谱序》)的誉称。清初胡询龙曾在《诚一堂琴谱序》中对严、徐二人的贡献总结道:严"创为古调,一洗积习,集古今名谱而删订之。取其古淡清雅之音,去其纤靡繁促之响,其于琴学最为近古,今海内所传'熟操'是也。徐青山踵武其后,稍为变通。以调之有徐者必有疾,犹夫天地之有阴阳,四时之有寒暑也。因损益之,入以《雉朝飞》《乌夜啼》《潇湘水云》等曲,于是徐疾兼备,今古并宜。天池作之于前,青山述之于后,此二公者,可谓能集大成而抉其精英者也"。陈爱桐擅长的如《雉朝飞》《乌夜啼》《潇湘水云》等曲,内中因节奏急促,严澂并不欢喜,而拒绝收入《松弦馆琴谱》。徐上瀛不排斥,"因损益之",将它们收入虞山派琴谱的另一代表《大还阁琴谱》,"于是徐疾兼备,今古并宜",纠正了严澂只求简缓而无繁急的偏颇,弥补了严澂的不足,丰富了虞山派的琴风。徐上瀛不仅长于演奏,曾得到京师掌管礼乐的

陆符的赞赏,而且在琴论上亦造诣极深。他作于约崇祯十六年(1643)以前的《谿山琴况》,是古琴表演美学理论的划时代之作,为后世琴家之必读经典(后叙)。

明末张岱《陶庵梦忆》有对浙江江阴"绍兴琴派"的记述。张岱早年曾向王明泉派在绍兴的传人王侣鹅学琴,后又问学于王本吾,学得《雁落平沙》等二十余曲。他"偕我同志,爰立琴盟",与一班热心琴艺的雅士结成"丝社",宣称"约有常期,宁虚芳日","幸生岩壑之乡,共志丝桐之雅,清泉磐石,援琴歌《水仙》之操,便足怡情;涧响松风,三者皆自然之声,正须类聚。……杂丝和竹,用以鼓吹清音;动操鸣弦,自令众山皆响"。这也是该琴派的宣言。张岱向王本吾习得的《雁落平沙》,后来称《平沙落雁》,是以鸿雁为题,"借鸿鹄之远志,写逸士之心胸"的琴曲。同样题材和表现手法,表达作者"志在霄汉"、"游心于太虚"的胸怀,还有一首《秋鸿》。但相比之下,《平沙落雁》的取材,内容要集中、精练,音调流畅而悠扬,形象的描绘和感情的抒发结合得很好,深得明清两代众多琴家的推崇。今见百余种琴谱中有半数以上的琴谱刊载了此曲,并有不少琴家对曲中意蕴作出各自不同的铨释,版本众多,是其后三百多年来流传最广的琴曲之一。

清初,虞山派在常熟、苏州一带继续流传,代表人物是徐上瀛的学生夏溥,并向苏北及江苏全境衍伸。金陵、扬州一带的虞山派有庄臻凤及其学生程雄等人。但庄臻凤不独守门户,吸收了虞山派之外的白下、古浙、中州等琴派之所长提高自身。琴曲创作上也反对雷同,提倡创新,认为没有自己的"发明"就没有资格作曲。他每谱一曲,必"俯而思,仰而啸","费尽构思",使作品达到"音律句读,弗类他声"。他收入《琴学心声》的十四首琴曲作品大部分有歌词且各具特色。其中流传最广的《梧叶舞秋风》是他的代表作,颇具特色,通过梧叶纷飞、秋意寥落的形象抒发了作者深藏内心的感慨。说明他善作琴歌,其旋律富于描绘性、形象性和抒情性。

此期在扬州一带兴起的广陵派,是在虞山派基础上吸收了"金陵之顿挫,蜀之险音,吴之含蓄,中浙之绸缪"(徐琪《五知斋琴谱》),贯通了南北琴派之精华后形成,是继虞山派之后清代的又一大重要琴派。这与康乾

间扬州经济文化地位的不断提高和以徐琪父子为代表的一批广陵派代表琴家的努力分不开。

广陵派的创始人徐常遇是清初顺治时期人，一生门徒众多，著有《琴谱指法》，后经他的儿子徐祎校勘补充，核定成书，即现存的《澄鉴堂琴谱》。徐常遇的三个儿子均得家传，以徐祜、徐祎名声更高，曾被康熙召见于畅春院"对鼓数曲"，两人并称"江南二徐"。李斗《扬州画舫录》还称徐祎的琴学为扬州之最，他演奏时"一声之动物皆静，四座无言星欲稀"。

康熙、雍正间的徐琪是广陵派的另一代表人物，自幼学琴，以"正琴为己任"。年长后游历燕、齐、赵、吴、楚、瓯越、八闽等地，遍访名师，广结知音人士。积三十年之久，"精细推敲"名家传谱的"可固、可革"之处（《五知斋琴谱》自序）加以考订，辑为《五知斋琴谱》。五十四年后由其子、著名琴家徐俊刊出，收曲三百三十首，以虞山派曲目为主，兼收金陵、吴、蜀各派。每曲都有题解、后记和详注出处、指法及个人见解等，深受后世琴家的推崇和喜爱。其中经徐琪父子加工的琴曲，均注重以传神为出发点，进行形象、意境的刻画、创造，经长期"参考揣摩"而定稿，如《墨子悲思》《洞天春晓》《潇湘水云》《胡笳十八拍》等曲。

江苏仪征人吴灴也是广陵派的一个重要琴家，师从徐常遇之孙、徐祎之子徐锦堂。吴灴自幼聪颖好学，刻苦努力，"殚心琴学数十年，古谱雅操，靡不淹通精旨"。他常与当时聚集扬州的大批本地和外地琴家如吴宫心、吴重光、沈红门、僧宝月等一起切磋琴艺，"调气炼指"，将《澄鉴堂琴谱》和《五知斋琴谱》融会贯通，又吸收了《律吕正义》和王坦的《琴旨》等新信息，编选了琴曲八十二首，著成广陵派琴谱的集大成之作《自远堂琴谱》共十二卷，于嘉庆七年（1802）刊印出版。此外，秦维汉晚年编成的《蕉庵琴谱》，是广陵派晚期的重要琴谱。秦维汉师从汪明辰和尚，"弱冠即精琴理，迨年逾五十，朝夕不倦"，虽经维扬兵乱，仍"嗜古独深"。秦氏弟子众多，是晚清广陵派的代表人物。广陵派之外，乾隆间影响较大的还有此前提及的新浙派和中州派。中州派的代表即前述琴歌《满江红·精忠词》的作者王善。新浙派以钱塘苏璟等人为代表，流派谱本是《春草堂琴谱》。

此派特别注重演奏中"情"的表达,是江南清丽柔美的风格特色。

2. 琵琶乐及三弦

古琴因材质、结构、音响性能、艺术表现等原因,始终未能融入合奏器乐,长期走不出"高人雅士"的圈子。古琴之外,其他乐器除了表现内容外,雅俗界限并不分明,无论宫廷、文人圈还是市井民间,都有着比较广泛的适应性或应用面,倒是地域、民族、民俗的风格之别有着悠久的历史传统。明清时期,一些基本成形的重要乐器在演奏技法和艺术表现上,其南北地域风格的分野开始凸显。以此期演奏技术有长足进步的独奏乐器琵琶为例。

从明人、南京著名曲家何良俊《四友斋丛说》可知,明嘉靖万历年间,琵琶乐已有了南北分野。江南称盛的是琵琶名家锺秀之和他的学生查八十等人,北京则以李东垣和他的学生江对峰最有名。至明末清初,北派的琵琶名家已形成了群体,通州白在湄、白彧如父子,樊花坡、杨廷果等均是。而最负盛名的琵琶名家是"汤琵琶"汤应曾。到了清代乾、嘉年间,北派代表人物是直隶人王君锡,南派代表人物是浙江人陈牧夫。清末,南派琵琶流派增多,著名的有以华秋苹为代表的无锡派,以李廷森、李其钰、李芳园等为代表的平湖派,以鞠士林、陈子敬等为代表的浦东派,以黄东阳、罗明章、蒋泰等为代表的崇明派。

琵琶(见图76)早在唐代就是重要的独奏乐器,尤其是在演奏方式自中唐定型为竖抱和指弹之后,经宋元剧曲音乐时代的磨炼和普及,至明初,其演奏技艺和表现力有了显著的提高,不少演奏家在各种文籍中留下了名字和事迹。何良俊《四友斋丛说·杂记》中记:嘉靖时"江以北"的

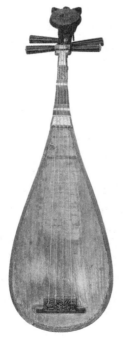

图76 清代琵琶(正面)

"士大夫家","闺壶女人皆晓音乐","扬州人言,朱射陂夫人琵琶绝高"。他在《曲论》中又记:"清弹琵琶,称正阳锺秀之。徽州查八十有厚赀,好琵琶,纵浪江湖,至正阳坊之……锺取琵琶于照壁后一曲,查膝行而前,称弟子。留处数月,尽锺之伎而归。"后来查成为海内闻名的琵琶大家,赢得"抑扬按捻擅奇妙,从此人称第一声"(明·黄姬水《听查八十弹琵琶歌》)的美誉。前引李开先《词谑》中描述张雄演奏元代已流行的琵琶曲《海青拿天鹅》曰:"有客请听琵琶者,先期上一副新弦,手自拢弄成熟,临时一弹,令人尽惊。如《拿鹅》,虽五楹大厅中,满厅皆鹅声也。"沈德符《万历野获编·技艺》记有"琵琶绝"之号的盲艺人李近楼曰:"京师卷艺所萃,惟琵琶以李近楼为第一。故籍锦衣,当袭百户,幼以瞽废,遂专心四弦。夜卧,以手爪从被上按谱,被为之穴。其声能以一人兼数人,以一音兼数音。"明人沈榜《宛署杂记·志遗八》记近楼"能于弦中作将军下校场,鼓、乐、炮、喊之声,一时并作。与人言,以弦对,字句分明,俨如人语,或为二三人并语。或为琴、为筝、为笛,皆绝似。……万历十六年故,莫有传者"。

明末清初文人王猷定在《四照堂集·汤琵琶传》中,记述了汤应曾及李东垣、江对峰、蒋山人等人的事迹和汤演奏《楚汉》(后即琵琶名曲《十面埋伏》)一曲的演奏艺术,曰:"汤应曾,邳州人……世庙间,李东垣善琵琶,江对峰传之,名播京师。江死,陈州蒋山人独传奇妙。时周藩有女乐数十部,咸习其技,罔有善者,王以为恨。应曾往学之,不期年而成。……所弹古调百十余曲。大而风雨雷霆,与夫愁人思妇,百虫之号,一草一木之吟,靡不于其声中传之。而尤得意于《楚汉》一曲。当其两军决战时,声动天地,屋瓦若飞坠;徐而察之,有金声、鼓声、剑声、弩声、人马辟易声;俄而无声,久之,有怨而难明者为楚歌声,凄而壮者为项王悲歌慷慨之声、别姬声;陷大泽,有追骑声;至乌江,有项王自刎声,余骑蹂践争项王声。使闻者始而奋,既而恐,终而涕泪之无从也。其感人如此!"清代钱泳《履园丛话》还记有清乾、嘉间无锡琵琶手杨廷果擅奏《郁轮袍》(后即琵琶名曲《霸王卸甲》)、《月儿高》诸曲,可惜没有学生,"杨殁后,无有传其学者"。由此可见,明清时文人的目光已注意到琵琶艺术的发展,一些文人开始参与

收集整理琵琶谱集。至清末，最重要的两部琵琶谱集由两个琵琶流派的代表人物编订而成。

无锡派代表人物华秋苹所编的《琵琶谱》，刊于清嘉庆二十三年（1818），是我国最早的一部正式刊刻发行的琵琶曲集。收王君锡传谱的北派十四曲，陈牧夫传谱的南派五十四曲，共三卷六十八曲。其中《十面埋伏》《将军令》《霸王卸甲》《海青拿鹅》《月儿高》《普庵咒》六首大曲，其余为小曲，均由华秋苹收集、编辑、考订。华秋苹又名文彬，善弹琴、唱昆曲，尤精琵琶，曾师从南派代表人物陈牧夫，得其真传。他还工诗词、书法、篆刻，曾著有《秋苹印稿》《诗词草》等。平湖派代表人物李芳园所编《南北派十三大套琵琶新谱》，于光绪二十一年（1895）刊印出版。李芳园出身琵琶世家，至他已传五代。他曾自诩有"琵琶癖"，有人称他"善弹琵琶无与敌"。谱集在华氏谱所收六套大曲的基础上，增选至十三套，即《阳春古曲》、《满将军令》（即《将军令》）、《郁轮袍》（即《霸王卸甲》）、《淮阴平楚》（即《十面埋伏》）、《海青拿鹤》（即《海青拿天鹅》）、《汉将军令》、《平沙落雁》（初名《雁落平沙》）、《浔阳月夜》、《月儿高》、《陈隋古音》、《普庵咒》、《塞上曲》、《青莲乐府》，是琵琶史上收大曲最多的一部曲谱。

三弦大约从元代定型，然后是在常为北曲伴奏的过程中逐步盛行起来。它是抱弹琵琶类乐器的一种改制，柄很长，下接方形的两面都蒙有蟒皮的音箱，柄头三个弦轸缠绕的三根弦一直连接在音箱柄端调弦用的轴上。斜抱，拨弹或指弹。李开先《词谑·词乐》记述当时伴唱弦索北曲的名家曰："三弦则曹县伍凤喈、亳州韩七、凤阳锺秀之。"可知三弦是主要用作北方小曲、北曲（杂剧）的伴奏乐器。嘉靖、隆庆间，为应魏良辅改进昆腔伴奏乐队之需，流寓江南的北曲家张野塘，于习唱南曲和改造弦索唱法的同时，"并改三弦之式，身稍细而其鼓圆，以文木制之，名曰弦子。时太仓相公王锡爵方家居，见而善之，命家童习之"（明末宋直方《琐闻录》）。即张野塘"更定弦索音节，使与南音相近"，三弦的形制也随之创变为"身稍细而其鼓圆"的圆形音箱的小三弦，有别于北方伴奏说唱音乐大鼓书的书弦或大三弦。小三弦因伴奏昆曲又称曲弦，成为高音乐器，音色明亮而

清脆,其后多用于评弹伴奏和江南丝竹、十番锣鼓等江南器乐乐种的合奏。明万历六年,首辅王锡爵回故乡太仓安葬父亲,见到三弦,十分喜欢,让王氏家班学弹。汤显祖是王锡爵的学生,他的传奇《牡丹亭》最初由王氏家班演出,三弦已出任伴奏。随后小三弦以其柔宛纤丽取胜,流行于江南,成为水磨南曲和弦索调的重要伴奏乐器之一,即如沈德符《顾曲杂言·弦索八曲》所载:"今吴下皆以三弦合南曲,而又以箫、管叶之。"

相伴小三弦的还有一种新创乐器"提琴",据《琐闻录》载,是当时一名叫杨六的乐师所创,"仅两弦,取生丝张小弓贯两弦中,相轧为声,与三弦相高下。提琴既出,而三弦之声益柔曼婉畅,为江南名乐矣"。杨六,有人认为很可能是太仓乐师杨仲修。而明代戏曲评论家潘之恒却说,杨六的提琴是张野塘的儿子传授的,野塘"其子以提琴鸣,传于杨氏"。可备参证。

万历间,北京的大三弦以"三弦绝"蒋鸣歧最有名;江南的小三弦则以张野塘为首。张死后,则以苏州范崑白和他的学生、嘉定陆君旸等最有名。据清代《广虞初新志》所引《嚛城陆生三弦谱记》说,陆君旸的演奏风格介于太仓派的豪放与苏州派的清宛之间,他所编的三弦谱惜已失传。

3. 地方乐种

明清时期最具大众化、民俗化风格特色的器乐表演,还属在各地民间音乐基础上生成的民间器乐合奏。这是适应民间各地逢年过节、婚丧喜庆,包括宗教节日、迎神赛社等在内的各种民俗典仪活动之所需,广泛应用于这些活动中的音乐民俗事项。从演奏形式看,最主要的还是鼓吹乐(或吹打乐)和丝竹乐(或弦索乐)两大类。从地域风格上看,多地都形成了独具地方特色的器乐乐种。

鼓吹乐自汉魏从北部边塞流入中原内地后,早已生根繁衍出众多吹管乐、吹打乐、鼓吹乐乐种。它们除了用于官家仪仗和军乐,最常见于民间的各类礼俗活动中(见图77)。尤其是明末至清,随着社会风气的变化,吹打乐在各层各种音乐生活中的广泛使用成了当时社会上的一大突

图 77 清人绘《盛世滋生图》(局部)之"迎亲"近景——彩船上的迎亲鼓乐场面

出景观。据明末清初无名氏《如梦录·节令礼仪纪》,汴梁元宵节"诸王府、乡绅家俱放花灯、宴饮,各家共有大梨园七八十班,小吹打二三十班"。"周府菜园内扎架鳌山,盏结彩棚,遍张奇巧花灯不啻万盏,辉煌眩目,有如白昼。……铺毡结彩,迎接诸王国戚登山,陪王宴饮,转番递酒,鼓乐喧天"。张岱《陶庵梦忆》记:杭州人扫墓"男女必用两坐船,必巾,必鼓吹,必欢呼畅饮。……鼓吹近城,必吹《海东青》《独行千里》,锣鼓错杂"。又描述苏州中秋曲会:"虎丘八月半……天暝月上,鼓吹百十处,大吹大擂。十番铙钹,渔阳掺挝,动地翻天,雷轰鼎沸,呼叫不闻。"

民间弦索乐的生成比鼓吹乐要迟,但至少北方弦索乐的渊源也与北部边地的蕃乐有关。宋元之际,北方达达(蒙古族)和回回(维吾尔族)音乐已流入内地。其中,达达有一种以弦索类乐器为主的器乐合奏,所用弦索乐器包括胡琴(或四胡)、筝、簒(轧筝)、琵琶、火不思(或浑不似)等。关于火不思,已有前述。另可参阅沈德符《顾曲杂言·俚语》所记:"今乐

器中有四弦、长颈、圆鼙者,北人最善弹之,俗名'琥珀槌',而京师及边塞人又呼'胡博词'。……后与教坊老妓谈及,则曰:此名'浑不是(似)'。"元明时期,这种流行北方地区的器乐合奏即被称为"弦索",使用的仍多为蒙古族民间乐器,如火不思、提琴(形似胡琴)、兔儿咪瑟(形似筝)、扠儿机(形似篆或轧筝)等,但加入的中原地区常用的弦索乐器如琵琶、三弦、月琴等,已相对稳定。

明代是弦索乐很兴盛的时期。明代的弦索类乐器形制成熟,品种多样,除上述琵琶、三弦作为主要品种外,抱弹类还有阮(月琴)、箜篌、篆、火不思,平置类有筝,拉弦类有胡琴族,少量吹管、敲击乐器如笛、箫、笙、筚篥及钟、鼓等。各类乐器在演奏艺术上也有了相当的提高。明人谢肇淛《五杂俎》里记载:"今人间所用之乐,则筚篥也、笙也、箫也、钟鼓也。……其他琴、瑟、箜篌之属,徒自赏心,不谐众耳矣。"尤其是在长期用于南北曲、弦索调和小曲的伴唱过程中,弦索类乐器的合乐水平日渐成熟,演奏与演唱已近乎平分秋色,弦索乐的艺术地位明显提高。如明人潘之恒在《亘史·杂篇·叙曲》中即谓:"善和者,其见赏溢于肉。"即善于配唱和乐的高明乐师,所得到的赞赏要比歌唱更高。

清初,"弦索"的主要乐器演变为琵琶、三弦、筝、胡琴(见图78)四件,有时加入笛、箫、笙及云锣、拍板等乐器中的一件或几件。嘉庆间,蒙古族文人荣斋将他收集来的十三套弦索(即以弦乐器为主的器乐合奏曲)编成一部《弦索备考》,一直传存于清宫廷、王府和文人中。这十三套曲目为:合欢令、将军令、十六板、琴音板、清音串、平韵串、月儿高、琴音月儿高、普庵咒、海青、阳关三叠、松青夜游、舞马鸣。从曲调看,大都出自民间。

相比弦索乐,丝竹乐在南方更有着比较适宜的风土,流布面相对广一些。与北方有所不同的是,南方除了有比较单纯的丝竹乐种外,有的锣鼓乐或吹打乐种里经常掺加进部分丝竹乐器,以中和其锣鼓吹打的风格气氛,如浙东锣鼓、苏南粗细十番锣鼓等;或同一地方乐种里,还套有或并存丝竹与锣鼓类的小型乐种;还有的地方乐种是融声乐与器乐为一体或介乎于说唱曲种和器乐乐种之间。流行于广东潮、汕地区的潮州音乐,曲调

图 78　明尤子求绘《麟堂秋宴图卷》（局部）（中国国家博物馆藏）

取自于当地民歌小调、歌舞音乐，同时吸收姊妹艺术及宗教音乐营养成分。它是具有统一且独特地方风格的地方乐种，可分为锣鼓乐型的广场音乐和丝竹乐型的室内乐两大类。广场锣鼓乐还可细分为潮州大锣鼓、潮州外江锣鼓、潮州花灯锣鼓、潮州八音锣鼓和潮州小锣鼓。其中潮州大锣鼓还可细分为以唢呐主奏的唢呐大锣鼓和以笛子主奏的笛套大锣鼓。室内丝竹乐还可细分为潮州弦诗乐、潮州笛套古乐、潮州细乐和潮州庙堂乐。其中历史悠久的"潮州弦诗"，原为潮州民间用弹拨乐器演奏古乐诗经的总称，后来泛指潮州民间丝竹乐器的独奏和合奏，是比较纯粹的丝竹乐种了。乐谱采用古老的"二四谱"记写，即用二、三、四、五、六、七、八等七个数字（相当于简谱的5612356）表示乐器的弦位（音高）。传统弦诗乐所用乐器有二弦、秦弦、扬琴、二胡、琵琶等丝弦类，横笛、洞箫、唢呐等竹管类及鼓、板、木鱼等敲击类。代表性的传统曲目有《寒鸦戏水》《昭君怨》《凤求凰》等。

前文提及的融声乐与器乐为一体的福建南音,是南方又一古老的地方乐种,又称"南管""南曲""南乐"或"弦管",主要流传于闽南的泉州、厦门、晋江、龙溪等地以及台湾和东南亚一带的华人聚居区。"南音"一称如今已约定成俗,但易与周秦汉魏以来泛指南方音乐的荆楚"南音"及晚清时广州小曲的别称"南音"相混;"南曲"一称又易与魏晋以来南北曲之"南曲"相混;"南乐"一称又易被误解为南方音乐等;"弦管"一称已较接近,但较笼统,不够准确。相比之下,"南管"一称较为适宜。它是依该乐种的乐队编制分为上四管和下四管两种而称。上四管包括箫、琵琶、三弦、二弦(见图79)等,下四管包括南嗳(中音唢呐)、琵琶、三弦、二弦、响盏等十种乐器。其中有唐代的拍板;琵琶是晚唐式四相九品的南琶,面板上有两个月牙孔,横抱,用义甲(假指甲)指弹;洞箫形似唐代的尺八;二弦形似宋代的奚琴。音乐由曲、指、谱三大部分组成。"曲"是结构短小、词曲活泼的散曲,"指"是有唱词、乐谱和琵琶演奏符号的大型套曲,"谱"是标题器乐曲。谱式属工尺谱体系。因其所用乐器古朴独特,音调古色古香,有些曲牌名甚至在唐以前的典籍中就已出现,如《摩诃兜勒》《汉宫秋》《后庭花》《子夜歌》等,故向有"唐代音乐的活化石"之称。最著名的套曲有"四、梅、走、归"四套,即分别为《四时景》《梅花操》《八骏马》《百鸟归巢》。

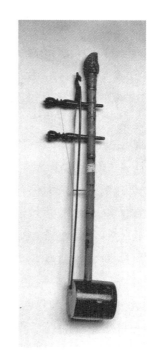

图79　南管二弦

夹有丝竹乐器的南方吹打乐或锣鼓乐,以苏南吹打或苏南"十番"最典型。而北方的吹管乐和吹管与打击乐合成的"吹打",一般不夹带弦索,以西安鼓乐、冀中管乐及山西五台山吹打等为代表。毋庸置疑的是,这些乐种里唱主角的都是吹管乐器和打击乐器。

明清时期,筚篥、笙、笛、箫、唢呐等吹管乐器的使用已很普遍,乐器的

形制在广泛的使用中也多有变化,演奏技艺也相应提高。觱篥(筚篥)后来改称管子或管、笛管等,"以乌术为之,长六寸八分,九孔,前七后二,两末以牙管束,以芦为哨"(《明会典》),在乐队中常作为领奏或主奏乐器,有"头管"之称。福建地区的一种管称"筘",闽南一带称"芦笛",或是汉魏北方民族吹管乐器南下后的遗制。北方还有古来流传至今的并吹的双管。笙在此期,因其音高稳定,又是乐队中的定律乐器而用途已极广。明宫廷用笙"用紫竹十七管,下施铜簧,参差攒于黑漆木匏中"(《明会典》)。北京智化寺京音乐中保存至今的即是明代十七管满簧全字笙。笙至今已改良有达三十二簧并加键的方斗笙等多种形制。流传至今的芦笙,可视作笙的一种变异或改制,是西南苗、瑶、彝、傣、侗、壮、佤、畲、水、仡佬、崩龙、拉祜等少数民族音乐中一种十分普遍且重要的乐器,形制也有多样变化。笛、箫更是很常用的吹管乐器,明代已从史上没有横、竖之分的笛,衍进为横吹称之为笛,竖吹称之为箫,各自长短形制不尽一致。如"水磨"南曲成为曲坛盟主的明后期,为之伴唱的笛专称"曲笛",而为各地勃兴的梆子声腔伴唱的笛专称"梆笛",笛的地位遂大大加强了。唢呐(见图80)是吹打(或鼓吹)乐中的一种重要的吹管乐器,明代已见于记载并广泛使用。《三才图会》记:"其制如喇叭,七孔,首尾以铜为之,管则用木。不知起于何代,当是军中之乐也。今民间多用之。"有明散曲《朝天子·咏喇叭》一首曰:"喇叭,唢呐,曲儿小,腔儿大。官船来往乱如麻,全仗你抬身价。军听了军愁,民听了民怕,那里去辨甚么真共假?眼见得吹翻了这家,吹伤了那家,只吹的水尽鹅飞罢!"可知唢呐在当时是官家仪仗吹打的常用之器。

明清两代的打击乐器种类纷繁,除少数鲜见记载外,通常用的鼓、板、锣、钹之类都是延续前代。上引张岱《陶庵梦忆》提及苏州中秋曲会上的"十番铙钹"即苏南"十番",亦称"苏南吹打",是各种"吹打"中打击乐器较为集中的乐种。此乐种流行于苏南常州、苏州、无锡、宜兴一带,又有"十番锣鼓"和"十番鼓"之分。清初叶梦珠《阅世编》有"十番锣鼓"乐器配置及演变的记载:"其器仅九:鼓、笛、木鱼、板、钹、小铙、大铙、大锣、铛锣,人各执一色,惟木鱼、板,以一支兼司二色。曹偶必相习,始合奏之。

图 80　明代重修福建泉州开元寺大殿斗拱飞天乐伎木雕（唢呐）

音节皆应北词，无肉声。……其音始繁而终促，嘈杂难辨，且有金、革、木而无丝、竹，类军中乐，盖边声也。万历末与弦索同盛于江南。至崇祯末，吴阊诸少年又创为'新十番'，其器为笙、管、弦。"可知此"吹打"以锣鼓为主，结构以多样"锣鼓段"为中心。其中"新十番"夹有丝竹，亦称"十番鼓""十番箫鼓"或"十番笛"等。《扬州画舫录》提到它的表演和乐器配置："十番鼓者，吹双笛，用紧膜。其声最高，谓之'闷笛'。佐以箫管，管声如人度曲。三弦紧缓与云锣相应，佐以提琴。鼍鼓紧缓与檀板相应，佐以汤锣。众乐齐乃用单皮鼓，响如裂竹，所谓'头如青山峰，手似白雨点'。佐以木鱼、檀板，以成节奏。此十番鼓也。是乐不用小锣、金锣、铙钹、号筒，只用笛、管、箫、弦、提琴、云锣、汤锣、木鱼、檀板、大鼓十种，故名十番鼓。番者，更番之谓。"从传留近世的形式看，乐器有曲笛、箫、笙、小唢呐、二胡、板胡、小三弦、琵琶、板、点鼓、板鼓、同鼓、云锣、木鱼等，以鼓、笛为主。乐曲有不用鼓段的小型吹打曲和用鼓段的吹打套头曲两类。套头曲以慢、中、快三个独立完整的鼓段为中心，按一定程式的曲牌联缀结构。

上引《扬州画舫录》记"十番鼓"后又提及所谓"粗细十番""鸳鸯拍"之类，可简述为：清代的"十番锣鼓"又有"清锣鼓"或"素锣鼓"，与"丝竹锣

鼓"或"荤锣鼓"之分。前者只用打击乐器,不用丝竹等旋律乐器,后者则夹用丝竹旋律乐器。清锣鼓中还有"粗锣鼓"和"细锣鼓"之分,前者仅用云锣、拍板、小木鱼、双磬、同鼓、板鼓、大锣、喜锣、七钹等,后者再加用中锣、春锣、内锣、汤锣、大钹、小钹等。总计十番锣鼓所使用的打击乐器至少有十五种之多,而所使用的丝竹乐器也分粗细。唢呐和笛为"粗丝竹",其余笙、箫、二胡、板胡、琵琶、三弦、月琴等为"细丝竹"。曲笛主奏不用唢呐的配制称"笛吹锣鼓",笙主奏不用唢呐、笛的配制称"笙吹锣鼓";而由粗、细丝竹更番演奏的形式称"粗细丝竹锣鼓",亦称"鸳鸯拍"。由于"十番锣鼓"使用的打击乐器种类繁多,音色丰富,故用来状声的谱字也很丰富多样,节奏的组合形式复杂多样并富有趣味。如有的曲目索性就以节奏组合手法命名,如《十八六四二》《蛇脱壳》《鱼合八》《金橄榄》《螺蛳结顶》等。

北方的吹管乐种,可举河北中部地区的民间鼓吹乐"冀中管乐"和陕西西安地区的民间吹打乐"西安鼓乐"。冀中管乐又称"河北吹歌"或"冀中吹歌"。顾名思义,即以管子为主奏的吹管乐器吹奏民间歌曲、曲牌、戏曲曲调。分"南乐会"和"北乐会"两种。北乐会亦称"音乐会",约起源于明代,至清中叶趋于成熟,南乐会流传年代较晚。冀中管乐所用乐器有管子、笙、笛、海笛(小唢呐)、大鼓、板鼓、大钹、大铙、小钹、小镲、云锣、手锣、铛铛等吹打乐器十余种。其中主奏乐器管子须五六人,一人主奏。笙一般也有五六人。笛分梆笛和曲笛,海笛之外可再加海椎——一种无音孔的铜制喇叭口吹管乐器。南乐会的演奏风格活泼热烈,北乐会的演奏风格古朴典雅,据说与北方的佛、道音乐有一定的渊源关系。西安鼓乐,从其演奏曲调多为南北曲,更有的源于宋词、元杂剧曲牌及乐曲结构和使用乐器看,其历史可能相当悠久,或许与唐代大曲有着渊源关系。它的演奏方式分坐乐和行乐两种。坐乐在室内演奏,有严格的程式,乐曲有固定的曲式结构。行乐的形式简单,多用于街上行进和庙会等群众场面。乐曲短小欢快,旋律优美。乐器以笛和鼓主奏,笙、管子辅奏。鼓为座鼓、战鼓、乐鼓、独鼓四种,另有大铙、小铙、大钹、小钹、大锣、马锣、引锣、铰子、梆子等。西安鼓乐现存曲谱中经确认最早的、也是最完整的一部是清康熙

二十八年(1689)的抄本《鼓段赚小曲本具全》,记谱采用宋代俗字谱体系。

第五节 少数民族音乐

1. 歌舞聚会民俗

明清时期,是中华各民族及其文化经历了交往、碰撞而走向融合、统一的过程,也是中华民族进一步融合、中华民族大文化形成和发展的过程。这一过程中各民族人民付出了铁与血的巨大苦难的代价。从明中央政府在少数民族地区(清代主要是在西南少数民族地区)推行"改土归流"政策,到清廷逐步平定蒙古、西藏、新疆等地民族之乱,使得边疆开拓且至安定,民族间经济和文化的壁垒得以破除,各少数民族地区与中原汉族地区的联系日益密切,汉文化在各民族地区的传播日渐深入。多民族间的文化交融使中华民族大文化更加博大、绚丽、丰富而多姿。

由于历史、文化和生活环境等多方面的原因,少数民族和中原汉族在音乐文化上存有很大的差异,各民族仍保持着他们自己的音乐文化传统。各少数民族以歌舞文化为主体的文化传统常常负载着多方面的文化功能,在各民族人民的社会文化生活中占有极重要的地位。

我国少数民族能歌善舞,其缘由可能有二。一是许多少数民族的文字出现较晚,有的至今没有自己民族的文字。他们在本民族文字出现以前的漫长的历史时期,其传承民族文化的工具和手段、交流情感和表达愿望的方式主要就是歌舞。歌舞成为他们日常生活和文化的习俗,从而促成了其歌舞才能的发达和歌舞文化传统的形成,各少数民族的音乐个性十分鲜明。二是各民族有许多特有的传统节日。这些节日是各民族心理、伦理观念和宗教信仰长期积淀形成的精神现象,其中包含着各民族众多的传统文化遗存。这些节日外在的表现形式或庆祝方式,往往与各民族的歌舞文化结合在一起,成为他们全民族独特的节令歌舞的风俗聚会。如同汉族民间的迎神赛社民俗同音乐民俗的混融关系那样,少数民族的

歌舞民俗活动同各民族的节令民俗活动是紧密联系在一起的。

且以部分少数民族地区的歌会民俗和歌舞民俗为例。

每逢年节、墟期和民族节日，边疆各地村人山民都要会聚到一起对唱山歌、番曲。岭南一带壮、瑶乡民每逢墟期的聚众歌唱，俗称"歌墟"，相传为祭"歌仙刘三妹"遗风，近代传为"刘三姐"。从近世壮乡山歌听来，想见"歌墟"聚唱歌曲的格调是真挚、清新的。西北甘南地区每逢大崇教寺庙会，同时又是当地各民族的歌会，近代衍进成以回族为主体的"花儿"会。"花儿"即当地回族山歌。据《岷州志》记载："邻郡洮州诸番朝山进香者，摩肩接踵……羌儿番女并坐殿前，吹竹箫、歌番曲，此唱彼和，观者纷然。"民族节日，如壮族的三月三、彝族的火把节、苗族的赶秋节、瑶族的打努节、侗族的三月歌会、土家族的调年节、水族的端节等等，都会举行全民性的歌舞活动。

明代倪辂《南诏野史》记述苗族歌舞活动为："每岁孟春跳月，男吹芦笙，女振铃唱和，并肩舞蹈，终日不绝（倦）。"其中的"跳月"，明代嘉靖年间杨慎《升庵诗集》有诗吟诵曰："宛转踏歌声，咿哑各有情；马郎与苗女，跳月俪芦笙。"（见图81）清代道光年间的《永宁州志》载："每岁孟春，合男女于野，谓之跳月。择地平处为月场，以大冬青树一株植于平地，缀以野花，名曰花树。男女各艳妆美服，子与子左，女与女右，吹笙跳舞，名曰跳花。跳毕，苗女各以饮食食其所欢之男，解易锦带以为质。"可知跳月是苗族传统节

图81　清刻本《广舆胜览》之"苗族跳月"

日中的一个流传广泛、历史久远的最有代表性的大节日。苗族的历史悠久，支系多，分布广，风俗习惯也不尽相同，"跳月"也各有如"跳花""跳坡""跳场""跳山"或"跳花山"等不同的名称。但无论何地苗民，跳月是他们共同的节日，芦笙舞是跳月的主要活动内容，而跳月芦笙歌舞的共同的主题便是青年男女择偶。然芦笙歌舞又不仅于跳月等喜庆节日中起到"神媒"的作用，它在苗家生活中的功能是多方面的，如丧葬祭祀中寄托哀思敬意、战斗中鼓舞士气、苦难中给以慰藉和勇气，甚至在迁徙跋涉的路途中还可以起到团聚族人、传递信息的作用。这种芦笙舞，实际上广泛流行于云、贵、川、滇、湘、桂等地的侗、壮、瑶、水、布依、仡佬等民族聚居区，是南方少数民族最喜爱的一种民间歌舞，具有广泛的民族性、群众性和悠久历史（见图82）。

图82　明人绘云贵苗瑶《斗牛风俗歌舞聚会图》

《南诏野史》还记有彝族的传统节日"火把节":"倮(彝人)……六月二十四日名'火把节',燃松炬,照村岩田庐。"又据康熙十二年《阿迷(今云南开远)州志》记:"(六月)二十四日为星回节(即火把节),燃火炬以驱蝗蝻。彝人更于此日吹芦笙、击巨镘,互相跳跃,歌抃以戏。"而火把节源于原始时代祭火与祈丰年的习俗,实际意在纪念彝族先民的"火崇拜"和追求文明生活的奋斗历史。明清时,火把节已盛行于云、贵、川诸省,尤其在云南,是境内彝、白、佤、拉祜、傈僳、普米、哈尼,包括汉族除灯节之外也参与的一项隆重大节。每年的火把节要连续举行数天,长者可达半月。节日夜晚,村镇乡野红火弥天,大小火炬、火把连成线、围成圈,大三弦、月琴、芦笙、笛子等乐器伴和下的人们高歌酣舞,饮酒狂欢,通宵达旦。

2. 多民族歌舞

类似芦笙舞的具有代表性的民族节日歌舞还有很多,诸如景颇族的"木脑(总戈)"、傣族(见图83)的泼水节和象脚鼓舞及孔雀舞、瑶族的盘王节和长鼓舞、壮族的蚂拐节和蚂拐舞及扁担舞,以及土家族的摆手舞、藏族的锅庄和堆谢、蒙古族的安代、朝鲜族的农乐舞、满族的莽式、高山族的欢乐舞、侗族的大歌等等,并于清代仍继续发展,其内涵必然更趋丰富,诗歌舞乐的结合也必然更加多样。

明代邝露《赤雅》中记有壮、侗、瑶等民族的歌舞活动:"僮(壮)人聚而成村者为峒,推其长曰峒官。峒官之家,婚姻以豪侈

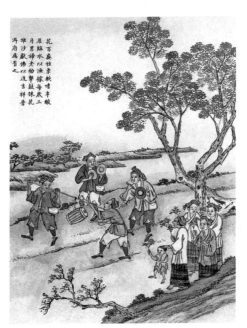

图83 清人绘云南普洱傣人《击鼓采花图》

相胜。婿来就亲,女家五里外采香草花萼结为庐,号曰入寮。锦茵绮筵,鼓乐导男女而入。……半年始与婿归,盛兵陈乐,马上飞枪走球,鸣铙角伎,名曰'出寮舞'。"此为壮族的婚俗歌舞。"侗人……善音乐。弹胡琴,吹六管,长歌闭目,顿首摇足为'混沌舞'。"这是以"芦笙舞""侗族大歌"著称的侗族歌舞。记述瑶人祭盘瓠时的歌舞情景是"祭毕合乐,男女跳跃,击云阳为节"。"男女联袂而舞,谓之踏摇。相悦,则男腾跃跳踊,负女而去。"这是瑶族祭神祀祖的民俗歌舞,及其后的择偶民俗歌舞。可见此类祀典活动既是人们欢乐聚会的时光,又是青年男女择偶的良机。

蒙古民族文化生活向以歌舞著称,"女子踏歌,每月夜,群聚握手、顿足,操胡音为乐"。部落首领至部属家,"家长即搴毡帷,纳之正中,籍毡而坐。家长以下男女以次长跪进酒为寿,无贵贱皆传饮至醉,或吹胡笳,或弹琵琶,或说彼中兴废,或顿足起舞,或抗音高歌以为乐。"(明代岷峨山人《纪录汇编》)可见音乐歌舞与蒙古民族日常生活水乳交融,不可或缺。而最具草原特征、最足以体现蒙古草原音乐文化独特魅力的是"长调"牧歌。此期牧歌产生和流行的中心地带——锡林郭勒大草原的"长调"牧歌已趋成熟和定型。明代的蒙古族长期处于分裂割据状态,其与明廷之间及各部落间长期争战不休。《商都河》即为战乱年代中一首古老的征战内容的长调牧歌。旋律以大幅度的音程起伏,伴以悠长的气息、特殊润腔方式的咏唱,在悲怨、哀感的情调中表达的是豪迈、必胜的胸怀:

商都河(牧歌)

$1=A$ $\frac{4}{4}$ $\frac{2}{4}$ $\frac{3}{4}$ 中速

内蒙古锡林郭勒盟
蒙 古 族

```
6 6 6 6  2. | 1 2 3 6  3 - | ²⁄₄ 2 5  3 0 | 3 3 5  2 1  2 1 2 3 | 6 1  5 - | 5.6  2 1 | ⁶¹7 6 - | 3 5  6 1. | ²⁄₄ 2 5  3 2 |
我军会师         商都 河,           (啊    嗨哟),拷上宝刀
敌军疯狂         来进 犯,           (啊    嗨哟),挥刀催马

1 2 3  2 3  2 3 2 3 5 | ⁷b6 - - - ‖
齐  出       发。
消  灭       它。 (2、3段歌词省)
```

注:商都河,又名上都河,位于锡林郭勒南部。

16世纪西藏格鲁派喇嘛教（即黄教）被引进蒙古，藏传佛教音乐被带进蒙古寺庙，对蒙古地区的音乐产生了重要影响。漠南各地寺庙每年举行的盛大经会上，都要表演名目繁多的"查玛"祭祀乐舞，乐队以鼓、钹等打击乐器为主外，加用了唢呐和大号。而蒙古族与东北最大的民族——女真族（后称满族）一样，自古信奉的是萨满教，故藏传喇嘛教进入蒙古寺院后，为扩大在蒙古族民众中的影响，也曾借用萨满歌词的形式，包括祭词、祈福、歌谣等种类传唱其教义。

清代樊彬《燕都杂咏》有诗记述蒙古族一著名歌舞"倒喇"云："'倒喇'传新曲，瓯灯舞更轻。筝琶齐入破，金铁作边声。"诗注："元有'倒喇'之戏，谓歌也。琵琶、胡琴、筝皆一人弹之，又顶瓯灯起舞。"可知"倒喇"由元传至明清，技巧很高。清初陆次云有一词《满庭芳》描绘"倒喇"的表演曰："左抱琵琶，右持琥珀，胡琴中倚秦筝。冰弦忽奏，玉指一时鸣。唱到繁音入破，龟兹曲尽作边声。倾耳际，忽悲忽喜，忽又恨难平。舞人矜舞态，双瓯分顶，顶上燃灯；更口噙湘竹，击节堪听。旋复回风滚雪，摇绛蜡故使人惊。哀艳极，色飞心骇，四座不胜情。"看似有西域（龟兹）歌舞的遗风。而蒙古族最值得称道的、且最具代表性的节庆民俗活动便是那达慕盛会。"那达慕"的本意即为"娱乐"和"游戏"，七百多年前已见记载。每年夏秋之交择地举行的那达慕大会，广泛流行于内蒙古各地。至清代已由民间自发兴办逐步变为由官方定期举办，内容亦由民族歌舞聚会为主逐步增加为有杂技、民族体育等竞技比赛和商贸交易活动的大型游艺盛会。

明清时期东北地区女真族的歌舞传统也很久远。《明一统志·女直》记载：女直（即女真）"每聚会，人持烧酒一鱼胞，俗名'阿拉吉'（满语：烧酒），席地而坐，歌饮竟日"。清初，女真族已改称满族。清初吴振臣《宁古塔纪略》记："满州人家歌舞，名曰'莽式'，有男莽式、女莽式，两人相对而舞，旁人拍手而歌。每行于新岁或喜庆之时。"伴歌为一人领，众以"空齐"二字和之。女真族的宗教歌舞是萨满教的"跳神"歌舞，即在祭天地山川、祀鬼魂、驱疫疠等仪式活动中，巫师"萨满"伴着神鼓的节奏歌舞，并以口语的音调诵唱祷词和咒语，音乐迷狂，情绪激奋。

西北山区是回族与东乡、保安、撒拉、土和裕固等多个民族的聚居或杂居区,此期已逐步定型了一种该地区各民族所共有的山野歌曲——"花儿"(亦称"少年"或野曲),其中多数是青年男女为传递情爱所唱。歌调以"令"为称,又分各不同地域、不同民族特色的支系。其共同特征是高亢、宽广的音调和气息,大幅度跳进的音程,伴以炽烈的情感、诚挚质朴的语言。

明代西部边陲的维吾尔族聚居地域,从战乱纷争的东察合台汗国到逐步实现整个维吾尔地区统一的叶尔羌汗国,以维吾尔族的诗歌创作和音乐舞蹈为标志的维吾尔民族文化获得了重要发展。集维吾尔民族艺术之大成、代表了维吾尔古典音乐文化最高成就的大型歌舞套曲《十二木卡姆》,于此期基本发展定型。此期地处西南边地的藏族,相比之下其社会较为稳定,所以经济、文化尤其音乐文化有了重要的发展。它比其他民族相对较早地出现了自己的民族戏剧——藏戏。它古老的歌体"鲁""谐"和歌舞"堆谐""果谐""弦子"等也于此期基本定型。

3. 史诗说唱与歌舞的伴奏器乐

在明清繁荣兴盛的民歌海洋里,由叙事体民歌扩展而来的叙事体长歌也有明显的发展。尤其是一些少数民族的历史悠久的长篇叙事体说唱史诗于此期逐步定型,成为此期少数民族说唱音乐的代表性曲种。这种长篇叙事体的说唱史诗,由各民族的史诗传承者"行吟诗人",咏唱民族的起源和历史发展,部族领袖、民族英雄的传奇业绩等等,并且往往与爱情、征战、祖先崇拜和宗教等故事内容结合在一起。

藏族代表性的说唱史诗是《格萨尔王传》,说唱曲种称"岭仲",史诗说唱者即"行吟诗人",称作"仲肯"。"岭仲"由最初以传承历史为主逐渐走向说唱艺术,最终衍变为说唱曲种,元代之后由青藏地区流入蒙古地区,经蒙古说唱艺人的加工逐渐演化为蒙古族史诗《格斯尔传》(或称《格斯尔可汗传》)。"岭仲"用藏语坐唱,以吟唱为主,间插说白,通常用牛角琴伴奏。传统的说唱表演虽不受时间和条件限制,但仪式性较强,即先后有焚

香请神、指画、托帽、看镜等四种严格的仪式伴随说唱表演。

 蒙古族说唱艺术最典型的作品也是英雄史诗。蒙古族的英雄史诗说唱称作"陶力"(为蒙古语音译,又作"涛力""陶利"或"图兀勒"),其意正是"英雄史诗"。蒙古族原有一部流传于巴尔虎地区(今东蒙一带)的英雄史诗《镇压蟒古斯的故事》("蟒古斯"意即"恶魔"),讲述的是蒙古民族由原始社会向奴隶社会转化的历史进程。而讲述西部卫拉特部落统一战争的英雄史诗《江格尔》,是在成吉思汗建立统一的蒙古大帝国后,于明末才产生,而且是以新疆脱特文写定的。通过民间艺人"江格尔齐"的演唱和各种手抄本在蒙古各部流传。这部史诗的每一章以酒宴开始和结束,说唱一个完整故事,各章以江格尔、洪古尔等主要人物贯穿。有的传本可长达七十多章,其游牧民族说唱艺术的特点非常鲜明。至此,蒙古大草原上流传着上述三部英雄史诗的"陶力"。陶力以韵诵式的蒙古族语言说唱,"潮尔"(又作"绰尔",近似马头琴的拉弦乐器)或胡琴伴奏,气氛随表演内容时而热烈,时而铿锵沉雄。"陶力"音乐主要是长调风格。由于流传过程中分别受到萨满教和佛教的影响,故唱诵表演中还保留有"博"(即萨满巫师)的唱经程式和佛教的诵经曲调。

 除长篇说唱史诗外,蒙古族还有一种短篇的说唱叙事诗"好力宝"(又作"好来宝",蒙语意为"连起来唱"),至迟于元末明初即已在内蒙草原上广泛流传了。这是一种由一人至多人坐唱的说唱形式,"胡儿"(即四胡)伴奏,短调风格,情绪活泼明快、幽默风趣、极富感染力。它还于清代衍生出一种新的说书表演"乌力格尔"(蒙语),而"乌力格尔"的开头往往直接搬唱"好力宝"。乌力格尔有散说、演唱和说唱三种表演形式,均为一人坐唱。只唱不说和说唱结合的乌力格尔表演,依伴奏乐器的不同而有不同的称谓。以潮尔伴奏者称为"潮仁乌力格尔",以中音胡儿伴奏者称为"胡仁乌力格尔"。只说不唱的散说表演,则以胡尔或潮尔烘托语言节奏和渲染演出气氛。随着蒙汉文化的进一步交流,乌力格尔在长期流浪行艺的过程中不断汲取汉族民间文学、古典文学和说唱艺术的滋养,丰富和积累着说唱的曲目。与此同时,乌力格尔的艺人队伍也不断扩大。

新疆维吾尔族的长篇叙事体英雄史诗是《阿里甫·埃尔吐额阿》，其说唱形式称之为"达斯坦"（意为"叙事长诗"），传唱"达斯坦"的艺人称作"达斯坦齐"。达斯坦的音乐主要是维吾尔族民间小调，由一人自弹自唱，一至二人伴奏，通常在人多密集的集市、茶馆和喜庆宴会上演唱。使用乐器热瓦甫、都它尔、丹不尔、萨它尔等都是维吾尔族特有的弹拨乐器，伴奏者还可用手鼓及石片等伴奏并帮腔表演。类似的说唱表演形式在南疆则称作"苛夏克"，但它并不唱长篇，曲目短小精悍，即兴编演的成分较多，主唱者自弹自唱的伴奏乐器仅为热瓦甫，故又名为"热瓦甫苛夏克"。

西南边地云南楚雄等地的彝族也有自己的史诗说唱"梅葛"和"甲苏"。梅葛的历史悠久，主要说唱表演"创世""造物""婚配""丧葬"等民族历史、天地起源、种族繁衍、生存和发展的题材内容。唱法分旋律优美而起伏大的正腔和近于吟诵的、平稳的慢腔。内容和风格原始而古老，但彝族人民非常喜爱并重视，将这些表演内容视为本民族的"根谱"。云南南部流行的甲苏主要也是讲史，但它增加了情歌和孝敬长辈之类的劝善伦理歌。甲苏演唱通常在逢年过节、婚丧祭祀、男女社交和修房盖屋的场合，由一人自弹三弦自唱，或二人分持三弦与四弦对唱，听众则热情地相和伴唱。

我国少数民族的乐器和器乐文化极为悠久古老和丰厚，是中华乐器和器乐文化宝藏的重要组成部分。我国五十五个少数民族共约有三百多种乐器，而其主要部分均已于明清时期基本成形。前述歌舞是我国大多少数民族音乐文化的主体，而歌舞的实际内涵是歌唱、舞蹈和器乐（伴奏）的三位一体，即乐器除用于独奏外，主要是为歌舞伴奏，伴奏器乐是歌舞的不可或缺的组成部分。即如此期藏族的宫廷歌舞"囊玛"和农村歌舞"堆谐"，若离开它们的主要伴奏乐器"札木聂"（亦称六弦琴），就不称其为或至少是不完整的"囊玛"和"堆谐"了。如此期四川巴塘地区由藏族流浪艺人表演的一种自娱歌舞亦称"谐"，因领舞者必要边舞边拉弦子（藏语称"白旺"，一种牛角琴筒的弓拉乐器），故后来人们便直称此歌舞为"弦子"或"巴塘弦子"，亦即如同其他民族的芦笙舞、长鼓舞、铜鼓舞、击鼓踏歌等

等。又如阿细彝族最有代表性的歌舞是"阿细跳月",又称"跳三弦"。此歌舞音乐的特点是五拍子乐句,do、mi、sol三音的跳进组合,女子在第四、五拍上拍手伸腿应和。除舞至情绪高涨时,女子要唱《跳月歌》外,一般只舞不唱,主要是男子们边跳边弹大、小三弦,个别男子吹笛子,舞名即由此而来。

明代刘文征《滇志》记哈尼族丧葬礼仪歌舞:"丧无棺,吊者击锣鼓摇铃,头插鸡尾跳舞,名曰'洗鬼',忽泣忽饮。三日,采松为架,焚而葬其骨。祭用牛羊,挥扇环歌,拊掌踏足,以铓鼓、芦笙为乐。"可知此歌舞必击锣鼓、摇铃,后必配以铓鼓、芦笙。清乾隆《丽江府志略·礼俗略》记:"夷人各种,皆有歌曲,跳跃歌舞,乐工称'细乐'。筝、笛、琵琶诸器,与汉制同。其调亦有'叨叨令''一封书''寄生草'等名。相传为元人遗音。"可知云南丽江纳西等族地区,明代仍传留有元人遗下的(可能是部分南北曲的牌调)"细乐",用以歌舞,所用伴奏乐器有如汉族的筝、笛、琵琶等。

上文提及的长鼓舞,有朝鲜族的长鼓舞,也有瑶族的长鼓舞。而傣族的长鼓舞实为象脚鼓舞,是以傣族极有特色的象脚鼓为主要伴奏乐器的舞蹈,亦称"戛光舞"("戛光"意为跳鼓)。所用乐器除大、小象脚鼓外,还有大、小铓锣和大、小铙钹。以象脚鼓为代表的傣族各种类的打击乐器是傣族音乐的一大特色,而象脚鼓舞(戛光舞)则是傣族文化生活中一项极重要的内容,尤其是要在傣族最隆重的傣历新年节——"泼水节"中欢娱助兴。

台湾高山族歌舞的伴奏乐器中有两种极具特色的乐器——口弦和鼻笛(或称鼻箫)。清道光《彰化县志》据黄清泰《观岸里社番踏歌》载:"冬月兽肥新酿熟,合社饮酒社鬼祠。酒半角技呈百戏,琴用口弹箫鼻吹。……舞罢连臂更踏歌,歌声诡异杂欢悲。……酒缸不空歌不歇,落月已挂西南枝。"口弦,又称口簧,实为吹奏乐器,在大陆流播极广,遍及西南、中南、东南、西北、东北等二十多个少数民族,且历史久远,据说始自原始时期的女娲。而用鼻吹奏的鼻笛或鼻箫则仅流行于台湾高山族诸系和海南的黎族村寨。

第六节 宫廷音乐

1. 明宫的乐舞

明代的宫廷音乐延续前朝体制。尽管明太祖朱元璋为加强中央集权，在意识形态领域实行严厉的专制统治，定都金陵后设置太常、教坊立典乐官，置雅乐，但由于受到蓬勃兴盛的民族民间音乐的强烈冲击，加之宫廷雅乐本身的呆板、僵化，其总体呈衰落之势已不可逆转。

明代宫廷乐舞主要为宫中祭祀、朝贺、宴飨等活动而设，尤其是配合宫中政治活动，故朱元璋于立国之初便"锐志雅乐"，直接控制宫廷乐舞。他曾对侍臣说："礼以导敬，乐以宣和。不敬不和，何以为治？元时古乐俱废，惟淫词艳曲更唱迭和，甚者以先帝王祀典神祇饰为队舞，谐戏殿廷，殊非所以导中和、崇治体也。今所制乐章颇协音律，有和平广大之意。自今，一切流俗喧哓淫亵之乐悉屏去之。"（清《续文献通考》卷一〇三）并亲自创建宫廷乐舞。其中祭祀用的《中和韶乐》规模最大，包括"文武之舞"和"四夷之舞"。乐舞歌词突出渲染皇帝与上天的关系。

宫廷祭祀内容包括圜丘、先农、日月、太岁、风雷、周天星辰、历代帝王、太庙及释孔等。祭祀的主要程序依次为迎神、奠帛、进俎、初献、亚献、终献、撤馔、送神、望燎九项。不同场合规定演奏不同乐曲。如洪武元年（1368）冬，明太祖祀昊天上帝于圜丘，乐曲依次安排为：奏《中和》《肃和》《凝和》《寿和》《豫和》《熙和》《雍和》《安和》《时和》等。舞蹈是在三献时进入。初献呈武舞，亚献、终献呈文舞。祭农时奏《永和》《雍和》《寿和》《太和》等乐曲。洪武六年（1373）祭孔时规定奏《咸和》《宁和》《景和》等曲。至嘉靖九年（1530）祭先蚕时则规定奏《贞和》《寿和》《顺和》《宁和》《安和》《恒和》等乐章。

据《明史·乐志》载，郊庙祭祀音乐所用乐器、乐舞与乐曲同样，均有一定制度。如洪武元年规定，乐工六十二人，乐器用编钟、编磬各十六，琴

十,瑟四,搏拊四,柷、敔各一,埙四,篪四,箫八,笙八,笛四,应鼓一。洪武七年,乐工增至七十二人,乐器也相应增加。文武之舞各用舞生六十二人,加入各执干戚、羽籥的引舞二人和舞狮二人执节以引之,共一百三十人。

朝贺乐主要用于宫廷圣节、正旦、冬至、千秋节等节日朝会场合,包括丹陛大乐、中和韶乐、殿中韶乐等。《明史》记洪武三年所定"大朝贺"仪式流程为:"凡大朝贺,教坊司设中和韶乐于殿之东西,北向;陈大舞于丹陛之东西,亦北向。驾兴,中和韶乐奏《圣安曲》。升座进宝,乐止。百官拜,大乐作。拜毕,乐止。进表,大乐作。进讫,乐止。宣表目,致贺讫,百官俯伏,大乐作。拜毕,乐止。宣制讫,百官舞蹈山呼,大乐作。拜毕,乐止。驾兴,中和韶乐奏《定安之曲》,导驾至华盖殿,乐止。百官以次出。"朝贺之乐所用乐器很多,不同时期、不同场合有种种不同的编配。如大祀庆成、大朝会等所用"丹陛大乐",洪武三年所定规制为:箫四,笙四,箜篌四,方响四,头管四,龙笛四,琵琶四,纂六,杖鼓二十四,大鼓二,板二,总共六十多人。至洪武二十六年,"丹陛大乐"的配置改为:戏竹二,箫十二,笙十二,笛十二,头管十二,纂八,琵琶八,二十弦八,方响二,鼓二,拍板八,杖鼓十二,总共近百人。而明宫廷教坊乐工最多时可达数千人规模。

宴飨乐主要指宫廷内各种宴饮活动中所用的音乐舞蹈。明廷的宴飨乐分为侑食乐、丹陛大乐、文武乐、四夷舞乐、迎膳乐、进膳乐、太平清乐等种类。洪武三年(1370),宫廷定立朝会宴飨之制,凡大宴飨,用九奏三舞。教坊司设中和韶乐于殿内,设大乐于殿外,立三舞杂队于殿下。九奏为要演奏《归濠》《开太平》《安建业》《削群雄》《平幽都》《抚四夷》《定封赏》《大一统》《守承平》九曲,三舞为酒进二、三、四爵,分别呈献《平定天下》《抚安四夷》《车书会同》三支乐舞,同时奏舞曲,唱乐歌。酒行至九爵,馔毕乐止,最后表演《百花队舞》。宴飨乐舞内容及乐歌文辞,如《续通志》所记:"大都述创造以来迄享太平之事。"洪武十五年(1382),对九奏三舞有所更定增改:九奏为《炎精开运》《皇风》《眷皇明》《天道传》《振皇纲》《金陵》《长扬》《芳醴》《驾六龙》九曲。四奏前,与过去同,依次舞《平定天

下》之舞。从五奏起到九奏，每奏增加一个节目，分别是《百戏》《八蛮献宝》《采莲子》《鱼跃于渊》《百花队舞》。同年又规定大祀庆成大宴，用《万国来朝队舞》《缨鞭得胜队舞》；万寿圣节（皇帝生日）大宴，用《九夷进宝队舞》《寿星队舞》；冬至大宴，用《赞圣喜队舞》《百花圣朝队舞》；正旦大宴，用《百戏莲花盆队舞》《胜鼓采莲队舞》。宫廷宴乐所用乐器主要有箫、笙、琵琶、箜篌、篆、方响、头管、龙笛、杖鼓、大鼓、板、腰鼓、胡琴、埙、篪、排箫、钟、磬、应鼓等。各类乐器、乐工数量均依不同场合而不等，乐舞表演均须遵循一定的程式，以至表演者的服饰亦须有一定的规范。

宴飨音乐，特别是宫中日常的宴乐活动，其乐舞的娱乐性及艺术审美功能本须有较高的要求，而从上可知，恰恰明代宫廷宴飨乐舞突出体现的是礼仪性和典礼性。九奏三舞每每以固定的佐宴程序和形式出现，已成一种礼仪行为和符号，这不仅大大削弱了乐舞的欣赏娱乐性，而且明显阻碍了乐舞艺术的发展。这与统治者为密切配合皇权政治活动之需，强化宫廷音乐为统治者歌功颂德而夸耀国势强盛，宣扬国泰民安，祈福延年不无相关，宫廷乐舞演出已是徒有其表，毫无宴乐应有的艺术特点和吸引力。《明史·乐志》曾这样评述明代宫乐："盖学士大夫之著述止能论其理，而施诸五音六律辄多未协，乐官能纪其铿锵鼓舞而不晓其义，是以卒世莫能明也。稽明代之制作，大抵集汉、唐、宋、元人之旧，而稍更易其名。凡声容之次第，器数之繁缛，在当日非不灿然俱举，第雅俗杂出，无从正之。""音律久废，太常诸官循习工尺字谱，不复知有黄钟等调。"

宫廷以外民间世俗音乐的强烈冲击并进入宫廷，宫廷内部的主要娱乐项目成为"杂戏诸陈"。朱元璋之后的明宫宴飨乐普遍为："殿中韶乐，其词出于教坊俳优，多乖雅道。十二月歌，按月律以奏；及进膳、迎膳等曲，皆用乐府、小令、杂剧为娱戏，流俗喧诨，淫哇不遏，太祖所欲屏者，顾反设之殿陛间，不为怪也。"（《明史·乐志》）即使后期统治者想方设法更增乐章乐舞，制造宏大场面，也挽救不了其必然走向低谷的命途。而随着民间音乐还有部分少数民族音乐和外国音乐的进入，明代宫廷的俗乐色彩不断鲜明，甚至一些宫廷雅乐竟用杂剧曲调填词，如以《飞龙引》奏《起

临壕》,以《风云会》奏《开太平》,以《庆皇都》奏《安建业》,以《喜升平》奏《抚四夷》等;以"四夷"乐器如腰鼓、琵琶、胡琴、箜篌、头管、羌笛、篆、水盏、拍板等伴奏的《回回舞》《北番鼓》《高丽舞》等"四夷乐",成为明宫宴乐中不可缺少的必演的节目。而统治者除了夸耀其功、笼络人心、强化皇权的政治企图外,他们未必意识到四夷之乐在宫廷音乐中的立足,正是外国外族音乐文化与华夏音乐文化交流融合的结果。这种各民族文化间的相互吸收和交融,预示了中华民族大文化发展和形成的必然趋势。

2. 清廷的雅乐和娱乐音乐

清朝是我国封建社会最后一个朝代。清王朝不仅建立了多民族统一的大帝国,而且在前所未有的民族交往与融合的潮流下,多民族文化的交融促使中华民族大文化进一步发展和形成。清统治者在极力推行和维护满族文化传统的同时,也非常推崇并重视吸收汉文化和学习内地礼乐。《清史稿·乐志》说:"清起僻远,迎神祭天,初沿边俗。及太祖受命,始习华风。"早在满族统治者入关以前,满族上层社会就已开始有目的、有计划地学习中原地区的音乐文化,尤其是历代相传的宫廷雅乐。清代宫廷音乐机构不仅沿袭前朝设置,而且雅乐的种类更为繁缛,乐队人数规模更为庞大,显示出清代是我国历史上自隋唐以来又一个最为重视宫廷音乐的朝代。

清廷雅乐包括中和韶乐、丹陛大乐、中和清乐、丹陛清乐、导迎乐、铙歌乐、禾辞桑歌乐、庆神欢乐、宴乐、赐宴乐、乡乐等十一种,各类均依各特定的使用场合而规模大小不同,所用音乐形式有同有异。祭祀时用中和韶乐和卤簿大乐(仪仗音乐);朝会用中和韶乐、卤簿乐、丹陛乐、铙歌乐;宴飨用中和韶乐、清乐、庆隆乐、笳吹、番部合奏;巡幸用铙歌乐。其中中和韶乐、卤簿大乐、丹陛大乐是用途最广的三种形式。

中和韶乐在各类宫廷音乐中地位最重,所用乐器有编钟、编磬、建鼓、琴、瑟、箫、笛、篪、排箫、埙、搏拊(即拊鼓)、柷、敔等。祭祀时的规模最大,共有二百零四人,兼用文、武舞,而朝会、宴飨中仅用四十人,且不含歌

舞。卤簿大乐的乐队一百十六人,分前部大乐、铙歌大乐、铙歌鼓吹、铙歌清乐、导迎乐五种编制。乐器有龙鼓、画角、金口角、大铜角、小铜角、金钲、蒙古角、龙笛、杖鼓、拍板等。音乐相对简单,但声势浩大,仅龙鼓就要用四十八面,画角也有二十四件。丹陛大乐相比之下规模较小,乐队仅二十四人,乐器用大鼓、方响、云锣、管四种。

导迎乐和铙歌乐均用于乘舆出入,但使用场合有别。铙歌乐依使用场合不同分卤簿乐、前部乐、行幸乐、凯旋乐,其中行幸乐又分鸣角、铙歌大乐、铙歌清乐;凯歌乐又分铙歌与凯歌。使用乐器、乐队的数量、大小也有不同。禾辞桑歌乐用于亲耕、亲桑。庆神欢乐用于群祀。乡乐用于府、州、县学春、秋释奠。赐宴乐用于经筵礼毕后的赐宴,文、武乡试、会试赐宴等。而宴乐共有九种,即队舞乐(包括庆隆舞、世德舞、德胜舞三种)、瓦尔喀部(女真族的一支)乐、朝鲜乐、蒙古乐、回部乐、番子乐(即藏乐,包括金川乐与班禅乐)、廓尔喀部(位于今尼泊尔西部)乐、缅甸国乐、安南国(即今之越南)乐。队舞是满族传统舞蹈,其他多为邻国音乐。乐舞有用于祭祀的佾舞和用于宴飨的队舞两种,而列于宴乐之末的舞蹈还有瓦尔喀、朝鲜、蒙古、回、番、廓尔喀、缅甸、安南等舞。

清廷除十分重视雅乐外,还盛行娱乐音乐。除宴飨音乐以外,宫廷内的娱乐活动主要还有演戏、杂技和吹打乐等。由于清宫历代皇帝都有对戏曲的雅好,故从清初起,就在教坊司之外增设了专司演戏的南府。至乾隆年间,南府规模不断扩大,人员增至一千四五百人,成为清宫演戏活动的极盛期。宫中演戏的内容主要是搬演民间广为流行的昆腔和弋阳腔戏,演员以宫中习艺太监为主。南府改为升平署后,负责掌管宫内各项娱乐活动,其中管辖十番学和中和乐两套音乐班子。十番学是南府中演奏十番吹打的部门,中和乐是演奏各种仪式音乐的部门。十番学演奏的十番乐亦即清音十番,与乾隆间李斗《扬州画舫录》所记载的扬州"十番鼓"大同小异,可能均来自明代的苏南吹打。从演奏的曲牌名和曲调风格看,以民间传入宫廷的佛、道音乐和民间音乐居多。新鲜的民间音乐进入宫廷以后,其活泼的生命力终会在宫廷保守、封闭的氛围中渐渐消褪。清代

宫廷乐在惨淡经营中实质上已是强弩之末了。

第七节 宗 教 音 乐

1. 明代宗教音乐

我国历史上延续了千年而不衰的宗教只有佛教和道教，也只有佛教和道教拥有完整的自我体系的音乐。佛教自东汉传入，佛教音乐便随其发展，由初期搬用天竺梵呗，六朝时逐步汉化，至隋唐走向繁荣，经宋元到明清日益深入民间，趋于定型。也正是在完全定型之时便开始了它的日渐衰微并逐步与民间世俗音乐的合流。我国土生土长的道教，也有一个从民间到宫廷、又由宫廷回到民间的历程。道教音乐随其发展，从吸取民间音乐而形成科仪音乐，经科仪音乐规范化、程式化后再返回民间继续其世俗化演变。这个过程的完成期大约就在明清。宗教音乐的兴衰恐怕与统治者的关注程度有关。

先看明代。朱元璋十七岁出家于濠州（今安徽凤阳）皇觉寺，二十六岁投入的农民军也是打着白莲教的旗号。他对宗教和政治的关系应该是很清楚的，因此他对佛、道二教取利用的态度。朱元璋于洪武元年（1368）即立善世、玄教二院掌天下僧道，并召见名僧金宝，"应对称旨，命居天界，日接天颜，训唱法义"（明·释镇澄《清凉山志》）。洪武四年，诏征江南高僧十人，于次年初举办盛大法会，亲自拜佛，法会中奏《善世曲》《昭信曲》《延慈曲》《法善曲》《禅悦曲》等。洪武七年，他又敕礼部会僧道拟释、道二教之科仪格式，令全国僧道遵行。洪武十年，命在郊祀坛之西建"神乐观"直隶于太常寺，专为宫廷祭祀礼乐而设。而明宫的祭仪其实就是搬用道家的斋醮科仪音乐。洪武十五年，朱元璋专为道教"钦定"《大明玄教立成斋醮仪范》，道教斋醮仪式音乐由此确立了最基本的规程，后沿为传统，明代道乐开始呈现新的格局。

朱棣即位后，据说自诩为"玄天真武大帝"化身，敕刻《道藏》，敕建武

当山宫观,对道教多有关照。《道藏》收有署作"永乐御制"的道教祭祀乐章《大明御制玄教乐章》,曲格也多取自南北曲。然具有鲜明的宫廷祭仪音乐特点,即沿袭着历代宫廷祭祀乐平稳端重的特点。

　　武当山地处鄂西北,承明成祖朱棣的大力扶持,为"亘古无双胜景,天下第一仙山",是各代道教活动圣地,而明代最为兴旺,且自成一派。明代的武当山有朝廷供养的乐舞生四百人,乐师除山下"伙居道"乐师不计,仅山上每个宫观能执乐的乐师都在十人以上,八宫二观和较大的庵堂均能独立演奏道乐进行祀典法事。武当道乐用于修道、纪念、斋醮等各类道教法事中,是其中不可缺少的组成部分。朱棣后来对佛教也很关顾,永乐四年派专人赴西藏恭请名僧哈里麻到京,并封为"万行具足,十方最胜,圆觉、妙智、慧善、普应、佑国渲教如来,大宝法王、西天自在佛"。并于永乐十八年,又有他亲自作序的"御制"《诸佛世尊如来菩萨尊者名称歌曲》(《元明散曲》载录)五十卷,主要用南北曲填词而成,颁赐各地习唱。此《歌曲》有散曲两千六百余首,所用南北曲牌调(大部分是北曲)达三百余种,还有一些借自少数民族的歌调。歌曲以俗世歌调作为"佛曲"诵唱佛号,将佛教内涵与世俗歌乐形式结合了起来。

　　明中叶以后,各代帝王不是崇道就是信佛。武宗自封为"大庆清王西天觉圆明自在大定佛"。世宗和神宗酷信道教,一意成仙,以致长年置朝政于不顾,影响至明代的官贵士大夫纷纷尊崇佛道思想,著名文人都好以禅宗入学、入艺。宗教遂在民间更与各种民俗活动相结合,对民众发生广泛而深入的影响。各式各样的民间表演艺术,也常把灯节、庙会、赛社作为它们的重要活动场所。明遗民张岱《陶庵梦忆》中曾记述了他幼年逛龙山庙会的盛况:庙会一连四昼夜,"山无不灯,灯无不席,席无不人,人无不唱歌鼓吹。男女看灯者,一入庙门,头不得顾,踵不得旋,只可随势潮上潮下,不知去落何所,有听之而已。……父叔辈台于大松树下,亦席,亦声歌,每夜鼓吹笙簧与宴歌弦管,沉沉昧旦"。可见庙会、祭赛等宗教民俗活动为各种民间艺术的生存、发展提供了良好的环境,不少种类的民间艺术正是伴随着宗教民俗活动而发展起来的。如果不是皇室在宗庙和道观

举行祭祀乐舞,而且还公然在寺院举行献佛乐舞以超度亡灵,恐怕民间百姓的祭赛娱乐民俗活动也不敢如此壮观红火。

至明中叶,北京新建了喇嘛寺百余所,数千西藏各派喇嘛僧侣,藉赴北京向明廷朝贡,把藏传佛教法舞音乐"跳布扎"(即民间俗称的"打鬼"或"跳神",西藏地区称"羌姆",内蒙古地区称"查玛")带到北京。据万历时太监刘若愚《明宫史》记:"万历时,每遇八月中旬,神庙万寿圣节,番经厂……须于隆德殿大门之内跳步叱(即'跳布扎')。而执经诵念梵呗者十余人……习学番经跳步叱者数十人,各戴方顶笠,穿五色大袖袍,身披璎珞。一人在前,吹大法螺;一人在后,执大锣;余皆左持有柄圆鼓,右执弯槌,齐击之,缓急疏密,各有节奏。按五色方位,鱼贯而进。视五方五色伞盖下诵经者以进退,若舞焉,跳三四个时辰方毕。"藏传佛教早在元代即已入五台山,并很快传播发展,明代即形成五台山的"黄庙"佛乐。有着喇嘛教渊源的黄庙佛乐,同时也受到五台山汉传佛教的"青庙"音乐的很大影响。可知我国佛教音乐以五台山音乐为正宗和源头,再流布至西北青海、甘肃等地的藏传佛教寺院。

佛教音乐在"供养""颂佛"、直接为宗教服务的同时,也兼具对世俗作通俗性宣传的职能。在面向俗众的佛事活动中,尤其民间应赴的道场之类,所用乐器、乐曲便与寺庙内部的法事音乐,包括仪典、法会及早晚课诵等仪式音乐要有所不同。乐曲须改古老渊源的梵呗唱颂和器乐为富有地方特色的民间俗调;乐器须改"法器"类的磬、钟、鼓、铛、铪、引磬、木鱼等为民间习用的管、笛、笙、箫、唢呐等吹管类。这便必然与俗间音乐有种种交流乃至融合。道教音乐的种种"随俗"做法更在所难免,如清代以下江南一带的正一派的斋醮活动,索性多数就在民间聚会或在信众家中举行。仪式中经常演唱昆曲,奏粗细"十番"锣鼓,还吸收江南丝竹的音乐素材。这样,道教音乐,包括宣卷、道情音乐,便在与江南民间音乐混融的过程中共同发展。近代以来,江南民间音乐似乎增添了一种超脱的化境般的神韵,江南地区的道乐也显得灵动、活泼多了。

2. 清代宗教音乐

再看清代。随着明代寺院朝暮课诵制度的定型，此期的佛教诵经音乐从内容到形式亦基本定型。各种唱念仪轨及杂项，各种真言咒语，包括历代高僧语录、法语、问答等，总归是寺院的日常修持念诵，经道光年间的《禅门日诵》成书后，全国各地的寺院及僧徒均有了可供唱诵经文共同遵守的范本。只是南北各地方言殊异，同一经文在不同地域仍会有些微不同，但总体上已趋向一致。汉传佛教的水陆法事中，除诵念经咒、礼忏、施食施水、追荐亡灵等活动外，音乐占有很大比重。在数个乐班同时或轮流的器乐伴奏下，须演唱大量的赞呗、祝延和佛事歌曲，曲调曲牌约有上百首。焰口佛事（俗称"放焰口"）的参加人数虽略少于"水陆"，可有几十人甚至仅几人，但召请、结界、施食施水、超度、回向等项程序，历时长达约五六个小时，须演唱大量的"应赴歌曲"，并演奏许多散、套曲牌。这种属佛门应社会之邀而赴的佛事活动中所唱之"应赴歌曲"，其歌词虽由佛教经典《水陆仪轨》和《瑜伽焰口施食集要》所规定，但曲调却各随方俗，加之各地寺院因地而异地在正式的仪轨之外还会增加一些词曲，故歌曲的音乐往往带有浓郁的地方色彩。

清代奉行"以黄教绥柔蒙古"的民族政策，让统辖内蒙、青海佛教事物的大活佛章嘉呼图克图住五台山镇海寺，以融洽与蒙古的关系。康熙、乾隆等皇帝也都曾数次朝拜佛教圣地五台山，以表其虔诚之心。至清末，佛教寺院、道教宫观遍布全国。当时的道教名山宫观已有北京白云观、湖北武当山、四川青城山、沈阳太清宫、太原纯阳宫等，而佛教寺庙仅天津据称就有一百三十六座。当时佛教四大名山（即佛教圣地）为五台山、峨嵋山、普陀山、九华山，名寺院如北京智化寺、江苏天宁寺、开封大相国寺等。大量名山寺院、宫观的存在，为保存、流播宗教音乐创造了条件。

佛教音乐中的器乐历来被佛家十分看重，"应赴"法事活动中"梵音如响，勿令心散"，又能发遣鬼神、清净道场，被佛家认为是佛事的供品之一。佛教音乐中的北派器乐以山西五台山、北京智化寺、河北承德寺庙以及它

们的周边地区为代表。南派器乐的代表则是江南"十番鼓"和"十番锣鼓",即前述为佛、道二家与民间共同拥有的苏南吹打乐。南北派明显的不同是南派在吹管乐器的基础上加进了较多的丝弦乐器,故又称其为"丝竹吹打"。它们共同之处是均拥有许多年代相当久远的曲牌或散曲。如北京智化寺及僧人乐队建于明正统年间,保存最早的乐曲谱本《音乐腔谱》是康熙二十三年的抄本,乐曲的来源或可追溯到宋元时期。僧、道、俗共有的五台山八大套,其乐曲谱本所用谱字与南宋张炎《词源》中使用的相同,可见乐曲历史之悠久。鸦片战争以后,西方宗教的涌入对佛、道二教冲击不小,不少寺院、道观衰败后消亡了,但许多佛、道乐曲却因与民间音乐的合流而保存在民间,从而流传至今。

清代的道教也是由盛而衰,道教音乐于此期集大成后与民间音乐的联系日益密切,并走向日益世俗化。康熙年间编成的道教经典《道藏辑要》,其中全真派道教经韵《全真正韵》收入当时全真派常用的韵腔五十六首。因重清修的全真派道士以清静无为为修道之本,故诵经时不设管弦,只用法器。所收经韵亦只记经词,不用工尺,在经词旁附所谓"当请谱"。"当"表示铛子,"请"表示镲,另以"鱼"表示木鱼,用〇和·标示板眼,即谱式只标节奏和法器,没有旋律,对已会演唱经韵的道士仅起一种提示作用。而具体的经韵旋律是靠代代道人的口传心授,用脑记住后还须用心感悟。若要见识此全真道经韵音乐的全貌,还是要用现代的"记谱"法。"全真正韵"是全真派通用之腔韵,传到各地与方言、地方音乐结合后,即成为一种带地方特色的地域性的道教音乐,如武当山道乐。

武当道乐主要有韵腔和曲牌两类,依场合和对象不同,韵腔又分阳调、阴调。阳调用于修持法事和纪念法事,歌唱神仙和修持者本人;阴调用于为死者超度的斋醮法事,歌唱各类鬼魂。曲牌又分正曲、耍曲。韵腔是由法事活动中讽经、念咒、诵诰、咏唱发展而成的歌腔,故相应有讽经腔、念咒腔、诵诰腔、咏唱腔四种歌腔。

讽经腔是咏经时所唱,近似念白,由慢到快,旋律性不强。念咒腔是念咒、画符时所唱,已有歌腔的形态,节奏较为规范,但旋律音调不稳定。

诵诰腔用于修持法事和纪念法事,旋律简单,无拖腔,节奏基本上是一字一拍,句末的字唱两拍。咏唱腔是武当道乐的精华,有"韵"(如《澄清韵》)、"赞"(有《大赞》《小赞》《中堂赞》等)、"引"(如《梅花引》《幽魂引》)、"偈"(如《人偈子》《小偈子》《刀兵偈子》)和"步虚"等不同的品种。无论阳调、阴调,旋律迂回婉转、悠扬动听,然气氛庄严肃穆,恬静缥缈。

武当山道教音乐中,早晚的课诵音乐是最纯正、最古老的道乐代表,如晚坛(即晚功课)中的第一首韵腔《步虚》就是一首渊源甚古的歌曲,据说道教音乐就起源于魏晋南北朝时的《步虚歌》。传说"陈思王(曹植)游山,忽闻空里诵经声,清远遒亮,解音者则而写之,为神仙声。道士效之,作步虚声"(刘敬叔《异苑》)。唐代,《步虚》在唐诗中有充分的反映,如方干的《夜听步虚》、施君吾的《闻山中步虚声》、林杰的《府试中元观道流步虚》等等。唐明皇曾于天宝十载(751)四月,在"内道场亲教诸道士步虚声韵"。今见最早的道曲谱集、宋代的《玉音法事》,谱中用曲线形的"声曲折"曾记录了唐宋时的《玉京步虚词》《金阙步虚词》《宫洞章》《白鹤词》《玉清乐》《上清乐》等五十首道曲。《步虚歌》据称是道士模仿佛教的"赞"而创作,可见最初期的佛、道二教即有互通互融。歌曲咏唱时伴有相应的舞蹈动作,表现仙人步履空虚的姿态:

步虚韵

1=D 4/4 道教歌曲

中板

(领) 　　　　　　(合)
ⵙ 5 3 5³ ⁵⁄₅ 3⁻³ - 2 32 1 6 1 - | 4/4 1 - 23 2 | 2 321. 2 | 3. 2 23 | 2. 3 1. 2 |
超　度　(呵)　　　　　　　三　　　　　　　　　　　　　　界

3. 2 1 - | 1. 2 32 35 | 2 2 - 23 | 5. 6 5 32 | 1. 3 23 2 | 2 32 1. 2 | 3 2 23 |
难,　　　　　　　地(呀)　狱　　　　　五　　　　　　　　　　　　　苦

2. 3 1. 2 | 3 32 1 - | 1. 2 32 13 | 5. 23 2 | 23 5 65 32 | 1. 3 2 | 3. 2 12 |
解(呀)。　　　　　　　悉　　　　　　　　皈　　　　悉　皈

```
 3.2 32 53 | 2.3 1.2 | 3.2 3 23 | 2.3 1.2 | 32 12 1 - | 1 21 6 - |
  太          上              经，
突慢
 3 3 2 62 | 1 - ( 1.2 35 | 2/4 21 65 | 1 0 ) ‖
  静 念 稽 首 礼。
```

"祖庭"为江西贵溪龙虎山"嗣汉天师府"的正乙派（或"正一派"）道教，比全真派的历史还要长。它们的重要区别是正乙派特重斋醮仪式，故科仪音乐便更加丰富。乾隆十五年（1750）编成的此派重要的醮仪典籍《清微黄箓大斋科仪》，收录道曲十七首，内中较多地融入了各种民间音乐的成分。清初叶梦珠《阅世篇》中曾记有正乙道于其江南鼎盛之地的醮仪情形："余幼所见斋醮坛场，不无庄严色相。至于诵经宣号，虽疾徐抑扬，似有声律，然而鼓吹法曲，更唱迭和，独多率真。今道场装饰靡丽，固不可言；至赞诵宣扬，引商刻羽，合乐笙歌，竟同优戏。"与佛教音乐相比，道教音乐民俗化的涵盖面要更广，民间音乐的各个种类都能发现道教的踪迹。宋代已有并流传至今的道教音乐遗产——"道情"，作为说唱音乐和地方戏曲音乐已流布于大江南北。清时多地农村集镇均有民间吹打乐队演奏道教乐谱及农闲时"农民道士"与观里道士共同演奏"梵音"吹打的情形。香港的全真派道教仪式音乐中，就有《上云梯》《孟姜女》《送情郎》《剪剪花》《十月怀胎》等民间乐曲。川西道教音乐的吹打乐中，也用了许多川剧的唢呐、笛子套打曲牌，如《粉蝶儿》《醉花阴》《拾牌名》《小开门》《柳青娘》《满江红》等，在用南韵演唱的声乐曲中，有一部分同川剧中的昆腔很接近。北京白云观道教音乐有一部分具戏曲、说唱音乐风格，还有的直接吸收了民间小调。这些无不表明道俗合流、道乐世俗化已成社会之常态。

第八节 中外音乐交流

1. 与西方的音乐交流

中国与西方的交流，应该可以追溯至丝绸之路开通以后的唐代。中

西音乐文化交流的主要媒介是西方来华的传教士。他们通过礼拜、唱诗等宗教活动,最先将基督教的赞美诗带到了中国。这大概可以追溯至中国的元代。威尼斯商人马可·波罗的《东方见闻录》,即后来在西方产生重要影响的《马可·波罗游记》,将一批批传教士的目光引向了中国这块神秘东方的古老的土地。明中叶至第一次鸦片战争爆发,西方来华的传教士逐渐增多。而西方音乐大量传入中国,是在鸦片战争爆发之后、中国逐步沦为半殖民地之际。

明万历十年(1582),意大利籍天主教耶稣会传教士利玛窦(Matteo Ricci, 1552—1610),在广东肇庆建立了内地第一所天主教堂,在传教活动中开始使用西洋乐器。1598年,他向明朝皇帝进献了一架八音琴。1602年,他又向万历皇帝进献"西琴"一张,即一架当时欧洲非常流行的有四十个音的击弦古钢琴"克拉维科德"(clavichord)。为配合教学,利氏用古汉语撰写了八首宣传天主教教义的歌词,谱成曲汇集成册,取名《西琴曲意》出版发行。这些乐曲便是最早译成中文的天主教赞美诗。与利氏同在北京传教的西班牙传教士庞迪我(Didaco de Pantoja, 1571—1618),也被召进宫廷,为太常寺选派的四个乐工教习钢琴演奏欧洲乐曲。利氏之后,西方传教士又陆续带来"凤篁"(即管风琴)和其他西洋乐器。而从《利玛窦中国札记》的内容和先后被译成拉丁、法、德、英等多国文字看,利氏也积极地将中国的音乐、戏曲、乐器等介绍给西方,对西方人了解中国音乐文化起了一定的作用。

明末清初,随着西方传教士大量来华,中西音乐交流进一步发展。德国天主教传教士汤若望(Schall von Bell, Johann Adam, 1591—1666),曾修复了当年利玛窦带来的古钢琴,撰写过中文版的《钢琴学》。顺治九年(1652),他主持修建的北京宣武门天主教堂"南堂"内,装置了中国内地第一部管风琴。康熙年间,进入宫廷担任外籍音乐教师的传教士还有:比利时的南怀仁(Verdiest, Ferdimand, 1623—1688)、葡萄牙的徐日昇(Thomas Pereira, 1645—1708)和意大利的德里格(Theodoricus Pedrini, 1670—1746)。南怀仁任过康熙帝的音乐教师,并与其他传教士一起,为

康熙帝编过《西方纪要》，介绍西方风土民俗，包括管风琴。他向康熙帝推荐的徐日昇，曾编写了《律吕纂要》，这是用汉语介绍西洋乐理的第一本基础知识书籍。他奉诏进京后，曾进献了管风琴和古钢琴各一台。德里格曾参与编写《律吕正义》的《续编》等。

乾隆帝即位后，宫廷继续聘请了数位外籍传教士担任音乐教师。除德里格外，还有波西米亚的鲁仲贤（Jean Walter，1708—1759）、德籍小提琴家魏继晋（Florian Bahr，1706—1771）、法国小提琴家格拉蒙特（Jean Joseph de Grammont，1736—1812）等。他们在宫中建立和指导合唱队、西洋管弦乐队，组织上演西洋歌剧和西洋傀儡戏。乾隆五十八年（1793），英国政府派遣马嘎尔尼率团访华，随团带有一支小型仪仗木管乐队。随行多人回国后都将此次经历著书刊行，其中使团参赞巴罗（Barrow John，1764—1848）的《中国游记》（1804）中还收录了中国民歌《茉莉花》。这令人不禁联想起此后意大利作曲家普契尼的歌剧《图兰朵》里的中国旋律主题。

来华的西方传教士们为了传教之需，必然会刊行许多以赞美诗为主的曲谱集。出任宫廷音乐教师的传教士在教授古钢琴等西洋乐器和西洋乐理的同时，也必然要刊行和介绍当时欧洲通行的五线谱。尽管这些曲谱中杂用了工尺谱、简谱、纽姆谱、五线谱等多种记谱方式，且当时欧洲流行的五线谱还只是当今国际通行的五线记谱法的前身，但五线记谱法毕竟于此期开始传入了中国。当年将五线谱和西洋音乐知识收入其中的《律吕正义续编》就曾认为："从此法（指五线记谱法）入门，实为简径。"它的传入对我国音乐发展的深远的历史意义是显而易见的。

2. 与亚洲近邻的音乐交流

明清时期，我国与亚洲近邻的音乐文化交流，主要集中体现在我国的音乐文化对日本和朝鲜的影响。

先看日本。我国唐代音乐曾对日本产生过巨大的影响。经宋元的中断期后，明清时期出现了新的频繁的交流。日本通常把此期（主要集中在

明末,值日本江户时代)传入的中国音乐统称"明清乐",其中包括明代传入的"明乐"和清代传入的"清乐"。传入日本的明乐以古诗词歌曲和宫廷雅乐为主,传入日本的清乐以小调、俗曲为主。明清之交的崇祯年间(1628—1644),人称九官仪的魏之琰(字双侯,号尔潜,福建神州府钜鹿郡人),为躲避战乱,随商船以商人身份,经越南转赴日本传授明朝音乐。魏之琰世代在明廷中为官,精通音乐,对明朝宫廷雅乐尤为熟悉。他于日本宽文六年(1666)来到长山寺,随身带有二百四十多首明代流行的歌曲曲谱和笛、箫、笙、管、瑟、琵琶、月琴、云锣、拍板等伴奏乐器。歌曲谱包括《诗经》、乐府、唐宋诗词歌曲和明代宫廷礼仪乐歌及部分佛曲,魏氏在日期间经常在宫廷、民间演唱。然而日本广泛关注明乐却是在魏之琰死后,经其家族,尤其是魏之琰第四代孙魏浩的致力于明乐的传承和推广,才使明乐在日本民众中得到了较多的普及。

魏浩(?—1774),字子明,号君山,日本名为钜鹿富五郎,后改名为民部,住在上京。他精通家传明乐,"人称妙造"(《魏氏乐谱·序》)。为了明乐在日本的推广、普及,他演奏、教学十余年,名声大振,许多名人拜他为师。他培养了宫崎筠圃、平信好师古等百余名弟子。为便于弟子们更好地学习明乐,他将家传明乐重新整理编辑,经平信好师古考订,于日本明和五年(1768)刊行声乐曲谱集《魏氏乐谱》(一卷本),收录乐曲五十首。至今日本保存的是《魏氏乐谱》六卷本的手稿本,书写年代不详,收录了魏氏家族所传明乐二百四十曲,包括如《关雎》《阳关曲》《长歌行》《忆王孙》《八声甘州》《桃叶歌》《风入松》《梁甫吟》《卜算子》等古代诗词歌曲及乐曲。歌词旁以日语假名注明汉字发音(闽方言语音),乐谱用明代流行的工尺谱记写。

据魏浩的弟子郁景周编《魏氏乐器图》(1780)载,此期仅魏氏传入日本的明朝乐器就有龙笛、长箫、巢笙、笙篥等管乐器四种,瑟、琵琶、月琴等弦乐器三种及檀板、小鼓、大鼓、云锣等打击乐器共十一种。可见明朝有大量乐器传入日本。另有约14世纪传入琉球的"蛇皮线",即中国三弦,这种拨弦乐器被用于琉球歌曲的伴奏后,传入日本并逐渐流传开来。在

流传过程中，乐器的形制、材料、名称都有变化，如琴腹蒙猫皮或犬皮，琴体变大且呈角形，用大拨子弹奏，并改称"三味线"，成为伴奏戏剧、歌唱和日本传统的器乐合奏"三曲"中不可或缺的乐器。

继唐五代后，明末清初东渡日本传授琴艺的古琴家以著名的东皋禅师为代表。东皋禅师（1639—1695），法名兴俦，字心越，浙江金华府浦阳人。他八岁入佛门，三十二岁任杭州永福寺住寺僧。曾随金陵派琴家庄臻凤（蝶庵，1624—1667）、褚虚舟学习古琴，尽得其妙，因避难于延宝五年赴日。先住长崎，受到关东幕府的热情接待，尊为"东皋禅师"。后移水户，任宗山天德寺住寺僧。东皋禅师随身携带了《松弦馆琴谱》《琴经》《琴谱合璧》《青山琴谱》《琴学心声》《自远堂琴谱》《蕉庵琴谱》等十数种中国古琴谱集。他在日学习佛学之外，主要向日本介绍我国的古琴艺术，传授我国传统古曲，并培养了人见节（竹洞、鹤山，1620—1688）、杉浦琴川等多名琴学弟子。此外，他自己还谱写了不少琴歌，如《熙春操》《思亲引》《清平乐》《大哉行》《华清引》等。他的得意门生杉浦正职也有学生新丰禅师和茶僧小野田东川。小野后来也以教琴为生。这样，日本的琴学由此代代传承下来。杉浦琴川于日本宝永年间（1704—1711），对心越琴曲进行收集整理，刊行了《东皋琴谱》（又说铃木龙1771年编选日本明和辛卯刊本）。

清乐传入日本，与明乐传入的方式、途径类同，即亦由到达日本的中国乐人传授中国音乐，再由日人代代相传下去。据当时日本有文献记载，清乐传入主要经两条途径。一是日本文政年间（1818—1830），中国乐人金琴江、江芸阁等到达长崎传播清乐。金琴江最为著名的弟子荷塘一圭（僧侣）与曾谷长春等移居江户（东京）后，秘密仿制清乐乐器，首先在文人中传播清乐。此派后来传到大阪，并坚持清乐的传授和演出，被称为清乐的大阪派。二是日本天保二年（1831），中国乐人林德健从福建到达长崎，培养了如镝木溪庵等众多清乐弟子，被称为清乐的东京派。随着清乐的传入和传播，大量的清乐曲谱也随之刊印出来，如《清风雅谱》（1878）、《清乐词谱》（1883）等。最初出版的《花月琴谱》约于清乐传入日本不久

的化政年间(1804—1829)即已刊行。至明治年间,日本各地出版的清乐曲谱已多达八十余册,收曲三百四十九首,如《茉莉花》《四季》《将军令》等。有些在传承过程中发生种种变化,甚至加上日本歌词,成为日本风歌曲,如《茉莉花》《九连环》等。这些乐曲的记谱法几乎都采用中国传入的竖写工尺谱。

从明宫廷中有专门表演"琉球舞"的乐工看,琉球乐舞至迟于明代已传入我国。又据清代汪楫《使琉球杂录》说,有些航海遇风漂到琉球的"飘风华人",曾向当地人传授在士大夫中曾盛行一时的"中国弦索歌曲"。又据《中山传信录》等书载,琉球国王曾派那霸(今日本绳那霸)官毛光弼,向由中国福建赴日的琴人陈利州学琴数月。同时,国王还请赴日的我国苏州琴人陈翼,教其子弥多罗、婿亚弗苏三和法司之子喀难敏达罗三人学琴。三人分别习得《思贤操》《平沙落雁》《关雎》三曲,《秋鸿》《渔樵问答》《高山》三曲和《流水》《洞天春晓》《禹会涂山》三曲,其中个别琴曲的难度是较高的。

至江户时代,据统计,仅日本琴士就多达六百余名,而东京派镝木溪庵(林德健的高足)等清乐高手的弟子就达数百人之多。可见清乐对日本影响之大、之深。同时,日本琴家、学者也出版、刊行了如《雅乐曲琴谱》《雅琴谱》等琴谱集,努力将日本的传统音乐如雅乐、催马乐等移植于古琴;江户时代还出版了荻生徂徕的著名琴学专著《琴学大意抄》(1722),说明此期中国琴乐、清乐已开始逐渐融入了日本音乐的肌体之中。

与清乐同时传入日本的清朝乐器约近二十种之多,其中包括管乐器清笛、长箫、洞箫、唢呐,弦乐器月琴、蛇皮线(三弦)、琵琶、阮咸、胡琴(类京胡)、提琴(类板胡)、携琴(类四胡)、洋琴(与瑶琴和瑟相似)和打击乐器林琴、片鼓、太鼓、小钹、金锣、云锣、拍板等。而最重要的清乐乐器是清笛、蛇皮线、月琴和胡琴。

再看朝鲜。明清时期,我国与朝鲜的音乐文化交流也很频繁。据《明史》,明宫廷中有专门表演"高丽舞"的乐工;《清史·志七十六》说"宴乐凡九……一曰朝鲜乐……",说明朝鲜的音乐歌舞在不断传入我国。14世

纪末,高丽王朝被李氏王朝取代,明朝先后两次遣使向李朝赠送明朝乐器,即洪武三年(1370)明太祖遣使赠送九种乐器和永乐三年(1405)明成祖遣使赠送六种乐器。15世纪上半叶李朝世宗(1418—1450)当政。由于李朝大力倡导儒教,对音乐歌舞十分重视,于1430年派遣典乐黄植来华考察雅乐和唐乐,并将诸种中国乐器的描绘图样带回朝鲜,对朝鲜本土乐器的产生及发展起到了积极的促进作用。如约始于高丽朝或李朝时代的朝鲜弹拨乐器伽倻琴,相传即是新罗南方的伽倻国嘉实王,根据中国传入的二十五弦瑟创制出来的。

此期的李朝还任命朝鲜著名音乐家朴堧(1378—1458)为乐学别坐、奉常寺判官,专事整理朝鲜乡乐(传统民族音乐)和从我国传入的唐乐。朴堧依靠从中国传入的编磬音律,确立了李朝所用的音律,并据此创建了乐队;利用从我国传入的律吕谱等记谱法,沿用中国古代的十二律吕名称,设计出李朝音乐所用的"井间谱"记谱法,为保存李朝的音乐作出了重大贡献。1493年,朝鲜著名音乐理论家成俔,鉴于"乐院所藏《仪轨》及谱,年久断烂",将朴堧的理论成果收集、整理成《乐学轨范》一书。《乐学轨范》详细记载了朝鲜使用的乐律理论、乐曲乐谱、乐器乐队及舞蹈的服装、道具等,将朝鲜的宫廷音乐分为雅乐、乡乐和唐乐三大部分。其中乡乐是朝鲜本土的传统民间音乐,而雅乐和唐乐,分别是中国传入朝鲜的宫廷音乐和民间音乐。此外,书中还提及从中国传入的拉弦乐器"牙筝"(即轧筝)已在其乡乐中使用,从中国传入的律吕字谱和工尺谱也已在朝鲜音乐中普遍使用。其中工尺谱与中国南宋姜夔《白石道人歌曲》所用俗字旁谱的符号完全相同,足见中朝音乐文化交融传统之深厚。

第九节　音　乐　理　论

1. 乐论

明清两代的音乐实践非常丰富,故明清时期的音乐理论收获颇丰。

无论是乐律学、曲学、琴学，还是乐谱、乐著、乐论，包括琴论、唱论、舞论等，所涉音乐研究的诸多领域，几乎都可见有理论成果的建树，尤其是著作和谱集刊行的数量远超过了前代。这里择要述之。

宋明两代，传统儒学有很大的发展。明代的文人仍从儒家一贯的"礼乐"思想出发，反复阐述"中和"的音乐审美理想和"教化"的音乐社会功用，而对探究音乐之数律本源的律学研究等不以为然。明代理学家王守仁（1472—1528）在由门人徐爱等辑录的《传习录》一文中说："算得比数熟，亦恐未有用。必须心中先具礼乐之本方可。……学者须先从礼乐本原上用功。"可见王守仁不明乐律、律学研究同"礼乐本原"并不是一回事。但作为宋明理学"心学"一系的代表，王守仁称"诵诗、读书、弹琴、习射之类，皆所以调习此心，使之熟于道也"，阐发了儒家"以文载道"的审美观念，说："今教童子，必使其趋向鼓舞，中心喜悦，则其进自不能已。……故凡诱之歌诗者，非但发其志意而已，亦所以泄其跳号呼啸于咏歌，宣其幽抑结滞于音节也；……凡此皆所以顺导其志意，调理其性情，潜消其鄙吝，默化其粗顽，日使之渐于礼仪而不苦其难，入于中和而不知其故。"他对歌诗审美及审美教育的功用给予了充分的重视和强调。面对新时代条件下民间俗乐的蓬勃发展，王守仁等崇雅贬俗的儒家音乐观也开始有了明显的变化。他同样在《传习录》里说："古乐不作久矣，今之戏子，尚与古乐意思相近。……今要民俗反朴还淳，取今之戏子，将妖淫词调俱去了，只取忠臣孝子故事，使愚俗百姓人人易晓，无意中感激他良知起来，却于风化有益。然后古乐渐次可复矣。"虽仍是"风化"为重，但从感化人心出发，认为俗乐（"今乐"）不必一概排斥，经改造仍可利用来发挥积极的社会影响，已实属难得了。

明中期以后，文人中有一种竭力张扬人的"真情"、鼓吹"人情"畅遂的"离经叛道"倾向。李开先、冯梦龙等人在大加褒赞市井小曲的同时，推举这类抒唱"任性而发"之情的俗世歌调为"天下之真声"。明后期，思想家李贽（1527—1602）据其"童心说"，终于在俗乐领域新声竞起、争夺丰艳的形势下，发出了"以自然为美"的"反传统"的呼声。

李贽认为:"童心者,真心也……绝假纯真,最初一念之本心也。"这种自然本真之"童心",才是艺术创造之本原。"天下之至文,卡有不出于童心焉者也。"(《童心说》)"盖声色之来,发于性情,由乎自然,是可以牵合矫强而致乎?故自然发于性情,则自然止乎礼义,非性情之外复有礼义可止也。惟矫强乃失之,故以自然之美耳,又非于情性之外复有所谓自然而然也。故性格清彻者音调自然宣扬,性格舒徐者音调自然疏缓,旷达者自然浩荡,雄迈者自然壮烈,沉郁者自然悲酸,古怪者自然奇绝。有是格,便有是调,皆性情自然之谓也。莫不有情,莫不有性,而可以一律求之哉?"(《读律肤说》)他主张音乐审美的"自然发于性情";只有把音乐的出发点直接移至"人心"上来,表达出本真自然的心性情感,这才是音乐的立足点。李贽在《琴赋》中针对"琴者禁也"的儒家音乐观,提出"心同吟同",以"琴者之心也,琴者吟也,所以吟者心也"。他在《征途与共后语》中,用伯牙学琴事说明学琴之道在于"自得"于心。由此以"发于性情,由乎自然"的审美主张,要求音乐对人情的表现不受制于"礼义"的束缚。李贽这种"主情"的音乐美学思想,亦即肯定音乐表现人在现实生活中的自然之情的态度,对于"陋儒"以"礼义"压制、扭曲人性的做法,对当时在士人阶层中占主流地位的儒家"礼乐"观,显然是一种有力的抨击。

清儒对中国古代传统的音乐典籍和各种乐论进行了一番梳理,故清代的音乐美学思想就总体而言多有诠释而少有创意。清儒的主要注意力集中在音乐的古今、雅俗之辨上。而哲学家王夫之(1619—1692)却有着较宽的顾及面,他在对传统儒家礼乐思想发挥的基础上,对"歌""永""声""律"的相互关系与作用,对歌诗中音调与语言的关系等作了进一步的探讨,从而对嵇康的"声无哀乐论"及老子的音乐思想给予了批驳。

王夫之在《舜典》中指出:"律者哀乐之则也,声者清浊之韵也,永者长短之数也,言则其欲言之志而已","律之即于人心,而声从之以生","文质随风会以移,而求当于声律者,一也。是故以腔调填词,亦通声律之变而未有病矣"。他肯定了音律声调表现情感的作用,批评了轻视"声""律"作用的音乐观念。他说"舍律而任声则淫,舍永而任言则野",反对"任心"而

致情感的表现没有节制,强调"律为和"。在创作上,他认为乐歌能够感动人心的首要条件是音乐的情感表现。"今人公宴,亦尝歌《鹿鸣》",而心志所以不被感动,是因为"言在而永亡"。即使"言有美刺,而永无舒促","声无哀乐,又何取于乐哉"?他以"重志轻律"批评了嵇康"声无哀乐"的音乐美学观念。王夫之还在《顾命》中批评了老子"五色令人目盲,五声令人耳聋,五味令人口爽"的思想。他认为色、声、味是人之情所必以求,求色、声、味未必丧其性,只是要有所节制,要求"审知其品节而慎用之",以其合乎于"威仪"。并应在色、声、味中"自求于威仪",即使"目历玄黄,耳历钟鼓,口历肥甘,而道无不行,性无不率"。所谓"受天下之色、声、味而正",强调审美中,心的"受而正"、"自求",即主动选择与调适的作用。

被称为西河先生的毛奇龄(1623—1716),《清史稿》本传说他"好为驳辩,他人所言者,必力反其词"。他在其乐著《竟山乐录》(一名《古乐复兴录》)中认为,应从声音本体而不是以外去寻找音乐的规律,那种牵强附会地将五声与五行、五事、五情、五气、五时、五土、五位、五色扯到一起,显然是荒诞不经的,从而将先秦以来历代乐书乐论中所充斥的神秘主义、烦琐哲学给予全盘否定。但他又将历代以数计算乐律的方式,说成"是皆亡乐之具","皆欺人之学,不足道也",则又过于偏颇。他在"乐不分古今"一节中,针对"近世论乐者动辄以俗为讥"抨击道:"古乐有贞淫而无雅俗⋯⋯殊不知唐时分部之意原非贵雅而贱俗也,以番乐难习,俗乐稍易,最下不足学则雅乐耳。⋯⋯雅乐之贱如此。诚以雅乐虽存,但应故事。口不必协律,手不必调器,视不必泱目,听不必谐耳,尸歌偶舞,聋唱瞎和,如此而曰雅乐,雅乐诚亦可鄙。⋯⋯故设为雅俗之辩,欲使知音者勿过尊古,勿过贱今,谓当世之人为今人,不为俗人;谓今人之声为人声,不为今声,则于斯道有庶几耳。"他还指出历史上以俗入雅的音乐现象,提出"乐重人声"的音乐审美观,认为只要是合人情之音声,就应当尊重而不"自暴自弃"。这是一种厚今薄古、肯定现实生活音乐(含俗乐)审美作用的音乐观念。

曾与毛奇龄交游并随其学乐的李塨(1659—1733),是清初大儒颜元

的学生,哲学家,与颜元共同创立了颜李学派。颜李的学说是一种重实践的实用主义思想,亦极富批判意识。李塨在《学乐录》中表述他的地域音乐之论。他就明清以来因南北地域差别而形成的音乐风格差异,以及因此而在士大夫中流行的"南音善、北音恶","南音兴国、北音亡国"等荒谬观点给予有力的驳斥。他认为,音无分南北,俱有善恶:"远勿论,姑论近而可见者:明初用北曲,天下治不乱也;明末崇南曲,天下乱不治也。是乐之得失,唯以雅淫分,不以南北判也。"从地域文化的角度,提出了一种具有文化相对意义的音乐审美观念。同时,他已经认识到音乐可以超越时空,甚至可以超越国界和种族:"天地元音今古中外只此一辙,辞有淫正,腔有雅靡,而音调必无二致。孟子曰:'今乐犹古乐','耳之于声有同听焉',诚笃论也。今中华实学陵替,西洋人入呈其历法算法,与先王度数大端皆同,所谓天地一本,人性同然。不知足而为屦,必不为蒉者也,乃于乐独谓今古参商,而传习利用之音为夷乐俗乐,亦大误矣。"

江永(1681—1762)是经学家和音韵学家,博通古今,以考据见长。他专心十三经注疏,于"三礼"功尤深;又长于算学,故以算学研究音律,著有《律吕新论》《律吕阐微》两部乐著。所作《声音自有流变》(载《律吕新论》)一节中,承认"古乐之变为新声"是"非人之所能御","其势不得不然"的客观规律。他既不满"今不如古者",也不同意"古不如今者",他说:"柷敔之声粗厉,拍板之声清越,则亦何必不用拍板乎?后世诸部乐器中,择其善者用之可也。"表达了"乐器不必泥古"的见解。

汪烜(1692—1759)终身未入仕途,以教授为业,从游者甚众。其学博综儒经,著有《乐经律吕通解》共五卷,重在第一卷诠释经义《〈乐记〉或问》。他的音乐审美观,即他心目中理想的音乐是所谓"正乐",亦即"淡和中正之音"。他将"淡"作为对"和"的规定,称"不和固不是正乐,不淡亦不是正乐"。"惟其淡也,而和亦至焉矣。"他把儒家传统理论中的"乐与政通"、"天人感应"之说与阴阳谶纬之道熔为一炉,明确提出"绝淫声而兴雅乐"的思想,即要废黜今乐(俗乐),复兴古乐:"淫声不绝,雅乐未可兴也。"他把矛头指向了民间戏曲和小曲歌谣,认为"昆腔妖淫愁怨,弋腔粗

暴鄙野,秦腔猛起奋末,杀伐尤甚。至于小曲歌谣,则淫亵不足言矣"。他说:"夫郑卫之音,先王不以乱雅乐,而梨园杂剧,恒舞酣歌,败风乱俗,费财生祸,又不止于乱雅乐已也,此盛王之所不可不禁绝者也。""凡天下之习俳优者宜尽禁止之,取杂剧之书而悉焚之。"汪烜在其所撰《立雪斋琴谱》的"小引"中,也以琴能"养性怡情",竭力倡导琴乐求"中和"之声,对于琴乐中"音调靡漫凶过、稍乖淡和者""皆置不录",表现出极端的崇雅贬俗的审美倾向。这也是封建统治阶级正统音乐思想已入穷途末路的一个鲜明征兆。

徐养源(1758—1825)是位著作颇丰的经学家,一生不仕。他精"三礼",通六书、古音、历算、舆地、氏族之学。他的《律吕臆说》专论雅俗问题,大胆提出"郑声不可废"。他与前人的不同在于他从音乐的形态和乐器的角度着眼,如从《诗》原为风谣角度提出"变俗入雅";从乐器特性和人情体验角度,指出俗不可入雅,雅则可以入俗;从音乐声调形式的构成指出"雅俗不同,其为声调一也","五声雅俗所共也"。可见他的音乐审美观念比较注重艺术形式规律的特征。

2. 琴论

明清乐著、乐论的重要一支——琴著、琴论的丰厚遗存,表明此期演奏实践和对琴艺的理论审视有了一个长足的进展。而借以力推琴学研究的是各派琴人辈出及各派代表性琴谱的大量编制。从明嘉靖末年开始,平均每三四年便有一部新的古琴谱集问世。今尚可见的明代琴谱至少有三四十种。主要有朱权的《神奇秘谱》,谢琳的《太古遗音》,朱厚熵的《风宣玄品》,汪芝《西麓堂琴统》,萧鸾的《太音补遗》,杨表正的《重修真传琴谱》,严澂的《松弦馆琴谱》,庄臻凤的《琴学新声》,徐上瀛的《大还阁琴谱》,徐常遇的《澄鉴堂琴谱》,徐琪的《五知斋琴谱》,曹尚炯、苏璟、戴源的《春草堂琴谱》,吴灯的《自远堂琴谱》,秦维翰的《蕉庵琴谱》,蒋文勋的《二香琴谱》等,留存历代琴曲千余首。

明以前的琴论文字一般是独立编撰抄印,明以后逐步琴谱合刊,即琴

谱将一些论琴文字列在谱前或书后。各首琴曲前还常有一些"题解",以解释琴曲的来历或加述一些有关琴艺的普遍性问题。

明代琴论同时受到儒、道两家音乐思想的影响。首先继承了儒家,强调琴乐以"中和"为原则,以"正人心"为主要功用。其次,道家所谓"鼓琴足以自娱"(《庄子·让王篇》)和对清虚旷远一类审美意境的追求,也对琴家们影响极深。如明代黄龙山在他所辑《新刊发明琴谱》的"序"中,阐明了他的琴乐审美观念是会心、会神与灵性。萧鸾在他所辑《杏庄太音补遗》的"序"中,阐明了他的以琴乐之善学者能"以迹会神","以声致趣",将"神"、"趣"视为琴乐审美趣味与境界。明代古琴声乐派——江派的代表杨表正,在他的《重修真传琴谱》的"弹琴杂说"中,阐明了他的"和人心""乐其趣",琴音之乐趣在于"与道妙会,神与道融"的琴乐审美心得。他说:"琴者,禁邪归正,以和人心。是故圣人之制,将以治身育其情性。"琴艺的关键是:"德不在手而在心,乐不在声而在道,兴不在音,而自然可以感天地之和,可以合神明之德。"可见他心目中的正统主要还是儒家的音乐思想。明代江派的另一代表杨抡,在《太古遗音·听琴赋》中,阐述了他以"清""奇""幽""雅""悲""切""娇""雄"等为琴乐审美的情感特征。虞山派的创始人、明末琴家严澂,在他所辑《琴川汇谱》(附于《松弦馆琴谱》)的"序"中,批评了当时的琴界滥填文词、取古文辞随意配于琴调之风,认为"琴之妙""不尽在文而在声";乐音能"郁勃宣而德意通",还能"欲为之平,躁为之释";琴音"博大和平",足以使人"怡然忘倦,自以为游世羲皇"等。

明代琴谱以外的一些琴论专书,也是论、谱合一之作,如前述朱权编的《太音大全集》、蒋克谦辑的《琴书大全》等。明代在中国古代琴论中最重要的一篇划时代之作,是徐上瀛所著《谿山琴况》。徐上瀛是继严澂之后,明末虞山派的宗师。他受启于明人怀悦《诗家一指·二十四品》,又系据北宋崔遵度"清丽而静,和润而远"推演发挥,从切身实践体会出发,对前人的琴论进行了全面的总结、归纳和阐发,提出古琴音乐二十四个审美范畴,即《琴况》所分二十四则,每则论一"况"(即一种况味或意境),分别

为和、静、清、远、古、澹、恬、逸、雅、丽、亮、采、洁、润、圆、坚、宏、细、溜、健、轻、重、迟、速。二十四况中的前八况主要阐述琴艺的总体品调与风格,中间十二况述及运指、取音等演奏技法上的普遍问题,最后四况讲音乐的处理。每况都是琴艺的重要方面,各况之间都有紧密的关联。徐上瀛通过对这二十四个琴乐审美范畴、概念的阐发及其在古琴演奏实践中的运用等理论总结,包括对古琴演奏中的音质、音色、技巧、方法及演奏者的素养问题的系统阐述,广泛论及琴艺美学的一系列重要方面,显示出作者对琴艺的认识已达相当的深度和高度。

《琴况》的第一况为"和",即以"和"为琴乐之"所首重者",开篇即谓:"稽古至圣心通造化,德协神人,理一身之性情,以理天下人之性情,于是制为琴,其所首重者,和也。""不以性情中和相遇,而以为是技,斯愈久而愈失其传矣。"即说明影响天下人之性情并使之归于"和",为琴乐审美诸范畴中之"首重者",其重要地位是其他各况所不能替代的。"和"况还谈到琴音之"和",已触及音乐听觉心理的层面:演奏前的定弦须在音准上以"和"感应;演奏中散音、按音之取音的音色纯正,须做到"散和""按和"且"散和为上,按和为次"。"和"况中论证最多的是弦、指、音、意四个方面的相互关系:"吾复求其所以和者三,曰弦与指合、指与音合、音与意合,而和至矣。"这里的"弦"指琴弦,"指"是指法,"音"可视作取音,扩展至每个音、每个乐句乃至全曲的节奏、层次,要通过"心"把情感表达出来。"意"即所要表达的思想、意境,包括"得之弦外者",即"弦外之音"。可见《琴况》所谓的"和",具体所指即如何正确处理乐器的各种演奏技巧、音乐形式美、表现内容与风格、意境、想象、情趣等等之间的辩证统一关系,如何将它们熔铸成为一个艺术的整体。

《琴况》明确给出了中国传统雅乐(即高雅之乐,所谓"正始之音",而非宫廷"雅乐"之类)的清晰而准确的定位,归纳起来可概括为"舍艳而相遇于澹","不落时调","不入歌舞场中","合乎古人,不必谐于众","修其清静贞正,而借琴以明心见性。遇不遇,听之也,而在我足以自况","中和大雅"之乐。而不是"其声艳而可悦","大都声争而媚耳","但听取热闹娱

耳"之媚俗、庸俗、低俗之乐。而若"苦思求售,去故谋新,遂以弦上作琵琶声,此以雅音而翻为俗调也"。此"定位"不仅是明代琴乐审美经验与理想的最高总结,也是对儒、道两家音乐美学思想精华的准确提炼与表述,对后世的琴艺、琴学和音乐美学思想产生深远的影响。

　　清代琴论美学与清代总体的音乐美学思想趋同,也基本上是追求淡和的意境,论辨古今与雅俗的思路。

　　前文提及雍、乾年间的王善,传为岳飞《满江红》及李白《幽涧泉》琴歌的制谱者。他辑有《治心斋琴学练要》,收琴曲三十首,其中他的自制曲七首,含上述两首琴歌。在该谱集"总义八则"中,王善提出对琴乐审美的和、雅、清、静、圆、坚、远、情等八种范畴的认识,可见其受到徐氏"琴况"的影响。他坚持徐氏以"和"为琴乐审美之"首重者"的观点,但他提出的"情"是徐氏"琴况"所没有的。王善以"情"为"古人创操之意",琴乐中所见"哀乐忧喜"之情的表现为"贵",是一种琴乐"贵得情"的审美主张。

　　蒋文勋(约 1804—1860)师事韩桂和戴长庚,二人一字古香,一字雪香,为纪念老师,故其所编琴谱称《二香琴谱》(1833)。该琴谱共十卷,前六卷包括琴学粹言、琴律管见等,后四卷收三十曲。他的琴乐审美见解多见于《琴学粹言》的《昌黎听琴诗论》一文中。他以"琴声和畅"、有"大雅"风态为美,旨趣在求雅而不在求俗。蒋文勋尤注重琴乐演奏和审美中的"虚""实"结合,即所谓似"虚神"而"实处用功","奇从正出,虚从实来",最终是为了曲之情意的表现。演奏时"右弹如实字,左手如虚字","实"中有"轻、重",亦"实中有虚";运用虚、实,"当体曲之情,悉曲之意",于"若不经意"中"不意而意"地达到嵇康那般"目送归鸿,手挥五弦"的"自得"境界。他关注"吟、猱、绰、注"(左手四法)的韵味,而非琴音之响亮。他要求琴乐的表现要"含蓄其音","欲言又止","如美人之妙"的"有情"。琴乐之美在于其音调"导养神气,调和情志",而不在是否"有文"(指文辞、如琴歌)。

　　清末祝凤喈(？—1864)继承家学,十九岁学琴,致力于琴学三十多年,从其学者"恒不远千里而来"(《续修浦城县志》)。搜求明、清传谱三十

多种,著有《与古斋琴谱》(1855),实为琴论。书中"补义"一节谈琴乐审美。他视古琴音乐为纯器乐,琴乐的审美特征是"以音传神"。"神"是他提出的一个主要概念,强调"一曲始终必得其纲,起、承、转、合,四者以成之"。关于制曲,认为"主先明题神","一切情状皆可宣之于乐,以传其神,而合其志"。演奏时"始得其神情",所谓"得之心而应之手";演奏强调节奏的作用:"虽同其音,或异其节,神情各别。"文中还提出另一主要概念"趣",以熟而能生"趣","久乃心得,趣味无穷"。祝氏还谈到琴的美善。他以"疏淡平静"为琴乐之美,强调心要"淡泊","节宜疏简","音宜古淡",这是"淡和"的音乐美学思想。祝凤喈还谈到授琴不是"以艺玩",而是"以道合"。他贬斥"时俗授受,计议金资",强调"乐和人情"。这是将授琴视为音乐审美教育的行为和过程。

3. 曲论与唱论

明清时期诸多音乐门类涉及歌唱,故相应刊出不少谱集外,随说唱、戏曲的发达,涉猎歌唱理论的曲论、曲学著作也层出不穷,一些专门的音乐理论著作中也有不少谈论歌唱理论与技巧的篇幅,其中既有演唱经验的心得积累,又有对相关美学问题的探讨。

新定《九宫大成南北词宫谱》是一部清代声乐乐谱曲集。清乾隆六年(1741),庄亲王允禄奉旨开办"律吕正义"馆,集中乐工周祥钰、邹金生、徐兴华、王文禄、徐应龙、朱廷镠、蓝畹等人具体分任其事,包括审定音律,厘正曲谱,并有大批民间艺人参加,历时五年,于乾隆十一年(1746)完成《九宫大成南北词宫谱》的编订,并由内府用朱墨刊行。全书八十二卷,记录了南北曲两千零九十四个曲牌,连同变体("又一体"形式)共计四千四百六十六个曲调,包括唐宋词、宋元诸宫调、元明散曲、南戏、北杂剧、明清传奇、清代宫廷戏等不同时代、不同来源、不同格律的韵文。另收北套一百八十五套、南北合套三十六套,以单曲计算总数为六千七百九十八首。乐谱采用工尺谱记谱,采用宫调名称与引曲、正曲、集曲、只曲、套曲相结合的方式分类。宫谱中详举各种体式,分别正字、衬字注明板眼、句读、韵

格。不仅是研究南北曲音乐的丰富的资料书,而且对研究唐以来的音乐都具有非常重要的参考价值。

《纳书楹曲谱》是一部由清代苏州叶堂(怀庭)编辑的戏曲谱集,成书于乾隆五十七年(1792),分正集四卷、续集四卷、外集二卷、补遗四卷,由叶堂整理改编的汤显祖《玉茗堂四梦》(《牡丹亭还魂记》《邯郸记》《南柯记》《紫钗记》)曲谱八卷,另附北《西厢记谱》二卷,共二十四卷。内收昆曲单折戏和散曲、诸宫调(均系按昆曲曲调谱成者)、元杂剧、南戏、明清传奇、词曲及其他地方戏折子戏约三百六十出(套)。均收曲词而不附科白,详载工尺,板眼俱备,但不标头、末眼,行腔方面比较细致考究。1795年重刻《西厢记》全谱时,增入小眼。

李渔(1611—约1679)的《闲情偶寄》最突出的成就是总结了戏曲的创作和表演的规律。其中的戏曲唱论有比较重要的观点。如他强调唱曲要有口,出口要分明。所谓出口者,即一字之头。但也要讲究收音,即一字之尾。要"善用头尾"。他主张"调熟字音",审明一字之"出口"与"收音",使每个字的字头、字尾清晰可辨,做到吐字清晰。他还提出"唱曲宜有曲情"。他所说的曲情,既是"曲中之情节",即"所言何事,所指何人",又指情感,即黯然销魂者之"悲"、怡然自得者之"喜",而且要将这些情感"得其义而后唱。唱时以精神贯串其中",做到"别有一种声口","另是一幅神情",与"时优"迥别。白居易曾有诗句感叹:"古人唱歌兼唱情,今人唱歌唯唱声。"李渔所谓"无情之曲","第二、第三等词曲",即指那种"唯唱声"者所唱的"死音",而只有"兼唱情"者,才是"化歌者为文人",以"登峰造极之技",唱的是"活曲"。此外,他还抨击了戏曲演唱时,伴奏喧宾夺主的弊病,强调"戏场锣鼓,筋节所关","最忌在要紧关头,忽然打断";文场伴奏应"以肉(人声)为主,而丝竹副之",以收"天人合一"、"金声玉振"之效。此书"授曲""教白""脱套"诸节,对戏曲声乐研究颇有参考价值。

徐大椿(1693—1772)所撰《乐府传声》是一部乾隆九年(1744)成书的度曲专著,专论元曲(北曲)演唱之法。全书主要涉及昆曲歌唱中的声、气关系;五音、四呼、阴阳、四声的唱法;出声、归韵、收声、交代的方法;起

调、顿挫、轻重、徐疾、重音叠字、句韵等语言和行腔的处理；以及高、低腔用气发声的实践经验。他提出以"正字音、审口法、别宫调、重曲情、放松喉咙"为唱曲的原则。他将唱曲者必须做到的"正字音""审口法"，即掌握正确的吐字发声方法作为本书的主要内容。他以"出声口诀"、"声各有形"、"五音"、"四呼"、"喉有中旁上下"、"鼻音闭口音"、"四声各有阴阳"、"北字"、"平声唱法"、"上声唱法"、"去声唱法"、"入声派三声法"、"入声唱法"、"归韵"、"收声"、"交代"等十六节的篇幅，从各个角度探讨吐字、咬字、唱清字的方法、技术问题，指出昆曲发声唱法中的流弊。然他不是单论技巧，而是将具体的演唱技巧与表情达意结合起来，最终是为了达到"感人动神"的演唱目的。如何做到两者很好的结合，作者举例说："唱曲之妙，全在顿挫。""顿挫得款，则其中之神理自出。"此类卓越的唱论见解与方法，书中所见多多，对民族声乐研究及歌唱实践极富参考意义。

4. 朱载堉"新法密率"及清代部分乐著

明清的一般乐学、律学著述也很多。值得称道的有明代朱载堉的《乐律全书》、康乾年间的《律吕正义》、雍正年间的《古今图书集成·乐律典》及清代凌廷堪所撰《燕乐考源》等。

朱载堉（1536—1611）所著《乐律全书》，是由《律吕融通》《律学新说》《乐学新说》《算学新说》《律吕精义》《操缦古乐谱》《旋宫合乐谱》《乡饮诗乐谱》《六代小舞谱》《小舞乡乐谱》《二佾缀兆图》《灵星小舞谱》《圣寿万历年》《万年历备考》等书汇集而成（见图84）。由此可见朱载堉是同时在数学、天文学、声学、乐律学、乐器制造和舞学等多个领域均有很高造诣的百科全书式的大学者。中国的传统数学向有深厚根底，朱载堉认为天地万物都离不开"数"，在立足于"声音""数度"，并以艺术为灵魂的音乐领域，"数真则音无不合矣。若音或有不合，是数之未真也"（《律学新说》）。他以计算乐律获得了划时代的重大成果，即在律学领域发明了"新法密率"（十二平均律）的计算原理，并在理论和实践两方面的结合上首次真正确立了十二平均律。这一发明在当时世界上居于领先地位，是中国对世

图 84　明朱载堉部分著作（万历刻本）书影（中国艺术研究院音乐研究所藏）

界文化的一个重大贡献。

　　朱载堉，河南怀庆府（今沁阳）人，字伯勤，号句曲山人，朱元璋九世孙，明宗室郑恭王朱厚烷之子。年轻时曾自号"狂生""山阳酒仙狂客"等。《河南通志》说他"儿时即悟先天学。稍长，无师授，辄能累黍定黄钟，演为象法、算经，审律制器，音协节和，妙有神解"。弱冠之时即喜读《性理大全》《律吕新书》《洪范》《皇极内篇》等著作，且"口不绝诵，手不停披，研究即久，数学之旨颇得其要"（朱载堉《进历书奏疏》）。嘉靖二十九年（1550），朱厚烷因进谏遭诬，被削爵软禁凤阳达十九年。其时朱载堉"痛父非罪见系，筑土室宫门外，席蒿独处十九年"，潜心学术研究，直至其父无罪获释恢复爵位，复入宫。万历十九年（1591）其父去世后，他不愿继承王位，其后十五年中七次上疏恳辞。让出爵位后迁居怀庆府城外，以著述终其身。其著作未收入《乐律全书》的还有《嘉量算经》《律吕正论》《律吕质疑辨惑》《瑟谱》《醒世词》等。

　　有关"新法密率"的计算成果在《律吕融通》《律学新说》《律吕精义》

《算学新说》中即有所见,彻底解决了"黄钟不能还原"的历史难题。据《律吕融通》的序推测,这一理论应在万历九年(1581)前即已完成。朱氏在乐律学方面的所有重要见解在《律吕精义》中有详尽阐发,故《律吕精义》成为《律学全书》中最重要的著作。所谓"新法",是相对于三分损益法之"旧法"而言;所谓"密率",是用勾股术、开平方术、开立方术等数学方法,在据说是他自制的八十一档双排大算盘上,计算出十二律每律的等比数后再产生十二平均律。其生律方法为:

先定倍黄钟律(假设为 c)的律长(或弦长)为二尺(倍黄钟 $= 1^2 + 1^2 = 2$ 尺),则正黄钟(高八度 c)之律长为一尺。以倍黄钟律的律长开平方,得倍蕤宾 #f($\sqrt[2]{(1^2+1^2)} = 1.4142135$……尺)为八度一半;再以此开方,得倍南吕 a($\sqrt[4]{2} = 1.1892071$……尺)为八度四分之一;再以此开立方,得倍应钟 b($\sqrt[12]{2} = 1.0594630$……尺)。这个 $\sqrt[12]{2}$ 是"密率"算法的核心。以倍黄钟数 2(尺)连续除以 $\sqrt[12]{2}$(倍应钟数)十二次,所得 1.0594630……,此数即正黄钟律和倍应钟律间的比数,亦即任何相邻两律间的比数。因此,十二平均律就是以 $\sqrt[12]{2}$ 为公比的等比数列。

朱载堉的"新法密率"理论远早于西方,"密率"的关键数据"$\sqrt[12]{2}$"被传教士通过丝绸之路带到了西方,在西方学术界产生了强烈反响。德国科学家霍尔姆霍茨(1821—1894)高度评价道:"在中国人中,据说有一个王子叫载堉的,他在旧派音乐家的反对声中,倡导七声音阶。把八度分成十二个半音以及运用变调的方法,也是这个有天才和技巧的国家的发明。"朱载堉在后来将"新法密率"用于管律的同时,又首创出有别于魏晋荀勖所创"同径管律"的"异径管律"的管口校正法。1890 年,国际音响学家、比利时皇家乐器博物馆馆长马绒(M. V. Mahillon)在《布鲁塞尔皇家音乐学院年书》中说:"在管径大小这一点上,中国乐律比我们更进步。我们在这上面简直一点都还没有讲到。王子载堉虽然没有解释他的学理,只把数目字给了我们,我们却不难推想而得之;而且,我们已照样制造了管律试验,所得的结果,可以证明这学理的精确。"此言似可印证,欧洲的十二

平均律理论很可能是在朱载堉理论的启发下出现的。20世纪的英国科学史家李约瑟博士在他的《中国的科学和文化》卷四中说："朱载堉对人类的贡献是发明了将音阶调协为相等音程的数学方法。""朱载堉的著作曾经得到很高的评价，他的理论在他的国家却很少付诸实践，这真是不可思议的讽刺……平心而论，在过去的三百年间，欧洲及近代音乐确实有可能受到中国的一篇数学杰作的有力影响，但是还没有得到传播的证据。与这个发明相比较，发明者的名字是次要的。毫无疑问，朱载堉本人是第一个愿将荣誉归功于另一个研究者的人，也是为要求优先权而最后与人争吵的人。第一个使平均律数学上公式化的荣誉确实应当归之中国。"

朱载堉还在《乐律全书》首创"舞学"，首次明确将律学、乐学和舞学区分为三个独立的学科。他为舞学制定了大纲，绘制了大量舞谱和舞图，奠定了理论基础。此外，他对天文历法开拓了新的领域，求出了计算回归年长度的公式。他计算的1554年的长度值与1986年科学家用现代高科技测量手段计算的结果仅差17秒钟。他又是第一个创造出按照十二平均律原理发音的乐器"弦准"的人。他还是第一个精确计算出北京地理位置（北纬39°56′，东经116°20′）的人。朱载堉被后人誉称为"中国明代东方文艺复兴式的巨人"。

《律吕正义》是一部以乐律学为主要内容的音乐百科专著，分上、下、续、后四编。前三编共五卷，成书于康熙五十三年（1714），后编一百二十八卷，成书于乾隆十一年（1746）。续编中见有葡萄牙人徐日昇和意大利人德理格传入的五线谱及音阶唱名等西方乐理知识。书中还记载了大量清代宫廷典礼音乐的乐谱、舞谱资料及根据乐器实物绘制的图片，其中丹陛大乐、清乐、铙歌大乐、蒙古族的笳吹乐、番部合奏乐谱及回部（维吾尔族）、瓦尔喀部和朝鲜国的乐器图，尤为珍贵。此书对研究我国古代乐律学和明清音乐史有重要参考价值。

《古今图书集成》是我国现存最大的一部古代类书，原名《古今图书汇编》，一万卷，共分六个汇编，三十二个典，六千一百零九部，约一亿六千万字。资料内容分汇考、总论、艺文、纪事、杂录、外编等六项。康熙末年陈

梦雷等辑，雍正时蒋廷锡重新校编，于雍正三年(1725)编成刊行。音乐内容在三十二典中的《经济汇编·乐律典》，共一百三十六卷，涉及音乐、诗歌、舞蹈等七十类，分总部、律吕部、声音部、啸部、歌部、舞部、钟部、钲部、杂乐器等四十五部。书中还附有许多古代乐器乐舞的图片，为研究中国古代音乐提供了大量珍贵资料。

　　清代凌廷堪所撰《燕乐考源》是现存首部以燕乐二十八调为主要研究对象的乐律学专著，研究隋、唐燕乐的来源及其宫调体系。凌廷堪(1757—1809)，字次仲，安徽歙县人。平生爱好音乐，对南北曲尤为擅长，且精于古代礼制与乐律研究。著作除《燕乐考源》外，尚有《晋泰始笛律匡谬》《梅边吹笛谱》《礼经释例》等多种。《燕乐考源》全书六卷，原书序写于嘉庆九年(1804)。首卷为总论，根据历史文献及明、清俗乐宫调，探索了燕乐二十八调的源流，提出应为四宫七调之说。卷二至卷五，分别论述宫、商、角、羽四宫七种调式。卷六后论是对前五卷燕乐文献记载的归纳总结，并附录。全书对研究隋唐燕乐宫调体系颇有参考价值，并为后世燕乐调研究开了先河。之后出现了《声律通考》(陈澧)、《乐律考》(徐灏)、《隋唐燕乐调研究》([日]林谦三)、《唐俗乐二十八调的成立年代》([日]岸边成雄)、《燕乐探微》(丘琼荪)等一系列论著，遂使隋唐燕乐研究成为中国古代音乐史的一个重要研究领域。

结　　语

　　同学们体察中国传统文化,可以具体艺术门类为认识对象,从抓要点和独特性切入。如我国学界,汉族王朝中心论长期居于统治地位,历来史著都是写的以王朝世袭为中心的单线发展的历史,影响深广。其实,"协和万邦"、不同民族和文化的兼容性正是中国文化的一大特色和它优良的历史传统。世界多元文明、多元文化的同存并荣,不但是历史的史实,更是历史发展的必然前景。我等当代学人在认同了多元文明和文化价值相对论的理念后,却还来不及调整旧有的研究范式。想要超越"王朝史"为中心的叙述模式,厘清我国实际存在的南北两大文明系统,甚至包含同样实际存在的更多的、非主流的文化系统,绝不是少数人在短时间里能够成就之业。此著只能带着这一摆脱不了的缺憾交付于世了。但我在几十年的教研著述中,将我国多元民族包括北方草原世界的音乐文化线索纳入叙事范畴的努力,从未停歇过。音乐史属文化专题史,是大文化、大历史的一支。中国各民族包含北方草原系民族的音乐历史文化,原本就是多民族的中国音乐历史的一部分,从他们历史演进的角度审视历史,将各民族的历史作为一种文化来看待、研究和阐释,必然会有不同的观感。暂不考虑系年的便利,若以多元文明、多元文化系统的共生历程作为叙述模式,那将一定会成就一部新颖的、奇伟的历史大著!我们热忱地期待它。

　　又如近代中国学术对科学实证的理解存有偏颇,片面强调一切须"拿出证据来"。由于我国先秦史籍或第一手资料的匮乏,部分学者滋长出虚无主义的怀疑论思潮,以致提出"截断众流"的看法,放弃了对源头文化的

探索,从而对整体的中国传统文化拦腰砍断。自现代文化人类学诞生以来,不到百年的时间里,我国考古发现的收获巨大,对传统文化的初始阶段即文化源头的研究,由猜想变为了科学。

此著依循了这个思路,注意将中国传统文化的源头文化作为一个独立存在的文化体,主要在前七章里,尽量吸取音乐考古的新旧成果,强调中国音乐文化初始阶段的独立性,以它此期就曾拥有的辉煌史实,证实了中国文化的早熟,即在它的源头时期就已经达到了其他文明和文化系统所没有的高度。

再如中国传统历史学以往单以文献史料为基础,构建史料系统的撰史传统,也愈来愈显露出它的局限和不足,而早已扩展为以文献、文物和人类学、民族学、民俗学等多个领域的史料为基础了。随着初始源头文化及其研究的发展,我们发现中国传统文化除了具有人文性特性外,还有更为重要的巫性特性。此著在重视利用音乐考古成果的同时,并不放松对远古神话传说和岩画及民间的巫舞史料的运用。正是巫(术)舞文化在人类早期的普遍存在,才使我们看到了巫性和楚巫文化,是中国传统文化最早的一块极富中国特色与智慧的基石。

百年来,随着西方科学主义文化的大举东渐,至20世纪下半叶全球现代化的进程加速,世界上唯一未曾中断的古老文明——华夏文明遭受到前所未有的冲击,人们心目中的中华传统流失惊人,外来文化又水土不服,社会上出现了较为普遍的文化饥渴和价值取向的迷失。重新整理、发现、弘扬自身文化的价值,重塑并确立它在异质文化面前的形象和价值地位,是每一个有良知的学者的使命,也是我毕生倾力于中国音乐历史文化教学研究的初衷。

当代中国社会主义核心价值体系的提炼和建设,必然是建立在中国民族文化的源头活水基础之上。笔者认为当下一个迫切的基础性的工作,是教育国民尤其是青少年了解、认识中国固有的文化传统,其中自然包含中国固有的艺术和音乐文化的传统,因为它是中华文明的核心。没有对中华文明的深刻体察,便难以凝聚核心价值观念的共识,找回和提升

中华民族的文化感觉、文化自信和文化自觉,也难以根据时代的需要,对中国传统文化进行创造性转化和创造性发展。

转化、创造中国的传统文化,也是迫切的基础性的工作之一,但它是在对既有文化遗产抢救、守护、传承、扬弃工程基础上的转化和创造。同时,还须抵御和补救科学主义的弊端,正确地面对、接受、融合人类一切文明的优秀成果,创造性地将马克思主义与中国文化的实际相结合。中华民族的伟大复兴,终将体现于中华民族文化的伟大复兴。我愿以此著为这一宏伟工程添加一块砖石。

任重而道远,我时时这样自勉和勉励同学们。

主要参考书目

《从文明起源到现代化——中国历史 25 讲》,林甘泉等著,人民出版社,
　2002年。
标点本二十四史,中华书局,1970年代。
《十三经注疏》(全二册),中华书局,1980年。
《乐府诗集》(全四册),宋·郭茂倩编,中华书局,1979年。
《舞阳贾湖》,湖南省文物考古研究所编,科学出版社,1999年。
《诗经直解》,陈子展著,复旦大学出版社,1983年。
《巫风与神话》,巫瑞书等著,湖南文艺出版社,1988年。
《插图本中国文学史》(全四册),郑振铎著,人民文学出版社,1957年。
《中国诗歌史》,孙多吉著,陕西人民出版社,2005年。
《歌谣小史》,张紫晨著,福建人民出版社,1982年。
《汉魏六朝乐府文学史》,萧涤非著,人民文学出版社,1984年。
《全唐诗中的乐舞资料》,人民音乐出版社,1958年。
《唐代音乐舞蹈杂技诗选释》,傅正谷选释,人民音乐出版社,1991年。
《宋代说书史》,陈汝衡著,上海文艺出版社,1979年。
《先秦诸子的文艺观》,张少康著,上海文艺出版社,1981年。
《艺术的起源》,朱狄著,中国社会科学出版社,1982年。
《丝绸之路与西域文化艺术》,常任侠著,上海文艺出版社,1981年。
《中国古代北方各族简史》,内蒙古人民出版社,1979年。
《中国艺术通史》(全十四卷),李希凡主编,北京师范大学出版社,

2006年。

《中国古代音乐史稿》,杨荫浏著,人民音乐出版社,1981年。

《中国音乐史略》,吴钊、刘东升著,人民音乐出版社,1983年。

《中国古代音乐史简编》,夏野著,上海音乐出版社,1989年。

《中国古代音乐史简述》,刘再生著,人民音乐出版社,1989年。

《中国音乐简史》,陈应时、陈聆群著,高等教育出版社,2006年。

《中国音乐通史简编》,孙继南等著,山东教育出版社,1993年。

《中外音乐交流史》,冯文慈,湖南教育出版社,1998年。

《中国古代音乐史料集》,修海林编,世界图书出版公司,2000年。

《中国少数民族音乐史》,袁炳昌、冯光钰著,中央民族大学出版社,1998年。

《中国音乐文化大观》,蒋菁等著,北京大学出版社,2001年。

《中国宗教音乐》,田青著,宗教文化出版社,1997年。

《琴史初编》,许健著,人民音乐出版社,1982年。

《中国传统音乐概论》,袁静芳著,上海音乐出版社,2000年。

《中国古代诗词音乐》,刘明澜著,中国科学文化出版社,2003年。

《中国音乐美学史》,蔡仲德著,人民音乐出版社,1994年。

《中国音乐美学史论》,蔡仲德著,人民音乐出版社,1988年。

《中国音乐美学史资料注释》,蔡仲德著,人民音乐出版社,1990年。

《中国音乐的历史与审美》,修海林、李吉提著,中国人民大学出版社,1999年。

《中国乐器博物馆》,乐声著,时事出版社,2005年。

《中国戏曲通史》,张庚、郭汉城著,中国戏剧出版社,1981年。

《中国戏曲音乐》,蒋青著,人民音乐出版社,1995年。

《中国舞蹈史(先秦—明清)》,孙景琛等著,文化艺术出版社,1983—1987年。

《北京传统节令风俗和歌舞》,孙景琛、刘恩伯著,文化艺术出版社,1986年。

《中国民间歌舞音乐》,杨民康著,人民音乐出版社,1996年。
《中国曲艺与曲艺音乐》,栾桂娟著,人民音乐出版社,1998年。
《汉族民歌概论》,江明惇著,上海文艺出版社,1982年。
《律学》,缪天瑞著,人民音乐出版社,1996年。
《吉联抗古代乐论译注本系列》(全六册),人民音乐出版社,1958—1990年。
《吉联抗古代音乐史料辑注系列》(全七册),上海文艺出版社,1981—1986年。
《中国民族音乐大系》,上海音乐出版社,1989—1991年。
《中国古典文学基本知识丛书》,上海古籍出版社,1979—1988年。

音乐专名索引

A

安国乐　155,202

B

八佾　31,38,42,55,100,101,111,196
八音　16,38,68,69,72,75,89,120,
　　125,167,169,215,238,239,242,
　　285,286,301,348,375
霸王卸甲　343,344
白石道人歌曲　220,243,265,296,380
百戏　107,108,110,111,122,123,
　　127－129,131－134,152,161,185,
　　186,190－196,212,213,217,229,
　　234,251,252,297,320,331,362,365
帮腔　283,285,325,331,333,335,361
北歌　119,120,122,123
筚篥　136,153－155,202,205－207,
　　211,214,215,222,223,231,234,
　　242,246,254,255,284,285,289,
　　347,349,350,377
变文　174,180,185－189,194,195
步虚歌　373

C

采茶　268,309,312,314,315
参军戏　190,191,244,273
缠达　266
缠令　266,267,320
长调牧歌　357
唱赚　251,253,266,267,269,276,
　　279,282,289,299
潮州音乐　347
篪　72,74,76,111,112,206,214,364
　　－366
尺八　70,146,242,287,288,349
搊弹家　209,288
楚声（楚歌）　57－59,61,62,110,112,
　　113,130,141,179,182,224,343
传奇　92,149,270,302,303,307,322,
　　323,325－327,343,345,359,389,
　　390
词乐（词调）　174,259－263,265,267,
　　269,276,282,307,344,381

D

大曲　115,116,145,147,156,173,
　　180,194,195,198－202,210,215,
　　218－220,254,255,261,262,266,
　　267,270,274－276,279,282,311,
　　344,352
大司乐　37－39,240

大音希声 96,97
丹陛大乐 364,366,367,394
但曲 114,115,139,146,371
弹歌 8,14
道情 272,321,322,370,374
董西厢 271
短箫铙歌 121,133
敦煌琵琶谱 243
铎 50,70,73,88,123—126,131,132,156,161,202,203,309,399

E

二弦 71,135,226,290,348,349

F

法曲 199—201,208,211,254,276,374
犯调 84,174,202,239,261
泛音 90,139,151,294
梵呗 159,187,188,252,368,370
房中乐 40,76,107,133
非乐 45,94,95,99,105
缶 5,18,46,64,71,107
扶南乐 215
拂舞 123—126

G

高昌乐 156
高腔 325—328,331,334,335
阁谱 292,293
工尺谱 243,296,297,309,349,376,377,379,380,389
宫调 197,202,222,239,240,243,261,266—271,279—282,295,299,323,331,389,391,395
勾栏 251,253,255,266,270,273,278,291,302

骨笛 22—24,83—84,132
骨哨 21—24
鼓吹（鼓吹乐） 107,119—123,129,131—136,152,155,193,196,198,205,207,208,210,214,228,244,254,255,285,286,312,340,345—347,350,352,367,369,374,381
鼓词 317—319
鼓角横吹曲 119—123,182
鼓子词 269,270,279,282,317,320
瞽 16,35,38—40,73,98,133,319,343
管（管子） 30,34,85,86,88,125,136,350,352
管风琴 375,376
广陵派 336,340,341
广陵散 114,143,145—147,292
龟兹乐 153—155,160,202,204—207,213,234,239,284
滚唱 324,325,333
滚调 325,333
滚拂 81

H

海青拿天鹅 294,343,344
海盐腔 323,324,326
韩熙载夜宴图 194,199,221
好力宝 360
"和乐"论 88,91
龢（和） 68,75,89—91,93,97,99,101,104,115,116,166,167,169,384,387,388
胡琴 218,255,284,286,289,311,328,329,346,347,357,358,360,365,366,379
花部 303,328
花灯 308,346,348

花鼓　312—314,317
黄门鼓吹　110,120,121,156
徽班　331
火不思　284,288,346,347
濩　32—34,37,38,48,229,294

J

击弦古钢琴　375
嵇琴　224,251,255,286,287,289,290
冀中管乐　349,352
筘　120,350
减字谱　174,226,242,243
建鼓　76,121,122,125,131,254,366
教坊　129,130,146,180,181,188,190,191,199,200,208—210,212,213,215,228,229,232,243,244,252,254—256,274,278,284,286,288,289,347,363—365,367
碣石调·幽兰　139,149,214,242
羯鼓　153,155,205—207,211,234,242—244,252,255,284,289
九部乐　202,203
九歌　31,60—62,85,89,90,177,260
酒狂　143,145,166,356
钧容直　252,254—256

K

康国乐　155,202
箜篌　114,117,118,133—136,152—155,161,202,205—207,210,211,214,218,222,223,234,252,255,284,285,288,289,347,364—366
夔　6,15,16,18,19,31,69,111,138,145,177,179,220,243,263—265,296,380
昆腔（昆山腔）　323—327,331,344,367,374,384

L

礼崩乐坏　41—43,197
礼乐　29,30,35,36,39—44,50,57,68,74,75,78,89,90,94,98—101,103—105,109,111,163,164,166,169,202,207,208,220,229,240,245,247,286,339,366,368,381,382
立部伎　154,198,204,210
铃　20,65,67,70,83,117,125,131,132,152,178,199,211,219,290,354,362,378
六乐（六代之乐）　32,37,39—41,49
六么（绿腰）　199,201,212,216,218
芦笙（芦笙舞）　13,75,157,215,290,350,354—357,361,362
卤簿大乐　366,367
乱　55,62,115,116,146,147
乱弹　303,328,329,331,334

M

马尾胡琴　286,287,297
慢词（慢曲）　261—263,266,267
明、清乐　377,385
（十二）木卡姆　359

N

南、北曲　250,269,280,283,326
南北合套　283,323,389
南管（福建南音）　288—290,348,349
南戏　266,267,273,280,282,283,322,323,389,390
南音　1,47,51,59,60,82,254,289,344,349,384
囊玛　361
霓裳羽衣曲　194,220,202,211
霓裳羽衣舞　200

纽姆谱 242,376
女乐 30,34,35,44—46,76,93,112,161,208,209,343
傩 40,192,193,314

P

拍板 201,205,210,211,215,252,254,255,261,262,266,267,271,272,284,285,289,319,324,347,349,352,364,366,367,377,379,384
俳优 127,129,186,191,244,285,365,385
排箫 31,68,70,72,76,120,121,125,131,133,134,136,205,365,366
牌子曲 316,317
匏 55,69,72,75,215,289,350
皮黄腔 303,328,330—333
罄 16,18,125,126,131,132,155,202,203,347
嘌唱 251,253,256,262,266,267

Q

七部乐 202,203
七声音阶 22,77,84,85,88,89,239,279,280,296,393
七弦琴(琴/古琴) 71,138,214,224,291
秦腔 303,328—331,385
秦王破阵乐 197,198,215,220
清商乐(清乐) 114,116,119,123,134,149,155,160,173—175,182,183,196—200,202,203,205—207,210,226,251,253,258,289,290,364,366,367,373,377—379,394
磬 5,16,19,30,38—41,43—45,63—66,68—70,73—78,83—85,88,118,124,125,127,130,131,154,186,196,201,202,205—207,254,352,363,365,366,370,380
曲牌 260,262,266—272,279—283,290,295,307,314—317,322,323,327,328,331,333,349,351,352,367,369,371,372,374,389
曲项琵琶 135—137,214,218
曲子词 180,181,184,200,258,259,260—263,308

R

阮(阮咸) 137,141,166,214,218,246,290,379

S

三鼎甲 333
三分损益法 85,86,170,296,393
三分损益律 89,239,296
散乐 40,41,111,123,127,167,186,187,191,192,196,208,210—213,215,217,243,251,253,274,285,286,323
散曲 259,266—269,288,306,349,350,369,372,389,390
瑟 9,16,39,40,45,46,51,54,55,62,63,69,71,73,74,76,78,79,81,88,90,93,95,98,111,112,114,115,117,118,125,128,133—135,138—140,146,150,156,163,169,202,206,234,254,296,336,347,364,366,377,379,380,392,394
韶乐 31,301,363—366
韶舞 32
神奇秘谱 81,144,145,147,149,225,237,294,385
声腔 267,272,278,282,283,303,322,323,325,326,328—333,350

声无哀乐论 108,163,166－168,382

笙 13,16,37,39,41,45,54－56,68,69,72－76,89,95,111,112,117,118,121,125,133,134,139,146,153－155,161,163,192,198,202,205,214,215,228,234,242,252,254,255,280,284,285,287,289,311,312,314,326,347,349－352,354,364,365,369,370,374,377

诗经 40,47,48,50－57,59,62,68,73,74,133,138,297,310,348,377,399

诗乐（声诗歌曲） 37,49－51,55,57,92,174,228,229,231,348,391

十部乐 202,203,205,284

十二律 4,77,84－89,170,171,197,238－240,295,296,380,393

十二平均律 171,391,393,394

疏勒乐 155,202

水磨调 326

水磨腔 326

说话 174,185,186,274,278

四夷之乐 39,40,196,198,203,366

苏南吹打 349,350,367,372

俗讲 181,185－188,195

俗乐二十八调 174,395

T

弹词 272,317,319－321

汤琵琶传 343

陶真 251,272,319

籈 39,43,69,73,125,131,137,288

题解 117,341,386

天竺乐 153,194,202

铜鼓 10,65,66,70,131,132,153－155,157,205,215,361

W

瓦舍 251,266,269,271,272,278

魏氏乐谱 182,377

文字谱 139,214,226,236,242

巫乐 33,107,110

巫舞 6,10,11,33,34,40,59,61,71,179,397

吴歌 111,113,116－118,125,181,182,257,304,307,310

吴声歌曲 117

五声音阶 68,83,84,138,280

五台山音乐 370

五弦琵琶 137,138,214,218,242,294

武当道乐 369,372,373

"物动心感"说 2

X

西凉乐 120,132,153－155,160,194,204,205,207,213,234

西曲 111,116－118,180,182

奚琴 205,222,224,286,349

谿山琴况 340,386

戏弄 127,129,190,191

细乐 251,255,288－290,348,362

弦乐 55,63,69,71,78,112,130,131,133－138,153,191,209,218,223,224,242,254,255,270,280,284,286－289,297,347,360,372,376,377,379,380

弦索 8,243,303,316,320,326,328,331,344－347,349,351,379

弦子 311,314,344,359,361

相和大曲 115,116,145,147

相和歌 107,112,114－116,119,133,139,141,143,149,150,183,201,258

潇湘水云 293,294,339,341

小唱　251—253,262,267,308,309,311,317
小乐器　251,290
小令　259,261,263,268,306,316,365
小曲　174,175,210,250,255,256,258,259,261,268,269,279,282,304—306,308,309,311,312,315,316,317,319,321,322,344,347,349,353,381,384,385
谐　359,361
新法密率　87,239,391—393
叙事长歌　186
旋宫　77,84,87,170,171,197,239,240,243,287,295,391
旋相为宫　89,239,240,342
埙　4,20,21,23,24,39,64,65,68—70,74,83,84,111,118,125,205,206,254,255,364—366

Y

乐府　107—110,112—114,117—120,122—125,130,132,134,136,139,150,157,174,177,180,182,188,191,197,199,211,212,218,221,222,228,229,231,233,240,243,244,260,263,285,300,305,307,344,365,377,390,399
乐记　1,2,43,52,103,105,163—165,167,245,384
雅乐　37—40,42—44,49,54,68,69,75,93,108—112,123,130,134,141,154,174,195—198,204,208,210,214,229,234,238—240,244,246,247,254,255,285,287,296,297,363,365—367,377,379,380,383—385,387
燕乐(宴乐)　37,39,42,54,71,73,108,112,114,116,122,123,155,173,174,194,196—198,203,205,207,208,214,216,217,229—232,240,242,243,254,255,274,279,286,295,296,365—367,379,391,395
燕乐二十八调　240,242,296,395
秧歌　309,311,312,314,317,318,335
阳关三叠　184,226,347
倚歌　117,118,288,311
弋阳腔　323—328,331,333—335,367
庸　15,20,21,27,28,38,39,63,65,67—69,76,84,85,101,121,188,349,388
余姚腔　323,325,326,333
筝　13,45,46,68,72—75,88,95,98,112,120,125,133,134,163,202,252,254,287
虞山派　336,338—341,386
元曲　267,271,278,390
龠　30
云璈(云锣)　281,284,288,289,347,351,352,367,377,379
轧筝　205,223,255,289,346,347,380

Z

杂剧　108,174,191,192,250—255,266—269,271—283,289,302,307,312,321,322,325,344,352,365,385,389,390
杂舞　123,125,126,152,190
曾侯乙编钟　73,76,77,87
札木聂　361
浙派　291,293,336,337,341
筝(箏)　46,71,78,107,112,117,118,125,136,139,142,146,152—155,171,201,202,205,210,214,226,234,242,246,254,255,278,284,285,288,289,308,343,346,347,358,362,380
郑声　32,42—45,108,109,124,141,385
直项琵琶　138
智化寺京音乐　350

中和韶乐　301,363,364,366
诸宫调　251,253,261,266,267,269—271,276,278,279,281,282,287,299,317,389,390
竹枝词　177—180,231,260,314,320,331,334

竹枝歌　175,177—180,182,231,257
筑　223
斫琴　224,226
自度曲　243,244,262,264,265
坐部伎　204,208,210

图书在版编目(CIP)数据

简明中国古代音乐史/余甲方著. —上海:复旦大学出版社,2017.3
ISBN 978-7-309-12428-6

Ⅰ. 简… Ⅱ. 余… Ⅲ. 音乐史-中国-古代 Ⅳ. J609.22

中国版本图书馆 CIP 数据核字(2016)第 160728 号

简明中国古代音乐史
余甲方 著
责任编辑/宋文涛

复旦大学出版社有限公司出版发行
上海市国权路 579 号 邮编:200433
网址:fupnet@fudanpress.com http://www.fudanpress.com
门市零售:86-21-65642857 团体订购:86-21-65118853
外埠邮购:86-21-65109143
浙江新华数码印务有限公司

开本 787×960 1/16 印张 26 字数 343 千
2017 年 3 月第 1 版第 1 次印刷

ISBN 978-7-309-12428-6/J·299
定价:68.00 元

如有印装质量问题,请向复旦大学出版社有限公司发行部调换。
版权所有 侵权必究